문예신서
158

불교산책

배우며, 생각하며, 수행하며

鄭泰爀

東文選

차례

불교산책

1

불교 사상으로 본 평화통일의 원리

머리말

오늘날 우리 한민족에게는 통일이라는 민족적 과제가 초미의 일로 다가오고 있다.

이것은 새로운 시대적 기운이며, 오랜 민족적인 염원이 이루어질 계기가 마련되고 있는 것이라고도 할 수 있다. 그러나 남북의 통일과업은 우리에게 주어질 천혜의 것도 아니며, 자연적으로 주어지는 운명적인 것도 아니다. 이것은 우리 민족이 이제부터 쟁취해야 할 당위의 사업인 동시에 노력에 따라서 얻어질 수도 있고, 그렇지 못할 수도 있는 숙제이기도 하다. 우리나라가 제2차 세계대전이 끝나고 일제의 굴레에서 벗어났을 때에 드디어 통일된 광복을 누릴 기회가 왔었음에도 불구하고, 그 기회를 놓치고 남북으로 갈라져 체제와 이념을 달리하는 두 나라로 양분되었을 뿐만 아니라, 서로 다른 의식구조를 떨쳐내지 못한 채 갈등 속에서 통일을 논하고 있는 것은 남을 탓할 것만이 아니라 우리 민족 자신에게 더 큰 책임이 있다고 하겠다.

이제 우리들 앞에는 민족의 통일이라는 서광이 비추기 시작하고 있다. 동녘이 밝아오려는 것이다. 그러나 아직 동녘 하늘에는 짙은 먹구름이 두껍게 덮여 있어, 언제 밝은 해가 얼굴을 나타낼지 안타깝게도 초조함을 더하고 있다. 혹자는 10년 이내에 통일이 될 것이라느니 5,6년 안에 이루어질 것이라느니, 또는 남북의 완전통일은 아직 먼 곳에 있다느니, 구구한 예측을 하고 있는가 하면, 당장 눈앞에 다가온 듯이 성급하게 구는 사람도 있다.

그러나 매사는 하늘이 주는 것도 아니고 인간이 하는 것도 아니다. 사

람이 할 일을 다하고 하늘의 명을 기다린다는 말과 같이, 우리가 통일을 위해서 할 일을 다하고 그 다음은 대세에 맡기는 수밖에 없다. 불교적으로 말하면, 통일을 위한 정진노력을 하고 그 다음에는 불보살에게 맡기는 수밖에 없다. 왜냐하면 매사는 불법의 도리를 벗어나지 않기 때문이다.

남북의 통일은 통일을 위한 기반 조성과 그 조건이 성숙되어야 하니, 그 과정에서 우리 민족이 해야 할 일을 성실하게 수행하고, 그 다음에는 민족적 양심과 시대적 기운에 따른 선공덕을 거두어들이는 수밖에 없다. 마치 농사짓는 사람이 가을에 수확을 얻기 위해서 봄에 씨앗을 뿌리고 풀을 매고 거름을 주어 가을을 기다리는 것과 같다.

여기에는 도리가 있다. 통일을 성취하는 데에도 그것을 얻기 위해서 해야 할 도리가 있다. 원칙 없이 이루어지는 것이 있을 수 없듯이, 통일에는 통일의 원칙, 곧 통일을 위해서 가야 할 길이 있다. 매사는 인간만사를 지배하는 근본 도리를 벗어날 수 없는 것이다. 그 길은 무엇인가. 이것은 바로 통일의 과정이자 완성의 길이기도 하다.

불교는 우주만상의 흥망성쇠를 좌우하는 도리인 진리를 가르친다. 이것이 불법이다. 불법은 한 개인의 생로병사의 모습을 있는 그대로 직관하고 이것을 살리는 길을 가르칠 뿐만 아니라, 인간세상의 모순과 갈등을 없애는 길을 가르친다. 그러므로 불법을 통해서 불법 그대로 실천하면, 인간이 추구하는 이상 세계로 갈 수 있는 것이다.

이제 우리는 남북통일의 지상과제를 놓고 갈등과 고민과 희망과 기대를 가지면서 무엇을 어떻게 할 것인가를 모색하고 있다.

이때에 우리는 불교가 그 길을 가르쳐 주고 있음을 알고, 그 길을 따라 정진하지 않으면 안 된다고 믿는다. 그러므로 나는 불교의 가르침을 통해서 통일의 길을 민족 앞에 제시하고자 하는 것이다. 이 길을 따라서 어떤 방법으로 달려가느냐 하는 것은 우리들 모두가 결정할 일이다.

1. 통일의 개념과 연기(緣起)의 불일불이론(不一不二論)

통일이라는 말은 흔히 세속적으로는 여러 서로 다른 것을 부정하고 하

나로 합치는 뜻으로 사용되고 있거나, 혹은 변증법적인 지양(止揚)의 뜻으로 사용하고 있다. 그렇다면 남북 문제에 있어서 과거 냉전시대에 양측에서 항상 내걸고 외치던 조국통일이란, 바로 한쪽을 부정하고 한쪽의 체제로 합치고자 하는 배타적인 통일 논리였다. 이러한 통일 논리가 서구의 변증법적인 착상에서 비롯된 것임은 두말할 필요가 없으리라.

이제 탈냉전시대에 접어들었다고 하는 오늘날, 남쪽에서 말하는 통일 내지는 북쪽에서 말하는 통일에 있어서도 여전히 지난날의 이러한 개념으로 통일을 논의하고 있는 것을 흔히 볼 수 있다. 예를 든다면 북쪽의 통일전선 노선이 그러하고, 남쪽이 추구해 온 통일정책 또한 이러한 착상을 벗어나지 못한 것으로 보여진다. 그러나 이러한 상식적·세속적인 통일 개념을 가지고 조국의 남북통일을 모색한다면 그것은 위험한 결과를 가져오고, 통일이 아닌 더 큰 분열을 초래하게 될 것이다. 왜냐하면 유물변증법적이거나 유심변증법적인 통일, 혹은 상식적인 부정 일변도의 '하나'로의 합일은 진리가 아니기 때문이다.

진리의 세계는 다양한 속에 하나로 통하는 것이 있고, 하나의 근본으로부터 다양한 것이 나타나고 있는 것이다. 다시 말하면 일향일색(一香一色)이 실상 아님이 없다. 하나의 법이 삼라만상으로 나타난다. 그러므로 진리는 하나도 아니고 잡다한 것도 아니면서, 하나이기도 하고 잡다하기도 하다. 많은 것 속에서 공통된 하나를 보고, 그 하나 속에서 많은 다른 것을 보아야 한다.

이렇게 볼 때에 우리는 흔히 '통일'이라는 말을 함부로 쓸 수 없다는 것을 알아야 한다. 적어도 '불교적 통일'에서 비로소 진실한 통일이 있게 된다고 하겠다. 그러면 불교적 통일이란 어떤 것인가?

군사적인 힘이나 경제적인 힘으로 무조건 상대방을 부정하고 한쪽으로 합치는 것이 아니고, 또한 상대방을 무조건 비판도 없이 그대로 받아들여서 한쪽에 합치는 것도 아니다. 전자가 부정을 통한 통일이라면, 후자는 긍정을 통한 통일이다.

이러한 통일은 부정과 긍정의 두 극단을 가지고 있는 것이다. 두 극단은 갈등을 가져올 것이며, 그 갈등은 투쟁을 불러오게 되므로 이것이 있는 한 그 통일은 평화적인 것이 되지 못할 뿐 아니라, 진정한 뜻에서 영

원한 통일이 될 수 없다.

부정이나 긍정의 대립을 떠난 통일, 곧 이쪽이나 저쪽이 서로 겸허한 자기 성찰을 통해서 파사현정(破邪顯正)을 거친 통일이라야 한다.

우리나라가 현실적으로 둘로 나누어진 원인을 겸허하게 성찰하여 통일로 가는 길을 가야 한다. 다시 말하면 이쪽이나 저쪽이 모두 부정과 긍정의 한쪽을 달리지 말고 크게 부정하는 것이다. 다시 말하면 갈라진 둘이 다시 합치기 위해서는 둘 다 자기의 입장을 비워야 한다. 비운다는 것에는 대부정(大否定)이 있다. 이 대부정에는 부정과 긍정이 동시에 있는 것이다. 비슷한 예를 든다면, 두 부부가 갈라졌다가 다시 합칠 때에 "너는 그르다"·"나는 옳다"고 시비를 따지면 합쳐질 수 없다. "그래 내가 잘못했으니 그만둡시다" 하고 서로 마음을 비운다면, 이때의 마음속에는 부정과 긍정이 동시에 같이 있는 것이다. 이때에 파사현정이 이루어져서 다시는 헤어지지 않게 된다. 이러한 진리가 우리 민족의 재결합에 있어서도 적용될 수 있는 것이다. 대부정을 통해서 그릇된 것을 바로잡는 부정의 파사가 있고, 그것을 통해서 새로운 삶이 이루어지는 긍정의 현정이 있게 된다.

이렇게 되었을 때에는 하나로 합쳤지만, 그 하나는 하나가 아니며 둘로 나누어진 것도 아니다. 불일불이의 세계이다. 이 세계가 바로 진정한 조화의 세계인 것이다. 남과 북이 체제나 이념을 떠나서 먼저 서로 대화하고 서로 도와 주려고 노력하는 것은 바로 이러한 논리를 실천하고 있는 것이다.

반세기 동안 통일노선을 외치면서도 실제적으로는 민족의 염원인 민족화합을 무시한 일이나, 또한 무조건적인 체제비판을 통해서 분열을 조장해 온 것들을 우리 민족이 아주 잊을 수는 없을 것이다. 알면서도 입을 다물고 통일의 길을 걷는 것은 부정과 긍정이 같이 있는 대부정·대긍정의 논리가 있는 것이다. 서로 반대되고 용납되지 않는 이념이나 주장을 언제까지나 용인하는 것이 아니면서 대화를 해나가고 있는 것은 긍정과 부정이 함께 공존하고 있는 것이다.

우리는 이러한 현실을 직시하면서 긍정과 부정이 동시에 있으면서 통일이라는 대긍정으로 나아가기 위해서 묵묵히 참고 웃음 아닌 웃음을 웃

으면서 대해야 한다.

두 개의 서로 다른 체제와 이념이 하나로 될 수는 없다. 고정된 듯이 보이는 모든 사상(思想)은 변하고 있다. 제법무아(諸法無我)·제행무상(諸行無常)이라는 것을 믿고 있는 우리는 북쪽의 체질 변화를 눈앞에서 보고 있으나, 그들의 아집과 이데올로기의 집착은 법집(法執)임을 알고 있다. 이들의 편집된 그릇됨이 올바르게 시정되도록 노력하지 않으면 안 된다.

우리의 통일은 하나도 아니고 둘도 아닌 진리의 실천을 통해서, 저들의 그릇된 집착이 시정될 때까지 참고 견디면서 파사현정의 법의 구현으로 얻어질 것이다.

진리는 하나도 아니고 다르지도 않은 것[非一而非異]이다. 통일의 논리는 이러한 관점에 의해서 이루어져야 한다. 그렇지 않은 통일은 더 큰 불행을 초래할 것이다. '하나도 아니고 다르지도 않다'는 것은 '같지도 않고 다르지도 않다[非同非異]'는 말과도 같다. 같지 않기에 과거의 죄를 무조건 용서하지 않음이요, 다르지 않기에 같은 민족으로서 서로 측은히 여겨 포용하는 것이다. 다르지 않다고 함으로써 감정에 치우쳐 흐르지 않고, 같지 않다고 함으로써 이성을 떠나지 않는다.

감정에 흐르지 않고, 이성을 떠나지 않는 통일 논의가 바람직하다. 이러한 통일 노력에는 다투지 않는 것이 필요하다. 다투지 않기 위해서는 같지 않고[非同] 다르지 않음[非異]을 보여야 한다. 그래서 원효도 《금강삼매경론 金剛三昧經論》에서 "같다고 하고 다르다고 하여 더욱 세차면 서로 다투게 된다. ……그러므로 같지도 않고 다르지도 않다고 해야 한다. ……같지 않다는 것을 말 그대로 취하면 모두 허용하지 않게 되고, 다르지 않다고 말하면 허락하지 않음이 없게 된다. 그러므로 '같지도 않고 다르지도 않다'고 함으로써 감정이나 도리에 어긋나지 않는다 所同所異 彌興其諍 是故非同非異而說 非同者 如言而吸 皆不許故 非異者 得意而言 牙不許故 由非異故 不違彼情 由非同故 不違道理 於情於理 相望不違"라고 하였다.

실로 우리의 통일에는 통일 개념으로서 적어도 이러한 불교의 세계관의 터득이 요구된다고 하겠다.

2. 중도 사상(中道思想)과 이데올로기의 극복

중도라는 말은 흔히 정치적 의미로는 좌우의 어느쪽에도 기울어지지 않고, 그 중간에 위치한다고 하는 모호한 것으로 생각되기도 하고, 또한 중도는 이것과 저것의 중간에 위치하는 진리로서 완만하지도 않고, 과격하지도 않아 온건하며 탄력적인 것이라고도 한다.

민주주의 개념으로 보더라도 중간에 있는 자의 견해가 많은 사람의 뜻에 가깝다고 하여 절충주의적인 의미로 여겨지고 있다. 이와 같이 중도라는 말이 일반적으로 정치적 의미나 일상적 의미로 사용되고 있어서 중간적인 것을 중도정치라고 칭하기도 한다.

그러나 불교에서 사용하고 있는 중도는 그런 중간의 위치도 아니고, 불완전하고 애매한 것도 아니며, 절충적인 조화도 아니다.

불교의 중도 사상은 불교의 진리를 나타내는 것으로서 중(中)의 논리는 세계와 인생의 진실, 그것을 이해하는 유현(幽玄)한 것을 가지고 있다. 따라서 우리가 통일을 논함에 있어서도 이러한 중도의 논리를 실천함으로써 민족이 살 수 있는 길을 발견하게 될 것이며, 모든 통일 노력은 이 중도의 논리에 의해서 선교방편이 모색되어야 한다.

중도의 논리는 석존 교설의 방편이었으며, 진실을 추구하는 구도의 논리이기도 하다. 그것은 중(中)이 바로 법(法)이기 때문이다. 따라서 불교의 중도는 우리의 이상이며, 진선미요, 정도(正道)인 것이다.

중도 사상을 통해서 남과 북이 모두 살아날 수 있는 대긍정이 있고, 그것은 무조건적인 긍정이 아니라 대부정이기도 한 것이다. 그러면 중도 사상이란 어떤 논리의 구조를 가지고 있는 것인가?

흔히 학계에서는 중도라고 하면 용수(龍樹)의 팔불중도(八不中道)를 상기하여 철학적·종교적으로 어렵게 생각하기가 일쑤이다. 그러나 중도는 정도(正道)나 묘도(妙道)라고도 말해지니, 중도의 내용은 바로 팔정도(八正道)라고 이해되기도 한다.

중도는 고(苦)·락(樂)의 양변을 떠난 것이라고 한다. 경전에서는 고·락의 두 극단을 떠난 것이라고 말해지고 있다.(《잡아함》12. 10) 이것은 석

존의 성도에서부터 설법 내지는 일상생활에 이르기까지 일관한 것이었다. 다시 말하면 한쪽에 대한 고집을 버리는 것이다. 인간의 참된 삶은 외고집이나 집착으로는 이룩될 수가 없다. 이것은 절대주의가 되어 남의 존재를 인정하지 않게 되니, 이 세상의 상대성이나 다원성을 인정하지 않게 된다. 이 세상은 이것과 저것이 다원적 상관관계 속에 성립되어 있다. 되어진 그대로 이것과 저것을 살리는 길이 중도이다. 그러므로 중도는 연기(緣起)의 도리라고도 하고, 공(空)이라고도 한다. 생(生)과 사(死), 일(一)과 이(異), 상(常)과 단(斷), 거(去)와 래(來) 등 서로 반대되는 상대적 개념들은 본질적으로는 존재하지 않는다[八不中道]. 이것이 있으므로 저것이 있으니, 상즉불이(相卽不二)의 관계에 있다. 이것이 묘(妙)인 것이다. 물(物)과 심(心), 유(有)와 무(無) 등 모든 상대적 가치는 크게 부정되면서 한정된 가치를 가진다. 그러므로 독존적·절대적·배타적인 것이 아니고, 서로 의지하고 서로 어울려져서 각각 존재가치를 가지는 것이다.

불교에서는 무자성공(無自性空)이라고 하여 물심불이(物心不二)를 말한다. 불교는 서구적 사유에 의한 유심론(唯心論)이거나 관념론이 아니다. 사회주의나 공산주의 이론에서는 유물론(唯物論)을 절대적으로 내세우고 있으나, 중도의 입장에서 보면 이것은 물질의 일변에 집착된 망견이다. 정신작용 없이 어찌 물질의 가치를 따질 수 있으며, 물질의 힘 없이 어찌 정신이 따로 있을 수 있겠는가. 그러므로 물심불이·색심불이(色心不二)·오온가합(五蘊假合)이라고 말한다. 오늘날 양자물리학에서도 물질과 정신은 구별할 수 없다고 말하고 있다. 그러므로 불교는 정신을 물질보다 더 중요시할 뿐이다.

우리가 잘 알고 있는 바와 같이 개인 중심의 자본주의의 사상적 기반에는 인간 생명의 존중이 있다. 보이지 않는 생명의 깊은 속에서 요구하는 인간 욕구의 충족이다. 따라서 유심론적·관념론적인 경향을 가지게 되었으나, 다양한 속에서 최적의 진리를 추구하게 되고, 인간의 근본 문제는 영원히 진선진미하게 해결할 수 없으나 무한한 가능성을 인정하는 원리를 근본 신앙으로 가지고 있다.

한편 사회주의나 공산주의는 물질의 절대성을 내세워서 과학적·물질적인 절대 세계를 신앙으로 가지고 있다. 김일성의 주체 사상이라는 것

도 유물론적 입장에서 물질 발전의 최고의 단계를 보이는 인간과 세계를 신앙으로 가지고 있다.(《주체 사상의 이론적 기초》, 박용곤 저, p.371)

이와 같이 물질이나 정신의 어느 한쪽에 치우친 사상은 흑백 논리적 사고임을 부인할 수 없고 권위주의와 배타주의에 떨어지니, 불교적으로 말하면 사법(邪法)에 집착한 망상이 된다. 이러한 사상은 진정한 민주주의의 이념이 될 수 없다. 왜냐하면 인간의 근본 생명에 거역하고 있기 때문이다. 따라서 이것은 진리가 아니므로 극복되지 않으면 안 된다. 유물론이나 유심론적 사유는 유물·유심의 변증법적 부정을 되풀이하여 드디어 자기 모순 속에서 파멸을 가져오고 말 것이다.

오늘날 흔히 볼 수 있는 바와 같이 고전적인 자본주의와 사회주의 이념이 서로 합쳐진 사회민주주의를 이상적인 제도라고 말하기도 하나, 이것은 다양한 것의 종합에 불과하여 자체적인 모순을 내포하면서 편의에 따라서 이합한 것이다.

중도는 연기의 도리에 의해서 이것과 저것이 만나서 부정함이 없되 부정하지 않음이 없고, 긍정함이 없되 긍정하지 않음이 없는 것이다. 이런 논리는 부정 아니면 긍정이라는 형식 논리를 떠난 것이다.

원효는 이것은 개이불번(開而不繁)·합이불협(合而不狹)·입이무득(立而無得)·파이불실(破而不失)(《대승기신론소 大乘起信論疏》)이라고 했다.

중도 사상은 연기설의 입장에서 모든 것이 생하고 필경 돌아가는 것을 보였다. 《중론》 24 〈관사제품 觀四諦品〉에서 "여러 인연이 생하는 법을 나는 공이라고 설한다 衆因緣生法 我說卽是空"라고 하였다. 그러므로 모든 존재는 공이다. 이러한 공관에 의해서 타파될 것은 희론(戲論)이니, 이 희론이 적멸된 것이 공이요, 이 공성(空性)이 중도다. 《중론》 18 〈관법품 觀法品〉에서 "열반상은 공(空)·무상(無相)·적멸(寂滅)·무희론(無戲論)이다. 일체세간법도 이와 같다 涅槃相空無相寂滅無戲論 一切世間法亦如是"라고 하였다.

공성은 일체의 세간법을 있게 하고 없게 하는 것이기 때문에 중도라고 한다. "연기란 공성이라고 말해진다. 시설(施設, 假)에 의해서의 그 공성은 중도(中道)이다 月稱造中論釋"라고 하였다.

서구 철학에 있어서 유심·유물의 논쟁이 끊이지 않고, 새로 나타나는

갖가지 이데올로기가 꼬리를 물고 나타났으나, 이들은 옛부터 있었던 10 난(難) 62견(見)의 법집(法執)에 지나지 않는다. 불교의 중도는 이들을 타파하여 파사현정으로 일체중생의 망집을 없애고 참되고 행복한 삶을 살도록 하는 구제의 논리를 가지고 있다.

우리의 통일에 있어서 비록 체제와 이념을 초월한다고 하나, 초월에는 공의 논리가 적용되지 않으면 안 된다. 따라서 우리는 김일성의 주체 사상에 대해서도 그 정체를 바로 알고, 그의 공과(功過)를 있는 그대로 보는 동시에, 이에 고집하는 어리석음을 끊도록 선도하지 않으면 안 된다.

중도 사상은 대부정 속에 긍정과 부정이 동시에 있는 초논리의 지혜이다. 형식 논리로는 설명하거나 이해할 수 없는 오묘한 지혜이다. 용수는 《중론 中論》의 말미에서 "일체의 견해는 약설하면 5가지요, 광설하면 62견이 되나, 이 여러 가지 견해를 끊기 위해서 대성 고타마가 법을 설하시었으니, 이것이 무량무변 불가사의한 지혜이다. 고로 나는 머리 조아려 예배하나이다 一切見者 略說則五見 廣說則六十二見 爲斷是諸見 故說法大聖主瞿曇 是牙量無邊不可思議智慧者 是故我稽首禮"라고 하였다.

실로 중도 사상으로서 그릇된 사상이나 제도가 타파되어[大否定] 보다 높은 가치의 세계로 전환되었을 때에[大肯定] 진정한 통일과 평화가 올 것이다.

대립된 희론(戲論)이 적멸(寂滅)한 열반의 세계가 중도의 세계요, 우리 불교인이 그리는 진정한 평화요, 민족이 바라는 영원한 복된 통일 조국이다.

3. 화쟁(和諍)과 일심(一心)의 통일 논의

화쟁이란 주의·주장을 고집하면서 다투는 것을 화(和)하는 뜻이다.

화한다는 것은 어떤 뜻인가? 불교에서 화는 중(中)과 같은 뜻으로 사용된다.

《중아함경 中阿含經》제29에 "네 뜻은 어떠하냐, 만일 탄금(彈琴)에서 현(絃)이 급하면 소리가 화해서 즐거울 것인가, 사문이 대답하되 그렇지

않나이다. 세존이 다시 묻되, 너의 뜻이 어떠하냐. 만일 탄금의 현이 완(緩)하면 소리가 듣기에 좋은가? 사문이 답하기를 그렇지 않나이다 하니, 다시 세존이 묻되, 네 뜻이 어떠하냐, 만일 탄금의 조현이 불급불완(不急不緩)하여 중(中)을 얻으면 소리가 듣기에 좋을 것인가? 사문이 답하되, 그러하옵니다. 세존이 다시 고하시되, 사문이여, 이와 같이 수행에 있어서 너무 정진하면 마음이 흩어지고(掉亂), 정진이 너무 부족하면 해태하나니, 그러므로 이때를 분별하고 이 상(相)을 관찰하여 방일하지 말지니라"고 하였다.

흔히 중도라고 하면 논리적으로 두 대립된 견해를 조절하는 관계를 설하고 있거나, 여러 가지 그릇된 견해를 분별하여 올바르게 인도하는 것으로만 생각되기도 했다. 그러나 중도는 실생활 속에서 가장 만족하고 조화로우며 아름답고 진실한 세계를 나타내는 것이기도 하다.

앞에서 본 바와 같이 탄금의 불급불완이 때에 따라서 나타나고 상(相)에 따라서 급하고 완함이 자재롭게 분별되는 화음(和音)과 같은 것이다.

화쟁 사상은 서로 다른 견해를 무시하는 것도 아니고 무조건으로 관용하는 것도 아니니, 이것은 동일성과 다양성을 동시에 보는 논리의 세계다. 이른바 "둘이 원용하였으면서도 하나가 된 것은 아니다." 그러면서 동시에 서로 상극하는 모순이 사라진 최적의 타협과 화해가 있다.

여기에 화쟁 사상은 사변적 논리에 끝나는 것이 아니고, 더 깊은 생명의 샘을 만나는 법열의 세계와 통한다. 원효는 이러한 세계를 일심(一心)이라고 했다.

남과 북이 이러한 일심에 이르면 마음으로부터 통일이 이루어지고, 체제를 넘어서고 이념을 넘어설 수가 있다.

화쟁 사상은 바로 중도 사상이다. 화(和)는 중(中)에 이르러서 얻어진다. 쟁(諍)은 유와 무, 입(立)과 파(破), 이(理)와 사(事), 일(一)과 다(多), 동(同)과 이(異), 생과 사 등 모든 대립된 개념이다. 이것은 서로 다를 뿐만 아니라 상통하는 면도 있음을 봄으로써 조화가 이루어진다. 상극성(相剋性)과 상통성(相通性)의 양면을 동시에 보는 것이다.

모든 사물은 이것과 저것이 양면을 가지고 있으나, 그 일면만을 보는 데서 그릇된 견해가 생기고 집착이 있게 된다. 지혜 있는 사람은 사물의

양면을 동시에 같이 본다.

아름다운 화음은 급할 때는 급하고 느릴 때는 느리며, 급하지도 느리지도 않을 때는 그렇게 하여 자재로울 때에 있게 된다. 급하고 느린 것에 걸린 것은 분리주의에 떨어진 것이요, 완급의 어느 한쪽이나 완과 급의 중간을 택하는 것은 획일주의에 떨어지는 것이다.

중도 사상이 논리적·철학적이라면, 화쟁 사상은 실증적·종교적인 사상이다. 중도 사상이 화쟁 정신으로 나타날 때에 생명을 가진다. 그러나 중도 사상과 화쟁 사상이 다른 것이 아님은 말할 나위가 없다.

원효는 《열반경종요 涅槃經宗要》에서 "수많은 전적을 통섭하였으니 만가지 흐름이 일미(一味)로 돌아온 것이며, 부처님의 뜻의 지공(至公)하심을 열어서 백가(百家)의 서로 다른 견해의 쟁론을 화함이로다 統衆典之部分 歸萬流之一味 開佛意之至公 和百家之異諍"라고 하여, 《열반경》이 모든 경의 서로 다름을 화한다고 하고, 또한 《기신론별기 起信論別記》에서는 "삼성(三性)이 같은 것도 아니고 다른 것도 아닌 뜻을 알면 백가의 쟁론이 다 화하지 않음이 없다 三性不一不異義者는 百家之異諍이 無所不和也라"라고 하였다.

원효는 화쟁의 논리로써 불교의 모든 서로 다른 쟁론을 10문으로 나누어서 그것을 화쟁하였으니, 이것이 이른바 십문화쟁론(十門和諍論)이다. 또한 원효는 화쟁의 논리로써 불교만이 아니라 세상만사를 자재로이 보고 걸림 없이 살렸다.

십문화쟁론은 《열반경종요》·《법화경종요》·《금강삼매경론》·《대승기신론소》에서 전개되고 있으나, 거의 다 유실되고 현재는 단편 4장만이 남아 있으므로 다른 전적을 통해서 볼 수 있다.

1) 삼승(三乘)과 일승(一乘)이 다르지 않고
2) 공(空)과 유(有)가 다르지 않고
3) 불성의 있고 없음이 나누어지는 것이 아니며
4) 인(人)과 법(法)이 있고 없음이 서로 다름이 아니며
5) 성(性)과 상(相)이 상즉무애(相卽無碍)하며
6) 오성(五性)의 차별에 성불하고 안함이 문제가 되지 않으며
7) 번뇌장(煩惱障)과 소지장(所知障)의 서로 다른 뜻을 화하였고

8) 열반(涅槃)에 대한 서로 다른 뜻을 회통하였고

9) 법신불(法身佛)과 보신불(報身佛)과 화신불(化身佛)의 상(常) 불상(不常)에 대한 이설을 회통하였고

10) 불성(佛性)에 대한 여러 설을 회통하였다고 한다.

이상과 같이 열 가지로 분류해서 서로 다른 학설을 회통하였다고 보고 있으나, 이 십문화쟁론의 내용은 일부만 있을 뿐 그 전체는 알 수가 없다. 하여튼 원효의 불교관은 일승(一乘) 화쟁 사상으로 대표할 수 있으나, 이 화쟁의 정신은 불타의 근본 뜻을 엿본 것이니, 용수의 중도 사상의 발전이라고 생각된다.

따라서 불교적 사유는 이 중도 사상을 떠나서 있을 수 없고, 중생제도의 길은 화쟁의 도리를 떠나서 있을 수 없다고 하겠다. 그러므로 우리는 남북통일을 생각함에 있어서, 먼저 이념의 통일을 기하기 위해서는 원효의 화쟁 정신을 본받아 화쟁의 논리로써 파사현정하여 정도(正道)로써 국론을 이끌어가지 않을 수 없다고 믿는다.

화쟁 사상은 신라시대의 원효만의 사상이 아니라 부처님의 본회이며, 오늘날 사상적 갈등을 해소하여 공생공영하기를 바라는 온 인류의 사상이 되어야 한다. 더구나 남북의 통일을 앞에 놓고 이념의 대립이 첨예화될 것은 당연하니, 우리는 이 화쟁의 사상으로 사리를 분별하고, 정과 사를 가려서 민족의 영원한 복락이 불보살의 가르침을 통해서 누려지도록 지도하지 않으면 안 될 것이다.

맺음말

본인은 불교적인 입장에서 통일 문제를 생각해 보았다.

정치인은 정치적으로 이 문제를 풀어보려고 노력하겠으나, 통일에는 철학과 원리가 있어야 하니 이를 통해서 통일 문제 해결을 근원적으로 생각해 볼 필요가 있다.

인간의 행동은 심의식(心意識)에 의해서 나타나고, 심의식은 심성의 깊은 곳에 자리잡은 인간성에 그 바탕이 있다. 이와 같이 민족의 통일 노력

도 민족의 통일 의지와 민족의 공통된 염원에 의해서 진행되는 것이라고 생각된다.

이제 우리 민족은 반세기에 걸친 국토의 분단과 민족의 분열로, 그동안에 당한 뼈아픈 아픔을 씹으면서 통일의 날을 기원해 왔다. 불교인은 조석으로 불전에 남북통일의 조속한 성취를 기원한 것이 얼마나 오래던가?

그러나 조국의 평화통일은 험난한 발걸음을 예고하며, 동녘의 밝은 빛은 아직도 검은 구름으로 가려져 있으나 길은 훤히 보이고, 날은 샜으니 앞을 향해서 한 걸음 한 걸음 나아갈 준비를 이제부터 시작해야 할 것이다.

가장 가깝고 틀림없이 목적지에 도달할 수 있는 길을 찾아서 조심조심 걸어야 한다. 그러기 위해서 길 떠나기 전에 목욕재계하고 신명에게 기원하는 마음가짐을 잊어서는 안 된다. 먼길을 부지런히 가야 하기에 천지신명에게 지혜를 비는 것이다.

이런 뜻에서 통일과업의 성취라는 막중한 사명을 달성하기 위한 불교도의 행보에는 불보살의 지혜가 요구된다. 불보살의 지혜는 신라의 통일을 이룩했고, 고려에서 조선을 거쳐 오늘날에 이르기까지 우리 민족의 앞길을 밝혀왔다.

남과 북은 그동안 비운의 역사 속에서 통일을 저해하는 수많은 장애를 참고 오늘을 맞았다. 지난날이 우리의 뜻이든 그렇지 않든간에 앞으로 민족이 다시 하나가 되어 행복을 누릴 수 있게 되려면 수많은 장애를 없애야 한다. 체제와 이념에 의한 깊이 병든 의식의 변괴, 민족적 양식의 소실 등 수많은 문제가 우리 앞에 놓여 있다. 그러나 뒤엉킨 실타래를 차근차근히 풀어낼 지혜가 불교에 있다.

이것이 바로 중도의 논리요, 화쟁의 방편인 것이다.

흔히 불교의 논리를 형식 논리의 사유로써 이해하려고 하거나 서구적인 변증법적 사유에 대비하려고 하나, 그것은 불교의 깊은 도리를 모르는 것이다. 공의 논리를 부정을 통한 긍정이라고 하는 변증법적으로 생각하면 안 된다.

불이중도(不二中道)는 헤겔의 유심론적 변증법이나, 마르크스의 유물론적 변증법과는 다른 논리구조를 가지고 있다. 물심불이의 공의 절대부정에는 부정과 긍정이 동시에 있다. 부정이면서 긍정이다. 공의 부정은 상

대적 부정이 아니고 절대부정이므로, 그것이 바로 대긍정이다. 따라서 불교의 논리는 형식 논리를 넘어선 것이니, 사유 형식에 그치는 것이 아니라 인류를 구제하는 실천의 길이다. 이것이 대기설법으로 설해졌고, 응병투약으로 제시되었다.

이질화된 남북의 병든 몸을 치료하기 위해서는 불교적인 원리에 의해서 적절히 투약해야 한다. 이 약이 바로 중도 사상이요, 화쟁 정신이며, 불보살의 무량한 선교방편이다. 나는 민족적인 오랜 질병을 치료하는 약으로 중도 사상을 들었다. 이것이 바로 불교의 정수이기 때문이다.

명침은 한 방에 뚫리고, 하나는 모든 것에 통한다.

남북이 서로 다른 체제를 가지고 하나의 정도로 나가려 함에 있어서, '하나'의 뜻을 살려야 한다. 이것은 수많은 강물이 각기 흘러서 하나의 바다로 가듯이, 서로 다른 것이 한결같이 하나로 가서 만났을 때에 공동의 복락을 누리는 것이다. 원효가 "歸萬流之一味"라고 한 '일미'는 인간의 근본 심성이며 진리 그것이다. 이것은 일심(一心)이라고 표현되는 세계이다.

《중론》제18〈관법품〉에서 용수는 "제 법의 참된 본성은 모두 제일의 평등일상(平等一相)으로 들어가나니, 이른바 무상(無相)이다. 여러 강물이 색이 다르고 맛이 다르나, 큰 바다로 들어가면 한 색과 한 맛이다 諸法實性皆入第一義平等一相 所謂無相 如諸流異色異味 入於大海則一色一味"라고 하였다.

'하나'는 한민족의 양심이며, 민족의 공감대이기도 하다.

서로 다른 체제와 사상, 이질화된 의식구조와 생활양식이 서로 뒤엉켜져 소리를 내고 소용돌이치더라도, 넓고 깊은 민족의 양심이라는 바다로 들어가면 하나의 짭짤한 맛을 가지게 될 것이다. 그러므로 남북대화에서 먼저 이산가족을 상봉하게 하고, 자유로이 서신을 교환하게 하며, 서로 왕래하면서 민족공동체 의식을 고취하는 것은 바로 바닷물에서 같은 맛을 보는 것이요, 한마음을 일깨우는 것이 될 것이다.

우리 민족은 반세기 동안, 동서의 수많은 이데올로기의 세례를 받아 왔고 갖가지 해괴한 문화를 경험해 왔다. 이제 우리는 어느 민족보다도 더 많고 깊은 민족적 체험을 살려서 새로운 참된 자유와 민주주의의 새 역

사를 창조해야 한다.

이제 3천 년의 유구한 역사를 통해서 인류가 몸소 체험하고 보여 준 지혜의 등불을 높이 치켜들고, 냉철한 현실비판의 지성과 너그러운 동포애의 포용력과 뜨거운 통일의 열정으로 민족의 염원인 평화통일의 그날을 맞이하지 않으면 안 된다. 그 등불, 그 지성, 그 포용력, 그 열정이 바로 불교의 가르침에 있다.

불교도는 평화통일의 기수가 되어야 한다.

2

그리운 마음의 산하
— 북한의 옛 가람을 더듬어본다 —

1. 사업장화한 북한의 사찰

6·25 사변일이 다가올 즈음이면 매양 잊혀지지 않는 것이 북한에 두고 온 가람들이다. 휴전선으로 분단된 금수강산에도 해마다 여름이 찾아오니, 남한에 몸을 둔 우리들의 감회는 자못 착잡함을 금할 수 없다.

해방과 더불어 민족적 비운을 다시 맞게 된 이후, 북한의 공산집단에 의해서 파괴된 우리의 문화는 말할 것도 없거니와, 특히 불교의 수많은 사암(寺庵)들과 그 문화재는 어찌 되었는지. 비록 그 자취를 찾지 못한다고 하더라도, 그러기엔 우리의 그리움이 날이 갈수록 더해만 간다.

그래서 우리의 허전한 안타까움을 달래기 위해 지난날 나는 《북한》지에다 북한의 크고 작은 사암을 샅샅이 찾아 5년에 걸쳐서 지상(紙上)으로나마 순례한 바 있었다.

이제 또다시 6·25 사변일 33돌을 맞으면서 북한에 두고 온 몇몇 사암을 회상해 본다. 우리 조상의 넋이 지금 이 순간에도 한결같이 살아서 통일조국의 영광을 누리기를 기다리고 있다. 불보살은 지금 이 시각에도 영겁의 수레를 돌리며 지난날의 기억을 되새기면서 외로운 영혼들을 달래고 있다.

북한 땅에 두고 온 금강산·묘향산 등 이름난 큰 산들에는 수많은 명찰이 있었으나, 그것이 지금은 한낱 과거의 유물로 남아 있을 뿐이요, 승려다운 승려도 없고 신도다운 신도도 찾아볼 수 없게 되었다.

1946년 3월에 발표된 토지개혁에 의해서 사원 소유지는 모두 무상으로 몰수당했고, 승려들은 모두 사암에 머물러 있을 수 없게 되었다. 6·25 동란 전에는 그래도 승려들이 사암에 남기도 했지만 전쟁이 발발하자, 인

민군에게 징집당하고, 사찰이 감시를 당하고 불교인은 탄압을 받게 되었다. 그리하여 그때부터 사찰은 공산정권으로부터 파견된 관리인이 자기의 별장처럼 사용하거나, 휴양소·정양소·지질탐사대나 식물채집자의 숙박소로 되고 말았다. 이와 같은 상황에서 북한에는 신앙의 자유가 있을 수 없고, 불교는 오직 정책적으로 이용당할 뿐이다. 승려들도 "일하지 않는 자는 먹지도 말라"는 원칙을 적용하여 강제 노동에 몰아넣고, 불상을 철거하여 박물관에 두었거나 전시물로 안치하였으며 간혹 외국에서 오는 사절단에게 보이기 위한 선전용으로 이용되고 있을 뿐이다.

1958년에서 1960년까지 이 기간 동안에 진행된 소위 중앙당 집중지도를 계기로 하여, 북한의 사원들은 일반 사업장으로 탈바꿈하였으니, 1961년 이후에는 석왕사(釋王寺)를 비롯한 유명 사찰에서도 불상이나 불교 표적이 거의 제거되고 말았다.

1948년에 제정된 그들의 헌법 제14조에서는 "모든 인민은 신앙 및 종교적 활동의 자유를 가진다"고 하였고, 다시 1972년에 수정한 사회주의 헌법 제59조에서는 "모든 인민은 신앙의 자유와 종교를 반대할 자유를 가진다"로 되어 있다.

여기서 보는 바와 같이 그들의 헌법에는 종교의 자유와 종교를 반대할 자유가 모두 부여된 것으로 나타나 있다. 여기서 그들의 변증법적인 종교정책을 볼 수 있으니, 종교를 신앙할 자유라는 것(正)이 반대할 자유(反)로 바뀌었음을 알 수 있다. 이렇게 됨으로써 그들은 새로운 종교로서의 김일성 유일 사상으로 지양된다는(合) 논리를 실천하고 있는 것이다. 따라서 종교 신앙의 자유는 종교 반대의 자유로 이어지게 마련이다.

이러한 변증법적 이론을 실제의 정책에 적용시켜서 종교 탄압과 회유 정책을 병행하면서 1972년도 헌법 수정 때까지 계속한 것이다.

1946년 3월 5일에 공포된 북한의 토지개혁에 관한 법령에서 사찰의 재산이나 교회당의 공유재산을 몰수하였으면서도, 신앙의 자유를 표면상으로 내걸어 놓고 회유와 탄압을 병행했다. 그러나 1958년부터는 의식구조를 본격적으로 개조하기 위해 집중지도를 시작하면서 종교 탄압을 적극적으로 전개하니, 이때부터 종교를 신앙하는 사람은 반혁명분자로 몰리게 되었다. 이것은 바로 변증법적인 안티테제다. 그후 1970년대에 들어서

면서부터는 공산주의 이념의 굳건한 뿌리를 박기 위해서 기성 종교의 사상적인 잔재를 흡수하여 새로운 사상체계를 세우는 단계로 들어갔다. 이것이 변증법적인 지양으로서의 새로운 사상운동이다. 오늘날 그들이 내걸고 있는 김일성 유일 사상이라는 것이 바로 이것이다.

북한에서 믿을 수 있는 신앙의 자유는 오직 공산주의 사상과 김일성 유일 사상뿐이며, 반대할 수 있는 신앙의 대상은 기성 종교들이다. 이러한 북한 땅에 두고 온 그 많은 사암은 어찌 되어 있겠는가.

마음이 있는 곳에는 희망이 있다. 북한 땅에 두고 온 수많은 가람을 잊지 못해 자주 눈에 그려보는 우리들의 마음은 바로 이것이 앞날에 이 땅에 불국토를 건설할 발원이 되지 않으랴.

2. 사암으로 덮인 금강산

38선을 넘어서 금강산으로 가려고 하면 가장 먼저 머리에 떠오르는 것이 있으니, 간성(杆城)의 건봉사(乾鳳寺)다. 간성은 38 이남으로 되어 있으므로 없어진 옛 절터에 새로 작은 절을 세웠지만 옛 모습은 찾을 길이 없다.

고진령(古鎭嶺)을 올라가 남쪽을 바라보면 울창한 숲 속에 큰 바위가 반공에 솟아 있고, 그 바위 위에 석봉(石鳳)이 보인다. 이것이 봉암(鳳岩)이니, 건봉사의 이름도 여기서 비롯되었다. 신라시대에는 원각사(圓覺寺)라고 하였는데 고려 때에 서봉사(西鳳寺)라고 하고 다시 건봉사라고 고쳐 부르니, 건방(乾方)에 봉암이 있기 때문이다. 봉암 옆에 있던 봉암암(鳳岩庵), 또 그 옆에 있던 보림암(普琳庵)·반야암(般若庵)도 모두 자취를 감추었으니 너무도 허망함에 마음 달랠 길 없다. 여기서 동쪽을 굽어보면 거진항(巨津港)이 보이고, 화진호(花津湖)가 눈 아래 나타나서 푸르른 산색이 넓은 들에 이어져 굼실거린다. 신라 법흥왕 7년에 아도화상(阿道和尙)이 금강산 남쪽에 위치한 이곳에 절을 이룩하고, 그뒤 경덕왕 17년에 발징화상(發徵和尙)이 염불만일회(念佛萬日會)를 베풀었는데, 이것이 우리나라 염불만일회의 효시가 된 것이다. 당시 29년 1백55일 동안 정업(淨

業)을 닦은 31명의 정신도(淨信徒)들이 아미타불의 내영(來迎)을 받아 극락정토에 왕생하였고, 향도(香徒)들도 모두 그뒤를 따라 왕생하였다고 한다. 이제 푸른 하늘에 우뚝 솟은 봉암을 바라보니, 극락정토로 왕생한 정신도들이 다시 이 땅으로 내려오기를 기다리고 있는 듯하다.

고해에서 허덕이는 이 땅의 중생들을 건지지 않고서 어찌 마음이 평안할 수 있으랴. 문산(文山) 이재의(李載毅)가 "눈을 들어 건방을 바라보니 봉석이 머물렀고, 무지개 다리 건너 선루가 우뚝 섰다. 송운의 옛 자취 이제 더욱 새롭도다, 흰 비단 가사 위에 옥대구를 띠었구나 睠彼乾方鳳石留 虹橋偃處起禪樓 松雲古蹟多珍玩 白錦袈裟玉帶鉤"라고 읊었는데, 이젠 선루도 가사도 볼 수가 없다.

발길을 돌려 금강산을 찾으려고 온정리(溫井里)로 내려간다. 여기서 보현동(普賢洞)을 지나 백천리(百川里)까지 가서, 다시 개잔령(開殘嶺)을 넘으면 유점사(楡岾寺)에 이른다. 해금강을 먼저 보고 유점사로 가려면 이 노정을 밟아야 하겠으나, 만일 내금강(內金剛)에서 가려면 마하연(摩訶衍) 넘어서 내무재령(內霧在嶺)을 넘어야 한다. 금강산에는 장안사(長安寺)·표훈사(表訓寺)·신계사(神溪寺)·유점사 등 큰 가람이 있고, 크고 작은 사찰이 무수히 점재하나 몇 사찰만을 찾기로 한다.

먼저 유점사를 찾는다. 뒤에는 청룡산(靑龍山)이 우뚝 솟았고 앞에는 남산(南山)이 우람하게 서 있으며, 그 사이에 포근히 싸여 서쪽으로 미륵봉을 구름 사이에 치켜세웠다. 이 절은 신라 남해왕(南解王) 때에 창건되었다. 월지국(月氏國)으로부터 53불이 바다를 건너 이곳 금강산에 이르러 느티나무 밑에 머물렀는데, 때마침 현재(縣宰) 노춘(盧椿)이 이를 보고, 절을 지어 안치하였다고 한다. 《농암기 農嚴記》에 보면 "이 절은 안과 밖에 있는 산이 매우 웅장하고, 불전(佛殿) 이외에 승료(僧寮) 선실(禪室)이 매우 많아 누각이 둘러 있고, 가히 그 칸수를 헤아릴 수 없으며, 1천 명이 넘는 승려가 살고 있어 모두 재물이 풍요하다"고 하였으니, 그 옛날의 융성하던 이곳인지라 해방 전까지만 해도 사내의 전당으로 능인보전(能仁寶殿)·수월당(水月堂)·연화사(蓮華社)·제일선원(第一禪院)·반룡당(盤龍堂)·의화당(義化堂)·서래각(西來閣) 등이 있었다.

능인보전에는 신라 말기의 예술의 극치인 53불이 향목으로 만들어져,

천축산(天竺山)을 본뜬 연화좌에 안치되어 있었다. 그러나 지금은 꼭 닫아 놓은 법당 안에 한 분의 부처님도 볼 수 없다. 이곳에는 많은 보물이 소장되어 있었는데, 특히 공민왕의 왕사였던 나옹(懶翁)화상이 그의 스승인 인도승 지공(指空)에게서 받은 《보살계첩 菩薩戒牒》이 있었다. 이외에 인목대비의 친서와 정명공주(貞明公主)의 《수사범경 手寫梵經》 1권이 있었다. 인목대비의 친필은 은자(銀字)로 된 〈보문품 普門品〉으로서, 왕후가 서궁(西宮)에 유폐되었을 때에 영창대군이 참변을 당하고, 겨우 슬하에 둔 외동따님을 위해서 불보살의 가피를 빈 것이다.

"오직 원컨대 일생 동안에 1천 가지 장애와 1백 가지 해악을 제거하고, 행·주·좌·와에 1백 가지 기쁨과 상서로움을 만나기를 바라오니 성취케 하소서" 하는 비원이었다.

3. 호국 승병의 발원, 보현사(普賢寺)

또한 유점사는 송운(松雲) 사명(泗溟)대사가 석장(錫杖)을 검으로 바꿔 짚고, 천하의 승병을 거느리고 왜병을 무찌른 곳이다. 이곳 영당(影堂)에 모신 사명당의 영상 앞에 옷깃을 여미고 숙연히 대하면, 그의 금빛 수염이 금강의 영기를 받아서 꿈틀거린다. 그러나 지금은 대사의 영상도 없고, 유물도 찾을 길이 없다. 은선대(隱仙臺)에 올라가서 적토(赤土)를 벗어나 숨어 사는 선인을 만나 이곳 소식을 전해 듣고 답답한 회포를 풀기도 하고, 금강의 영기를 모아 어떤 신통이라도 부리고 싶은 생각이 간절하다. 유점사에 터잡고 있던 9마리 용이 53불에게 쫓겨서 갔다는 구룡연(九龍淵)에서 다시 왼쪽으로 들어가서 만경동(萬景洞)의 유리알 같은 푸른 물에 몸을 담고, 세사에 더럽힌 몸을 깨끗이 씻으면, 반야(般若)·백련(白蓮)·명적(明寂)·흥성(興盛)·득도(得道)·원통(圓通) 등 여러 암자에서 울려오는 범종 소리가 귀에 들리는 듯하니, 깜짝 놀라 자신이 금강에 있는가 하여 '나무(南無)' 하고 숙연자경(肅然自警)할 뿐이다.

마음은 잠시 단발령을 넘어, 다시 묵파령(墨坡嶺)을 지나 장안사(長安寺)로 달린다. 기황후(奇皇后)가 중창했을 당시에는 비로자나불(毘盧遮那

佛)을 비롯하여 53위의 부처님과, 1만 5천 불을 모셨던 그 많은 불상이 지금은 모두 없어졌다. 우거진 나무 숲 사이에 만수정(萬水亭)을 지나면 금강산 장안사라고 씌어진 현액(懸額)이 있고, 그 옆에 임제종 제일가람(臨濟宗第一伽藍)이라고 쓴 편액(扁額)을 걸어 놓은 문이 보인다. 오른쪽으로 대향각(大香閣), 왼쪽으로 극락전, 앞에 대웅전이 우람하게 서 있다. 장안사는 육전칠각일문(六殿七閣一門)으로 4대 사찰의 하나이다.

멀리 청학봉(靑鶴峯)을 등에 지고, 법기봉(法起峰)을 옆에 끼고 태상동(太上洞)·만폭동(萬瀑洞) 등 모든 승경을 한 손에 휘어잡은 곳에 표훈사가 있다. 이 절은 법기보살(法起菩薩)의 신앙의 본산이다. 옛 기록에 보면 몽산화상(蒙山和尙)의 가사, 나옹화상의 사리가 있었고, 5백 근의 큰 시추가 반야전에 놓여 있었는데 모두 없어졌다. 여기서 다시 뒤뜰로 나와서 양장(羊腸)같이 꼬불꼬불한 험한 길을 올라서 방광대(放光臺) 앞으로 가면 정양사(正陽寺)가 나온다.

사내의 팔각당(八角堂)에는 석불약사(石佛藥師)가 안치되었고 반야전에는 《대반야경》을 소장하였으며 앞뜰에는 옛 탑이 있었으니, 모두 신라 때의 작품이다. 머리를 들어 법기봉을 바라보니, 하늘에서 선인이라도 내려와 앉아 있는 듯이 보이는 암자가 공중에 걸려 있다. 이것이 보덕굴(普德窟)이다. 한쪽 기둥 받침이 수십 척이나 되는 외기둥으로 받쳐 있는데, 고구려 안원왕(安原王) 때에 보덕대사가 수도한 곳이다. 만폭동에 사는 보덕각시가 백옥 같은 몸을 아낌없이 드러내어 관음의 화신으로 나타나던 옛 전설이 그립다.

다음은 안변의 석왕사(釋王寺)를 찾아야겠다. 삼방약수(三防藥水)가 있는 삼방역을 지나서 신고산(新高山)의 용지원(龍池院)을 얼른 지나가면 석왕사에 다다른다. 승선교(昇仙橋)를 건너 단속문(斷俗門)을 지나 약수로 목을 축이고, 만춘각(萬春閣)을 바라보며 불이문(不二門)을 지나고, 조계문(曹溪門)을 거쳐 영단루(暎丹樓)에 오른다. 이 둑을 돌아서 운한각(雲漢閣)·용비루(龍飛樓)·인지루(仁智樓) 등 이 태조(太祖)의 유물을 볼 수 있던 곳을 지나 호지문(護持門)을 따라 흥복루(興福樓)·냉종루(冷鍾樓)에 들어서면, 크고 웅장한 석왕사 대웅전이 보인다. 무학대사(無學大師)와 태조와의 사이에 얽힌 여러 사화를 생각해 본다. 이 태조는 무학대사의 말

에 따라서 이 석왕사를 세우고 나서, 절 안에 다시 응진전(應眞殿)을 지은 뒤에 5백 성재(聖齋)를 드리려 하여 길주(吉州)의 광적사(廣積寺)로부터 16제자·16나한·독성나한·5백 성중 등의 상을 올려모셨다. 이 많은 성상을 배에 싣고 원산(元山)에 와닿았는데, 원산으로부터 석왕사까지 태조가 직접 그 성상을 옮겨모시는 중, 그 중 한 분이 묘향산(妙香山)으로 가셨다는 전설이 있다. 그러므로 나도 그 성상 따라 묘향산으로 가야겠다.

평안북도 영변(寧邊) 땅에 발을 디디니, 약산(藥山) 동대(東臺)의 진달래꽃 향기가 코에 와닿는 듯하다. 묘향산의 보현사(普賢寺)를 찾아야겠다. 이 절은 영변군 북신현(北薪峴)에 있는 영찰(靈刹)로서 31본산의 하나다. 크고 작은 많은 사암이 있었으나 지금은 모두 퇴색하고, 오직 보현사만은 그들의 선전물로 이용되고 있기 때문에 그대로 유지되고 꾸며져 있다. 묘향산은 서산(西山)이라고도 하니, 서산대사가 여기에 머물러 있었기에 서산이라고 했다. 그가 금강산·지리산·구월산 등 명산을 두루 돌아보고 묘향산만한 곳이 없어서 이곳에 몸을 둔 것이다. 서산의 4대 명산을 평한 글에 "금강산은 뛰어나나 장하지 못하고, 지리산은 장하나 뛰어나지 못하고, 구월산은 장하지 못하고 뛰어나지도 못하며, 묘향산은 장하고 뛰어나다"고 한 그대로다. 보현사는 고려 광종(光宗) 19년(968)에 탐밀(探密)대사가 창건한 고찰이다. 그뒤 굉곽대사(宏廓大師)가 주석하자 성종(成宗) 9년(982)에 크게 확장되었다. 오늘날의 전당의 규모는 그 당시의 규모인 것이다. 당시는 24개의 전각이 있어 3천의 승려가 수도하였던 동국 제일의 명찰이다. 그동안 달보(達寶)화상이 중창하고 다시 지원(智園)대사가 중창하니, 당시에 나옹화상이 이 절의 주지로 있었다. 조선시대에는 해정(海正)대사·도천(道泉)선사·일선(一禪)대사·청허(淸虛)대사·사명대사 등이 모두 이곳에 머물렀다. 그동안 여섯 번이나 중창하면서 6·25를 겪는 동안 1천여 년의 세월이 유수같이 흘렀다.

물에 씻긴 저 흰 돌이 닳고닳아도, 이 영찰은 언제까지나 다시 세워지고 다시 만져질 것이니, 인간의 공이 어찌 위대하지 않으랴. 6·25 동란으로 이 사찰이 소실된 후에 그들이 다시 복구하였으나, 영찰의 구실을 못하는 기구한 운명이 안타깝기 그지없다.

산문에 들어서면 먼저 눈에 띄는 것이 14층 여래탑(如來塔)이다. 넓은

뜰 앞에 우뚝 서 있는 이 탑은 화강암으로 되어 있어 높이가 36척이니, 조선 선조(宣祖) 37년에 건조된 것이다. 그 옆에 다보탑이 있다. 이것은 9층 석탑으로 높이 12척인데, 고려 정종(靖宗) 10년에 세운 것이다. 만세루(萬歲樓)·향악루(香嶽樓)·자운루(慈雲樓) 등 누각을 돌아보고, 천왕문(天王門)·해탈문(解脫門)·조계문(曹溪門)을 지나 대웅전으로 들어간다. 굳게 닫힌 전당 안에 2척 5촌의 석가여래 좌상, 1척 5촌의 아미타불 좌상, 1척 5촌의 비로자나불 좌상이 안치되어·있다. 또 그 옆 좌우 양쪽에 비로자나불 좌상이 있다.

탐밀대사가 처음 이 땅을 택하였을 때에, 이 땅을 불보살의 힘으로 수호하고자 한 원력으로 세워졌었다. 그러니 옛날에 오랑캐를 무찌르던 그 법력이 또다시 나타나는 날, 이 땅의 붉은 무리들도 없어지고 말 것이다. 부처가 곧 마음이라, 민족의 염원이 살아 있는 곳에 부처님의 법력도 있게 된다. 안심사(安心寺)가 이제 보현사로 이름이 바뀌었으나, 청정본심과 보제멸도(普濟滅度)의 보현행이 다를 것이 무엇이랴.

3

관음 신앙과 칭명염불

1. 인간의 고뇌는 벗어날 수 있나?

《법화경》〈관세음보살보문품〉《관음경》에 보면 무진의보살이 부처님께 사뢰어 관세음보살이라는 분의 이름에 대한 인연을 물으니, 이에 대한 부처님의 말씀이 있다. 부처님께서 "선남자야, 만약 한량없는 백천만 억 중생들이 모든 고뇌를 받을 때에 관세음보살의 명호를 듣고 일심으로 관 세음보살의 명호를 부르면 관세음보살께서 즉시에 그 음성을 관찰하시 고 모두 해탈을 얻게 하나니라"라고 하셨다.

모든 중생은 고통을 받게 마련이다. 중생이라는 말이 보여 주듯이 중 생은 유정(有情)이라고도 하니, 범어의 사트바(sattva)의 뜻말이다. 죽고 사 는 이 사바 세계에 머물고 있는 생명을 가진 것들을 일컫는다. 따라서 이 런 중생들은 항상 고뇌가 따르게 마련이다. 고뇌라는 것은 우리가 살아 가면서 느끼는 괴로운 심정만이 아니라 괴롭게 느끼지 못하는 것이면서 이 세상을 이루고 있는 모든 존재를 말하기도 한다. 그래서 고(苦)라는 말이 인도의 범어로는 두카(duhkha)라고 하니, 마음대로 되지 않는 것이 라는 뜻이다. 마음대로 되지 않는 세상의 모든 것이 곧 고뇌이다.

인간은 고뇌를 안고, 고뇌 속에서 살고 있다. 그런데 어찌 이러한 숙명 적인 고뇌를 벗어날 수 있으랴? 벗어날 수 없는 것이라면 단념하는 수밖 에 없지 않는가? 그러나 이러한 숙명적인 인간의 고뇌를 벗어나는 길을 발견하신 분이 있다. 그분이 바로 석가모니부처님이시다. 그분은 6년 고 행 끝에 이 길을 발견하셨다. 그래서 석가모니는 인간고를 벗어나서 영 원히 즐거울 수 있는 것을 몸소 터득하셨다. 고뇌를 떠난 즐거움에 홀로 만족할 수 없어서 49년 동안 이것을 설하시어, 중생들이 모두 다같이 절

대적인 즐거움으로 같이 가자고 하셨다. 《관음경》에서 설하신 것도 결국 이 길을 보이신 것이다.

2. 관세음보살이라는 분을 믿으라

부처님께서 설하신 그 길은 너무도 많다. 그러나 그 길들 중에서 가장 쉽고도 빠른 길이 여기에서 설해진다. 앞에서 보인 《관음경》의 말씀에서 먼저 관세음보살의 명호를 들으라고 하셨다. 듣는다는 것은 듣고 믿는다는 것이다. 무엇을 듣고 믿는가.

관세음보살이라는 거룩하신 분이 계셔서 그분이 세상의 모든 중생의 고뇌를 벗겨 주신다는 것을 믿으라는 것이다.

관세음보살은 불법을 널리 선포하기로 서원을 세우고 이 세상에 나타나신 보살인데, 그분은 과거에 이미 성불하여 정법명왕여래(正法明王如來)로 계시다가 중생을 제도하기 위하여 보살의 형상으로 나타나시어 중생을 다 구제하지 못하면 나는 부처가 되지 않겠노라고 하여 중생구제의 서원을 세우셨고, 또한 극락 세계에서는 아미타불을 보좌하여 불사를 이루고, 사바 세계에서는 석가여래를 도와서 불사를 이루기로 맹세하셨다.

사바 세계에서 중생을 제도하는 데는 중생의 마음을 잘 알아차려야 하니, 그 마음은 음성으로 나타나는지라, 인간이 고뇌를 깨닫고 그로부터 벗어나고자 소원할 때에 인간의 힘으로는 될 수 없으니, 관세음보살의 서원력에 힘입어야 한다. 먼저 관세음보살이 계신다는 것을 믿는 것이 중요하다. 그러므로 부처님은 먼저 관세음보살의 명호를 들으라고 하셨다. 이것은 바로 올바른 믿음으로부터 나아가게 하신 자비로운 가르침이 아닐 수 없다.

3. 관세음보살의 명호를 부르라

그렇다면 관세음보살을 마음속으로 생각만 해도 좋을 터인데 어찌하여

명호를 부르라 하셨는가?

사바 세계의 중생은 음성으로 되어 있다. 그러므로 음성으로써 마음이 나타나니, 음성 없이는 마음도 나타나지 못한다. 따라서 몸과 마음과 말은 뗄 수 없는 관계에 있다.

마음이 지극하면 말이 저절로 그렇게 따라서 나오고 몸도 따른다. 깊은 마음속에서 믿고 의지할 때에는 스스로 그의 명호를 부르게 된다. 우리가 무의식적으로 '엄마'라고 부르는 것과 같다. 소리가 나오는 데는 깊은 신앙이 있어야 한다. 흔히 염불은 쉬운 길이요, 참선은 어려운 길이라고 하나 사실은 그렇지 않다. 입에서 절로 나오는 염불이 어찌 쉽다고 하겠는가? 깊은 마음속에서 나오는 염불이라야 참된 염불이니, 이러한 깊은 신앙이 쉬운 길이 아니다. 큰 바다를 건너는데 배만 타면 쉽게 건넌다. 배를 타려면 배의 구조와 그의 기능을 알고 믿어야 타게 된다. 그것을 의심하면 타지 않는다. 의심하지 않고 오직 그 배만이 나를 저 언덕으로 건네다 준다고 믿게 되면 그 배를 타고 쉽게 바다를 건넌다. 관세음보살의 명호를 부르는 것도 이와 같다.

4. 관세음보살은 어떻게 구제하는가?

앞의 경문에서 부처님이 말씀하시기를 일심으로 관세음보살을 부르는 중생의 음성을 관찰하신다고 하였다. 중생의 음성 그 소리에 끌리는 것이 아니고 그 음성이 가지고 있는 뜻, 곧 마음을 알아차린다는 것이다. 그렇게 하려면 아무런 망념을 가지지 않고 청정한 본심의 거울에 비춰져야 하니, 관세음보살의 거울 같은 마음과 칭명하는 자의 깨끗한 신심이 서로 비추게 된다. 이렇게 되어서 비로소 관찰이 성립된다.

중생의 마음과 음성을 통해서 알아차린다. 중생이 일심으로 관세음보살을 불러 그 음성이 나오게 될 때에는 이미 그의 마음은 관세음보살의 마음과 같이 되어 있다. 그에게는 이미 중생의 업이 무너지고 윤회가 없는 걸림 없는 자리로 돌아가 있는 것이다. 이것은 곧 관세음보살의 마음과 통할 수 있게 된 것이다. 이때에는 이미 어떤 고액도 그를 괴롭히지

않을 것이다.

그의 마음속에 남을 해칠 생각이 없으니 도산지옥(刀山地獄)도 소멸될 것이요, 마음속에 남을 해칠 불붙은 독한 마음이 없으니 화탕지옥(火湯地獄)이 소멸될 것이요, 마음속에 질투와 탐심이 없으니 아귀도(餓鬼道)가 없어질 것이요, 마음 가운데 남을 멸시하는 교만심이 없으니 수라도(修羅道)가 소멸될 것이요, 내 마음속에 간악한 마음이 없으니 축생도(畜生道)가 없어질 것이다. 이런 까닭으로 관세음보살의 거룩하신 모습을 생각하면서 일심으로 명호를 부르면 나의 마음은 보살의 마음으로 되어, 자신의 성품 가운데 있는 관세음보살이 드러나서 저 우주간에 꽉 차 있는 관세음보살과 합치되니 이때에 비로소 고액에서 벗어나게 된다. 이것이 곧 해탈이다.

여기에는 내가 없으니 고액이 어디에 있으며, 저 관음이 나의 마음속에 있으니 내가 곧 관음이다. 천만의 손을 가지고 뭇 중생을 붙잡고, 천만의 눈으로 그의 고뇌를 관찰하여 구제한다.

4

팔관대재의 현대적 의의
— 종교적 · 철학적 · 사회적인 접근 —

우리는 앞을 내다보면서 살아야 한다. 그러기 위해서는 지난날을 되새겨보면서 현재를 직시하는 눈을 가지고, 보이지 않는 미래를 내다보는 혜안을 가져야 한다.

우리가 현재를 똑바로 보지도 못하고 과거의 역사도 망각하며 미래를 설계하지 못한다면 우리는 살아남지 못할 것이다.

우리는 21세기를 눈앞에 두고 있다. 21세기는 엄청난 변화를 가져오리라는 것을 우리는 잘 알 수 있다.

연일 TV에서도 보여 주고 있듯이 컴퓨터의 발달과 첨단 과학의 발달이 우리의 상상을 넘어서고 있다. 그러면서도 우리들 종교인은 세계의 변화에 대하여 아무 말도 하지 않고 있다. 21세기는 우리 종교인이 해야 할 많은 과제가 있는 것이다.

먼저 인간의 문명이 범한 과오를 반성하면서 자연과의 조화를 가져와야 한다. 그린라운드의 세상이 닥쳐올 것이다. 녹색 종교의 출현이 요구되는 것이다. 우리는 환경 문제에 앞장서지 않으면 안 된다.

다음에는 사회의 악순환을 지양하여 인류가 다같이 복락을 누리도록 해야 한다. 곧 분배와 환경의 문제다. 사랑과 자비 정신이 어느 때보다도 요구된다. 여기에는 동양적인 세계관이나 인생관으로 홍익인간이나 불국토의 건설을 이룩하겠다는 굳은 의지를 가지고 물질과 정신을 조화시켜 나가야 한다.

그 다음으로는 개인주의와 관능주의를 극복하기 위해서 도의적인 인간 개조 운동이 일어나야 한다. 오늘날 서구 문화의 단적인 폐단으로 나타나 있는 에고의 극복이니, 이것은 우리 종교인이 앞장서야 할 것이다.

그 다음에는 새로운 가치의 구축이다. 새로운 가치의 창조에 있어서는

종래의 서구 종교적인 가치를 지양하고 보다 높고 보편적인 동양적인 종교 이념으로 새로운 가치를 창조해야 한다.

끝으로 21세기는 첨단 과학기술과 인간의 조화로운 밸런스가 요구된다. 그렇지 않으면 인간이 기계나 기술의 노예가 될 뿐이기 때문이다.

이상과 같은 많은 일 중에서 오늘날 우리 한국 불교가 담당해야 할 종교적인 역할은 무엇인가. 오늘날 우리의 위상을 다시 정리하면서 미래를 설계하는 일이다. 그 중에서 먼저 우리 한국 불교의 전통 의식을 구체적으로 보여 주는 팔관재회(八關齋會)를 재현시키는 일이며, 이에 따른 현대적 의의를 밝히는 일이다.

이제 본인은 한양천도 6백 년 기념행사의 하나인 팔관대제가 가지고 있는 종교적 · 철학적 · 사회적인 뜻을 생각해 보고자 한다.

한국 불교의 전통은 대승 불교로서의 오랜 역사의 전통을 이어가고 있으면서 그 전통은 우리 태고종만이 가지고 있는 의식에 있다고 한다면, 이러한 불교 의식을 오늘에 되살리면서 그의 현대적인 뜻을 밝히는 일이 요구된다고 하겠다.

이제 본인은 이에 대한 깊은 지식을 갖지 못하였으므로 단지 이에 대한 문제를 제기할 뿐이다. 앞으로 여러분의 깊은 고찰이 있기를 바랄 뿐이다.

1. 현대 사회가 요구하는 종교

서구적 합리주의에서 동양의 신비주의로

현대 사회가 요구하는 종교를 생각해 봄에 있어서 먼저 현대란 어떤 시대인가를 논하지 않으면 안 된다.

현대는 토인비가 말한 바와 같이 하나의 문명의 과도기라고 볼 수 있다.

현대를 지배하고 있는 문명은, 근세 유럽이 창조해 낸 과학기술 문명이다. 따라서 현대는 과학기술 문명을 창조한 서구 사회가 세계를 지배하고 있다. 그것은 17세기에서 20세기까지 3백여 년 동안에 이루어졌다.

그러나 20세기의 후반인 현금에 와서는 서구 문명의 지배가 점차로 약해지고, 정치적인 지배력이 무너지면서 세계의 세력 판도는 크게 달라지고 있다. 그러나 과학기술 문명은 앞으로의 21세기에도 세계를 지배하는 힘이 될 것이다.

오늘날 이러한 과학기술 문명을 떠나서는 살 수 없게 되었다. 그러나 이러한 문명이 여러 가지 모순을 가지고 있는 것도 사실이다. 그러면 이러한 과학기술 문명을 만들어낸 것은 무엇인가? 말할 것도 없이, 그것은 근대에 일어난 서구의 계몽적인 합리주의 사상이다. 이것이 이미 한계에 도달한 것이다. 이 사상이 인간 삶의 규범을 제공하였으나, 드디어 이에 대한 반성과 저항이 있게 되었다.

서구의 근대 합리주의를 기반으로 한 정치제도가 생겨서 동서 양대진영으로 대립되다가 드디어 그것이 와해되었고, 세계 각처에서 사회적 혼란이 일어나고 있다. 그러한 근대 서구 사상의 뒤에는 일신교라는 종교가 있다. 그것은 여호와의 유일신이 절대적인 권위를 가지고 군림하면서 인간의 삶을 규범하고, 그의 말은 독생자인 예수 그리스도를 통해서 전해진다. 이러한 종교만이 올바른 종교요, 다른 것은 모두 잘못된 것이라고 한다. 이러한 믿음은 서구인의 확신이었다. 이러한 믿음으로 세계를 정치적으로 지배했고 종교적으로 강요했다.

이러한 일신교(一神敎)는, 이 세계는 하나의 이성(理性)으로 되어 있다고 한다. 이것이 이른바 로고스(logos)다. 이 로고스에 의해서 역사도 이루어지고 세계도 이루어져 있다고 한다. 서구의 자유민주주의 사상만이 아니라 마르크스 · 레닌주의 사상도 이러한 독단적인 믿음이 계승되고 있다. 그리하여 근대에서 현대에 이르는 가장 큰 사상적인 싸움은 그리스도교적인 일신론과 그의 이단인 마르크스주의의 일신론과의 싸움이었다. 이러한 일신론은 몇 가지 큰 결점을 가지고 있다. 하나는 필연적으로 자기 이외의 다른 모든 것을 부정하게 되고, 그 부정은 힘으로써 하게 되니, 당연히 전쟁을 일으키게 된다.

그러므로 앞으로의 세계가 진실로 평화를 바란다면 나와 다른 신앙이나 가치관을 수용하는 관용적인 사상이 요구된다. 이렇게 볼 때에 앞으로의 세계는 일신교가 아닌 다원적인 신앙이 필요하며, 나아가서는 서구

적인 합리주의가 아닌 동양적인 신비주의가 요구된다고 하겠다. 이것은 유일적(唯一的)이 아닌 다양성(多樣性)을 요구하는 것이다.

흔히 말하기를 '세계는 하나'라고 한다. 그러나 앞으로의 세계는 세계를 하나의 이념이나 신이 지배하는 장소가 아니고, 여러 가지 생각이 서로 어울려서 서로 돕고, 여러 신들이 같이 어울리는 자유의 장소가 되어야 한다. 이러한 세계가 바로 대승 불교의 연화장 세계(蓮華藏世界)요, 만다라의 세계가 아니겠는가?

만다라의 세계는 여러 신들이 사는 세계 질서의 도상화(圖像化)다. 힌두교의 만다라가 이것이며, 불교의 만다라(曼茶羅)는 바로 우주적 조화인 부처님 세계인 것이다.

이러한 대조화(大調和)의 세계에는 무수히 존재하는 것들이 조화를 이룬다. 여기에는 중심이 따로 없고, 모두가 중심을 이루어 독존(獨存)하면서 주체를 이룬다. 여기에는 주체와 객체가 대립되지 않으므로 대립된 주체도 없고 객체도 없으면서 원융무애하다. 주객불이(主客不二)의 관계에 있으므로 원융(圓融) 그대로요, 원만무애(圓滿無碍)하다.

이러한 인도적 사유에 의한 우주관은 인간 중심이 아니다. 근세의 서구적인 사유에서 나온 인간 중심 사상은 세계에 대한 근본적 견해에 모순이 있게 된다. 이것을 모르고 있는 김일성 주체 사상이라는 것도, 그들의 이른바 유일 사상이나 인간 중심 사상은 일고의 가치도 없는 것이다.

인간은 인간이 주체가 되어 객체인 자연을 상대하고 있다고 생각하고 있다. 이 경우에 인간이 객체인 자연을 정복하는 것이 선이라고 생각되고 있다. 이러한 세계관으로 근대 문명이 이루어졌으나, 이러한 세계관은 이미 벽에 부딪혔다. 자연 파괴로 인한 환경 문제가 이것이다.

오늘날 현대에 사는 사람들의 고독은 이러한 세계관으로 인한 것이 아닐까? 그러므로 오늘날 현대 문명에 대한 깊은 반성은 동양적인 신비주의에 눈을 돌리게 되었으니, 인간으로 하여금 일상적인 세계로부터 벗어나서 보다 차원 높은 성스러운 세계에로 승화시키는 신비적 종교 의식이 이것이다.

대승 불교는 속(俗)을 떠나지 않고 성(聖)의 세계로 가게 하는 것을 가르친다. 특히 한국 불교에서 발달한 밀교적 불교 의식은 신비적인 종교

행사를 통해서 속과 성이 만나서 거룩한 세계로 전화(轉化)되는 것이다. 이것이 해탈이라는 가치의 전도다.

이 세계는 인간의 이성으로 해명할 수 없는 오묘함을 가지고 있다. 근대 사회의 과학자나 철학자가 이성으로 이것을 해명하려고 하는 것은 오만불손이다.

인간 욕망의 긍정과 조화

인간의 욕망 문제는 오늘날까지 철학의 과제로서 아직 충분한 해결을 보지 못한 문제다.

인간의 욕망이 인간을 불행하게 한다고 하여 그것을 억제할 필요가 있다고 생각되기도 한다. 많은 종교들은 이러한 욕망을 잘 다스리는 데 지혜를 짜고 있다. 따라서 욕망으로부터 불행을 막기 위해서는 그것을 부정하는 것이 필요하다. 그러므로 많은 종교들이 금욕주의를 택하여 욕망에 지배되고 있는 세속 세계와 반대되는 진(眞)의 세계를 희구한다.

그러나 이러한 욕망 부정의 금욕주의가 인류의 궁극적인 이상 세계로 가는 것이냐 하는 문제가 제기되기도 한다. 인도에 있어서는 중세(中世)에, 그리고 서구에 있어서는 근세에 이르러 이러한 금욕주의의 반성이 있게 되어, 욕망의 처리에 있어서 그 욕망에 하나의 질서를 부여하여 욕망을 올바르게 꽃피우도록 하니, 그것이 중도(中道)의 실천이 되고, 밀교의 사상이다.

대승 불교는 성문·연각 위에 보살도를 설한다. 세속생활에서는 욕망에 따라서 사는 것이므로 이것은 어느 정도 억제되어야 하는 것과 같이, 성문이나 연각도 욕망을 부정하는 것에 집착하는 것도 잘못이라고 하여, 보살은 긍정이나 부정의 어느것에도 걸리지 않는 공(空)의 세계를 실천하는 것이다.

여기에서 불교는 원시 불교의 엄격한 욕망 부정이 반성되어서, 부정의 부정인 긍정으로 나타났다.

대승 불교는 욕망의 문제만이 아니라 원시 불교의 무신론에서 다신론의 방향으로 가게 되었다. 이러한 다신론적인 경향이 밀교의 성립으로 일

신론적(一神論的)으로 되었다가 다신론적(多神論的)으로 되어 수많은 불보살을 받들게 되었다고 말할 수 있다. 이러한 대승 불교의 움직임은 특히 밀교에 이르러서 시대와 장소에 적응하면서 다양한 문화 요소를 수용하여 불교적인 것으로 승화시켜 나갔다. 그리하여 한국으로 들어온 불교는 대승적인 발전과정에서 우리 고유한 신앙을 수용하면서 대중 속에서 대중과 더불어 살아오면서 대중을 교화하였다.

2. 팔관재의 역사성과 전통 문화의 계승

불교와 고유 신앙과의 만남

우리나라의 고유 신앙에는 산신(山神) 신앙이 그 주류를 이루고 있다. 이러한 산신 신앙에는 또한 산악(山岳) 신앙이 따른다. 이것을 수용한 것이 사찰에서 볼 수 있는 산신각(山神閣)이다. 여기에는 백발노인이 범을 거느리고 있는 그림이 있다. 백발노인은 산신의 표상이며 범은 산신의 권능(權能)이다.

산악이 많은 반도에서 살고 있는 우리 민족은 산악을 종교적인 귀의처로 삼고 있었다. 산악 신앙은 자연 신앙과 직결되는 것으로서, 샤머니즘은 이 자연 신앙에서 자연발생적으로 나타난 종교 현상이다.

고대인들은 자연을 신비한 절대적인 존재로 느꼈다. 그것은 인간의 생활이 자연과 떠날 수 없는 것이라고 직감하였기 때문이다.

산악을 다스려서 인간에게 혜택을 주도록 하는 산신을 생각한 것은 있을 수 있는 일이며, 또한 하천을 다스려서 농경에 도움이 되도록 하고, 비를 내리는 힘을 가진 용신(龍王)님을 생각해 냈다.

이 중에서도 우리 선조들은 산신을 더욱 친근하게 느껴서 그를 모시는 사당을 만들어, 모시고 제사를 지냈다.

우리나라 사람들은 마을을 형성하거나 집을 지을 때에는, 반드시 뒤에 산을 등지고, 앞에 냇물을 끼게 한다. 그리하여 산신과 용왕의 보호를 받아서 영구히 번영하기를 기원했다.

이들 산신 신앙이나 용왕 신앙에 있어서 샤먼들은 목욕재계하는 수업을 한다. 그들의 수업은 일종의 계행이요, 수행이며 종교적인 행사다.

용왕 신앙은 물을 다스리는 용왕이 있다고 믿는 신앙이므로 산에서 나오는 샘물만이 아니라 하늘에서 비가 오는 것이나, 냇물의 흐름을 다스리는 것으로 믿었다.

또한 용왕 신앙에는 특히 호국신으로서의 신당이 있었다.

신라 제30대 문무왕(文武王)은 21년 동안 나라를 다스렸는데, 신사(辛巳)년에 붕어하자, 그의 유소에 의해서 그 유해를 동해 바다에 있는 바위 속에 묻었다. 이것이 오늘날 발견된 해중왕릉(海中王陵)이다. 이것은 왕이 이 세상을 떠나면 호국의 대룡(大龍)이 되겠다는 소망에 따라서 바닷속에 매장한 것이다.

또한 신라시대의 영웅 김유신이 화랑으로 있었던 기록에 의하면, 그가 15세에 국선화랑이 되어 홀로 깊은 산으로 들어가서 목욕재계하여 하늘에 고하며 맹세하기를 "적국이 무도하여 마치 모진 짐승같이 우리 땅을 교란하니 날로 편안함이 없으므로, 내 비록 미천한 신하로서 재량이 부족하나 반드시 이 환란을 없애기를 하늘에 고하오니 굽어살피소서" 하고 하늘에 기도하니, 4일이 되던 날 홀연히 한 노인이 나타나서 비법을 전수해 주었다고 한다.

또한 그가 인박산(咽薄山)의 깊은 골짜기에 들어가서 향을 피우고 하늘에 고하여 법을 닦으며 3일이 되던 날, 하늘에서 빛이 드리우고 보검(寶劍)에 신령이 강림하면서 허공으로부터 별빛이 밝게 드리워, 가지고 있던 칼이 요동하면서 비법을 받았다고 한다. 이것은 산신과의 영합이라는 종교 체험을 통해서 초인적인 능력이 얻어진 것이다.

그리하여 신라의 화랑들이 주로 강원도 지방을 배경으로 하여 수련을 쌓은 것은, 그 지방이 산수가 수려하고 산악 신앙에 맞는 영산이 많을 뿐만 아니라 이 지방은 외적과의 접촉이 많아서 종교적·군사적으로 중요한 곳이었다. 신라가 예(濊)족, 말갈(靺鞨)의 침투로 인해서 항상 교전하던 곳이 바로 대령책(大嶺柵)·니하(泥河)·장령(長嶺) 등지다.

또한 그뒤에 강원도의 북쪽은 고구려와의 경계선이 되었으므로, 화랑들이 그곳에 노닐면서 국선화랑(國仙花郞)으로서의 수업을 쌓았다. 그들

의 수업은 전사(戰士)로서의 수업과 그의 바탕이 되는 정신적인 힘을 얻기 위해서 고행을 했다. 그들의 수행에는 화랑의 정신적 지주인 샤먼인 신모(神母), 곧 무녀(巫女)가 같이 따랐다. 그는 신이(神異)와 가무(歌舞)로써 그들을 인도했다.

이와 같이 신라의 화랑은 본래 샤먼적인 신앙을 가지고 전투적 집단생활을 하였고, 그뒤에는 다시 불교의 미륵(彌勒) 신앙으로서 승화되었다.

화랑의 전승과 고유 신앙의 승화

화랑이 전투적인 집단이었으므로, 그의 자질을 갖추기 위해서는 여러 가지 요소를 지니고 있어야 했다. 먼저 천지신명인 영이(靈異)한 신령(神靈)이다.

그들에게는 평생토록 신령이 수호하고 있으므로, 전진에 임해서는 신령의 고시(告示)가 있고, 길을 밝히므로 김유신은 점을 잘 치는 점복사(占卜士)인 추남(楸南)이라고까지 소문이 났다.

《삼국사기 三國史記》에 보면, 문무왕(文武王) 2년에 그가 군사를 거느리고 고구려와 싸우고 있는 당나라를 도우러 갈 때에 한 노인이 나타나서 적국의 소식을 알려 주었다고 하고, 또한 그 신령은 동자(童子)로도 나타나고 범으로도 나타나고 있다.

이와 같이 신라의 화랑에게서는 신령이 그의 수호신이었고, 그것이 뒤에 미륵불로 바뀌었으나, 그 미륵불도 신령과 다름없는 영이한 법력을 보이는 분이다. 그리하여 화랑은 노래나 춤을 추면서 모든 행사의 주역이 되었다. 그때의 노래나 춤은 주술적인 성격을 띠었고, 그들이 불렀던 노래들은 종교적인 정서가 깃들여 있다. 신라시대 월명사(月明師)의 〈제망매가 祭亡妹歌〉, 영재(永才)의 〈우적가 遇賊歌〉 등, 오늘날 전하는 20여 종의 향가는 모두 주술적인 노래들이고, 특히 〈도천수관음가 禱千手觀音歌〉는 천수관음의 화상 앞에서 어린 자식의 눈을 뜨게 한 기적을 낳은 노래라고 하니, 관음의 영험을 노래로써 얻었던 것이다.

이와 같이 신라의 불교가 고유 신앙을 수용·승화시키면서 그것이 국가적 행사로서 팔관회(八關會)로 나타났다.

우리나라의 팔관회(八關會)는 본래 인도에서 행해지던 팔재계(八齋戒)를 우리의 것으로 수용하여 호국적인 행사요, 민족적인 행사로 발전시킨 것이다.

신라 때에는 551년 진흥왕(眞興王) 12년에 거칠부(居漆夫)가 혜량법사(惠亮法師)를 고구려로부터 영접하여 그를 회통(僧統)으로 삼고, 처음 백좌강회(百座講會)와 팔관법회(八關法會)를 설치한 이래 4회에 걸쳐서 개최했다. 불교의 재계(齋戒)를 민족 신앙행사와 결부시켜서 국가행사로 발전시킨 것이다.

《삼국사기 三國史記》와 《삼국유사 三國遺事》에 보면, 법흥왕(法興王)이 불교를 국교로 삼아 중앙집권의 강력한 행정력을 추진하기 위해서 당시의 고유한 토속 신앙을 통합하여, 사찰에서 재래의 산천용신제(山川龍神祭)와 시월 제천(十月祭天) 등을 불교 의식과 접목시켜 신라 특유의 팔관회를 개최한 것이었다. 팔관회를 통하여 종교 의식의 단일화와 토속 신앙의 승화를 꾀하여 민족적인 통합을 꾀할 수 있었다.

고려의 팔관회는 신라에서 전승되었으므로 순수한 불교 의식은 아니었다. 그러나 고려에 있어서도 신라에서와 같이 10월·11월에 제천 의식으로 동맹(東盟)과 무천(舞天)을 행하였다. 이것은 10월의 농공(農工) 감사제인 제천 의식과 호국영령에 대한 불교적 위령제가 합류된 대회였다. 고려에서는 고려 건국인 918년 태조(太祖) 1년 11월부터 시작된 이래 총 1백15회에 이르고 있다. 특히 고려에서는 호국 도량으로서 거란병의 침공을 막기 위해서 분수(焚修)했다고 하니, 종교적인 도량이다.

고려의 팔관회는 태봉(泰封)의 궁예(弓裔)가 자기 스스로 미륵불이라고 하여 미륵 신앙에 의한 현세적인 복락(福樂)을 희구하는 불교행사로서 행한 팔관회를 계승한 것이다. 궁예는 매년 겨울에 팔관회를 설치하여 복을 빌었다. 그뒤에 고려 태조는 태조십훈요(太祖十訓要)의 제6조에서 "내가 지극히 원한 것은 연등(燃燈)과 팔관회다…… 팔관은 천령(天靈)과 오악(五嶽)의 명산대천(名山大川)과 정신을 섬기기 때문이다. 내가 당초부터 마음에 맹세하여 회일(會日)에는 국기(國忌)를 범하지 않고 임금과 신하가 함께 즐겼으니, 마땅히 공경하여 이대로 행하라"고 하였다.

그뒤에 다시 지리도참(地理圖讖) 사상을 첨가하고, 조상을 제사하는 것

을 겸하여, 천하태평과 군신화합을 기원하는 민족적·호국적 연중행사로
발전하였다.

특히 고구려의 국호를 이어서 국호를 고려라고 정하고 고구려의 옛 풍
습인 동맹을 팔관회로 전승한 것으로도 알 수 있다. 그리하여 태조는 918
년의 팔관회를 위봉루(威鳳樓)에 올라가서 관람하면서 팔관회를 이름 붙
여 '부처를 공양하고 신을 즐겁게 하는 모임〔供佛樂神之會〕'이라고 한 것
으로도 알 수 있다.

팔관회의 개최일은 개경(開京)인 경우에는 11월 15일, 서경(西京)인 경
우에는 10월에 행하여 3일 동안 경축일로 하였다. 개경의 팔관회는 소회
일(小會日)과 대회일(大會日)로 나누어, 소회에는 왕이 법왕사(法王寺)로 행
차하여 하례를 받고, 헌수(獻壽)와 축하선물의 봉정(奉呈) 및 가무백희(歌
舞百戱)로 이어진다. 대회 때에도 역시 축하의 헌수를 받고, 외국 사신의
조하(朝賀)를 받았다.

이것을 보면 팔관회는 가장 중대한 국가행사로서 경축일의 하나였음을
알 수 있으나, 이것은 군신화합의 기회가 되고, 불보살의 가호를 받는 계
기도 된다.

팔관회의 장소인 법왕사는 개경의 10대 사찰 중의 수찰(首刹)로서 비
로자나삼존불(毘盧遮那三尊佛)을 모시고 있었다. 이것은 팔관회가 불교적
인 의례로서 행해지게 된 것을 보이고 있는 것이다.

또한 팔관회에서 가무백희(歌舞百戱)를 연출한 것은 신라 때부터의 일
이었으나, 고려에서는 하늘과 부처에게 기도하는 국가 최고의 의식이 되
었기 때문이다. 팔관회가 국가의 경사스러운 행사였으므로 그날 의례의
정경은 장엄하였다.

그 예로써 태조 1년의 팔관회에서 보면, 원형(圓形)의 정원 한 곳에 윤
등(輪燈)을 설치하고, 회등(會燈)을 곁에 벌여 놓아 밤이 새도록 땅에 광
명과 향기가 충만하도록 하였고, 높이 50척의 연화대(蓮華台) 모양의 누
각을 설치하여, 갖가지 유희와 노래와 춤을 그 앞에서 벌였고, 신라의 고
사(故事)를 따서 사선악부(四仙樂部)에서 용(龍)과 봉(鳳)과 코끼리와 말
을 본뜬 수레와 배를 만들어서 그곳에서 음악을 연주했다.

그곳에 참석한 관원(官員)은 모두 도포를 입고 홀(笏)을 들고 예를 행

하였다. 구경하는 사람이 밤낮으로 서울을 뒤덮었다.

그리고 11월은 팔관회를 기회로 부역이 행해져서, 송(宋)나라의 상인과 동번(東蕃)·서번(西蕃)인 티베트나 실크로드와 제주도인 탐라에서 토산물을 바쳤다. 또한 이날에는 죄인의 대사면을 내리기도 하였다.

그러나 그뒤 982년 성종(成宗) 1년에는 이의 폐단을 지적하여 폐회되었다가 1010년에 다시 부활되었고, 1115년 예종(睿宗) 때에 또다시 금지되는 등 고려 5백 년을 통하여 초기에 성하였다가 점차로 쇠퇴하였고, 그러다가 다시 고려말까지 국가 최고의 의식으로 계속되는 기복이 있었으나 결국 조선 초기에 잠시 보이다가 폐지되었다.

하여튼 팔관회는 불교가 고유 신앙을 수용하여 높은 차원으로 승화시킨 대승적인 한국적 종교 의식이라고 하겠다.

특히 신라나 고려의 불교가 대승 불교로서의 모습을 유지하면서, 이 땅에 찬란한 문화의 꽃을 피운 데에는 우리 선조들의 빛나는 혜안(慧眼)이 보이고 있는 것이다.

대승 불교는 밀교로 발전하면서 시공을 초월하여 모든 문화 요소를 수용하는 관용성을 지니고 있으며, 이것을 중생제도의 방편으로 승화시킨 것이다.

이제 우리는 한국 불교 특징의 하나로 생각되는 팔관대재의 대승적인 성격 속에서 높은 종교성과 진속불이(眞俗不二)의 철학과 민중 속으로 들어가는 종교의 사회성을 현대 사회에 살려내는 노력을 아끼지 말아야 할 것이다.

팔재계(八齋戒)의 민중화와 대중화

모든 종교는 민중을 떠나서는 생존할 수 없다. 불교가 인도 사회를 떠난 것도 인도 민중 속으로 들어가지 못하고 엘리트만이 추구하는 높은 종교성과 철학을 가지고 있었기 때문이라고 할 수 있다. 그리하여 대승 불교가 민중의 신앙을 받아들여서 대중화될 시기에 이슬람교도의 침입을 받고 쇠퇴한 것이다. 그리하여 대중화된 대승 불교가 밀교의 형태로 티베트로 전파되고, 다시 실크로드로 전해지면서 중국과 한국으로 전해

졌다.

이렇게 전해진 불교는 대중과 같이하는 보살 불교이므로 민중의 삶인 세속생활을 정화하면서 진(眞)과 속(俗)이 불이(不二)인 공(空)을 실천하는 적극적인 가르침이다.

그러므로 계율에 있어서도 이러한 대승의 정신을 잊지 않고, 그것을 대중화하는 방편을 구사했다.

팔재계는 본래 원시 불교시대에 인도에서 행해진 계(戒)의 민중운동이었다. 《아함경 阿含經》에 속하는 〈지재경 持齋經〉에 보면, 세존이 거사(居士)의 부인에게 팔재계를 설하여 일일일야(一日一夜)를 청정하게 지내도록 가르친 것에서 유래된다.

흔히 계(戒)는 계(戒)·정(定)·혜(慧) 삼학(三學)의 하나로서, 출가 수도자의 기본이 되는 선계(善戒)였다. 그것은 세속을 떠난 자가 성도(聖道)로 들어가는 입문(入門)이므로, 세속생활을 하는 자에게는 인연이 먼 것으로 될 수 있었다. 그리하여 세존은 특히 거사의 부인에게 여덟 가지 계를 수지하라고 하시고, 그것을 일일일야(一日一夜) 청정하게 함으로써 아라한과(阿羅漢果)에 이른다고 하셨으니, 이것은 매우 중요한 가르침이라고 아니할 수 없다.

종교는 특수한 사람이 가지는 특수한 세계가 될 수 없다. 더구나 종교는 인간이 살아가는 길을 가르치는 것이므로 진과 속이 나누어질 수 없다. 단지 세속생활을 하는 사람에게는 현실적으로 무리가 있는 것은 강요할 수 없으므로 계율의 근본 정신만 떠나지 않으면, 그 수효는 문제가 아니다. 이것을 단적으로 보인 것이 바로 팔재계이다.

본래 이것은 사미십계(沙彌十戒)를 여덟 가지로 줄여서 거사의 부인에게 권한 것이기 때문이다. 이 사실은 계율의 대중화·민중화의 본보기라고 생각된다.

그러므로 한국 불교는 대승 불교의 민중화 방편으로 팔관재회(八關齋會)를 통해서 이것을 실현한 것이다.

여덟 가지는 불살생(不殺生)과 불여취(不與取)·비범행(非梵行)·이망언(離妄言)·이음주(離飮酒)·이고광대상(離高廣大床)·이비시식(離非時食)·이취만영락도향지분가무창기(離萃髮瓔珞塗香脂紛歌舞唱伎)·왕관청(往觀

聽)의 여덟 가지이다.

이것들은 재가자(在家者)도 지켜야 할 것들이다.

사미십계(沙彌十戒) 중에서 꽃다발을 쓰거나 향을 바르지 말라는 것과, 노래하고 춤추며 구경가거나 노래를 듣지 말라는 것을 하나로 모았고, 높고 넓은 평상에 앉지 말라는 것과, 때 아닌 때에 먹지 말라는 것과 금은 보석을 갖지 말라는 것을 하나로 모아서 여덟 가지로 했다. 결국 열 가지가 모두 이 속에 들어 있다.

그런데 이들 여덟 가지를 하루 낮 하룻밤 동안 청정하게 지키는 것이다.

계는 좋은 습관을 붙이는 수행이다. 하룻밤 하루 낮이라도 마음을 조촐히 하여 청정하게 가지고 이들 계를 지키면 드디어는 노력하지 않고 때를 정하지 않아도 제 스스로 청정심을 가지고 불퇴전(不退轉)의 위치에 있게 되어 아라한(阿羅漢)이 되는 것이다.

앞에서도 말했지만, 팔관회는 대중이 법회에 동참하여 재계(齋戒)함으로써 성(聖)을 만나게 하는 종교적 의식이다.

현대는 개인적인 청정 비구나 비구니가 고귀한 것이 아니라, 대중이 다같이 동참하여 성화(聖化)되는 선교방편이 요구된다고 하겠다.

팔관회가 우리 한민족의 고유 신앙을 수용하면서 불교의 종교 세계로 인도함으로써 민족이 다같이 성화되는 계기가 된 것이다. 불보살이나 아사리를 받들고 성화된 종교적인 체험이 환희 작약하여 찬탄하게 되므로 이에 가무백희(歌舞百戲)가 자연히 일게 될 것이 아닌가.

대승 불교는 시대에 따라서 그 땅의 민중의 욕망을 부정하지 않고 법도에 맞게 살려서 보다 높은 차원으로 성화하는 가르침이다. 이것이 곧 불교 의식이며, 이에 따르는 많은 작법(作法)이 이를 장엄하게 한다.

종교적으로 정화된 사람은 살생을 떠나고, 투도(偷盜)에도 끌리지 않으며, 망언이나 음주에 걸림이 없고, 꽃으로 장식하거나 향을 바르지 않을 뿐만 아니라, 그에 집착함이 없이 오히려 그것을 살릴 수 있으며, 분수에 맞지 않게 욕심을 내지 않으므로 넓고 높은 평상을 바라지 않고, 때 아닌 때에 식탐을 하지 않아 절도가 있고, 금은 보석에도 마음을 끌리지 않으니 취사(取捨)가 자유롭다.

그러므로 〈지재경〉에서 "돌로 갈아서 칼을 빛내듯이, 사람의 힘으로 그

룻됨을 고쳐서 밝고 깨끗함을 얻는다. 이와 같이 다문(多聞)의 성제자(聖弟子)는 만일에 재(齋)를 수지할 때에 스스로 계를 억념(憶念)하여…… 잘 가진다"고 하였다.

돌로 칼을 갈아서 드디어 빛내듯이 마음을 갈라고 가르치고 있다. 돌에 칼을 가는 그 마음이 중요한 것이다. 비록 하루 낮 하룻밤이라도 스스로 계를 억념하여 조촐히 가지면 반드시 모든 계행이 스스로 이루어진다.

대승의 계행은 대중과 더불어 세속을 떠나지 않고 세간과 출세간이 둘이 아닌 세계로 가는 것이다. 이것이 바로 팔관재회의 목표가 아니랴.

막스 베버는 "이 세계는 절대구제의 종교 의식의 집단적 표현이다"라고 말했다. 팔관대재는 대중의 절대구제를 위한 종교적 표현이며 전통적인 민족 의식의 집단적 의식이라고 하겠다. 여기에 현대 종교가 가지는 의의가 있다.

5

종교는 왜 필요한가

종교라는 말의 뜻

종교란 어떤 것인가를 먼저 알지 않으면 종교의 필요성을 생각할 수가 없다. 그런데 흔히 종교란 어떤 것인가를 합리적으로 밝혀서 파악하지 않고 그저 막연히 종교를 정의하고 있기 때문에 종교에 대한 오해나 또는 비판을 받게 되는 예가 많다. 그래서 종교라는 말의 뜻부터 알아보자.

한문으로 종(宗) 교(敎)라고 할 때에는 이 글자의 뜻대로 보면 근본이 되는 가르침이다. 근본이 되는 가르침이라는 뜻으로 사용된 종교라는 말은 중국의 남북조시대의 말기에서 수(隋)·당(唐)시대에 걸쳐서 천태종이나 화엄종 학자들이 불교를 가리켜서 종교라고 이름한 데서 비롯되었다고 보고 있다. 그리하여 이 말이 서양의 'Religion'이란 말의 역어로서 사용하게 되어 현금에는 이 말이 보편적인 용어가 되어 종교라는 본래의 말뜻보다도 '리리젼'을 가리키는 말로 되어 버렸다. 이에 따라 불교가 종교라고 하는 것보다는 '리리젼'의 하나라고 생각하기 쉽게 되었다.

이러한 현상은 여러 가지 문제를 야기하게 되니, 여기에서 불교가 본의 아닌 오해를 받게도 되었다고 생각할 수 있다. 그 예로써 유물론자들의 종교비판에 불교도 지나가는 돌에 맞는 격이 되고 만 것이었다.

그렇다면 흔히 종교라고 하는 '리리젼'은 어떤 것이고, 불교는 어떤 것인가를 바르게 구별해 보아야 하겠다. 이렇게 함으로써 종교를 이해하게 될 것이기 때문이다.

'리리젼'은 라틴어인 '레리기오(religio)'라는 말에서 비롯했다고 한다. '레리기오'는 '관찰하다'·'세다'의 뜻이라고도 하고, '맺다(結)'의 뜻이라고도 하며 '깊이 관찰하다'·'외경하다'의 뜻이라고도 한다.

이상과 같은 여러 가지 학설 중에서 그리스도교 계통의 학자들은 '맺다'의 뜻으로 보아, 신과 인간과의 결합이라는 뜻으로 이해하니, 이러한 이해가 일반적인 종교 개념으로 되어 버렸다. 특히 서구 학자들은 이러한 이해가 보편적인 것이니, 여기에 불교를 집어넣게 된 데에 문제가 있다. 이러한 개념 속으로 불교가 들어가면 불교의 근본 정신이 크게 왜곡될 뿐만 아니라, 불교는 종교가 아니라고까지 말하게 된다.

2. 불교는 특이한 종교다

세계의 많은 종교는 어떤 뜻에 있어서는 모두 인격신(人格神)에 대한 믿음을 기초로 하고 있다고 할 수 있다. 유대교나 그리스도교나 가톨릭의 '여호아' 신은 인류를 죄인으로 불쌍히 여겨 은총을 베풀고 정의를 행하게 하는 인격신이요, 이슬람교도 세계와 인류를 초월한 인격신 '알라'의 신앙을 중심으로 하고, 조로아스터교의 '아후라 마즈다'도 인격신이요, 힌두교의 많은 신도 인격신이다. 그러나 불교나 유교나 도교는 이런 것이 없다.

고대 중국에는 다신교적인 사상이 농후하여 숭배의 대상이 된 것은 일종의 신비적인 힘이나 우주적인 질서, 또는 우주의 근원적인 원리이다. 대승 불교의 밀교에 있어서 신앙의 대상이 되고 있는 비로자나불 같은 부처님이나 많은 보살들도 서구 종교의 인격신과는 다른 것으로서, 우주적인 법신불(法身佛)의 신비력을 만유 속에서 체득하고 인간이 그것을 체험하려는 것이다. 여기에서의 부처님이나 보살은 순수한 초월적인 존재로서의 인격신이 아니다.

우주적인 절대법력을 자기 자신에게서 발견하고 그것을 발휘하려는 대승 불교의 종교적 성격은 인간에게서 무한한 힘을 발견할 수 있고, 인간이 가지고 있는 이 힘을 발휘함으로써 인간생활을 승화하고 창조해 나가게 되는 것을 이상으로 삼는 것이니, 이러한 종교는 인간이나 우주 만유를 새로운 차원으로 승화시켜서 인간생활을 보다 행복하게 창조해 나가게 된다. 이러한 불교는 세계의 어느 종교에서도 볼 수 없는 독특한 것이

니, 세계의 모든 종교를 일률적으로 한 범주 속에 넣어서 생각하는 일은 매우 어리석은 일이라고 할 것이다.

3. 무신론자의 종교비판의 오류

무신론자의 대표로서 유물론자를 들 수 있고, 그 중에서도 가장 두드러진 사람이 마르크스다. 그의 종교비판은 1백 년 전에 있었던 일이기는 하지만, 그의 견해와 같은 종교비판을 가하는 사람이 현세대에는 없다고 말할 수 있을까. 마르크스와 같이 극단적은 아니지만 그의 종교관과 상통하는 종교관을 가지고 있는 사람에게 종교는 아편이 아니라 하더라도 무용한 것이 되고 말 것이다.

마르크스는 말하기를 "종교는 인간의 일상생활을 지배하고 있는 외적인 여러 힘이 인간의 두뇌 속에 공상적으로 반영된 것에 지나지 않는 것으로서, 이 반영에 있어서는 지상의 여러 가지 힘은 천상의 힘의 형태를 취한다"고 하였다. 이것은 인간이 가지고 있는 위대한 직감력이나 우주적 창조력을 부정하거나 알지 못한 데서 나온 종교비판이다.

또한 흔히 무종교인들이 "나는 나를 믿는다. 나 외에 보이지 않는 신이나 부처를 믿는 것은 미신에 지나지 않는다"고 말한다. 나는 이런 사람들에게 되묻고 싶다. "그대가 믿는 나라고 하는 것이 어떤 것인가를 깊이 생각해 본 일이 있는가?" "나는 어떻게 이 세상에서 살고 있으며, 지금 나는 본래의 나의 모습 그대로인가?" "내가 지금 살고 있다는 이 엄숙한 사실은 과연 어디서 비롯된 것인가?" "내가 추구하는 진실로 행복한 경지란 어떤 것이며, 그것이 나의 힘으로 이루어지고 있는가?" ……등등.

다시 말하면 인간 생존에 대한 깊은 반성을 함으로써 나와 우주와의 관계, 또는 나와 남과의 관계를 알게 될 것이며, 이것을 알게 됨으로써 나는 위대한 존재로서 새로운 차원으로 재발견될 것이며, 이때에 비로소 나는 위대한 힘을 발휘할 수 있다.

자기 자신에 대한 깊은 반성과 인간생활의 무한한 발전과 창조를 통한 행복을 추구할 때, 종교는 그에게 필요불가결한 것으로 요구될 것이다.

4. 종교는 세계와 인간을 올바르게 알고 살리는 것

우주의 모든 것이 창조된 본래의 모습 그대로 있을 때에는 가장 행복한 삶을 누린다. 생긴 그대로의 모습으로 있을 때에는 그에게 주어진 위대한 힘이 나타나고, 그 힘이 유감없이 발휘되는 것이 그 삶의 궁극의 목표요, 이것이 달성된 것의 행복이라는 것이다.

어느 누구든 행복을 추구하지 않는 사람이 있으랴. 그러나 불행한 사람은 그가 생긴 그대로의 모습에서 벗어나 잘못된 존재로서 있기 때문이다. 이것을 철학적으로 말하면 이율배반적인 모순 속에 있다고 한다. 이러한 모순 속에 있으면서도 그런 줄을 모르면 그 불행에서 벗어나지 못하고, 또한 그의 생활은 올바른 진리에서 먼 그릇된 생활을 하게 된다. 그러면서도 그것이 인생의 참모습인 양 착각하고 스스로 자신의 운명을 무서운 멸망의 길로 끌고 가게 된다.

부처님은 실로 인간과 세계를 올바르게 알게 하여 인간과 우주 만유를 올바르게 살리는 길을 가르치셨다. 이것이 불교다. 비단 불교만이 아니라, 모든 고등 종교는 상징과 가르침의 방법이 다를 뿐이요, 결국 이러한 것임에는 다름이 없다.

불교의 예를 들어서 인간의 참된 모습과, 또한 인간을 올바르게 살리는 길이 무엇인가 알아보자.

불타는 인간만이 아니라 만유가 모두 서로 의지하는 관련 속에서 영묘한 그 관계를 유지하고 있는 것인데, 그런 것을 모르고 제멋대로 생각하고 자기 위주로 행동하는 데에서 스스로의 존재를 모순 속에 빠뜨려 스스로를 파멸로 이끌고 간다고 하셨다.

이것이 바로 고(苦)라고 하는 것이다. 인간이나 만유는 이 고에서 벗어나야 생의 환희와 생의 완성이 있다. 이것을 이룩하기 위해서는 모순 속에 놓여 있는 삶을 모순이 없는 본래의 모습으로 되돌려 놓아야 한다. 그 방법을 설하신 것이 바로 팔정도(八正道)다. 이러한 올바른 길로 되돌아 갔을 때에는 우주와 인간은 하나가 되고, 만유와 인간은 둘이 아닌 관계로서 대립이 없는 차원에서 모두 같이 삶을 구가하게 되고, 부여된 삶을

완성하게 된다.

어느 누가 자신의 삶을 완성하고 싶지 않으며, 어느 누가 자신의 삶을 구가하고 싶지 않으랴. 이렇게 하기 위해서는 먼저 자신에 대한 깊은 성찰이 있어야 하고 이 깊은 성찰을 통해서 우주와 내가 하나로서 우주 속에 살고 있는 나의 참모습과, 나의 위대한 힘을 발견하게 될 것이다. 이러한 자각을 통해서 인간은 위대한 자신을 새롭게 알게 되면 자신에게 주어진 위대한 힘을 유감없이 발휘하게 된다.

종교는 인간이나 우주 만유가 자신의 근본으로 돌아가라는 가르침이요, 주어진 근본 힘을 발휘하게 하는 가르침이다. 이렇게 하기 위해서 그리스도는 주(主) 안에 있으라고 하고 주의 품에 안기라고 하며, 불교에서는 깨달음을 얻으라고 한다. 깨달음이란 우주와 나와의 근본적인 모습을 깨달아 아는 것이요, 거기에서 다시 우주적인 미묘한 법을 내 안에서 증득하여 그것을 발휘하는 것이다.

종교는 신을 멀리에 두고 우러러 의지하고자 하는 것만이 아니고 인간 안에서 신의 힘을 찾아서 나의 것으로 간직하라는 가르침이다. 종교 중에서도 불교는 내가 우주의 주인이 되어 나의 본래의 모습으로 되돌아가서 우주적인 거룩한 일에 동참하는 가르침이다. 이러한 가르침이 나와는 관계없는 부질없는 것이라고 자포자기하거나, 또는 스스로 자기를 물질적인 고깃덩이라고만 생각하여 먹고 자고 놀다 죽어가면 그만이라고 생각하는 사람에게 종교는 필요가 없는 것이 될 것이다.

샤머니즘의 본질과 현대적 의의

1. 샤머니즘의 기원과 명칭

샤머니즘이란 어떤 것인가?

우리가 흔히 샤머니즘이라고 하여 무심히 또는 흥미를 느끼는 대상으로서만 생각하고 있으나, 현대인은 이에 대한 본질적인 문제를 정확하게 알아야 함은 두말할 필요가 없다. 먼저 샤머니즘이란 어떤 것인가라는 문제를 가지고 고찰해 보겠다.

샤머니즘은 흔히 고대의 몽골 내지 이와 인접한 여러 민족이 가지고 있는 민간 신앙이라고 하나 사실은 전세계에 걸쳐 볼 수 있는 것이다.

그러나 여러 민족들이 가지고 있는 민간 신앙에 대해서 그들이 각각 어떤 특별한 명칭을 가지고 있는 것은 아니다. 그렇다고 하여 저들이 스스로 자기의 민간 신앙을 샤머니즘이라고 하는 것도 아니니, 예를 들면 몽골인은 불교를 받아들인 후에는 재래의 그들의 신앙을 야비하고 저급한 것이라고 하여 흑교(黑敎, xara sajin)라고 불렀고, 불교는 황교(黃敎, sira sajin)라고 불렀다.

그러나 이러한 명칭은 샤머니즘의 본질을 보여 주는 것이 아니다.

그러면 샤머니즘이란 어떤 것일까? 또 그 기원은 어디에 있는가? 이 문제에 대하여 학자들간에는 많은 설이 있어 일정하지 못하니, 어떤 사람은 샤머니즘도 고상한 종교 속에 들어간다고 하면서 그의 근원을 인간의 종교성 속에서 찾으려고 한다. 이런 사람은 인간이 본래 가지고 있는 종교성의 순박하고 솔직한 표현이라고 보는 것이며, 또한 어떤 학자는 샤머니즘을 인도의 바라문교 내지는 불교와 동일시하기도 하고, 또한 어

떤 사람은 중국 노자(老子)의 도교와 공통점이 있음을 주장하고 있다.

이와 같이 샤머니즘을 고상한 종교로 보는 데에는 샤먼(Shaman)들이 악마를 물리치는 데 종사하고, 그때에 샤먼이 행하는 마술이나 또한 죽은 샤먼을 숭배하는 그것에서 그의 종교성을 인정하려 하는 것이다. 이뿐 아니라 또한 그들은 샤먼이 자연계를 신으로 받들어서 숭배하고 있는 것이니, 조로아스터교와 가까운 것이라고도 한다.

그러나 현금에 와서는 샤머니즘의 시원(始源)을 다른 종교체계와 관련 지을 것이 아니라 몽골을 비롯한 중앙아시아의 여러 민족에서 볼 수 있는 민간 신앙으로부터 발생한 것이라고도 한다.

그러므로 특히 몽골인의 샤머니즘을 예로 보더라도 이것은 고대의 많은 여러 종교와 동일한 기원을 가지고 있는 것을 볼 수 있으니, 곧 외계(外界)의 자연과 내계(內界)의 인간 정신과의 교섭에서 일어난 현상이라고 할 것이다.

이와 같이 샤머니즘을 종교의 일반적인 개념 속에 넣어, 인간의 본능적인 감수성에서 일어나서 종교의 일반적인 현상과 같이 보아지게도 되니, 특히 미개인에게 있어서는 인간 정신의 내부에 있는 신비한 감각의 근원적인 힘을 신으로서 숭배하게 되는 것이다. 이러한 인간의 근저에서 지각된 자연력의 충동이 자기도 모르게 영혼의 불멸이라는 관념과, 어떠한 무형의 실재가 인간의 운명을 좌우하는 것이라는 관념을 가지게 한다. 이러한 관념 속에서 인간의 상상력이 점차로 여러 신을 발견하고, 또한 죽은 자의 영혼을 숭배하게 된다. 이런 것으로 미루어 생각할 때에 샤머니즘이라고 하는 것도 다른 여러 종교와 비교할 때에 많은 유사점이 보이는 것이니, 이것은 종교라는 것이 자연계와 인간의 본능과의 교섭으로 발생한 것이라고 보기 때문이다.

그리하여 기능이 낮은 사람에게는 자연계의 힘이 보다 강하게 감화를 주게 되므로 몽골이나 중국, 또한 기타의 아시아 내지 여러 민족에게 있어서 하늘이 자연계의 여러 힘을 대표하는 것으로 여기게 되어서 여러 신 중에서 가장 상위에 있게 된다.

이러한 것은 몽골인의 예나 우리나라 사람들의 예를 보더라도 하늘은 가장 위대한 신이요, 생명의 원천이 되고 있었다.

이상과 같이 샤머니즘을 고대의 모든 민족의 신화체계와 비교하여 생각할 때에 많은 유사점이 보이고, 이러한 유사점은 자연적인 것으로서 인간의 근원적인 상상력이 샤머니즘과 같은 원시 종교를 가져왔다고 할 것이다.

샤머니즘의 전파와 명칭

이상과 같이 하여 인간의 생활 속에서 자연적으로 발생한 샤머니즘은 현금에 어떻게 전파되고 있으며, 그 명칭은 어떠한가?

샤머니즘은 여러 가지 변형을 거치면서 쿠바족·체레미스족·보탸크족·보굴족·오스탸크족·사모예드족·시베리아의 타타르족·퉁구스족 기타 시베리아의 여러 민족과, 몽골·만주·한국·일본 기타 전세계에 걸쳐서 존재한다.

그러나 그들은 거의 멸망상태에 있으니, 그 이유는 이 신앙 현상을 일으키고 발달시킨 기초가 끊어졌기 때문이다. 구체적으로 말하면 그리스도교의 전파는 물론이요, 불교나 이슬람교와 같은 보편적인 고등 종교가 이들 단순 저속한 종교적 관념을 배제하고 있기 때문이며, 인류가 지식이 늘고 문화가 발달함에 따라서 생활이 복잡해지고, 생각이 합리화되니, 이에 따라서 종교의 신앙도 보편적이요, 높은 영성을 계발하는 곳으로 쏠리게 된다.

그러나 한편 우리들에게는 현대적인 욕구가 있는 반면에 또한 우주의 신비력에 대한 동경과 관심은 없어질 수가 없어, 샤먼이 지니고 있는 신비적인 힘에 대한 관심을 가지게 된다.

샤먼은 그들이 가지고 있는 신비적인 괴력으로 인간의 근원적인 생명력을 보여 주고 있으며, 이러한 신비력의 구사는 원시 종교만이 아니라 고등 종교에 있어서도 자주 보여 주고 있는 것이다.

이러한 샤머니즘이 세계의 각 민족에게서 이렇게 불려지고 있는가?

몽골에서는 예로부터 '뵈(bö, 孛額)'라고 불렀으니, 《화이역어 華夷譯語》라는 책에서는 이것을 '사공(師公)' 곧 남자 무당(覡)이라 하고, 여자 무당은 '외뒈긘(ödēgän)' 또는 '우티간(utygan, 都罕)'이라고 부른다.

또한 시베리아의 야쿠트인은 남자 샤먼은 '오융(oyun)'이라 하고, 여자인 경우에는 '우다간(udagan)'이라 하며, 알타이인은 '캄(Kam)'이라 하고, 한국에서는 남성은 '박수' 여성은 '무당'·'만신'이라고 부르며, 일본에서는 '미코(ミコ)'·'이치코(イチコ)'라고 부르고 있다.

이상과 같이 그의 명칭은 각각 다르지만, 샤먼의 활동은 어느 민족에 있어서나 동일하여 그들이 믿는 신의 뜻을 나타내는 것이 그들의 행사요, 기본적인 형태이다.

샤먼의 기원과 특징

샤먼의 기원

그러면 이러한 샤머니즘의 신앙자요, 신비력의 행사인 샤먼은 어디서부터 비롯되었는가? 샤먼이라는 말에 대해서 먼저 알아보기로 하자. 어떤 학자는 샤먼이라는 말은 인도의 금욕자라는 뜻을 가진 '슈라마나(Sramana)'에서 찾아야 한다고 하고 있으며, 또는 어떤 이는 만주어의 '사만(Saman)' 곧 찰란자(擦亂者)·광희자(狂喜者)의 뜻을 가진 말에서 왔다고 하고, 이러한 샤먼의 기원을 인도나 기타 남방의 여러 나라가 아니고 중앙아시아에서 찾아야 한다고 하나, 근자에는 퉁구스어의 샤먼에서 유래되었다고 하는 설이 유력하다.

특히 시베리아를 비롯하여 중앙아시아에서는 샤머니즘이 유력한 종교현상이라고 하니 그렇게 주장할지 모르나, 사실은 이러한 지역에만 한정된 것이 아니라 남북아메리카·동남아시아·인도·티베트 및 중국 등에도 보이며 인도 유럽인들 사이에서도 발견되니, 그의 기원은 지극히 오랜 고대에 속하며 이에 대한 문헌도 지극히 국한되어 있기 때문에 간단히 그 기원을 말할 수가 없다. 그러나 샤머니즘이 가장 발달한 지역이 중앙아시아 및 북방 민족의 분포지역이기 때문에 북방 민족에게서 기원을 찾아야 한다는 것이 유력하게 된다.

이제 샤먼의 기원에 관한 시베리아의 신화를 고찰해 보겠다.

그에 의하면, 샤머니즘이 현금에 쇠퇴하게 된 이유를 말하고 있는 것이 있다. 곧 그들의 전설이 말하기를 대신과 경쟁한 최초의 샤먼이 너무

도 교만하여 그의 힘을 대신이 꺾었다고 하고, 부랴트인의 전설에 의하면 최초의 샤먼인 '카라 길쾡(Khara Gyrgän)'이 자기가 최고라고 선언하였기 때문에, 대신이 그것을 시험하되 곧 대신이 한 소녀의 혼을 빼내어 병 속에 집어넣고 그 혼이 나오지 못하도록 손가락을 병 주둥이 속에 집어넣었는데, 그러자 샤먼은 북 뒤에 앉아서 천공(天空)을 나르더니, 드디어 그 소녀의 혼을 발견하고는 그를 해방시키려고 거미로 몸을 바꾸어 대신의 얼굴을 물었다. 그래서 대신은 아파서 손가락을 병에서 빼내었으므로 그 소녀의 혼이 곧 도망하자, 이에 놀란 대신이 그 샤먼의 힘을 삭감시켰으므로 그후에 샤먼들의 주력(呪力)이 감소되었다고 한다.

또한 야쿠트인의 전설에 의하면 최초의 샤먼은 위력을 지니고 있었으나 야쿠트의 가장 높은 신이 그를 인정하려 하지 않아서, 이 샤먼의 몸은 뱀의 몸뚱이로 화했다. 그래서 대신이 불로 그를 태웠는데, 그 불 속으로부터 한 마리의 두꺼비가 나타나더니 이 두꺼비가 악마로 변했고, 그 악마는 다시 야쿠트인들에게 뛰어난 두 사람의 샤먼을 점지해 주었다고 한다.

이들 전설에서 샤먼의 기원을 볼 수 있으나, 샤먼의 기원에 관한 신화의 대부분은 그 속에서 대신이나 그 대리자로서의 독수리, 혹은 태양의 새 등이 등장한다.

부랴트인의 전설에서도 이것을 볼 수 있다. 처음 서방에 신들(tengri)이 있고, 동방에 악령이 있어 그 신들이 인간을 만들었다. 인간은 악령이 죽음과 병을 지상으로 뿌릴 때까지는 행복하게 살고 있었다. 그런데, 신들은 인류가 병과 죽음과 싸워서 이길 수 있도록 샤먼을 점지해 주려고 결심하여 독수리를 보냈다. 그러나 사람들은 독수리의 말을 이해하지 못하고 그 새를 의심했는지라, 독수리는 신들 앞으로 다시 가서 인간에게 언어를 선물로 주거나 인간계에 샤먼을 보내 달라고 하였다. 그래서 신들은 독수리에게 지상에서 최초로 만난 인간에게 망아(忘我)의 상태(trance)나 샤먼의 혼이 육체를 떠나서 천상계나 지하계, 또는 지상의 먼 곳으로 가는 엑스터시에 들어갈 수 있도록 하라고 분부하여 지상으로 다시 보냈다.

지상으로 돌아온 독수리는 문득 나무 밑에서 자고 있는 한 여인을 보았다. 그리하여 독수리는 그 여인과 교접하여 한 아들을 낳으니, 이것이

최초의 샤먼이라고 하고 있다.

하여튼 이러한 여러 신화가 샤먼의 기원에 대해서 이야기하고 있는 것은 매우 흥미 있는 일이 아닐 수 없다. 이러한 신화는 고사하고라도 위에서 말한 바와 같이 모든 민족에 있어서 인간은 신비적이요, 기적적인 것에 관심이 모아지는 것이며, 또한 인간에게는 상상력이 특별히 예민한 자가 있다. 그들은 그가 속한 민족 속에서 민중들에게 영향력이 미쳐지게 마련이니, 그 영향력의 크고 작음에 따라서 성인도 되고, 현자도 되고, 마술사도 된다. 이러한 부류에 속하는 인물 중에서 샤먼이 나오게 되는 것이다.

샤먼의 특징

샤머니즘에 있어서, 그의 주요 인물인 샤먼은 사제자요, 의사요, 점복자로서의 여러 가지 기능을 가지고 있다. 이 중에서도 점을 치는 주술자나 사제자 등은 남이 자기를 존경하고 따르게 할 능력이 스스로에게 있다고 믿고 또 신령을 마음대로 부릴 수 있는 힘이나, 또는 여러 신과 교섭할 능력이 자기에게 있다고 믿어서, 그 민중에게 영향력을 구사한다. 그들은 여러 신의 마음을 알고 있으므로 그 신에게 기도를 드리는 사제자가 되는 것이요, 악마를 내쫓는 인간으로서 병을 고치는 의사이기도 하다. 악마를 퇴치하기 위해서 샤먼이 악마를 불러낸다.

여기에서 진기한 의식이 벌어지니, 이러한 의식은 시베리아의 모든 민족에서나 몽골·만주·한국·일본 기타 세계 각국의 샤먼에 있어서 그것이 통일된 양식이다.

의식에 있어서 샤먼은 특수한 복장을 하고 방울을 흔들면서 기도한다. 방울을 흔드는 것이 격심해지면 샤먼은 정신이 흥분하여 기괴한 표정을 지어, 마치 귀신이 그에게 붙은 것과 같다. 그리하여 그는 흥분이 고조됨에 따라서 일어나 춤을 추니, 이때에 주문을 외우며 이상한 몸짓과 힘이 나타난다. 그렇게 한 다음에 그의 정신이 안정되며 그때에 마술이 행해지는 것이다.

곧 작두를 타거나 물동이를 입으로 들어 올리거나 자기의 배를 칼로 찌르게 하거나 한다. 이러한 변태는 병자의 몸으로부터 귀신이 옮아왔기

때문이요, 이렇게 됨으로 해서 병자는 병이 낫는 것이라고 한다. 또한 샤면의 특질로서 점을 치는 것을 들 수가 있다. 곧 예언을 하는 일인데 이 것은 그들의 힘이 되는 것의 하나이니, 그들은 단지 예언만을 하거나 또는 점을 침으로써 운명을 판단해 준다. 몽골의 샤면은 가축의 견갑골(肩胛骨)로 점을 친다. 곧 흔히 양(羊)의 어깨뼈를 태워서 탄 뼈의 갈라진 줄기에 따라서 미래를 예언한다. 또한 화살을 쏘아서 점을 치기도 한다. 한국의 샤면은 상 위에 쌀을 집어던져서 점치거나 거북의 등뼈로 점친다.

시베리아 및 몽골의 샤면에 대한 연구로 세계적인 권위자 도리 반자로브에 의하면, 시베리아 및 몽골의 샤면의 기능에는 사제자와 의술과 예언 등 세 가지의 기능이 있다고 하나, 실제에 있어서 샤면은 여러 가지 특수 능력을 가지고 있다.

2. 샤머니즘의 신앙 대상과 심리상태

샤머니즘의 신앙 대상

천(天)의 신앙

샤머니즘에 있어서 신앙 대상이 되고 있는 최고의 실재는 천, 곧 하늘이다. 하늘에 대한 개념이 각 민족에 따라서 다른데, 이것을 자세히 설명하겠다. 먼저 몽골인의 하늘의 개념은 어떠한가?

몽골인·중국인·한국인·만주인·일본인 등 많은 민족은 하늘을 최고의 실재로서 파악하고 있다. 그러므로 하늘은 공간의 현상과 땅 위의 생산력을 부여해 주는 것으로 생각하니, 이것은 세계와 인류의 행위를 지배하는 실재이다. 또한 그들이 상상하는 하늘은 큰 능력을 가진 것이면서도 창조신과 동일하게 여기고 있지는 않다. 그럼에도 불구하고 하늘, 곧 tngri라는 말이 유럽인이나 이슬람 국가의 학자들에게 순수한 정신적인 최고신으로 생각되게 되었다. 카르피니가 조사한 바에 의하면 "타타르인은 그의 유일한 신을 믿고, 이것을 조물주로 생각하고, 또한 신은 현세에서 행복을 주는 자이며, 형벌자라고 믿고 있다"고 하였다.

또한 하이톤은 이와 같은 것을 "그들은 불멸의 유일한 신의 존재로 인정하고 그 이름을 부르고 기도한다. 그러나 그것뿐이다"라고 말하고 있으며 그 방면의 연구학자인 부브루퀴스는 "타타르인은 몽골인과 같이 유일한 신을 믿으나, 그들은 동시에 우상을 믿는다"고 하였다.

이와 같이 이슬람 국가의 역사가들은 몽골인이 숭배하는 유일한 신이 있음을 기록하고, 칭기즈 칸의 법률은 이것을 믿을 것을 만인의 의무로써 명령하였다고 한다. 그러므로 타타르인은 칭기즈 칸을 신의 아들이라고 불렀다. 곧 하늘의 아들이라고 칭한 것이다.

만일 몽골인이 실제로 하늘보다도 더 뛰어난 실재의 신의 개념을 가지고 있다면 그들은 이 실재에 귀의하는 다른 명칭이 있어야 하겠으나, 그러한 것은 없다. 그러나 이에 반하여 칭기즈 칸의 자손들의 칙령 중에는 하늘이라는 말을 최고신의 명칭으로 사용하고, 그 하늘이 인민이나 위정자의 운명을 좌우한다는 것을 기록하고 있다. 가령 몽골의 위정자들은 그들 공문서의 첫머리에 "영구한 하늘의 힘으로(möngke tngri yin kücün dür)"라는 말을 사용하고 있다. 하여튼 몽골인의 하늘의 개념에는 하늘을 세계의 지배자, 영구한 생명의 원천, 정의의 구현자라고 보고 있는 것이다. 따라서 샤먼의 신앙 대상에 이 하늘이 군림하지 않을 수가 없다.

이와 같이 몽골인은 하늘을 모든 신의 상위에 올려 놓고, 다른 여러 신은 오직 하늘의 의지로써 쓰이는 것이거나 하늘의 능력을 대신해서 부릴 뿐으로, 이러한 능력을 특수한 실재로서 의인시한 것이다.

사난 세센의 《몽골연대기》에는 칭기즈 칸을 'Xormusda tngri yin köbegün'(조르무스타의 아들)이라고 불렀다. 이때의 tngri yin köbegün이라는 칭호는 천자(天子)에 해당한다.

그리하여 칭기즈 칸은 조르무스타를 본떠서 9명의 장군이 있었고, 9개의 마경식(馬頸飾)을 기포(旗布)에 그렸다. 그리고 칭기즈 칸이 천자라고 숭배되는 것은 그를 어떤 영체(靈體)로 본 것이다. 실제에 있어서 칭기즈 칸이라는 칭호는 어떤 샤먼승으로부터 받았다고 한다. 칭기즈 칸의 칭기즈는 어떤 영체를 말하니, 그 칭기즈에 '카지르(Xajïr)'라는 독수리와 같은 강대한 새의 이름이 붙어서 '카지르 칭기즈 칸'이라고 하였다. 칭기즈 칸이 그의 적에게 크게 승리를 얻은 후에 세운 콘두이의 비문 중에 "칭

기즈는 어떤 '에리에(Eliy-e)'를 박멸하였다"고 하였는데, 이 비문은 칭기즈 칸이 선령(善靈)인 칭기즈의 표상인 새[鳥, tajir]가 그의 적의 표상인 '에리에,' 곧 '카지르'적인 제 부락의 한(汗)들을 멸망시켰다고 하는 것이다.

그러면 한국 무속에 있어서의 신관(神觀)은 어떠한가.

한국에 있어서의 샤먼은 신을 어떤 실재의 존재로 보고 있는데, 그 신의 종류나 성질은 어떠한가를 살펴보자.

한국에서 샤먼이 이해하고 있는 대부분의 신은 무형의 존재이니 그의 있고 없음을 논할 수는 없으나, 그 신의 불가사의한 힘은 가히 두려운 것이라고 생각하고 있는 것이다. 그 힘은 인간의 생활에 대해서 길흉화복을 가져오게 하는 것이다. 그러므로 이 신과 교섭하여 그 신력으로 인생의 재화를 제거하고 행복을 가져다 주는 것에 지나지 않는다.

다음에 시베리아의 부랴트인은 샤먼을 두 가지로 나누어 하나는 Sagani bö(白샤먼), 다른 하나는 Karain bö(墨샤먼)이다.

전자는 신들과 관계를 가지고 있는 샤먼이요, 후자는 정령과 관계를 가진 샤먼이다. 이 양자는 복장도 다르니 전자는 백색, 후자는 흑색이다. 그들의 신화가 그 모습을 알려 주고 있는데 신화에 의하면 무수한 반신반인(半神半人)들이 백과 흑으로 나누어져 서로 미워하고 있었다. 그런데 최고신에 의해서 독수리를 통해서 지상에서 최초로 만난 인간에게 샤먼으로서의 재능이 주어졌다는 것이니 이것으로 보아 신의 위치나 그를 따르는 샤먼의 능력이 이원적으로 구분되고 있는 것이다. 이와 같이 야쿠트인도 신들을 두 부류로 나눈다. 곧 위에 있는 신과 밑에 있는 신이요, 천계(天界)의 신과 지계(地界)의 신이다. 천상계에 있는 신이나 영은 하늘 위에 살고 있어 지상계에 있는 신들과 관계를 갖는다. 지상계에는 8명의 신이 있는데 전능한 왕인 ulu-tuyer-ulu-toyon을 비롯하여 무수한 악령이 있다.

천체의 신앙

하여튼 하늘을 숭배하는 결과는 그것에만 그치는 것이 아니라, 나아가서는 천체를 숭배하게 되니 먼저 몽골인의 신앙에서 보면 매일 아침에

태양을 향해서 절을 하고, 저녁에는 달을 향해서 절하는 풍습이 있다. 이러한 신앙은 칭기즈 칸의 시대나 그 후예의 시대에도 있었으니 몽골인은 달은 시간을 가리켜 주는 것으로 숭배의 대상이 되고 인간에게 감화를 주어, 인간의 운명을 지배한다고 생각하고 있다. 그리하여 그들은 전쟁이나 기타 중요한 일을 시작할 때에 반월(半月)이나 만월(滿月)을 보지 않으면 행하지 않는다.

이뿐 아니라 별도 숭배의 대상이다. 몽골인은 특히 칠로(七老, dolujan ebügen) 곧 북두칠성을 받들어 이에 말이나 소의 젖을 바쳐서 제사를 지내고 동물을 바친다. 또 이외에 9개의 큰 별을 숭배하여 이것을 구요성(九曜星)이라고 하니, 이러한 신앙은 우리 한민족의 민속 신앙에서도 찾아볼 수 있는 태아의 출산이나 어떤 소망을 기원하기 위해서 북두칠성을 향해서 정화수를 떠놓고 치성을 드리는 것이 모두 이와 유사한 것이다. 샤머니즘은 또한 공간 현상을 의인시하니, 뇌신(雷神)·용 등을 신격화하여 숭배한다. 용은 황제의 권력·지력(智力) 등의 능력을 표상하고 양기(陽氣)의 표상이기도 하다. 뇌신은 뇌우를 일으키는 것이요, 인간이 악을 행하였을 때에 벌을 주는 하늘의 노여움으로 숭배되어 일종의 영체로서 존경하는 것이다.

지신(地神)의 신앙

다음에 이들 민족은 고대부터 여신인 etügen을 숭배한다. 이 신은 지신이니 마르코폴로의 여행기에도 "몽골인의 주요 숭배 대상은 '나티가이(Natigai)' 곧 지신이다"라고 하였는데, 몽골인은 헌제(獻祭)로서 우유·마유(馬乳) 및 차를 지신에게 바친다. 이것은 우리 민족에게서 볼 수 있는 '고수레'라는 것과도 같아 토지의 풍요 물질적인 행복의 자양을 얻고자 하는 것이다. 여기에서의 여신은 그의 생산력을 숭배하는 것이다.

이외에 지신 etügen을 대신하여 77명의 여러 신을 숭배하고 있는데, 이것은 산천·거주지 등 개체의 신들이나, 그들은 이것을 '오보(obo)'라고 한다. 이 오보는 촌락의 보호자인 것이다.

이 신령님은 산 속이나 높은 언덕 위에 머문다고 하여, 이런 곳에 흙과 돌을 쌓아 의식을 거치고 수호신으로서 안좌하게 된다. 이 오보는 흔히

길가에 세워져 통행자에게 적당한 물품을 놓고 가게 한다. 가령 말을 타고 가는 사람은 말총을 뽑아 신에게 바쳐서 노정의 안태를 빈다. 또한 일년 동안에 일정한 시기에 주민이 공동으로 장엄한 제사를 바친다. 이러한 행사는 우리 한민족에게서도 볼 수 있는 '당굿'과 같아, 매년 마을 사람들이 부락의 수호신에게 제사를 바치는 것이니, 모두가 지신 숭배의 일종이다.

몽골에 있어서 이외에도 산천이 신성시되는 것이 있는데, 이것은 우리 한민족에게서 볼 수 있는 것과도 같다. 곧 묘지의 선택에서 풍수지리설에 의한 영지(靈地)를 택하는 것이나, 가옥의 신축에서 방위나 처소(處所)를 선정할 때에 샤머니즘적인 신앙의 풍습이 있는 것 등은 모두 산천의 지신을 인정하는 것으로써, 대지의 영체에 어떤 큰 능력이 있다고 믿는 사상에서 비롯된 것이다.

불의 신앙

고대의 많은 민족에 공통으로 있는 배화(拜火) 신앙은 중앙아시아에도 있었으니, 알타이족과 터키인은 불을 신으로 모셨다는 것을 전하고 있다. 동로마의 사신으로서 터키로 간 제마르쿠스(AD 568?)는 불로써 정화(淨化)하는 의례에 희생되어, 불 속에 던져지는 일이 있었던 것도 이러한 불에 대한 신앙의 소치이다.

이와 같이 불 속에 사람의 몸을 던지는 것은 몽골인에게도 있었는데 중세에 불 속에 몸을 던지는 종교 의식이 있었다. 이러한 풍습은 페르시아로부터 전해진 것이라고 보고 있다.

페르시아의 배화 사상은 조로아스터교의 근본 사상이니, 그들은 원화(原火)의 존재를 믿고 불의 영구한 생명과 합일하여 오르무즈에 봉사하는 것이라고 생각한다. 우리나라에서도 이사를 갈 때에는 반드시 불씨를 가지고 가니, 이것은 일종의 정화와 초복(招福)의 뜻이 있는 것으로 모두 화신(火神)을 믿는 샤머니즘적인 신앙이라고 할 것이다.

영체(靈體)의 신앙

영체라고 하는 것은 하늘이나 또는 기타의 신적인 여러 실체를 말한

다. 샤머니즘에 있어서는 이 영체를 신앙함에 있어서 천체를 비롯하여 천상의 여러 현상, 인간의 심적인 능력 및 정욕(情慾) 등을 모두 의인화한 것이니, 이것은 영원한 것이요 성스러운 것이다. 여기에는 악령까지도 포함된다. 몽골의 예를 보면 몽골민족에게 용기를 주는 용기의 신 '바라투르 팅그리(Baratur tngri)'가 여러 신의 최상위에 있고, 적을 포로로 삼는 '다이친 팅그리(dayicin tngri)'가 있고, 전승을 가져오는 '키세란 팅그리(kiseran tngri)'가 있어, 이 세 신은 몽골인의 생활에서 전쟁을 표상하고 있다.

이외에 목축과 재산의 보호자 '자야가치(jayagaci)'는 행복의 신 '잘 자야가치(jal jayagaci)'가 있게 되고, 자식을 점지해 주고 건강과 행복을 주는 여신 '에메겔지 자야가치(Emegelji-jayagaci)'가 있다.

악령 중에는 에리에(Eliye) · 아다(Ada) · 알빈(Albin) · 퀼친(külcin) 등이 유명하다.

샤먼의 심리상태

성무수업(成巫修業)

퉁구스족이나 만주족, 기타 북아시아의 여러 지방에 있는 많은 샤먼은 그들이 샤먼이 되려면 선배격인 늙은 샤먼에게 성무 수행을 거치는 것이 예사이다. 이렇게 해서 종교적 신비적인 요소를 전수받는 것이다.

퉁구스인은 한 어린아기를 택하여 샤먼이 되도록 미리 양육하고, 이 아기가 꿈을 해석하고 점을 칠 수 있는 능력이 생기게 되면 그는 엑스터시(망아의 경지)에 들어서 정령이 보낸 동물들을 말하게 하고, 그후에는 온 동물의 가죽으로 옷을 해입게 된다.

만주의 퉁구스족은 그 과정이 조금 다른데, 곧 샤먼의 후보자가 '투로(turo)'라는 두 그루의 나무 사이에 앉아서 북을 치고 늙은 샤먼은 정령을 '투로'에 불러내린다. 그리고는 정령이 후보자 속에 들어가 있는 동안에 늙은 샤먼이 시험을 하게 되니, 샤먼 후보자가 정령의 내력을 외우고 그 정령이 몸 안에 있다는 것을 남에게 알린다. 이 행사가 끝난 밤에는, 그 샤먼은 가장 높은 나무에 맨 장대 위에 올라가서 앉는 것이다. 이와

같이 실제에 있어서 샤먼에게는 정령을 인도하는 문제가 가장 중요시되고 있다. 이와는 달리 만주족의 샤먼 후보자는 타오르는 숯불 위를 걷는 것이 공개된 의례 속에 포함된다. 이때 만일 그가 자기가 소유한 정령을 부릴 수 있다면 그가 불 위를 걷더라도 데지 않는다. 또한 만주인은 겨울에 얼음 위에 아홉 개의 구멍을 파고, 샤먼이 된 사람이 그 구멍을 윤번으로 들어갔다가 다른 구멍으로 나오지 않으면 안 된다. 이 방법은 티베트의 요가적 '탄트라' 적인 수련과 유사한 것이다. 실제에 있어서 티베트의 요가 수행에서는 눈이 오는 겨울밤에 알몸으로, 정해진 수의 젖은 옷을 체온만으로 말려야 한다. 곧 자기 체온의 힘을 증명하는 것이다. 에스키모인 사이에서도 추위에 대한 저항력을 증명하는 것이 바로 샤먼이 하는 일이 되었다. 과연 마음대로 자기의 열을 발생하게 하는 것은 원시주술자나 요가의 수행자에게서 행해지는 수련의 하나이다.

야쿠트인 · 사모예드인 · 오스탸크인 · 골디인 · 부랴트인 · 오스트레일리아인 · 한국 · 일본 등 각국의 샤먼들이 행하는 수업은 각각 다른 것이 있어 흥미로운 일이나 지면 관계로 생략하겠다.

샤먼의 엑스터시 현상

동남아시아 민족 중에서 네그리토족은 일반적으로 마레이 반도에 살고 있는 최고의 주민이라고 보고 있는데, 세망족과 같이 최고의 신인 카리(Kari) 또는 타펜(Ta-Penu)은 천공신의 특징을 가지고 있다. 그래서 인간이 병이 들면 이 '타펜' 신이 인간을 벌하려고 병을 주는 것으로 생각하니 샤먼이 신비한 힘을 가지고 의식을 거쳐서 높이 뛰어 올라가는 형용을 하면서 천공에 있는 신과 교섭하여 병을 고친다.

인도네시아의 샤먼은 병을 고치기 위해서는 배를 사용하는데, 병이 생기는 것은 영혼이 방황하기 때문이라고 하여 악마나 정령에게 유인되어 방황하는 것을 찾아서, 배를 타고 그 혼을 찾을 때까지 엑스터시의 여행을 한다. 이러한 방법은 남보르네오, 동북 두순족에서도 보인다.

아메리카에서는 샤먼이 작은 배를 타고 지하계로 내려가기도 하고 망아의 이상 정신상태에서 천공에 올라가기 위해서 배를 사용하기도 한다.

또한 인도 유럽의 여러 민족의 샤먼은 그들의 샤먼적 생활 속에서 일

정한 기능을 발휘하고 있으니, 그들은 신화적인 모델을 가지고 위대한 주술사로서 신앙의 대상이 되고 있다. 병자의 혼을 데리고 오든가 죽은 자를 목적지까지 데리고 가기 위하여 천계로 올라가거나 명계(冥界)로 내려가며, 엑스터시의 여행을 하기 위하여 영(靈)을 나타내며, 불을 이겨 불 속에 들어가는 것 등의 기능을 보인다.

고대 게르만의 종교와 신화 속에서도 북아시아의 샤먼과 같은 기능을 행한 것이 있다.

고대 그리스의 샤머니즘에서도 엑스터시 현상이 보이니 고대 그리스의 디오니소스에서 제의(祭儀)의 열광과 여러 가지 신탁법(神託法)으로 명계에 가는 주술적인 엑스터시가 있었음을 알 수 있다.

또한 그리스의 종교 전통 중에서 볼 수 있는 것으로, 플라톤이 기록한 아르메니오스(Armenios)의 아들 팜필리안(Pamphylian)의 엑스터시의 환상이 우주를 지배하는 계시를 얻은 것은 모두 샤먼적인 망아의 경지에서 얻은 것이니, 이것뿐만 아니라 인간의 운명을 알고 있던 고대의 많은 환상가들 중에는 샤먼의 특징이 많이 보이고 있는 것이다.

코카서스·이란의 샤먼들은 돌 위에 대마[삼, Hemp]를 놓고 그 연기를 마심으로써 엑스터시를 얻는 것이다. 이러한 것은 신비적인 세계에 도취되는 데 약물을 사용한 것이다.

죽은 사람을 저세상으로 안내하거나, 죽은 사람이 하고자 하는 말을 샤먼의 입을 빌려서 하는 것도 모두 이러한 심리상태에서 행해지고 있는 것이다.

인도에서도 병자로부터 도망간 영혼을 불러오거나 찾아오는 샤먼의 이야기는 《리그베다》에도 나오고, 《아타르바베다》에도 나온다.

인도 토착민의 문화인 인더스 문명 속에서 찾아지는 요가의 강신술(降神術)을 생각할 수 있다. 요가 행자들은 초인간적인 힘을 발휘하기 위해서 사마디(삼매)에 들고 또는 약초(ausadhi)의 힘을 빌린다고 요가경전인 《요가수트라》에 씌어 있는 것은, 이것도 역시 샤먼의 엑스터시와 비슷한 것이라고 할 수 있다. 그러나 이것은 보다 근원적이요 순수한 것이지만, 이뿐 아니라 인도의 고대 사상에서는 샤머니즘적인 요소가 얼마든지 있다. 한 예로 사람이 죽으면 혼이 천상으로 올라가서 사자(死者)의 왕 야

마(yama)나 조상(pitaras)에게 대면한다고 믿고 있으며, 죽은 사람의 혼이 또한 일정한 기간을 집 주위에서 방황한다고 하니, 이것들은 모두 샤머니즘적인 것이라고 할 수 있다. 이러한 것이 불교 속으로 들어와서 49일재니, 백일재니 하는 불교적인 행사로 변형되었다.

결론적으로 샤먼이 초자연적인 힘을 나타내는 심리상태는 수업을 통해서 얻은 정신통일의 일종인 엑스터시, 곧 망아의 상태에 들어가기 때문이다. 그러면 이 망아의 상태란 어떤 상태인가. 심리학적으로 또는 생리학적으로 어떻게 설명할 것인가. 이 문제에 대하여 나는 인도철학을 전공하고 있고, 특히 요가에 대하여는 30여 년 전부터 관심을 가지고 책도 펴내고, 지도도 하고, 수행도 하고 있는 터이라, 요가의 궁극인 '사마디'를 학문적으로 구명하고 있는 바, 그 해답이 바로 샤머니즘의 중심 문제의 해결도 되는 것이 아닌가 생각하고 있다.

이제 지면 관계로 이 문제에 대해서는 생략하겠다.

3. 샤머니즘과 현대 사회

이제까지 샤머니즘에 있어서의 주요한 요소를 간략히 살펴보았다. 그러면 이러한 샤머니즘이 현대 사회에 어떠한 존재가치가 있는가 하는 문제가 제기될 수 있다. 이것은 이 글의 결론이 되기도 할 것이다.

위에서 설명한 바와 같이 샤머니즘은 원시 종교의 한 유형이니, 종교의 일종이다. 어떤 종교가 얼마나 높은 이론이나 보편성을 지니고 있느냐 하는 것에 의해서 그것이 고등 종교와 저급한 종교로 구분되는 것이니, 그렇게 볼 때는 샤머니즘은 저급한 종교로서 높은 철학이나 누구에게나 납득될 보편성을 지니고 있지 않은 것이요, 따라서 이의 분포도 미개한 대중에게서 살아 있을 뿐이니 세력이 점차로 쇠퇴일로에 있다고 할 수 있다.

특히 샤머니즘에서는 신이나 정령과 같은 것을 실재로 받들고 그의 뜻을 나타내 보이는 것이니 거기에는 이상심리가 작용되고, 그러한 이상심리인 엑스터시로써 표현되는 모든 행동이 보편타당성을 제시한다고는 생

각할 수 없는 것은 사실이다.

단지 엑스터시 현상을 거쳐서 샤먼이 발휘하는 특수 기능에 대할 때에 일반적으로 신비한 세계에의 동경이나 의구를 가지게 되는데 우리는 샤머니즘이 종교로서의 극히 국한된 일면을 나타낼 뿐, 종교의 본질로 보아서 충분한 역할을 하고 있지 않다는 것을 알 수 있다. 종교는 신비주의적인 요소가 있으면서, 한편으로 인간의 심층에서 순수한 감정을 유발하고 인간성을 정화하는 구실을 하는 것인데, 샤머니즘은 신이라는 무형의 존재를 일단 긍정적으로 인식하고 있기 때문에 이에 따른 모순과 혼란이 인간생활에 비쳐지게 된다.

샤머니즘에 있어서 엑스터시라고 하는 망아의 경지는 학자들에게 있어서나 또는 일반 대중에게 불가사의한 이상 현상으로 받아들여질 수 있다. 인간은 신이라는 것을 염두에 두지 않고 순수한 본심이 발로되었을 때에도 어떤 초인간적인 특수 기능을 발휘할 수 있다. 그러나 샤먼에 있어서는 신이라는 것에 의지하고 있느니 만큼 그것은 인간의 근본 능력의 자유로운 발휘가 될 수 없고 의지할 그 신에 의해서만 있게 되는 일시적인 현상으로 표시될 수 있을 뿐이다.

그러나 이와 같은 이상적인 심리상태를 통해서 인간에게 주어진 힘이 충분히 발휘되고 있다는 사실은 주목할 만한 일이다. 인간은 자기에게 주어진 모든 힘을 충분히 발휘하지 못하고 죽어간다. 그것은 항상 주관과 객관의 상대 세계에 집착되어 자유로운 생명력이 발휘되지 못하기 때문인데 샤먼에 있어서나, 또는 요가의 삼매경에 있어서는 주관과 객관의 대립이 끊어지고 완전히 망아의 상태에 들어가서 주객이 합일한 단계를 거쳐서 주와 객이 그대로 살려지고 있는 것이므로 특수 기능이라고 할 초자연적·초인간적인 힘이 나타난다.

현대인은 더구나 객관 세계나 주관 세계에 끌려서 주체 의식을 망각하고 자신의 영성(靈性)을 잃고 있는 것이다. 그렇기 때문에 샤먼이 행하는 특수 기능이 신비하지만 사실은 그것이 인간에게 나타난 힘의 발로일 뿐, 아무 불가사의한 일이 아니다. 요가에 있어서 추구하는 세계도 결국은 인간의 궁극적인 힘을 발휘하자는 것이니 사마디라는 심리상태의 단계를 거쳐야 한다.

현대인이건 원시인이건간에 인간인 이상 인간의 모든 힘을 발휘하고자 하는 것은 누구나 같은 공통된 목표인지라, 샤먼에게서 우리가 배워야 할 것은 단지 어떠한 일에 집중하여 자신을 잊고 주객이 합일된 상태에서 우리의 힘을 발휘하는 길을 찾아내는 일이다. 이것이 바로 현대인이 밖으로 달리는 마음을 자신에게로 돌려서 자신의 본심을 찾아서 주체성을 가지고 객관 세계에 대하는 초연한 생활을 할 수 있도록 하는 일이다.

샤머니즘이 현대 사회에 생명을 유지하려면 그의 세계관이나 인생관을 보편적인 고등 종교에서 배워가지고, 자신의 기능을 이에 맞춰서 개척하는 길이 있다. 다시 말하면 샤머니즘에는 높은 합리적인 이론이 없고, 높은 지성이 가까이 갈 수 있는 종교적인 요소가 결여되어 있다는 것이다. 그러므로 샤머니즘은 종교로서의 구실을 다하지 못할 뿐더러 우매한 사람들에게 그릇된 관념 속으로 끌려가게 하는 과오를 범하기 쉽다고 할 것이다.

현대인은 원시로 돌아갈 수 없고, 현대인은 지성을 등질 수가 없다. 그러므로 샤머니즘은 우리 인류의 정신적인 고향에서 향수와 신비의 메아리를 들려 줄 뿐이요, 우리들의 나아가는 앞길에서 우리의 갈 길을 비춰 주는 등불은 되지 못한다. 그러나 우리에게 어떤 가능성의 세계를 보여 주는 매력을 가지고 있다.

7

계율의 배경과 본래의 의미

1. 계의 본래의 뜻

'계(戒)'라고 번역되는 인도의 옛말은 'Sila'라고 하는 말이다. 이 말은 '습관·관습' 또는 '풍습'이라는 뜻도 되고, 다시 개인적으로는 '기질·성향·성격·행동'이라는 뜻을 가진 말이다. 그러므로 계라는 말의 원어는 '관습화된 행동'이라든지, 혹은 '행동화된 습관'을 뜻한다.

따라서 인간의 생활 속에서 관습화된 행동이나 행동화된 습관이라고 하더라도, 거기에는 가치가 없는 것도 있고, 나쁜 것도 있으며 좋은 것도 있게 된다. 그러나 불교에서 말하는 습관이나 기질·성향 등은 깨달음으로 가는 좋은 습관이며 기질이며 성향이 되는 것이니, 인간이 갖추어야 할 기본적인 행위가 되는 여러 가지 규범을 말하는 것이다.

인간은 이 세상에 태어나면, 어려서는 부모의 가르침에 의해서 자기의 행위를 규범하고, 좀더 자라면 자기가 처해 있는 사회나 환경의 영향을 받아서 습관이 형성되며 기질이나 성향도 이루어진다.

흔히 말하기를 인간의 기질이나 성향은 교육과 사회와 타고난 천성에 의해서 이루어진다고 하니, 이렇게 이루어진 것이 인간 형성의 모습이므로, 계라고 하는 것도 근본적으로는 인간 형성의 기본적인 가르침이라고 할 수 있다.

우리가 가지고 있는 기질이나 성향, 또는 습성 중에는 나쁜 것이 있으므로, 이것은 악계(惡戒)라고 불려진다. 이러한 악계는 없애고 좋은 것을 갖추어야만 깨달음으로 갈 수 있는 것이다. 이러한 면에서 생각한다면 계라고 하는 것은 깨달음을 얻는 기본적인 조건이 되는 것이다.

2. 자기 훈련의 첫단계

석가모니의 열 가지 명호 중에 조어대사(調御大士)라고 하는 것이 있다. 스스로 자기 자신을 잘 훈련한 분이라는 뜻이다. 인간은 태어난 대로 그대로 내버려두면 안 된다. 좋은 습성을 가지고 좋은 행동을 하도록 훈련할 필요가 있다. 그래서 부처님도 6년 고행 동안에 자기를 극복하는 힘을 얻으셨다.

자기를 극복하는 것이 얼마나 어려운 것인가는 우리가 잘 알고 있는 일이다. 남을 이기기는 쉬워도, 자기를 이기기는 어렵다. 자기라고 할 때에 육체적인 것도 자기요, 정신적인 것도 자기다. 이 중에서 육체적인 것을 극복하는 것보다 정신적인 것을 극복하기는 더 어렵다. 그래서 인도에서는 정신을 극복하는 첫단계에서 육체를 극복하는 훈련을 하게 되었으니, 그것이 고행이다.

자기가 자기의 육체적인 욕망을 극복하지 못하면, 정신적인 욕정을 극복할 수 없다. 그러므로 우리가 깨달음의 세계로 가려면 먼저 몸과 마음을 훈련하여, 마음과 몸이 어떤 이상적인 세계로 갈 수 있는 능력을 갖춰야 한다. 몸과 마음을 잘 훈련하면 마음과 몸이 제멋대로 움직이지 않고, 올바른 궤도에서 벗어나지 않게 된다. 이것이 계라고 하는 좋은 생활규범에 처하는 것이다. 이렇게 되려면 남에 의해서 피동적으로 행하는 것이 아니라, 자발적으로 자기 자신을 조절해야 한다.

자기 자신이 자발적으로 자기를 규제하면서 이상적인 세계로 가려고 다짐하는 것이 계를 지키는 것이다. 제 스스로가 나쁜 짓을 하지 않고, 착한 일을 하지 않으면 못 견디는 사람이 되어 버리는 것이다. 이렇게 되려면 스스로 자기의 마음이 깨끗하게 되어 있어야 한다.

우리의 마음은 본래 깨끗한 것이지만, 그릇된 것에 물들어서 타성을 가지게 됨으로써 악한 곳으로 달려가게 된다. 이렇게 물든 마음을 깨끗이 하기 위해서는 스스로 자신이 자기 자신을 바로 보고, 바르게 다스려서, 올바른 본래의 모습으로 되돌려 놓아야 한다.

이러한 훈련이 계라고 하는 것이다. 자발적인 자기 훈련은 몸과 마음

과 말을 통해서 나타내진다. 몸이 제멋대로 움직이지 않고, 마음이 제멋대로 흔들리지 않으며, 말이 마구 나오지 않게 되어야 한다. 그러므로 신(身)·구(口)·의(意) 삼업(三業)을 통해서 자기 자신을 잘 다스려 나가는 것이 계라고 하는 것이다.

3. 팔정도가 그대로 계이다

사성제 중에서 팔정도가 바로 이고득락(離苦得樂)하는 길을 가르친 것인데, 이 여덟 가지 길은 모두 우리가 지켜야 할 규범이니, 진리를 바로 봄으로써(正見), 탐·진·치를 떠나려고 생각하고(正思), 거짓말이나 중상이나 더러운 말을 하지 않게 되고(正語), 이에 따라서 살생이나 도둑질이나 음행을 하지 않고(正業), 모든 그릇된 생활에서 떠나서(正命), 키워진 나쁜 관습을 없애고, 또한 다시는 그릇된 것이 나타나지 못하도록 애쓰며, 좋은 것이 더욱 크게 나타나도록 노력하게 된다(正精進).

이렇게 되면 이 몸은 본래가 업력에 의해서 형성된 것으로서 깨끗하지 못하고 무상한 것이며, 모든 존재는 실체성이 없다는 것을 알게 되고, 이에 따라서 우리의 몸이 깨끗하고, 인생이 즐거운 것이며, 우리의 마음이 절대적인 것이며, 나라고 하는 것이 있다고 생각하던 지난날의 나의 생활을 반성하게 된다(正念). 이렇게 되었을 때에는 참된 나로 돌아와서 고요한 속에 빛나는 지혜로써 생활하게 된다(正定).

이와 같은 올바른 생활로 가기 위한 모든 행위가 바로 계이니, 팔정도의 정사·정어·정업은 신·구·의 삼업이니, 이것이 올바르게 다스려지면 우리의 생활이 바른 길로 달리게 되고, 생각이 바르게 들어서서 참된 즐거움을 가지게 되고, 지혜가 그대로 나타나게 된다. 정견과 정정은 올바른 지혜와 실천이다. 정견과 정정은 깨달음의 세계요, 이외의 다른 여섯 가지는 이렇게 되기 위한 과정에서 행해야 할 것이니, 이렇게 닦아진 길(修道)은 첫째인 정견과 합치되면 그것이 성자라고 하는 것이다. 이 팔정도는 견도(見道)와 수도(修道)를 모두 보인 것이고, 계(戒)·정(定)·혜(慧) 삼학(三學)이 모두 여기에 있다.

4. 오계(五戒)의 근본은 마음의 정화

계를 지킨다고 하는 것은 우리의 마음과 몸을 정화하여, 그로 인해서 수행을 하기 쉽게 하려는 것이다. 그러므로 수행자가 비구인 경우는 2백50종, 비구니의 경우는 3백48종의 많은 규범을 지키도록 되어 있다. 그러나 대승 불교에 이르면 보살의 활동이 중심이 되고 재가 불교를 중요시하게 되므로, 특히 재가신자에 있어서는 삼보(三寶)에 귀의하고 오계(五戒)를 지키는 것으로 충분하다고 생각하게 되었다.

오계 중에서 불살생·불투도·불사음·불음주는 신업(身業)이요, 불망어는 구업(口業)에 해당한다. 그러나 이들 오계는 모두 의업(意業)이 문제시되고 있는 것이다. 가령 불음주의 경우를 보더라도, 술을 마시는 것보다도 술을 마시는 행위가 되풀이됨으로써 자제력을 잃게 되는 것이 문제가 되는 것이며, 불사음(不邪淫)도 독신생활을 하는 그것보다도 음행을 함으로써 인간의 욕망이 커지므로 열반으로 가는 길과 멀어지는 것이 문제인 것이다.

오계 중에서 불살생과 불투도는 보편적인 윤리의 문제가 여기에 들어와 있고, 불사음·불망어·불음주는 탐·진·치 삼독의 문제가 곁들여 있으며, 불살생에는 특히 업(業)과 윤회의 문제와 관련지어진다.

그런데 대승 불교는 출발점이 재가 불교운동이다. 그러므로 지계(持戒)보다도 보시(布施)를 앞세우며, 계는 십선업도(十善業道)를 기본으로 삼는다. 십선도의 불살생·불투도·불사음은 신업이요, 불망어·불양설·불악구·불기어는 구업이요, 불탐욕·불진에·불사견은 의업이다. 이들은 모두 자기를 중심으로 하여 모든 악함을 없애고 선을 행하고자 하는 소극적이고 부정적인 것이었다. 그러나 뒤에는 적극적으로 이타행(利他行)이 강조되어, 섭선법계(攝善法戒)·섭중생계(攝衆生戒)·섭율의계(攝律儀戒)의 삼취정계(三聚淨戒)로 정리되기도 하였다.

또한 후기 불교의 밀교에서는 보다 적극적으로 설해지게 되어, 《제법무행경 諸法無行經》에서는 "만일 사람이 계를 분별하면 이는 곧 계가 있지 않다. 만일 계를 보는 자는 곧 계를 잃는 것이니, 계와 계 아님〔非戒〕

이 하나의 모습이니, 이를 아는 자가 도사(導師)니라. ……분별하여 여색(女色)을 보더라도 이 속에 실로 여인이 없다. 계와 훼계(毁戒)가 꿈과 같다. 범부는 둘을 분별하나, 실로 계・훼계가 없다"고 하였으니, 여기서는 반야공(般若空)의 실천을 보이고 있는 것이다.

불교의 공의 세계는 양극(兩極)의 극복에서 얻어지는 세계이므로, 계와 계 아닌 것이 둘이 아니다. 이것이 바로 대승보살의 활동이다.

8

한국 불교의 밀교적 성격

1. 밀교의 분류와 그의 수용

밀교가 인도에서 시작되어 티베트·서역(西域)·중국·한국·일본으로 전파되는 동안에, 그 지방의 문화적인 배경과 조화를 이루면서 수용되어 갔다. 그리하여 티베트에서는 그들의 고유 종교인 본교와 어우러지면서 강력한 힘을 구사하는 것으로 나타나게 되었고, 인도에서는 고대의 신앙인 샤크티즘과 어우러지면서 힌두교의 밀교와 불교의 밀교로 나누어졌으며, 중국으로 와서는 주로 불교의 밀교가 들어와서 도교와 어우러지면서 발전해 나갔다.

한국으로 들어온 밀교는 한편으로는 서역으로 들어간 밀교가 전해지면서 샤머니즘과 조화를 이루었고, 또 한편으로는 중국에서 들어온 것이 우리의 문화적인 요소와 함께 조화를 이루면서 수용되었다.

또한 일본으로 건너간 밀교는 한국에서 그대로 들어간 것과 중국에서 받아간 것이었으나, 모두 샤머니즘과 조화를 이루고 있는 것이다. 그리하여 같은 밀교라 하더라도 인도와 티베트나 서역의 밀교가 다르고, 중국이나 한국의 밀교가 다르며, 일본의 밀교가 또한 조금씩 다른 것은 당연한 일이라고 하겠다.

그러면 이들 여러 민족에게서 살아 있는 밀교는 어떤 성격을 띠고 있는 것들인가를 알아봄으로써, 한국 불교의 밀교의 성격을 알 수 있을 것이다.

밀교를 흔히 두 가지로 나누어 볼 수 있다. 하나는 통밀(通密, 純密)이요, 하나는 주밀(呪密, 雜密)로 나눈다. 통밀이라고 하는 것은 역사적으로 후기에 발전된 것으로서 밀교가 종교적·철학적으로 체계를 가지게 된

것이요, 주밀이라고 하는 것은 역사적으로는 일찍이 발달한 것으로 주(呪)를 위주로 하는 잡다한 내용을 가진 것이다.

전자는 본존으로 모시는 부처님이 대일여래(大日如來)라고 하는 우주적인 영원한 생명을 상징한 부처님이요, 우리의 몸과 말과 마음을 종합적으로 조화롭게 완전히 하는 체계를 갖추었으며, 이러한 행법이 종래의 현실적인 목적을 달성하는 것에 그치지 않고, 우리 자신 속에서 부처를 나타내는 즉신성불(卽身成佛)의 이상을 섭취하려고 하는 것이며, 다시 이러한 것이 대일여래를 중심으로 하여 우리의 모든 삶이 어디서나 그대로 완전한 이상적인 세계를 실현시키려고 하는 만다라가 구상되어 있는 것이다.

후자는 이와는 달리 본존으로 모시는 부처님이 대일여래가 아니고 석가여래·약사여래와 같은 전통적인 여래가 되거나, 또는 십일면보살(十一面菩薩)이나 천수보살(千手菩薩)이나 불공견삭보살(不空羂索菩薩)과 같은 변화관음(變化觀音)이다. 또한 이러한 밀교에서는 여러 본존의 다라니를 송창하는 것이 중심이 되어, 신밀(身密)이나 구밀(口密)·의밀(意密) 중에서 구밀이 주가 되고, 다른 두 가지는 충분히 확립되지 못하고 있는 것이다. 이뿐만 아니라 주밀에 있어서는 수행의 목적이 치병이나 연명소재(延命消災) 등 현세적인 이익이 목적으로 되고 있어서, 자기 속에 잠재해 있는 불성을 계발하여 부처가 되려고 하는 데까지는 가지 못하고 있는 것이며, 따라서 불국토의 축도인 만다라의 세계가 완전히 체계를 갖추지 못하고 있는 것이다.

이와 같이 통밀과 주밀의 두 가지 구별이 있을 수 있으므로 이들 두 가지 밀교 중에서 비교적 일찍이 이루어진 것이 주밀이요, 그뒤에 이루어진 것이 통밀이다. 따라서 우리나라에 들어온 밀교는 불교의 전입과 동시에 들어온 주밀이 위주였으나, 그뒤에 통일신라시대에는 당나라로부터 통밀이 들어와서, 이들이 모두 다같이 통용되고 있었다.

그러나 이와 같이 밀교를 통밀과 주밀로 분류한다면 《대일경 大日經》이나 《금강정경 金剛頂經》 등이 작성된 뒤에 나타난 여러 많은 경전에서 볼 수 있는 밀교는 여기에 포함되지 않게 된다.

4세기부터 6세기에 걸쳐서 성립된 것이 초기의 밀교이므로 이 초기 밀

교는 다라니가 중심이 되고 있는 것이다. 다음에 7세기경에 성립된 것이 중기의 밀교라고 한다면, 이러한 중기의 밀교가 바로 체계화된 밀교로서의 통밀인 것이다.

그러나 그후 8세기경에는 인도에서 새로운 탄트리즘이 전개되면서 성립된 밀교가 있으니, 이것이 바로 탄트라 불교라고 하는 것이다.

여기에서는 예전에는 전혀 취급하지 않은 성(性) 문제를 긍정적으로 다루어, 이것을 통해서 공(空)의 세계를 증득케 하려고 하였으니, 이것이 이른바 좌도밀교(左道密敎)라고 하는 것이다. 이러한 밀교는 송나라시대에 중국으로 전래되었으나, 당시 중국의 유교적인 윤리관에 의해서 수용되지 못했으며, 따라서 우리나라에도 받아들여지지 못했던 것이다. 그러나 이러한 밀교는 티베트로 수용되었던 것이다.

따라서 오늘날 밀교를 분류한다면 다음과 같이 네 가지로 분류하는 것이 예사다.

1) 소작(所作) 탄트라(Kriya tantra)
2) 행(行) 탄트라(carya tantra)
3) 요가 탄트라(Yoga tantra)
4) 무상(無上)요가 탄트라(anuttara-yoga tantra)

이 중에서 1)은 여러 본존을 공양하거나 예배하는 종교적인 의식과 이에 따르는 필요한 진언(眞言)이나 찬(讚)·인계(印契) 등의 작법(作法)을 주로 설한 것이요, 2)는 이러한 작법에 명상의 수행법을 더한 것이니, 《대일경》이 이에 속한다. 3)은 요가의 명상법을 중심으로 하여, 행자와 불보살이 합일하려고 하는 작법을 설한 것이니, 《금강정경》이 이에 속한다. 4)는 요가 탄트라의 행법을 보다 높게 체계화한 것이니, 인간의 호흡이나 맥관 등의 활동을 응용해서 부처와 인간이 하나가 되려고 하는 것이다. 이를 설한 경전은 티베트에 많이 전해지고 있다.

여기에서 1)과 2)의 일부가 초기 밀교인 주밀에 해당하고, 2)의 나머지와 3)이 중기 밀교인 통밀에 해당하므로, 중국이나 한국·일본으로 전해진 밀교는 1)·2)·3)에 해당한다고 할 것이며, 4)는 인도와 티베트에 있는 것이다. 그러므로 밀교를 완전히 알려면 이 모든 것을 알아야 한다.

2. 한국의 밀교

한국에 전해진 밀교는 위에서 본 바와 같이 다라니를 중심으로 한 주밀과, 또한 체계화된 통밀이 모두 전해지고 있는 것이다.

우리나라의 경우 처음으로 고구려에 불교를 전한 순도(順道)나, 백제에 불교를 전한 마라난타는 모두 당시의 우리나라 민중 신앙과 조화를 이루면서 화복(禍福)으로 인도했던 것이고, 당나라로부터 주밀이나 통밀을 모두 받아들인 것이었다. 특히 2세기부터는 서역으로부터 승려들이 중국으로 들어가서 밀교경전을 포함한 많은 경전을 번역하고 있었다.

백제로 온 마라난타가 도승으로서 신통이변(神通異變)의 기행(奇行)으로 교화를 했다 하고, 신라의 명랑(明朗)법사와 신인종(神印宗)의 유가승(瑜伽僧)의 호국활동이나, 또는 혜통(惠通)이 당나라에 가서 선무외(善無畏)삼장에게 법을 받아 귀국하였고, 통일신라시대에는 불가사의(不可思議)가 당나라에 가서 《대일경》 제7권의 《공양차제법 供養次第法》을 찬술한 것이며, 혜일(惠日)·오진(悟眞) 등이 입당하여 혜과(惠果)로부터 통밀을 전수받았고, 선무외삼장에게 법을 받은 현초(玄超)와 금강지(金剛智)·불공(不空)에게 구법한 혜초(慧超) 등은 모두 통밀에 정통한 분들이었다.

따라서 고려시대에 행해졌던 수많은 호국적인 법회는 모두 밀교의 수법을 통한 불가사의한 불법을 온 민족이 감득하려고 한 것이었으며, 조선시대의 민중 불교에서는 오로지 부처님의 가지력(加持力)에 의지하려는 밀교의 신앙과 다라니의 공덕에 대한 신앙으로 이어졌었다.

오늘날 한국 불교의 모든 사암에서 조석으로 염송하는 《천수경》은 천수관음의 가피 공덕을 바라는 밀교 신앙의 표현이며, 큰 사찰의 입구에 조성된 사천왕(四天王)은 정법을 수호하는 선신(善神)의 호법 신앙을 보이는 것이며, 선객(禪客)들이 염송하는 각종 다라니는 수선(修禪)의 장애를 제거하고 속히 성불하려는 밀교적 신앙이니, 한국 불교는 통불교로서의 면모를 가지고 있으면서, 줄기찬 신앙의 바탕에는 밀교적인 것이 있음을 알 수 있다. 그래서 선(禪)과 밀(密)이 회통하고, 정토와 밀교가 회통하며, 교학과 실천이 조화롭게 어우러져 있는 한국 불교의 밀교적 특

색을 알 수 있는 것이다.

따라서 인도에서 발달하여 인도에 정착된 좌도(左道)적인 밀교와는 다른 것이며, 티베트에 전해져서 티베트에서 수용된 밀교와도 다른 것이다. 그러므로 인도의 밀교가 좌도밀교라면, 티베트의 밀교는 좌우(左右) 양도의 밀교요, 중국이나 한국, 일본의 밀교는 우도(右道)의 밀교라고 하겠다. 이러한 한국의 밀교는 다시 호국 불교로서의 특징을 가지게 되었는데, 여기에는 오로지 《인왕경 仁王經》과 같은 밀교경전의 신앙과, 우리 민족의 역사적·지리적인 배경과, 샤머니즘의 문화적인 요소가 바탕이 되고 있는 것임을 잊어서는 안 된다고 생각한다.

9

무엇이 복인가

복(福)이라는 것은 얻어지는 것이라고 하여 득(得)과 관련되는 것으로 생각되고 있다. 흔히 '복을 짓는다'·'복을 받는다'고 하는데, 이것으로 보면 복이란 얻어지는 것이라고 생각된다. 그리하여 이러한 복의 성격을 나타내는 말로써 행복(幸福)이라고 하고, 복락(福樂)이라고 하며, 복덕(福德)이라고도 한다. 그리하여 행복이라고 하거나, 복락이라고 하거나 복덕이라는 말로 사용되면서, 인간이 희구하는 바를 가리키고 있다. 따라서 동서를 막론하여 행복이나 복락이나 복덕에 관한 논란이 수없이 많이 있어 왔다.

서양이나 동양의 철인과 현인들이 이 문제에 대하여 나름대로의 정의를 말한 것이 수없이 많이 있으므로 이것을 소개할 겨를도 없으나, 대체적으로 보면 서양에서는 복을 밖에서 받는 것으로 여겨왔고, 동양에서도 특히 중국에서는 하늘이 복을 준다고 하여 밖으로부터 받는 것이라고 생각되어 왔다. 그러나 인도에서는 이와는 다른 견해를 가진 것을 알 수 있으니, 특히 불교에서 보는 복의 개념에 있어서는 더욱 그러하다. 그러므로 여기에서는 불교에서 보는 복의 개념을 생각해 보기로 한다.

복이라는 말의 본래의 말은 범어로는 푼야(Punya)라고 하고, 팔리어로는 푼냐(Puñña)라고 한다. 이 말은 선행·덕행·복덕 등의 뜻을 나타내는 말인데, 선행에 대한 과보로서 받는 것이다. 따라서 스스로 자기가 지은 청정한 행위나, 선행의 과보를 자기 자신이 받는 것이다. 그러므로 복이란 밖으로부터 주어지는 것이 아니라, 자기 자신이 스스로 받는 것이다. 선인선과(善因善果)가 이것이다. 원인이 자기에게 있으므로 그 결과도 자기로부터 있게 된 것이다. 업보(業報)라는 것도 이러한 것이다. 이에 대하여 불교에서는 수없이 설해지고 있는 중에 《현자오복덕경 賢者五福德經》

이라는 경전이 있다. 사람이 누구나 바라는 바는, 오래 사는 일과 부귀와 건강과 명예와 지혜의 다섯 가지라고 보았다. 이 다섯 가지를 성취하면 인생의 기본적인 복락을 누리게 되는 것이다.

이 문제에 대하여 《불설현자오복덕경》에서는 이러한 다섯 가지 조건을 성취하는 길을 설하고 있다.

첫째로 사람이 오래 살기를 바란다면 반드시 자기 자신이 오래 살 수 있는 행위를 해야 하니, 그것은 바로 살생을 하지 말도록 하고, 남에게도 살생하지 않도록 가르치는 일이다. 가령 고기를 잡거나 짐승을 잡는 일은 남의 생명을 죽이는 업을 짓는 것이므로 그 보를 자신이 받아서 오래 살지 못한다. 그러므로 살생하지 말고, 또한 과거의 살생한 것을 참회하면, 그 과보로서 오래 사는 복을 얻게 되고, 금생만 아니라 내생에도 장수할 수 있다고 하였다.

둘째로 금생에 부자가 되려면 자신이 그럴 수 있는 업을 지어야 하니, 그것은 남의 것을 훔치거나 빼앗는 일을 하지 말아야 한다. 또한 자신이 이러한 업을 지을 뿐만 아니라, 남에게도 잘 가르쳐서 남의 물건을 훔치지 않게 하면, 금생에 부귀복을 받게 된다고 했다. 또한 남의 것을 훔치거나 빼앗는 일을 하지 않을 뿐만 아니라, 적극적으로 남을 도와 주는 보시는 복을 짓는 행위이니, 불투도(不偸盜)나 보시는 금생이나 내생에 부귀복을 누리는 원인이 되는 것이다.

셋째로 몸이 건강하게 되려면 어떻게 하면 되는가. 이에 대해서 경전은 다음과 같이 설하고 있다. 곧 인욕(忍辱)행을 닦으라고 하였다. 스스로 인욕행을 닦으면 마음이 온화하여 웃음이 가득하게 될 것이며, 나아가서 남에게 인욕을 가르치면 그로 하여금 성내는 일이 없어 항상 마음이 온화할 것이니 그 업보를 받아서 몸가짐이 올바르고, 강건하게 된다고 설하고 있다.

넷째로 명예를 얻어서 남의 존앙을 받게 되려면 항상 남을 공경하고 사랑하며, 남으로 하여금 그렇게 가르치는 일이다. 그렇게 하여 남을 공경하면, 서로 같이 공경하게 되니 명예가 높아져서 공경을 받는다. 그러므로 부처님의 말씀이나 보살이나 조사의 말씀을 잘 옮겨서 찬탄하고, 남에게 전하여 남을 공경하는 마음을 심어 주면, 그 업보를 받아서 자기 자신도

남의 공경을 받게 된다.

다섯째는 지혜를 얻는 일이다. 지혜를 얻으려면 남이 알지 못하는 것을 알게 하여 진리를 가르쳐 주는 일이다. 이렇게 하면 자신이 지혜를 얻을 뿐만 아니라 남을 지혜롭게 하여, 그 과보로서 복락을 누리게 된다고 설하고 있다.

그런데 이러한 불교의 입장과는 다른 입장이 있으니, 그것이 곧 그리스도교와 같은 서구의 사상이다. 서구에서는 인간의 복이란 밖에서 주어지는 것이라고 생각하고 있다.

《창세기》제1장 22절에 "하나님이 그들에게 복을 주어 가라사대, 생육하고 번성하여 여러 바닷물에 충만하라. 새들도 땅에 번성하라 하시니라"고 한 바와 같다.

이러한 사상은 인간의 행이나 불행은, 신의 절대적인 사랑 속에서 비로소 존재하게 된다는 것이다. 불행도 신이 주는 것이요, 행복도 신이 주는 것이다. 절대적인 능력자는 오직 인간을 초월한 절대자다. 따라서 인간은 이 절대자에게 귀의할 뿐이요, 인간의 근원적인 힘을 자각하지 못하게 된다. 불교와 같이 스스로의 힘에 의해서 얻어진다고 할 경우에는, 우주적인 이러한 힘이 인간의 생명력 속에서 자각된 것이다. 따라서 불교의 복덕은 인간이 우주적인 능력을 자각하여 그 힘을 나타낸 것이다. 그러므로 행복만이 아니라, 불행도 자기 자신이 스스로 얻어서 가지는 것이다.

사람은 불행을 두려워하고 행복을 바란다. 그러나 지혜의 눈으로 이 둘을 보면 불행의 상태가 그대로 행복이 되고, 행복이 그대로 불행이 되는 것을 알 수 있다. 행복과 불행은 양극면이다. 행복과 불행은 대립된 극단적인 상황 같지만 행복이 그대로 불행이 될 수 있고, 불행이 그대로 행복이 될 수 있는 진실이다.

그러므로 행복 속에서 불행을 대처하고, 불행 속에서 행복을 예비하는 생활이 중도의 생활이다. 지혜 있는 자는 성공에 우쭐거리지 않고 실패에 좌절하지 않으며, 담담한 심정으로 화복에 대처해야 하니, 이것이 불이(不二)의 도리를 아는 사람이다. 복락의 원인인 선행이나 재화의 원인인 악행도 마찬가지다. 선과 악이 전혀 다른 것이 아니고, 깨끗함과 부정

함이 실체적으로 있는 것이 아니다. 선에 집착하거나 깨끗함에 집착하지 말고, 행복이나 성공에 집착하지 말아야 한다. 일체의 사물은 두 면이 있다. 어둠이 있으므로 밝아지는 것이며, 밝아진 것에는 어둠이 따르기 때문이다. 따라서 밝고 어둠은 다같이 연기적인 관계에 있다. 그러므로 중도의 실천에서는 밝고 어둠에 매일 필요가 없다. 밝아서 즐겁고 어두워서 고맙다.

복락이라고 하거나 행복이나 복덕이라고 하는 것은 선행의 업보로서 받는 것이면서, 또한 불행이나 재화의 연기적인 관계에 있는 것이다. 그러므로 지혜 있는 자는 이에 초연한다.

10

《안반수의경》의 수행과 호흡법

1. 《안반수의경》의 내용

《안반수의경》의 본래 이름은 《불설대안반수의경 佛說大安般守意經》이다. 이 경은 안식국(安息國)의 안세고(安世高, 安息三藏)가 번역한 것인데, 안식국은 고대 서역의 페르시아 지방의 왕국이었다. BC 3세기경에 이란족의 왕국이었으나, 본래의 이름은 파르티아요, 안식국이라고 알려지고 있다.

안식국이라는 나라가 있다는 것은 한(漢)나라 때에 장건(張騫)이 서역 사신으로 갔다 왔을 때였다. 이 나라에서 중국으로 불교가 전해졌는데, 당시에 불교를 중국으로 전한 고승으로는 안세고를 비롯하여 안현(安玄)·담무참(曇無讖)·안법흠(安法欽) 등이다.

안세고라는 이는 후한(後漢), 건화(建化) 1년(147)에 중국으로 와서 20여 년 동안 머물러 있으면서 95부 1백15권의 경전 등을 번역한 분인데, 그 중에 이 《대안반수의경》이 들어 있다. 그가 번역한 여러 경전 중에는 선(禪)에 관한 것과 아비담(阿毘曇)에 관한 것이 많이 있는데, 그 중에서도 《안반경》은 안세고가 매우 중요시한 것으로 여겨진다. 왜냐하면 그의 호를 안식삼장(安息三藏)이라고 하니, 그는 평소에 이 경에서 설하는 안반염법(安般念法)을 행하고 수행하고 있었기 때문이 아닌가 여겨진다.

《안반경》의 본래의 이름인 《불설대안반수의경》의 첫머리의 불설(佛說)과 대(大)는 붙인 것이고, 안반수의라고 하는 것이 이 경의 내용이 되는 것이다.

안반은 범어의 아나 아파나(āna-apāna)로서 아나는 입식(入息)을 뜻하고 아파나는 출식(出息)을 뜻한다. 수의는 범어의 사티(Sati)로서 염(念)의 뜻이다. 그러므로 이 경의 범명이 《아나아파나사티수트라 āna-apāna-

Sati-Sūtra》이므로 안세고가 《안반수의경》이라고 번역한 것이다.

안반 곧 āna-apāna를 구역(舊譯)에서는 안반(安般) 또는 안나반나(安那般那)라고도 하였으니, 이것은 범어의 소리를 그대로 충실히 음역한 것이요, 안반은 그 중에서 앞의 두 글자만을 따서 쓴 것임을 알 수 있다.

또한 신역(新譯)에서는 아나파나(阿那波那), 또는 아나아파나(阿那阿波那)라고 하였다. 모두 범어에 충실한 것이니, 이것을 수식(數息)이라고 번역하였다. 이의 내용을 나타낸 것이다.

그래서 흔히 수식관(數息觀)이라고 하는 것은 이 경에서 설하고 있는 대로 숨을 들이마시고 내뿜는 호흡에 있어서 수를 세면서, 그에 정신을 집중하는 관법을 뜻한다. 선의 입문에 있어서 중요시되는 수행법이다.

《안반수의경》의 내용은 부처님이 이 경을 설하시게 된 인연과, 그 방법과 공덕을 자세히 설하고 있는 것이다. 그런데 이 《안반수의경》에 대하여 여러 경론에서 여러 가지로 말하고 있는 것이 있다.

《잡아비담심론 雜阿毘曇心論》에서는 "안나(安那)는 지래(持來)요, 반나(般那)는 지거(持去)다. 또한 아습파사(阿濕波娑)라고도 한다. 염(念)은 억념(憶念)이니, 안나반나에 있어서 자세히 헤아려 생각을 그에게 매어, 마음이 흩어지지 않는 것이다. 저 염(念)을 닦기 때문에 수(修)라고 한다. 안반염(安般念)은 곧 혜성(慧性)이다"라고 하였다.

여기에서 아습파사는 범어의 Āśvāsa요, 팔리어로는 Assāsa로서 숨을 들이마신다는 뜻이다. 또한 바습파사는 범어의 Praśvāsa요, 팔리어로는 Passāsa로서 숨을 내뿜는다는 뜻이다.

그런데 《미사새부화혜오분율 彌沙塞部和醯分律》 제2권에서는, "이제부터 마땅히 안반안염을 닦아서 정관을 즐기고 희관(喜觀)을 즐기라. 관이 이미 생하였으니, 악한 불선법이 곧 능히 없어진다 從今已後應修安般安念 樂淨觀樂喜觀 已生惡不善法印能除滅"라고 하였으니, 여기에서는 안반안염이라고 하였다.

안염이라고 하여 안자를 추가한 것은, 이 수행법으로 선법을 닦는 공덕이 청정하고 환희가 생겨서 도가 이루어진다고 하는 것에서 유래된 것이라고 생각된다. 이러한 세계는 안반삼매(安般三昧)로서 이 경에서 설하는 최고의 경지다.

2. 안반염법의 공덕

자재함과 자비심을 얻는다

이 안반염법은 불교의 독특한 수행법의 하나이다. 호흡에 정신을 집중시키면서 수를 세는 데서부터 들어가서, 수를 떠나서 무아의 세계로 들어가서 삼매에 이르는 선법의 하나다.

석가모니가 6년 고행 끝에 고행을 포기하시고, 새로 창안하신 것이 이 안반염법이었다. 석존께서 생·로·병·사의 인간고를 해결하기 위해서 출가하여 눈 덮인 히말라야 산 속으로 들어가서 수행하신 것은 요가가 주가 되었었다.

요가는 불로장생하는 비법으로 알려져 있어 그 방법은 일반 대중에게는 보편화시키기 어려운 힘든 수행이다. 특히 요가 수행의 중심이 되는 것이 숨을 닫는 쿰바카(Kumbhaka) 호흡법이다. 숨을 닫고 신체의 어떤 부위에 정신을 집중하여, 그곳에 있는 초능력의 힘을 얻어서 가지는 수행이므로 초인간적인 노력이 필요하다.

그러나 석존은 이것을 닦으신 끝에 드디어 이것이 일체중생을 구제하거나, 영원한 삶을 얻는 해탈에 이르는 길이 아님을 깨달으신 것이다. 그리하여 고와 낙을 떠난 중도적인 명상과 호흡법으로써 창안하신 것이 바로 안반염법이다.

그리하여 부처님이 보리수 밑에서 금강좌에 앉으시어 마지막 깨달음을 얻으시게 되는 동기가 되는 것도 이 안반염법이었다.

《불설대안반수의경》 권상 첫머리에 이렇게 기록되어 있다.

"부처님이 월지국인 사기국(舍羈國: 또한 차닉가라국(遮匿迦羅國)이라고도 한다)에 계실 때에 부처님이 앉으시어 안반수의를 행하시기 90일이 되셨다 佛在越祇國舍羈國亦說 一名遮匿迦羅國, 時佛坐行安般守意九十日"고 하였고, 다시 "부처님이 홀로 90일을 앉아 사유계량(思惟計量)하사, 시방의 사람과 꿈틀거리고 날아다니는 중생들을 건지고자 하실새 말씀하시기를, 내가 안반수의를 90일을 행하였으니, 이 안반수의로 자재함과 자비심을 얻

고, 다시 안반수의를 행하여 그 생각을 거두어 억념하니라 佛復獨坐 九十
日者 思惟校計 欲度說十方人及 蜎飛蠕動之類 復言我行安般守意 九十日者
安般守意得自在慈念意 還行安般守意已 復收意行念也"고 하였다.

여기에서 보는 바와 같이 부처님이 안반염을 행하시어 생·로·병·사
를 뛰어넘는 자재력을 얻으셨고, 자비심이 나타나서 일체중생을 건질 수
있는 능력을 얻으셨다.

그러므로 안반염법은 부처가 되는 수행법이다. 부처란 곧 생·로·병·
사를 초탈할 수 있는 자재력과, 일체중생을 구제할 수 있는 자비심을 갖
춘 사람이기 때문이다. 부처님은 이 안반염법을 90일을 행하시어, 이것이
이루어지셨다고 한다.

일체의 죄업을 떠난다

《안반수의경》에서는 이렇게 설하고 있다. "안(安)은 도(道)를 한결같이
생각하게 하는 것이고, 반(般)은 맺힌 것을 푸는 것이며, 수의(守意)는 죄
에 떨어지지 않게 하는 것이다. 안(安)은 죄를 피하게 하는 것이고, 반(般)
은 죄에 들어가지 않게 하는 것이며, 수의(守意)는 도를 이루는 것이다
安般念道 般爲解結 守意爲不墮也 安爲避罪 般爲不入罪 守意爲道也"라고 한
것이 이것을 말한 것이다.

숨이 들고남에 있어서 깨끗한 것이 밖으로부터 들어오고 더러운 것이
안으로부터 나가는 것은, 청정함이 밖으로부터 들어와서 나의 것이 되고,
마음을 괴롭히는 번뇌와 같은 더러운 것이 호흡을 통해서 나가는 것이라
고 생각하여 호흡을 하는 것이다.

그렇게 하면 그러한 생각이 생각대로 반드시 이루어지는 것이다. 그러
므로 이러한 생각을 억념하면 죄에 떨어지지 않는 것이 사실이다. 그러
므로 수의는 도를 이루는 것이다.

이에 대하여 《잡아함경》 제26에서는 "이미 일어났거나 아직 일어나지
않은 악불선법(惡不善法)을 능히 휴식케 한다"고 하였다.

즐거움에 머문다

《잡아함경》의 《일사능가라경 ―奢能伽羅經》에서도 "안나반나염(安那般那念)이란 성주(聖住)·천주(天住)·범주(梵住) 내지 무학(無學)의 현법락주(現法樂住)니라"고 하였다.

이것은 석존이 깨달음을 이루시고 나서 얼마 되지 않았을 때에 제자들에게 말씀하신 것인 듯하다. 여기서 말한 무학은 현법에 낙주하는 것이라고 하였다. 현법에 즐겁게 머문다고 하는 것은, 현실적인 삶에 있어서 적정의 경지에서 즐기는 것이다.

불교의 궁극 목표는 인간의 현실적인 삶이 그대로 적정의 속에서 즐거움을 가지는 것이다. 현전하는 일체의 사물에서 즐거움이 있게 되는 것은, 마음의 적정에서 얻어지는 것이다. 여기에서 인간의 고뇌가 없어져서 이고득락(離苦得樂)하게 된다. 들고나는 호흡이 올바르게 행해지면 이러한 세계에 머물게 된다.

《잡아함경》에서는 다시 이렇게도 말하고 있다.

"내가 90일 동안 안반염을 행하여 실로 얻은 것이 많았다. 들어오는 숨, 나가는 숨에, 길고 짧은 숨에 마음을 써서 행하여 얻는 것이 많았다. 처음에는 생각함이 거칠었으나, 이렇게 하는 동안에 점차 생각이 길어지면서 지금까지 알지 못했던 미세한 것까지 알게 되었다."

우리의 마음이 고요히 가라앉음에 따라서 현전하는 법이 있는 그대로 보이게 되므로, 이때에 적정의 즐거움이 머물게 되는 것이다. 그러면 이러한 즐거움이란 어떤 것인가.

경에서는 지요락(知要樂)·지법락(知法樂)·지가락(知可樂)·지지락(知止樂)의 넷을 설하고 있다.

지요락이란 인생의 가장 요긴한 것을 아는 즐거움이니, 인생의 요긴함이라는 것은 악함에 떨어지지 않고 즐거움에도 물들지 않는 즐거움이라고 설명하고 있듯이 자연법이(自然法爾) 속에서 삶 그 자체의 가치를 느끼면서 즐기는 것이다. 지지락이란 지(止)를 아는 즐거움이니, 심신이 안정하여 삼매에 이르면 내외의 대상에 걸려 움직임이 없으니, 승묘한 경지에 있게 되므로 즐거움이 있게 된다. 곧 삼매의 세계에서 나타나는 환희이다.

지법락이란 법을 아는 즐거움이니, 일체사물의 진실을 알아서 진리에 따

라서 사는 즐거움이다. 지가락은 가(可)함을 아는 즐거움이니, 인간이 마
땅히 이루어야 할 구경의 세계를 이룬 즐거움이다.

경에서는 사념처(四念處)·칠각의(七覺意)·해탈 등이 이루어지므로, 이
러한 가히 즐길 것을 스스로 즐기는 것이 가락이라고 하고 있다.

이들 네 가지 즐거움에 대하여 《안반수의경》에서 "수의 중에 네 가지 낙
이 있으니, 하나는 요(要)를 아는 낙이요, 둘째는 법을 아는 낙이요, 셋째
는 지(止)를 아는 낙이요, 넷째는 가(可)를 아는 낙이다 守意中有四樂 一
者知要樂 二者知法樂 三者知止樂 四者爲知可樂"라고 한 것이 이것이다.

건강 등 많은 복리〔大果大福利〕를 얻는다

《잡아함경》제26 〈불피경 不疲經〉에 "세존이 한때 사위국 기수급고독원
에 머물고 계셨다. 이때에 세존이 여러 비구에게 고하시되, 마땅히 안나반
나의 염을 닦아라. 안반염을 닦아서 오래 닦으면 몸이 피권(疲倦)하지 않
고, 눈도 또한 아프지 않으며, 관함에 따라 즐겁고, 깨달아 아는 즐거움에
물들지 않는다. 이러한 비구는 취락(聚落)에 의지하여 숨이 나가는 것이
끊어짐을 관할 때에, 그 나가는 숨이 끊어지는 것과 같이 된다. 이와 같
이 하여 안나반나를 닦으면 큰 도를 이루고〔大果〕, 큰 복리〔大福利〕를 얻
을 것이다"라고 하였다.

또한 "이런 비구는 제2·제3·제4의 자비희사(慈悲喜捨), 공으로 들어간
세계〔空入處〕, 근본 식으로 들어간 세계〔識入處〕, 아무것도 갖지 않은 세계
〔無所有入處〕, 생각함도 아니고 생각지 않음도 아닌 세계〔非想非非想入處〕
가 갖추어지고, 삼결(三結)이 다하여 수다원과(須陀洹果)를 얻고, 삼결이 다
하여 탐·진·치가 엷어져서 사다함과를 얻고, 오하분결(五下分結)이 다하
여 아나함과(阿那含果)를 얻나니, 무량종(無量種)의 신통력인 천이(天耳)·
타심지(他心智)·숙명지(宿命智)·생사지(生死智)·누진지(漏盡智)를 얻고
자 하면, 이와 같이 비구여, 마땅히 안나반나의 염을 닦아라. 이와 같이
안나반나염은 대과대복리(大果大福利)를 얻을 것이다"라고 하였다.

안반염법

안반염법은 먼저 마음의 장애물을 없애기 위해 수를 세는 수식(數息, ga-nanā)과 순조롭게 호흡이 되도록 조건을 맞추어 주는 상수(相隨, anuga-ma)와, 우리의 마음을 한곳으로 머물게 하는 지(止, sthāna)의 세 가지가 이루어져야 한다. 이 셋이 연(緣)이 되는 것이다.

그 다음에는 이와 같은 것이 이루어지면 입출식을 관찰하면서 그 숨과 더불어 같이 있는 마음과 몸의 움직임을 그에 따라서 관찰하고, 주관과 객관의 모든 것(色·受·想·行·識)을 있는 그대로 관찰한다.

이러한 관(觀, Upalaksana)을 통해서 일체의 신상을 알게 되면, 이에 의해서 호흡이 의식에 매이지 않고 자연 그대로의 모습에서 행해진다.

이렇게 되면 우리는 순일한 자아로 돌아와서 주관과 객관이 하나가 된다. 이것이 환(還, vivartana)이다.

여기에서 오온이 모두 공으로 되고, 호흡의 나고드는 것이 쉬는 상태에 있게 된다. 이때에는 의식하지 않고 출입하는 호흡이 자연 그대로 정해져서 뛰어난 즐거움에 머문다.

이렇게 되면 숨쉬고 밥 먹고 잠자고 일하는 그대로가 모두 도(道)다. 이때의 호흡은 일체를 정화하고, 모든 장애나 번뇌가 없는 깨달음에 있게 된다. 이것이 정(淨, parisuddhi)이다.

이러한 여섯 단계가 이루어지게 하는 것인데, 이것을 경에서는 땅(地, 數)과 쟁기(犁, 隨)와 멍에(軛, 止)와 씨앗(種, 觀)과 비(雨, 還)와 근행(勤行, 淨)에 비유하고 있다.

처음에 이 법을 닦는 자는 나무 밑이나 기타 고요하고 공기 좋은 곳에 결가부좌하고 앉아서, 들어오는 숨을 생각하고 나가는 숨을 생각한다. 이때에 만일 숨을 길게 내뿜으면서 '숨이 길게 나간다'고 생각하고, 들어오는 숨은 짧게 하면서 '숨이 짧게 들어온다'고 생각한다. 이때에 수를 세는 것인데, 수는 다섯까지나 열까지 세는 것이 좋다고 가르치고 있다.

다음에는 코끝에 머물게 하여 숨의 들고나는 것을 생각지 않는다. 길게 숨을 쉬든지 짧게 쉬든지 개의치 말아야 한다.

이때 마음이 초조하거나 느릿해져도 안 된다. 깨끗한 마음으로 들고나는 숨을 염한다. 그렇게 하면 마치 숨이 몸에 닿아서 쾌감을 주는 것을 느낀다.

코끝만이 아니라 미간(眉間) 또는 몸의 여러 부위에 마음을 집중시키면서 이와 같이 행한다. 이렇게 되면 수행 도중에 어떤 색다른 느낌이 나타난다. 그러나 명료한 이상이 느껴졌더라도 그 특이한 느낌을 가지지 않고 입출식만 염한다.

이와 같이 마음을 가지면 그 이상이 없어진다. 이런 사람은 미묘상(微妙相)을 얻어서 그것이 자재하게 된다. 미묘상이 자재하면 출입식에 따라서 환희가 생긴다.

취하고 버림에 자재하고, 욕망이 자재하고 환희가 자재하면, 그 마음이 흩어지지 않는다. 이렇게 되면 번뇌장(煩惱障)이 없어져서 적정의 사선정(四禪定)을 얻는다. 그리하여 드디어 이에도 머물지 않고 자재로이 깨달음 속에서 자비의 빛을 발하게 된다.

불교에서의 영험

1. 불교에서 보는 신이(神異)

불교에서는 기적이라는 말을 흔히 쓰지 않고, 이에 해당하는 것을 신이(神異), 또는 신통(神通), 또는 신변(神變)이라는 말로 대신하고 있다.

고대 인도에서 모든 수행자들이 행하던 고행에서는 이런 유형의 신통을 Siddha라고 하였다. 이 말은 실지(悉地)라고 번역되었다. 그들은 고행력에 의해서 장수할 수 있었고, 죽었다 다시 살아났으며, 남의 몸으로 들어갈 수 있었고, 강신술(降神術)을 얻었다.

또한 고행자들은 맛없는 음식을 감미롭게 바꿀 수도 있었고, 은신술을 행하여 몸을 바꿨으며, 인간만이 아니라 새나 짐승까지도 감화시킬 수 있었으니, 적을 항복시키고, 적과 화합하고, 기타 수많은 기적을 행했다.

그런데 불교에서는 불전에 나타나는 것에 의하면, 불타는 물론 수행자들이 이러한 초자연적인 능력, 곧 신통을 보였음을 기록하고 있다. 그러나 이러한 신통에 대한 견해나 평가는 같지 않고, 경전이 성립된 시대의 사정에 의해서 많은 변천과 발전이 있었음을 알 수 있다.

경전에 의하면 불타나 불제자들이 신통, 곧 기적을 행하여 중생을 교화한 것이 기록되어 있다.

《팔리 율장 Pāli 律藏》〈대품 大品〉의 '야사(耶舍)의 출가'에서 보면, 출가하는 야사의 뒤를 따라온 그의 아버지를 교화하기 위해서 불타가 신통을 보여, 그 자리에 앉아 있는 야사를 아버지의 눈에 보이지 않게 했음이 기록되어 있다.

또한 같은 책 〈대품〉의 '신변품(神變品)'에서는 불타가 세 가섭(迦葉)을 교화할 때에, 화광삼매(火光三昧)에 들어 불꽃을 발하여, 그 위광(威光)으

로 신통력을 갖춘 용왕(龍王)의 화염과 위광을 소멸시켰다. 그리하여 가섭으로 하여금 '실로 이 대사문은 대신통을 갖추고, 대위력을 갖추었다'고 생각하도록 교화했다.

이와 같은 기적을 보일 수 있는 힘은 원시 불교에 있어서는 일찍이 삼명(三明)과 육통(六通)으로써 말해지고 있다.

여기에서 말한 삼명이란 숙명지(宿命智)·천안지(天眼智)·누진지(漏盡智)의 셋을 말하고, 육통이란 이 삼명에 신족통(神足通)·타심통(他心通)·천이통(天耳通)을 더한 것이다.

또한 《팔리장부》의 《등송경 等誦經》에서는, 삼명 외에 삼신변(三神變)을 들고 있다. 이것은 신통신변(神通神變, abhijñā-pātihāriya)과 지타심신변(知他心神變, ādesāna-pātihāriya)과 교계신변(敎誡神變, anusāsani-pātihāriya)의 셋이다.

이러한 신변들은 《사문과경 沙門果經》에 나오는 육통에 비교하면, 신변신통은 신족통에 해당하고, 지타심신변은 타심통에 해당하며, 또한 교계신변은 누진통에 해당한다고 생각된다.

이상과 같은 삼신변은 이외에도 많은 경전에서 설해지고 있으나, 특히 장부의 《견고경 堅固經》에서는 불타가 스스로 이런 신통을 증득했을 뿐만 아니라, 불제자들도 이것을 체득하고 있었다고 설해지고 있다. 경에서 보면 "견고여, 신통신변이란 이런 것이다. 곧 여기에 한 비구가 있어, 여러 가지 신통을 체득하고 있다. 한 몸이 많은 몸으로 되고, 많은 몸으로서 한 몸이 된다. 나타났다가 없어지고, 벽을 통과하여 나가고, 울타리를 통과하여 걸림이 없음이 마치 허공에서와 같고, 대지로부터 나타나거나 대지 속으로 들어감이 마치 물과 같고, 물에 잠기지도 않고 걸어감이 마치 땅 위에서와 같고, 또한 허공을 결가부좌한 채로 유행함이 마치 날개를 가진 새와 같고, 또한 그와 같이 대신통이 있고, 그와 같은 대위력이 있는 해나 달을 손으로 만지고, 또한 범천계(梵天界)에 이르기까지 지배한다"고 하였다.

그리고 같은 경문에서는 비구가 이와 같은 신통신변을 보이는 것에 대하여, 이것을 믿는 자가 아직 이를 믿지 않는 자에게 말한 것이 있다. 곧 "친구여, 아 불가사의한 일이다. 친구여, 아 미증유한 일이다. 사문이 가진

대신통·대위력"이라고 찬탄했다. 그러나 이를 믿지 않는 자는 말하기를, 그만한 정도의 것은 다른 수행자에게서도 볼 수 있다고 하여 놀라지 않았다. 그래서 불타가 말씀하시기를 "견고(堅固)여, 나는 신통신변에서 그릇됨을 보고, 신통신변을 부끄러워하고, 기피하는 것이다"라고 하셨다.

이와 같이 지타심신변에 대해서도 같은 견해가 설해지고 있다. 그러므로 이러한 신족통에 속하는 신통신변이나 타심통에 속하는 지타심신변 등 기적을 행하는 것을 불타는 배척하신 것이다. 그러나 제3의 교계신변에 대해서는 그렇지 않았으니, 경에서 "견고여, 여기에 있어서는 한 비구가 이와 같이 가르친다. '너희들이 이와 같이 심사(尋伺)하라. 이와 같이 심사하면 안 된다. 이와 같이 억념(憶念)하라. 이와 같이 억념하면 안 된다. 이것을 버리고 이것을 구족하여 머물라'고. 견고여, 이것이 교계신변이라고 말해지나니라"고 하였다. 불타에게는 이 교계신변만이 강조되었다. 이 신변은 제4선(禪)에 머물러서 얻어진다고 하는 누진통이다.

이것으로 보아서 육통 중에서 누진통을 제외한 다섯 가지 신통은 원시 불교에서는 배척된 것이니, 이들은 본래 불타의 교설이 아니고 외도들의 교설이었으며 누진통, 곧 교계신변만이 불타의 가르침이요, 불타가 스스로 일상 교설 중에서 보이신 기적이었음을 알 수 있다.

신통을 보이는 일이 불타 당시에는 부분적으로 기피된 사실을 알 수 있으나, 불전 속에는 이것이 방편으로 사용된 것이 기록되고 있다. 이러한 기적을 설한 경전으로는 원시 불교시대의 《구분교 九分敎》·《구부경 九部經》·《구부법 九部法, navāṅga sāsana》의 제8 〈아부타 다르마〉가 이것이다. 이것은 한역으로는 희법(希法), 미증유법(未曾有法)이라고 번역된 것이니, 이른바 기적을 설한 경전이다. 이러한 기적에 관한 교설은, 대승 불교에 이르러서는 일반적으로 《십이분교 十二分敎》·《십이부경 十二部經》으로 되어, 그 중의 제11번째에 〈아부타 다르마〉가 분류되어서 계승되고 있다. 그런데 대승 불교 중에서 특히 《법화경》에서는 이것을 아홉 가지로 분류하여 아부타 곧 기적은 그의 제5에 넣었다. 《법화경》〈방편품〉 제2의 제49게에서, "나는 이 《구부법 九部法》을 중생의 힘에 따라서 설해서 밝힌 것이다. 이것은 (중생이) 승시자(勝施者, varadā; 석존의 다른 이름)의 지혜로 들어가기 위해서 내가 설한 방편이다"라고 하였다. 여기에서의

《구부법》이란

 1) 수다라(修多羅)

 2) 가타(伽陀)

 3) 본사(本事)

 4) 본생(本生)

 5) 미증유(未曾有)

 6) 인연(因緣)

 7) 비유(譬喩)

 8) 기야(祈夜)

 9) 우바제사(優波提舍)

등이다. 여기에서 보는 바와 같이 기적이라고 하는 것은, 불교에서는 중생으로 하여금 불타의 지혜의 세계로 들어가게 하기 위한 방편으로써 사용된 것이나, 외도에서는 기적을 궁극의 세계로 생각하여 그것을 능사로 삼은 것이었다.

 또한 원시 불교나 소승 불교에서는 교계신변만을 인정하고 다른 신통을 기피했으나, 대승 불교에서는 이들 신통이 모두 불타의 선교방편(善巧方便)으로써 활용되었으므로,《법화경》에서도 신통신변이 경전 속에 들어가서 중요한 구성 요소로서 편입되었던 것이다.

2.《법화경》에서 보는 세존의 기적의 실제

 대승 불교 경전의 대표의 하나가 되는《법화경》에 나타난 세존의 대신통신변(大神通神變)에 의해서 그의 성격을 살펴보기로 한다.

 《법화경》〈서품 序品〉에 이런 사실이 나온다. 곧 세존이 왕사성의 기사굴산(耆闍崛山)에서 사중(四衆)에게 둘러싸여,《무량의경 無量義經》을 설하신 뒤에 무량의처삼매(無量義處三昧)에 드시어 몸과 마음이 부동의 상태에 이르셨다. 그때에 만다라화·마하만다라화·만수사화·마하만수사화 등, 천화(天華)의 큰 비가 세존과 사대중 위에 내려 모든 불국토는 육종으로 진동했다. 그리하여 사대중·팔부중과 왕후(王侯) 등이 세존을 우

러러보고, 그의 불가사의함과 미증유함을 얻어서 크게 환희하였다. 그때에 세존 미간의 백호상(白毫相)으로부터 한 줄기 광명이 발했다. 그 빛은 동방의 1만 8천의 불국토에 펼쳐졌다. 이들 불국토는 모두 무간대지옥으로부터 유정(有頂)에 이르기까지 그 광명이 가득하고, 육취(六趣)의 중생으로부터 보살·제불 및 입멸한 제불의 보탑(寶塔)에 이르기까지 나타나 보였다. 그리하여 미륵은, 세존이 어찌하여 이러한 기적을 보이시는가 하고 불가사의하게 여겨 그 의의를 문수사리(文殊舍利)에게 묻는다. 문수사리는, 이것은 일찍이 본 바가 있는 과거 여래들의 전조와 같은 것이라고 하여 이제 세존도 일체세간의 믿기 어려운 법문을 듣게 하기 위해서 이와 같은 대신변을 나타내서, 방광의 밝은 전조를 보이신 것이라고 말한다. 여기에서 이러한 대신변이 방편임을 말하고 있는 것이다. 범문(梵文) 《묘법연화경》의 제98계에서 "이제 이와 같이 성취된 서상(瑞相)은 여러 도사(導師)의 방편선교이다 今日變化 而得具足 諸導師 行權方便"(《정법화 正法華》), "석가족의 사자(獅子)는 (법의) 확립을 행하는 것이니, 그는 법의 자성(自性)의 인(印)을 보일 것이다 大釋獅子 建立興發 講說經法 自然之敎" (《정법화》)라고 하였다. 여기에서 세존의 미간 백호의 방광인 서상은 제불의 방편이라고 하는 것이 지적되고 있다. 그러나 선교방편은 지혜와 방편이 다를 바가 없으므로 세존의 서상은 그것이 미간에서 발해졌다. 미간은 인도에서 지혜가 나타나는 차크라(cakra)라고 하므로, 세존의 서광도 미간에서 발한 것이요, 백호상의 백색의 호상(毫相)은 진리의 나타남이요, 그것이 청정함을 상징하였으므로 이것이 곧 불타가 가르치신 지혜 그것이다. 그러므로 이것이 방광이라는 신변으로 나타난 것은, 그 지혜가 중생 교화의 자비의 빛으로 발해진 것이다.

12

어떻게 소망은 이루어지나

1. 인간의 소망은 하나

모든 사람은 생각도 다르고 신앙도 다르니 소망도 다르다고 할 수 있다. 그러나 근본 바탕에 있는 큰 소망은 하나라고 할 수 있다. 그러므로 인류의 소망은 다르면서도 하나로 귀일된다고 할 것이다.

우리가 느끼는 것이 다르고 행동도 통일되지 못하는 것은 사실이다. 따라서 문학에 있어서도 개성이 있고, 한 민족문학은 그 나름대로 특수성이 있게 되며, 또한 같은 종교라고 하더라도 그 믿는 깊이에 있어서나 그 폭에 있어서도 서로 다른 것이 사실이다.

이와 같이 신앙에서나 개인의 생각이나 행동이 각각 다르다는 것을 어떻게 생각할 것인가. 인간은 한 사람 한 사람이 서로 다르다는 것이 매우 중요한 뜻을 가지는 것이다. 오히려 여기에 개체로서의 존재가치가 있게 되는 것이다.

그러나 인간이 이와 같이 특수성을 가지면서도 또한 어떤 통일된 무엇을 요구하는 면이 있다. 신앙을 같이하는 사람끼리 모이기를 바라고, 문학작품에 동감을 받으면 희열을 같이 느낀다. 이와 같이 인간이 서로 다 같이 통하는 점을 중시하여 그것을 이루어보려고 하는 것은, 인간의 특수성을 중요시하는 것과 못지 않게 중요한 일이다. 이 점을 들어서 인류는 서로 다르면서 같다고 하고 인류가 하나로 뭉치자는 운동도 전개되고 세계를 하나의 기구 속에 묶어보려는 운동도 있게 된다.

인류가 하나가 되고자 하는 생각은 종교적으로 말하면 어떤 절대자에게 귀의하는 것으로 나타나기도 하고, 또한 그것은 인류의 구원한 서원(誓願)으로서 인류의 비원(悲願)이기도 한 것이다.

인간이 가지고 있는 구원한 비원으로 보면 인류는 하나가 되지 않으면
안 된다. 어디까지나 한마음 한뜻으로 손을 잡고 걸어가야 한다고 생각
된다. 그럼에도 불구하고 실제에 있어서는 그렇지 못하다. 부모와 자식이
하나가 되지 못하고, 남편과 아내가 한마음이 되지 못하며, 나라와 민족
도 그러하다. 곧 모든 사람은 제나름의 길을 걷고 있는 것이다.

　　이와 같이 인간은 특수성과 보편성을 가지고 있다는 점을 확실히 인식
하는 일은 매우 중요하다. 겉으로 보기에는 이율배반적인 것 같으면서도,
그렇지 않은 것이 인간의 참모습이다. 특수성만을 긍정하거나 보편성만
을 긍정하는 데는 무리가 온다. 이들을 부정하는 것도 마찬가지다. 특수
성과 보편성은 둘이면서 하나다. 이들 둘이 조화되어서 대우주의 조화가
이루어지는 것이다. 붉은 꽃, 흰 꽃, 작은 꽃, 큰 꽃…… 모두 어우러져 있
기 때문에 아름다운 동산이 된다. 아름다움이란 서로 다른 것이 조화된
세계요, 거룩함이란 선악, 미추가 서로 둘이면서 둘이 아닌 세계에서 조
화된 것이다. 부처님의 본원(本願)도 잡다한 중생의 소원과 하나가 된 것
이다. 중생들의 헤아릴 수 없이 많은 소원이 하나의 근본 소망 속에 들어
가서 접수된다. 그러므로 인류의 소원은 크게는 하나요, 작게 나누면 모
두가 다르니, 여기에 멋진 인간생활이 있게 되는 것이 아닐까.

2. 부처님은 나의 거울

　　나는 인간이다. 그러면서 인간이란 어떤 것이냐를 모르기 때문에, 나 자
신을 또한 모른다. 나를 알기 위해서는 인간을 알아야 한다. 인간이란 무
엇인가 하는 문제는 자고로 큰 수수께끼에 속해 왔다. 모든 옛 신화도 결
국은 이 문제를 해결하려는 것이요, 문학 종교가 모두 그러하니 《성서》나
어떤 경전들도 모두가 인간을 추구해 놓은 것이다.

　　그런데 인간은 다른 동물과 달라서 무엇을 탐구하는 특징을 가지고 있
다. 그것은 외계(外界) 탐구와 내계(內界) 탐구의 두 길로 나누어지는데,
외계의 탐구가 인간의 지식을 형성하여 과학이 되고 있다. 이러한 인간
의 지식은 인간생활을 외적으로 형성시키기는 했으나, 또한 그 반면에 인

간을 불행하게 만들고 있다. 현대의 고뇌가 그것이다. 그러므로 현대는 내적인 생명을 탐구하는 지혜의 눈이 어두워진 시대라고 하는 것이니 인간의 행복을 가져와야 할 과학이 인간의 불행을 초래하고 있는 것은, 곧 과학을 선용(善用)하는 지혜를 잃었기 때문이다.

지혜라는 것은 내적 세계를 똑바로 보고 인간 생명을 살리는 눈이다. 곧 내적 세계를 본다는 것은 인간을 아는 눈이다. 그러나 나라는 것을 아는 것은 쉽고도 어려운 문제이다. 자기가 자기를 알려고 할 때에 거울을 비춰보면 내 얼굴을 알 수 있듯이, 부처님이라는 거울에 비춰보면 나를 알 수 있다.

인간은 부처님이라는 거울에 비춰볼 때에 자신의 참모습을 알 수 있다. 인간이란 번뇌에 싸여 있는 존재라는 것, 또한 인류는 인류로서의 구원한 비원을 가지고 있다는 것을 알 수 있다.

3. 불서원(佛誓願)은 성취된다

부처님은 인류를 구제하시려는 서원을 가지고 계신다. 그 비원은 무한하다. 그러므로 우리도 올바른 서원을 일으켜서 부처님의 거울에 비춰질 때에 그 서원은 이루어진다.

중생의 서원이 이루어진 것이 곧 불보살의 서원 성취요, 불보살의 서원 성취가 곧 중생의 서원 성취다. 그러므로 우리의 서원은 부처님의 서원 그대로라야 한다. 거울에 우리가 마주 대하지 않으면 내 얼굴을 보지 못하듯이 부처님과 대면하지 않고는 서원이 성취되지 않는다.

부처님과 더불어 서원을 세우고 부처님의 부르심을 따르는 것이 염불이요 다라니이다. 부처님은 대비대원(大悲大願)이시다. 부처님이 저 언덕에서 부르시는 대로 일심으로 달려가는 나그네가 가는 그 길이 백도(白道)요, 불보살의 길이다.

번뇌와 애욕이 유혹하는 두 강물(二河)에 현혹되지 말고, 오직 한 가닥 길로 달리면 반드시 저 언덕에 이른다. 그렇게 되어 있는 것이 인간이다.

인간 본연의 서원으로 돌아가면 대립이나 장벽이 없다. 이때에 비로소

부처님의 빛이 비치어 인간이 부처님의 품에 안긴다. 인류의 공통된 소망은 진·선·미의 실현이다. 부처님의 소망도 이것이다. 그러므로 인간이 올바른 서원을 세우고 불보살에 의지하는데 어찌 소망이 이루어지지 않겠는가.

13

기도란 무엇인가

1. 기도 종류의 다양성

우리는 흔히 모든 종교에서 기도라고 하는 종교 의식의 형태를 볼 수 있다. 불교에서의 백일기도·천일기도와 같은 일정한 기간을 정해서 정진하는 순수한 종교 신앙의 기도가 있는가 하면, 그리스도교에서의 철야기도·새벽기도 등을 볼 수 있으며, 또한 기도의 목표와 대상에 따라서는 산신기도·칠성기도·통일기도 등 인간의 생활 주변에서 희구되는 수많은 기도를 보게 된다.

그리고 이러한 기도도 사람에 따라서 또는 시대에 따라서 그 종류가 달라지고 있으니, 옛날에는 득남기도·양재기도 등 현실생활에서 필요한 것을 얻고자 하는 것에서부터, 나아가서는 사회적·국가적인 어려운 문제를 해결하고자 하는 것이 있었으나, 현대에 이르러서는 건강과 수양을 겸한 개인적인 기도가 성행하는가 하면, 국가적·집단적으로 행해지는 통일기도·위령기도 등 종교집단의 기도가 행해지고 있다.

이런 것을 통해서 보면, 옛날에 행해지던 기도와 오늘날 행해지고 있는 기도와의 사이에 다른 면이 보이면서도, 그들에게 있어서 나타나고 있는 종교적인 뜻이나 현상 등에서는 다를 것이 없다고 하겠다. 그러므로 이제 기도의 본질을 밝히기 위해서, 기도의 종교적인 뜻은 어떤 것인가를 생각해 보기로 하겠다.

2. 기도의 종교적인 뜻

세계의 수많은 종교에서 공통적으로 볼 수 있는 것은 종교적 의례로서 나타나고 있는 기도라는 현상이다. 이러한 기도의 행위는 인간이 욕구하는 가장 기본적인 것을 채우기 위한 순수한 행위이다.

인간의 기본적인 욕구로서는 죽음을 떠난 영원한 삶이나, 불완전함에서 벗어난 완전함과 죄악으로부터 벗어나서 지상선을 이루려고 하는 욕구가 있다. 이러한 욕구는 결국 인간이 완전한 행복을 누리고자 하는 욕구에 지나지 않는다.

인간의 완전한 행복이란 어떤 것인가 하는 문제는 간단히 말해질 수 없는 문제이지만, 결국 인간의 행복을 달성하기 위한 것이요, 그것의 순수한 추구가 바로 종교적으로 추구되면서 기도의 형태로써 나타나고 있다고 하겠다.

그러면 어찌하여 인간은 종교적인 기도의 형태를 취하게 되는가. 인간은 완전한 존재가 되지 못한다. 우리의 현실생활도 결코 만족한 것이 못된다. 그러므로 인간은 보다 완전한 것을 설정하고, 보다 만족한 생활을 희구하면서 인간 이상의 어떤 존재에 그것을 의탁하거나 그리로 향해서 가고자 하게 되는 것이다.

인간 이상의 완전함을 추구하면서 결국 어떤 절대자로서의 인격체인 신을 상정하게 되었고, 또는 이상적인 성스러운 존재를 설정하였는가 하면 스스로 신비적인 체험을 통해서 보다 영원하고 완전한 상태를 체험하여 그것을 절대화하게 된 것이다.

여기에서 종교적인 신앙의 대상이 생기고, 이 대상에 비추어 자신을 반성하게 되면서 성스러운 존재와 불완전한 자기 존재와의 구별이 있게 되고, 따라서 전자에 대한 접근이 시도되면서 그에게 의지하는 신앙이 있게 된 것이다.

이러한 신앙은 불완전한 나와 완전한 저와 대립이 있게 되면, 따라서 불완전한 나의 부정을 통한 완전한 저에의 합일이나 의지의 심정이 움직이게 되는 것이다.

모든 종교가 그렇듯이 불교에 있어서도 그 성격이나 방법은 다르지만 본질에 있어서는 마찬가지다.

모든 종교는 이와 같은 성(聖)과 속(俗)의 대립으로부터 종교적 신앙이 있게 되고, 인간이 어떻게 하여 성스러운 것에로 접근하느냐의 행위가 있게 된다. 이렇게 볼 때에 기도란 한 마디로 말해서 불완전한 인간이 완전한 것에로 접근하려고 하는 소박하고 순수한 행위이다.

모든 종교적 행위가 종교 의례를 벗어날 수 없고, 이러한 종교적인 의례를 가지지 않는 종교는 종교의 구실을 하지 못하는 이유가 여기에 있다. 종교란 이러한 여러 요소가 서로 상호관계를 가짐으로써 총체적으로 하나의 체계를 가지는 것이다.

종교는 유일한 필연적인 관념에 의해서 형성되는 것도 아니고, 어떤 원리에 의해서 도입되는 것도 아니다. 곧 종교는 인간의 순수한 삶의 개인적인 욕구가 이상을 향해서 움직여진 전체인 것이다.

거룩한 어떤 존재가 중심이 되어, 자기 부정이나 겸허한 반성을 통해서 신앙과 의례의 특수한 형태가 있게 된다. 유일신교의 대표가 되는 그리스도교에 있어서 특히, 가톨릭적인 형태에서는 신적인 인격 외에 처녀 마리아·천사·성도·성령 등이 신앙의 대상이 되어 이에 예배함으로써 그러한 성체에 접근하는 것이며, 불교에 있어서는 인간의 가장 이상적인 상태인 부처님과 그의 능력으로서의 보살 등이 신앙의 대상이 되면서 기도의 형태를 통해서 그에 접근하는 것이다.

3. 기복의 본질

인간은 행복을 추구하는 존재이다. 물질적인 것의 충족과 정신적인 만족의 추구가 인간의 모든 행위를 규제하는 것이다. 이러한 행복의 추구에는 가치의 높고 낮음이 있을 수 없고, 시대의 변천에 따른 종교 형태에 관계될 수 없다.

흔히 우리나라의 불교 신앙 속에서 기복적인 면을 들어서 이것을 부정적으로 보는 이가 있는가 하면, 반대로 이것을 유일한 형태로 비약시켜서

보는 현상이 있는 것 같다. 이러한 두 가지 극단적인 면은 지양되어야 한다고 생각지 않을 수 없다.

앞에서 말한 바와 같이 기복이란, 인간이 복을 비는 종교 형태이기 때문이다. 인간의 순수한 욕구를 채우려는 종교 형태가 기복인 이상, 이것이 부정될 아무런 이론적인 근거가 없다.

그러므로 오히려 그리스도교적인 종교 형태에서는 기도는 필수적인 신앙 형태가 되는 것이다. 인간으로서는 가까이 갈 수 없는 신에게 가까이 가기 위해서는 중매자인 예수 그리스도의 신앙을 매개로 하여 기도를 통해서 회개하고 자기를 부정함으로써 구제를 받게 되기 때문이다. 그러므로 그리스도교에서 항상 기도함으로써 자기의 소망이 이루어진다고 하는 것은 당연한 논리적인 근거가 있는 것이다.

그러나 불교는 이와는 다른 성격을 가진다. 절대적인 진리로 보면 가까이 가야 할 절대자가 나 외에 따로 없다고 하겠으므로 신앙의 대상인 성스러운 것과 신앙의 주체인 속된 존재가 필경에는 따로 없다.

따라서 의례의 형태로써의 기도는 존재할 필요가 없다. 기도의 주체와 객체가 따로 있을 수 없으니, 주체와 객체의 매개가 될 기도도 있을 수 없기 때문이다. 궁극에 있어서는 부처도 없고 범부도 없으며, 지혜도 따로 없고 방편도 따로 없다고 하겠다.

그러나 이와 같은 진실한 뜻, 궁극의 뜻(parama-artha-satyam, 勝義諦)에 있어서는 범부와 부처가 따로 없으니, 범부가 곧 부처요, 부처가 곧 범부가 되는 것이다.

또한 지혜가 따로 없고 방편이 따로 없으매, 지혜가 곧 범부가 되는 것이니, 어찌 방편으로써의 기도가 있을 수 있으랴. 그러하나, 이러한 절대진리가 나타나서 움직이는 세속의 세계(lokasaṃvṛtisatyam, 世俗諦)에 있어서는 성과 속이 있고, 지혜와 방편이 있으며, 부처와 미혹 중생이 있는 것이다. 그러므로 미혹한 중생이 부처에로 가기 위해서는 기도가 필수적인 선교방편이 되는 것이다.

이 세상의 모든 존재는 그것 자체가 진실과 비진실과의 사이에 분별할 수 없는 오묘함을 간직하고 있다. 이것과 저것과는 하나도 아니고 둘도 아니다. 그러기에 진실된 뜻에서는 기도가 필요하지 않으나, 세속의 뜻에

서는 기도는 방편으로써 필요한 것이다. 아니, 지혜가 따로 있고 방편이 따로 있는 것이 아닌 그러한 방편인 것이다. 그러므로 기도가 곧 지혜의 세계인 것이다. 범부이면서 그대로 부처를 떠나지 않았고, 방편이면서 지혜의 세계인 것이다.

복을 비는 기도가 그대로 거룩한 지혜의 실천이 되는 것이며, 기도하는 범부의 생활이 그대로 부처의 삶이 되는 것이다. 따라서 기도 없는 삶은 범부의 고뇌 속에서 빛을 보지 못하는 생활이요, 기도하는 삶은 범부 그대로 부처의 복락을 누리는 생활이다.

이러한 삶에서는 기도하는 시간이 따로 있을 수 없고, 기도하는 목표가 따로 있을 수 없다. 그리고 또한 이러한 삶에서는 때에 따라서 인연에 따라서 어떤 기도도 있을 수 있다.

복을 비는 기도는 저속하고, 자성을 반조하여 안에서 지혜를 구함은 고매하며, 돌에 빌고 나무에 매달리며 머리 숙여 애원함은 우매하고, 성인의 가르침을 귀 밖에 듣고, 말초적인 감관에 이끌림은 현명하다 할 것인가.

일체 속에서 나를 보고, 내 속에서 일체를 보게 되면 일상적인 다반사가 모두 진실됨이 아닐 수 없다.

정화수를 떠놓고 하늘에 빌던 어머니, 돌에 빌어 아들을 낳겠다고 목욕재계하던 옛 아낙네의 모습이 사라진 오늘날, 남북통일을 기원하는 기도가 얼마나 성스러운 것이 되겠는가.

아들딸이 대학에 입학하게 해달라고 사암이나 교회를 찾는 어버이의 모습을 외면하고 어디서 순수한 인간적인 행위를 찾겠는가.

법성은 본래 실체가 없으나 형체에 따라서 모양을 나타내고, 반야의 지혜는 본래 공허하나 인연 따라서 베푸나니 산신기도·칠성기도·통일기도·백일기도·천일기도·만일기도가 끊이지 아니하여 성스러움으로 향하는 마음이 오늘에서 내일로 이어지는 날, 미륵부처가 이 땅에 나타나실 것이다.

14

종교는 배와 같은 것

종교는 인류와 더불어 밀접하게 떠나지 않고 존재해 오고 있다.

그러면 인간에게 왜 종교가 필요하며 무엇을 믿어야 하는가를 생각해 보지 않을 수 없다. 특히 마르크스 레닌주의를 신봉하는 공산주의자는 종교를 아편이라고까지 혹평하며 배척하고 있는데, 과연 종교가 아편과도 같이 인간에게 해독을 끼치는 것인가.

우리는 그저 주어진 대로 무비판적으로 맹종하여 살 수도 없고, 어느 한 가지 주장을 무조건으로 믿고 따를 수도 없다. 어디까지나 냉철한 이성으로써 올바른 판단을 가지고 스스로 자기의 행복을 찾아야 한다. 공산주의자나 무종교인이 가지고 있는 종교관이 시정되는 날, 인류가 모두 자기에게 맞는 종교생활을 하게 되고, 그날이 오면 비로소 인류가 다같이 행복한 생활을 하게 될 것이라고 나는 믿고 있다.

종교란 어떤 것일까. 이에 대하여는 많은 사람들이 자기 나름대로 생각하고 있겠지만, 이에 대한 틀림없는 사실을 먼저 알아보아야 하겠다.

인류의 정신생활에 있어서 종교는 확실히 인간의 생활을 깊게 하고, 또한 높은 뜻을 부여하고 있는 것이 사실이다.

그러나 이러한 종교에 관한 지식을 정확하게 가진다는 것은 쉬운 일이 아니다. 왜냐하면 종교적 신앙은 눈에 보이지 않는 정신의 깊은 내면에서 일어나고 있는 것이어서 인간의 정신생활로서는 가장 깊은 개인의 내면적인 것이기 때문이다.

오늘날 세계적으로 가장 고도한 종교라고 일컬어지고 있는 동양의 불교나 서구에서 발단한 그리스도교, 중동에서 일어난 이슬람교, 인도인이 가지고 있는 인도교 등의 정신사적인 위치는 너무도 큰 것이다.

그러므로 학자들은 말하기를 그리스도교를 모르고는 서구 문명을 말하

지 말고, 이슬람교를 모르고는 중동 문화를 말하지 말며, 불교나 인도교를 모르고는 동양 문화를 말하지 말라고까지 하고 있다.

이와 같이 종교는 인류의 생존과 더불어 같이 있어 왔으며, 앞으로도 인류와 더불어 영원히 같이 살아 있게 될 것이다. 하여튼 인간은 종교를 떠나서는 진실한 의미에서의 인간으로서 살 수 없을 것이다.

그럼에도 불구하고 오늘날 많은 사람들이 종교를 떠나서 살고 있는 것이 사실이다. 이것을 어떻게 설명하겠는가. 한 마디로 말하면 이러한 현상은 현대 문명이라는 과학 문명에 중독되어서 인간 본연의 모습을 잃고 있기 때문이다. 무종교자의 생활을 깊이 관찰해 보자. 그들은 마치 자기의 자세를 잃고 비틀걸음으로 걷고 있는 술취한 사람과 같으며, 눈먼 장님이 험한 길을 넘어지며 애써 걸어가고 있는 것과도 같지 않은가.

대저 사람은 극도로 정신적인 퇴폐에 빠지면 종교를 등지게 되는 법이다. 우리 인류의 모든 문명이나 생활의 바탕에는 어떤 뜻에서든지 종교가 밀집해 있는 것이 사실이다. 따라서 종교와 제휴되지 않는 문화나 개인 생활은 향상도 없고 보람도 찾을 수가 없게 된다. 왜냐하면 종교는 가장 근본적으로 그 밑바닥에서 인간의 온 정신생활에 영향을 주기 때문이다.

괴테도 말하기를 "사람은 종교적일 때에 가장 높은 가치를 창조한다"고 했지만, 실제에 있어서 종교는 인간생활에서 모든 가치 창조의 근원이 되고 있는 것이다.

그럼에도 불구하고 공산주의자가 가지는 유물주의에 있어서는 이와 같이 생각지 않고 인간생활의 근원을 물질이라고 하여, 따라서 경제관계로써만 인간을 규제하려 하고 있다. 이러한 생각은 인간 자체를 모독하는 것이며 이러한 잘못된 견해는 인간사회에서 모든 인간적인 행동을 그릇된 길로 이끌어가서 무서운 죄의 결과를 인류에게 안겨 주는 것이 될 뿐이다.

종교는 남이 가져다 주는 것이 아니고 자기 자신의 마음속에 있는 등불을 켜들고 있는 것이며, 종교적인 가르침은 밖으로부터 들려오는 소리가 아니고 우리 인간의 마음속에 울려오는 생명의 소리다. 이 등불과 이 소리는 인간의 생명 속에 본래부터 갖추어져 있는 것이니, 인류 문화의 모체라고도 할 수가 있다.

인류가 동물적인 생활을 벗어나게 된 최초의 계기였던 불의 사용도 종교적인 신앙에서였음은 많은 유적을 통해서 알 수 있다. 인간이 불을 피우고 그를 보호하는 일이 시작된 것은 곧 종교적인 행사에서였다. 배화교는 그 좋은 예이다. 미개인으로 있을 때에 소나 말을 기르고 그를 이용한 것도 그 시초는 동물 숭배의 종교였다.

또한 예술도 그러하다. 고대인의 장식인 문신 등은 일종의 호신적인 신앙이었고 무용도 종교적인 행사였다. 그뿐 아니라 건축·천문·수학·도덕·법률 등 모든 학문은 종교와 깊은 관계가 있다.

그러나 시대의 흐름에 따라서 종래에 종교의 지도를 받고 있었던 정신생활이 종교로부터 독립하게 되면서부터 독립된 학문으로서 크게 발전을 보게 되었지만, 그러나 종교가 항상 정신생활의 중심이 되고 있는 것이다. 이와 같이 종교는 인류와 더불어 있어 왔기 때문에 종교 현상도 매우 다양하게 되었다.

인간의 고뇌를 풀어 주고 기쁨과 행복을 주는 신앙이 있는가 하면, 인생의 무상을 느껴서 허탈감에 젖어 있는 영혼을 구제하여 절대적인 생명을 불어넣어 주는 신앙이 있고, 신이나 어떤 절대자에게 정성을 바쳐서 은총을 받으려고 하는 신앙이 있고, 또한 우주의 이법(理法)인 절대자와의 합일에서 얻어지는 절대적인 능력을 희구하는 것이 있으며, 무서운 위력을 가지고 인간을 죄악에 빠지지 않게 하는 것도 있다. 이러함으로써 종교의 세계에는 거룩한 존재로서 부처님·하나님·천사·성자가 군림하는가 하면, 사악한 악귀들이 난무하기도 한다. 그것이 인간의 정신생활의 복잡한 모습 그대로를 보여 주는 것이다.

저 거룩한 존재들은 고요하고 안온하며 순결한 인간의 본바탕을 그려 낸 세계이니, 인간의 소망이 거기에 있으며 그외의 것은 인간의 현실생활 속에서 흔히 보는 광란과 저주가 따르는 죄악의 세계로서 우리가 벗어나야 할 세계이다.

이러한 잡다한 종교 현상 속에서 어떤 특정한 종교만이 종교의 구실을 하고 있는 것일까. 그렇지 않다. 크고 작고 얕고 깊은 차이는 있을지언정 어떤 종교이든간에 종교의 본질로 보아서는 제나름의 구실을 하고 있는 것이다. 그러므로 우리 인간은 어떤 종교를 이해함으로써 거기에 귀의하

게 된다.

우리는 인간생활이라는 망망한 바다를 건너가야 한다. 그러기 위해서는 자기에게 맞는 적당한 배를 타야 한다. 배를 고를 때에 그 배의 구조와 성능을 알아야 탄다. 많은 사람들이 다같이 타고 즐겁게 항해할 수 있는 배가 있어야 한다. 그러한 배가 바로 전인류적인 종교라고 하게 된다. 우리는 배를 타지 않으면 바다를 건널 수 없으니 그 배를 진지하고 절실한 마음으로 골라타고 항해해야 하니, 그래야만 목적지에 도달할 수가 있기 때문이다.

공산주의자들은 기성 종교를 부인하고 그들 나름의 종교를 가지고 있다. 그들의 종교는 유물론적 변증법이요 유물사관이다. 그들은 이것이 마치 인간이 믿을 수 있는 절대적인 진리인 양 생각하고 여기에 의해서 생각하며 행동하니, 이 유물론적 변증법이나 유물사관은 인간생활의 근저에 있는 것으로써 종교적인 기능을 하는 것이라고 믿고 있다. 망망한 바다를 건너가는 데 배를 타고 가든 헤엄을 치고 가든 빙산을 타고 가든지간에 인간은 목적지로 가려는 노력이 있고 어디에 의지하려는 것이 있어, 그 의지하는 그것은 그 사람 자신에게 있어서는 절대적인 것이다. 이러한 뜻에서 배나 빙산, 또는 자기 자신의 힘은 종교적인 성격을 지녔다고 할 것이니, 이러한 뜻에서 공산주의자들이 믿고 의지하는 유물사관이나 유물변증법은 그들 나름의 종교다. 그들은 빙산을 타고 바람에 따라 흐르는 얼음 위에서 끝없는 목적지를 향해서 가고 있다. 그들은 자기가 타고 있는 것이 빙산인 줄은 모르고 눈에 보이고 귀에 들리는 감각적인 효과에 매혹되어, 빙산 그것이 배인 것으로 착각하고 있으며 또는 거기에 타라고 권유하고 있다. 얼음덩이는 반드시 녹아 버린다. 그때에는 물에 빠져 죽는다. 얼음이 녹아서 물에 빠져야만 깨닫는 사람은 어리석은 사람이지만 현명한 사람은 그 산 같은 배가 얼음인 것을 알고 타지 않는다.

정신이상자가 눈에 보이는 사실을 제나름대로 진실인 양 믿듯이, 그들도 사실을 그릇 인식하고 있기 때문에 그들의 판단이 잘못되어지며 그들의 생활이 그릇된 굴레를 스스로 만들게 되고, 따라서 스스로 얽혀 들어가는 모순과 갈등 속에서 발악하며 독소를 뿜고 있는 것이다.

15

정법호지론

《열반경 涅槃經》은 두 가지가 있다. 하나는 《소승열반경 小乘涅槃經》이요, 또 하나는 《대승열반경 大乘涅槃經》이다.

이 중 《대승열반경》은 불교 사상의 집대성이라 할 만큼 많은 사상을 포함하고 있는데, 특히 《법신상주론 法身常住論》과 《불성론 佛性論》과 《여래장설 如來藏說》이 강조되고, 부처님의 사덕(四德)인 상(常)·락(樂)·아(我)·정(淨)과 일체중생실유불성(一切衆生悉有佛性)이라는 교설과 정법호지론(正法護持論)이 강조되고 있는 점은 특히 주목해 온 교설이다.

1. 정불국토와 정법호지론

정법호지론은 정불국토론과 관련지어지는 교설이니, 정법을 잘 보호하여 가짐으로써 정법이 개인이나 국가에 구현되기를 바라는 것이다.

불교는 개인이 진리를 깨달아서 신불하는 것에 만족하지 않고, 온 인류가 정법을 같이 깨달아서 이 세상이 정법 그대로 행해지는 사회가 되기를 바란다. 이것이 불교의 이상이다. 모든 부처님의 가르침은 이 두 가지에 그치는 것이다. 더구나 《열반경》에서는 정법을 어떻게 호지하느냐 하는 것에 대한 적극적인 가르침이 보인다.

정법을 깨는 악이 횡행하는 사회에서 정법을 호지한다는 것은 쉬운 일이 아니다. 그러므로 대승 불교가 일어나면서 4세기경에 성립된 경전인 《승만경 勝鬘經》이나, 7세기경에 성립된 《대일경 大日經》이나, 《수호국가대다라니경 守護國家大陀羅尼經》에서도 정법을 수호하기 위한 방편문이 설해지고 있다. 이른바 절복(折伏)이라는 말과 섭수(攝受)라는 말이 동시

에 사용되고 있다.

《승만경》에서 승만 부인의 말이라고 하여, "내가 힘을 얻었을 때에, 일체처의 중생을 보고 절복할 자는 이를 절복하고, 섭수할 자는 이를 섭수하련다. 왜냐하면 절복·섭수로써 법을 영구히 머무르게 할 수 있기 때문이니라"라고 설해지고 있다. 정법을 호지하려면 억센 악의 세력에 대하여는 이를 항복시켜야 하고, 유연하게 따르는 자에 대하여는 이를 섭수해야 한다. 그래서 전자는 강강절복(剛强折伏)이라고 하고, 후자는 유연섭수(柔軟攝受)라고 하며, 중악절복(重惡折伏)·연악섭수(軟惡攝受)라는 술어가 사용되었다.

우리가 수행을 하여 도력(道力)이 생기면 정법을 깨는 무거운 악을 저지르면서도 부끄러워하지 않는 인간을 그대로 내버려두기만 해서는 안된다. 힘을 가해 강력히 이를 절복해서 다시는 그런 짓을 못하게 하고, 일시적인 잘못으로 악을 저질러 후회하는 사람에 대하여는 이를 부드럽게 받아들여 다시는 악을 못 짓도록 도리를 설해서 깨닫게 해주어야 한다.

《대일경》의 〈수방편학처품 受方便學處品〉 제18에서 십선업도(十善業道)를 해설하여, "유연심어(柔軟心語)와 수류언사(隨類言辭)로써 모든 중생들을 섭수하라. ……그러나 악취의 인(因)에 주(住)하는 자를 보면, 이를 절복하기 위하여 추어(麤語)를 나타낸다"고 해설하고 있다.

정법을 호지한다는 것은 이 세상에서 정법이 구현되게 하는 것이요, 이것은 곧 자비의 실천이다. 이와 같은 절복도 곧 자비의 실천을 위한 방편인 것이다. 자비로써 섭수하는 데에도 유연심으로 부드러운 말씨를 써서 대하고, 이쪽의 주장만을 세우지 말고, 상대방의 근기(根機)를 잘 보고 그에 대응해서 상대방의 의견을 받아들이면서 포섭하는 것이 유연섭수다. 그러나 악을 대할 때에는 이렇게 해서는 안 되니, 이때에는 상대방을 거친 말로 질책하거나 때로는 더 큰 제재를 가한다. 이것이 절복이라는 방편이다. 밀교의 금강저(金剛杵)나 분노상(忿怒相)을 한 부동명왕(不動明王)도 이것이다.

용수(龍樹)의 《대지도론 大智度論》 권제9에서는 "강강난화(剛强難化)는 추어를 사용하고, 마음이 부드러워서 제도하기 쉬운 것은 연어로써 한다. 자비평등심이 있다 하더라도, 때를 아는 지혜는 방편을 쓴다"고 하였다.

2. 정법호지의 방편과 절복·

그러면 《열반경》에는 정법호지를 위해서 어떤 교설이 설해지고 있나? 어떻게 하면 현실사회에서 영원한 진리가 확립될 수 있겠는가 하는 문제를 석가모니께서는 《열반경》에서 다음과 같이 설하고 계신다.

"잘 정법을 호지할 인연으로서 금강신(金剛身)을 성취할 수 있나니, 정법을 호지하는 자는 오계(五戒)를 수지하지 않고, 위의(威儀)를 갖추지 않는다. 칼(刀劍), 활과 살(弓矢), 창으로써 지계청정한 비구를 수호하라."

진리를 구현시키려면 정법인 진리를 호지해야 한다. 이를 위해서는 진리의 구변자인 비구를 힘으로써 보호해야 한다는 것이다. 또한 《열반경》은 정법호지의 방편에 대하여 이런 실례를 들어서 설하고 있다.

"일찍이 각덕(覺德)이라는 비구가 있었다. 잘 사자후(獅子吼)하여 널리 가르침을 설하고 있었는데, 하루는 파계승이 있어 악심을 일으켜 도장(刀杖)을 가지고 각덕에게 달려들었다. 이것을 본 유덕(有德)이라는 국왕이 호법을 위하여 그 악한 비구와 싸워서 각덕을 보호했다. 왕은 상처를 입고 드디어 목숨을 잃었으나, 정토에 태어났다. 또한 각덕비구도 그후에 목숨이 다하여 같이 정토에 났으니, 만일 정법을 멸하려 할 때에는 이와 같이 법을 호지하라."

《열반경》〈성행품 聖行品〉 제19에는, 인연이 있으면 계를 파할 수 있다고 하여 보살은 파계의 죄로 인해서 자기가 지옥에 떨어지는 한이 있더라도 모든 중생을 무상도(無上道)에 안주케 하겠다는 염원을 가진다고 설하고 있다.

불교는 어디까지나 자비를 실천하는 것을 기본적인 태도로 삼고 있으면서도, 보살이 정법을 호지하기 위해서는 심지어 상대방의 목숨까지도 끊어 버릴 수가 있다고 설한다.

"사랑을 가지고 있으므로 그의 목숨을 끊은 것이요, 악심으로 한 것이 아니다. 가령 한 자식을 가진 부모가 깊이 사랑하면서도 그 자식이 법을 범하였으므로 부모는 그것을 두려워하여 자식을 내쫓거나, 혹은 죽이는 일이 있다. 이것은 악심에서가 아니다. 보살이 정법을 호지할 때에도 이와

같다."《열반경》의 〈성행품〉에 나오는 이러한 방법단명(謗法斷命)설은 승직자(僧職者)나 재가신자가 누구나 이렇게 할 수 있다는 적극적인 태도를 보이는 것이라고 하기보다는 재가신자에 한한 것이요, 오히려 여기에 들어 있는 정법호지의 정신을 알아야 할 것이다. 불이(不二)의 공(空)의 실천자가 보살이기 때문에 호법도 이에 근본이 있다.

《열반경》은 이뿐만 아니라 "보살은 세상 사람을 구제하기 위하여 때로는 고기를 먹는다. 그러나 먹는다고 하나, 그것은 먹는 것이 아니다"라고 한 바와 같이 정법을 호지하기 위해서도 이와 같다. 보살의 실천은 계를 파함에 있어서도 이와 같고, 추어·질책에 있어서도 이와 같으며, 칼을 들어 악을 절복(折伏)함에 있어서도 이와 같다.

지혜와 자비가 둘이 아니고, 지혜와 자비에는 방편이 따르니 방편과 자비, 방편과 지혜는 둘이면서 둘이 아니다. 원광법사의 세속오계는 곧 보살의 실천도이기도 하다.

《열반경》의 정법호지론은 현대적인 오늘날의 상황에서는 많은 문제를 던져 주고 있으므로, 이에 대하여는 깊은 통찰이 있어야 하겠다.

16

성과 에로티시즘의 승화

1. 출세간도와 세간도

부처님이 49년간 설법을 하시면서 항상 출세간적(出世間的; 속세를 등진 상태)인 안목에서 설법하시기도 하고 세간적인 안목에서도 설법하셨으니, 부처님의 모든 법문은 크게 나누어 보면, 이 두 가지 길을 설하셨다고 하겠다. 이러한 경우에 출세간적인 출가자의 나아갈 길은 범행(梵行)을 닦아서 아라한(阿羅漢: 부처의 경지에까지 거의 도달해 있는 이)의 깨달음을 얻는 것을 목표로 해서 그 길을 가르치신 것이요, 세간적인 재가(在家)의 도는 보시(布施; 남에게 베풀어 주는 것)를 하고 오계(五戒; 다섯 가지의 계율)를 지켜서 사후에 천계(天界)에 태어나는 것을 목적으로 하는 가르침이다. 그리하여 출가도는 흔히 계(戒: 모든 계율)·정(定: 마음을 한 곳에 머물도록 함)·혜(慧: 모든 진리를 밝혀보는 지혜)의 삼학(三學)으로 나타내지고 있으나, 이의 기본적인 것은 여실지견(如實知見; 부처의 심상을 깨달아 보는 것)을 혜로 삼고, 탐심(貪心)을 버리는 것을 계로 삼으며, 진심(瞋心)을 버리는 것을 정(定)으로 하고 있다고 할 수 있다.

따라서 출가자에게 설하여진 법의 내용은 사제(四諦)·십이인연(十二因緣)·팔정도(八正道)·삼법인(三法印)·사법인(四法印) 등이라고 하겠다.

이에 대하여 재가의 도는 믿음과 계와 문법(聞法)과 보시와 혜의 다섯 가지라고 하겠으니, 믿음은 불·법·승 삼보에 대한 믿음이요, 보시는 재가자가 출가자에게 대한 보시가 위주가 되는 것이고, 계는 재가의 계를 지키는 것이요, 혜는 출가자와 같이 여실지견을 얻는 것이다.

이렇게 볼 때에 부처님이 설하신 출세간적인 출가자의 도는 탐·진·치를 떠나는 것이니, 여기에서는 탐욕을 버리는 것이요, 탐욕을 억제하는

것이다. 다시 말하면 인간의 욕망을 올바른 방향으로 이끌어가는 일이다.

출세간적인 길을 가는 수도자는 먼저 욕망을 억제하고 스스로 깨달음의 길로 정진 노력하지 않으면 안 된다. 이것은 흔히 말해지는 칠불통계(七佛通誡: 부처님 이전 일곱 분 부처님이 계율로써 가르친 것을 말함)의 게(偈: 게송, 곧 가르침을 시로 나타낸 것)에서 말해진 자정기의(自淨其意: 본인 스스로 그 마음을 깨끗하게 함을 뜻함)로 나타난 것이다.

이러한 자정기의가 구체적으로 나타난 것이 모든 죄악을 짓지 말 것(諸惡莫作)과 다 함께 착한 일을 짓도록 함(衆善奉行)이다. 그러함으로 원시 불교에서는 출가자를 위한 법이 위주가 되었고, 인간의 마음을 깨끗이 하는 것으로써 욕망을 억제하는 것이 강조되었으므로 계·정·혜 삼학이라고 할 때에 계가 가장 앞에 놓이는 것이다.

2. 소승 불교의 불음계(不婬戒)와 욕망 부정

불교교단에서 계율이 설해지면서 2백50계, 5백 계 등의 수많은 계가 설해지고 있으나, 그 근원은 수제나비구(須提那比丘)가 출가 전의 처와 음사를 행한 일에서 비롯된다. 따라서 모든 계율 중에서 행음(行婬)에 대한 것이 항상 문제가 되어 왔다.

《사분율 四分律》권1에 보면 행음한 제자를 가책하시기를, "비록 남근(男根)을 독사의 입 안에 넣는 한이 있더라도 여근(女根) 안에 넣지 마라. 왜냐하면 이 인연으로써는 악도에 떨어지지는 않으나, 만일 여인을 범하면 몸을 망치고 목숨을 다하여(身壞命終) 삼악도(三惡道)에 떨어진다"고 하였다.

이와 같이 소승 불교에서 불음계를 엄히 설하고 있는 까닭은 당시의 사문들은 거의 대부분 젊은 사람들로서 치성한 욕정을 누르기 어려웠기 때문이다. 불음계를 최초로 범한 수제나비구도 젊은 수도자로서 마찬가지였다.

불타는 고행을 지양하고 중도를 취하셨지만, 열반을 실현함에 있어서는 어디까지나 육욕을 억제하고 번뇌를 끊는 금욕적인 수행을 권하셨다.

그러므로 당시의 젊은 수도자들에게 성욕을 억제하라고 가르치신 것이다. 사바라이죄(四波羅夷罪) 중에서 음계가 으뜸이 된 것은, 이같이 인간의 본능적인 맹목적 의지의 움직임인 음욕을 억제하기 어렵기 때문이다.

불타의 깨달음에 있어서 음욕의 마군을 타파하신 사실이 이것을 증명하고도 남음이 있다. 불타는 마녀의 유혹을 물리치시고, 비로소 항마의 확신을 얻으신 것이 그 사실이라 하겠다.

또한 불타가 보리수 아래에서 깨달으신 십이인연법에서도 생·로·병·사의 근본 원인인 무명(無明)은 갈애(渴愛)가 주(主)가 되고 있으니, 이것은 결국 성욕의 본능이 무명의 근원이라고 하는 것이다.

《사분율》 권17에 아리타비구(阿梨咤比丘)가 음욕이 수도의 장애가 되지 않는다는 견해를 고집하였을 때에 세존이 무수한 방편으로 설하시니, "음욕은 큰 불구덩이와 같고 상한 과실과 같으며 날카로운 칼을 잡는 것과 같다. 어찌 음욕을 범함이 도를 방해하는 법이 아니겠는가" 하였음을 보더라도 얼마나 소승 불교에서는 음계를 중요시하였는가를 알 수 있다.

3. 대승 불교의 불사음계(不邪婬戒)와 욕망 긍정

그러나 대승 불교의 교단에 있어서는 재가보살이 승단으로 들어오게 되자, 불사음계를 고조하여 정음(正婬)을 허락하게 된다. 그것은 대승(大乘: 여러 사람이 큰 배를 타고 이상향으로 감)이든지 소승(小乘: 혼자서 작은 배를 타고 이상향으로 감)이든지간에, 모두 석존의 가르침을 받들고 수행하는 교단이므로 음행을 억제하고 이를 조복하라고 하는 것은 다를 수가 없다. 《수능엄경》 권6에서는 "음심을 제거하지 않으면 비록 다지선정(多智禪定: 많은 지혜로써 얻은 선정)이 나타나더라도 반드시 마도(魔道)에 떨어진다" 하고, 《수십선계경 受十善戒經》에서는 "음은 일체의 여러 죄의 근본이다"라 하고, 《법원주림 法苑珠林》 권75에서는 "삼유(三有: 삼계와 같은 뜻으로 생사의 윤회가 쉴새없는 경계의 세계들을 뜻함)의 근본은 음업(婬業)에 의하고, 육취(六趣: 미혹한 중생들이 지은 업연으로 하여 지옥 아귀 등 여섯 곳에 태어나는 것)의 보는 애염(愛染)에 의한다"고 하였고, 《대지도론》

권35에서는 "음욕은 심신을 혼미케 하고 깨달음이 없게 한다. 깊이 애착하여 스스로 자몰한다. 그러므로 제천은 보살로 하여금 이를 떠나게 한다"고 하였다.

그러나 대승에 있어서는 보살이 중심이 되니, 출가보살과 재가보살의 두 가지가 있으므로, 특히 재가보살에 있어서는 계에 대한 관념이 달라지고 있다. 《심지관경 心地觀經》 권7에서 "재가의 보살은 음실도사(婬室屠肆: 침실에서 음탕한 짓으로 몸을 망가뜨리는 것)를 화도(化導: 사람을 가르쳐 인도함)하려고 하기 때문에 모두 친근할 수 있다"고 하고, 《대일경》에서는 "수제범사(樹提梵士)가 음녀를 연민히 여겨 42억 세의 범행(梵行)을 버렸고, 약왕보살(藥王菩薩)이 여인과 자리를 같이하여 과거 5백 생 중의 부녀를 화도한 것을 큰 자비를 베푼 것(大悲增上)으로 생사의 티끌 속에서 이타(利他: 타인을 이롭게 하는 것) 교화하는 것이다"라고 하였다.

또한 《수능엄삼매경 首楞嚴三昧經》 권상에서도 "제 중생을 교화하기 위하여 욕계에 생하여 전륜왕(轉輪王)이 되니, 여러 처녀의 무리들에게 둘러싸여 처자가 있다. 오욕을 스스로 뜻대로 시현하나, 안에는 항상 선정(禪定)과 정계(淨戒)가 있어 능히 삼유(三有)의 과환(過患)을 본다"고 하였다. 그러나 《대열반경》 권29 〈사자후품〉에서는 "보살이 있어 스스로 계정(戒淨)이라고 하여, 여인과 화합하고⋯⋯, 남자와 여자가 서로 따르는 것을 보고 탐착심을 생하면, 이러한 보살은 욕법(欲法)을 성취하여 정법(淨法)을 깨게 되나니라"고 하여, 출가보살의 음행을 금하고 있다.

4. 음욕의 정화

앞에서 본 바와 같이 원시교단에서는 음욕과 해탈이 무관하다는 견해가 있는 동시에 철저한 금욕적인 교설이 있어, 이것이 대승으로 와서는 어느 정도 이에 대한 견해가 완화되면서 정음과 사음이 구별되었고, 한편으로 음욕의 관용 사상이 나타나면서부터는 이를 정화하려는 경향이 보인다.

《성실론 成實論》 권8에서 음욕을 오계(五戒) 속에 넣지 않는 이유를 설

명하여 "백의(白衣)는 속(俗)에 처하므로 음을 떠나기 어려우니, 스스로 그 처와 음행하더라도 반드시 악취에 떨어지지 않는다"고 하고, 《연화면 경 蓮華面經》에서는 "미래시에 파계한 비구들이 부첩(婦妾)을 두고 아들 딸을 기른다. 또한 비구가 있어, 비구니와 음행한다…… 미래의 제악비구 (諸惡比丘)는 아기를 무릎에 앉히고 부인을 그 옆에 둔다"고 하였다.

이와 같이 대소경론에서 말법시대의 비구는 모두 불음계를 파한다고 하였다. 그러므로 특히 《대방등다라니경 大方等陀羅尼經》 권1에서는 보살의 24계를 설하여 "만일 보살이 있어, 비구가 처자를 가진 것을 보고 뜻에 따라서 허물을 설하면 제3계를 범한 것이다"라고 하였으니, 여기에서는 처자를 거느린 비구를 파계자라고 책하지 말라고 하는 것이다.

또한 《대락금강불공진실삼매야경 大樂金剛不空眞實三昧耶經》에서는 "욕전청정구(欲箭淸淨句: 욕심의 화살 등을 깨끗하게 하는 것), 촉청정구(觸淸淨句: 접촉함을 깨끗이 함), 애박청정구(愛縛淸淨句: 얽매인 애욕을 깨끗하게 함), 이는 모두 보살위(菩薩位: 보살의 자리)로서 비록 욕에 머무나, 오히려 연꽃이 더러움에 물들지 않음과 같다"고 하였다. 이것은 공에 머무르면 일체가 청정하다는 것이니, 반야공(般若空: 진리의 참다운 이치에 계합한 최상의 지혜를 반야라 하는데 그 속에는 다른 생각이 있을 수 없으므로 반야공이라 함)에 입각해서 성욕을 정화하고자 하는 사상을 보인 것이다. 이러한 사상은 밀교가 일어남으로써 더욱 두드러지게 나타난다. 반야공에 의한 상즉법문(相卽法門: 이것과 저것이 서로 자기를 없애고 다른 것과 같아진다는 것을 설한 것)을 설한 것으로 《제법무행경 諸法無行經》이 있다. 이 경 권상에서 "만일 사람이 있어 성불하려고 하면, 탐욕을 버리지 말라. 제 법이 곧 탐욕이니, 이를 알면 곧 성불한다"고 하고, 이 경 권하에서는 "탐욕이 열반이요, 에치(恚痴: 성냄과 어리석음)가 또한 이와 같다"고 하고, 다시 이 경 권상에서는 "만일 사람이 계를 분별하면, 이는 곧 계가 있지 않다. 만일 계를 보는 자는, 이는 곧 계를 잃는 것이니, 계와 계가 아님이 한 가지이니 이를 아는 자를 도사라고 한다. 분별하여 여색을 보더라도 이 속에 실로 여인이 없다. 계와 파계가 꿈과 같다"고 하고, 이 경 권하에서는 "이욕행에 있어서 곧 기뻐하고, 음욕행에 있어서 곧 장애가 있으면, 곧 이는 불법을 배우지 않음이다"라고 하여, 희근보살(喜根菩薩)의 인

연을 설하고 있다. 이뿐만 아니라《법화경》〈보문품〉의 보살의 33신의 시현과 같은 것도 음욕 해방의 구체적인 표상이라고 하겠다.

5. 성의 중도적 승화

위에서 본 바와 같이 대승 불교의 정점에 와 있는 밀교에 있어서는 인간의 성욕을 부정하지 않는다. 그렇다고 하여 맹목적인 성욕의 발로를 무조건 긍정하지도 않는다. 곧 반야공의 중도적인 입장에서 긍정과 부정이 동시에 승화되어 성스러운 것으로 되는 것이다. 긍정이나 부정의 양극성에 의해서 행동하는 것에서 탈피하는 공(空)의 실천은 이 양극성을 초월할 수 있게 한다. 이때에 사랑은 극치에 이르니 이것이 최상의 세계인 대인(大印, mahāmudra)이요, 대락(大樂)이다.

여기에서는 성이 육체적인 관능의 만족에 그치지 않고 종교적 의의를 가지고 성화(聖化)된다. 성이 이렇게 됨으로써 종교성과 윤리성을 지니게 되어 보살로서의 구실을 다하면, 성을 통해서 하화중생(下化衆生; 아래로는 중생을 가르침)하고 상구보리(上求菩提; 위로는 깨달음을 얻는 것)할 수 있다고 하는 것이 밀교의 사상이요, 불교의 이상이다. 이러한 사상의 실천은 개개인의 능력에 달려 있다고도 하겠다.

17

불교에서 보는 신관(神觀)

1. 서 설

이제 불교의 신관을 설함에 있어서 여러 가지 문제가 수반되고 있는 것을 미리 알고 넘어갈 필요가 있다.

이것은 불교는 인도 사상의 하나이면서 또한 인도 사상의 정점에 이른 것이며 3천 년 동안 인도의 철학자, 종교인들은 물론이요, 중국이나 한국인들이 생각해 온 결정체라는 점과, 둘째로는 불교의 이러한 신관의 이해(理解)는 이와 상반되는 인도의 정통파 사상에 나타나는 신관, 곧 인도교의 신관을 염두에 두지 않으면 안 된다는 것과, 셋째로는 서구 사상의 귀결로서 그리스도교나 이슬람교의 신관을 대비해야 할 것이며, 넷째로는 동양에서 해묵은 나무 뿌리가 많은 사람들이 스쳐간 후에도 여전히 생명을 유지하고 있는 '샤머니즘' 내지는 도교 사상 등도 등한히 해서는 안 되며, 다섯째는 서구 사상을 바탕으로 해서 동양의 토양에서 자라고 있는 어린 싹 통일교회의 신에 대한 해석 또한 주목하지 않으면 안 된다.

이제 이러한 여러 가지 수반되는 문제가 있음에도 불구하고, 불교의 신관을 직접적으로 생각해 본다는 것은 무모한 일이라고 생각할지 모른다. 그러나 불교는 이제 인도의 종교가 아니고, 동양만의 종교도 아니며 세계적인 종교이기 때문에 불교의 신관은 여타 여러 종교의 신관과 어떤 상통되거나, 또는 상이한 것이 있을는지 모른다. 아니 어쩌면 그들 모든 종교의 생각을 모두 포함하고 있을지도 모른다. 왜냐하면 불교가 출현한 서기전 6백 년대 인도에는 세계 종교의 전람회와 같은 양상을 띠었고, 그후에는 그리스 문화의 교접이 있었으며 동양으로 흘러온 후에도 중국의 당나라와 같은 세계 문화의 중심지에서 자랐으니, 한국에서는 신라 문화, 고

려 문화의 정수(精髓)로서 우리 민족의 동감을 얻었으며, 현대에 이르러서도 어떤 현대적 사명을 수행할 기연(機緣)으로 익어가고 있다.

그러나 시간은 쉬지 않고 흐른다. 오늘은 이미 오늘이 아니다. 내일이라는 것으로 연장되면서 승화된다. 내일 속에는 오늘이 있으면서 오늘 그대로의 모습은 없다. 그러나 내일은 어제의 연속이기도 하다.

이제 불교의 신관을 더듬어봄에 있어서 오늘까지의 그것은 곧 내일의 것일 수도 있다. 이런 생각을 하면서 불교 사상의 발전 속에서 굳이 신관이라고 할 일관된 흐름을 더듬어보려 한다.

그런데 여기서 불교의 근본 입장이 신의 유무에 대해서는 논급하지 않는(無記) 것이요, 오히려 세계나 인생의 있는 그대로의 모습을 올바르게 파악해서 인생을 완전히 살리는 길을 가르친 것임을 잊어서는 안 된다.

따라서 본 논제에 있어서도 여기에서 벗어나지 않을 것이다. 이런 뜻에서는 불교의 신관이라는 논제부터가 맞지 않는다. 본래 불교에는 신의 개념이 없기 때문이다.

2. 영적 존재에 대한 불타의 견해

고(古)우파니샤드 철학에 있어서는 개인아(個人我)인 아트만과 최고아(最高我)인 파라마트만(브라만)의 두 영적 존재가 인정되고 있으나, 이 중에서 개인아인 아트만은 타파스라는 고행을 닦음으로써 해탈을 얻어 최고아 곧 범(브라만)과 불이일체(不二一體)가 된다고 한다.

그런데 이 범은 생주(prajāpati)의 역할을 하고 있으므로 조물주로 보아지게 되니, 그것은 범자재천(梵自在天)으로서 숭배의 대상이 되었으나, 그 후에 범은 그 모습을 감추어 자재천(自在天)이 숭배의 대상이 되었다.

고우파니샤드 중에서 비교적 새로운 부분에 자재천이 나타나기 시작하여 신우파니샤드에 이르러서 범천(梵天)과 비슈누가 상대되고, 자재천(Īśvara)이 숭배의 대상으로 되었다.

원시 불교의 경전인 《아함경 阿含經》 중에서는 범천이 어느 정도 인정되고 있으나 자재천은 그리 문제되지 않고, 시바천(天) 곧 자재천이 프라

나 문학에서 가장 많이 등장되고 있는데, 이 문학은 불타 입멸 후에 편찬된 것이므로, 원시경전에서 큰 힘을 보이지 않고 있는 것이다.

불타의 출세 당시는 62의 이견자가 있었다고 하고, 96종의 외도가 있었다고도 말해지고 있는데, 이 시기는 고우파니샤드로부터 신우파니샤드로 이동되는 시기이므로 자유로운 사상이 여기저기에서 일어나서 각각자기의 견해를 가지고 웅거하고 있던 시대이다. 이 시대는 마치 중국의 춘추전국시대의 제자백가가 쟁논하던 것과도 같으니, 곧 이 시대는 사상적으로 혼란을 겪고 있던 시대였다. 이들 중에서 상키아(僧佉耶, 數論)의 철학은 당시에 이미 한 학파를 이루고 있던 유력한 학파였으니, 그러므로 불타도 처음 구도의 길에 올랐을 때에, 최초로 찾은 사람이 곧 상키아학파의 지도자 알라라 칼라마 선인(仙人)이었다. 그는 수론(數論)의 교의(敎義)를 싯다르타 태자에게 설하였으나, 태자는 이것이 진정한 해탈의 교의가 못 된다고 생각되어 그 길에서 떠났다. 그는 수론의 교의로는 무명(avidyā)의 문제가 해결되지 않는 것을 깨달았다. 이외에 인과법칙을 인정하지 않고 사도(邪道)만을 선전하고 있던 대사외도(大師外道)나, 사화바라문(事火婆羅門), 또한 범천외도(梵天外道), 자재천외도(自在天外道) 및 순세외도(順世外道) 등도 각각 그 교의는 다르나 어느것이나 우파니샤드의 정통 사상에 대하여 다소의 차이를 가지면서 영적 존재인 절대자의 인정에 대하여는 서로 공조하는 것이었다.

이러한 시대에 그를 대항하여 그들과는 다른 주장을 하게 되니, 이것은 영적인 절대자를 인정하지 않는 것으로써, 영적 존재를 근본적으로 부정한 것이니, 그것은 무아설(無我說)을 중심으로 전개되는 것이다. 이것은 불타의 무상정등정각(無上正等正覺)에 의한 일대 개혁의 깃발이었던 것이니 이 정각(正覺)은 어디서 비롯된 것이며, 그 내용은 어떤 것이었던가.

이에 대해서 먼저 불타의 정각이 이루어진 때에 불타의 심적 상태가 어떠했던가부터 고찰하겠다.

3. 관심삼매에서 얻는 정각

우파니샤드 철학의 범아일여(梵我一如) 사상은 바라문 수행자들의 유일한 수행법인 요가의 관행으로 말미암아서 얻어지고, 이 요가행은 다시 타파스(고행)의 수습으로 체계를 갖추어, 이것이 해탈의 유일한 방법으로 생각되게 되었다.

고행의 사상은 인도에서 지극히 오랜 역사를 가지고 있어, 불타의 재세 당시는 그것이 가장 준열했던 듯하다. 그러므로 불타도 처음의 6년간은 고행을 닦았다고 하나, 그후에는 그 고행을 버리고 오상성신관(五相成身觀)을 닦았다고 《심지관경 心地觀經》제8에 기록되어 있다.

그러나 또한 《금강정경 金剛頂經》등에는 관찰자심(觀察自心) 삼매(三昧)에 머물렀다고도 하니, 하여간 고행을 버리고 즐거운 마음으로 관행하여, 무아와 무상과 고라고 하는 세 가지 진리를 몸으로 체득했다고 한다. 제법무아(諸法無我)·제행무상(諸行無常)·일체개고(一切皆苦), 이 셋이 삼법인(三法印)이라고 하는 것이다. 이 중에서 무아라고 하는 것이 근본이 된다. 무아이기 때문에 무상이요 고다. 불타 이전과 그 당시의 여러 논사(論師)들은 인생관이나 세계관에 대해서 제나름대로 주장을 가지고 있었고, 인생의 최고 목표인 해탈의 원리와 그 방법도 제나름대로 가지고 있었다. 그러나 석존의 눈으로 볼 때에 그들은 모두 올바른 것이 못 되며, 참된 해탈이 될 수 없는 것이었다. 그러므로 그는 자기가 얻은 방법과 원리야말로 참되고 올바른 것이라는 자각을 얻었다. 그리하여 석존이 얻은 무아의 원리는 무식심삼매(無識心三昧)로부터 다시 관찰자심삼매로 들어가, 이 삼매 속에서 참된 자아의 실상을 추구하여, 그 진아라는 것만이 불가득이 아니라 추구해 들어가는 그 마음 자체도 불가득이라고 하는 깊은 경지에 도달한 것이다. 곧 이것은 망아무심의 대광야에서 자심을 발견한 것이다. 그리하여 그 무심의 대광명에서 자기의 우주적인 존재와 힘을 실감한 것이다. 소위 열반적정의 경계는 이러한 대우주적인 생명에 안주한 것이다. 나 외에 어떤 절대자가 있는 것이 아니니 내가 곧 우주요, 우주가 곧 나다. 우주와 내가 둘이면서 하나요, 삼유(三有)와 내가 다

르면서 같고, 이것이 바로 현실 세계의 참된 모습이며, 자기의 진실상임을 깨닫고, 그것을 생명에 구현시킨 것이다.

4. 불타의 조물주관

위에서 본 바와 같이 불타는 어떤 유일한 절대자를 인정하지 않고 무시(無始) 이래로 영겁에 살아 있는 법(다르마)을 보고, 그에 따르는 것뿐이요, 이 법은 부처(佛)라고 하는 진리의 당체(當體)이다.

따라서 당시 인도에서 조물주로 숭배된 범천(梵天)에 대해서도 불타는 독자적인 견해를 가졌다.

《장아함경 長阿含經》제11에 "옛날 세계가 멸진되었을 때에, 광음천(Abbassara)으로부터 다른 공범처에 태어난 한 중생이 있었다. 그는 이 공범처에 홀로 있는 것이 고독하여, 악착심(樂着心)을 일으켜 다른 중생이 태어나기를 바랐다. 마침 그때에 다른 중생이 그곳에 태어났으므로, 그는 새로운 중생은 자기의 마음으로 원생한 것이라고 생각하여, 그는 자신이 대범천으로서 그를 만든 자가 따로 없다. 그는 모든 의취(義趣)를 성취하여 천의 세계에서 자재를 얻고, 능히 만물을 만들고, 미묘제일이니, 인간의 부모가 되어 우선 이곳에 온 것이나, 독일무려(獨一無侶)하여 고독감을 느껴 나의 힘으로 이곳의 중생을 만들었음이니, 저 중생들이 또한 유순하여, 그를 범왕이라고 칭한다고 생각하였다.

또한 여러 다른 중생들이 말하기를 이 대범천왕은 홀연히 나타났으므로 그를 낳은 부모도 없고, 만든 자도 없고, 여러 가지 의취를 성취하여 천의 세계에서 자재를 얻고, 능히 만들고, 능히 변화함이 미묘하기 제일이라고 하였다.

또한 인간의 부모가 된 저 대범천은 상주불변하여, 그들은 이 범천에 의해서 만들어지고, 또한 화한 것임으로, 무상하여 오래 머무르지 않고 변이(變易)하는 것이라고 하였다. 그리하여 사문이나 바라문은 모두 이러한 인연으로 저 범자재천이 이 세계를 만든 것이라고 말한다"라고 씌어 있다.

이 경문의 일절은 불타가 범지(梵志) 피리자(彼梨子, pātikaputta)에 대하여 범자재천의 기원에 대하여 설한 것인데, 여기에서 붓다는 조물주로서의 범자재천을 한 중생으로 본 것을 알 수 있다. 그리고 이 조물주는 상주불변하는 무변이법이지만, 우리들 인간은 그가 만든 것이므로 무상하여 변이법이라고 보는 것이 당시의 통념이었다(彼大梵天 常住不移 無變易法 我等梵天所化 是以無常 不得久住 爲變易法).

이와 같은 당시의 통념에 대해서 불타는 범지 피리자에게 가르쳐 이러한 것을 부정하고 범자재천이 만물을 만들겠다고 생각해서 만들어졌다는 것이 아니고, 오직 부처만이 능히 안다고 하였으니(如是梵志 彼沙門 婆羅門 以大緣故 名言彼梵自在天 造此世界 梵志 造此世界者 非彼祈及 唯佛通知), 불타의 무아설이 여기에 나오게 된다.

또한 상기한 경문에서 보는 바와 같이 조물주의 기원이 '홀연이유(忽然而有)'라고 한 것과 그 조물주가 유일한 존재라는 것, 특히 독일무려라고 한 것은 조물주로서의 범천이나 자재천이 둘이 아니고 범자재천이라는 한 신이다.

그리고 조물주는 주재자(主宰者)로서의 자아라고 하는 것이다(我能盡達 諸義所趣 於千世界最得自在 能作能化微妙第一 爲人父母…… 由我力故 有此衆生 我作此衆生 彼餘衆生 亦復順從 稱爲梵王).

여기에서 아(我) 곧 아트만이 개아(個我)의 개념을 가졌으면서 창조주로서의 자아라고 하는 뜻이 있다고 이해되고 있으니, 여기에서 범아일여의 사상으로 발전되는 근거를 볼 수 있다.

불타는 이와 같은 당시의 사상계에서 인정되고 있던 조물주의 창조설이나, 또는 오온(五蘊)의 법아설 등을 모두 부정하고, 조물주라고 여기는 범자재천이 있다면 그것도 범부중생(凡夫衆生)이라고 생각하여 무아설을 내세웠다. 그리고 범자재천이 만물을 만든 것이 아니니 오직 부처만이 이것을 안다고 하였다

5. 무아설의 역사적 의의

불타의 재세시(在世時)에는 범이나 아(아트만)의 실체를 인정하는 설은 당시 일반 사상계의 공명하는 원리로서 이에 반대하는 자는 없었다. 그러나 상술한 바와 같이 불타는 개인아(아트만)와 최고아(브라만)와, 우주 이법으로서의 법아 등에 대하여 이것을 전적으로 부정한 것은 역사적인 큰 사건이었다.

이미 우파니샤드 철학에서도 설하는 것이므로 이것의 부정이란 유독 불타의 독창은 아니겠으나, 법아 곧 오온이 실체가 없다는 무아설은 당시의 사상계에서는 청천벽력과도 같은 것이었다.

불타는 오온도 전변(轉變)하는 것인데, 이 모습을 보고 사람들은 고(苦)로 느낀다고 하였으니 불타가 비사리원(毘舍離園)의 어떤 연못가에서 살자니첩자(薩遮尼捷子)에게 이것을 설하여 "於色 當觀無我 於受想行識 當觀無我 比五受陰 勤方使觀 如病 如癰 如刺 如殺 無常 苦空非我"라고 한 것이 이것이다. 우주의 정신적·물질적 요소인 오온은 인연이 모여서 거짓으로 실상을 보이고 있으나, 본래 인연생멸이므로 그 자체는 공이니, 실체성이 없는 무라는 것이다. 이와 같이 불타는 오온을 가아(假我)로 보았으나, 또한 우파니샤드에서 말하는 진아(眞我)의 개념에도 찬성하지 않았다.

그러면 불타가 범이나 아나 법에 대한 실재성을 부정한 것은 어떤 뜻이 있는가. 여기에는 우주나 인생의 진실상을 모르는 데서 오는 인간고를 구제하려는 데 그 진의가 있는 것이다.

그러면 이 무아·무상·고라는 진리는 과연 어떤 내용을 가진 것인가.

6. 무아설과 법신불

불타의 무아설은 유아설이 실체가 있다고 집착함으로써 나타나는 불합리성을 없애기 위해서 그것을 부정하신 것인데, 무아라고 하는 원어 anatta는 비아라고도 번역될 수 있는 말이다. 오온이 모두 연기(緣起)의 도

리에 의해서 성립되어 있으니, 영원불변의 본체라는 것이 없고[無我], 그 오온 자체는 실체적인 것이 아니라고[非我] 할 수도 있다.

그러나 이와 같은 실체가 있느냐 없느냐, 또는 실체냐 아니냐 하는 문제는 불타의 관심사가 아니고, 오히려 이러한 것의 유무를 초월한 연기의 이법에 그의 근본 입장이 있다. 오직 불타로서는 상일주재(常一主宰)인 아(我)의 유나 무에 집착하여, 이것으로 인생 문제를 해결하려는 것이 당시 가장 널리 행해지고 있는 미집(迷執)이었으며, 특히 범이나 아, 또는 법아 등이 있다고 생각하는 것을 우선 타파할 필요를 느꼈다. 그러나 무아를 강조하면서도 이 무아에 있어서 아를 고집하는 것도 전도(顚倒)라고 하여 이것도 배제한 것은, 절대자가 있고 없는 견해의 어느것도 잘못이라는 것이다. 무아이거나 비아라는 것의 상견이 부정되어 무상관이 되고, 다시 새로운 상으로도 승화될 수 있는 세계로서, 여기에는 논리를 초월한 것이 있다. 고도 마찬가지로서 낙견이 부정되어서 고관이 되고 다시 이것도 부정되어서 낙으로 되며, 아견이 부정되어서 무아가 되고, 다시 절대아의 주체를 파악하게도 되며, 정견이 부정되어서 부정관으로 되고, 다시 정으로 비약된다.

이 상(常)·낙(樂)·아(我)·정(淨)의 사덕(四德)은 부처의 본래 모습이니, 불타가 보리수 밑에서 얻은 정각 세계의 사덕이다. 불타는 비로소 영원한 생명을 파악하였고, 그대로의 모습에서 원만한 진리의 구현을 맛보았고, 자신 속에서 우주의 절대적인 주체성을 감지했으며 자신의 사유는 청정 그대로임을 보았다.

이와 같은 네 가지 덕성을 가진 자신이라는 것을 알고 보니, 자기만이 아니고 삼라만상이 모두 이와 같음을 알았고, 그러나 인간이 미혹해서 이것을 모르는 모습을 또한 깨달았다. 여기에서 불타의 교설이 시작되는 것이다.

그러면 이러한 덕성을 가진 부처라는 것은 과연 어디에서 파악될 수 있는가. 여기에서 불성(佛性)이 문제가 되고 넓게 밖으로는 법신불을 보게 되고 내면적으로 깊이 추구되어서 심식(心識)이 문제가 된다. 이와 같이 무아설은 대승 불교에 와서는 보다 학문적으로 발전하게 된 것이다.

대승 불교 사상의 선구라고 보아지는 《앙굴마라경 央掘魔羅經》에는 여

래장식(如來藏識)이라는 것이 나오고, 불성이라는 말도 나온다. 곧 여래장식 속에 불성이 잠재해 있어, 무명의 구름이 제거되면 마치 일월과 같이 불성이 나타난다고 설하고 있다. 이 불성이라고 하는 것이나 또는 세친(世親)의 제8 아뢰야식(阿賴耶識)이라고 하는 것은, 모두 불타가 무아설을 내세워서 드러내려고 한 진아의 모습을 찾으려고 한 것이다. 이 진아는 여래라고도 하는 것이니, 《열반경 涅槃經》 제7의 "如來常住 無有變易"라고 한 것 또한 이러한 무아 속에서 영원상주의 진아를 본 것이요, 우주에 편만한 법신불도 이러한 것이다.

7. 결 어

〈불교의 신관〉이라는 제호가 문제가 된다는 것을 이미 말했으나, 불교에서는 이미 보아온 바와 같이 신이라는 개념을 중요시하지 않고 따라서 신의 유무나 그의 성격을 논하지 않았다. 따라서 불교의 신관이란 있을 수 없다.

그러나 신의 개념을 새로 상정하여 부처(佛)라는 것을 새로운 신으로 볼 수 있다고 한다면 불교에는 불교만의 독특한 신관이 있을 수 있다. 이제 너무도 제한된 지면이므로 이러한 문제를 논할 수 없었으나, 불교에서 신앙의 대상이 되고 있는 부처님이라는 것은 여타의 종교에서 받드는 신과는 다른 것이다. 부처는 혹은 인격신과도 비슷하게 생각되면서도 사실은 절대자로서의 인격신이 아니며, 그것은 진리의 구현체로서의 모습이다. 그러나 그렇다고 해서 어떤 이법, 다시 말하면 절대상주하고 변이가 아닌 어떤 유일자로서의 이법이나 원리도 아니다. 이것은 불가사의한 연기심심(緣起甚深)한 것이니, 사량(思量)을 불허하고 윤리를 초월한 것이요, 오직 몸으로 체득할 당체(當體)일 뿐이다. 그렇다고 해서 없는 것도 아니고 있는 것도 아니며, 내 몸과 내 마음에 그대로 살아 있는 그것이다. 이것이 파악되어서 즉신시불(卽身是佛)이요, 즉심시불(卽心是佛)이라고 한다. 이것은 인간의 마음속에 주체적인 것으로 파악된 부처님이다.

또한 이 부처는 신비주의적인 종교 영역을 넘어선 곳에 있는 것이다.

그러면서도 바로 나의 모든 움직임이 부처이니, 구체적인 것이다. 그러므로 부처는 우주적인 것이면서 나와 더불어 있고, 나의 마음속에 반야의 지혜의 빛을 밝히고 자비의 대행(大行)을 거침없이 행한다. 따지고 보면 부처는 신(神)의 주체적인 파악이라고 해도 정당하지 않고, 형이상학적인 어떤 존재라고 할 수도 없다. 그러나 이것은 나와 모든 만상 속에서 파악되고 만상은 그와 더불어, 그의 등불을 따라서 살고 있는 것이다.

결국 불교의 신관은 신관이 아닌 그것에 불교의 신관이 있다. 이것은 곧 불관이 될 것이다.

또한 불교는 무신론도 아니고 유신론도 아니며, 관념론 또한 아니다. 이런 것을 추월한 위치에서 불교만의 독특한 불관을 가지고 있다.

18

종교 윤리

사　회 오늘은 종교 윤리에 관한 문제를 다루겠습니다. 종교 윤리라면 우선 각 종교가 사회에 있어서 지녀야 하는 기본적 자세라는 관점과, 각 종교마다 인류에 대하여 제시하는 그 규범이라는 두 가지 관점이 있겠는데 먼저 후자에 중점을 두어 윤리라는 개념 정립에서부터 시작하여 종교 윤리와 일반 사회적 윤리와의 대비, 각 종교 윤리의 공통성과 특이성, 그리고 앞으로 모든 종교가 지향해야 할 규범적 귀착점 등에 관해 검토해 주시기 바랍니다.

1. 일반적인 윤리 개념

최동희 윤리를 쉽게 말하자면 인간이 올바로 살 수 있는 삶의 양식이라고 말할 수 있습니다. 이것이 어떤 면에서는 종교와 통할 수 있을 것 같습니다. 왜냐하면 종교라 하는 집단은 매우 제한되어 있는 집단이고 윤리가 요구하는 집단은 매우 범위가 넓은 집단이기 때문에 여기서 윤리라 하는 것은 보편성을 요구하는 것이고 종교라고 하는 것은 그 집단의 특별한 행위를 요구합니다. 이런 면에서 다른 점이 많이 있습니다. 그러나 그럴 경우에도 종파라고 하는 것은 반드시 어떤 사회를 기반으로 하고 그 사회에 포교할 것을 전제로 한다는 점에서 반드시 그 사회 윤리와의 연결을 모색합니다. 이렇게 해서 종교 가운데는 반드시 그 사회 윤리와의 연결점을 어떻게든 해결하는 측면에서 종교 문제를 일반적으로 다루고 있으리라고 믿어서 좀더 각 종파에서의 윤리를 특별히 따로 시행할 수가 있으리라고 믿습니다.

공덕룡 저는 종교와 윤리는 별개의 것이라는 막연한 개념을 갖고 있었는데, 종교라 하면 어떤 절대자에 대한 신앙에서 출발하여 행동한 것이 윤리에 맞는다고 하는 결과가 나온 것이지 처음부터 윤리를 생각해서 종교를 믿는다고 하는 것은 역행한다고 볼 수 있습니다. 따라서 윤리는 그러한 종교성을 떠나서, 인류 전체가 가질 수 있는 보편성을 가지고 있다는 의미에서는 도덕과 질적이나마 동질성을 가지고 있다고 볼 수 있습니다. 윤리라고 하는 개념을 조금 더 윤곽을 밝히기 위해서 도덕과 비교해 본다면 도덕은 윤리를 최대한도로 확대한 것을 말하는 것이고, 윤리는 그 외연 안에 일부를 차지하고 있는 내포라고 말할 수 있습니다. 우리가 마치 법과 도덕을 크게 나누듯이 도덕 안에 윤리적인 성격을 가진 것을 하나의 중추로 본다면 윤리의 윤곽을 대충 파악할 수 있지 않을까 생각합니다. 원래 종교와 윤리는 별개의 '카테고리'지만 그것이 어느 정도 물렸을 때는 윤리와 종교의 접착점을 발견할 수 있을 것입니다. 그런 의미에서 종교와 윤리가 어느 면에선 서로 상관성이 있다고 볼 수 있습니다.

장병길 저는 종교학적인 입장에서 윤리를 생각해 보았습니다. 종교학에서는 종교 윤리라고 할 때 이것은 종파 윤리를 말하는 것이 아니라 카오스에서 코스모스로 옮겨가는 과정을 말합니다. 그렇기 때문에 쉽게 말하면 종교는 세속화에서 성화로의 조화가 이루어져야 한다는 것입니다. 그리고 제2문제로서는 기반 문제를 어디다 맞추느냐는 것인데 어떤 종교에서는 양심에다 맞추고 또는 내 속에다 맞추기도 하고 또 하늘에다도 맞출 수 있을 것입니다. 하여튼 종교는 카오스에서 코스모스로 가는 과정이라고 봅니다.

사 회 참 좋은 말씀 해주셨습니다. 그러면 이제 좀더 구체적으로 각 종교마다 지니는 윤리적 특성이라고 할까 또는 주장이라고 하는 점을 말씀해 주시기 바랍니다.

2. 각 종교가 지니는 윤리적 특성

정태혁 저는 불교적인 입장에서 윤리를 어떻게 말할 수 있겠느냐 하는

것을 이야기하죠. 불교는 밖에 어떤 진리가 있어서 거기에 끌려다니는 것이 아니라 인간을 중심해서 인간이 어디까지 순수하고 근원으로 돌아갈 수 있느냐 하는 것을 추구해 들어가는 것이 윤리라고 볼 수 있겠습니다. 그래서 인간이 가장 순수한 상태, 가장 근원으로 돌아갔을 때 나타나는 행위, 그것이 많은 사람과 조화가 되고 그렇게 될 때 그것은 나와 남이라고 하는 관계가 거기에서 순화가 되고 또 나와 남이라고 하는 것은 인간과 신 또는 부처 이런 것과 통하는 것이기 때문에 불교적인 윤리의 의미라고 하는 것은 가장 순수하고 근원적인 인간의 모습과 거기에서 나타나는 행위를 규제하는 것이라고 말할 수가 있습니다. 그렇게 본다면 종교를 믿지 않는 계층은 본래는 구별할 수가 없는 것인데 인간이 순수하게 되지 못하기 때문에 종교를 갖지 못하고 또 윤리를 저버리게 되는 것이지, 인간이 가장 순수하고 근원으로 돌아갔을 때는 누구나 종교를 갖게 될 것이고 윤리성을 지니게 될 것입니다. 이렇게 생각할 때에 그것을 다시 부연한다면 모든 종교는 윤리적으로 통하는 것이고 모든 종교는 근원적인 인간으로 돌아갈 때 하나로 귀결될 수 있는 것입니다. 즉 인간이 윤리에서 지향하고 있는 세계는 곧 참된 인간의 세계입니다. 참된 인간의 세계는 상대적인 것을 초월한 세계에 있음으로써 참된 인간이 될 수 있습니다. 그것이 윤리가 구현되는 세계입니다. 이것을 그리스도교적으로 말하면 하나님의 세계이고, 불교에서 말하면 부처님의 세계입니다. 이 부처님의 세계를 이룩하자고 하는 것이 불교의 윤리가 지향하는 세계라고 말할 수 있습니다.

　　사　회　그러한 윤리적인 내용에다 생활적인 규범의 몇 가지 예를 든다면 어떠한 경우가 있을까요?

　　정태혁　불교라고 하는 것이 어렵게 이야기하면 많은 철학적인 문제가 있겠지만 악을 범하지 말고 선의 일을 해봅시다, 그러면 선이란 뭐냐, 결국 선이란 것은 악을 상대로 한 선이 아니라 자기 스스로 자기의 마음을 깨끗이 하는 것 그것이 선입니다. 이렇게 할 때에 스스로 자기의 마음을 바르게 하고 자기를 항상 조복하는 생활을 해나가게 된다는 것이 불교적인 수행이요, 그것을 사회에 보급하고 많은 사람들이 같이 그러한 세계로 가자고 하는 것이 불교적인 생활이라고 볼 수 있습니다.

최동회 정 교수님, 이제 말씀하시는 중에서 볼 것 같으면 종교성이 뭐냐, 불교의 윤리성이 뭐냐 하는 것이 아예 근본부터 문제가 되는 것 같아요. 가령 우리가 보통 종교라고 하면 어떤 절대자라든지 이렇게 해야 될 텐데, 이건 자기와 대화를 하고 자기 마음을 깨끗이 하는 것이라면 여기에서 뭐가 윤리이며 뭐가 종교냐 하는 의문이 생깁니다.

정태혁 그것은 바로 서구 사람들의 종교 개념을 갖고 종교의 정의를 내리고 있기 때문이라고 봅니다. 그 사람들이 생각하는 개념으로 볼 때는 불교의 윤리라고 하는 것 또는 불교의 종교성이라고 하는 것은 이해되기가 힘이 듭니다. 그렇기 때문에 불교에서 관세음보살이라든지 부처님을 존경하는 것은 궁극적으로 따지면 무엇이 있다고 생각지 말라는 것입니다. 무엇이 있어서 존경을 하는 것이 아니라 그것이 있다손 치더라도 나를 빼놓고 있는 것이 아니라 그것은 어디까지나 나와 부처님은 하나다, 나의 순수한 것, 나의 근원은 곧 부처요 보살이다, 그렇기 때문에 어디까지나 자기로 돌아오는 것, 내면의 세계에서 부처를 보고 내면의 세계에서 자기를 통해서 고찰하는 것 거기에 있습니다.

다시 말하면 자기라고 하는 것은 하나님이라든지, 부처님이라든지 하는 것을 따로 보고 그것의 상대적인 내가 아니라 하나님, 부처님이라고 하는 것이 곧 나로 돌아오는, 내가 곧 그것입니다. 그러한 순수한 윤리적인 차원 그러한 것에서 윤리관이 나오게 되는 것입니다.

장기근 중국에서 한자풀이로 윤리의 윤(倫)자는 군중, 많은 사람들이 다같이 사는 윤리, 도리라고 풀이가 됩니다. 윤리가 많은 사람들이란 뜻이므로 일반적인 차원에서 말할 것 같으면 공자가 말하는 어질 인(仁)자를 표어로 내걸 수 있는 것인데 동양 사상에서도 공자 사상이 일부만 끝내는 경우도 있지만 깊이 들어가 보면 공자도 하늘 천도(天道)를 아주 역설하고 있습니다. 그래서 사람은 혼자서 살고 있든 여러 군중이 모여서 살든 결국은 하늘이 만든 것이니까 하늘의 도리를 따라야 하며, 그래서 모든 생활이 천도라고 하는 것을 윤리의 바탕으로 삼아야 한다는 것입니다. 오늘의 사회에서 일반적인 의미로 윤리는 각 계층 각 국가 또는 각 분야마다 틀린다고도 생각할 수 있지만 인간생활은 마지막엔 천도로 귀결되어야 하지 않겠나 하는 것이 유가적(儒家的)인 입장입니다. 천도는 결

국 일대지도(一大之道)입니다. 일대지도란 것은 세 가지로 풀 수 있습니다. 하느님이 절대의 도리라는 뜻도 있고 또 일(一)이라고 하는 것은 시간적으로 현재이고 대(大)라고 하는 것은 영원한 것입니다. 현재와 영원이 합치되는 것, 또 공간적으로 이야기할 때 일(一)은 개체이고, 대(大)는 전체입니다. 그래서 시간적으로 현재와 영원, 공간적으로 개체와 전체가 조화를 이루는 도리가 결국은 천도입니다. 그런 의미에서 인류사회를 보더라도 나 혼자만 잘 사는 도리가 아니고 전체가 다 잘 살 수 있는 도리가 윤리라고 하면, 전체가 다 잘 살 수 있는 최고적인 도리가 뭐냐 할 때, 그것은 천도입니다. 시간과 공간을 초월한 천도, 그러한 의미에서 동양에서 말하는 윤리도 하늘의 도리에 일치해야 된다는 것이며 이렇게 되어야지 모든 사람들에게 인간의 생활 윤리가 결국은 하나의 윤리로 통일됩니다. 이것은 유가적인 생각에서 뿐만 아니라 그리스도교에서도 그렇고 통일교에서 말하는 원리적인 위치에서도 모든 생활이 하나님의 원리에서 나온 것과 마찬가지로 인간생활을 아름답게 해줄 수 있는 윤리도 결국은 하늘의 원리에서 기인되어야 되지 않느냐 하는 생각을 합니다.

최동희 동학은 최재우가 종교적인 체험, 엄청난 충격적인 체험에 압도되어서 하느님의 조화를 받으면 만사가 다 해결되는데 그외에 또 뭐냐 하느님이 만병통치다라고 하는 일방적인 생각을 하게 되었습니다. 그러나 역시 동학도 하나의 종파로서 포교를 해가지고 하나의 종교집단을 형성하기 위해서는 윤리를 이야기하지 않을 수가 없었습니다. 그래서 종파라고 하는 측면에서 윤리를 이끌어내는 노력을 해서 이끌어낸 것이 종래의 유교 윤리와 접근시키도록 했습니다. 왜냐하면 그 당시는 일반적으로 유교를 받드는 사람들이 많았기 때문에 유교적인 해석을 어느 정도 시도하지 않을 수 없었던 것입니다. 그래서 유교의 윤리와 접근시키는 노력으로써 성(誠)·경(敬)·신(信)을 내세웠습니다. 그러나 다른 관점으로는 동학의 입장에서 보아서 유교의 여러 가지 복잡한 윤리를 좀더 간략히 해서 성·경·신에다 귀결시키기로 한 것입니다. 다시 말하면 유교에서는 오륜(五倫)이니 삼강(三綱)이니를 이야기했는데 최재우는 가령 윗사람에 대한 것으로서는 효도니 그외 다른 충이니 하는 것을 한데 묶어서 공경을 하면 된다고 하였습니다. 공경 하나로써 상하 윤리를 묶어 버렸습

니다. 그 다음에 횡적인 윤리는 신(信) 하나로 묶어 버렸습니다. 그러면 정성이란 것은 뭐냐? 정성이 따로 있는 것이 아닙니다. 상하 도덕도 횡적인 도덕도 여기에 바탕이 되는 것은 정성입니다. 정성이 없으면 공경도 신의도 없습니다. 이렇게 해서 유교의 여러 가지 종목을 세 가지 종목으로 간략하게 했습니다. 이것은 제가 보기에는 유교 자체 안에서도 그래왔다고 봅니다. 이러한 정신적 풍토 속에서 유교를 자기의 종교와 관련시켜서 윤리를 간략히 했습니다. 그런데 또 한 가지 이 성·경·신이라고 하는 자체를 볼 때에 이것은 유교에서도 인정할 수 있는 방법으로써 이 방법을 종교에다 끌어붙였다는 점이 또 하나의 새로운 것입니다. 최재우 자신은 원래 경이라고 하는 것은 윤리로서의 상하 윤리라기보다는 먼저 하늘을 공경하고, 그 다음에 신이라고 하는 것은 다른 사람들간에 지켜야 할 신이라기보다는 하느님을 믿는 것입니다. 정성도 하느님에게 드리는 정성, 이래서 성·경·신이라고 하는 것은 매우 종교적인 색채를 띠었습니다. 그러나 시기적으로 볼 때 이 세 가지 도덕이 과연 동학에서 얼마나 중요하냐 할 때 그것은 과히 중요하지 않습니다. 어떻게든 하느님의 조화를 받는 것이 가장 중요합니다. 그러기 위해서는 거기서 말하는 주문을 자꾸 외워서 하느님의 조화만 받으면 거의 만사가 다 해결된다고 생각했던 것입니다.

장병길 그런데 천도교에 덧붙여서 다음에 나오는 증산교라는 것이 있습니다. 여기서 상생(相生)이라고 하는 말이 나옵니다. 서로 '相' 자에 날 '生' 자니 상생(相生)입니다. 쉽게 말하면 신과 인간 사이에 하느님 모시는 마음을 가지고 인간을 모시는 것입니다. 인간 모시는 마음은 상제에 대한 충성입니다. 이것은 서로 원을 그립니다. 그래서 실천으로써 상제와 나 사이에 서로 원을 그려라. 이것이 바로 조화요 상생입니다. 그러므로 증산교에서는 천도교보다도 더 간단한 입장에서 보고 있는 것입니다.

사 회 대체로 모든 종교의 공통된 점을 밝히고 있는 것 같습니다. 이제 '통일 원리'에서의 윤리적 관점도 잠깐 살펴보겠습니다.

통일 원리에서 보는 윤리란 최고선이요, 모든 가치의 근본인 하나님의 사랑을 가정으로부터 시작해서 사회·국가·세계로 실현하기 위한 인간 행위의 규범이라고 보겠습니다. 좀더 구체적으로 말씀드린다면 하나님의

창조이상은 인간사회를 통하여 하나님의 사랑을 실현하는 것인데, 이 사랑을 구현하는 데는 구체적인 형식과 과정이 필요한 것입니다. 이러한 형식으로써의 가장 기본적인 단위가 바로 가정인 것입니다. 하나님이 최초의 인간인 아담과 해와를 지으시고 이들이 성장하여 부부가 되어 하나를 이루면 자녀를 번식하게 되는데 이때에 이들은 하나님을 중심으로 한 최초의 한 가정적인 단위를 이루게 되고 이때에 비로소 하나님의 사랑은 부모의 사랑, 부부의 사랑, 자녀의 사랑으로서 분성적(分性的)으로 실현을 볼 수 있게 되는 것입니다. 이러한 관점에서 보면 윤리란 하나님을 중심으로 하나의 이상적인 가정을 이루는 데 필요한 인간행위의 규범이라고도 표현할 수 있는 것입니다. 이러한 가정은 부자간의 종적인 사랑과 형제간의 횡적인 사랑으로 엮어지게 되는데 이 관계를 더 크게 확대시키면 하나님과 인간의 관계는 결국 부자간의 종적인 사랑의 관계로 이어지는 것이요, 형제애는 사회애·민족애·인류애로 연결되어지는 것입니다. 그래서 하나님은 우리에게 기구(祈求)의 대상이나, 심판의 주체로서보다는 사랑으로 엮어지는 부모의 입장으로서 임하게 되는 것이요, 또 횡적으로도 형제애는 가정에만 국한되는 것이 아니라 민족도 한 형제가 되고 인류도 한 형제가 됨으로써 가정을 중심으로 한 사랑은 모든 세계 인류애의 기본이 되는 것입니다. 따라서 통일 원리의 윤리적 입장에 입각해 볼 때, 인류라고 하는 것이 작게 보면 가정 단위에서 비롯된 것이고 민족으로, 세계로 나아가서는 하나님을 중심으로 한 모든 세계가 하나의 대가족 체제로서 하나의 사랑으로 엮어져야 할 것으로 통일 원리는 전망하고 있는 것입니다.

이상으로 각 종교마다의 윤리적 특성을 말씀 나누셨습니다. 그러나 그 가운데 많은 공통점을 느낄 수 있으셨겠는데 어떠한 점을 지적하실 수 있는지 말씀해 주시기 바랍니다.

3. 각 종교가 지니는 윤리적 공통점

공덕룡 여러 가지 종교가 각기 그 종교 나름의 특성이 있지만 바닥에 깔려 있는 점은 같다고 봅니다. 그러나 오히려 불교는 불교 나름대로의 그 방법 그 길을 가는 것이 오히려 역설적이지만 세계성을 띨 수 있다고 봅니다. 그리스도도 그리스도교 나름대로의 그 길을 가는 것이 세계성을 띨 수 있지 섣불리 다른 종교의 요소를 채택하여 폭을 넓힌다고 하는 것은 오히려 어리석다고 생각합니다. 물론 정신적인 바탕은 그리스도교나 불교나 다 같은 인간의 근원적인 하나의 흐름이지만, 이것을 피상적 방법론적으로 접근을 하려고 하면 오히려 자기의 주제성을 상실할 수 있는 결과가 오지 않을까요. 이렇게 볼 때 유교면 유교, 그리스도교면 그리스도교, 불교면 불교, 그 나름대로의 전통을 그대로 유지해 가는 것이 결과적으로 세계성을 갖는 것이 되지 않나 하는 생각이 듭니다.

장병길 저는 공 교수님의 의견에 좀 반대하는 입장입니다. 요즘은 그리스도교도 불교도 그 본래의 종교에서 철수하고 있습니다. 그러면 남는 것은 뭐냐, 아주 조화적인 것으로서 남는 것은 원시 종교로 돌아가는 것입니다. 그러므로 민간 신앙을 말해야 미국 사람도 영국 사람도 통할 수 있습니다. 만일 한국의 그리스도교를 그들에게 말할 것 같으면 "그건 크리스챤이 아니야"라고 합니다. 아마 저는 자세히 모르겠습니다만 중국의 불교 입장에서 한국의 불교를 보면 "그게 불교야? 우리가 참불교지"라고 생각할 것입니다. 우리의 가장 밑바닥에 깔려 있는 종교 의식, 이것은 어디나 다 있습니다. 이것은 아메리칸 인디안·흑인·영국인·독일인 다 좋아합니다. 통한다는 것은 그리스도교를 벗어났다는 것입니다. 그리스도교에서는 도저히 이해 못합니다. 그렇기 때문에 그리스도교는 본래의 그리스도교로 가라, 그것이 아닙니다. 그리스도교는 이제 보편적인 것을 찾아야 합니다. 결국 남의 것을 알아야 한다는 것입니다.

정태혁 지금까지의 종교 역사도 그런 방향으로 가고 있다고 봅니다. 가톨릭교에서 그리스도교로 발전할 때 가톨릭교에서 보편성을 띨 수 없기 때문에 그리스도교라고 하는 신종교가 생성되었습니다. 불교도 인도

라고 하는 데서 떠났습니다. 인도에선 불교가 거의 없습니다. 불교가 세계 종교로 되었을 때는 특수성, 인도라고 하는 특수성을 떠났기 때문에 세계 종교가 된 것입니다. 앞으로는 그리스도교든 유교든 불교든 자기 종교를 떠나서, 아주 떠날 수는 없다 하더라도 떠날 자세만은 가지고서 공간적으로 세계적인, 또는 시간적으로 영원한 하나를 찾아가야 합니다.

　최동희 종교에서 말하는 윤리라고 하는 것은 세속적인 그 자체의 윤리를 떠난 어떤 것을 말합니다. 그렇게 해서 윤리생활이 절대적인 생활과 직결됩니다. 가령 이것은 윤리학자들이 말하는 것과는 달리 종교 윤리라고 하는 것은 하나하나의 행동에 큰 비중을 두고 있습니다. 하나하나의 행동을 절대자와 직결시키기 때문에 경건한 점이 있다고 봅니다.

　사　회 시간이 많이 지났습니다만, 앞으로 모든 종교가 지녀야 할 규범적 귀착점 같은 것에 관해서, 그리고 미래에 있어서의 사회적 역할 등에 관해서 말씀해 주시기 바랍니다.

4. 각 종교가 지향해야 할 윤리적 규범

　장기근 결국은 하나의 가치관과 하나의 귀착점으로 모든 사람들이 지향을 해야지 세계 평화가 이루어진다고 봅니다. 이것은 종교를 믿지 않더라도 오늘의 정치사회에서 하나의 세계, 하나의 유엔을 지향하는 하나의 가치관과 하나의 이념을 우리가 존중하는 뜻에서 그러한 방향으로 나가려면 하나의 윤리관이 정립되어야 하지 않느냐 하는 생각입니다. 따라서 오늘의 사회에 있어서도 지식적인 면이나 또는 현상적인 면에서 대립되는 윤리를 가지고서 사회를 끌고 나가려고 하지 말고 하나의 공통된 윤리관을 가지고서 인류사회를 끌고 나갈 때에 인류의 장래는 밝고 또 진정한 의미의 평화사회를 구현할 수 있는 지름길이 될 것이라고 생각합니다. 또 종교 윤리를 사람들에게 무조건 믿으라고 강요하는 것보다는 그 믿지 않는 사람들을 믿게 만드는 방법이 더 중요하다고 봅니다. 행동하며 살고 있는 사람들을 올바르게 이끄는 종교 윤리의 실천적 운동이 절실한 것이라고 봅니다.

장병길 그렇게 되면 윤리가 또 하나의 가치관을 변동시키므로 그 윤리성의 지향성과 가치관의 변형이 생겨야 한다고 봅니다. 그런 의미에서 종교가 아주 긴박한 위치에 있으므로 사회 윤리와 종교 윤리 어느것이 더 위이냐 하는 것이 문제가 아니라고 봅니다.

최동희 오늘날의 물질적인 상황이라고 하는 것은 가치체계를 근본적으로 바꿔야 합니다. 현대는 서양 근대 사조가 세계를 정복한 입장에 있습니다. 그러면 서양의 근대 사상이 뭐냐? 힘에의 의지, 힘에의 의지라는 것은 어디까지나 남을 이길 수 있는 강한 힘을 가질 수 있다는 것입니다. 이것을 본질적으로 보면 강한 무력으로 나타납니다. 지금 전세계 어느 나라든 미소 양대국의 입김이 안 들어간 나라가 없어서 이러한 정부하에 있어서는 어느 누구도 착한 일을 할래야 할 수 없습니다. 또 미소 양국으로부터 파급되는 힘의 물결이라고 하는 것이 우리 인류적인 입장에서 이제 어떠한 나라든 전쟁을 하지 못하게 합니다. 왜냐하면 지금 이미 보유하고 있는 핵무기만 다 폭발이 되어도 이 지상 위의 사람들이 다 죽는 것은 물론이고 이 지구까지 없어집니다. 그럼 여기에서 문제는 어떻게 되어야 되느냐, 새로운 가치체계가 세워져야 합니다. 말하자면 힘에의 의지가 아니라 대화에의 의지라든지 평화에의 의지라든지 이러한 새로운 윤리가 나와야 되겠다는 것입니다.

정태혁 우리에게 지금 큰 문제가 되는 것은 서구적인 힘의 사고라고 학자들은 흔히 이야기하고 있습니다. 그리스적인 힘을 의지하는 사고는 그리스 종교에서부터 나타났고 그리스 종교로부터 헤겔의 변증법에 이르기까지 그들이 생각하고 있는 것은 현대의 위기를 해결할 수 있다고 생각하고 있는 것입니다. 그렇기 때문에 종교를 갖지 않는 공산주의 체제에 있어서는 결국 안티테제(反)라는 부정적 가치체계를 가지고 있습니다. 이렇게 생각해 볼 때 동양에서는 이러한 힘에 의지하는 것이 아니라 보다 근본적인 사랑, 자비에 의해서 인간이 살아가야 한다는 것을 많은 종교가 가르치고 또 그 종교를 바탕으로 해서 원리가 그러한 정(正)·반(反)·합(合)이라고 하는 무한부정을 거쳐서 긍정이 있다고 하는 것이 아니라 부정이 반, 긍정이 반인 그 속에 모든 것이 살아나는 그런 논리가 이미 인도의 불교에서 논리체계를 세워 놓았습니다. 그렇기 때문에 앞으

로 종교인들은 이 선조들이 이루어 놓은 것을 세계가 지향해야 될 거기에 가장 적당한 약을 가지고 임해야 된다는 생각을 해봅니다.

그러므로 종교인들은 이 사회는 윤리가 돼먹지 않았다 하는 생각을 하기보다는 모두가 원리를 저버리고 무명 속에 살고 있으므로 하나님의 사랑, 부처님의 자비심을 가지고서 나와 더불어 모든 불쌍한 사람들을 구해내지 않으면 안 된다는 사명감을 가지고 임해야 되겠습니다.

사　회 오랜 시간 좋은 말씀 많이 나누셨습니다. 결국 모든 종교는 지금까지 지향해 온 하나의 절대, 영원의 존재를 향해 보다 폭넓은 아량과 겸손한 자세를 가지고 우선 종교인 자신들부터 선구자적인 실천적 사명을 다해야 할 줄 압니다. 감사합니다.

19

준제다라니의 공덕과 영험

1. 준제다라니(准提陀羅尼)를 설하신 인연

부처님이 한때 제다림(逝多林)의 급고독원(給孤獨園)에 계실 때였다. 그때에 대비구중과 보살들과 천룡팔부(天龍八部)들에게 둘러싸여 미래의 박복하고 죄많은 중생을 연민히 생각하고 계시면서 준제삼매(准提三昧)에 들어 과거 칠구지불(七俱胝佛)께서 설하신 다라니를 설하셨다.

칠구지불이란 범어로는 사프타코티(Saptakoti)라는 말인데 사프타는 일곱(七)이요, 코티는 무수한 수를 말하고 억(億)이라고도 한다. 그러므로 과거 칠구지불은 과거의 무수한 부처님이다. 흔히 말하는 과거칠불(過去七佛)은 곧 이 칠구지불이다. 숫자로서의 칠(七)은 무수한 수를 상징하고 있다.

그때 부처님께서 설하신 바, 과거의 칠구지불께서 설하신 다라니는 지금 우리가 독송하는 《천수경》에 보이니, "娜藐颯多南 三藐三沒多 俱胝南 恒二儞他 唵者禮主禮 准泥娑縛賀"이다. 이를 범어로 복원하면 "namo saptanāṁ saṁyaksaṁbodhā kotināṁ tanyātāoṁ care cure śunde svāhā" (나모 삽타남 삼먁삼봇다 코티남 타냐타 옴 짜레 쭈레 순데(제) 스와하(사바하))이다.

준제다라니는 부처님께서 미래의 박복하고 악업에 허덕이는 중생들을 위해서 설하신 것이니 《칠구지불모소설준제다라니경 七俱胝佛母所說准提陀羅尼經》에서 알 수 있거니와, 특히 부처님이 미래의 악업중생을 연민히 여기시어 이 다라니를 설하셨다는 데 우리는 주목해야 할 것이다. 또한 대비구와 보살들에게만 둘러싸여 계신 것이 아니고 그 자리에는 천룡팔부가 같이 있었다는 것에도 주의해야 한다.

천룡팔부는 천(天, Deva)·용(龍, Nāga)·야차(夜叉, yakṣa)·건달바(乾闥婆, Gandharva)·아수라(阿修羅, Asura)·가루라(迦樓羅, Garuḍa)·긴나라(緊那羅, kimnara)·마후라가(摩睺羅伽, Mahoraga) 등 여덟 선신(善神)들이다. 이 선신들의 가호가 없으면 말법의 박복하고 죄많은 중생을 구제하기 어렵기 때문이다. 천룡 등 팔부선신이 부처님의 회좌에 배석되어 있다는 것이 바로 박복중생의 가호자가 이들 선신임을 상징하고 있다. 말법 중생은 이러한 방편이 없이는 구제하기 어려운 것이다. 그러므로 밀교는 대승 불교의 절정으로서 무한한 선교방편으로 죄 많고 복 없는 중생들 속에서 현실생활을 통해서 구제해 내는 것이요, 따라서 즉신성불(即身成佛)을 궁극의 목표로 한다.

육신을 가진 인간은 몸 때문에 죄도 많이 짓게 되고, 이 몸을 받아서 살게 되었으니 박복중생이다. 사바 세계에서 목숨을 받아 살고 있는 우리 인간을 저 도리천의 중생들과 비교해 보면 얼마나 박복한가를 알 수 있으리라.

또한 이 사바 세계에 사는 중생은 자기의 생명을 유지하기 위해서 죄를 짓게 된다. 오늘날의 현실에 비추어 스스로 자신의 모습을 돌이켜보면서 부처님이 이 다라니를 설하시게 된 인연을 억념해야 한다.

2. 준제다라니의 공덕

《다라니경》에 설해 있는 것에 의하면 이 다라니를 송지하면 많은 공덕이 있다고 하였다. 특히 이 다라니를 송지하라고 권하신 대상은 출가·재가의 보살들임을 또한 알아야 하겠다.

경문에서 "만일 진언의 행을 닦는 출가·재가의 보살이 있어, 이 다라니를 송지하여……"라고 하셨다.

첫째로 이 다라니를 송지하여 90만 번을 채우면 무량겁에 지은 십악사중 오무간죄(十惡四重 五無間罪)가 모두 소멸되어 낳은 곳에서 항상 불보살들과 만나 풍요한 재물과 보화가 있고 언제든지 출가할 수 있게 된다고 한다.

부모를 죽이거나 아라한을 죽이거나 부처님의 몸에 피를 흘리게 하거나 화합승을 파괴하는 가장 무거운 무간죄까지도 소멸되는 것이니 여타의 많은 죄야 문제가 되지 않으며, 불보살을 만나고 풍요한 재보를 얻고 출가할 수 있다는 이 세 가지의 공덕이 얻어지면, 인간으로서 더없는 복락을 누리는 것이 된다. 삭막하기 그지없는 이 세상에서 착한 벗을 만날 수 있는 것도 행복한 일인데 불보살을 항상 만날 수 있으니, 다시는 영구히 박복중생으로 태어나지 않게 될 것이요, 또한 풍요한 재보를 얻으니 이 세상의 많은 중생들에게 마음대로 보시하여 공덕을 쌓을 수 있을 것이며, 또한 출가할 수 있으니 항상 부처님 곁에 있어 법을 들을 수 있으리라.

다음에는 만일에 재가보살로서 계행을 닦아가지고 이 다라니를 굳게 수지하여 송하면 항상 천취(天趣)에 낳고, 혹은 인간으로서는 항상 국왕이 되어 악한 곳에 떨어지지 않고 성현에게 친근하며, 여러 천(天)이 사랑하고 공경하여 호위하고 받든다. 만일 세상 일에 종사하면 모든 재난이나 횡액이 없고, 용의가 단정하고, 음성이 위엄 있고, 마음에 근심걱정이 없어진다고 하였다.

다음으로는 만일 출가보살이 이 다라니를 송지하면 모든 금계(禁戒)를 갖추어 가지게 되고 아침, 낮, 저녁으로 항상 염송하여 가르침에 따라 수행하면 현생에서 구하는 바 출세간의 실지(悉地)와 정(定)·혜(慧)가 나타나고, 십지바라밀(十地波羅密)을 증득하고 무상정등보리(無上正等菩提)를 속성원만하게 증득하게 된다고 하였다.

3. 준제다라니의 영험

이 준제다라니를 송지하여 1만 번에 이르면 꿈속에서 불보살을 보고 검은 물건을 입으로 토하게 된다. 이때에 검은 물건이라는 것은 죄가 멸하여 복이 생하는 징조다.

또한 2만 번을 송지하면 꿈에 제천의 사옥(舍屋)을 보게 된다. 이뿐 아니라 높은 산에 오르거나 높은 나무에 오르거나, 혹은 큰 연못 속에서 목

욕하고, 혹은 하늘로 올라가고, 혹은 천녀(天女)들과 같이 놀고, 혹은 설법하는 것을 보고, 혹은 머리칼을 뽑거나 삭발하는 것을 보고, 혹은 좋은 음식을 먹고, 혹은 큰 바다나 강을 건너고, 혹은 사자좌에 오르고, 혹은 보리수를 보고, 혹은 배를 타거나 사문을 보고, 혹은 거사가 흰 옷이나 누런 옷으로 머리를 덮은 것을 보고, 혹은 해나 달을 보고, 혹은 동남동녀(童男童女)를 보고, 혹은 젖이나 과실이 나는 나무에 오르고, 혹은 시꺼먼 장부가 입으로 불을 토하는데 그와 싸워서 이기고, 혹은 거친 말이나 소가 와서 받거나 차려고 하나 이를 치거나 소리치면 그가 두려워 도망치는 것을 보고, 혹은 우유죽이나 좋은 음식을 먹고, 향기 있는 흰 꽃을 보고, 혹은 국왕을 본다.

그런데 만일 다라니를 송지해도 이런 몽조를 보지 못하는 사람은 전생에 오무간죄를 지은 것임을 알아야 한다. 그러나 여기서 더욱 분발하여 다시 70만 번을 송하면 위와 같은 경계가 나타나니, 그때에는 반드시 죄를 멸하여 속히 소원을 성취하게 된다. 이렇게 되면 준제부처님의 상을 그려 봉안하고, 3시·4시·6시에 공양하면, 세간이나 출세간의 모든 소망과 무상보리를 성취하게 된다.

또한 이 다라니의 영험으로 다음과 같은 것을 볼 수 있다.

만일 이 다라니를 수지하면 장차 성취할 바가 어렵거나 어렵지 않거나, 그 느리고 빠름을 알게 된다. 그것은 방 안에 고마이〔瞿摩夷, 牛糞: 인도 사람은 소똥을 신성한 것으로 여김)로 작은 단(壇)을 만들고, 결계(結界)의 진언을 외우면서 시방계(十方界)를 결계하고, 향수를 담은 병을 단 안에 놓아둔다. 그리하고 이 다라니를 염송하면 그 병이 움직인다. 이렇게 되면 얻고자 하는 바가 성취될 것임을 알 것이라고 하였다.

이와 같은 영험을 시험하는 방법이 무수히 경전에는 설해져 있으나, 한 가지만 예를 들고 지면 관계로 생략하겠다.

4. 다라니를 수지하는 요령

이 다라니를 수습하여 소원을 성취코자 하는 이는 먼저 반드시 목욕재

계하고 깨끗한 옷을 입고 도량을 엄숙히 꾸미고 본존을 안치할 것이다. 그리고 밀교의 법식에 따라서 단을 만들고 인계(印契)를 맺고 진언을 송지하도록 되어 있다. 그러나 오늘날 일반 대중이 그렇게 하기가 어려운 실정이므로 그저 부처님 앞에서 이 다라니를 송지하되, 몸과 마음을 깨끗이 하고 부처님의 영험력을 믿고 일심으로 정진해야 한다.

그런데 이 다라니를 송지하려는 이는 준제불모(准提佛母)나 준제보살(准提菩薩)을 모시는 것이 마땅하니, 그 화상법(畵像法)이 있으나 여기에서는 이만 생략하겠다.

20

종교적 심성으로서의 성과 속

1. 종교의 중심 개념

종교란 어떤 것인가 하는 문제는 간단히 말하기 어렵다. 그것은 종교의 여러 가지 현상을 통해서 말해질 수밖에 없으며, 그것을 통해서 각 종교의 특성을 살펴볼 수 있고, 따라서 이러한 연구를 통해서 종교의 정의도 내려지게 되기 때문이다.

그런데 많은 학자들에 의해서 연구된 성과를 돌이켜보면, 종교의 몇 가지 정의가 말해졌으니 이를 통해서 여러 종교의 특성을 발견하게 된다.

지금 여기에서는 종교의 정의를 논의하거나 종교 현상을 설명하려고 하는 것은 아니다. 다만 이러한 수많은 종교에서 볼 수 있는 종교 현상 속에서 그들이 공통적으로 가지고 있는 몇 가지 개념을 알아보고, 그것을 통해서 성(聖)과 속(俗)의 문제를 생각해 보려고 한다.

오늘날 상식적으로 말해지고 있는 종교란 '신과 인간과의 관계'라고 하는 것으로 되어 있다. 이것은 서구적인 신의 개념을 중심으로 하여 종교를 규정한 것이다. 이러한 규정은 서구 종교의 종교 현상을 통해서 말해진 것일 뿐 수많은 종교 속에는 이러한 종교적 개념이 해당되지 않는 것도 있다. 불교를 위시하여 자이나교, 또는 원시적인 종교 형태에서 볼 수 있는 초자연적인 우주적 능력이나 정령을 믿는 프레애니미즘과 같은 것이다. 이러한 종교에 있어서는 신과 인간과의 관계에서가 아니고, 초자연적인 힘과 인간과의 관계가 설해지게 되거나 혹은 초인간적인 원리와 인간과의 관계가 설해지게 된다.

어떠한 형태의 종교이든지간에 일반적으로는 인간의 삶이 중심이 되어 인간 이상의 어떤 것과의 관계 속에서 설해지고 있는 것이 종교적인 교

설이다. 그러므로 서구 종교에서 보는 바와 같이 신의 관념이 중심이 되면, 종교적 교의는 신의 계시로서 인간에게 주어지게 될 것이며, 초자연적인 관념이 중심 개념이 되는 것이다. 그러나 어떤 우주적인 원리의 개념이 중심이 되는 종교에서는 그에 대한 신비적인 체험에 의해서 스스로 얻어지는 것이 가르침으로 나타나게 된다. 전자는 그리스도교의 교의이며, 후자는 불교의 교의에 속한다.

2. 신과 초자연의 신비의 이해

일반적으로 모든 종교에서 볼 수 있는 특질은 초자연이나 신과 같은 인간 이상의 어떤 존재에 대한 개념을 가지는 것이다. 이것은 우리들의 지성이나 이성의 범위를 초월한 것이라고 이해된다.

초자연이나 신은 인간의 지식으로 규정할 수 없으며, 볼 수도 없고, 감촉할 수도 없으나, 신비한 세계로서 있는 것이다. 그러므로 종교는 과학이나 또는 어떠한 사유도 벗어난 세계에 도전하는 것이라고 할 수 있다. 이것을 스펜서는 말하기를 "모든 종교는 설명하기를 바라는 신비한 세계를 인정하면서 침묵하고 있다"고 하였다. 그는 종교의 본질적인 면을 "지능을 초월한 어떤 것에 대한 신앙"이라고 하였다.

막스 뮐러는 이에 대해 "모든 종교에서는 생각할 수 없는 것을 생각하고, 표현할 수 없는 것을 표현하려고 하는 노력이요, 무한에의 동경"이라고 말했다. 이것은 일종의 신비적인 감정이다.

그리스도교에서 보더라도 17세기의 그리스도교인에게서는 그리스도교적인 교의가 과학이나 철학과 떠나지 않고 있었다. 그러나 그뒤에는 이것이 신비적으로 이해되게 된다. 원시인에게 있어서 사람의 말소리나 몸짓으로써 보이지 않는 어떤 것을 나타냈고, 그 어떤 힘이 별의 운행을 그치게 하거나, 비를 내리게 하거나 그치게 할 수 있다고 생각한 것은 종교와 과학이 유리되지 않은 것이다. 그들이 행한 종교적인 의례는 결코 불합리한 것이 아니었다. 오늘날 우리들이 기술적으로 해결하고, 과학적으로 처리하는 것과 다를 바가 없는 것이었다.

3. 신성과 진실

종교에 있어서 신이나 초자연적인 힘을 신비한 것으로 생각지 않을 수 없는 것과 같이, 또한 신성한 것으로 생각지 않을 수 없다. 레빌레(A. Reville)가 말했듯이 "종교란 인간의 정신을 저 신비적인 정신과 결합하는 유대의 감정에 의해서 인간생활을 결정하는 것이다. 이 신비적인 정신이 세계와 자기를 지배하고 있는 것을 인정하고, 또한 이 신성한 것과 결합하고 있다고 느끼는 것을 기뻐한다"고 할 수 있다.

종교 현상으로 나타나는 기도나 제의를 통해서 인간 정신은 신비적이고, 신성한 것과 결합되는 것이다. 이러한 신비적인 신성한 것은, 신성이라고 생각되기도 했고 또한 성령이라고 생각되기도 했다. 그러나 불교에서는 이러한 것과는 달리 진실한 것을 가진다. 불교의 본질을 알 수 있는 사성제를 보면, 첫째로 사물의 덧없는 속에서 인생의 고의 현실을 보고, 둘째로는 고의 원인으로서 인간의 근본 욕구가 있음을 보고, 셋째로는 욕구를 없앰으로 고를 없앨 수 있다는 것을 보았고, 넷째로는 고가 없어지게 하기 위해서 가야 할 단계가 설해진다.

곧 팔정도란 것이 이것이다. 여덟 가지의 정도란 사물을 올바르게 보고 올바르게 처리하는 것이니 정견, 정사, 정업, 정명 등은 나와 남과의 관계에서 올바르고 공정한 처세와 마음가짐을 말한다. 이것은 곧 계(戒)이다. 이러한 단계를 거쳐서 다시 나아가서(정정진), 선정에 들어가서 자기의 것으로 증득하면(정정), 지혜를 얻는다(정념). 이러한 계·정·혜의 3단계를 거쳐서 비로소 진실한 것으로서의 열반에 의한 인간 구제가 완성되는 것이다.

이러한 불교의 본질에서는 신이나 신성과 같은 것은 보이지 않고 오직 인간이나 우주의 진실된 것, 성스러운 것만이 있다.

불교인에게 있어서는 고통스러운 현실의 삶이 어디서 왔으며, 그것이 없어진 즐거운 세계가 어디로부터 오느냐 하는 형이상학적인 것은 문제되지 않는다. 오직 우리의 마음속에서 거짓된 것이 진실된 것으로 바뀌었을 뿐임을 알았기 때문이다. 가야 할 곳은 진실된 세계일 뿐이다. 진실

된 자기를 체험하고, 진실된 세계를 맛본 불타의 가르침은 우리가 실천해야 할 목표요, 구제의 길인 것이다. 이런 뜻에서는 불교가 마치 무신론의 종교 같지만 사실 불교는 무신론도 유신론도 아닌 것이다. 오히려 초자연적인 힘과 같은 것에는 무관심하다. 오직 나의 진실, 이 세계의 진실만이 관심의 대상이 되고 있다.

올덴베르그가 "불교는 인간이 스스로 자기 자신을 구제한다고 하고, 다시 신이 없는 종교를 창시한 위대한 계획은, 바라문적인 사상에서 이미 그 지반이 갖추어졌다. 신성의 관념은 점차로 사라지고 있다. 옛날의 신들은 창백하게 물러났다. 브라만은 이 지상의 저쪽, 영원한 적정 속으로 사라졌고 이제 해탈하고자 하는 노력만이 남았다. 곧 그것은 인간이다"라고 말한 그대로다.

종교의 발달은 요컨대 영적 존재와 신성 개념이 점차로 사라짐으로써 이루어지고 있다. 어떤 것에의 탄원·속죄·제의·기도 등이 뛰어난 위치를 점유하지 않는 종교에로 발달하고 있는 것이다. 이러한 종착역에 서 있는 것이 불교의 해탈의 세계요, 열반의 세계다.

4. 종교적인 신앙과 의례의 역할

모든 종교 현상은 신앙과 의례의 두 기본적인 범주를 가지고 있다. 이 중에서 종교적 신념은 단순하거나 복잡하거나간에 모두 공통된 특질을 보인다. 이것은 일반적으로는 성과 속이라는 두 영역을 가진다.

세계를 성스러운 것과, 그렇지 못한 것으로 구별하는 것이다. 성스러운 것은 신이나 또는 성령과 같은 존재만이 아니라 바위·나무·샘물·집·산 등 어떤 사물이라도 성스러운 것이 될 수 있다.

의례에 있어서는 성스러운 것과 관계되는 행위가 주가 된다. 예를 들면 성화된 자의 입으로부터 나오는 말이나 그가 행하는 의식이 있다. 그러한 성화된 자의 말이나 몸짓은 초인간적인 능력을 나타내는 것으로 되어 있다.

인도의 고대 종교인 베다의 공희가 신들의 찬양으로 그의 호의를 얻고

자 할 뿐만 아니라 창조자로서의 신의 능력을 나타낸다고 믿어졌다.

원시 불교에 있어서도 신의 존재는 인정하지 않지만 진실되고 성스러운 것이 있다는 것을 전제로 한다. 곧 사성제와 여기에서 파생된 여러 종교행사에서 이것을 볼 수 있다.

사성제라고 하는 것은 고성제(苦聖諦)·집성제(集聖諦)·멸성제(滅聖諦)·도성제(道聖諦)의 넷인데, 고·집·멸·도라고 하는 네 가지는 모든 존재의 진실한 모습이며 동시에 거룩한 성자에 의해서 설해진 가르침이요, 성자가 아니면 알 수 없는 네 가지의 진리다. 그러므로 적어도 원시불교에서는 이 네 가지 진리가 거룩하고 성스러운 것으로서 신앙의 대상이 되었고, 이 중의 도제인 여덟 가지 실천에 따른 종교적인 의례가 파생하게 된 것이다.

그러면 모든 종교에서 볼 수 있는 성과 속의 구별은 어떻게 하게 되었는가. 성스러운 것이란 그의 위력에 있어서나 등급에 있어서 속된 것보다는 높은 단계에 있다고 생각된다.

인간에게서 보더라도 성인은 속인보다 높은 단계의 것을 가지고 있다. 거룩한 것 혹은 신성한 것과 그렇지 않은 것과의 관계는 대립관계에 있는 것이 아니고 주종의 관계나 혹은 상관관계를 가진다.

그리스도교에서는 성스러운 존재로서의 여호와신에 대해 인간은 속된 것으로서, 굴종과 회개의 주종관계에 있다. 그러나 어떤 종교에서는 신들의 앞에서 인간이 굴종만을 하는 것이 아니라, 신들을 자극하는 적극적인 태도를 보이기도 한다. 멜라네시아의 어떤 종교 형태에서는 비가 오게 하기 위해서는 비를 오게 하는 신이 살고 있다고 생각되는 샘물이나 신성한 호수에 돌을 던진다. 이와 같은 자극으로 신을 일깨워서 비를 내리게 하는 것이다. 이것은 성과 속과의 의존관계를 보이는 것이다. 이러한 상호 의존관계는 또 다른 면에서도 흔히 볼 수 있다. 가령 신에게 공물을 바치고, 불보살을 공양하는 것은 성과 속의 상호 의존관계인 것이다. 신이나 불보살은 속된 인간을 위해서 존재하는 동시에 인간에 의해서 그들이 존재한다.

일반적으로 순수한 종교체계에서 보면, 성과 속은 서로 이질적인 것으로서 존재한다. 그러나 이것은 이것으로부터 저것에로 넘어갈 수 없다는

것이 아니다. 많은 인류가 행하고 있는 입신(入信, initiation)의 의례가 이 것을 보여 준다. 입신이란 어떤 젊은이를 종교생활로 들어가게 하기 위한 목적으로 행하는 의식이다. 이 의식을 통해서 속에서 성에로 넘어가는 길이 열리는 것이다.

입신 의식을 겪은 젊은이는 의식과정에서 속된 존재로서의 자기는 죽고, 그 순간 다른 것으로 바뀌어 새로운 형태의 성으로 소생하는 것이다. 일정한 의식이 죽음에서 재생을 실현한다고 생각되고 있다.

이러한 것은 불교 의식에서도 볼 수 있다. 특히 불교에서 일정한 밀교적 의식을 통해서 즉신성불하는 계기가 주어진다고 하는 것이 이것이 아닌가 생각된다. 그리스도교에서도 기도를 통해서 회개가 극에 이르러서 죄인으로서의 자기가 죽고 새로운 하나님의 아들 딸로서 거듭나는 것이 이것이 아닌가 생각된다.

또한 이러한 성과 속의 개념은 이 두 세계가 영원히 분리되어 있는 것이 아니고, 서로 대립되어 있다고 생각되기도 한다. 그리하여 한쪽이 완전히 없어짐으로써 다른 한쪽으로 들어가게 된다. 절대적인 종교생활을 하기 위해서는 속된 범인의 생활을 완전히 벗어나라고 권한다. 승원주의(僧院主義, monasism)는 여기에서 발단된 것이다. 이 주의에서는 평범한 인간이 세속생활을 하는 것과 다른 것을 인위적으로 가진다. 신비적인 금욕주의도 여기에서 나왔다. 세속의 애착을 끊는 것이다. 불교의 승가제도에서도 이러한 특성을 볼 수 있다. 그러나 이러한 두 대립된 세계에 다리를 놓는 것이 신앙이요, 종교 의례라고 볼 수 있다.

종교 신앙은 성스러운 것이 속된 것과 관련지어질 수 있다는 것을 표상하는 것이요, 종교 의례는 속된 인간이 성스러운 것에 대하여 행하는 행위다. 성스러운 것은 매우 복잡한 양상을 보인다. 그리스도교, 특히 가톨릭에서는 하나이면서 셋인 신적 인격을 가지고 있을 뿐만 아니라 처녀·천사·성도·영혼 등을 인정한다. 불교에서는 열반이나 불보살만이 아니라, 특히 대승 불교에서는 수많은 천신이 외호자로서 성의 위치에 놓여지고, 반야의 지혜나 또는 법 자체가 성스러운 것으로 받들어진다.

일반적인 종교 현상 속에서 성과 속의 개념을 추정해 보면 여기에서 볼 수 있듯이 종교란, 결국 성(초월)과 속(현실)의 두 분리된 세계에서 한

쪽의 부정을 통해서 서로 관련지어지는 신앙과 의례적 행위가 연계적으로 있게 되는 체계라고 정의될 수 있다. 교회나 승원이라고 불리어지는 공동사회에서 공통된 도덕적·종교적 목표를 향해서 성스러운 것에 귀의하여 신앙과 의례를 가지고 연결되는 체계를 가진다. 이상은 종교 일반에서 볼 수 있는 것이지만 불교는 이러한 일반적인 특성 외에 또 다른 차원의 성과 속의 관계를 가진다고 하겠다.

5. 세간의 허망과 출세간의 진실

불교에서는 일찍이 《아함경》에서 성과 속의 개념을 가진 교설이 나온다. 이것은 불교가 일반적인 종교의 기본 요소를 갖추면서, 새로운 종교로서의 성격을 준비하고 있었음을 말해 주는 것이다. 왜냐하면 당시 인도에서의 정통 종교인 바라문교에서는 성스러운 존재로서 브라만이 있고, 비속한 존재로서는 인간을 비롯한 현상 세계가 존재한다고 생각하는 식으로 성과 속의 관계가 설해지고 있다. 여기에서는 성으로서의 창조자인 브라만과 속으로서의 피조물인 현상계 속의 나와의 사이는 이원의 대립 관계가 아니고, 하나이면서 둘로 나타난다고 하는 동치(同値)관계를 보인다. 이것이 우파니샤드 시대의 범아일여의 사상이다. 범(梵)은 성이고 아(我)는 속이라고 하는 가치관의 대립을 이미 벗어나서 절대적 가치로서의 두 존재가 대립을 떠나서 관련지어진 것이다. 여기에서는 성과 속이 신비적인 합일을 가져왔으므로, 이미 속은 속이 아니고, 성도 성이 아니다. 여기에 이르러서는 죽음과 삶의 대립된 개념이 있을 수 없으므로 인간의 생명이 우주와 합일하여 영생불멸을 얻게 되는 것이다.

서구 종교는 이러한 단계에 이르지 못하고 오늘날까지 이어졌다. 그런데 이러한 사상의 뒤에 나타난 불교에서는 여기에서 더 나아가서 성과 속을 인간의 내부 세계로 환원시켰고, 그것을 스스로 자기의 생활 속에서 실천하는 도리로 승화시켰다. 따라서 불교에서는 일반 종교학에서 사용하는 성이니 속이니 하는 개념과는 다른 뜻에서 사용하고 있는 것이 있다. 그것이 곧 출세간과 세간, 진제(眞諦)과 속제(俗諦)라고 하는 것이다.

세간이라는 말은 'loka'라고 하는 말이요, 출세간이란 'lokottara'라고 하는 말을 번역한 것이다. loka라는 말은 lok라는 어원으로부터 된 말이라고 보면 '보여지는 장소'의 뜻이다. 또한 luj라고 하는 어원으로부터 된 말이라고 한다면 '파괴되어질 것'이라는 뜻을 가진다. 이것은 끊임없이 생하고 멸하면서 변천을 거듭하여 드디어는 괴멸되고 마는 것, 천류(遷流)하는 것이니 무상한 것이라는 뜻이다. 출세간은 세간을 초월하여 이러한 괴멸 속에서 얽매여 있는 현실에서 해탈한 세계인 것이다. 이것을 《아함경》에서는 성(聖, ārya)이라고 하는 말로써 찬미하고 있다.

《잡아함경 雜阿含經》 권12의 게(偈)에 보면 변이법(變易法)에 대한 성현의 견해와 세간의 속인이 보는 견해의 차이가 설해지고 있다. 곧 성현이 고(苦)라고 보는 것을 세간에서는 낙(樂)이라고 하고, 세간에서 고라고 하는 것을 성현은 낙이라고 한다고 하였다.

불타의 설법은 상대방의 근기에 맞춰서 설하는 대기설법(對機說法)이었으므로, 가장 적당한 방법을 택하여 상대방의 개성에 맞췄던 것이다. 범천이 있느냐 없느냐 하는 문제나, 업이나 윤회가 있느냐 하는 문제 등에 대하여도 당시의 일반 민중의 신앙을 바로잡기 위해서는 일단 그들이 믿고 있는 생천(生天)이나 업·윤회를 인정하여 그것을 교화의 계기로 삼았다. 다시 말하면 상식적인 것을 기초로 하여 진행시키면서 드디어는 불타 자신의 입장에까지 유도하는 방법을 택하였다. 그러므로 불타는 특히 재속신자를 교화할 때에는 생천·계·보시 등을 설하여 공덕을 쌓도록 유도하는 방편을 쓰셨다. 그리하여 상대방의 심기가 열려서 보다 깊은 곳으로 갈 수 있게 되면 그때에 깊은 진리를 설하셨던 것이다. 따라서 세속에 속하는 교설과 이것을 초월한 교설이 있게 된 것이다.

불교에서의 성과 속의 구별은 이러한 성질의 것이니 출세간적인 성과 세간적인 속의 두 가지 교설은 《아함경》에 이미 있었고, 그것이 아비달마나 대승 불교로 발달하면서 이 두 가지 범주에 속하는 교설이나 법의 구별이 세간과 출세간의 이제설(二諦說)로서 나타나게 되었다. 그리하여 이미 아비달마(阿毘達磨) 불교에서는 대중부(大衆部)에서 속망진유(俗妄眞有)의 설이 나타나게 된 것이다. 이것은 세속의 모든 법은 거짓된 허망한 것이요, 세속을 떠난 진실된 세계만이 존재한다고 하는 생각이다.

6. 세속제(世俗諦)와 승의제(勝義諦)의 불이(不二)

세간과 출세간이라고 하는 것이 인간생활의 두 세계를 나타내는 개념으로 굳어지면서, 이것이 소승의 논서 등에서는 세속의 진리라는 세속제와 궁극의 참된 가치 세계의 진리라는 뜻에서의 승의제의 두 범주가 빈번히 말해지게 되었다.

《대비바사론 大毘婆沙論》권77에서는 여러 경전 중에 나타나는 이제설(二諦說)을 들어서

1) 고·집·멸·도의 사제(四諦) 중에서 앞의 고·집의 두 진리는 세속제요, 뒤의 멸·도의 두 진리는 승의제라고 하는 자가 있고,

2) 사제 중에서 고·집·멸의 삼제는 세속제이고, 도제만이 승의제라고 하는 자가 있으며,

3) 사제는 모두 세속제에 속하는 것이요, 오직 일체법이 공(空)하다고 하는 것과, 아(我)가 아니라고 하는 것만이 승의제라고 하는 자가 있다. 그러나 비바사사(毘婆沙師)는 "사제에는 모두 세속과 승의와의 뜻이 있다"고 하였다. 곧 세속제는 우리가 현실적으로 볼 수 있는 사실 등과 비유로써 설명할 수 있는 것이요, 승의제는 16행상(行相)으로 설명한다고 하였다. 16행상이란, 고제(苦諦)에 있어서는 그것이 항구적인 것이 없고, 고이며 거짓된 존재요, 실체가 없는 네 가지 모습이요, 집제(集諦)에 있어서는 애욕의 집착이 고의 원인이요, 그것이 고를 일으키며 생하게 하고, 고를 돕는 원인이라고 하는 네 가지 작용의 모습이요, 멸제(滅諦)에 있어서는 고가 멸하는 이상적인 세계는 계박을 멸하고 번뇌를 가라앉히는 뛰어난 수승한 경지로서, 재난을 떠난 네 가지 모습이요, 도제(道諦)에 있어서는 그것이 성자가 실천해야 할 올바른 길이요, 올바른 이치에 맞는 것이요, 이상적인 세계로 가게 하며, 미망의 존재로부터 벗어나게 하는 네 가지 모습이 있다. 이와 같이 사제설을 승의제로 설명하려면 16의 행상(行相)으로 설명하고 있다.

이와 같이 비바사사들이 사제의 자성을 세속제와 승의제로써 설명하면서, 사제 중에는 모두 세속제와 승의제가 있다고 설하는 것은 용수(龍樹)

가 공(空)의 표현으로써 사용한 이제설(二諦說)의 입장과는 다른 것이다. 용수에 있어서는 공이기 때문에 사제가 성립되고, 공에 있어서는 사제도 실체가 없는 무자성공(無自性空)이라는 입장이다. 그러면 이상과 같은 비바사사의 이제설에서는 다음과 같은 문제가 제기된다. 곧 세속 속에 세속제로서의 진리가 있거나 없다고 한다면 그것은 승의가 있기 때문인가? 만일 그렇다면 승의만이 있는 것이 아닌가 하는 문제가 있게 된다. 곧 승의제와 세속제와의 관계는 어떤 것인가 하는 문제이다. 그러므로 이에 대하여 비바사사는 대답하기를, 불타의 교설을 들어서 "세속 속의 세속성은 승의가 있기 때문이다"라고 하여 승의제의 입장을 바탕으로 하여, 이에 의해서 세속의 있고 없음이 성립된다고 하는 입장이다.

《구사론 俱舍論》은 이 비바사사의 뜻을 받아서 이제설을 밝히고 있다. 곧 세속제에 있어서는 가령 병(瓶) 등이 물건을 담고 있으나 이것이 깨지면 그런 능력이 없어지는 것과 같고, 물이 지혜에 의해서 분석되면, 물로서의 구실을 못 하는 것과 같은 것이요, 이와는 달리 승의제는 병과 같은 물체가 깨져서 가루가 되더라도 원소는 아주 없어지는 것이 아닌 것과 같고, 또한 뛰어난 지혜로써 물을 분석하더라도 그 원소는 없어지지 않는 것과 같다고 하였다. 곧 세속에 있어서는 아직 지혜로써 파척(破斥)하지 않은 때에 있어서 거짓으로 존재하는 것이니, 이와 같은 세속의 이치에 의해서 "병이나 물이 있다"고 설하는 것이다. 다시 말하면 사물이 절대적으로 존재한다고 하는 입장인 유자성(有自性)의 입장에 서 있는 유부(有部)의 입장에서는 어떤 물체가 부숴져서 극미의 상태에 이르더라도 없어지는 것이 아니라고 하여, 이와 같이 모든 존재는 실재하는 것을 승의제라고 한다.

이러한 입장은 용수의 입장과는 다르니 용수는 모든 존재가 인연으로 생하여 자성이 없다고 하기 때문이다. 용수는 《중론 中論》〈관사제품 觀四諦品〉 제10계에서 "세속에 의하지 않고는 승의는 설해지지 않는다. 승의에 도달되지 않으면 열반을 얻지 못한다"고 하여, 세속제야말로 승의제 내지 열반으로 가는 기초라고 설하였다. 이와 같이 《중론》에서는 〈사제품〉에서 세속제와 승의제라는 말이 사용되어, 특히 공의 세속적인 존재 의의가 설해진다.

이런 점은 〈관인연품 觀因緣品〉에서 〈관전도품 觀顚倒品〉에 이르는 동안에 강조되고 있다. 〈관성괴품 觀成壞品〉 제8계와 〈관인과품 觀因果品〉제17계에서 보는 바와 같이 "아무것도 없는 공이라면 성괴(成壞)는 있을 수 없고, 인과의 생멸도 있을 수 없다"고 하는 참된 공의 진제적인 뜻을 설명하고 있다. 이것은 저 비바사사가 거룩한 법인 승의제를 존중하고, 세속제는 이보다 낮은 가치를 가진 것이라고 하는 것과 대조적인 것이다. 여기에서 우리는 용수의 입장이 세속의 입장을 진제와 다를 바가 없다는 것이요, 오히려 세속제와 승의제를 불이(不二)의 입장에서 어디에도 치우치지 않는 중도의 입장에 서 있다고 하겠다. 그러므로 《유마경 維摩經》 등에서 보이는 유마거사의 입장은, 세속에서 승의제를 구현함으로써 인간이 구제되는 것을 보이는 것이니 도속일여(道俗一如)의 대승 불교의 입장이다. 이것은 소승 불교가 출세간적이요, 세속을 떠나는 태도에 떨어지기 쉬운 것을 시정한 것이다. 그러면 이러한 도리를 어떻게 실천할 것인가. 여기에 불교적 구도의 길이 있는 것이다.

불타가 깨달으신 것, 용수가 《중론》에서 설한 것은 바로 이러한 길이니, 중도야말로 성과 속이 둘이 아닌 이상의 세계인 것이다. 진제·속제의 둘은 필경 이 중도를 나타내고 실천하기 위한 것이니, 이러한 진속상즉(眞俗相卽)의 도리를 가항(嘉祥)은 이렇게 말했다. "이제(二諦)는 중도로써 체(體)로 한다"고. 여기에서는 성과 속의 어느 편에 서 있더라도 중도를 떠나지 않기 때문에 진제중도(眞諦中道)요, 세제중도(世諦中道)요, 이제합명(二諦合明)의 중도라고 하게 된다. 진제는 유(有)로서 무(無)요, 속제는 무로서 유인 것이다. 실천되고 표현될 바는 유무의 이변(二邊)을 떠난 중도일 뿐이다. 이러한 소식은 《반야심경》에서의 '색즉시공(色卽是空)'은 진제의 입장이요, '공즉시색(空卽是色)'은 속제의 입장이다. 이는 이것과 저것이 둘이 아닌 중도이며, 여기에서 일체의 고액이 없어져서 제도된다.

석존은 진제에 도달하여 열반을 증득하신 뒤에 49년간 중생제도를 위해서 세속구제의 일을 실천하셨으니, 석존의 삶은 성과 속이 융화된 것이요, 성으로서 속을 포섭하신 것이니, 중도의 실천이었다. 석존은 깨달음에 만족하지 않고 설법을 통해서 진속불이(眞俗不二)를 보이셨다.

원효가 요석공주와 인연을 맺었고, 그뒤에 스스로 속복을 입고 소성거

사(小性居士)라 하며, 무애무(無碍舞)를 추고 무애가(無碍歌)를 부르며 무애행을 했던 것은 성에서 속을 버리지 않음이다. 이것은 바로 진제를 근거로 하여 속제를 실천함이니 중도가 아니랴. 원효의 무애행이란 결국 중도의 실천이다.

원효는 스스로 파계하여 시정 불교(市井佛教)・생활 불교로서 민중을 교화하였으니, 진정한 계는 계에 집착함이 없는 것이다. 의상(義湘)이 계를 지키면서 정법을 보이려고 한 것과 대조적이다.

또한 일본의 친란(親鸞)이 계를 파하고 비승비속(非僧非俗)을 표방한 것은 어떻게 볼 수 있을 것인가. 속에서 진을 떠나지 않으려고 한 것이 아닌가. 진에서 속을 떠나지 않고, 속에서 진을 떠나지 않음이 중도일진대, 어느 길을 택하는가는 인연에 따를 뿐이다.

법신(法身)은 상이 없으나 사물에 따라서 형태를 보이고, 반야는 본래 공허하나 인연을 따라서 비추나니라.

21

한국 밀교의 특징

1. 머리말

본인은 일찍이 《밀교》라는 소책자를 내놓은 일이 있다. 이 책은 동국대학교 역경원에서 펴낸 문고판인데, 거기서는 티베트와 중국과 한국의 밀교를 역사적으로 고찰해 보았다. 그러나 그것은 체계적으로 설해진 것이 아니고, 그저 단편적인 것을 모아서 대강의 흐름을 짐작할 수 있도록 한 것이다. 특히 한국의 밀교사는 이제까지 외국의 학자나 국내의 학자가 이에 대하여 논술한 것이 거의 없는 형편이고 게다가 일반적으로 한국 불교에서는 밀교가 고려 때까지 존재하다가 조선시대부터는 없어져 버린 것같이 말해지고 있으므로, 그런 것이 아님을 보이기 위해서 오늘날까지 이어지고 있는 밀교를 서술해 본 것이었다.

나는 그 책을 쓰면서 다시금 새롭게 느낀 것이 있다. 그것은 우리 한국의 불교 신앙 속에는 밀교적인 것이 오랜 역사를 통해서 뿌리 깊게 박혀 있다는 것이었다.

그리고 그것은 우리 고유 신앙인 샤머니즘과 상통할 수 있는 요소를 가진 것이어서 그것과 무리 없이 어우러져 갔다고 하는 것이다. 이제 다시금 〈한국 밀교의 특징〉을 생각해 보면서, 여기에서는 우선 한국 밀교의 역사를 살펴보고, 이에 따라서 그 특징을 고찰해 보려고 한다.

2. 한국 밀교 약사(略史)

이미 내외의 학자들에 의해서 지적되고 있는 바와 같이 3국의 불교 전

래는 백제의 경우, 침류왕 원년(348)에 호승 마라난타가 동진(東晋)에서 바다를 건너와서 불교를 홍포했다고 하고, 고구려는 소수림왕 2년(372)에 진(秦)왕 부견(符堅)이 승 순도(順道)와 더불어 불상 및 경전을 보내온 데서 비롯되며, 신라는 눌지왕 때(419-458)에 고구려로부터 아도화상이 모례(毛禮)의 집에 와서 불교를 전했다고 한다.

그러나 이런 기록보다도 훨씬 이전에 고구려와 백제에는 이미 불교가 전해져 있었다고 하는 설도 있다.

하여튼 당시의 불교는,《해동고승전》의 순도전(順道傳)에 보면, "서역의 자등(慈燈)을 전하여 동이(東暆)의 혜일(慧日)을 걸고, 보이되 인과(因果)로써 하고, 화복(禍福)으로써 유도했다"고 하였다. 이렇게 하여 불교가 이 땅에 전해진 뒤, 1백여 년이 경과하여 7세기 중반에는 밀교가 공식적으로 행해졌던 것이니, 밀본(密本)화상이 있었고, 그뒤를 이어서 명랑(明郞)법사가 나왔다.

명랑법사는 선덕여왕 원년(632)에 당나라로 들어가서 밀교를 배워, 선덕왕 4년(635)에 돌아와서 신인종(神印宗)의 종주가 되었다. 그는《불설관정복마봉인대신주경 佛說灌頂伏魔封印大神呪經》에 의한 신인(神印)의 비법을 전했다고 하니, 이 신인비법이 문두루비법(文頭婁秘法)이라고 하는 것이다.

문두루라고 하는 것은 범어의 mudrā, 곧 인계(印契)이니, 신인이라고도 한다. 이것은 일종의 방위신(方位神)을 신앙의 대상으로 삼는다.

《삼국유사》에 의하면 그는 경주 낭산(狼山)의 남쪽에 있는 신유림(神遊林)에 밀단(密壇)을 쌓고 동·서·남·북·중앙의 오방신을 봉안하여 유가승(瑜伽僧) 12명을 거느리고 문두루비법을 닦아, 당나라 군사의 침범을 물리쳤다고 한다. 이 도량에 사천왕사(四天王寺)를 세워서 이것을 전하게 하였으며, 또한 신라의 서울에서 동남쪽으로 20여 리 떨어진 곳에 안혜(安惠)·낭융(郞融)·광학(廣學)·대연(大緣) 등 대덕이 김유신·김의원·김술종 등과 더불어 원원사(遠願寺)를 세워서, 이 문두루비법의 중심 도량으로 삼았다고 한다.

또한 명랑대사보다 앞서서 밀본화상이 주술로써 선덕여왕이나 재상들의 병을 낫게 했다고 한다.

그뒤에 다시 신라 문무왕 때(661-681)에 혜통(惠通)이 총지종(摠持宗)을 개창했다. 혜통은 당나라로 가서 선무외삼장에게서 밀법을 배워 신라로 돌아왔다. 그도 밀교적인 주술로써 양재치병을 자재롭게 행했다. 그는 당나라로 들어온 밀교승 선무외삼장에게 밀교를 배우기를 청했더니 삼장이 말하기를 "해돋는 곳의 사람이 어찌 법을 받을 그릇이 되겠는가" 하고 가르쳐 주지 않고 3년 뒤에야 그의 그릇됨을 인정하여, 드디어 인결(印訣)을 전해 받았다고 한다. 그러나 혜통이 과연 누구에게서 밀교를 전수받았는지는 확실치 않다. 혜통이 당나라로 들어갔다는 시기와 귀국한 시기까지의 사이에는 선무외삼장이 중국에 있지 않았다고 하기 때문이다. 선무외가 입당한 것이 개원 4년(716)이라고 하는데 혜통이 귀국한 것이 인덕(麟德) 2년(乙丑, 665)이라고 하기 때문이다. 그렇다면 혜통은 누구에게서 밀교를 전수받았느냐가 문제가 되는 것이다.

하여튼 혜통이나 명랑이나 밀본의 밀교는 주밀(呪密, 雜密)이었음을 알 수 있으며, 혜통의 밀교는 오히려 선무외삼장 이전에 중국에 전해졌던 주밀이었으나, 그는 뒤에 선무외삼장의 통밀(通密, 純密)까지도 통달하고 있었음을 짐작하게 한다.

그러나 대승 불교로서 체계가 잡힌 밀교가 들어오게 된 것은 신라 영묘사(靈妙寺)의 승 불가사의(不可思議)에 의해서였다. 통일신라시대에 당나라로 가서 선무외삼장에게 사사하여 《대일경》의 깊은 비법을 공부하고, 그의 제7권인 《공양차제법 供養次第法》에 대하여 친히 수습하고, 그의 구결(口訣)을 기술하여 《대비로자나경공양차제법소 大毘盧遮那經供養次第法疏》 2권을 찬술했다.

또한 신라의 현초(玄超)도 선무외삼장에게서 태장법(胎藏法)을 배워, 이것을 대당 청룡사(大唐靑龍寺)의 혜과(惠果)에게 전했다.

또 혜초(慧超)는 오천축(五天竺)을 두루 순례하여 당나라로 돌아와 금강지(金剛智)・불공(不空)에게서 밀교 교의를 전수받았다.

이뒤에 건중(建中) 2년(781)에는 혜일(惠日)이 오진(悟眞)과 더불어 신라에서 당으로 가서, 장안의 청룡사 동탑원(東塔院)에서 밀교의 깃발을 휘날린 혜과화상에게 사사하여 통밀을 전수받고, 또한 오진은 그뒤에 중천축(中天竺)으로 갔다가 티베트로 돌아와서 그곳에서 병사하였으나, 혜일

은 《대일경》·《금강정경》·《소실지경 蘇悉地經》의 삼부경전의 비법과 제존유가(諸尊瑜伽) 30본을 전수받아 신라로 돌아왔다고 한다.

이상과 같이 삼국과 통일신라에 있어서는 많은 고승들이 당으로 가서 통밀의 높고 깊은 진리를 전수했으니, 오늘날 불국사·동화사·비로사(毘盧寺) 등에 현존하고 있는 금강계대일여래(金剛界大日如來)나 십일면관음(十一面觀音)의 석상, 그리고 철원 도피안사(到彼岸寺)의 금강계대일여래의 철상(鐵像) 등이 당시에 밀교가 융성했었음을 증명하고 있다. 그러나 신라에 있어서는 일반 대중에게 널리 보급된 것은 다라니를 송주하는 주밀이었다.

이상을 요약하면 한국의 밀교는 신라의 밀본대사로부터 명랑·불가사의·혜통·혜일을 통해서 신라의 민중 속에 뿌리가 내려졌다고 할 수 있다. 그리하여 밀교의 교상(敎相)과 사상(事相)이 두루 신라에서 행해지던 중, 일반 대중 속에서는 주밀을 위주로 하는 사상이 크게 떨치게 된다. 이것이 고려로 이어지면서 수많은 법회를 통해서 밀교가 생활 속에 꽃피게 된다. 고려에서는 신라의 그것을 계승하면서 더욱 크게 융성해졌던 것이다.

특히 신라 명랑의 신인종 계통을 계승한 안혜·낭융·광학·대연 등은 태조 왕건의 건국과 더불어 해적의 내습을 막기 위해서 양재법(攘災法)에 의해서 그를 진압하고, 개성에 현성사(現聖寺)를 세워 밀교의 근본 도량으로 삼았다. 이와 같이 명랑의 밀교는 소재(消災)·신인(神印)도량·대일왕(大日王)도량 등을 개설하여 주로 호국적 활동에 앞장섰다.

또한 혜통의 계통을 이은 밀교는 이를 통해서 세상을 제도하니, 주로 주문을 외워 병을 고치고 재앙을 소멸하는 데 있었다.

그리고 혜일의 계통에서는 특히 관정도량(灌頂道場)을 베풀어서 어떠한 극악중죄를 지은 자라도 이 도량에 들어가서 수법하면 그 죄장이 소멸되어 성불할 수 있게 된다 하였다. 그리하여 여기에서는 국왕을 비롯하여 많은 백성들의 귀의를 받았다. 후에는 묘청(妙淸)의 상주(上奏)로 관정도량이 상안전(常安殿)에 설치되었고, 국가의 대소 행사 때에는 언제나 각종 단장(壇場)을 설치하여 밀교적 수법으로 나라의 안태와 백성의 복락을 기원하니 아다바구신(阿咤波拘神)도량·염만덕가위노왕(閻滿德加威怒

王)신주도량·대불정오성(大佛頂五星)도량 등 수많은 도량이 설치되어 당시의 고려 사회의 복잡다단한 제반사를 능히 해결하고 있었다.

이러한 밀교의 수법은 밀교 근본 교리의 실천으로써 호마(護魔)수법이 행해진 것이니, 이들은 주로 식재(息災)·증익(增益)·경애(敬愛)·조복(調伏)이 주요한 목적인 것이다. 이상으로 보아 고려시대의 각종 도량은 국리민복을 위한 거국적인 행사였다.

신라 불교와 고려 불교의 성격은 왕실을 중심으로 하여 일어났고, 왕실에 의해서 크게 홍포되었으며, 그것은 밀교적인 수법에 의한 의식 불교요, 호국법회를 통한 국토장엄(國土莊嚴) 불교였다고 할 것이다. 이것은 이 땅이 가지고 있는 지리적인 환경과 사회적·문화적인 배경에 의거한 탓이리라.

북방으로부터 거란의 침입 이래 인접한 여러 세력과의 끊임없는 항쟁에는 이러한 밀교적인 무서운 힘의 구사가 필요했던 것이다.

특히 23대 고종 18년(1231)부터 공민왕까지 계속된 몽골의 압박 속에서, 국민적인 위기를 극복키 위해서는 기우(祈雨)·제병(除病)·양재(攘災)는 물론이요, 외적을 물리치는 양병(攘兵)·양적(攘賊)도 당연히 요청될 것이니, 이것을 능히 감당할 국민적인 힘을 갖게 한 것이 바로 밀교의 각종 호마도량인 것이었다.

고려의 충렬왕·충성왕·충숙왕에 사사한 이제현(李齊賢)의 《밀교대장서 密教大藏序》에 의하면 고려왕조는 밀교경전 90권을 간행하여 이것을 《밀교대장》이라고 하니, 그뒤에 다시 40권을 더해서 1백30권을 공서자(工書者)에게 명해서 사경(寫經)토록 했다. 이로써 고려조의 밀교에 대한 신앙이 얼마나 두터웠으며 얼마나 절실했던가를 알 수 있다.

그러나 이성계가 고려로부터 정권을 차지한 뒤에 이씨 정권에 의해서 정치·문화적인 개혁이 행해지면서부터 고려조의 귀족정치의 모순을 제거하는 작업이 이루어졌다. 그리하여 고려조를 이끌어 나가던 구세력을 일소하게 된다. 그것이 태종에 이르러서는 더욱 철저하게 행해지니, 여기에서 조선의 배불(排佛)주의는 사원을 폐합하고 사찰의 재산을 몰수하여 승려의 격하운동이 따랐고 불교 대신 유교를 받든 것이다.

이렇게 하여 불교의 탄압은 우선 종단의 통폐합에서부터 있게 되니 밀

교의 신인종을 삼론법성종(三論法性宗)인 중도종(中道宗)에 합쳐서 중신종(中神宗)으로 하여 교종에 병합시키고, 총지종(摠持宗) 곧 다라니종은 율종(律宗)인 남산종(南山宗)과 합쳐서 총남종(摠南宗)으로 하여 선종(禪宗)에 흡수시켰다. 이와 같이 하여 밀교의 두 종파가 교선(敎禪) 양종으로 흡수되어 종명까지 소멸되었다.

또한 태종 17년(1417)에는 이것도 폐지하여 밀교의 경서를 불태워 버리고 말았다. 이에 따라서 밀교의 그 번성하던 의궤(儀軌)가 모두 없어지니, 체계를 잡게 된 밀교는 폐멸되고 오직 진언(眞言)이나 다라니만이 민간에 유통되며, 특수한 재식(齋式)에서만 의식이 행해지면서 밀교의 명맥이 이어지게 된 것이다. 즉 밀교는 교(敎)·선(禪)과 서로 회통되는 단계로 들어간 것이다.

이것이 오늘날 한국 불교 속에 남아 있는 밀교다.

3. 한국 밀교의 특징

호국 불교의 주역인 밀교

우리 민족은 고래로 샤머니즘을 고유 신앙으로 가지고 있었다. 이러한 샤머니즘은 주력(呪力)의 신비력을 구사하는 밀교와 서로 상통할 수 있는 성격을 가진다. 그러므로 우리 민족에게는 밀교가 매우 친근감을 줄 수 있었다. 이뿐만 아니라 끊임없는 외적과의 항쟁에서, 소극적이며 교조적인 것을 강조하는 현교(顯敎)보다는 이러한 밀교가 현실적인 욕구를 채워 주는 가르침이 될 수 있었다.

한국에 들어온 불교는 이 민족의 정신생활에 획기적인 전환을 가져와 문화 창조에 크게 기여한 것이지만, 밀교는 직접으로 민족생활에 힘을 더해 주고 외부의 침입에 대한 호국의 힘이 된 것이다.

선(禪)이 생사일여(生死一如)의 초연함을 가르쳐 주었고, 정토(淨土)교가 현생만이 아니라 영원한 미래에까지 이어지는 가치관을 갖게 했다면, 밀교는 현실생활 속에서 민족적 위기 극복에 직접 힘이 된 것이다.

앞에서도 본 바와 같이 신라의 신인종 계통이나 혜통의 밀교는 모두 이러한 현세적인 문제 해결에 적극적으로 관여하고 있다. 밀교적인 의식을 통해서 불보살의 법력을 자기의 몸으로 감득하여 초인간적인 능력을 발휘할 수 있는 것이다.

실로 우리 민족의 역사를 통해서 볼 때 이러한 불보살의 초인적인 힘에 힘입지 않은 것이 없었다. 그러므로 《팔만대장경》의 조성도, 이러한 불보살의 법력을 빌려서 거란족의 침입을 꺾어보겠다는 민족적인 염원에서 있게 된 것이다.

한국 불교가 호국적인 경향이 짙지만, 이 민족이 가지고 있는 이러한 불행한 숙명을 극복해 온 데는 밀교의 신앙이 근간이 되었다고 하겠다.

백제의 불교나 신라, 고구려의 불교에서 밀교는 항상 이 민족의 현실 생활과 밀접한 관계를 맺었고, 호국적인 활동의 주역이 된 것은 당연한 일이라고 하겠다.

교 · 선회통의 진언밀교

조선에 들어와서 배불정책을 계속 수행해 나가면서도 왕실을 비롯하여 민간의 신앙은 불교를 떠날 수가 없었다. 그뿐 아니라 조선의 종단 통폐합에 있어서 신인종과 삼론법성종을 합친 것은 반야공(般若空) 사상과 밀교 사상이 결합된 것을 보이는 것이니, 그것은 《대집경 大集經》 등 여러 경전에 근거한 것이었다.

특히 《화엄경》에서는 화엄과 밀교의 결합을 꾀하고 있다. 불교의 근본 교리인 반야공 사상은 화엄으로 발전하여, 다시 밀교와 회통함으로써 비로소 불과(佛果)를 얻는다고 하였다.

불공(不空)의 《오비밀의궤 五秘密儀軌》에 "현교의 수행자는 오래 삼대 무수겁을 지나서 무상보리를 증득하는데, 그 중간에 십진구퇴(十進九退) 하여 칠지(七地)에 이르러 복덕과 지혜를 얻고, 성문 · 연각의 과(果)를 회향하니, 무상보리를 증득할 수 없다. 그러나 비로자나불 자수용신이 설한 바, 내증자각성지법(內證自覺聖智法)과 대보현금강살타타수용신지(大普賢 金剛薩埵他受用身智)는 현생에서 만다라아사리를 만나서 만다라에 들어갈

수 있으니, 갈마(羯磨)를 구족하여 보현삼마지(普賢三摩地)로서 금강살타에 들어가 그 몸 속에서 가지위신력으로 인하여 수유의 사이에 무량삼매와 무량다라니문을 증득한다"고 한 것이 이것이다. 이와 같이 밀교가 대승돈교(大乘頓敎)의 극치라고 보았다.

그러므로 조선에 와서 교와 밀이 회통하게 된 것은, 이미 당나라에서 현·밀 회통의 조짐이 있었으나 거기에서는 아직 이루어지지 못했던 것을 성취한 것이었다.

또한 조선에 와서 불교가 선교(禪敎) 양종으로 크게 나누어지게 되었으나 선과 교를 겸수하도록 배려하여, 승려의 학습 속에 송주(誦呪)와 예참(禮懺)을 수습하게 하니, 진여자성(眞如自性)을 밝히는 선의 진면목과, 천경의 골수요 일심의 원감(元鑑)인 진언을 지송하는 방편이 서로 대응해서 군기를 헤아리고 도산검수(刀山劍樹)의 이 험난한 세상에서 이를 극복하고 보림(寶林)으로 바꾸게 된다. 그리하여 선문(禪門)에서도 진언을 지송하게 되는 것이니, 이와 같이 선·밀회통의 기풍은 현금에까지도 자연스럽게 행해지고 있는 것이다. 한국 불교에 있어서는 다라니의 지송이 그대로 화두가 되고, 마장을 없애는 법력을 구사한다.

불력가지(佛力加持)와 의식 속의 밀교

조선의 배불정책으로 인하여 불교가 겉으로는 쇠퇴를 거듭하였으나, 태조를 비롯하여 모든 왕이 불교 신앙을 떠나지 못하고 있었다.

태조는 연복사(演福寺)의 탑을 중수하고, 문수회(文殊會)를 개설하였으며, 해인사의 불탑을 중수하여 불보살의 가피력으로 국리민복을 꾀하려고 하였다. 또한 태조 3년에 내전에서 베푼 반식불사(飯食佛事)나, 태조 6년에 세운 흥천사(興天寺)는 신덕왕후의 명복을 빈 것이요, 진관사에서 수륙도량(水陸道場)을 개설하고 사경(寫經)을 봉행하니, 이러한 불사가 12회에 걸친 인경(印經)과 14회의 소재도량법회와 기타 35회에 걸친 불사법회가 행해지고, 9회의 반승회(飯僧會)가 행해진 것이니, 이런 것들이 모두 불법 신앙의 발로였다. 그뒤에도 계속해서 청우(請雨)·시식(施食)수법 등

이 행해지는 속에서, 관정(灌頂)이나 다라니장구의 신력가지(神力加持)가 필요하게 되었던 것이다.

앞에서도 말했지만 우리 민족은 본래 샤머니즘을 가지고 있었으므로, 신비한 우주적인 능력을 내 몸으로 감득하여 그것을 구사하는 것을 능히 하고 있었다. 이러한 고유 신앙과 밀교는 자연히 조화를 이루게 된다. 불보살의 가지위신력(加持威神力)이란 순정(純正)한 불교 신앙에서 얻어지는 것이다.

따라서 당(唐)대에 번역된 수많은 경전 중에는 신주(神呪)나 다라니를 설하는 경전이 많았다. 당시에 번역된 《대일경》이나 《금강정경》과는 달리 인상(印相)·관상(觀想)·만다라 등이 정비되지 못하여, 오직 신주의 위력을 강조하고 있는 주밀(呪密) 계통이 환영을 받은 것이다.

본래 중앙아시아의 여러 국가는 유목민족이 중심을 이루고 있으므로, 주문에 의해서 대상을 지배할 수 있다고 생각하는 샤머니즘이 강력했다. 그러므로 이해하기 어려운 경전보다는 주술적인 요소를 가지고 현실적인 욕구가 채워지는 것이 생리에 맞았다.

한편으로 중국이나 한민족에게 있었던 고래의 신선술(神仙術)·음양오행설·풍수설 등이 인기가 있었으므로, 같은 기반을 가진 불교의 새롭고 차원 높은 밀주가 매우 인기가 있게 된 것이다.

주술적인 것이 인도·중국·한국·티베트 등지에서 관심이 높았던 것은 매우 흥미로운 일이다. 이러한 경향이 오늘날에 이르도록 계속되면서, 한국의 밀교는 아직 보다 높은 차원으로 발전되지 못하고 있는 느낌이 있다.

불교의 근본 목표가 재앙을 없애고, 나라를 보호하고, 복락을 얻는 현세 이익적인 공덕에만 있는 것이 아니라 성불하여 무상의 깨달음을 얻는 것이라면, 이러한 차원으로 속히 비약하여야 할 것이다. 그러므로 오늘날의 한국의 밀교는 이러한 발전의 단계에서 한 걸음 나아가고 있다고 하겠다.

중국이나 일본이나 인도 또는 티베트 등지에서는 교·밀회통, 선·밀회통이 이루어지지 못하였으나 한국에서는 이것이 성취되고 있으므로, 한국의 밀교는 폭이 넓게 자라고 있는 느티나무와 같다고 할 것이다. 그

러나 앞으로는 이 나무가 하늘 높이 뻗어 나가야 할 것이니, 이러한 것이 오늘날의 한국 밀교의 과제라고 하겠다. 나는 한국의 밀교를 볼 때에, 다른 나라보다 떨어진다고는 보지 않는다. 그동안에 모진 비바람을 견디면서, 밟히고 잘려 나가는 쓰라림을 참고 수많은 요소를 승화시켜 왔다. 옆으로 퍼지지 못하고 곧게 뻗어 나간 불교는 거센 바람이 불면 넘어지고 만다. 그러나 뿌리가 깊게 박혀서 넓게 퍼져 나간 나무는 뭇 짐승들이 모여들어서 안식을 얻게 하고, 비바람이 그대로 스쳐가는 것이다. 한국의 밀교 내지는 한국의 불교는 마치 느티나무와 같고, 길가에 곱게 핀 민들레와도 같다. 지나가는 사람의 발에 밟히고, 소나 말발굽에 밟혀도 죽지 않는 민들레, 거기서 노랗게 피는 꽃이 더욱 대견하지 않는가. 어떤 이는 한국의 밀교가 주술적인 잡밀의 영역을 벗어나지 못하고 있고, 체계가 잡힌 밀교로서의 모습을 찾기 어렵다고 하여, 밀교가 없어진 것같이 오해하는 이가 있다. 그러나 길가에 숨어서 피어 있는 민들레가 보이지 않는 것이다. 1천6백 년이 된 늙은 느티나무에서 움돋고 있는 푸른 잎을 보지 못하고 있는 것이다.

만다라의 의식 장엄과 순정밀교(純正密敎)

우리나라의 불교가 신라에서 고려·조선을 거쳐 오는 동안에, 밀교가 중심이 되어 장엄한 의식 불교로 발전되어 왔다고 하는 것을 잊어서는 안 될 것이다. 거족적인 불사로서 행해진 수많은 불사들은 그것이 바로 장엄한 만다라의 세계다.

부처님을 중심으로 만백성이 청정본심으로 돌아가서 복락을 누리고자 기원하는 부처님의 회상을 이룬 것이다. 여기에서는 부족함이 없이 모두가 갖추어진 장엄한 의식을 가지게 한다. 실제에 있어서, 우리나라의 불교 의식은 어느 다른 나라에서도 볼 수 없는 다양한 요소를 가지고 장엄하게 행해진다. 이와 같은 의식의 발달은 고려·조선 때의 국가적 행사를 봉행하던 역사적인 문화 유산이다. 이것이 바로 한국 불교에서만 볼 수 있는 범패(梵唄), 불교 무용, 각종 불구(佛具)에 의한 음악, 정비된 의궤(儀軌) 등에 나타나고 있다.

한국 불교의 법요 의식(法要儀式)은 장엄한 만다라의 구현인 것이다.

또한 한국의 밀교에는 인도 말기에 있었던 좌도(左道)적인 요소가 들어오지 않았다. 그것은 유교와 도교의 문화 바탕을 가진 중국에 수입된 밀교가, 중국적인 문화 토양에 맞는 밀교였기 때문이다. 금강지(金剛智)·선무외(善無畏)·불공(不空) 등의 밀교는 바로 이러한 것이요, 인도의 말기에 있었던 타락한 좌도밀교는 중국과 같은 유교 문화의 풍토에 맞지도 않을 뿐더러 여러 가지 조건이 맞지 않았다. 그래서 중국에 들어온 밀교가 한국으로 수입되니, 한국의 밀교는 순수한 불교로서의 밀교, 곧 부처님의 마음과 마음이 통하고, 몸과 몸이 통하는 바른 불교로서의 밀교로 육성된 것이다. 그러므로 순정한 밀교는 한국 밀교의 모습이라고 하겠다. 힌두이즘이 강하게 작용되지 않은 순수함과, 부처님의 모든 가르침을 다 같이 바르게 수용하는 올바른 모습이 한국 불교에서 볼 수 있는 것이다. 이 순정(純正)이라는 말은, 일본 사람들이 밀주(密呪)를 잡(雜)이라고 하고, 《대일경》 계통을 순(純)이라고 하는 그런 순정이 아니라 불교의 온 역사와 가르침의 전체를 통해서 볼 때, 한국 불교가 가지고 있는 특성이야말로 바로 순정 그대로라고 하는 뜻이다. 이질적인 것이 섞이지 않고 모든 가르침을 섭수한 정수로서의 한국 불교를 가리킨 것이다.

이러한 한국 불교는 현(顯)에서 밀(密)로 나가서 즉신성불하는 것이요, 자비와 방편이 둘이 아닌 현실에 살아 있는 불교가 되는 것이다. 만교(萬教)가 회통된 밀교는 근기가 다른 일체중생이 모두 성불하는 길이요, 장엄한 만다라의 밀교 의식은 법락환희의 국토장엄이 아니랴.

천수다라니의 공덕

1. 《천수경》과 천수다라니

우리가 조석으로 암송하는 《천수경 千手經》에 있는 '신묘장구대다라니'라고 하는 것은 '천수다라니'라고도 하는 것이니, 이것은 천수천안관자재보살이 수지하는 다라니라고 하는 것이다.

천수(千手)라고 하는 것은 관음보살이 일체중생을 구제하기 위해서 무한한 위신력을 발휘하여 중생들을 하나하나 건져내기 위해서는 무한히 많은 손이 있어야 하겠으므로, 천 개의 손으로 그의 무한한 수를 나타낸 것이다.

본래 《천수경》이라고 하는 이름으로 전하는 경전은 여러 가지가 있는데 거의가 천수천안(千手千眼)이라고 되어 있다. 이제 《천수경》의 본래의 이름을 보인 경전을 소개하면 다음과 같다.

1) 《천수천안관세음보살대비심다라니》
　　〔당, 불공(不空) 역〕
2) 《천수천안관세음보살광대원만무애대비심다라니경》
　　〔82구, 당, 가범달마(伽梵達磨) 역〕
3) 《천수천안관세음보살모다라니신경》
　　〔94구, 당, 보리류지(菩提流支) 역〕
4) 《천수천비(千手千臂)관세음보살다라니신주경》
　　〔당, 지통(智通) 역〕
5) 《천수천안관자재보살광대원만무애대비심다라니주》
　　〔당, 금강지(金剛智) 역〕

6) 《변대비신주(番大悲神呪)》

 〔실역(失譯)〕

7) 《금강정유가천수천안관자재보살수행의궤경》

 〔당, 불공 역〕

8) 《세존성자천수천족천설비(世尊聖者千手千足千舌臂)관자재보리살타달
 바광대원만무애대비심다라니》

이와 같이 8종의 경전 속에 모두 다라니가 설해지고 있다.

여기에서 보는 바와 같이 관세음보살은 손이 천이고 눈이 천이라고 하
여 그의 구족상을 표시하고 있는데, 천수천비(千手千臂)라고 한 것도 있
고, '천수천족천설비(千手千足千舌臂)'라고 하여 손과 다리, 혀와 팔이 모
두 천이라고 표현하고 있는 것 등이 모두 관음의 모습을 나타낸 것이다.

그래서 흔히 천수관음(千手觀音)이라고 하는데, 천수관음보살이 가지고
계신다고 믿어지는 다라니가 바로 천수다라니라고 하는 것이다.

다라니(陀羅尼, dhāraṇī)라고 하는 것은 본래 대승 불교에서 마음을 한
결같이 가지고 정법을 잊지 않게 하는 능력이 있는 장구(章句)를 뜻하고,
따라서 수행자를 수호하는 능력이 있는 것으로 믿어지는 말이다.

그리하여 후세에는 이 말이 주술적인 성격을 가지게 되었다. 그러므로
다시 이것은 부처님의 가르침 내용만이 아니라 부처님의 무한 능력까지
모두 지니고 있는 것이라고 하여 총지(總持)라고 하기도 한다.

본래 다라니라고 하는 범어는 드하(dhā)라는 말에서 파생된 말인데, 이
것은 '두다(置)'·'가지다(持)'의 뜻이 있고, 또한 '생하다'·'환입(還入)하
다'의 뜻 등 여러 가지 뜻이 있는 말이다. 이 말에서 파생된 다라나(dhā-
raṇā)라는 말도 '파지(把持)하다'·'집중하다'라는 뜻으로 쓰여져 다라니
라고 음사(音寫)되고 있으니, '다라나'라고 하거나 '다라니'라고 하거나
모두 같은 뜻을 가진 여성명사(女性名詞)들이다.

그런데 이러한 장구 중에서 글자의 수가 많은 것을 흔히 다라니라고
하고, 비교적 수가 적은 것을 진언(眞言)이라고 한다. 진언이라고 할 경우
에는 불보살의 깨달음의 세계와 서원이 들어 있다고 하여 이 말은 '진실
하여 허망하지 않다'는 것으로 생각된 것이다. 그러므로 이러한 진언이나

다라니는 밀어(密語)·밀언(密言)·명(明)·신주(神呪)·주(呪)라고도 한다.

다라니 중에서 긴 것으로서 《천수경》은 3백43자 1백13구로 되어 있고, 능엄주(楞嚴呪)는 4백27구로 되어 있으며, 이보다 더 긴 것도 있다.

진언으로는 대주(大呪)·중주(中呪)·소주(小呪)로 나누어지는데, 천수관음진언만 하더라도 3백43자로 된 대주, 35자로 된 중주, 6자로 된 소주가 있다.

또한 여러 불보살의 진언이나 다라니는 반드시 하나만 가지는 것이 아니고 두 가지 또는 세 가지의 진언을 가지고 있는 경우가 많다.

2. 천수관음의 성격

천수관음의 성격을 나타내고 있는 것이 바로 《천수경》에 나오는 제존(諸尊)의 성격이다. 따라서 천수관음의 성격이 바로 천수다라니의 공덕을 알 수 있게 하고 있다.

《천수경》에 나오는 천수다라니에서 보이는 관음보살의 여러 화신(化身)의 성격을 보면 그것으로써 천수관음의 성격을 알 수 있다.

천수다라니에서 보이는 본존(本尊)으로는 청경존(靑經尊, Nīla-kaṇṭha)·생연화제존(生蓮華臍尊, Padma-nābha)·저용존(猪容尊, Varāhemukha)·사자용존(獅子容尊, Siṁhamukhāya)·연화수존(蓮華手尊, Padma-hastāya)·보륜상응존(寶輪相應尊, Cakra-yuktāya)·나패음존(螺貝音尊, Samkha-śab-dana)·존병집지존(尊瓶執枝尊, Mahāla-kuṭa dharāya)·흑색신승존(黑色身勝尊, Kṛṣṇa-jināya)·호피의존(虎皮衣尊, Vyāghra-carmanivāsanāya) 등이다.

이들 여러 성존들은 모두 관음의 화신이니, 관음보살이 일체중생의 가지가지의 어려움과 고뇌를 관찰하시어 자비심으로 구도하시는 자비방편(慈悲方便)을 상징화한 것이다.

여기에서 범의 가죽 옷을 입은 호피의존, 멧돼지의 얼굴을 한 저용존, 사자의 얼굴을 한 사자용존과 같은 무섭고 괴이한 모습으로 나타나시는 관음의 모습이 바로 천수다라니의 성격이 되는 것이다. 범이라고 하는 것은 용맹스러운 짐승이므로 수행자의 장애를 없애는 능력을 가진 무서운

힘을 보이는 것이요, 사자도 이와 같다. 한 번 소리치면 백천의 뭇 짐승이 꼼짝 못하는 위력을 가졌으니, 관음의 위신력도 이와 같다. 또한 멧돼지도 그의 저돌적인 파괴력은 어떤 짐승도 따르지 못하는 것이므로, 악마를 무찌르는 관음의 위신력을 보이는 것이다.

인도에 전하는 신화에 멧돼지와, 인사자(人獅子)의 위력을 설한 이야기가 있다. 곧 천지가 창조된 태초에 히라니야크샤(hiraniyākṣa)라고 하는 악마가 있었다. 그가 대지를 바닷속으로 빼앗아 가지고 달아났다. 그때에 비슈누 신이 멧돼지로 몸을 바꾸어 물 속으로 들어가서, 1천 년 동안 싸운 끝에 그 악마를 죽이고 대지를 건져냈다고 한다.

또한 푸라나라고 하는 홍수로 인하여 대지가 파괴될 위기에 처해 있을 때에는 비슈누 신이 멧돼지로 변신하여, 대지를 이빨 위에 올려 놓아 떠받친다고 하였다. 곧 이 멧돼지는 이 세계가 악의 대해(大海)로 인하여 파괴될 위기가 오면 그로부터 구제한다고 믿고 있는 것이다. 그러므로 관음보살도 말법시대에 인류의 위기를 구제하신다는 믿음에서 나온 것이다. 그러므로 그의 형상은 머리가 멧돼지요, 왼쪽 무릎에 여성이 앉아 있고, 두 다리로 용과 거북을 밟고 있는 것이다. 무릎에 앉은 여성은 곧 대지요, 거북은 악마다. 이 멧돼지는 세계의 괴멸이 올 때에 나타나는 것이다.

멧돼지나 사자의 모습으로 나타나는 화신은 오탁한 시대에 나타나는 것이다. 이 시기를 흔히 경전에서 '불멸 후오백세(後五百歲)'라고 하는 말을 쓰고 있는데 이 시기는 인도교에서 말하는 '사트야유가(Satya-yuga)' 시대를 가리킨다고 보아진다. 이 시대는 말법시대에 속하여 악이 충만하고 인간의 고뇌와 죄악이 더없이 많아지는 시대이다.

이러한 시대는 석가모니불이 계시던 정법시대(正法時代)가 지나고 오늘날과 같은 시대가 된다.

그러므로 관자재보살은 후오백세 중의 박복중생을 귀신들의 침해로부터 구제하는 위신력을 나타내지 않으면 안 된다. 인간의 능력으로는 되지 않고, 자비방편 중에 이러한 무서운 방편을 쓰지 않으면 안 된다. 온순하고 부드러운 말씨와 미소짓는 화안(和顏)으로는 되지 않는다.

다음에 청경존의 모습이다. 청경존은 목이 푸르른 존자이시니, 마치 공

작새의 푸른 목과 같은 목을 가진 분이다. 공작의 우아하고 깨끗한 모습은 그의 공능을 보이는 것이다. 일체의 이익을 주고, 일체의 소원을 장엄하게 성취하며, 악업을 그치게 하여 더러운 모든 것을 이탈한 모습이다. 그러므로 탐욕의 더러움과 성내고 어리석은 해독을 완전히 없애 주시는 관음의 위신력을 보인 것이다.

또한 연화수존은 연꽃을 손에 가지고 있는 존자이니, 이것은 말할 나위도 없이 진흙같이 더러운 속세에서도 깨끗한 청정본심을 잃지 않게 하는 관음의 서원이다.

보륜상응존은 무한법문을 설하시는 모습이요, 나패음존은 음성공양으로 환희심을 잃지 않게 하시는 자비의 모습이요, 존병집지존은 무한한 생명을 부어 주시는 병을 가지고 있는 무한 생명의 상징이다. 이와 같은 여러 성존의 모습으로 나타나는 관음은 그가 자비방편을 구사함에 있어서 자재로이 모습을 바꾸어 중생의 근기에 맞추어 응변으로 방편을 구사하신다. 악마의 침해를 입고 있는 중생에게서는 악마를 제거하고, 법에 주린 중생에게는 법을 설하고, 세속에 매여서 허덕이는 중생에게서는 그 굴레를 벗어나게 하신다. 일체중생의 각양각종의 형태에 따라서 모두가 다른 처지와 다른 바람을 모두 채워 주기 위해서는 인연에 따라서 방편을 보여야 하니, 우리 중생의 쌓이고 쌓인 죄업을 자각하게 하여 장차 성불케 하려는 자비행이다.

3. 천수다라니를 설한 인연과 공덕

이상과 같은 관음의 화신의 시현에서 볼 수 있듯이, 《천수경》에 설해지고 있는 다라니의 위신력은 바로 그것이 관음의 성격이요, 서원이 되고 있다. 따라서 천수다라니를 설하게 된 인연도 이에 의해서 알 수 있다. 이제 여러 경전에서 말하고 있는 것을 보면 첫째로 《금강정유가천수천안관자재보살수행의궤경 金剛頂瑜伽千手千眼觀自在菩薩修行儀軌經》에서는 결계(結契)하여 이 다라니를 항상 염송하여 그치지 않으면 현생에 반드시 신(身)·구(口)·의(意) 삼업을 멸하여 청정하게 살 수 있고, 또한 구

하는 바 세간적인 부귀영화를 모두 이룰 수 있다고 하였다. 또한 이 다라니를 염송하면 불보살이 옹호·가지(加持)하여 어떤 악마도 침범하지 못하며, 임종 때에 본존이 앞에 나타나서 극락 세계 연화대로 인도하여 보살위를 증득하고 무상보리를 수기한다고 말하고 있다. 그러므로 이 경에서는 현생과 내생의 무한복덕을 얻는 것을 설하고 있는 것이다.

《천안천비관세음보살다라니신주경》 권상에서는, 이 다라니를 수지하면 일체의 장애가 모두 없어지고, 일체의 귀신이 침해하지 못하게 된다고 하며, 이 다라니는 일체중생과 천인이나 아수라를 위해서 설한다고 하고, 또한 모든 부처님은 이 다라니로 인해서 무상정등각을 얻는 것이라고 하였으며, 다시 그의 권하에서는 능히 아수라군을 파하고 국토를 옹호하며, 일체의 악귀, 모든 별들의 해독, 질병과 악인 등을 없앤다고 하고, 능히 마군을 모두 항복시킨다고 말하고 있다.

《천안천비관세음보살다라니신주경》이나, 《천수천안관세음보살모다라니신경》 등에서도 이와 비슷한 공덕을 설하고 있다.

그러나 《천수천안관세음보살치병합약경 千手千眼觀世音菩薩治病合若經》에서는 좀 다른 면에서 이의 공덕을 설하고 있으니, 곧 이 주를 송하면 사람이 구하는 바 모든 것이 이루어지므로 모든 병을 치료할 수 있다고 하여 염송하는 방법과 약방문까지 설해져 있다.

예를 들면 기침병이 있는 사람은 복숭아씨 한 되를 얻어서 엿처럼 고아서 이 주문을 1백8번 외우고, 그것을 모두 돈복하여 서너 번 거듭 먹으면 기침병이 낫는다고 하였다.

말세의 중생은 복덕이 박하므로 질병이 많기 때문에, 여래께서는 마땅히 질병을 치료하는 방법을 설해야 한다고 하고 있다. 부처님의 무여열반에서는 대비방편행(大悲方便行)이 따르는 것이다. 그러므로 여기에서는 이 다라니의 이름을 《광대원만무애대비심다라니 廣大圓滿無碍大悲心陀羅尼》라고 하고 있으니, 이름이 이의 성질을 나타내고 있다. 그리고 이 대비심다라니신주를 수지하고 이러한 치료법으로 중생을 구제하는 사람은 그가 곧 여래의 화신이라고 하였다. 왜냐하면 대비심으로 중생을 구제하는 것이므로 여래가 반드시 그곳에 나타나시기 때문이며, 이런 사람이야말로 여래와 같은 사람이라고 하였다.

또한 《천수천안관세음보살광대원만무애대비심다라니경》에서는 관세음보살이 무량겁으로부터 대자대비심을 닦아서 성취하고, 무량한 다라니를 닦아서 모든 중생을 안락하게 하고자 이런 신통력을 발하는 것이라고 하였다.

여기서 말한 신통력이란 곧 무량한 대비방편행을 가리키는 것이다. 경에서 관세음보살이 과거의 무량억겁을 생각하니 이 《광대원만무애대비심다라니》를 설하셨는데, "그때에 천광왕정주여래(千光王靜住如來)가 세상에 나오시어, 일체중생을 위해서 그때에 여래께서 말씀하시기를 '선남자야, 너는 마땅히 이 심주(心呪)를 수지하여 널리 미래의 악세에, 일체중생을 크게 이롭게 하라'고 하셨다. 그래서 나는 이때에 초지(初地)에 머물러 있었으나, 이 주를 수지하여 제8지를 그 자리에서 뛰어넘었다. 그리하여 나는 마음에 환희를 느껴 맹세하기를 '내가 만일 장차 오는 세계에서 일체중생을 이롭게 하고 안락하게 하기를 맹세하오니, 나로 하여금 즉시 내 몸에 천수천안이 갖추어지도록 해주소서'하고 발원하자, 그때에 바로 내 몸에 천수천안이 모두 갖추어졌다"고 하였다. 관세음보살의 서원에 의해서 구족된 것이 천수천안이요, 천수천안이 구족됨으로써만 대비행이 원만해진다고 하는 것을 말하고 있다.

또한 이 경에서는 다시 "진심으로 나의 이름을 칭념하고, 본사이신 아미타불을 오로지 생각하고, 그뒤에 이 다라니주를 송하면 몸 안에 있는 백천만억 겁을 통한 생사에서 지은 무거운 죄업을 모두 소멸할 수 있다"고 하였다. 여기에서는 이 다라니를 염송하는 공덕과 더불어 염송하는 순서까지 가르치고 있다.

4. 천수다라니의 내용

그러면 위와 같은 관음의 성격과 그의 서원에 의해서 설해진 이 다라니의 내용은 어떤 것인가. 《천수경》에서는 '신묘장구대다라니(神妙章句大陀羅尼)'라고 되어 있듯이, 이 다라니의 신묘한 세계가 그대로 표시되어서 다라니의 내용으로 되어 있다. 그러므로 범어로 되어 있는 신묘장구

대다라니의 내용인 '장구'의 본래의 뜻을 충실히 그대로 옮겨 보이겠다.

삼보께 귀의하옵나이다/거룩하신 관자재보살마하살, 대비민존(大悲愍尊)께 귀의하옵나이다/옴, 일체의 두려움 속에서 구해 주시는 저 성존께 귀의하오니/성관자재시여, 위력을 베푸소서/청경존이시여, 귀의하옵나이다/나는 이제 간절히 바라옵나니/일체의 이익이 성취되고, 밝고 깨끗하고 능히 이기지 못함이 없고, 일체생류가 있는 이 세간을 정화하겠나이다/옴, 관찰자이시여, 관찰하여 아는 지혜의 성존이시여, 관찰을 뛰어넘은 성존이시여/자자, 태워 주소서/대보살이시여 속히 억념(億念)하소서/항상 억념하소서, 속히 악업을 그치게 하소서/승리자시여, 대승리자시여, 항상 수지하소서/수지자재왕(受持自在王)이시여, 속히 일어나 주소서/더러운 때를 벗어난 때 없는 해탈이여, 속히 오라/세자재존(世自在尊)이시여, 탐욕의 독을 소멸하소서. 성내는 독을 소멸하소서, 어리석게 움직이는 독을 소멸하소서/두렵도다, 더러움들이여, 두렵도다 더러움이여/두렵도다, 어서 제거하소서/생련화제(生蓮華臍)의 성존이시여, (속히) 건지소서/(속히) 가게 하소서, (속히) 흘려내 주소서/(속히) 깨달음을 이루게 하소서/(속히) 깨달음을 이루게 하소서/애민청경존(哀愍靑經尊)이시여, (그대는) (나로 하여금) /애욕을 파하려고 분기케 하셨나이다/청경성존을 위해서 길상(吉祥) 있어라/저용존을 위해서, 사자용존을 위해서, 길상 있어라/연화수존을 위해서 길상 있어라/보륜상응존을 위해서 길상 있어라/나패음존이시여, 보리(菩提)를 위해서 길상 있어라/존병집지존을 위해서 길상 있어라/오른쪽 어깨쪽에 있는 흑색신승존에게 길상 있어라/범가죽 옷을 입은 (성존께) 길상 있어라/귀의하옵나이다/성관자재에게 귀의하옵나이다/옴, 그들이 모두 성취하여라/진언구(眞言句)를 위하여 길상 있어라.

자, 이러한 신묘장구대다라니의 내용을 알고 보면, 이것이 얼마나 간절한 인류의 소원이며, 이 소원을 관찰하여 이것을 이루게 하시려는 서원을 가지고 계시는 천수관음의 거룩하심을 알 수 있지 않은가.

또한 천수를 가지신 관음의 대비방편을 볼 때에 눈물겹도록 고마운 불

법에 무한한 깊은 신앙이 솟아나는 것을 느끼게 되고, 관음의 위신력이 바로 나의 힘으로 옮겨지는 것을 알 수 있다. 이렇게 되면 내가 곧 천수관음이요, 천수관음이 바로 나다. 관음의 위력과 공덕과 방편은 그것이 나의 것이 되었다.

뜻을 모르고 믿음만을 가지고 염송하는 것과 뜻을 알고 염송하는 것과는 그 깊이와 성취에 얕고 깊은 차이가 있다. 하나는 지(止)에 떨어지기 쉽고, 하나는 관(觀)으로 나와서 진속(眞俗)이 둘이 아닌 데서 자재로워질 수 있다.

23

우란분절(盂蘭盆節)의 의의

1. 우란분의 어의

우란분이라는 말은 본래 범어 울람바나(Ullambana)라는 말을 음사(音寫)하면 오람바나(烏藍婆拏)인데 이것이 와전되어 우란분이라고 하게 되었다. 범어 울람바나는 ud-lamb-ana로서 '걸려 있는 것을 떼는 것'이라는 뜻이니, 한역(漢譯)에서는 이도현(離倒懸)이라고 의역하고 있다.

《현응음의 玄應音義》제13에 보면, "우란분이란 이 말의 와전이니, 바르게는 우람바나라고 한다. 이것을 번역하여 도현(倒懸)이라고 한다. 서국(西國)의 법에 중승(衆僧)이 자자일(自恣日)에 이르러 공구(供具)를 베풀어 불승을 봉시(奉施)하여 선망도현(先亡倒懸)의 괴로움을 구한다. 서국의 외서(外書)에 선망죄(先亡罪)가 있어 가사(家嗣)가 끊어져 귀처(鬼處)에서 도현의 고(苦)를 받는다고 하여 부처님이 속습(俗習)에 따라서 역시 제의(祭儀)를 베풀어 삼보(三寶)에게 공덕을 짓게 하였다. 옛날에 우분(盂盆)은 곧 식사를 담는 그릇이라고 하나 이 말은 잘못이다"라고 하였다. 바나(bana)라는 말을 음역하여 분(盆)이라는 그릇으로 보는 것은 잘못이다.

그러면 범어 울람바나라는 말을 뜻을 살펴보면 ud-lamb-ana로 된 말인데 ud였던 d가 l 소리로 바뀌어 ul로 되었으니 ul은 전치사로서 별리(別離)의 뜻이 있고, lamb는 '위에 건다'는 뜻을 가진 동사이다. 그리하여 '걸려 있는 것을 떼어 놓는다'는 뜻을 가진 말이다. 그러므로 '거꾸로 매달려 걸려 있는 것을 뗀다'는 뜻으로, 이도현 또는 구도현(救倒懸)이라고 한 것은 올바른 의역이다.

2. 우란분의 기원

앞에서 소개한 《현응음의》에서 말하고 있는 서국의 외서라는 것이 어떤 것인지는 알 수 없으나 인도의 고서사시 《마하바라타》 제1대장, 제13장, 제14장, 제45장 내지 48장과 제74장 및 마누법전 제9장 등에 보면 범어로 자식이라는 뜻의 푸트라(putra)라는 말의 어원이 푸트(put)지옥에 떨어진 아버지를 자식이 구제한다는 뜻이라고 하였다. 과연 푸트라라는 말은 put-tra로 합성된 말인데, 푸트는 푸트지옥을 말한다. 푸트지옥은 자식이 없는 사람이 이 지옥에 떨어져서 문책받는다. 그리고 트라는 동사 trāi와 같은 말로써 구호(救護)한다는 뜻이 있으니, put-tra에서 전화된 putra라는 말은 어의 자체가 벌써 푸트지옥에 떨어진 부모를 구호하는 뜻으로 보아서 자식이 곧 이를 행해야 하겠기에 자식이라는 뜻으로 된 것이다.

그런데 인도에서는 고래로 자식이 없이 계사(繼嗣)가 끊어져 그대로 죽은 자는 그의 죄를 문책받는 지옥에 떨어진다는 신앙이 있어 바라문은 가계를 이어 조상을 잘 받들지만, 불제자들은 출가하여 가정생활을 하지 않기 때문에 그 부모가 지옥에 떨어져서 도현의 고를 받는다고 생각한 것이다.

흔히 《우란분경》 등에서 보는 바에 의하면 아귀지옥에 떨어진 부모를 구제한 것으로 되어 있으나, 사실은 푸트지옥이다. 이 지옥은 자식이 없어 조상의 제의를 잇지 못하는 죄의 대가로 거꾸로 매달리는 고통을 받는 것이다.

인도인의 자식된 도리는 부모를 현세는 물론이요, 내세에 있어서도 구출해야 한다고 믿고 있다. 마누법전 제9장 138에 "왜냐하면 자식은 그의 아버지를 푸트라고 불리어지는 지옥으로부터 구출한다(trāyate). 그러므로 그는 자재신(自在神)으로부터 푸트라라고 불리어진다"라고 한 것으로 이를 알 수 있다. 이로써 중국의 효의 개념과 인도의 효의 개념이 다른 것을 알 것이니, 곧 중국의 효는 현세적이요, 인도의 그것은 현세에 봉시(奉施)하는 것만이 아니라 내세까지도 부모의 고를 없애는 것이다. 그러

므로 우란분이라는 말 울람바나는 자식이라는 말 푸트라와 같은 뜻을 가진 말이니 다시 말하면 자식된 도리를 다하는 '효'를 말하는 것이다. 이러한 고래(古來)의 인도의 효가 부처님에 의해서 다시 설해진 것이 《우란분경》이다.

3. 우란분재의 유래

《우란분경》에 의하면 부처님의 십대제자 목련(目連)이 육신통(六神通)을 얻어 부모를 구출하여 은혜를 보답하려고 도안(道眼)으로써 관(觀)하니, 그의 어머니가 아귀지옥에 태어나 음식을 보지 못하고 피골이 상접하여 있으므로 목련은 가슴 아프게 슬퍼 이를 구제하려 하였으나 구출할 방도를 몰라 부처님께 말씀하니, 부처님이 말씀하시기를 7월 15일 승자자시(僧自恣時)에 칠세(七世)의 부모 및 현재부모를 억념하여 액난을 당하고 있는 부모들을 위하여 음식백미(飮食百味)와 오과(五菓)와 분기(盆器)와 향유(香油)와 정촉(挺燭)과 상부와구(牀敷臥具)를 갖추어 시방(十方)의 대덕중승(大德衆僧)을 공양하라고 가르치시니 목련이 가르침에 따라서 그리하니, 그날 목련의 어머니는 일체의 아귀고를 벗어날 수 있었다고 하였다. 이것이 소위 불교에서의 우란분의 시초이다.

목련이 이와 같이 선망부모의 천도를 위하여 대덕중승에게 봉시(奉施)한 것이 본보기가 되어 인도에서는 해마다 자자일(自恣日)에 행해지게 되었다. 《대분정토경 大盆淨土經》에 보면 병사왕(瓶沙王, Bimbisara), 수달거사(須達居士), 파사닉왕 말리부인(波斯匿王末利夫人) 등이 목련의 분법(盆法)으로 5백의 금분(金盆)을 만들어 이를 승중(僧衆)에게 시여(施與)하여 칠세부모(七世父母)의 죄를 멸하였다고 한다. 이러한 거룩한 행사가 그후에 중국에서 양무제(梁武帝) 대동(大同) 4년에 처음으로 동태사(同泰寺)에서 봉행되었고 당대(唐代)에는 널리 성행되었으며, 한국 및 일본 등지에서도 현금까지 봉행되고 있다.

여기에서 재래의 인도 바라문의 신앙으로서 자식이 선조에게 제사지내는 공덕으로 부모가 생천(生天)한다는 것과는 달리 불승(佛僧)에게 세상

의 감미를 다하여 공양한 공덕으로 현재의 부모와 선망칠세(先亡七世)의 부모가 모두 아귀고를 면한다는 것은 불교적인 사상으로 효도를 바꾸어 설한 것을 알 수 있다. 곧 바라문교에서는 생천이 최고 이상이요, 효의 극치는 부모를 푸트지옥에서 구출하는 것이지만 불교에서는 아귀지옥고로부터 벗어나는 것이다. 그리고 바라문교에서는 제의(祭儀)를 가장 중요시하였으나 불교는 삼보에 귀의하여 성중에게 공덕을 쌓는 것이 부모의 고를 멸하는 유일한 길이라는 것을 알게 한다.《지장경 地藏經》에 보면 선망부모가 이 세상에서 선업을 닦지 못하고 죄를 지어 지옥에 떨어졌다고 하더라도 그 후손들이 선망부모를 위하여 공덕을 지으면 그 공덕의 7분의 1은 망령에게로 돌아가고 대부분은 그에게 돌아온다고 한 것을 보더라도 공덕을 쌓는 복전 사상과 업보 사상이 중시되었음을 알 수 있다.

4. 불교의 효도

불교의 효도는 오직 보은에 있으니, 부모의 은혜에 보답하는 길을 설하신 교설에 의하면 현재부모와 선망부모에 대한 보은의 길을 교시한 것이다. 첫째로 현재부모에 대하여는《부모은중경 父母恩重經》〈보은품 報恩品〉에, "일념효순심(一念孝順心)에 주(住)하여 미소물(微少物)로써 비모(悲母)를 공양하고 수소(隨所)에 공시(供侍)한다"고 하였으니, 일념효순심에 머문다는 것이 가장 으뜸가는 마음가짐이다. 한결같이 효순심에 머물러 있으면 물질의 다소가 문제가 아니니, 비록 미소한 물질로써 부모를 공양하더라도 그것으로 충분할 것이다. 또한 한결같이 효순심을 가지고 있으면 수소에 공시하게 된다. 또한 "만일 부모가 가르침을 믿지 아니하거든 가르침을 믿게 하여 마음의 안온(安穩)을 얻게 하고, 계를 지니지 않거든 계를 가지게 하여 안온한 곳을 얻게 하고, 법을 듣지 않거든 듣게 하여 안온한 곳을 얻게 하며, 간탐하거든 보시하여 안온한 곳을 얻게 하고, 지혜가 없거든 지혜를 권하여 안온한 곳을 얻게 하라"고 하였다. 부모로 하여금 불법에 귀의케 하여 무고안락한 생활을 하도록 하는 것이 곧 효도라는 것이다.《우란분경》에서 또한 "효순(孝順)을 닦는 자는 마땅히 염념

중(念念中)에 부모를 억념(憶念)하여…… 이보부모장양자애지은(以報父母長養慈愛之恩)하라"고 하신 바, 생각생각 중에 항상 부모를 억념하는 것이다. 억념이라는 것은 마음에 간절히 생각하여 항상 유념하라는 것이다. 부모의 은혜를 잊는 때가 있어서는 안 된다.

둘째로 선망부모에 대하여는 효도의 길로써 앞에서 보인 《우란분경》의 설문과 같이 우란분재를 베풀어서 불승에게 시여하여 공덕을 닦는 일이다. 오늘날과 같은 세상에 반드시 우란분재에 동참해야 한다고는 생각할 수 없으니, 공덕을 쌓는 것이 주안점이다. 공덕은 마음으로 자비를 베푸는 것이 무엇보다도 근본이 되는 것이다. 그리고 불도를 닦는 스님들에게 물심양면으로 보시를 베푸는 일은 부처님께 봉시하는 일이므로 무한한 복덕을 짓는 일이니, 그 공덕으로 부모가 지은 죄를 멸할 수 있다.

여기에서도 알 수 있는 것은 불법승 삼보의 위대한 공덕을 믿고 선업을 닦으면 소원이 성취된다는 연기론적인 논리로써 이해될 수 있다. 정토왕생이 아미타불의 본원을 믿고 염불을 한결같이 닦으면 그 공덕으로 극락왕생한다는 것과 같은 것이다. 모든 것은 주체와 객체가 있고 그 사이에 작용 곧 공덕이 있게 된다. 불교적인 말로 하면 능(能)과 소(所)와의 연기(緣起)관계가 성립된다.

5. 우란분재의 구세적 의의

우란분재에는 선망부모의 명복을 비는 날인데 불교에서는 4대 기념일로서 우란분절이라고 하여 극히 중요한 행사가 봉행되는 날이다. 이날이 음력 7월 15일 해제(解制)날이라는 데에도 중생제도라는 넓은 의의가 있지만 이날에 칠세부모를 위한다는 것이 현대적으로 중요한 의의가 있다. 인도에서 고래로 7과 9라는 숫자는 최고요, 극한의 뜻으로 사용되어 왔다. 과거칠불이니, 구천이니, 할 때에도 반드시 일곱 분의 부처라는 것이나 아홉의 천(天)이 아니고 칠불은 과거의 모든 부처님을 말한 것이요, 구천은 모든 하늘나라를 가리킨다. 또한 부처님이 세상에 태어나시자 북으로 7보를 걸으셨다는 전설이 《중아사경 Majjhimanikāya Ⅲ-123》에 있

는데, 이 7보를 걸었다는 것은 불타가 시공을 초월한 지고한 존재라는 것이다. 고대에 있어서 전세계적으로, 우주적인 개념으로 사용된 숫자이다. 그러므로 칠세부모는 모든 부모라는 뜻이다. 불교의 교의로 볼 때에 일체의 유정이 나의 부모 아닌 것이 없다. 과거나 현재나 미래를 통하여 시간과 공간을 초월하여 일체가 나이며 자타불이(自他不二)다.

그렇기 때문에 부처님께서는 왕사성에 계실 때에 아난(阿難) 등의 제자를 거느리시고 남쪽으로 가시는 도중에 문득 백골을 보시자 다섯 번 땅에 엎드려 경건히 예배하시니, 제자들이 그 연유를 물으니, "너희들은 어찌 백골로만 보느냐, 이 백골은 나의 부모인지도 모른다"고 하셨다.

우란분은 인도의 바라문 사회의 통념에서 비롯되었기는 하지만 불교에서 이를 받아들여서 일체중생을 구제하는 구세적인 의의를 부여하였다. 칠세부모라는 것이 바로 이것을 나타낸 것이다.

그러므로 우란분절은 불교에서 4대 명절의 하나로서 일체의 유정을 모두 나의 부모로 섬기는 자비행의 날이다. 특히 이날은 염념불망하여 수소에 공시함으로써 보은은 물론이요, 생존고에서 벗어나게 해야 한다. ullambana가 우란분재로서 불교에 받아들여져서 비로소 구세적인 큰 뜻을 지니게 되었고 칠세부모 곧 일체의 부모를 위하여 우란분을 위작(爲作)함으로써 자타불이의 부처님의 세계에 직참(直參)할 것이다. 우란분절! 이날은 온 누리가 자비의 빛을 가득히 담은 금분(金盆)이 되어 일체의 자애지은(慈愛之恩)을 갖는 날이 되어지이다.

<div align="center">

24

나는 어디서 와서 어디로 가는가

</div>

1. 말할 필요가 없다

불교에서는 14무기(無記)라고 하는 것이 있다. 불타가 생존하고 계시던 인도의 그 당시에는 외도들이 흔히 '인간은 어디서 와서 어디로 가는가'·'이 세상은 영원한 것인가 아닌가' 등을 문제로 삼았다. 그들은 문제삼아서는 안 될 문제를 가지고 논란하고 있었다. 그래서 석존은 이러한 형이상학적인 문제에 대하여는 문제삼지 말라고 하여 이런 것은 무기요, 희론(戲論)이라고 배척하셨다. 그리하여 일반적으로 4류(類) 10종(種)의 난(難)이라고 말해지는 것이 이것인데, 이것을 14로 분류하는 경우도 있기 때문에 14무기라고도 말해지고 있다.

이러한 문제들은 불타 당시에 모든 종교가, 철학가들이 즐겨서 논란하고 있었던 것이다. 이제 그 내용은 다음과 같다.

1) 이 세상은 영원한 것인가, 덧없는 것인가.

　　또는 영원하기도 하고, 덧없는 것인가.

　　또는 영원하지도 않고, 무상하기도 한 것인가.

2) 이 세상은 끝이 있는가, 끝이 없는가.

　　또는 끝이 있기도 하고 끝이 없기도 한 것인가.

　　또는 끝이 있는 것도 아니고, 끝이 없는 것도 아닌가.

3) 우리의 몸과 목숨은 같은 것인가 다른 것인가.

4) 여래는 죽은 뒤에도 존재하는가, 존재하지 않는가.

　　또는 존재하면서 존재하지 않는가.

　　또는 존재하는 것도 아니고 존재하지 않는 것도 아닌가.

이와 같은 14종의 문제를 말한다.

이러한 무어라고 말하기 어려운 문제를 가지고 논란하고 있던 당시의 사상가들에 대하여, 그의 어리석음을 비유로 말씀하신 것이 있다. 바로 《전유경 箭喩經》이라는 경전에서 재미있는 비유로 설하셨다.

거기에서 말씀하시기를, 이러한 문제를 논하는 것은 마치 독을 칠한 화살에 맞은 자가 그 상처를 빨리 치료하고 그 화살을 뽑아내지 않고서, 누가 화살을 나에게 쏘았는지, 또는 그 화살은 어떤 화살인지를 알려고만 한다면, 그 사이에 독이 온몸으로 퍼져서 죽고 말 것이니, 이와 같이 이러한 문제를 논란하는 것은 인생을 살아가는 데 아무런 도움이 되지 못한다고 하셨다.

이제 나에게 주어진 제목, 〈나는 어디서 와서 어디로 가는가〉라는 제목도 이와 같이 무기(無記)에 속하는 것인데, 어찌 이에 대하여 쓸데없는 글을 쓰겠는가.

이러한 문제에 대하여는 말도 하지 않는 것이 불교의 근본 입장인데, 하물며 글로 쓴다는 것도 부질없는 일이 아닐 수 없다. 그러나 불교에서는 말하지 않는 진실한 면이 있는가 하면, 말할 수 없는 것을 짐짓 말로 나타내는 방편문이 또한 있으니, 중생의 근기에 따라서 제도하기 위해서 불교의 교리를 통해서 이 문제를 설하게 되는 것이다. 대승 불교에서는 더욱 이런 면이 있으니, 이것은 윤회와 업설로써 전해지고 있다. 이것을 잘 전해 주는 경전으로는 《나선비구경 那先比丘經》이 있다.

2. 업력으로 나서 죽으면 윤회한다

이 문제를 설하고 있는 《나선비구경》의 내용을 소개하면 다음과 같다.

왕(밀린다 왕)이 물었다.

"존자 나가세나시여, 당신이 말씀하신 윤회란 어떤 것입니까?"

"대왕이시여, 이 세상에 태어난 자는 이 세상에서 죽고, 이 세상에서 죽은 자는 저 세상에 태어나고, 저 세상에 태어난 자는 저 세상에서 죽으며, 저 세상에서 죽은 자는 다시 다른 세상에 태어납니다. 대왕이시여, 이와 같은 것이 윤회입니다."

"비유로 말씀해 주십시오."

"대왕이시여, 가령 어떤 사람이 잘 익은 망고나무 열매를 먹은 뒤에, 그 씨를 심었다고 합시다. 그 씨로부터 큰 망고나무가 자라서 과실이 열립니다. 그래서 또한 그 사람이 익은 망고나무 과실을 먹고 씨를 심었을 때에, 그로부터 또 큰 망고나무가 자라서 과실이 열릴 것입니다. 이와 같이 이 나무의 끝은 알 수가 없습니다. 대왕이시여, 이와 같이 이 세상에 태어난 자는 이 세상에서 죽고, 이 세상에서 죽은 자는 저 세상에 태어나고, 저 세상에 태어난 자는 저 세상에서 죽고, 저 세상에서 죽은 자는 다시 다른 곳에 태어납니다. 대왕이시여, 윤회란 이와 같은 것입니다."

"잘 알았습니다. 존자 나가세나시여."(Ⅵ, 10)

여기에서 설해진 바와 같은 불교에서는 윤회의 법칙에 의해서 이 세상에 태어나서 이 세상에서 죽으면, 저 세상에 다시 태어나서 영원히 윤회를 거듭한다고 보고 있다.

그러면 그 윤회의 주체가 되는 것은 무엇인가.

3. 윤회의 주체는 업이다

윤회의 주체에 관한 교설로서 같은 경에서,

"존자 나가세나시여, 다음 세상에 태어나는 것은 어떤 것입니까."

"대왕이시여, 실로 명(名)과 색(色)이 다음 세상에 태어나는 것입니다."

"비유로써 말씀해 주십시오."

"대왕이시여, 어떤 사람이 다른 사람의 망고나무 열매를 훔쳤다고 합시다. 망고나무의 주인이 그를 붙잡아 왕 앞으로 데리고 가서 '이 사람이 나의 망고나무 열매를 훔쳤습니다' 라고 말했을 경우에, 그 사나이가 '전하, 나는 이 사람의 망고 열매를 훔치지 않았습니다. 이 사람이 심은 망고나무 열매는 내가 훔친 망고나무 열매와는 다른 것입니다. 나는 벌을 받을 일이 없습니다' 라고 말한다면 대왕이시여, 그 사나이는 벌을 받아야 마땅합니까?"

"존자시여, 그러합니다. 그는 벌을 받아야 합니다."

"어떤 이유에서입니까?"

"존자시여, 그가 비록 그렇게 말한 대로 먼저 말한 망고나무 열매가 아니라고 하더라도, 뒤에 말한 망고나무 열매 때문에 그 사나이는 벌을 받아야 마땅합니다."

"대왕이시여, 그와 같습니다. 사람은 현재의 명색(名色)에 의해서 선이나 악행을 하여, 그 업에 의해서 다른 명색이 다음의 세상에 다시 태어나게 됩니다. 그러므로 그는 악업으로부터 벗어날 수 없습니다"(Ⅱ. 6)
라고 하였다.

여기에서 설해진 바와 같이 윤회의 주체가 되는 것은 그가 이 세상에서 지은 업에 의한다고 보고 있다.

그러면 이러한 윤회는 어떤 것이며 업이란 어떤 것인가.

4. 윤회란 어떤 것인가

사람이 죽지 않고 영원히 살기를 바라는 것은 인간이 가지고 있는 공통된 염원이다. 그리하여 서양이나 동양이나 인도의 어느 민족을 막론하고 종교적으로 이 문제가 설해져서 인간이 아닌 절대자가 사는 나라에 태어난다고 하거나, 혹은 지(地)·수(水)·화(火)·풍(風)으로 돌아간다고 하는 사상도 있게 되었고, 불교와 같이 윤회하여 다른 세상에 태어난다고도 말해지고 있다.

불교에서의 윤회는 천국과 같은 일정한 곳으로 다시 태어난다고 하는 것이 아니고 육취(六趣)에 윤회한다고 하니, 동물로도 태어나고 인간으로도 태어나서, 조금도 쉬지 않고 무한히 전생(轉生)한다고 하는 사상이므로, 다른 종교에서는 볼 수 없는 것이다. 그러므로 이러한 윤회 사상은 인도 사상을 대표하는 특색 있는 것이다.

따라서 불교에서 말하는 윤회설은 이러한 고대의 인도 사상 속에서 받아가지고 키워진 것이다. 그러나 불교가 아닌 다른 고대의 인도 사상에서는 이 윤회를 마음의 문제로 보지 않고 실체적으로 존재하는 어떤 장소에 오가는 것이라고 생각하고 있다. 다시 말하면 불교 이외에서는 윤

회란 사후에 인간이 실체적인 존재로서 어떤 일정한 곳으로 어떤 형태를 갖추고 태어난다고 한다. 그러므로 불교에서는 이것을 비판하니, 그 윤회의 주체란 무엇인가? 아(我)이거나 영혼이라고 한다면, 그것은 불교의 입장에서 볼 때에는, 인정할 수 없는 것들이다. 그리하여 불교에서는 이러한 윤회를 마음의 문제로서 잡아서, 이런 윤회를 뛰어넘은 열반의 세계로 지향한다. 윤회를 떠난 열반의 세계란 궁극적인 정신의 적정(寂靜)이다. 불교의 윤회설은 외도와 같이 윤회의 주체로서의 실체적인 아(我)가 있는 것이 아니라고 하니, 곧 이에 집착하지 않는 것이다. 업이라고 하는 것도 실체가 없는 것이다. "업과 이숙(異熟)의 둘은 모두 공이다. 그리고 업이 없이는 과(果)도 없다"(Visuddhimagga, 603)고 한 바와 같다.

결국 불타는 당시의 윤회 사상을 부정하지는 않는다. 그것이 뜻하는 것은 우주적인 힘으로서의 인간의 생명력이 영원히 멸하지 않는다는 것을 직감하고, 인간 행위의 불멸성을 강조한 것이다. 인간의 행위는 사물에 집착함으로써 이루어지므로, 집착을 떠났을 때에는 윤회를 벗어나서 열반의 세계에 들게 된다. 여기에서는 생도 없고 사도 없는 것이다. 낳고 죽는 속에서 낳고 죽음이 없는 이러한 세계가 궁극적인 세계다. 그러므로 선(禪)에서는 이것을 바로잡아서 나의 것으로 하는 것이다. 《벽암록 碧巖錄》에 이런 이야기가 있다.

담주(潭州) 도오산(道吾山) 부근에 어느 날 죽은 사람이 있어서, 도오산의 선원에 있던 도오화상(道吾和尚)이 제자 점원(漸源)을 데리고 조문차 그 집으로 갔다. 점원이 그 시체가 들어 있는 관을 두드리면서, "이 속에 있는 사람은 살아 있습니까 죽었습니까"라고 물었다. 도오화상이 "살았다고도 할 수 없고 죽었다고도 할 수 없다"고 하였다. 점원이 다시 묻기를 "왜 말하지 않습니까" 하고 재촉하니, 도오화상이 끝내 "말할 수 없다, 말할 수 없다"고 되풀이하였다.

현실적으로 죽은 사람은 죽었다. 그러나 죽은 것을 살았다고 진심으로 생각하면 그것은 살아 있는 것이다. 그러므로 어찌 죽었다느니, 살았다고 말할 수 있으랴.

오늘 하루를 크게 죽어서 사는 사람에게는 죽고 삶이 있을 수 없다. 우리가 어디서 와서 어디로 가느냐가 문제가 아니라, 오늘 이 하루의 삶을

어떻게 사느냐가 문제가 되는 것이다.

도오화상이 살았다고도 죽었다고도 하지 않은 것은 진실한 제일의제(第一義諦)에서는 말이 끊어지고 생각이 미치지 못하기 때문이다. 말이 끊어지고 생각이 미치지 못하는 진실한 것이 인생이니, 태어났다는 것은 곧 죽는 것이요, 죽는 것은 곧 낳는 것이다. 하루의 삶 속에서 진실하게 살아가면 죽고 삶이 있으면서 죽고 삶이 없는 절대적인 궁극의 세계에 있게 된다. 또한 이런 이야기가 있다.

달마대사의 유골을 웅이산(熊耳山)에 묻었는데, 그뒤 3년이 되는 때에 북위(北魏)의 송운(宋雲)이 인도로부터 귀국하면서 그곳을 지날 때 짚신 한 짝을 들고 인도로 돌아가는 달마를 보았다. 그가 중국으로 돌아와서 이 이야기를 하자, 웅이산의 달마총묘를 파보니 관이 텅 비었고 짚신 한 짝이 남아 있더라는 이야기가 있다.

이 이야기는 바로 불교의 생사관이며, 윤회를 벗어나 적정 속에서 자재로이 생사를 마음대로 하는 궁극적인 세계를 보여 주는 것이다.

25

공산주의의 도전에 직면한 불교

마르크스주의가 거의 1백 년 동안 현대 인간사회에 존재해 오면서 그 독소를 발산하여, 드디어 그 정체를 드러내고 있는 가운데 인류가 많은 부분에서 그 독소에 마취되어 희생당하고 있는 것은 안타까운 일이다.

본인은 일찍이 이러한 실정을 방관할 수 없어 공산주의 사상에 본질적인 비판을 가한 일이 있으나, 이제 다시 그들의 소위 종교비판에 대한 것을 고찰하여 그들의 종교정책의 정체를 알아볼 필요가 있다고 생각한다. 그렇게 함으로써 그들의 모든 정책 속에 숨어 있는 흉계를 인식할 수 있고, 또한 그에 대한 자세를 갖추어야 하기 때문이다.

공산주의는 어떤 탈을 쓰든지간에 그 본질에는 변함이 없다. 수정주의라거나 또는 종교 회유정책이라고 하더라도, 그들의 기본 방향은 변함이 없을 것이다. 그러므로 공산주의 사상의 핵심을 파악하는 것이 가장 중요하다.

그리고 그들의 종교정책은 모든 정책의 근간이 되는 것이다.

이제 제한된 지면에서 종교비판에 대한 고찰을 하게 되니 충분치 못한 느낌이 없지 않으나, 오직 그들의 도전을 받고 있는 불교로서는 당연히 그들의 정체만이라도 파악해야 할 것이다. 그런 뜻에서 사소하나마 보람이 있기를 바란다.

1. 마르크스의 종교비판론의 발전

마르크스가 인간 고뇌의 근본 원인을 계급사회의 모순이라 보고, 종교는 그것을 제거하려는 노력을 마비시키는 것이라고 하여 아편이라고 하

였으니, 마르크스의 이러한 견해는 엥겔스나 레닌은 물론 모든 공산주의자들의 뇌리에 도사리고 있는 종교관이다.

마르크스의 유일한 친구였던 엥겔스는 그의 저서 《반듀링》(1977-78)에서 "모든 종교는 인간의 일상생활을 지배하고 있는 외적인 여러 힘이 인간의 두뇌 속에 공상적으로 반영된 것에 지나지 않는 것으로서, 이 반영된 지상의 여러 가지 힘은 천상의 힘의 형태를 취한다"고 하였다.

이러한 견해는 다시 레닌에 의해서 보다 구체적으로 논술되니, 그의 저서 《사회주의와 종교》에서 "종교는 타인을 위한 영구적인 노동과 곤고와 고독에 지친 민중에 덮쳐져 있는 정신적 억압의 일종이다. 착취자와의 투쟁에 있어서의 피착취계급의 무력함은, 마치 자연과의 투쟁에서 야수인의 무력함이 신이나 악마나 기적 등의 신앙을 낳게 하는 것과 같이, 보다 나은 내세의 생활을 믿는 신앙을 낳게 한다. 전생애를 노동과 궁핍으로 지내는 인간을 종교는 천국에 있어서의 보수의 희망으로 위로하여 지상의 생활에서의 온순과 인내를 가르치고 있다"고 하였다.

마르크스·엥겔스의 이러한 종교비판은 당시의 그리스도교와 하등 종교들을 대상으로 한 것이라고 하지만 모든 종교에 대한 그들의 종교관이 되는 것이다.

그러나 이러한 견해는 크게 잘못된 것이니, 인간이 초자연적인 힘을 상정한 것에는 거기에 인간만이 가지고 있는 초자연력에 대한 직감력의 작용이 그들로 하여금 그것을 상정하게 하였으며, 초자연력과 주술적인 관계가 맺어짐으로써 정신적인 안정과 그에 따른 초인간적인 생활력이 행복을 가져온다는 것을 몸으로써 경험한 데서 발생한 것이다. 결코 이것은 무지와 무력에서가 아니라 인간의 지혜다.

특히 불교는 지혜의 종교요, 성취중생과 정불국토를 이상으로 하는 것이니 마르크스·엥겔스 등의 종교에 대한 무지는 더 말할 것도 없다.

또한 불교의 종교로서의 표상은 공산주의자의 종교 개념에 의한 것과는 다른 것이므로 그들의 비판의 대상에 들지도 않는다. 그것을 초월하고 있다. 불교의 물심불이의 중도와 연기공의 변증법은 유심·유물의 변증법을 초월하여 존재를 순화하고 발전시키는 것이다.

그러나 공산주의의 종교비판에는 추상적인 면이 문제가 되는 것이 아

니고, 종교의 발생, 역사적 역할, 현실적 기능 등 구체적인 것을 보고 비판하는 것이므로, 그들은 불교에도 화살을 돌리고 있는 것이다. 그리하여 저들은 불교에 대하여 그의 변질을 요구하고 있다.

중국의 불교정책이나, '소비에트'의 신교의 자유라는 것이 이것을 증명하고 있다. 중국의 불교회 대표인 조복초의 말에 "《본생경》 속에서 불타 재세시에 보리도를 행한 업적이 기재되어 있으나, 그 대부분은 참선이나 염불이 아니고 타인의 의식주에 대한 이익에 대한 것이다. ……보리는 중생을 이롭게 한다는 일체의 사업에서 널리 성불의 자량을 기르는 것이요, 불종은 사회주의 건설에 참가하여 조국을 수호하는 것이라야 한다"라고 한 것이 이것이며, 또한 불교의 현실적인 이해에 있어서도 물질적으로 편협된 견해를 고집하고 있으니, 곧 여산의 혜원이 〈사문불경왕자론〉을 설하였고, '일일부작이면 일일불식'이라고 한 백장청규를 사회주의 개념으로 파악하고 있다. 그러므로 불교를 오직 공산주의 사회건설에만 이용하고, 불교의 본질을 왜곡시키고 있는 것이다.

마르크스주의의 종교관에 있어서는 종교를 부인하면서도, 목적을 위해서는 수단을 가리지 않고 자본주의 조직이나 기성 종교에 대한 공동전선을 펴는 데 교묘히 이용하는 것이다.

뿐만 아니라 변증법 자체의 이론에서 보더라도, 하나의 존재는 그 자체에 그와 반대되는 것을 내포하고 있는 것이므로, 물질 속에는 정신이 있고 그 정신의 힘을 부인하지 않는다. 또한 사회주의 사회건설에 있어서 종교는 일종의 정신적인 독주나 아편과 같은 존재이지만, 그러한 것이 존재하는 것이 당연하며 그의 힘을 부인할 수 없으므로 그것을 교묘히 이용하는 것은 변증법적 통일이라는 이론이 성립된다.

공산주의는 종교라는 것을, 인간을 고뇌로부터 구제한다고 하는 피안의 환상적인 실현으로 보고 있기 때문에, 공산주의 이론이 실현되면 모든 종교도 소멸된다고 하는 종교부정의 이론이다. 그러므로 종교비판의 방향이나 방법에 있어서 방법과 수단을 가리지 않는다.

2. 종교비판과 신교 자유의 정체

종교비판의 윤리(긍정에서 부정으로)

공산주의의 종교비판은 종교의 발생이나 그 역할, 또는 사회적 기능에 대한 그들의 그릇된 견해에 의해서 행해지고 있다. 따라서 종교의 비판이나 정책의 변동은 그들의 유일한 무기인 변증법적 사고에 의해서 행해진다. 그러면 마르크스주의적인 종교의 취급방법은 어떤 것인가. 그들은 종교만이 아니라 모든 문제를 일반적·보편적인 형태로써 취급하는 것이 아니라 특수적인 면에서 비판하여 처리한다. 곧 종교도 역사적·사회적으로 취급하는 것이다. 여기에서는 인간이 본래 사회적인 존재요, 이 세계는 역사적인 존재라고 하기 때문이다.

종교를 이념적으로 탐구 비판하는 것이 아니고 존재 형식에서 특수한 존재로서 취급하는 것이다. 그러므로 종교는 사회적 법칙의 지배를 받는다고 한다. 다시 말하면 종교는 역사 법칙에 의해서 움직이는 것이라고 보는 것이니, 이러한 생각도 마르크스 이론에 의해서이다.

하여튼 종교를 사회적·역사적으로 보기 때문에 현존하는 종교는 반드시 자본주의적 산물이 될 것이며, 따라서 공산주의 국가에서는 공산주의적 산물이 되는 것이다. 그들의 종교정책도 이러한 이론에 의해서 행해질 뿐이다.

마르크스주의의 종교이론은 종교비판의 근거가 되고 있다. 그들에 의하면 종교는 의식의 문제요, 인간은 의식생활을 하고 있고 의식에 의해서 안심을 얻는 존재이나, 그 의식이란 물질생활의 반영이니, 따라서 의식으로써 물질생활을 해결하려고 하는 것, 그것 자체가 이미 잘못이라고 보고 있다. 사회적·경제적인 생활 속에서 인간의 정신 문제가 제기되어야 한다고 한다.

그러면 마르크스주의의 종교부정은 어디서 나오는 것인가.

유물사관으로써 일정한 형태의 종교가 일정한 시대에 존재하게 된 필연성을 이해하고, 그 이해에 대한 다음의 부정은 바로 '프롤레타리아·

이데올로기'인 것이다. 그것은 소위 현재의 자본주의적 모순에서 생긴 특정계급의 의식 형태라는 것이다.

이상과 같이 종교비판에 나타난 종교의 긍정(正)과 부정(反)은 공산주의 혁명(合)과정에 있어서 프롤레타리아 혁명에 선행되는 것이요, 모든 비판의 전제이다.

그러면 어찌하여 '소비에트'에서나, 북한이나 중국 등과 같은 공산국가에서 형식적으로 신교의 자유가 있다고 말하는가?

신교의 자유에 대한 문제

공산주의는 이론과 실천의 변증법적 통일을 주장한다. 그리고 공산주의와 종교와의 대결은 이론보다는 실천에서다.

그러므로 문제의 핵심은 먼 장래에 이루어질 것이라고 믿고 있는 공산주의 사회에 있어서는 종교가 소멸된다고 하는 이론이 있으나, 그보다는 현재의 종교가 공산주의 혁명에 어떤 역할을 하고 있느냐 하는 것이 절실한 문제가 된다. 종교가 궁극적으로 반공산주의적 활동을 할 경우에는 이것과 싸우게 되나, 그렇지 않으면 그것을 회유하여 이용하거나 전향시키려고 한다. 여기에서 공산주의 국가에 있어서의 신교의 자유라는 외형상의 존재가 나타난다.

중국에서는 헌법 제88조에 "중화인민공화국의 공민은, 종교·신앙의 자유를 가진다"하였고, 소비에트 및 다른 사회주의 국가에서도 이와 같이 규정되어 있다. 그러면 이러한 규정이 마르크스의 종교관과 배치되지 않느냐 하는 것이다. 그러나 전술한 바와 같이 공산주의에서의 종교라는 것은, 종교의 본질이 문제가 아니고 종교 현상의 사회적·역사적인 기능이 문제가 된다. 따라서 그들은 '프롤레타리아·이데올로기'에 의한 종교 부정에 앞서서 종교의 사회적·역사적 형태로써 일단 인정하고, 점차로 종교의 소멸을 꾀한다. 이와 같이 그들의 신교의 자유는 반종교의 자유를 핵심으로 하고, 그것을 전제로 한 것이요, 자유주의 국가의 신교 자유와는 다른 것이다. 저들의 자유는 종교의 존중에서의 자유가 아니고, 부정의 논리 속에서 일정한 한계가 있는 것이니 자유라고 할 수 없다.

3. 공산주의 신앙체계와 불교

공산주의에 있어서 유물론은 그들의 신앙의 대상이다. 비록 그들은 유물론과 유심론의 통일이라는 변증법을 가지고 있다고 하나, 어디까지나 유물론적인 입장에 서 있다. 그들의 물질은 곧 절대자이니, 그런 뜻에서는 신적 존재다. 그러므로 공산주의는 물신론이라고 할 수 있다. 신이라는 것은 초월적인 존재이기 때문에, 항상 그것은 있느냐 없느냐의 문제가 되어 왔고, 지금까지의 종교철학에서는 칸트를 비롯하여 많은 철학자들이 이의 존재를 구명해 왔다. 그리하여 본체론적으로 또는 우주론적으로, 목적론적으로, 역사적으로, 도덕적으로 또는 종교적인 체험을 통해서 이를 증명하려 하였다. 신의 존재는 현재 자기가 가지고 있는 신앙을 이성에 의해서 확인하느냐 않느냐에 달려 있다고도 하니, 또한 그들은 자연계의 합목적성, 미의 창조작용 등은 물질의 오묘한 투영이라고 생각하며, 유물변증법에 의한 노동자계급의 승리가 이 세계에 청정한 복을 주어, 공산주의 집단이 이루어진다고 한다. 이러한 주장은 유물론에 의한 물질이라는 신을 증명하려고 하는 것이요, 관념론적인 그리스도교 신앙에 대치하고 있는 것에 지나지 않는다. 이러한 공산주의 신앙을 불교 사상과 대비시키면 다음과 같다.

공산주의 사회── 극락 세계(정불국토)

혁명적 노동자계급 의식── 죄악관과 무명 의식(Avidya)

노동자혁명투쟁── 자리리타의 보리행

계급 없는 사회── 승가사회

프롤레타리아── 출가사문

세계 혁명── 지상정토건설

해방── 중생성취

부르주아 착취── 삼독

유물론── 물심불이론

유물변증법── 연기중도론

유물사관── 연기사관

공산주의의 신앙 대상이 물질인 이상, 이러한 범신론적인 신앙은 우주만유가 신적 존재요, 신의 현실이니 '신, 즉 자연'이다.

유물론이 물질을 근본 존재로 삼고, 우주의 일체를 물질의 전개라고 하는 것에 있어서는 스피노자(1632-77)의 '신즉자연'과 상통하는 것이다. 그러므로 스피노자는 변증법적 유물론의 시조라고 말해지고 있다.

4. 결 론

하나의 사상은 그 사상이 이루어진 배경을 가지고 그 소지자의 전인적인 표현으로 나타난다. 그러므로 마르크스주의는 당시의 서구 사상인 관념론과 유물론의 대립 속에서 형성되었으며, 또한 그 사상의 성립은 마르크스 · 엥겔스의 편집된 성격과 그릇된 고정관념에서 확립되었다.

마르크스주의는 헤겔의 변증법을 계승하면서 그 방향을 전환하여 유물론적으로 좌향시켜서 그것을 바탕으로 역사관을 세웠고, 자본론, 계급투쟁론 등을 앞세워서 그의 포악성을 발로하니, 드디어 그들은 인류를 공포와 불행 속으로 몰아넣고 있다.

마르크스주의의 철학적 이론이나 그의 역사관 · 국가관 · 계급관 · 종교관 등의 모든 분야에 걸쳐서 일관되어 있는 그릇된 관념은 불교 사상으로 보면, 하나의 허구에 지나지 않는 것이다.

이제 그들의 종교비판에 대한 고찰에서 그들은 스스로의 모순성을 드러냈음을 알 수 있다.

불교는 인류의 새로운 지도 이념으로서 그의 사명을 다할 때가 왔다. 공산주의와 같은 포악한 사상을 그대로 방치해 둘 수 없다. 파사현정의 진리검을 휘둘러야 한다. 그러기 위하여는 금후 불교가 해야 할 일이 너무도 많다.

공산주의 사상은 이미 그들의 종교가 되었다. 그러나 종교의 본질로 보면 종교가 될 수 없다. 하나의 사회과학으로서의 가설을 고집하고 있는 것뿐이다. 그러나 그들의 독소는 인간의 양심을 마비시키니, 공산주의 사상이야말로 인류의 아편이요 독이다.

결론적으로 공산주의의 종교비판에서는 다음과 같은 점을 발견한다.

1) 종교비판이 모든 비판의 근거를 이룬다. 2) 종교비판은 유물사관에 의한 긍정을 거친 '프롤레타리아·이데올로기'의 부정적인 윤리에서 이루어지고 있다. 3) 종교비판은 그들의 그릇된 종교관을 바탕으로 하고 있기 때문에 모든 기성 종교에 대한 비판이다. 4) 종교비판은 그들의 유물론적인 종교를 수립하기 위한 투쟁이다. 5) 공산사회에서의 신교 자유는 변증법적으로는 있을 수 있는 것이나, 그 본질에 있어서는 신교 자유가 아니고 부정을 위한 일시적인 긍정이다.

불교의 입장에서는 그들의 비판을 받는 것이 어쩌면 당연한 것인지도 모른다. 그것은 미치광이가 던지는 돌에는 누구나 맞을 수 있기 때문이다. 엄연히 불교 본연의 사명을 다하여 그들을 미망에서 깨우도록 해야 할 것이다. 그러기 위해서는 불교 사상을 갈고 닦아서 하나의 지혜의 칼로 만들어야 할 것이라고 믿는다.

26

말세와 말법

우리는 흔히 "말세야"라는 말을 예사로 사용하고 있다.

이 말의 뉘앙스는 지극히 비관적이며 부정적인 것이다. 그러나 "말세야"라는 말 속에는 현실적인 어떤 것에 대한 비판과 이에 따른 새로운 다른 것을 바라는 희망이 있는 것을 알 수 있다.

말세라는 말은 그리스도교에서 쓰고 있는 역사관이다. 그러나 불교에서는 이에 대응하는 말로 말법시대라는 말을 사용한다. 말세와 말법시대와의 사이에는 서로 다른 내용이 있는 것은 사실이나, 그러나 그리스도교인이 아니라도 흔히 말세라는 말을 쓰는 것은 어떤 이유인가.

어쨌든지간에 인간은 현재에 만족하지 못하는 존재인가 보다. 지나간 과거는 아름답고 지금의 현실은 그렇지 않게 느껴지는 것이니, 이것은 과거를 잊는 망각에서 오는 아름다운 추억인 것일까. 아니면 미래 지향적인 성격에서 오는 필연적인 논리인가. 왜냐하면 미래란 현재의 연장이며 과거는 현재로 이어졌기 때문에, 현재가 만족하지 못한 것은 과거가 현재의 단절을 뜻하는 것이며, 미래의 아름다운 꿈은 그것이 곧 과거의 추억과 관계가 있기 때문이 아닌가.

중국 사람은 삼황오제(三皇五帝) 때를 그리워한다. 그래서 지나간 과거의 성대(聖代)는 다시 이 세상에서는 만날 수 없겠으므로 영원한 미래에 저 세상인 신선의 세계에 살고자 하는 희망이 있으니 이것이 도교에서 볼 수 있는 것이다. 이스라엘 사람들은 그들의 역사 속에서 수많은 고난을 겪는 동안에 인류의 시초에 누렸던 에덴 동산의 단꿈을 잊지 못하여, 에덴 동산에서 인류가 떠난 후부터 말세가 다가오게 되었다고 믿어서 예수 그리스도의 재림을 기다린다.

인도, 특히 불교에서는 석가모니부처님이 살아계시던 당시에는 올바른

법이 설해지고 행해졌으나, 그후에 이민족의 침략으로 불법이 쇠퇴하고, 그의 전승이 혼란해지다가 다시 그릇된 방향으로 나가게 되었다고 하여 정법(正法)시대·상법(像法)시대·말법(末法)시대를 이야기하고 있다. 그래서 오늘날은 말법시대에 속한다고 개탄하고 있기도 하니, 그리스도교의 말세관과 서로 통하는 것이 있다. 그러나 이러한 말세관이나 말법관은 비관적으로 볼 수 없다는 것을 잊어서는 안 된다.

인간의 생활은 항상 새로운 것, 보다 높은 것을 향해서 가고자 한다. 그렇지 않으면 인간의 문화가 발전해 나갈 수 없으니, 인류의 문화 발전이 이것을 보여 주고 있는 것이다. 우리는 이러한 문화 발전과정에서 때때로 과거를 회고하면서 이에 잠기는 일이 있다. 그러나 과거를 회고하고 다시 현실을 개탄하면서 미래를 계획한다. 그러므로 그리스도교나 불교 같은 종교에 있어서도 이에 대한 교설이 있게 된 것이다.

불교에서는 이러한 사상이 정(正)·상(像)·말(末)의 삼시설(三時說)과 오탁세계설(五濁世界說)과 법멸 사상(法滅思想)으로 나타났다. 이 세 가지 생각은 서로 관련되면서 이들이 모두 석존의 예언이라고 생각하게 되었고, 많은 불교도들이 이것을 믿어왔다. 이 정·상·말의 삼시 사상이나 오탁세계관·법멸 사상 등은 모두 원시경전에서는 볼 수 없는 것들이다.

그러나 이러한 생각이 나올 수 있는 교설을 살펴보면 몇 가지를 찾아볼 수 있다. 그것은 정법의 쇠멸이나 그렇지 않은 이유를 설명한 어구(《증일아함경 增—阿含經》 154, 155, 156)와 정법이 머물러 있는 기간에 관한 교설(《중아함경 中阿含經》 116, 《증일아함경 增—阿含經》 8) 등이다.

첫째 정법이 혼란을 가져오고 드디어는 은몰한다는 교설로서 "비구들이여, 이들 오법(五法)은 정법을 혼란케 하고 은몰케 하나니, 오법이란 무엇인가. 비구가 존경심으로 법을 듣지 않고, 존경하여 법을 외우지 않고, 존경하여 법을 수지하지 않고, 존경하여 뜻을 알고 법을 알고 법에 따라 행하지 않는다. 이 다섯 가지는 정법의 혼란과 은몰을 초래한다"라고 하였다.

정법의 쇠멸은 요컨대 인간 자체의 책임이다. 인간이 법을 올바르게 알고 받아들이고 지키지 않기 때문이니, 법이 잘못 전해지면 그것이 널

리 퍼지지 못하고, 법을 전하는 사람이 정법에 충실치 못하고, 법을 알지 못하며, 교단의 통제가 없어 서로 다투게 되면 법은 당연히 쇠멸하게 마련이므로, 석존이 제자들에게 이것을 경계하신 것이다.

위의 경문에서는 그 설법이 예언적이 아니고 진실 그대로를 알리고 있는 것을 알 수 있다. 따라서 정법이 쇠멸한다는 교설은 당연한 일을 사실 그대로 가르친 것에 지나지 않으나, 이것이 비구니 교단의 성립이란 특별한 사정에 의해서 정법이 머무는 기간에 관한 기록이 있게 되었다.

정법이 머무는 기간에 대하여는 정반왕(淨飯王)이 별세한 뒤에 마하파자파티(摩訶波闍波提)가 많은 석가족의 부인들을 데리고 비사리(毘舍離)까지 석존을 따라가서 승단에 들어가기를 간청하여 아난존자의 주선으로 여덟 가지 경계법을 존중한다는 조건으로 허락을 받았을 때에, "아난이여, 만일 여인이 이 정법의 율(律) 중에서 지극한 믿음으로 집을 버리고 도를 배우지 못하면 정법이 마땅히 1천 년 머물 것이 이제 5백 세를 잃을 것이니라"라고 하셨다. 이것으로 보아 여인이 승단에 들어가지 않으면 정법이 1천 년 동안 머물 것이지만, 여인을 입단케 했으므로 5백 년 동안 머물게 되었다고 하는 것이다. 이 사실은 당시 상좌부(上座部)·유부(有部)·화타부(化他部)·법장부(法藏部) 등 각 부파에서 공통적으로 믿고 있던 사실이다.

이 기사는 다소 예언적인 면이 있으나, 이 법주천년설(法住千年說)이 가장 오래고 근거가 확실하다. 법주천년설은 《아함경》만이 아니라 《지도론 智度論》·《대아미타경 大阿彌陀經》도 그러하다. 《마하마야경 摩訶摩耶經》·《대집경 大集經》·《비화경 悲華經》·《대승삼취참회경 大乘三聚懺悔經》 등에서는 정(正)·상(像) 합해서 1천5백년설이 나온다.

불멸 4,5백 년대는 부처님이 세상을 떠나신 지 오래고, 따라서 석존의 인격적인 감화력이 소실되었으며, 부파(部派)가 서로 대립하여 교리가 혼란을 이루었으며, 수행자들은 출세간적이었으므로 승단에 안거하여 사회와 격리되어 있었으니, 이러한 당시의 상황은 올바른 정법이 아니고 상사(像似)의 법이며, 사문들은 진정한 사문이 아니고 거짓 사문이라고 말해지게 되었다. 이와 같이 교계가 비관적으로 나타난 것은 그 근저에 정법에 대한 확신이 있어, 그의 부흥을 열망하는 것이 있다. 이것은 불교의

5백 년대의 위기를 극복하고 다시 불교를 부흥하는 힘이 솟아나게 했으니, 이것이 곧 대승 불교로서의 비약을 가져온 것이다.

이상으로 정법과 상법시대를 알아본 결과 정법이나 상법을 시대에 해당시킨다는 것은 맞지 않는 것이며, 이것은 부파 불교를 중심으로 하여 그후에 이것을 설명하면서 어느덧 정법시대·상법시대로 말해지게 된 것이었다.

하여튼 법주천년설을 취하는 사람은 상법을 말하지 않게 되고, 법멸천오백년설을 취하는 사람은 상법천년설을 취하게 된다. 전자는 《잡아함경》·《바사론》·《대아미타경》 등이요, 후자는 《대집경》·《마하마야경》 등이다. 단지 《비화경》은 정법 1천 년, 상법 5백년설을 세우고 있다.

하여튼 상법이 끝나면 법이 멸하여 세간에 불교의 자취가 없어진다고 하니, 이것이 말법시대다. 이 정·상·말의 삼시를 같이 설한 경전은 없고, 단지 《관불삼매경 觀佛三昧經》에 "生末法者節請世尊說歡像想"이라고 하였으나, 이것은 정·상·말의 말법이 아니고 부처님의 법이 멀어지면서 완전히 없어지는 시기를 생각한 것에 지나지 않는다.

위에서 본 바와 같이 불교에서는 정·상·말의 삼시를 말하고는 있으나, 불법이 멸한다고 하여 영구히 멸하는 것이 아니라 장래에 미륵불(彌勒佛)이 나타나서 이상적인 세계를 꾸미며, 다시 불법을 설한다고 한다. 이것이 불교 사상에서 미륵 신앙이 나타난 계기가 되는 것이다.

경전에 나타나는 미륵은 미래불(未來佛)로서 수기(授記)를 받는 미륵 이외에 역사적인 인물로서의 미륵이 있다. 하여튼 maitreya라는 말은 Maitri라는 말에서 왔으니, 자비를 뜻하고 가장 뛰어나다는 뜻도 있다.

《미륵상생경 彌勒上生經》에서는 장차 인간의 수명이 8만 4천 세에 나타날 미륵불을 자세히 설하고 있다. 괴로움이 다하면 즐거움이 오게 마련이고, 악이 극치에 이르면 선으로 돌아오는 것이며, 죽으면 삶으로 이어지는 법이다. 비록 말법시대가 왔다고 하더라도 그것은 장차 미륵불이 나타날 시기가 가까워진 것이라고 믿어진다.

인심이 전해지고 병이 적고 선왕(善王)이 다스리는 선회의 복락에 맞추어서 법을 설하시는 미륵불이 나타나신다는 예언은, 인간 본래의 마음

이 청정함으로 인과율에 의한 본래의 복락을 누리는 것이요, 정신과 물질이 풍요한 이상적인 사회의 구현이다. 미륵불은 악한 것이 극에 이른 말법시대에서 자기 반성의 깊은 성찰을 거쳐서 비로소 맞이하게 되는 것이다. 이러한 메시아의 모습은 극도의 위기 의식에서 당래하생(當來下生)할 미륵불로 바로 우리 인류의 구세주인 것이다.

그리스도교에서의 말세는 구약의 마지막 단절을 통해서 새로운 신약의 세계를 말하는 것이며, 그리스도의 재림을 기다리고 있다. 그리하여 《사도행전》 제2장 17절에 "하나님이 가라사대 말세에 내가 내 영으로 모든 육체에게 부어 주리니" 하였고, 《고린도전서》 제10장 11절에서는 "또한 말세를 만나 우리의 경계로 기록하였으니라" 하였다.

신약의 교훈은 신약시대를 말세 그것으로 보았고, 그리스도의 재림은 이 시대에 될 것이니, 아주 긴박한 것으로 생각한 것이다. 그러므로 그들은 주님의 재림이 '가까웠다'고 하였다.

말세라는 말을 자기 마음속에서 되새겨보면서 이러한 위기 의식을 통해서 새로운 희망을 가지고 청정함을 되찾는 것이 불교의 생활이라면, 말세를 믿고 그리스도의 재림의 긴박함을 느끼면서 기도하고 사랑하며, 기뻐하고 용서하며, 죄짓지 않고 참는 것이 그리스도교인의 생활이다.

27

부처님 당시의 불음계

《남전대장경 南傳大藏經》에서 전해진 바에 의하면 부처님이 입멸하실 때에 아난에게 가르쳐 분부하시기를, 작은 계(戒)는 마땅히 때에 따라서 처리하라고 하셨다고 한다. 그러나 아난은 말씀하신 그 작은 계가 무엇인지를 묻지 못하였으므로 그에 대한 해석이 구구하였으니, 그것은 사바라이(四波羅夷) 이외의 것이라고 하기도 하고, 혹은 사바라이·십삼승잔(十三僧殘) 이외의 것이라고도 하고, 혹은 사바라이 내지 제사니(提舍尼) 이외의 것이라고 생각되고 있다.

하여튼 사바라이와 같은 무거운 계율은 반드시 지키지 않으면 안 되는 것이 불타 당시의 통념으로 되어 있었음을 알 수 있다. 그러면 사바라이란 어떤 것인가. 음(婬)과 도(盜)와 살(殺)과 망(妄)의 넷이다. 여기에서 음이 첫머리에 놓이고 있는 것은 이 넷 중에서 음계를 가장 중요시하고 있는 것을 말하고 있다.

불교교단에서 계율이 설치되어서 2백50계·5백 계 등의 계가 설해지고 있으나, 그 근원은 수제나비구에서 비롯된다고 한다.

수제나비구가 출가 전의 처와 음사를 행한 일이 있어, 이것이 발단이 되어서 계율이 설해지게 되었다고 한다. 따라서 모든 계율 중에서 행음에 대한 것이 항상 문제가 되어 왔다.

《사분율》권1에 보면 행음한 제자를 가책하시기를, "비록 남근을 독사의 입 안에 넣는 한이 있더라도 여근 안에 넣지 말라. 왜냐하면 이 인연으로 악도(惡道)에 떨어지지는 않으나, 만일 여인을 범하면 목숨이 다하여 죽어서 삼악도(三惡道)에 떨어진다. ……욕심은 불과 같아 섶을 불에 넣는 것과 같고, ……꿈에 보는 바와 같고 칼날을 밟는 것과 같고 ……독사의 머리와 같고 가시와 같아 심히 더럽고 악한 것이다"라고 하였다.

이와 같이 소승교단에서는 《십송률 十誦律》·《사분율》·《오분율 五分律》·《승지율 僧祇律》 등 사대율(四大律)에 걸쳐서 모두 음욕을 끊도록 가르치고 있다.

이와 같이 소승 불교에서 극단적으로 불음계를 설하고 있는 까닭은 어디에 있는가.

첫째로 당시의 사문들은 거의가 젊은 사람들이어서 치성한 욕정을 누르기 어려웠으므로 수제나비구와 같은 범계자가 나오기 쉬웠다.

불타는 극단적인 고행을 지양하여 중도를 취한 분이었으나, 열반을 실현함에 있어서는 어디까지나 육욕을 억제하고 번뇌를 끊는 금욕적인 수행을 권하셨다. 그러므로 당시의 젊은 수도자들에게 성욕을 억제하라고 가르치신 것이다. 인간의 욕구 중에서 음욕은 맹목적인 본능으로 가장 강렬한 의지의 움직임이다. 그러므로 음행은 교양이 있는 사람이나 없는 사람이나간에 범하기 쉬운 것이다.

불타가 정각(正覺)을 얻으심에 있어서 음욕의 마군(魔軍)을 파하신 사실이 이것을 능히 짐작하게 한다. 불타의 정각에 있어서 마녀의 유혹을 물리치시고 비로소 항마(降魔)의 확신을 얻으셨다.

또한 불타가 보리수 밑에서 깨달으신 십이인연법에 의해서 보더라도 생로병사의 근본 원인인 무명(無明)이라는 것은 갈애(渴愛)의 모습으로 나타나는 것이니 이것은 결국 인간의 본능이다. 그러므로 먼저 성욕의 절단이 열반으로 가는 근본이 되는 것이다.

《사분율》 권17에 아리타비구(阿梨吒比丘)가 음욕은 수도의 장애가 되지 않는다는 견해를 고집하고 있었으므로 이에 대한 교설에서 "세존은 무수한 방편으로써 설하시니, 욕(欲)은 큰 불구덩이(大火坑)와 같고 욕은 횃불(炬火)과 같으며 또한 익은 과실(果熟)과 같고…… 잘 드는 칼(利劍)을 잡은 것과 같고 잘 드는 창(利戟)과 같다. 세존은 이와 같이 설하시어 욕심을 끊고 갈애를 조복(調伏)하고 일체의 결박을 떠나는 것이 애진열반(愛盡涅槃)이다. 너는 어찌하여 음욕을 범함이 수도에 장애가 되는 것이 아니라고 하는가"라고 하였음을 보아도 얼마나 음계를 중요시하였는가를 알 수 있다.

불타 자신이 스스로 금욕생활을 하시고 제자들에게도 이를 철저히 여

행토록 하신 것은 불타가 어느 때에는 신체의 결함이 있는 것같이 의심을 받을 정도였다. 불타는 불음계가 생사유전의 고해를 벗어나는 필수조건이라고 생각하신 것이 아닐까.

그러나 대승교단에 있어서는 재가보살이 승단에 들어오게 되니, 여기에서는 불사음계(不邪婬戒)를 설하게 된다. 이것은 보살교단에서는 정음(正婬)과 사음(邪婬)을 구별할 필요가 있게 되었고, 사음은 금하였으나 정음은 허락하게 된 것임을 알 수 있다.

그러나 대승이든지 소승이든지간에, 모두 석존의 가르침을 받들고 수행하는 교단이므로 음행을 중요시하여 이를 조복하라고 하는 것은 다를 수가 없다.

구역(舊譯)의 대승경전을 보더라도 삼독(三毒)를 탐진치(貪瞋癡)의 셋으로 보지 않고 음진치(婬瞋癡)라고 하거나, 음노치(婬怒癡)라고 한 것은, 우리가 끊어야 할 번뇌의 근본은 음행이라고 보고 있음을 알 수가 있다.

《수능엄경 首楞嚴經》 권6에는 "음심을 제거하지 않으면 티끌(번뇌)에서 벗어나지 못한다. 비록 다지선정(多智禪定)이 나타났다고 하더라도 만일 음욕을 끊지 않으면 반드시 마도(魔道)에 떨어진다"고 하고, 《수십선계경 受十善戒經》에서는 "음은 지극히 무거운 무색계박(無索繫縛)이니, 비유하면 늙은 코끼리가 오욕(五欲)의 늪 속에 빠지는 것과 같다. 일체의 죄의 근본이다"라고 하고, 다시 음의 열 가지 과실로써 "음욕을 끊지 않으면 상속하여 중생으로 생하고 무명을 근본으로 하여 늙고 죽는 칼에 잘린다……"고 하였다.

그러나 이러한 견해가 변천된 것이 《대승률 大乘律》에서는 엿보인다.

《대승률》에서는 종래에 사바라이, 팔바라이에서 제1위로 내걸었던 음욕을 제2위 내지 제3위로 또는 제4위로 두어서 비교적 가볍게 보는 경향이 보인다. 《범망경 梵網經》〈보살심지계품 菩薩心地戒品〉에서는 살(殺)·도(盜)·음(婬)·망(妄)의 순서로 했고, 《우바새계경 優婆塞戒經》에서는 살·도·망·음의 순서로 했다.

또한 대승경전에서는 재가보살의 모습을 설하여, "재가한 보살은 음실(婬室)이나 도사(屠肆)에서 화도(化導)하려고 하기 때문에 모두 친근할 수 있다"고 하고, 《대일경》 권6에서는 "이른바 방편을 구족하여 무기(舞伎)·

천사주(天祠主) 등 여러 예처(藝處)를 시현하여, 그들 방편에 따라서 사섭법(四攝法)으로써 중생을 섭취하고 아뇩다라삼먁삼보리를 구하게 한다"고 하였고, 또한 《수행본기경 修行本起經》에는 석가의 전신인 보살이 꽃을 파는 여인으로부터 정광여래(錠光如來)를 공양하기 위하여 다섯 줄기의 꽃을 구하려고 할 때에 그 여인이 말하기를, "원컨대 내가 후생에 태어나서 마땅히 항상 당신의 처가 되어지이다"라고 하여 5백 생을 거치는 동안 그 보살의 처가 될 수 있었다고 한다.

위에서 본 바에 의하면 재가보살의 정음은 허락하고 있는 것을 알 수 있고, 다시 《대방등다라니경 大方等陀羅尼經》권1에서는 보살의 24계를 들어 처자를 가진 비구를 파계자라고 책하지 말라고 하였고, 다시 《대락금강불공진실삼매야경 大樂金剛不空眞實三昧耶經》에서는 일체법이 청정하다고 하니, "욕전청정구(欲箭淸淨句) 이는 보살위(菩薩位)요, 촉청정구(觸淸淨句) 이는 보살위요, 애박청정구(愛縛淸淨句) 이는 보살위요…… 비록 제욕에 머무르나 오히려 연꽃이 객진의 더러움에 물들지 않음과 같다"고 하여, 반야공에 입각해서 성욕을 정화하려는 사상으로 나타난다. 여기에서는 반야공에 의한 상즉(相卽)의 도리를 보인다. 또한 《제법무행경 諸法無行經》권상에서는 "만일 사람이 성불하려고 하면 탐욕을 없애지 말라. 제 법이 곧 탐욕이니 이를 알면 곧 성불한다"고까지 하였는가 하면, 그의 권하에서는 "탐욕이 열반이요, 성내고 어리석음이 또한 이와 같다"고 한 것은 어떤 경계를 말하는가?

말로 설해진 바에 끌리지 말고 그 정신을 보는 혜안을 가져야 할 것이 아닌가. 그러면 계에 있으면서 계에 끌리지 않고, 계에 없으면서도 계에 있게 될 것이다.

요가와 선, 뿌리는 같다

요가와 선을 비교하여 논함에 있어서 먼저 생각나는 것은 석가모니가 세상에 계실 때에 요가는 인도에서 널리 행해지고 있었으므로, 석가모니도 '상키아'의 지도자로부터 요가를 닦으셨다고도 한다. 요가와 선은 매우 깊은 관계가 있는 것은 사실이다. 그러나 석가모니께서 보리수 밑에서 깨달음을 얻으시기 직전에는 요가와 같은 과거의 고행을 버리고 자기 독특한 수행을 계속하셨으니, 마지막에 택하신 수행은 어떤 것이었을까. 사실이 그렇다면 그것은 요가와는 다른 것이었다. 그러므로 불교의 선은 요가와 같은 점도 있으나 다른 점이 있는 것은 당연하다고 하겠다.

이제 요가와 선을 비교하면서 한정된 지면에 그의 차이점과 상통하는 것을 논술하겠으나, 이것은 매우 중요한 문제이기도 하므로 간단히 취급할 문제는 아니다. 왜냐하면 요가는 인도의 모든 종교에서 채택하고 있는 수행법이요, 따라서 불교의 수행도 요가를 떠나서는 있지 않았다고도 하겠으니, 요가란 어떤 것이냐라는 것을 먼저 논해야 된다. 또한 불교가 요가와 다른 점은 그것이 불교의 특성을 나타내는 것도 되므로 불교를 간단히 말할 수 있겠는가.

그러므로 이 문제는 간단히 다루기 어려운 문제다. 그러나 이제 극히 일반적인 상식으로 말할 수 있는 점에 대하여 논하겠다.

1. 요가의 목적과 '쟈나'

《요가 수트라》라고 하는 요가경에서 보면 요가의 목표가 제시되었다. 그의 1. 2에 "요가는 심작용(心作用)의 지멸(止滅)이다"라고 하였다.

심작용이라고 하는 것은 모든 의식작용이니, 직접 어떤 대상을 올바르게 알아차리는 작용에서부터 바르게 또는 그릇 인식하는 일이며, 또한 관념적인 판단인 분별이며, 무의식의 상태에서 감지하는 일이며, 또한 과거의 기억을 되살리는 일에 이르기까지 모든 정신활동을 완전히 없애는 것이다. 이것을 《수트라》에서는 삼매(三昧)라고 하며, 다시 이 삼매에 무종삼매(無種三昧)와 유종삼매(有種三昧)로 나누어, 무종삼매인 완전 무의식상태에 이르러서 참된 자기가 독존(獨尊)한다고 말하고 있다.

이러한 심작용의 지멸상태는 흔히 정(定)의 극치에 이르는 것이라고 하여, 고래로부터 요가 수행자를 수정주의자(修定主義者)라고 해서 불교에서는 외도로 보아왔다. 그리고 요가는 몸을 단련하는 고행을 하는 것이 예사다. 그러므로 요가 행자를 흔히 고행자로 보는 것에는 그만한 이유가 있다.

《게란다 상히타 Gheranda-Sanihitā》라는 요가교전에 보면(I. 8) "물에 차 있는 굽지 않은 토기와 같이 몸은 쉬지 않고 노화되어 간다. 요가의 불로 구워서 몸의 정화를 행해야 한다"고 하였다.

여기에서는 우리 몸의 단련을 마치 흙으로 만든 그릇을 물에 넣어두면 그 물 때문에 흙이 풀어져서 그릇이 깨지고 말지만 불에 굽게 되면 단단해지는 것과 같이, 우리의 몸도 세월이 감에 따라서 늙어가므로 그렇지 않게 하기 위해서 단련하는 것이 요가, 특히 하타 요가다.

요가는 정신의 단련만이 아니라 육체의 단련까지 겸하고 있기 때문에, 이 말과 같은 단련을 하게 됨으로 그 단련이 고행으로써 행해지게 된 것이다.

그러나 이뿐만이 아니라 고래로 인도의 종교 수행자들은 정신적인 자유, 곧 해탈을 얻기 위한 노력에서 육체를 괴롭히는 일을 예사로 행했다. 이것은 육체를 부정하고 정신만을 소중히 하는 생각이 아니라, 육체를 극복하지 못하면 정신의 절대자유가 있을 수 없다는 생각 때문이었다. 그 이유는 육체와 정신의 갈등이 있는 한 정신의 절대자유가 있을 수 없기 때문이다. 그러므로 정신이 육체를 지배하고자 하는 것이다. 실제에 있어서 인도의 모든 종교는 이런 경향이 있는 중에도, 특히 요가 학파에서는 상키아 학파와 더불어 이런 경향이 두드러지고 있다. 고대에 행해진

고행의 예를 몇 가지 들면 먼저 식사에 있어서 채식에서부터 시작하여 물만 마시다가 나중에는 바람(공기)만 마시고 사는 단식을 하였고, 또한 한 발로 서는 고행을 하였다. 《마하바라타》에 보면(Ⅻ. 82) "자식을 바라 항상 한 발로 서서, 무섭고 행하기 어려운 고행(tapas)을 하고 있는 '아디티(Aditi)'의 태(胎) 속에 '비슈누'가 잉태하였다"고 씌어 있다.

이것은 자식을 얻기 위해서 한 발로 서서 수행한 여인이 자식을 얻었다는 것인데, '아디티'가 행하는 이러한 고행을 본 '수라비'라는 여자는 '카이라사' 산으로 가서 1만 1천 년 동안 한 발로 서 있었다고 하는 기록이 있다. 이뿐만 아니라 오랫동안 눈을 깜박이지 않거나 발끝으로 서는 고행도 행했다.

이러한 고행을 하는 동안에 움직이지 않으니, 마치 나무나 기둥과 같이 부동자세가 되어, 새들이 그의 머리에 집을 짓고, 개미가 그의 주위에 집을 짓게 되는 예가 흔히 있었다. 이뿐만이 아니라 사방에 불을 피워 놓고 뜨거운 햇볕을 받고 오래 견디는 일도 있다.

이러한 고행을 통해서 요가 행자들은 죽음의 공포를 극복할 수 있었다. 《마하바라타》(ⅩⅣ. 93)에 이런 말이 있다. "배고픔이 나를 괴롭히지 않는다. 또한 오래 고행을 닦았으므로 나에게는 죽음으로부터의 공포가 없다"고 하고 있다.

또한 영계(靈界)와 통하고, 여러 가지 기적을 행할 수가 있다. 그러나 이러한 고행은 결국 정신의 절대안온을 얻기 위한 예비단계에 지나지 않는다. 그러므로 이러한 고행이 이루어지면 다음 단계인 '쟈나(Dhyaāna, 禪那)'로 간다.

요가에서는 이 '쟈나'로 들어가기 전에 육체적인 단련을 고행을 통해서 행한다. 그리하여 고행이 성취되면 감각작용에 의한 마음의 동요가 없어지게 된다.

이렇게 되어서 비로소 정신통일인 '다라나(凝念)'를 수행할 수 있게 되고 여기서 다시 더 올라가서 '쟈나'가 행해지고, 다시 마지막 '삼매'에 이르게 되면 요가의 최고 목표인 절대자유, 절대안정인 해탈이 이루어지고, 인간의 모든 잠재 능력이 계발되어 자아 완성이 이루어진다.

2. 요가의 수정(修定)과 불교의 정혜쌍수(定慧雙修)

그런데 이것이 불교에서는 어떻게 받아들여졌는가. 불타는 6년 고행을 일단 포기하고 보리수 밑의 금강좌에 앉아 관심삼매(觀心三昧)를 닦으셨다. 이것을 흔히 십이연기의 순역관(順逆觀)이었다고 하니, 여기에서 인간고의 원인을 발견하신 것이다.

인도 고래의 종교와 같이 육체의 극복에 의해서 정신의 안온에서가 아닌, 무명이 고의 원인이요, 그 무명의 원인은 분별에 있고, 분별은 사물을 있는 그대로 진리대로 보지 못하는 데 서 있게 되며, 이렇게 여리관찰(如理觀察)하지 못하는 것은 마음에서 일어나는 번뇌인 탐·진·치라고 하는 것을 아셨다.

종래에 행해지고 있는 선정(禪定)은 오직 움직이지 않는 고요함을 얻기 위한 것이니, 이것만으로는 무명의 원인을 알 수 없다는 것을 아시고는 올바른 선정법을 가르치기 시작하시니, 그것이 팔정도의 정정(正定)이다. 정(定)은 요가의 높은 단계에서 얻어지는 심작용의 지멸이 아니다. 심작용의 지멸만으로는 인간고를 완전히 해결할 수 없기 때문에, 요가의 차원을 발전시킨 정정을 설하신 것이다.

정정은 팔정도 중에서 가장 근본이 되는 것이니, 정정에 의해서 정견(正見)도 있게 되고, 정사유(正思惟)도 있게 되며, 정어(正語)도 있게 되고, 정업(正業)·정명(正命)·정정진(正精進)·정념(正念)이 있게 된다.

그러면 이 정정은 어떤 것인가. 이것이 불교의 근본 사상을 실천적으로 체득하는 최후의 길이다. 불타가 설하신 정정은 한 마디로 말하면 중도의 선이다.

지(止)에만 치우치지 않은 지관(止觀) 쌍수(雙修)다. 지에 의해서 탐욕이 없어져서 심해탈(心解脫)이 있게 되고, 관(觀)에 의해서 무명이 멸해져서 혜해탈(慧解脫)이 이루어지니, 여기에서 불교의 목적이 비로소 실현되는 것이다.

《법구경》 제372계에서 "지혜가 없으면 선정(禪定)이 없고, 선정이 없으면 지혜가 없으니, 선정과 지혜를 갖춘 자는 실로 열반에 가까이 간 자다."

이렇게 설해지니, 이것이 곧 불교의 선의 면목이다. 그러므로 요가도 '쟈나'라고 하는 선이 있으나, 그것은 지관쌍수의 선이 아니다. 그러나 불교에서는 요가의 '쟈나'를 받아들였으되, 그것을 발전시켰다. 이것이 소승 불교의 선에서 다시 대승 불교의 선으로 발전된 것이다. 따라서 소승의 선정과 대승의 선정은 다르다.

앞에서 간단히 요가의 선과 불교의 선이 같으면서도 다른 것이 있다는 것만을 말했다. 그러나 불교의 수행에서는 너무도 마음의 문제에만 치중하게 되어 몸을 등한히 하였으므로 여러 가지 문제가 있게 되었다. 현실적인 물질 세계를 등한히 하게 되니 자연 육체의 건강을 생각지 않았으므로 흔히 선객들이 건강을 잃었다.

불교는 물심불이의 입장이다. 그리고 중도에 의해서 생활하는 것이니, 요가의 심신쌍수(心身雙修)의 좋은 점을 받아들일 필요가 있다. 또한 현실 부정적인 경향을 벗어나서 현실 긍정의 방향으로 눈을 돌림으로써 중도가 행해진다.

불교는 긍정과 부정의 어느쪽에도 집착해서는 안 된다. 중도는 선만이 아니라 모든 생활에 있어서 불교의 실천 지침이요, 기본 입장이다.

29

원측교학(圓測教學)의 인간학적 위치

본인은 원측법사(圓測法師)의 교학과 그의 위치에 대한 소고를 이미 《불교사상》지 제6호에 발표한 바가 있었다. 거기에서 원측법사의 출생이 신라의 왕손으로서 진평(眞平) 35년(613)에 탄생하여 15세에 청운의 꿈을 품고 구도의 길을 떠나, 당시 당나라 장안이라고 하면 국제적인 도시였는데 그곳으로 가서 그의 명민(明敏)한 자질이 천하에 뛰어나서, 그에 놀란 당태종이 스스로 도첩(度牒)을 특증(特贈)케 했으며, 그후에 법사는 서명사의 대덕으로 주석하여 장안의 대표적인 학승일 뿐만 아니라, 그의 학문과 덕은 인도로부터 귀국한 현장(玄奘)과도 서로 계합하였고, 나아가 원측의 유식학(唯識學)은 신구(新舊)를 겸한 전유식적(全唯識的)인 깊이에 있어서 현장을 앞서고 있었으므로 현장의 법사(法嗣)인 자은파(慈恩派)의 질투를 사서 도청설(盜聽說)까지 나오게 되었다.

다시 원측은 그의 사생활에 있어서 덕행과 도예(道譽)가 일세(一世)를 떨쳐서 신라인의 고결한 품격과 풍도가 중원에 우뚝 솟은 외솔과도 같아서 이방인의 설움 속에서 민족과 국가도 초월한 것이 있었으므로 당시 인도에서 고승들이 당으로 입국할 때에는 칙명(勅命)으로 그들을 원측법사가 응접하게 하였음은 그의 학문의 깊이와 인품을 알게 하는 것이며, 특히 그의 유식학은 돈황(敦煌)과 장안에서 중요시되어 담광(曇曠) 등에 의하여 그의 《해심밀경소 解深密經疏》가 돈황 부근에서는 특히 학자들의 중요한 전적이어서 길상대왕(티베트 왕)의 칙령으로 법성(chos grup)에 의하여 역출되어 《티베트 대장경》 속에 수록되어 있다는 것을 말했다.

그런데 당시 중원에 있어서의 그의 위치나, 그후에 티베트 유식학의 개조(開祖)로의 위치는 이미 말한 바 있고 세인이 잘 알고 있는 터이므로 이제 여기에서는 그의 교학에 있어서 필자가 문제로 삼고 싶은 것이

한 가지 있기 때문에 그것을 인간학적인 위치에서 생각해 보고자 한 것이다. 그러면 그것은 무엇인가. '三身本有顯四德無生'과 일성개성설(一性皆成說)의 인간학적인 위치이다.

1. 인간 존재와 인간생활의 모습

원측과 자은의 유식학상의 견해 차이는 세부에 들어가면 여러 가지가 있으나, 여기에서는 자세한 것은 그만두고 오직 가장 중요한 문제로써 원측의 근본 사상을 이루고 있는 '三身本有顯四德無生'이라는 것을 인간학적인 견지에서 생각해 보겠다.

여래의 삼신은 법신(法身)·응신(應身)·화신(化身)이라고 하기도 하고, 법신·보신(報身)·응신이라고도 하는데, 여래가 본래 갖추고 있는 삼신은 인간이 누구나 갖추고 있는 것이요, 상(常)·락(樂)·아(我)·정(淨)의 사덕은 무생(無生)으로서 불과(佛果)의 가득한 구족상(具足相)을 현시한다는 것이다. 이에 대하여 자은학파는 이 사덕의 불과가 인위에서는 본유하지만 그것이 수행에 의해서라야만 얻어진다고 보고 있는 것이다. 자, 이것이 문제가 되지 않을 수가 없다. 여래의 삼신을 인간이 모두 갖추고 있다고 하는 것은, 여래의 법신적정(法身寂靜)과 응신·화신 등의 대비방편이니, 여래가 따로 있는 것이 아니요, 인간이 누구나 가지고 있는 본래의 모습이니, 원적(圓寂)한 본마음의 자리에서 대비방편이 흘러나오는 것이요, 여래의 삼신은 바로 인간 존재의 본래 모습과 인간생활의 참된 모습이기도 한 것이다.

인간은 제 스스로 번뇌를 지어서 번뇌 속에서 살고 있는 것이다. 번뇌라는 것도 본래는 없는 것이니, 알고 보면 번뇌라고 할 것이 없다. 따라서 인간고도 말이 고라고 하는 것이지 고라고 부르는 그것이 바로 인간의 참모습이 아니다. 낙(樂)이라는 개념을 상대로 해놓고 생각하기 때문에 고가 있게 된 것이다.

그러므로 인간의 참모습은 고가 아니니, 고이면서 낙이요, 낙이면서 고다. 이러한 것이 바로 사덕의 하나인 낙이다. 낙은 고를 상대로 한 낙이

아니고 절대적인 낙이다. 고와 낙이 둘이 아닌 본래의 모습이 낙이다.

그리고 인생은 무상하다고 한다. 불교의 삼법인(三法印)에도 제행무상이 나오니, 인생도 무상하다는 것은 진리다. 무상하다는 것을 진실로 깨달은 사람은 무상이 상(常)임을 알 것이다. 무상이라는 것은 연기생멸(緣起生滅)이기 때문이니, 연기법은 우주와 더불어 영구불변하는 진리이니, 연기심심(緣起甚深)한 묘법(妙法) 속에 있는 인생은 생멸면(生滅面)으로 보면 무상이나, 연기의 근본 자리에서 보면 상이다. 그러므로 인생은 무상이면서 상이요, 상이 곧 무상이니, 불이공상(不二空相)이다. 인생의 찰나찰나의 생멸은 영원 속에 사는 참된 모습이다. 그러므로 인간은 영원과 무한 그대로 있는 것이다. 불교의 목적은 무상을 알고 상에 살라는 가르침이다. 고를 알고 절대적인 낙을 누리라는 가르침이다.

또한 제 법(諸法)은 무아(無我)라고 한다. 절대적인 자성이라는 것이 없으니, 무아다. 주관과 객관이 바로 연기의 모습으로 있는 것이요, 그 모습 속에서 또한 주객이 상응하여 공능(功能)이 생하니 모두가 연기 그대로다. 그러므로 실체적인 것이 있을 수 없다. 그러나 이와 같이 실체적인 것이 없는 무아가 곧 나의 모습이다. 이것이 아(我)다. 무아인 아는 자아의 절대화다. 석존의 천상천하 유아독존의 아가 바로 이러한 무아의 아다. '나'라는 것, 이것은 무아인 이것이 '나'다. 유무를 초월한 아다. 그러므로 무아가 곧 아다. 여기에 이르러서 인간은 자아를 확립할 수 있고 참된 자기로서 살 수 있다.

그리고 인간은 번뇌 속에서 살고 있다고 하니 번뇌는 또한 염오(染汚)라고도 한다. 물든 것이다. 물들었다는 것은 실체가 없는 것을 있는 것으로 잘못 알고 끌려 들어갔다는 것이니, 《중론 中論》에서는 불이 붙는 모습에 비유한다. 불에 타는 섶나무도 없고 불이라는 객체도 없는데 불이 붙고 있는 모습이 인간이라고 한다. 이것은 본래 청정한 마음에 물이 든 것과도 같다는 것이다. 그러면 인간은 불붙은 애오위순(愛惡違順)의 모습이면서, 그것은 본래가 있는 것이 아니니, 그것은 곧 청정이다. 염오가 곧 청정이다. 염오와 청정은 둘이면서 둘이 아니다.

그러므로 상이요 낙이요 아요 정이 바로 인간의 본래 모습이니, 본래가 이러하거늘 그 인간이 어디로 간단 말인가. 본래의 모습으로 돌아온 것

뿐이다. 그러므로 사덕은 본래 무생(無生)인 것이다.

그러므로 원측법사의 교학은 이와 같은 인간의 참된 모습을 그대로 파악하여 인간이 살아가야 할 길을 확립하였으니 인간학적으로 보아 그가 정립한 것은 불타의 진의를 현시한 것이며, 인간생활의 지표를 정립한 것으로서 인간 존재의 종교적 확립이었다.

2. 인간 목표의 확립(평등성불)

인간이 위에서 말한 바와 같이 사덕(四德)을 본구하고 있는 인간의 생활이라는 것은 여래삼신(如來三身)의 시현이요, 상(常)·낙(樂)·아(我)·정(淨) 그대로라고 하면, 여기에서 비로소 인간은 수행을 하건 안하건간에 성불이 약속되어 있는 것이다. 타력정토(他力淨土)가 바로 우리 인간에게 본래부터 주어져 있는 것이다. 그러므로 일념 내지 십념의 염불로써 그대로 정토왕생이 이루어지는 것이다.

원측의 이러한 유식 사상의 전개가 정토 사상으로 전개될 수 있는 것이다. 그러므로 원측은 대소승 제 경의 귀취(歸趣)를 관통하였고 불타정각의 진수를 파악하였다고 할 것이니, 이러한 사상을 뒷받침해 주는 것이 바로 《해심밀경 解深密經》의 〈여래성소작사품 如來成所作事品〉 제8의 주석에서 삼신만덕(三身滿德)의 대과(大果)가 설해진다고 역설하고 있는 것이다.

나는 오래 전부터 이 문제에 대하여 고심해 왔다. 불교 교리의 현대적 이해에 대해서다. 불교가 종교로서의 사명을 다하려면 소극적인 면만으로는 말법중생을 모두 구제할 수 없다고 생각한다. 그러므로 경에서도 《열반경》이 원시 불교로부터 전개되는 사상을 배경으로 하여 사덕설(四德說) 내지 일성성불설(一性成佛說)로써 시대에 순응한 것이다. 주지하는 바와 같이 《아함경》에 있어서 외도(外道)의 설을 수용하면서 불설(佛說)을 밝힌 것을 《아비달마론》에서는 불타의 면목이 통합되었으며, 대승경전에서는 특히 《유마경》 같은 것은 《아함경》에서의 무상무아(無常無我)와 상(常)과 아(我)의 불이(不二)를 설하고 있어 사념처(四念處)를 행하면서

도 그 행상(行相)에 집착하지 않는 공불이(空不二)에 있으라고 한다. 또한 《중론》의 〈관여래품 觀如來品〉·〈전도품 顚倒品〉·〈사제품 四諦品〉·〈열반품 涅槃品〉의 소론은 종래의 사제(四諦)·사념처관(四念處觀)에 대한 대승 공관(大乘空觀)에 의한 비판이 나오고, 다시 이것이 여래장 사상(如來藏思想)에 이르면 열반의 회좌(會座)에서 모두가 그대로 해탈하게 되니, 《열반경》에서 "무아는 생사, 아는 여래, 무상은 이승, 상은 여래법신, 고는 일체외도, 낙은 열반, 부정은 유위법, 정은 제 불보살 소유의 정법"이라고 하고, 《다라니자재왕경 陀羅尼自在王經》에서는 공과 무상·고·무아·부정을 입체적으로 보고 심성이 평등한 면으로 보아서 심성본정(心性本淨) 곧 아정을 설한다.

또한 《부증불멸경 不增不減經》에서는 단멸(斷滅)의 사견(邪見)을 불식하고 제일의(第一義) 심심의(甚深義)를 현시하여 여래법신의 상정(常淨) 혹은 상·락·아가 설해진다.

이상에서 보아온 바와 같이 불타정각의 진수를 파악한 원측은 그의 유식학에서 인간 존재의 안심입명을 종교적으로 정립하였으므로 자은학파와의 대립에 섰던 원측교학은 이와 같은 인간학적 위치에서도 중대한 의의를 찾아볼 수 있으며 유식 사상이 타력정토 사상으로 전개되는 이론체계를 그의 유식관에서 보여 주고 있는 것이다.

30

새롭게 태어나야 한다

세월은 흐른다. 쉬지 않고 어디론가 흘러가고 있다. 있던 것은 없어지고 새것이 나타난다. 그러나 그것은 전혀 상상할 수 없던 것이 아니다. 오고야 말 것이 오고 있는 것이며, 갈 것이 가고 있는 것이다.

있던 것이 없어지는 단절은 새것으로 이어져서 상속한다. 단절과 상속이 되풀이되는 것이 이 세상이다. 세속이란 변하는 세상이라는 것이다. 다시 말하면 단절과 상속, 연속과 불연속이 되풀이되는 세상이다. 이것을 불교에서는 윤회라고 한다.

이러한 윤회 속에 살고 있는 우리들은 이것을 면할 수 없다고 하나, 또한 이것을 면하는 것이 인생의 궁극적인 목표다. 이 목표가 달성된 것이 해탈이요, 성불이요, 극락 세계다.

우리는 성불할 수 있고, 해탈할 수 있고, 이 지상에서 극락 세계를 건설할 수 있다. 그러면 그것은 아주 멀리에 있는 것일까. 바로 우리 눈앞에, 우리 마음속에 있는 것이 확실하다. 마음 하나 바로 보고 처리하는 데서 있게 된다.

어디론가 한없이 변해가고 있는 이 세상에서 그 변하는 실상을 바로 보고, 변하는 것, 변해 갈 곳으로 나 자신이 그렇게 되어지면서 주체적으로 가고 있는 사람은 바로 성불한 사람이요, 해탈한 사람이요, 극락 세계를 건설하고 있는 사람이다.

우리나라의 불교계에서도 변화하고 있다. 민주화 물결에 따라서 새로운 종단들이 생겼다. 또 더 많이 생길지도 모른다. 또한 기성 종단들도 여러 면으로 변혁을 시도하지 않으면 안 된다. 어떻게 변해야 하고 어디로 갈 것인가 하는 문제는 자명한 일이다.

이를 보지 못하고 거역한다면 그것은 자멸행위에 지나지 않을 것이다.

변하는 속에서 변하지 않고 새로 태어나는 속에서 옛것을 잃지 않는 것은 진실로 그것을 뛰어넘는 일이 될 수 있다. 진실로 그것을 뛰어넘을 수 있는 사람은 변혁 속에서 변치 않은 근본을 잃지 않는 것이 될 수 있다. 새로운 것을 따르지 않고 옛것에 집착해서 거역하는 것은 근본도 잃고 새로운 것도 보지 못하는 어리석음에 떨어지고 말아 결국은 자멸하고 말 것이다.

한국은 이제 새롭게 태어나고 있다. 모든 것이 변하고 있다. 정치체제·경제구조·사회 의식 등이 과거의 권위주의와 독재로부터 벗어나려고 하고 있다. 이에 따라서 불교계를 위시해서 종교계에서도 옛것 속에서 모순된 많은 점이 시정되어야 한다. 시정될 것은 과감하게 시정해서 새로운 모습으로 탄생해야 한다.

혹자는 이렇게 말하리라. "불교계가 새로운 종단이 많이 생겨나니 이것은 불교계의 분열이 아니냐"고, 또는 이렇게도 말하리라. "한국 불교는 통불교인데 이렇게 종파가 많이 생기는 것은 일본 불교를 따라가는 것이 아니냐"고, 하기야 그렇게들 생각할 수도 있겠다. 그러나 한국 불교가 통불교라고 하여 부처님의 모든 가르침을 가릴 것 없이 모두 받아들여서 충실히 믿고 실천한다는 것도 좋은 일이다. 왜냐하면 부처님의 가르침 속에 어느것이 좋고 어느것이 나쁘다고 할 수 없기 때문이다.

소승에서부터 대승에 이르는 모든 가르침은 모두 중생의 근기에 따라서 설하신 진리이기에 취사선택이 있을 수 없다.

실제에 있어서 우리나라 불교계의 실정을 보면 여러 종단들이 서로 특성을 가진 종단이 드물다. 의식이며 신행법도가 거의 비슷하다 보면 이렇게 여러 종단으로 나뉘어질 필요가 없는 것같이 보인다. 오직 승가사회의 구성원 사이에서 일어나는 현실적인 문제로 인해서 서로 다른 모습을 가지고 있는 것같이 느껴진다. 여기에 문제가 있는 것이다. 새것은 새것대로 모습을 갖춰야 하고 새로운 실질적인 내용이 있어야 한다.

통불교라 하여 이것도 좋고 저것도 좋다보면 어느 하나라도 충실치 못하는 폐단에 빠지기 쉽다. 하나를 통하지 못하면 모든 것에 미치지 못한다. 하나에 정통하면 모든 것에 통하는 법이다.

참선도 하고 주문도 외우고 염불도 하는 것은 좋은 일이다. 어느것이

더 좋고 그렇지 않다고 할 수 없다. 그러나 인생은 무상하다. 짧은 인생의 이생에서 성불해야 한다.

수만억 겁을 거치더라도 성불하고야 말겠다고 결심하여 성불하는 길로 정진하면서도 이생에 이루고 말겠다는 결심과 용맹함이 없으면 수만억 겁을 지나도 성불하지 못한다.

내일은 오늘에 있는 것이다. 오늘 이 찰나가 나의 온 인생이며, 이 찰나로써 나의 온 인생이 끝난다고 하는 자각이 있으므로 해서 그 인생은 영원으로 이어진다.

무상을 자각한 자만이 영원함을 간직할 수 있고, 인생의 고를 자각한 자만이 낙을 누릴 수 있으며, 무명의 삼독에 싸여 있는 자신을 볼 수 있는 자만이 부처님 세계의 청정함을 볼 수 있고, 실체가 없는 모든 법의 모습을 볼 수 있는 자만이 영원하고 무량한 부처님 세계의 고마움을 보고 영원함 속에서 생사를 초월할 수 있으며, 일체 속에서 자기 자신을 보고 자신 속에서 일체를 보며, 나와 일체 속에서 부처를 보고 일체의 변하는 실상 속에서 절대가치의 부처를 볼 수 있는 것이다.

불교도는 모름지기 지금 이 순간 속에서 영원함을 보아야 한다. 종단의 체질을 개선하기에 인색하지 말고 자기 자신을 새롭게 하면서 전통과 본질을 잃지 말아야 한다. 변화 속에 처하면서 변치 않는 것을 간직하는 지혜가 필요하다.

세속에 처하면서 진실 세계를 잃지 않는 것이 지혜이다. 진과 속이 둘이 아니기 때문이다. 변하는 세속 속에 변치 않는 본체를 유지하고, 변치 않는 본질을 가지면서도 변하는 것을 게을리하지 말아야 한다.

봄이 되어 나무싹이 돋아나고 잎이 되고 꽃이 피는 것은 변하는 것이다. 그러한 변화 속에서 자신의 본질을 살려나가는 것이다. 이와 같이 인생도 무상함을 나의 것으로 받아들여서 무한히 발전하는 자신으로 반조하고 이러한 발전 속에서 본연의 자신을 더욱 빛내는 인생이 이루어져야 한다.

불교계는 새롭게 태어나야 한다. 뱀이 껍질을 벗듯이 생명력이 충실하게 태어나야 한다. 또한 기사년인 금년에는 부처님이 보리수 밑, 금강좌에 앉아서 정각을 이루신 것과 같이 모두 성불하는 해가 되어야 한다. 옛

날 용왕이 부처님의 금강좌 뒤에 서서 부처님의 깨달으심을 외호하고 부처님께 귀의한 것같이, 용왕이 우리 불교를 외호하는 해가 되어야 한다. 또한 뱀이 용이 되고 용이 용왕이 되어 불교를 받들어 이 나라를 보호하는 해가 되어야 한다.

우리 불교도는 금년을 길상의 해로 잡아서 민족 종교로서 크게 비약하는 것은 물론이려니와 불법으로 용을 제도하여 부처님 나라 건설에 이바지하도록 해야 한다.

또한 금년은 우리나라가 북방외교를 통해서 국위를 떨치겠다고 하니, 우리 불교도는 옛날 마디얀티카(madhyantika, 末田地)가 북방의 카시미르 지방으로 전도하여 훌룬타(Hulunta)용을 제도한 것같이 북방의 동구권 국가를 상대로 해서 불법을 홍포해야 하고, 장로 마지마(majihima)가 설산의 변경에서 야차를 제도한 것과 같이 백두산에 올라가서 북녘의 야차 같은 무리들을 제도해야 한다.

나라의 등불이 되고 죽음을 초월하고자

1. 불교 입문 동기

나는 1922년생이다. 시골 농촌에서 자라난 나는 당시 일제의 교육기관인 심상소학교 곧 보통학교를 파주에서 다녔다. 그뒤에 서울로 올라와서 양정중학교에 들어갔다. 당시는 중학교가 5년제로서 내가 졸업할 당시는 태평양전쟁이 막바지에 이르러서, 중학교를 4년으로 단축 졸업시킬 때였다. 이것은 일제가 총력을 전쟁에 집중하기 위해서 인력을 확보하기 위한 것이었다.

그래서 중학교를 졸업하고 전문학교나 대학으로 가는 한국인 학생을 학도병으로 끌어가려고 애썼고, 직장으로 가는 사람은 징용으로 데려가고 있었다. 그래서 학병이나 징용을 면하려면 초등학교 교사로서 교육기관에서 근무하는 것이 가장 신분이 확보될 수 있는 것이었다. 교사는 만부득이한 경우가 아니면 징용에 징집당하지 않도록 보장되고 있었다.

그래서 나는 양정중학교를 5학년에 졸업하고, 당시 청석공립보통학교 교사로 임용된 것이었다.

당시 양정중학교에서 성적이 우수한 편이어서 무시험으로 북경대학 축산과와 연희전문학교 수물과에 무시험 추천 합격이 되었으므로 어디든지 갈 수 있었다. 그러나 일본으로 유학가는 것보다는 상해나 북경으로 가고 싶었으므로 북경대학으로 갈 생각이었다. 그러나 당시의 나의 사정이 허락하지 않아서 모두 포기하고 초등학교 교사로 가게 된 것이다.

내가 다니던 양정중학교에는 당시 조선어를 가르치시던 장지영 선생님이 계셨고, 김교신 선생님이 박물을 가르치셨으므로 그분들의 영향을 많이 받았다. 그래서 어린 나이였지만 반일 정신이 철저했으므로 초등학교

에 근무하면서도 은밀히 항일투쟁을 준비하고 기인 행세를 하면서 조국의 독립을 위한 지하조직과 관계하고, 소위 당시 요시찰 대상으로 있는 자들과 비밀리에 접촉하고 있었다. 그때에 파주군 천현면에 은거하고 있던 애국지사 양근환 씨를 만난 것이다.

양근환 선생은 일제가 태평양전쟁을 일으키려 할 때에 동경유학생이며 자치운동을 하고 있던 민원식 씨를 살해한 과격한 자객이었다. 그래서 그는 무기징역을 선고받고 징역살이를 하다가 가보석으로 석방되어 파주에 내려와 살고 있었던 것이다. 그래서 나는 밤이면 남몰래 그분을 만나고 있었다. 그랬기 때문에 학교 선생으로 근무하면서 신분보장을 받았으나 반일투쟁을 위한 생활을 계속하고 있었다.

또한 파주는 교하면 동태리에 좀 이상한 사람이 살고 있다는 소문이 있었다. 그것은 혼자서 과수원을 경영하면서 토담집에서 살고 있는 사람이 있다는 것이다. 그래서 나는 그를 찾았다.

나는 토담집을 처음 보았다. 진흙으로 담집을 지었고, 방에 불경책이 가득하게 있었다. 그것은 《팔만대장경》이었다. 나로서는 불교를 전혀 모르고 있었으므로 그 대장경의 내용이 어떤 것인지 알지 못했다.

그분은 신소천이라는 처사였다. 그분이 나를 처음 만났을 때 나의 포부를 듣고, "그대는 앞으로 우리나라에서 등불 같은 존재가 되어야 한다. 마치 촛불을 켜 놓으면 방 안이 환한 것같이 그런 사람이 되라. 그럴려면 죽음을 초월할 수 있는 사람이 되어야 하니 불교에 입문하라"고 하는 것이었다. 그러면서 당신이 썼다는 《금강경강의》라는 책을 주었다. 그것을 받아가지고 읽어보았으나 도무지 무슨 뜻인지 알 수가 없었다. 그러나 틈틈이 그분으로부터 불교 이야기를 듣게 되면서 점차 불교에 대한 관심이 더해졌다.

일제의 태평양전쟁이 막바지에 이르러 학생들이 학도병으로 나가고, 청년들이 모두 징용으로 끌려가는 형국이 되었다. 그때에 신소천 선생께서는 나에게 말하기를, "그대는 교사로 있으나 언제 일본 관헌에게 끌려갈지 모르니 불교에 입문하라"고 하시면서 당시 조선불교조계종 총무원 원장으로 계시던 이종욱 스님의 도제가 되어야 한다고 하면서 나를 그분에게 소개했다. 그 이유로써는 이종욱 스님은 막강한 힘을 가지고 계시

므로 설혹 일경에게 내가 잡혀간다고 하더라도 보호받을 수 있을 것이라는 이야기였다. 그래서 나는 당시 월정사 주지이면서 총무원원장 스님인 이종욱(지암) 스님의 도제가 된 것이다. 그것이 1943년 1월이었다. 나의 도첩은 일본말로 되어 있고, 종정 방한암 스님의 명의로 발행된 것이다. 나의 법명은 향운이다.

스님께서 나에게 도첩을 주시면서 다음과 같이 써주셨다.

"향운 태혁장실에게 교시하나니, 마음을 허공계와 같이 가지고, 허공과 같은 법을 보이고, 허공과 같은 시간을 증명하라. 이것은 있는 것도 아니고 없는 것도 아닌 법이니라"는 교시를 하셨다.

이러한 인연으로 나는 강원도 월정사에서 득도하게 되니, 이러한 것이 불교로 입문한 인연이다. 이런 사실을 가족은 물론 친지들에게도 알릴 수 없었다. 왜냐하면 만일 우리 친족에게 알리면 파문 소동이 일어날 것이기 때문이다. 본래 우리 가문은 유교의 전통을 가졌으므로 불교란 생각조차 할 수 없는 것이었다.

2. 어떤 마음을 가질 것인가

앞에서 보인 바와 같이 나의 은사이신 지암 스님이 써주신 말씀, 즉 '마음은 허공과 같이' 라고 하는 것이 나의 마음가짐의 지침이 되었다.

허공과 같이 마음을 갖는다는 것은 집착함이 없는 마음이다. 집착하지 않고 마음을 낸다는 것은 《금강경》에서도 설한 바와 같이 머무름이 없이 마음을 내는 것이 되기도 한다. 무심한 마음가짐, 이것이 바로 집착 없는 마음이요 허공과 같은 마음이다. 이 마음은 공의 세계에 있는 것이요, 중도의 마음가짐이 되는 것이다. 또한 허공 같은 마음은 깨끗하고 고요한 마음이요, 평온한 마음이요, 깊은 신심이기도 하다.

청정한 본심이란 바로 이런 마음이다. 마치 가을 하늘에 둥글게 떠 있는 달과 같이 맑고 깨끗한 마음이 우리의 본래 마음이다. 걸림이 없다는 것은 번뇌가 없다는 것이 아니고 번뇌가 바로 깨달음인 것이다. 깨끗한 마음은 번뇌가 없는 마음이 아니라 번뇌라는 티끌이 티끌이면서 티끌이

아닌 것이다. 허공과 같은 마음에는 시비가 없다. 긍정이나 부정의 어느 것도 없다. 긍정이나 부정은 걸림이요, 티끌이다.

시(是)와 비(非)를 떠나지 않고 시와 비가 아닌 것이다. 시와 비 그대로 서 시와 비를 떠난 것이다. 아니, 시나 비란 말도 있을 수 없고, 그것을 떠났다는 말도 있을 수 없다. 그저 인연에 따라서 오고감이 있을 뿐이다.

나의 생활은 이런 것이었다. 나의 나이가 이제 일흔이 넘었다. 세속을 떠나지 않고 있으나, 세속에 집착이 없다. 속(俗)에서 진(眞)을 떠나지 않는 생활을 했다. 이것이 나의 사생활이었다. 진과 속이 둘이 아니므로 진에서 속을 떠나지 않고, 속에서 진을 떠나지 않아야 한다. 머리 깎고 승복을 입고 승려로서 살면서 마음이 속을 떠나서 있으면 진에 집착한 것이요, 속세의 일상생활에 집착심이 있어 진을 떠나면 그것은 속에 집착한 것이다. 속에서 진을, 진에서 속을 떠나지 않고, 진에서 속을, 속에서 진을 구현하는 것이다.

이때에는 진이 진이 아니고, 속이 속이 아니다. 나의 생활은 속에서 속이 아닌 것을 실현했으나, 진도 또한 아니다.

마음이 허공 같으면 몸도 허공 같고, 말도 허공 같다. 말과 몸가짐과 마음이 하나가 되어 진실한 세계에 있으면 그것이 부처다.

허공심, 무심, 진실심은 말이 다를 뿐 같은 마음이다. 깊은 신심도 이와 같고, 청정심도 이와 같다. 일상적인 육단심이나 분별심을 조복한 열반의 경지는 바로 이러한 마음이다.

고요하고, 영명하며 허공같이 인연에 따라서 응하되 둘이 아닌 묘함을 잃지 않는 마음이다.

"법성은 본래 체가 없으나 사물에 따라 나타나고, 반야는 본래 상이 없으나 인연에 따라서 빛난다." 마음도 이와 같아야 한다.

3. 어떻게 공부해야 하나

불교 공부는 참된 인간이 되는 공부다. 참된 인간이 되고자 하는 공부다. 참된 나에 대한 공부다.

나의 몸가짐은 마음에 따라서 나타나고, 나의 말도 그렇다. 몸은 마음의 옷이요, 말은 마음의 색깔이다. 참된 나는 몸가짐이나 말씨 속에 숨어 있다. 마음이 진실하면 몸가짐도 올바르고, 말씨도 올바르다.

우리의 표정은 말과 더불어 마음의 창이다. 마음에 몸과 말이 따른다. 이와 같이 몸과 말에 마음도 따른다. 몸가짐이 올바르면 마음도 진실해지고, 말이 진실하면 마음이나 몸가짐도 진실해진다. 그러므로 불교의 공부는 마음의 공부이며, 몸가짐이나 말의 공부이다.

마음의 공부는 지혜에 속하고 몸가짐의 공부는 계에 속한다. 마음이 삼매에 있으면 지혜는 스스로 나타나고, 몸가짐도 이에 따른다.

계와 정과 혜는 불교 공부의 세 가지 기본이다. 계학과 정학과 혜학이 불교의 공부다. 일상으로 마음을 삼매에 머물게 하고, 경을 공부하여 지혜를 닦고, 계율을 지켜서 법에서 벗어나지 않게 한다. 이러한 삼학의 공부를 어찌 하루인들 소홀히 할 수 있으랴. 하루의 삶이 나의 전기전용임을 자각하고, 삼학의 운용이 곧 나의 삶이 되도록 해야 한다.

경전은 원시경전에서 대승에 이르기까지 경을 공부해야 하고, 율장의 공부로 자신을 반조하고, 논장의 공부를 통해서 지식을 다져야 한다. 신앙도 막연한 믿음이 아니라 확실한 이해에 따른 믿음이라야 한다. 정확한 인생관과 세계관을 가진 신앙이라야 한다.

4. 어떤 책을 읽어야 하나

초입문에 있어서는 너무 어려운 내용의 책은 덮어두고, 생활과 집결된 절실한 문제를 설한 쉬운 교설부터 읽는 것이 좋다.

《법구경》과 같은 것이 이에 속한다. 그 다음에는 아집이나 상을 끊어주는 가르침을 설한 책을 읽는다.

반야부에 속하는 논서나 경전이 이에 속한다.

그 다음에는 유(有)와 무(無)의 어느것에도 이끌리지 않게 하는 가르침을 적은 책을 읽는다. 선(禪)에 관한 서적이 이에 속한다.

그 다음에는 살아 있는 부처의 세계나 모습을 그대로 나타내는 경을

읽는다. 대승경전 속에서 금강승에 속하는 경전이나 정토에 관한 경전을 읽는다. 이렇게 하면 나 자신이 부처가 되고, 이 국토를 정토로 구현하게 될 것이다.

32

법시의 참공덕

1. 보시는 내가 행복하게 되는 길

불보의 《최상행복경》《대길상경》)이라는 경전에 보면, 우리가 가장 행복할 수 있는 여러 가지 길 중에 보시에 대한 말씀이 있다.

"보시와 진리에 맞는 행위와 친척을 애호하고 남의 비난을 받지 않는 행위, 이것이 최상의 행복이니라"는 말씀이다.

이 말씀 중에서 첫째로 보시를 드셨으니, 남에게 주는 일이 어찌하여 나의 공덕이 되는 것일까. 더구나 현대와 같은 생활 경쟁 속에서 남의 것을 내가 빼앗고자 하는 생각이 앞서는 시대에 오히려 남에게 모든 것을 주라는 가르침은 현재 우리의 생활과 먼 이상을 보인 것에 지나지 않는 것일까.

우리가 남에게 은혜를 베푼다는 것은 베푸는 자신이나 그 은혜를 받는 사람 모두 기쁜 일이다. 나의 기쁨이나 행복이 나만으로 이루어질 수는 없고 반드시 남과의 관계에서 있을 수 있는 것이니, 먼저 남을 기쁘게 하는 보시가 자신을 위하는 첫째 조건이 되는 것이다.

2. 보시는 자비행이다

그러나 남에게 나의 것을 보시한다는 것에도 여러 가지 차이가 있다. 가장 주기 어려운 것을 주었을 때에 그 공덕이 가장 크고, 받은 자에게 그것이 영원히 간직되어 생명의 양식이 되고 생활에 빛이 되는 것이 가장 귀한 것이다.

가장 주기 어려운 것은 자기의 생명이겠고, 가장 귀한 것은 진리를 알려 주는 것이니 법보시(法布施)가 귀하다는 것이다. 그런데 이러한 것을 남에게 주더라도 그 결과가 좋지 않게 나타날 경우도 있고 좋게 되는 경우도 있다. 그래서 남에게 무엇을 주되, 준다는 생색을 내지 말라는 무주상보시(無住相布施)가 또한 귀하다고 설해진다. 아무런 대가를 바라지 않고 그저 주고 싶어서 무엇이고 주는 것이 바로 이것이다. 그러기에 그의 대가도 큰 것이니 마치 부모가 자식에게 주는 것과 같은 것이다. 부처님은 중생을 자식과 같이 사랑하시니 자비행이야말로 이러한 보시가 되는 것이다.

내가 주기 어려운 것 중에서, 가장 어려운 것은 내가 가장 사랑하고 아끼는 것이다. 이런 것을 주었을 때에 그 공덕도 무량하다. 옛날 인도에 보시태자(布施太子)의 이야기는 너무 유명하여 다 알고 있겠지만 다시 한 번 생각해 봄직하다.

3. 처자까지 준 보시태자

시비(尸毘)라는 나라에 제쓰다라라는 도성이 있었는데, 거기에 산쟈야라고 부르는 왕이 있었다. 그 왕의 아들로 태어난 벳산타라는 천성이 매우 자비스러워 남에게 주기를 좋아하여 자기의 심장이나 눈알이라도 달라고 하면 주겠다고 생각하고 있었다. 그가 16세가 되던 해에 그 나라의 이웃에 있는 가링가라는 나라에 몹시 가뭄이 들어서, 백성들이 애를 쓰던 차에 그 왕이 바라문들과 상의하기를 "시비국의 벳산타라 태자가 보시를 즐기니 거기에 가서 비를 내리게 하는 상서로운 코끼리를 얻어오자, 그러면 비가 올 것이 아닌가" 하고 여덟 명의 바라문을 파견하여 그 코끼리를 달라고 청하였다. 그러자 태자는 천성이 착한지라, 그들의 청을 쾌히 허락하고 코끼리를 주려고 하니, 조정의 모든 신하들이 크게 놀라 반대하는 것이었다. 그러나 태자는 끝내 코끼리를 주고, 자기는 태자의 지위까지 버리고 두 태자비와 두 아들을 데리고 산 속으로 들어가서 숨어 버렸다. 그런데 마침 그 가링가국에 쥬쟈카라고 하는 늙은 바라문이

있어, 그의 젊은 아내가 노비를 두고 싶다고 하기에 남편인 바라문은 하는 수 없이 산 속에 들어간 벳산타라 태자를 찾아가서 그의 두 아들을 노비로 달라고 하였다.

보시행을 평생의 생활신조로 삼고 있는 태자는 드디어 자기의 아들을 노비로 주었다. 그런데 이번에는 또 천신(天神)인 제석천(帝釋天)이 노인으로 변하여 그 숲 속의 태자를 찾아가, 태자비 맛디를 노예로 달라고 청하는 것이었다. 태자는 이때에도 역시 조금도 주저하지 않고 그 노인에게 자기 아내를 내주었다. 그때였다. 참으로 불가사의한 일이 일어난 것이다. 노예로 간 태자비가 태자 곁에 다시 와 있을 뿐만 아니라, 늙은 바라문의 종으로 갔던 두 아들도 집에 와 있으며, 많은 부하를 거느린 부왕이 태자를 맞이하여 제쓰다라의 도성으로 데려가서 왕위에 올려 앉혔다. 그때에 별안간 천지에 서운이 떠돌더니, 단비가 내려 천자가 모두 기뻐하고 시운이 좋아서 오곡이 풍성하고 만민이 즐겨 따르게 되니, 그는 결국 행복한 나날을 보내게 되었다고 한다. 그러나 이러한 육친을 남에게 주는 보시보다 더 어려운 것이 있다. 그것이 법보시, 즉 법시다.

4. 법시의 공덕

법보시는 진리를 남에게 알리는 일이니 어렵고 귀하다. 따라서 그 공덕도 크다. 《현자복덕경》에 보면 1) 살생하지 말라고 설법하면 그 공덕으로 장수보(長壽報)를 받고, 2) 도둑질하지 말라고 설하면 듣는 자나 설법하는 자가 참회하고, 그 공덕으로 부귀를 받게 되고 영화도 받는다. 3) 자비와 인욕(忍辱)행을 설하면 그 업보가 금생이나 내생에 건강하고 단아한 몸을 받고, 4) 부처님이나 조사님의 말씀을 잘 전하면 명예가 높아지고 지식을 넓힌다고 하였다.

보시 중에 가장 어려운 것이 진리를 전해서 남을 깨우쳐 주는 것이니, 이런 일을 하는 사람은 깨달은 자이거나 진리를 전해들은 자이라야 되는 것이다. 법을 전하는 법보시는 마음으로 마음에 전하는 것이니, 부처님의 경계와 부처님의 마음에서 행해지는 것이다. 그러므로 법보시를 하려면

부지런히 닦고 배워서 큰 서원을 세워 모든 중생과 더불어 진리의 바다로 가서 인간의 최고의 이상인 깨달음의 피안에 같이 가고자 노력해야 될 것이다. 부지런히 애써 남을 가르치는 이 어려움을 참고, 책을 만들어서 널리 펴는 이가 모두 법보시의 보살행을 하는 보살이니 현대와 같은 물질사회에서 어찌 어렵고 힘들지 아니하랴. 그러기에 또한 공덕도 한량없이 클 것이 아니겠는가. 이 법시도 마찬가지다.

33

관음 신앙의 특징

1. 관세음(觀世音)의 뜻

관세음보살의 원어

관세음보살의 원어는 Avalokiteśvara Bodhisattva라고 보는 것이 예사이다. 이 말에서 Avalokiteśvara는 Ava-lokita-iśvara로 분석되는 것이니 Ava는 '아래에'라는 뜻을 가진 접두어로서 Ava-lok는 '내려다본다'는 말이 된다. 그리고 Ava-lokita는 형용사로는 '관찰해진'이 되고, 명사로는 '보는 것'·'견자(見者)'라는 뜻이 되며, iśvara는 자재(自在), 자재자(自在者)의 뜻이 있는 말이다. 그러므로 Avalokiteśvara는 '관찰자인 자재자' 곧 '관자재'이다. 여기서 자재자는 곧 신의 뜻이다. 그래서 한역으로 현장(玄奘)이 관자재라고 한 것은 원어의 뜻에 따라서 직역한 것이다. 그러나 역대로 많은 법사들은 의역을 해서 법호(法護)는 《정법화경 正法華經》에서 광세음(光世音)이라 하고, 보리유지(菩提流支)는 《방불경 謗佛經》에서, 나련제야사(那連提耶舍)는 《대집경 大集經》에서 관세자재(觀世自在)라 번역하였고, 현응(玄應)은 《일체경음의 一切經音義》에서, 수바가라(輸婆迦羅)는 《대일경》에서 역시 관세자재라고 번역하였으며, 가범달마(伽梵達摩)는 《천수천안관세음보살치병합약경 千手千眼觀世音菩薩治病合藥經》에서 관세음자재(觀世音自在)라고 번역하였다.

어느것이나 잘못된 것은 아니다. 원어 그대로 번역하느냐, 그렇지 않으면 뜻을 살려서 번역하느냐에 달려 있으니 번역한 사람의 깊은 생각을 헤아려서 이해해야 될 것이다.

그런데 의역을 한 소위 구역가(舊譯家)들의 번역한 말 속에 들어 있는

세(世)나 음(音)이라는 말은 어디서 나왔는가?

본래의 말에서는 세나 음의 뜻이 나올 수 없다고 보는 것이 통례이다. 그러므로 이제 구역가들이 넣은 세·음에 대해서 검토해 보지 않으면 안 된다. 왜냐하면 이 두 글자는 이 보살의 특성을 나타내고 있기 때문이다.

관세음의 뜻

나집(羅什)이 번역한 말인 관세음의 인연을 설한 것으로는 《묘법연화경 妙法蓮華經》〈보문품 普門品〉에 보인다. 곧 "만약 무량백천만억의 중생이 있어, 여러 가지 괴로움을 받아, 이 관세음보살의 이름을 듣고, 일심으로 이름을 부르면 관세음보살은 즉시로 그의 음성을 관하여 모두 해탈을 얻는다 若有無量百千萬億衆生 受諸苦惱 聞是觀世音菩薩 一心稱名 觀世音菩薩 卽時觀音聲 皆得解脫"고 한 것이 이것이다.

곧 중생이 고뇌를 받을 때에 관세음보살의 이름을 일심으로 부르면, 보살이 그 음성을 관한다고 하였다. 나집이 이와 같이 관세음보살이라고 한 것은 그의 덕을 나타내려고 한 것이니, 이와 같은 태도는 관자재를 시무외(施無畏)라고 하는 것과 같은 취의다. 여기에 많은 구역가들의 깊은 뜻이 있음을 짐작하게 한다.

그러면 세(世)란 어떤 뜻이 있는가. 세는 세간(世間)의 뜻이니 세계의 뜻이 아니다. 세간은 불교적으로 정의하면 무상한 세속의 세계다. 항상 움직이면서 전변하는 것이다. 여기에는 업이 작용하는 살아 있는 것이다. 자연과학적인 세계의 생멸변화하는 것과는 다르다. 자연과학적인 세계는 업이 관여하지 않지만, 업이 관여하는 무상한 세간은 연기(緣起) 생멸(生滅)의 세계다. 선인선과(善因善果)·악인악과(惡因惡果)의 인과율에 작용하는 차원을 넘어서서 종교적인 차원에 의해서 움직여지는 세계다. 그래서 세간에 사는 중생은 많은 고뇌를 받게 되는 것이고, 이 고뇌를 벗어나기 위해서는 상대적인 세계의 차원을 넘어선 절대자의 구제를 받아야 한다.

상대적인 세간의 중생과 절대적인 구제자와의 사이에 일심으로 칭명하는 연자(緣者)가 있게 된다. 그것이 음성이다. 이때의 음성은 절대자와 통하는 음성으로써 묘음성(妙音聲)인 것이다. 명호(名號)의 묘음성이다.

이 묘음성은 고뇌를 받는 중생이 일심으로 절대자에게 호소하는 칭명의 음성이다. 위에서 소개한 《법화경》〈보문품〉의 글에서 무량백천만억 중생이 있어 많은 고뇌를 받는 것은 세간이요, 관세음보살의 명호를 듣고 그 이름을 일심으로 부르는 것은 음성이다. 즉시로 그 음성을 관하는 것은 진속(眞俗)이 둘이 아닌 세계요, 종교적 차원에서 구제되는 것이니 이것이 해탈이라고 한다.

관음 신앙의 중심은 이러한 인연으로 관음보살의 명호를 부르는 데서 얻어지는 해탈에 있고, 여기에서 관음 신앙이 다시 아미타불을 믿는 미타 신앙으로 이어지는 계기가 있게 된다. 따라서 관음 신앙은 세간에 사는 인간이 고뇌를 자각하고, 구제자인 관세음보살에 대한 흠모와 명호의 공덕에 대한 신앙이 중심이 되고 있는 것이다.

여기서 다시 중요한 문제가 되는 것은 '관(觀)한다'는 것이 무엇이냐 하는 것이다. 원어인 Avalokita는 순수한 형용사로만 쓰이는 것이 아니고 본래는 Avalokitṛ였던 것인데, 바뀌어서 Avalokita로 된 것으로 보아 진다. 이의 근거로써 티베트 역(譯)으로는 Avalokiteśvara를 Spyan-ras gzigs dhanphyug이라고 하니, 곧 눈으로 보는 자재자(自在者)라고 하였다. 따라서 Avalokita는 '보여지는'이라는 것이거나, '보는 것'이라고 하는 뜻으로 잡아질 것이 아니라 능견(能見)·견자(見者)의 뜻이 분명하니 관(觀)이라고 하는 말은 '눈으로 보는 자'이다. 티베트어사전에 관세음보살을 보면 Spyan-ras gzigs byan-chub-sems-dpah, 곧 '눈으로 보는 보살'이라고 하였다.

그러면 '눈으로 보는'이라는, 관(觀)이라는 것은 어떤 것인가. 원어인 Ava-lok에서 lok는 ruc(빛나다)라는 말에서 명사 roka(光)라는 말이 생기고 다시 음운전환의 일반적인 법칙에 의해서 r 소리가 l 소리로 되어서 loka(빛나는 곳, 空處)로 된다. 이러한 것을 생각할 때에는 관세음(觀世音)이라는 것이나 광세음(光世音)이라는 것은 같은 것으로, 광세음이라고 번역한 것도 잘못이 아니라고 할 것이다.

《정법화경 正法華經》에서 "만약에 중생이 있어 억백천억의 곤액환난을 만나 괴로움이 무량하여, 마침 광세음보살의 이름을 들은 자는 홀연히 해탈을 얻어 모든 고뇌가 없어지니, 그러므로 광세음이라고 한다 若有衆生

遭億百千億困厄患難 苦毒無量 適聞光世音菩薩名者 輒得解脫 無有衆惱 故名
光世音"라고 한 것이 이것이다.

또한 〈육십화엄입법계품 六十華嚴入法界品〉에는 "대광망(大光網)을 발
하여, 중생의 여러 번뇌열을 제멸하고 미묘음(微妙音)을 내서 교화하여 이
를 제도한다 放大光網 除滅衆生諸煩惱熱 生微妙音而化度之"라고 하였으니,
관세음보살은 중생의 번뇌의 괴로움을 없애기 위해서 광명을 발하시고 미
묘음으로 교화하신다고 하였다.

이러한 것으로 보아, 관(觀)이라는 것은 중생의 고뇌를 관찰하여 괴로
움을 없애는 것이요, 세음(世音)은 중생이 부르는 칭명과 이에 응하는 미
묘음이요, 범음(梵音)이요, 해조음(海潮音)이니, 이 소리는 세간의 소리와
는 다른 절대 세계에 통하는 것이다. 그러므로 항상 일심으로 칭명하거
나 생각함으로써 모든 중생이 구제된다.

2. 관음과 인도의 신

우주의 힘과 삼신(三神)

고대 인도의 바라문교를 비롯하여 인도인의 신앙에 있어서는 이 세계
를 주재하는 신으로서 브라만(梵)을 세웠고, 이외에 많은 신들이 있었는
데 그 중에서 비슈누 신과 시바 신이 가장 존앙의 대상의 되어왔다. 이들
신은 모두 이 세상에 많은 은총을 주는 절대자로 이해되었다. 그래서 《바
가바드기타》 같은 인도교의 성전에서는 비슈누(Viṣṇu)의 공덕이 묘사되
어 있는데, 그것은 마치 불교의 관세음보살의 공덕과 방불한 것이 있다.

앞에서도 말한 바와 같이 관세음보살은 그 원어로부터 알 수 있듯이
절대자의 위력을 가진 존재이다.

이와 같은 유신론적(有神論的)인 생각이 불교에서 일어나게 된 것은 인
도에서 일신 사상(一神思想)이 일어나서, 그 사상이 불교에 수용되기 시
작한 시대부터인 듯하니, 이러한 일신 사상이 불교에서도 성숙하자, 어떤
부처님을 절대적인 존재로서 귀의하게 되었다. 이것이 곧 《무량수경 無量

壽經》의 아미타불이다.

비슈누와 관음

불교는 최초에는 무신론적이었으나 대승 불교가 일어날 무렵에는 인도
의 일반적인 풍조에 따라서 인간 속에 살아 있으면서 인간을 구제하는
절대자를 생각하게 되었으니, 그것이 곧 관음이다. 그리하여 인도의 신
중에서도 마하바라타 시대에 와서 가장 위력을 가진 비슈누 신을 관세
음보살로 대치하여 신앙의 대상으로 삼았던 것이 아닌가 생각된다. 그것
은 비슈누 신의 속성이 관음과 매우 방불한 점으로 알 수 있다.

기원전 2천 년경의 인도의 고대인에 의해서 직감적으로 파악된 우주의
근원적인 충동력으로서의 우주 생명이 수많은 신으로서 인격화되었는데,
이것을 불교에서는 인간에게서 찾았다. 이러한 점은 불교에 와서 비로소
인간성이 발견되어졌다는 것을 말한다. 불교의 특성이 바로 이와 같은
인간의 우주적 파악이었다. 따라서 관세음보살이라는 것도 비슈누를 비
롯한 인도의 모든 신의 힘을 인간적인 존재 위에서 감지하여, 그의 위력
을 인간에게서 개발하려고 한 것이다. 이것이 관세음보살이 인도의 비슈
누 신과 방불하면서 다른 점이라고 할 것이다.

비슈누 신은 우주의 3대 원리인 창조·호지(護持)·전변(轉變) 중에서
호지하는 원리의 인격신이다.

이 신은 친절과 관용을 속성으로 하니, 많은 다른 신들과 인간의 안녕
을 유지하는 위력을 가진 신이며, 그의 화신(化神)은 10종으로 변화하면
서 이 세상과 모든 존재를 호지한다. 이와 같은 자비·관용의 덕성은 인
간이 신에게 바라는 소원이었을 것이다. 그러므로 이러한 인간의 소원이
불교에서도 인간 속에서 인간을 구제하는 부처로서 관음이 받들어지게
되었다고 생각된다. 그러나 실제에 있어서 모든 존재의 창조는 그것이
호지와 전변(파괴)의 세 가지 힘의 표현이니, 그것의 상징이 또한 불교에
서는 창조의 부처님으로서 아미타불을 상징하고, 호지의 부처님으로서
관세음보살을 상징하고, 전변의 부처님으로서 대세지보살(大勢至菩薩)을
상징하게까지 이르렀다. 그래서 관세음보살과 대세지보살을 아미타불의

협시(脇侍)로 뫼신다고 설한 것이 《무량수경 無量壽經》이다.

물론 나누어보면 이 창조와 호지와 파괴(전변)가 각각 다른 양상을 보이지만 사실은 우주의 하나의 힘이니, 여기에서 일신(一神)·일불(一佛) 사상이 나오게 된다. 이 사상에서는 아미타불이나 관세음보살이나 대세지보살이 삼위일체적인 존재이다. 이것은 브라만이나 비슈누나 시바가 각각 다른 속성을 가진 신이지만 삼위일체인 것과 같다.

3. 관음과 불타

비슈누의 권화신(權化身)인 불타

비슈누 신은 우주의 최고 절대자가 가지는 세 원리 중에서 생명을 가진 자로서 누구나 가장 고마워하는 신앙의 대상이 된다. 그래서 창조신인 브라만은 아버지로 받들어지고 비슈누 신은 어머니로 받들어진다.

비슈누 신은 우주의 호지자로서 몸을 화현하여 10종으로 나타내니, matsya(물고기)·kuruma(거북)·varāha(멧돼지)·narasiṁha(人身獅子)·vamāna(孺子)·parasmara·rāmacandra·kṛṣna·Buddha·karkī 등이다. 물고기의 몸으로 바꾸어서 마누의 배를 히말라야 산정까지 인도하여 구조하기도 하고, 혹은 거북의 몸이 되어 만다라산의 휴게소가 되기도 하며, 대중 속으로 들어가서 정의의 편이 되어 힘을 주는 크리슈나, 다시 세계의 종말을 가져오기도 하는 카르키가 되기도 하고, 인간에게 영향력을 크게 주는 위인으로서의 불타가 되기도 한다고 한다.

여기서 불타가 되는 비슈누 신이 문제가 된다.

불타의 성도상(成道相)과 관음의 유화상(遊化相)

불타는 보리수 밑에서 깨달음을 얻은 후, 널리 세간을 관찰하여 악마를 항복시키고, 고난 속에 있는 유정(有情)을 해탈시키는 길을 여셨다는 것은 불타가 보리수 밑에서 선정(禪定)에 드셔, 오로지 인천(人天)의 이익

과 안온을 위해서 일체세간의 유정이 업에 매여 있음을 관찰하고, 이로부터 해탈케 하는 길을 얻으셨기 때문이다. 이 사실은《관찰세간경 觀察世間經》에 설해져 있다. 이 경은 한 번만이라도 선서(善逝)의 명호를 칭명하는 공덕은 백천무량이라고 설하였으니 칭명의 공덕이 큼을 말하고 있어 관음의 공덕을 신앙하는 사상적인 준비가 여기서 벌써 되어 있음을 알 수 있다.

또한《화엄경 華嚴經》〈입법계품 入法界品〉에 "관세음보살이 산의 서쪽 강에 머무르니, 곳곳에서 모두 욕지(浴池)가 흘러 나오고, 숲이 무성하고 풀이 유연한지라, 가부좌를 맺고 금강보좌에 앉으시다 見觀世音菩薩住山西河 處處皆有流泉浴池 林木鬱茂地草柔軟 結跏趺 坐金剛寶座"라고 한 것 등으로 보아서나, 또한 바루트에 있는 기원전 2세기의 작이라고 추정되는 과거불의 조각에 머리가 있는 협사(脇士)가 그려져 있는《서역기 西域記》의 기사는 관음이 부처님의 협시(脇侍)가 된 과정을 암시해 주는 것이다. 이것은 곧 관세음보살이 부처님의 깨달음의 내용을 실천하는 구체적인 모습임을 알려 주는 것이 아니겠는가.

관음보살의 유화상(遊化相)에 대한 기록으로는《법화경》〈보문품〉에 의하면, 그는 항상 널리 시방 세계를 관찰하여 중생들이 입으로 그 명호를 부르거나, 혹은 마음으로 그를 생각하거나, 혹은 몸으로 그를 예경하면 그는 두루 달려가 구하지 않음이 없고, 또한 시방 세계로 유화하여 수류응동(隨類應同)의 방편신을 나타내서 설법하니, 일체의 고난을 구제하고 무외(無畏)를 베푼다. 그는 항상 일체의 방면을 감시하고, 구제를 바라는 자가 있으면 곧 달려가서 구조하여 일체의 방면으로 대하기 때문에 보문(普門)이라고 한다고 하였다.

또한《비화경 悲華經》에 의하면, 관세음보살은 원을 세우기를 "내가 보살도를 행할 때에, 만약 중생이 있어 여러 고뇌와 공포를 받아 정법(正法)을 잃고 어두운 곳에 떨어져 우수 고독하여 구호가 없고, 의지할 집이 없을 때에, 만일 능히 나를 생각하여 나의 이름을 부르면, 나의 천이(天耳)로써 듣고, 천안(天眼)으로써 보는 바, 이 중생들이 만약에 이러한 고뇌를 면하지 못하면 나는 마침내 아뇩다라삼먁삼보리를 이루지 않겠노라"고 발원하고, 아미타불이 멸한 후에 극락 세계에서 성불한다고 설하고 있

다. 이상에서 본 바와 같이 관세음보살은 불타가 깨달으신 내용 그대로의 구체적인 실천상이며, 성도 후에 평생을 중생교화에 바치신 거룩한 불타의 교화를 성화(聖化)한 것이 아닌가.

4. 결 어

이상에서 관세음보살의 본질적인 이해를 시도해 보았다.

고대 인도인은 샤크티라는 우주의 힘을 창조[生]·유지[住]·파괴[滅]의 세 가지 양상으로 파악하였는데, 이러한 우주의 근원적인 생명력을 인간속에서 깨달아 그것을 구현한 분이 불타라고 생각할 때에, 부처님은 바로 인도의 모든 신격(神格)을 모두 한몸에 갖추신 분이시다. 그래서 인도의 모든 신들의 활동은 부처님의 원행이었으니, 관세음보살의 신앙도 우주의 근원적인 힘을 자비와 관용으로써 특징지었다. 따라서 관음 신앙은 불타에 대한 신앙이며, 우주 생명의 근원력으로서의 법(法)에 대한 신앙이며, 그것을 실천하려는 수행자의 신앙이니, 불교 신앙의 대상인 삼보(三寶)가 곧 관음 신앙으로 귀일되고 있는 것이라고 생각한다.

34

불교의 바른 신앙

　인간이 가지는 지식은 인간생활에 그리 큰 힘을 주지 못한다. 인간이 위급한 일을 당했을 때에 그것을 어떻게 뚫고 나갈 수 있느냐 하는 것은 어떤 일정한 가르침이나 얻은 지식에 의해서 이루어지는 것은 아니다. 그것은 스스로 얻은 깊은 체험에 의해서 처리되는 경우가 많다. 또한 일상생활에 있어서 흔히 부딪치는 일이 순조로운 일이라고는 별로 없다. 부모님을 뫼시는 일에서부터 아내나 자식을 거느리는 일에 이르기까지 얼마나 어려운 일이냐 하는 것은 지내 놓고 보면 아슬아슬하리만큼 어려운 일이며, 또한 그와 반대로 쉽게 생각하면 쉬운 일이기도 하다. 왜냐하면 내가 나의 마음을 마음대로 하지 못하는데 하물며 남의 마음을 어떻게 잘 맞출 수 있겠으며, 내가 나의 생활을 참되게 하지 못하는데 어찌 남을 잘 보살필 수 있겠는가. 그러나 인간은 또한 본래부터 참되게 되어 있기 때문에 그리 어려운 일도 아니라는 느낌이다.

　인간의 경험도 따져 보면 한계가 있다. 그러나 다시 지성이나 감성도 믿을 수 없는 것이니, 여기에서 지혜로운 사람의 가르침에 따르는 길도 있게 된다. 지혜로운 사람은 인생을 지혜롭게 사는 사람이기 때문이다. 마치 길 가는 사람이 안내자에 따르는 것이 당연한 것과 같다. 올바르게 사상(事象)을 파악하는 것이 소위 불타의 정견(正見)이다. 사상을 올바르게 인식하는 데는 불타의 연기교설(緣起教說)이 얼마나 합리적이요 과학적인가를 생각하게 한다. 내가 백양사에서 있었던 일과 6·25 때의 일을 어떻게 보느냐 하는 것이다.

　지금부터 40여 년 전에 백양사에서 참선하고 있었을 때에 아침 일찍 백양사 뒷산으로 올라가다가 범이 나의 길을 막은 일과, 6·25 때에 너무

도 이상한 인연으로 살아난 일은 나의 믿음에 중요한 계기를 제공했다.

　나를 살린 것은 어느 무엇이 아니고 무한히 많은 조건의 총합적인 힘이었다는 것이다. 그리고 그들 중에서 가장 중심이 되는 것은 나의 마음이었다고 하는 것이다. 어디에 중심을 두느냐 하는 데에서 세계관과 인생관이 세워진다. 나 자신에게 보다 큰 책임과 원인을 돌리는 입장이 불교 신앙이다. 나라고 하는 것은 나의 주인격인 것, 움직이기만 하는 내가 아니고 움직이면서 움직이지 않는 나, 되돌아온 상태의 참된 나, 이것이 바로 나라고 믿는다. 내 속에 있는 나를 부처님으로 믿고 이 부처님의 영묘(靈妙)한 힘과 더불어 사는 것이 나의 신앙이다. 이 부처님은 언제나 나와 더불어 있으면서도 숨어서 나타나지 않기 때문에 나는 당황하고 괴로워하고 참되게 살지 못한다. 그러나 나와 더불어 있을 때에는 참된 나로서 살게 된다. 이러한 참된 나는 어떻게 하면 항상 같이할 수 있을까. 이에는 어려운 길과 쉬운 길의 두 가지 방법이 있다. 하나는 참나를 찾는 길이요, 또 하나는 부르는 길이다. 그를 찾는 데도 먼 곳에 있는 것이 아니고 자기 마음속에 있는 그것을 찾는 것이면서, 찾으면 찾을수록 멀리 달아나는 그것인지라 그것을 찾을 때에는 있는데 어디 갔나 하고 애절한 마음으로 찾아야 하며 부를 때에도 간절한 마음으로 불러야 된다. 찾는 것이나 부르는 것은 둘이 같은 것이니 간곡하고 애절한 마음만 되면 어느것이나 그대로 찾고 불려질 것이다. 부처님을 간절히 부르는 그 마음이 선악미추 등의 분별을 끊고 바로 나의 참된 주인이다. 일심전념으로 참나를 찾아가는 마음이 바로 나의 주인인 나의 마음이다. 나는 어느덧 이 마음이 바로 부처인 줄 믿게 되어 어느 때는 간절히 부르고 어느 때는 나의 마음에서 애절하게 찾는 생활이 나의 생활에서 익어갔으니 이것이 나의 신앙이라면 어떨는지. 나는 누가 무어라 해도 이런 생활을 하고 있다. 불교에서는 이것을 부처님이라고 하고 이 부처님에게 귀의하라고 한다. 오직 부처님을 밖에서 찾거나 안에서 찾거나 부처님을 부르고 찾아 부처와 같이, 부처가 되어서 살고 있을 뿐이다. 그럴 때에 나에게는 밝은 빛이 앞을 밝힌다.

35

석존이 추구한 행복은 웅이산의 짚신짝

1. 인간은 행복을 원한다

인간은 무엇을 원하고 있는가. 말할 것도 없이 행복이라는 것이다. 파스칼의 말을 빌리면 "모든 사람은 행복하기를 바란다. 그것은 예외가 없다. 그들은 어떠한 다른 방법을 쓰든지간에 모든 사람은 이 목적을 위해서 행위한다. 어떤 자를 전쟁에 가게 하는 것이거나, 가지 못하게 하는 것이거나간에 결국 행복의 추구에 지나지 않는다. 서로 견해를 달리할 뿐이다. 의지라는 것도 이 목적에 대해서라야만 움직인다. 모든 사람의 행동의 동기는 행복이다. 자살까지도 그것이다"라고 한 바와 같이, 행복을 추구하는 점에서는 성인이나 일반인이나 예외가 없다. 물론 석존이나 예수도 그렇다 할 것이다.

2. 성인의 행복은 현실적 욕망의 부정

그런데 석존이나 예수는 모두 어떤 행복을 추구하였나. 그들은 곧 단적으로 말하면 인간적인 세속의 모든 영위를 일단 부정하였다. 그들은 지상의 생활에 마음을 돌려 그에게 끌리는 것에서 떠나라고 외쳤다. 석존은 《법구경》에서 "너의 나날의 영위는 숲 속의 이 나뭇가지에서 저 나뭇가지로 목표 없이 방황하는 원숭이의 재주와 같다"고 지적하였다. 또한 석존은 《포다리경 哺多利經》제1에서 "네가 지상의 욕망을 추구하는 모습은, 횃불을 들고 바람을 향하여 뛰는 것과 같다. 빨리 버리지 않으면 불길은 너의 몸을 태울 것이다"고 경고하였다.

또한 이와 비슷한 말을 예수도 《마태복음》제7장 13-14절에서 "생명으로 가는 문은 작고, 그 길은 좁고, 이를 찾는 자가 적다. 멸망으로 가는 문은 크고, 그 길은 넓으며, 이것으로 들어가는 자는 많다. 너희는 나를 따라서 좁은 문으로부터 들어오라"고 하였다.

이것은 향락생활을 인생생활의 최고로 알고 그의 재앙과 환란을 두려워하지 않는 현대인에게 있어서는 염세적·현실도피적인 소극적 태도라고 비난을 받을 말일지 모르나, 이들 성자가 손짓하여 부르고 목메어 외쳐서 가르친 것은 이러한 현실적인 향락을 따르는 인간을 멸망에서 구제하려는 자비와 사랑임에 틀림없다. 이와 같이 욕망을 버리라고 하거나, 좁은 문으로 들어오라고 함은 바로 현실생활의 부정이다.

그러면 그들이 부정한 현실이란 무엇인가. 곧 먹고 마시고 노는 욕망 그것이다. 그들은 이러한 욕망에서 영위되는 현실생활에서만이 아닌 것에 눈을 돌릴 때에 보다 나은 운명이 약속됨을 증거로 보여 주었다. 그 길은 그들을 통하여 열렸고 보다 나은 행복이 약속된 것이다.

3. 석존의 행복은 웅이산(熊耳山)의 짚신짝

그러면 석존은 어디로 우리를 초대하는가. 석존의 출가에서부터 45년간의 설법과 승가생활은 우리들을 어리둥절하게 한다. 석존의 출가생활을 서양의 학자들은 '위대한 포기'라고 한다. 단순한 염세적인 포기가 아니고, 보다 근본적인 것, 보다 가치 있는 것을 위한 포기이다. 그의 포기는 생·로·병·사를 면하지 못하는 인생의 진상을 알게 된 후에 그의 애욕생활에 머물러 있을 수가 없어서 먼저 가정을 포기하고 나아가서 세상의 모든 관심사의 포기라는 형식을 취했다.

그러나 사실은 그들로부터의 집착을 떠난 것에 지나지 않는다. 포기라는 말의 개념은 맞지 않는다. 집착을 떠나고 나서는 자유자재로 그에게 들어가고 나올 수가 있게 되는 것이다. 석존은 성도 후에는 가정을 떠나거나 모든 세속적인 일에서 떠났다는 생각조차 갖지 않고 보다 근본적인 인생의 문제를 해결해 주려는 교화생활에 매진한 것뿐이다.

요즈음의 소위 히피족들이 속된 욕정에 포로가 되고 하잘것 없는 관념에 사로잡힌 출가생활과는 근본적으로 다르다. 그런데 히피족들이 당나라 때의 은사(隱士) 한산(寒山)·습득(拾得)의 탈속한 모습을 동경하는 것은 오히려 그들을 욕하는 짓이 될 따름이다. 한산과 습득이 겉으로는 마치 히피족과 같은 풍채를 했으나 모든 것에 초연한 그들의 모습과 저속한 사상 관념에 사로잡힌 이들과는 대조적이면서 비슷한 점이 얄궂다고 할 것이다.

　석존의 출가생활과 석존의 현실 부정생활은 소위 저속한 인간생활의 포기와 비슷한 형식을 취하였으나 단순한 포기가 아니고 그의 집착을 떠난 것이다. 불교에서는 특히 선(禪)에서는 이러한 것을 포기라는 말을 쓰지 않고 방하착(放下着)이라고 한다. 석존이나 그의 추종자들의 생활은 실로 인간의 불행을 극복하려는 것이요, 탐욕을 조복함으로써 최상의 행복을 얻으려고 하는 것이었다. 석존은 이것을 지혜로써 성취하였으며 그 방법을 가르치신 것이 그의 교설이다.

　다시 말하면 바로 진실한 행복의 길을 보이시고 가르치신 것이다. 무상(無常)에서 상(常)으로, 고(苦)에서 낙(樂)으로, 무아(無我)에서 아(我)로, 부정(不淨)에서 정(淨)으로 들어감으로써 참된 행복을 얻을 수 있음을 보인 것이다.

　석존은 세속적인 행복을 따르지 않고 참된 복덕을 쌓는 참된 행복을 누구보다도 많이 추구한 분이다. 《증일아함경 增一阿含經》에 "세간에서 행복을 구하는 자, 또한 나에게 지나는 자가 없다 世間求福之人 無後過我"라고 한 것으로 능히 이를 알 수 있다.

　그러나 석존과 예수의 행복을 비교해 볼 때에 같은 점과 다른 점을 알수가 있으니, 곧 인간의 헛된 행복을 추구하지 않고 보다 나은 행복을 추구한 것은 같으나, 예수의 행복은 십자가와 부활이 상징하는 바와 같은 '영원한 생명'을 위한 현실의 부정에서 얻는 것이요, 석존의 행복이란 그의 열반상(涅槃相)이 상징하는 바와 같이 인간적인 약점, 곧 탐심과 성냄과 어리석음의 완전한 극복 곧, 인간성의 멸도(滅度)에서 얻는 적정안온(寂靜安穩)이다. 달마가 웅이산 무덤 속에 남긴 한 짝의 짚신이 이를 단적으로 말한다.

인간성의 멸도는 단순한 포기가 아니고 '다시 살리는 것'이다. 어려운 말로 하면 전식득지(轉識得智)의 정토왕생이다. 여기에서는 진과 속이 따로 없고 버릴 것과 얻을 것이 없어 모두가 새로운 가치를 가진 것으로 되살려지게 되어 이생에서 내생으로 영원한 참된 복덕을 누리는 것이 된다. 지상의 연속이 천상이요 극락이다. 지상을 포기하고 천상으로 가기를 원하는 것이 아니다. 현실과 이상의 동시구현이다. 새로운 가치관의 창조이다.

다음에 석존께서 최상의 행복의 길을 설하신 경문을 소개하겠다. 이것은 팔리 문(文)으로 되어 있고, 동남아 제국에서는 불교도들이 조석으로 독송하는 것이다.

4. 《대길상경 大吉祥經》

내가 들은 바에 의하면, 어느 때에 부처님은 사바티 제타림 급고독장자(給孤獨長者)의 수풀에 계시었다. 그때에 용모가 아름다운 한 신이 밤중이 지나서 제타림을 비추며, 불타의 곁으로 가까이 갔다. 그리고 불타에게 예배하면서 그의 곁에 서서 게송으로써 말하였다.

많은 신들과 인간은 자신의 행복을 바라면서 또한 중생의 행복을 바랍니다. 최상의 행복을 설해 주십시오. 이때 부처님께서 설하시기를 어리석은 자들에게 친하지 말고, 현자들에게 친하고, 존경할 사람을 존경하는 것, 이것이 최상의 행복이다.

적당한 장소에 살고, 전생에 공덕을 쌓아 스스로 바른 서원을 세우고 있는 것, 이것이 최상의 행복이다.

많은 진리와 기술과 수련을 잘 익혀 말을 잘 하는 것, 이것이 최상의 행복이다.

부모에게 봉사하고, 처자를 애호하는 것, 일에 질서가 있어 혼란이 없는 것, 이것이 최상의 행복이다.

보시와 이법(理法)에 맞는 행위와 친척을 애호하고 비난을 받지 않

는 행동, 이것이 최상의 행복인 것이다.

악을 멀리하고, 음주를 자제하고 덕행에 힘쓰는 것, 이것이 최상의 행복이다.

존경과 겸손과 만족과 감사와 때때로 법을 듣는 것, 이것이 최상의 행복이다.

인내와 유화함과 여러 사문과 만나는 것, 때때로 법에 대한 논의를 하는 것, 이것이 최상의 행복이다.

수양과 범행(梵行)과 거룩한 바른 진리를 아는 것과 열반을 증득하는 것 이것이 최상의 행복이다.

세속의 풍습에 저촉되더라도, 마음을 그에 의하여 동요치 말고, 근심이 없고, 물들음이 없고, 화평한 것, 이것이 최상의 행복이다.

이와 같은 것을 행하면 모든 일에 패하지 않고, 어디에서나 행복하게 된다. 너는 이것으로 최상의 행복을 삼아라.

<div style="text-align: center;">

36

염불은 성불의 지름길

</div>

1. 큰 바위도 물에 뜬다

《나선비구경 那先比丘經》이라는 경전에 이런 말씀이 있다. 곧 가벼운 돌을 물에 던지면 가라앉아 버리지만 큰 바위라도 바다를 건널 수 있다는 것을 비유로, 염불은 마치 이와 같아서 바윗돌을 배에 실으면 능히 바다라도 건너가지만 작은 돌이라도 그대로 물에 던지면 가라앉는 것이니, 염불은 성불하는 지름길이라는 말씀이 있다.

그러면 이 말씀은 무슨 뜻인가. 작은 돌이라는 것은 인간의 십선(十善)과 같은 좋은 일을 많이 하여 공덕을 닦은 선인(善因)이요, 바다 저편은 부처님의 세계다. 그러면 여기에서 인간이 아무리 수도를 하고 착한 일을 많이 했다손 치더라도 덕행이 원만하신 부처님에 비하면 그 선공덕(善功德)은 보잘것 없는 것으로써, 그것은 마치 작은 돌에 지나지 않는 것이다. 실로 인간은 무시 이래로 오악중죄(五惡重罪)에 싸여서 살고 있다는 자각에 섰을 때에 나 자신의 모습을 올바로 알게 되고, 부처님께 의지하는 신앙심이 더욱 크게 일어난다. 실로 인간은 죄를 짓지 말고 살자고 노력하는 것이지만 아침부터 저녁까지 생각하는 것은 자기가 잘 살겠다는 생각이니, 명예를 높이고자 애쓰고, 돈을 많이 벌어서 호강하고 살겠다고 애쓰며 손해를 보지 않겠다고 바둥대는 것이 아닌가. 그러면서도 선공덕을 성취하고자 노력할 뿐이다.

이와 같은 인간의 현실생활 속에서 성불할 것이라는 자신을 가지고 자력수행(自力修行)을 정진하는 것은 소위 자력문(自力門)이다. 그러나 인간의 깊은 반성과 거룩하신 부처님의 모습에 비추인 자신의 모습을 비교해 볼 때에, 타력(他力)의 정토문(淨土門)이 열리게 된다.

작은 돌은 바로 인간의 참된 모습으로서 제 스스로 닦아서 성불하려는 자다. 제아무리 닦는다 해도 돌은 돌이다. 곧 인간은 인간 이상이 될 수는 없다. 그러므로 물에 넣으면 가라앉아 버린다. 그러나 그 돌을 어떻게 하면 저 언덕으로 건넬 수 있을까. 그것은 배에 싣고 건네면 되는 것이다. 그러면 그 배란 무엇인가.

2. 배에 싣고 건넨다

불교의 교리면으로 볼 때에 소승과 대승으로 나누어진다고 한다. 이 승(乘)이라는 글자가 말하고 있듯이 배를 타는 것과 같아, 소승은 적게 타는 것이요, 대승은 많이 타는 것이니, 대승은 많은 사람이 타는 큰 배와도 같다고 한다. 그런데 흔히 대승 불교라는 것은 보살과 같이 나 자신이 성불하기보다는 모든 중생을 먼저 제도하겠다는 활동이라고 생각할 때에 대승 불교 전체가 큰 배에 비유된다. 그러나 앞서 보인 《나선비구경》의 경우는 그 배라는 것은 바로 염불이라고 하여, 대승 불교의 다른 문인 성도문(聖道門)을 가리키고 있지는 않다.

그러므로 용수보살(龍樹菩薩)도 이행문(易行門)에 염불을 두었고, 난행문(難行門)에 참선수도를 두었다. 그리하여 참선수도하는 것은 마치 육로(陸路)를 걸어서 저 언덕으로 가는 것에 비유했고, 염불은 배를 타고 수로(水路)를 따라서 가는 것에 비유하였다.

이와 같이 염불의 공덕은 《나선비구경》에서 최초로 설해졌다. 그러면 이 경에서 큰 바윗돌이라고 한 것은 무엇인가. 인간이 이 세상에 태어나기 전부터 많은 죄를 짓고 이 세상에 태어났고, 또 이 사바 세계에서도 죄를 짓지 않고는 살 수 없으니, 인간이 이러한 존재인즉 비록 살인을 하였다고 하더라도 부처님의 대자대비하신 서원(誓願)으로 구제를 받을 수 있으므로 부처님의 그 크신 서원을 믿고, 부처님의 나라에 가겠다는 일념으로 부처님의 명호(名號)를 부르면 마치 배에 실린 돌과 같이 거뜬히 저 언덕으로 갈 수 있다고 하신 말씀이다. 이 얼마나 고마운 교설이랴.

3. 성불의 조건

인간적인 자각

큰 돌이 배에 실리기만 하면 반드시 저 언덕으로 갈 수 있는 것은 틀림없는 사실임에도 불구하고 그 돌이 배에 실리지 않고 제 스스로 굴러가려고 한다면 어찌 되겠는가. 여기에 염불에 있어서의 중요한 조건이 있으며, 염불의 의의가 또한 있게 되는 것이다.

돌이 배에 실리거나 안 실리는 것은 돌 자신의 자유다. 돌이 자신의 됨됨이를 자각하여 자신의 질량이 심히 무거워서 물에 뜨지 못한다는 것을 알기만 하면 군소리 없이 배에 실릴 것이다. 이것은 인간의 깊은 반성에서 오는 인간적인 자각을 필요로 한다는 것을 엿볼 수 있다. 그러므로 염불에는 먼저 인간적인 자각이 필요하다.

서원의 신락(信樂)

다음에 그 돌이 배를 믿어야 한다. 그래야 배에 자기 자신의 몸을 맡길 수 있다. 자기는 무거운 질량을 가졌으니, 저 배가 가라앉지 않을까 하고 의심하면 배에 실리지 않을 것이다. 그러나 그 배는 아무리 무거운 돌이라도 싣게 되어 있다. 내가 너무도 많은 죄를 지었으니 어찌 부처님인들 나를 불쌍히 여기시고 용서하여 성불케 하실까 하고 의심할 필요가 없다. 그 돌이 어떤 종류의 돌이건간에 문제가 없다. 남자건 여자건, 살인자건 선인이건간에 모두 타기만 하면 즐겨 받는다. 악인정기(惡人正機)라는 말이 있다. 오히려 부처님은 악인을 가장 불쌍히 여기시어 성불할 기회를 먼저 주신다. 근기가 부족한 인간일수록 염불문에서는 반겨 맞는다. 내 자식이 똑똑하지 못하여 애를 먹일수록 부모는 더욱 불쌍히 여기는 것과 같다.

《무량수경》에 보면 과거 구원(久遠)한 옛적에 세자재왕(世自在王)으로 계셨던 법장비구(法藏比丘)가 세자재왕불에 의해서 불국토의 청정행(清淨

行)을 섭취하고 48의 큰 원을 발하니, 그 중에 "만일 내가 부처가 됨에 있어서, 시방(十方)의 중생이 지심(至心)으로 믿고 기뻐하여〔信樂〕 나의 나라에 낳기를 바라서, 내지 십념(十念)하되, 만일 낳지 않으면 정각을 취하지 않겠노라"고 하신 말씀이 있다.

지심으로 이와 같은 큰 서원을 말하신 부처님이 저 극락 세계에 계시어 우리 중생을 섭수하고 버리지 않는다는 것을 믿고 마음에 기뻐하여 저 세계로 가서 낳기를 바라서 일념 내지 십념으로 염불하면 반드시 성불하여 서방정토에 낳게 하시는 것임을 믿고 부처님의 마음을 따르면 되는 것이다. 돌이 배의 성능을 믿고 기꺼이 올라타는 것이다. 부처님은 이와 같은 서원을 가지신 분임을 믿어야 한다.

정념(正念) 염불

다음에는 배에 실린 돌은 어떻게 할 것인가가 문제다. 그 돌이 움직이면 배가 뒤집힐 염려가 있다. 그러므로 가만히 있어야 한다. 염불이라는 것은 부처님을 생각한다는 뜻인데, 부처님이라는 것은 청정심(淸淨心)이며, 부전도심(不顚倒心)이며, 불란심(不亂心)이라고도 할 수 있으니 《아미타경》 제10장에 "어떤 양가(良家)의 아들이나 혹은 양가의 딸이라도 저 세존 무량수여래의 이름을 듣고, 그후에 하룻밤 또는…… 칠야(七夜)를 산란하지 않은 마음으로 작의(作意)하는 자(aviksiptacitto manasikarisyati)"라고도 하고, 또한 동 10장에서 "……전도되지 않는 마음(aviparyatacitta)"이라고도 하고, "……맑고 깨끗한 마음(prasannacitta)"이라고 한 것이 이것이다.

이러한 마음은 임종 때에 불보살이 오셔서 맞아 주시는 목적이 이러한 마음으로 극락에 오게 한다는 것이 되기도 하고, 또한 임종 때에 염불을 한 번 부르더라도 이러한 마음이 된다는 것도 된다.

그 배에 실린 돌이 임종에 임한 마음에서 맑고 깨끗한 마음과 산란하지 않고 전도되지 않은 마음으로 가만히 있어야 그 배가 잘 가게 되니, 염불이라는 것도 이와 같아서 한결같이 부처님의 서원을 믿고 깨끗하고

맑은 마음으로 부처님을 불러야 한다. 이것이 정념이라는 것이다.

임종은 바로 무시(無時)의 찰나이다

정토 신앙에서 흔히 임종내영(臨終來迎)을 말하고 임종 때에 부처님을 부르는 것을 매우 중요시하는데, 임종이라는 것이 반드시 사람이 죽을 그때만을 말하는 것인가. 그렇지 않다. 인간은 무상하다. 언제 죽는다는 것을 기약할 수 없다. 생명은 찰나찰나에 생명을 거듭하고 있다. 바로 이 순간에 죽고 있는 것이다. 그러므로 지금 이 순간의 찰나찰나가 임종임을 깨닫고 부처님의 명호를 불러야 한다.

무거운 돌을 실은 배가 망망한 바다를 건너고 있으므로, 저 언덕에 도달될 때까지는 생사를 면할 수 없으니, 항상 임종임을 깨닫고 일념으로 염불하여 믿음의 즐거움을 가져 한마음 속에서 극락 세계를 얻어야 한다. 원효스님의 유심안락도(遊心安樂道)에서도 "極樂國者蓋是感願行之奧深 現果德之長遠 十八圓淨越之界而超越"이라고 한 바와 같이 부처님의 서원을 믿고 한결같이 염불하면 그 공덕으로 극락정토의 장엄 세계에 태어날 수 있는 것이다.

그 극락정토는 반드시 죽어서만 가는 것이 아니고 현세에서 바로 이 한마음에서 왕생하는 것이다. 그러므로 원효 스님도 예토(穢土)나 정토가 본래 일심(一心)이라고 하였다.

어찌 이러한 염불이 성불하는 첩경이 아니리오. 그러나 불보살의 서원을 믿고 즐거이 칭명 염불하는 그 한마음은 지극히 깊은 마음[深心]이요. 지극히 순결한 마음[至心]이니 또한 이 어찌 쉽게 얻어지리오.

그러나 오직 배를 타고 부처님을 생각하면 가게 되어 있는 것이니, 또한 어찌 쉬운 문이 아니며 또한 어찌 장엄한 세계가 아니리오.

37

밀교 신앙의 요체

1. 이질 문화의 불교적 수용

비밀(秘密) 불교는 확실히 불교의 본래 모습과는 너무도 먼 기괴한 양상을 띠고 있는 것이 사실이다. 그래서 밀교는 불교가 잘못된 것으로 오해하는 이가 많다.

그러나 이러한 것이 대승 불교의 정점을 이루고 있는 것이라고 할 때에, 우리는 그것이 불교로서 전개된 역사적 인연을 살펴봄으로써 밀교에 대한 올바른 이해와 신앙을 가지게 될 것이다.

밀교가 인도에서 형성된 것이 7세기초였다. 여기에는 오랜 시대를 거쳐서 이루어진 많은 사연이 있다. 먼저 밀교를 이해하는 데 앞서서 알아야 할 것은 불교 내지는 인도인의 관용성이다. 인도의 종교는 물론 모든 정신생활에 이 관용성이 일관되어 있는 것을 잊어서는 안 된다.

인도에서는 이미 고대에 그리스의 알렉산더 대왕이 인도를 침략하였을 때에 그리스 문화가 들어갔고, 그후 기원후에 와서는 인도 서북부에서 이란 민족이 쿠샤나 왕조를 세웠으므로 이란 문화가 들어가서 크게 영향을 끼쳤다. 이와 같이 인도의 문화는 오랜 옛날부터 이민족의 문화에 접하면서 그들의 이질적인 문화를 이단시하지 않고 관용하였다. 이러한 태도는 불교에 있어서도 예외는 아니었다. 불교가 소승에서 대승으로 발전하여 세계 종교로 등장하게 된 여기에도 이러한 이질 문화와의 접촉이 있었기 때문이다.

2. 세계 종교로서의 대승 불교

불교가 인도인의 종교가 아니고 인종과 국경을 넘어서서 세계의 종교, 온 인류의 종교로서 등장하게 되기 위해서는 그럴 만한 교리 내용과 신앙의 체계가 되어져야 하겠으나, 그것은 어디까지나 불교의 근본 정신에 충실한 실천에서 이루어지는 것이다.

불타의 전기에서 우리가 볼 수 있듯이, 범천(梵天)의 권청(勸請)에 응해서 불타가 초전법륜의 설법을 개시하신 것은 불교의 오랜 역사 위에 그대로 전통으로 흐르고 있다. 사바 세계의 주인인 범천이 불타께 설법해 주실 것을 권청한 것은 전인류의 요청이었으며, 새로운 빛을 바라는 인류의 염원이었다. 불교는 이것이 계기가 되어서 시공을 초월하여 무량한 광명을 발하고 있다. 그래서 중생을 제도하기 위해서는 무한량한 선교방편이 펼쳐진다. 그리스의 조각술을 받아들여서 불상을 만들었는가 하면, 이란 문화를 받아들여서 메시아로서의 당래불(當來佛)인 미륵불이 미륵정토를 건립하고, 아미타불이 서방정토를 건립한다. 이와 같이 불교는 역사적으로 볼 때에 언제나 시대의 흐름에 따라서, 접하는 사람에 따라서 여러 가지로 새로운 문제점을 의식하면서 항상 차원 높은 창조를 해왔다. 그것은 다름아닌 지혜방편인 대비(大悲)의 실천에 지나지 않는다. 그야말로 수처(隨處)에 작주(作主)하는 타리행(他利行)이었다. 이러한 태도를 불교에서는 우파데사(upadeśa)라고 한다. 불교는 끊임없는 우파데사를 통해서 자체 발전을 꾀해 온 것이었다.

3. 불교의 밀교화

이렇게 불교가 끊임없는 발전을 해오는 동안에 그 많은 경전이 증광(增廣)되었다. 이러한 현상은 인도에서 불교가 자취를 감출 때까지 계속되었는데 그러한 동안에 불교는 여러 가지 곡절을 겪는다. 불교가 출현한 초기에는 인도의 고유 종교인 바라문교가 불교의 영향을 받아서 민간 신앙

과 혼합되면서 인도의 사회조직과 밀접한 결합을 하였고, 그후 인도교로서 출현할 시기에는 인도교가 불교에 영향을 끼쳤으니 이때에 불교는 밀교화된다. 이것이 이른바 비밀 불교라고 하는 것이다. 흔히 탄트라 불교(Tantric Buddhism)라고 한다. 탄트라를 가진 불교라는 뜻이다. 탄트라는 주술, 신비적인 의궤(儀軌)의 서(書)를 말한다.

대승 불교가 용수나 무착세친(無着世親) 등에 의해서 정립된 후에 7세기에 이르러서 인도 민족이 고래(古來)로 믿어 행하던 주술과 그들 신앙의 대상인 신을 제사하는 신비적인 제사방식을 받아들이게 된 것이다. 이렇게 하여 밀교가 형성되자 7세기 후반에 이르러서는 이에 대한 경전이 생겨나니 《대일경》·《금강정경》 등이 만들어졌다. 이것은 대승 불교의 근본 사상에 입각하여 새로운 시대에 호응하여 온 인도인의 생리에 맞추어 새로운 생명을 불어넣은 것이다. 이로써 불교가 정통 바라문에 상대하는 종교가 아니고, 오히려 바라문은 물론 어떤 민간 신앙과도 대립되지 않으면서 그들을 모두 구제하는 큰 그릇으로서 만들어진 것이었다.

따라서 밀교는 정통적인 불교로서, 온 인도인의 종교로서의 지위를 갖추게 되었다. 이렇게 해서 이룩된 밀교에는 인도교적인 요소가 많이 포함되게 되는 것은 당연한 일이다. 우리나라로 들어온 불교가 우리의 고유 신앙을 수용한 것이 자연스러운 것과 다름이 없다. 그러나 너무도 인도교적인 것에 치우친 것도 생겼으니, 그것이 이른바 잡밀(雜密, 呪密)이라는 것이요, 그러면서도 불교 본연의 순수성을 지키면서 상응해 나간 것이 있었으니, 그것이 순밀(純密, 通密)이라고 부르는 것이다. 《대일경》·《금강정경》 등 경전에 의한 밀교가 순밀로서, 여기서 문제되는 것이 바로 이 순밀이요, 대승 불교로서 인도에서 티베트로 건너온 밀교가 이것이다.

4. 밀교의 신앙 대상

《대일경》의 설에 의하면, 대일여래(大日如來)가 중심이 되어 많은 부처님과 많은 보살들이 있고, 또한 여러 천신이 신앙의 대상이 되어 있다. 이것은 인도교의 범신론적인 사상의 영향인 듯한데 불교로서 볼 때에는

일면 괴이함을 느끼게 하나, 이것이 부처님의 무량한 방편의 지혜광명인 것이다. 이 대일여래라는 부처님은 그 원어가 Mahāvairocana인즉 《화엄경》의 본존(本尊)이신 비로자나불(毘盧遮那佛)과 같다. 이 부처님은 불타의 정각의 내용이 되는 자내증(自內證)의 반야지(般若智)의 실천자이시다. 여러 부처님과 보살이 이 부처님을 중심으로 응현(應現)한다. 밀교에서도 특히 관세음보살이 존중되는데, 지비광명(智悲光明)의 본체로서의 관음이 밀교에서는 인도교의 시바 신의 모습으로서 받아들여진 불공견색관세음(不空羂色觀世音)으로 나타난다. 이외에 일면삼목(一面三目)의 관음이 있는가 하면, 천수와 천안을 가진 관음이 있고, 십일면(十一面)보살이 있는가 하면, 마두(馬頭)보살 등도 있다. 이러한 괴이한 모습을 한 보살은 인도교의 시바 신이 가진 모습 그대로인 것이다. 인도교에서는 이 시바 신이 인간에게 복락을 주는 선신이기 때문에 불교에서도 자비의 실천으로써 중생을 구제하는 가능태(可能態)로서 등장시킨 것이다.

5. 밀교 신앙의 요체

앞서 말한 경로를 밟아서 밀교가 잡밀로부터 점차로 순밀에로 정착되는 동안에 《대일경》·《금강정경》 등 양부경전이 만들어지자, 《대일경》에서 태장계만다라(胎藏界曼荼羅)가 설해지고, 《금강정경》에서는 금강계만다라(金剛界曼荼羅)가 설해진다. 여기에서 밀교는 비로소 신앙체제를 갖추게 된다.

태장계만다라의 중심이 되는 것은 본존으로서의 대일여래가 등류신(等流身)을 나타내서 중생을 제도하는 것이요, 금강계만다라의 중심이 되는 것은 대일여래의 가지력(加持力)으로 성불하는 중생이다.

이 대일여래의 가지력은 진언행자(眞言行者)의 입으로 송(誦)하는 다라니와 마음에 간직하는 삼매와 그 결과로 나타나는 인계(印契)의 삼밀가지(三密加持)이다. 몸과 말과 마음에 나타나는 모든 것이 바로 여래의 서원 그대로 되는 것이니, 이렇게 진언행자의 삼업(三業)이 여래의 가지력에 상응한 것이 삼밀성불(三密成佛)이다. 이 삼밀성불은 이대로의 인간이 이 땅

에서 현실 그대로로서 구제받는 것이요, 재가중생 그대로로서 성불하는 것이다. 따라서 대일여래는 이 땅에서 중생 그대로 구제하는 부처님이시다. 아미타불이 인위(因位)의 서원에 의해 구제하심에 대하여 대일여래는 과위(果位)의 서원인 가지력으로 차토성불(此土成佛)을 성취케 하는 부처님이시다. 이러한 부처님을 믿고 수행하는 진언행자는 중생 그대로인 재가(在家)의 보살이다. 재가한 중생이 입으로 다라니를 외우고 마음이 삼매에 주(住)하면 그대로 이 현실 속에서 성불한다. 이때에 스스로 가지게 되는 위의가 인계다. 이 위의는 부처님의 위의에 지나지 않는다. 이것은 물론 대일여래의 가지력으로 이루어진 즉신성불이다. 인간은 몸으로 보이는 위용과 말에 나타나는 언어와 마음가짐에 의해서 가치가 정해진다.

부처님의 가지력으로 삼밀(三密)이 이루어졌다는 종교 체험은 인간을 그 자리에서 이상적인 불 세계(佛世界)로 이끌어간다. 삼밀성불은 인간현실에서 이상태(理想態)를 이룩한 것이요, 인간의 가능한 세계를 보여 주는 것이다.

《금강정경》에서 오상성신(五相成身)을 설한 최후의 진언에서 옴·야타·살바타가타스·타타·탐(Oṁ jathā sarvathāgatas tathā tam) "일체의 여래와 같이 나도 그와 같이 있다"고 한 것이 바로 중생의 모습인 인간이 이대로로서 차원을 달리한 성불의 이상경이 있는 것을 보여 주는 것이다. 여기에서는 있어야 할 인간상이 보여졌으며, 여기서 비로소 나 자신의 참모습을 찾은 것이요, 중생 이대로로서 성불했다는 자각과 더불어 무상지(無上智)에 의해서 각타(覺他)의 자비행만이 있게 된다.

밀교는 이러한 가르침에 의해서 이것을 믿고 우리의 마음과 몸을 여래의 가피력에 맞추는 생활을 하라고 가르친다. 올바른 말, 고요한 바른 마음, 올바른 몸가짐, 이것이 부처님의 시현(示現)이요 부처님의 가르침이며 부처님의 뜻이니 여기에서 나의 있어야 할 참모습을 찾고, 세속의 일상생활 속에서 한결같이 정진하는 생활, 이것이 바로 밀교의 신앙이 아닌가. 입으로 자기의 서원을 외우고 항상 즐거움 속에서 어떠한 것에도 끌리지 않고, 공(空)의 도리에 의해서 처사(處事)하면 스스로 내 몸에 부처님의 인계가 얻어지니 이것이 삼밀성불이 아니고 무엇이랴.

38

태고 보우국사의 원융 사상과
한국 불교의 법맥

　태고 보우국사가 한국 불교 조계종의 종조이냐, 아니냐의 문제를 논하는 글을 써달라는 청을 받았으나 이 문제를 논하는 글이 아니다. 이 문제는 논자들에게 맡기고 오직 태고 보우국사의 사상 중에서 특히 원융(圓融) 사상이라고 할 수 있는 사상을 주목하면서, 그의 어록을 살펴보아 이를 통해서 그분의 위상을 밝혀보려고 할 뿐이다.

　따라서 이 글의 초점은 태고 보우국사의 사상과 그의 한국 불교에 있어서의 위상을 생각해 보는 일이다. 그가 우리나라 조계종의 종조냐, 아니냐의 문제보다는 한국 불교 전체의 정맥(正脈)이 누구에게서 나타났으며, 그것을 드높인 분이 누구냐 하는 문제를 생각해 보았다.

　이 문제가 먼저 고찰되면 이에 따라서 조계종의 종조 문제도 스스로 해결될 수 있지 않을까 생각된다.

　오늘날 수많은 종단으로 나누어져 있는 한국 불교의 모습은 서로 가는 길이 다른 듯하지만, 모두가 신라로부터 물려받은 통불교(通佛敎)적인 혈맥을 떠나지 않았다고 보아진다. 우리의 불교사도 이러한 한국 불교의 법통을 오늘날까지 이어오면서 발전되고 있다고 하겠다. 이러한 한국 불교의 법맥이 태고 보우국사에게는 어떻게 받아들여졌는가? 또한 그의 행적이 이것을 구체적으로 보여 주고 있는가 하는 것이다.

　그러므로 본 논문은 이러한 데에 국한하여 쓰여지게 될 것이다.

1. 태고의 원융 사상

교(敎)와 선(禪)의 귀원적(歸源的)인 원융

원융이라는 말은 불교에서 즐겨 쓰고 있는 말이다. 이것은 화엄원융(華嚴圓融)의 묘제(妙諦)로부터 나온 것이니, 교와 선이 서로 만나는 일이나 선과 주(呪)가 서로 만나는 일이 다같이 떠날 수 없는 도리이다. 그리하여 이 화엄원융의 묘제는 한국의 선(禪) 사상의 중심이 되고, 교에 있어서도 《법화경》에서 보인 회삼귀일(會三歸一)의 원융을 보였으므로 원융은 어떤 것과 어떤 것이 만나되 원만하고 오묘한 만남이므로 불이(不二)의 만남이니 혼융(混融)이 아니고 혼동(混同)도 아니며 합일(合一)도 아니다.

여기에는 어떤 것을 버리고 어떤 것으로 가서 하나가 되는 것이 아니고, 이것과 저것이 같이 있으면서 어떤 것도 집착하지 않고 모두 살려지는 것이다.

이것이 불이중도(不二中道)의 묘제인 것이다. 따라서 교와 선의 만남에 있어서도 이와 같으니 태고에 있어서는 어떠했는가.

태고는 구산오교(九山五敎)를 통섭함에 있어서 공민왕에게 이의 타당성을 개진하였고, 선이 뿌리요, 교는 나무라고 보아 부종수교(扶宗樹敎)라는 말을 썼고, 그는 《법화경》·《반야경》·《원각경》·《화엄경》을 두루 보아, 특히 《원각경》에서 얻은 바가 컸고 승과(僧科)에 일찍이 입선하였음은 잘 알고 있는 사실이다. 그러나 간화선(看話禪)에 참구하여 만법귀일(萬法歸一)의 화두(話頭)와 조주구자(趙州狗子)의 화두를 관철하여 우리의 마음을 밝게 보아서 깨달음에 이르렀던 것이다. 그래서 내 마음이 곧 부처이니, 나의 마음을 깨닫게 하는 방편이 교화라 말하였다.

낙암거사(樂庵居士)에게 염불의 요긴한 도리를 밝힌 글(시낙암거사염불약요(示樂庵居士念佛略要),《태고록 太古錄》)에서 "사람마다 본성에 있는 영각(靈覺)은 본래 생사가 없고, 고금에 신령하고 밝으며, 깨끗하고 묘하며, 안락하고 자재하니 이것이 어찌 무량수불(無量壽佛)이 아니겠는가. 그러므로 이 마음을 밝힌 이를 부처라고 하고, 이 마음을 설명한 것을 교라고

한다 人人箇箇之本性 有大靈覺 本無生死 亘古今而靈明淨妙 安樂自在 此豈
不是無量壽佛也 故云 明此心之謂佛 說此心之謂敎"라고 하고, 다시 "부처가
설한 일대장교(一大藏敎)는 사람들에게 지시하여 자성을 스스로 깨닫게
한 방편이다 佛說一大藏敎 指示人人自覺性之 方便也"라고 하였다.

또한 의선인(宜禪人)에게 보인 글에서는, "모든 부처와 조사들이 주고
받아서 서로 전하는 묘한 진리는 문자나 언어에 있는 것이 아니다. 그러
나 부처나 조사들이 큰 자비로 근기를 대하여 할 수 없이 문자나 언어를
썼다. 오직 이 문자나 언어는 중근기(中根機)나 하근기(下根機)를 위해서
방편으로 써서, 마음자리를 가르쳐 주신 것이다. 그러므로 무릇 공부하는
사람이 그 방편을 빌려 실다운 법으로 삼아서 버리지 아니하면 어찌 큰
잘못이 아니겠는가. 마치 빈궁한 자식이 부모를 떠나서 돌아다닐 때에 여
정에 기탁한 곳을 자기 본집으로 망령되이 여기면 이는 본집을 잃을 뿐
만 아니라 어찌 본집에 이를 날이 있겠는가. 슬프고 애석한 것은 가리키
는 손가락에 집착하여 달이라고 여기는 것이다 諸佛諸祖 授受相傳的妙義
不在文字語言之上 然佛祖以大悲故 對機不得已 而乃以文字語言 只這文字語
言 偏爲中下之機 借其心地 而直指方便 然則大凡學人 借其方便 以爲實法 不
捨則豈不是大病 譬如窮子 捨父逃逝 寄托旅亭 妄謂自家 則非但失家 那有到
家之日 嗟夫惜哉 執指爲月者也"라고 하였다.

여기에서 불조들의 가르침은 진실한 법을 가르치기 위한 방편이라는
것과, 이 방편은 중생의 근기에 따라 맞춰서 설한 자비심에서 있게 된 것
이요, 우리의 마음 자체는 아니다. 그러나 이 마음을 스스로 찾는 것이 선
이라면 마음을 가리키는 것이 교다. 그러므로 방편은 실다운 법 자체는
아니지만, 법을 보여 주기 위한 오묘한 지혜의 활용이 된다. 이것을 비유
하면 달이 마음이라면, 그 달을 가리키는 손가락은 교다. 만일에 달을 가
리키는 손가락에 집착하여 그곳에서 눈을 떼지 않으면 그 손가락이 가리
키는 곳에 있는 진짜 마음은 보지 못할 것이다. 그러므로 그 손가락에 집
착하지 말고 진짜 달을 보라고 한 것이다. 여기에 우리는 깊은 성찰이 있
어야 한다.

태고 보우국사는 여기에서 선과 교가 둘이 아님을 비유로써 가르쳤다.
이것은 곧 손가락을 떠나서는 달을 볼 수 없다는 비유로써 말하고 있는

것이다. 그러므로 흔히 말하는 교를 부정하고 선을 긍정하는 사교입선(捨教入禪)이 아니고, 교와 선이 같이 있는 교선원융이다.

태고 스님의 앞의 글에서, '방편을 버리라'고 한 것은 하나를 부정한 것이 아닌 것으로써 '집착하지 말라'고 한 것이다. 방편은 자비의 가르침이다. 그러므로 빈궁한 자식이 아버지의 집을 나가 외지로 돌아다니며 이곳저곳에 머물면서 그곳의 여정을 제 집으로 잘못 생각지 말고, 본래의 제집으로 돌아와야 한다고 했다. 이 비유는 《법화경》에 나오는 궁자유(窮子喩)이다.

이 경우에 궁자가 그동안 머물던 여정은 이승(二乘)이나 삼승(三乘)이다. 이러한 것은 방편이다. 일승(一乘)으로 돌아오기 위한 방편이었다. 그러므로 일승 속에는 이승과 삼승이 모두 들어와서 있는 것이다. 이것을 《법화경》에서 개삼회일(開三會一)의 논리로써 설명한다. 셋과 하나는 서로 다르면서 다르지 않다. 이것이 원융의 도리다. 원효도 이러한 도리를 중도의 도리라고 하여 '다르지도 않고 같지도 않다 不異而非同'고 했다.

실(實)과 권(權), 지혜와 자비, 교와 선은 다르면서도 다르지 않고 손가락과 달은 다르면서도 다르지 않다. 손가락을 방편이라고 했다고 하여 부정하여 버려야 할 것이라고 생각하면 안 된다. 방편(方便)이란, 범어로 우파야(upāya)라는 말이다. 이 말의 뜻은 '가까이 간다'는 뜻이 있어서 접근·방편·권(權)·인연(因緣) 등의 뜻으로 사용된다.

대승 불교시대에 용수는 자비라는 말 대신에 방편이라는 말을 많이 쓰고 있다. 그리하여 방편이라는 말이 깨달음을 얻게 하는 수단이 되었다.

유마힐(維摩詰)도 《유마경》의 〈문수사리문질품 文殊師利問疾品〉에서, "방편은 지혜에 의하지 않으면 속박이 있게 되고, 방편에 의하지 않으면 지혜도 속박이 있게 된다. 지혜와 방편이 서로 의지하고 있을 때에는 해탈이 있다 無慧方便縛 無方便慧縛 有方便慧解有慧方便解"고 하였다. 이것을 배에 비유하여 일체중생을 피안으로 가게 하는 배와 같다고도 한다.

이것은 반야와 방편이 둘이 아닌 관계를 말한 것이요, 이 둘은 서로 원융되는 것임을 보인 것이다.

그러므로 이런 관계를 우유와 물이 서로 섞여 있는 것과 같다고 하여 반야방편(般若方便, prajñ opāya)이라 부르고 있다. 이러한 경지에서는 깨

달음이 있으므로 주관이나 객관이 없으며, 실재와 비실재가 없이 청정만
이 있고 적정이요 선이 있다. 이 세계는 법계 그대로의 상태이므로 즐거
움과 해탈만이 있게 된다. 그러므로 진실한 세계에서는 무한한 선교방편
이 전개되는 것이다.

용수는 《중론》·《대지도론》·《십주비바사론》 등에서 이에 대하여 상세
히 말하고 있다. 용수가 말하는 공은 일체의 견해와 주장을 떠나는 것이
므로 이것을 희론적멸(戲論寂滅)이라 하고, 불가득(不可得) 불가설(不可說)
이라고 하였다.

그러나 《중론》에서 용수는 공을 방편으로 설한다고 말하고 있다. 이것
은 말할 수 없고 얻을 수 없는 절대적인 진리를 가설(假說)로써 우리의
언설의 대상, 생각의 대상으로 삼는다고 한다. 따라서 이러한 상대성을
가진 가설이므로 일단 부정되면서 절대적인 본래의 세계로 돌아 들어간
다고 말한다. 여기에서 이 상대성을 가지고 가설된 것이 방편이므로 이러
한 방편을 통해서 절대로 가게 된다고 한다.

용수가 《중론》의 벽두에서 말한 불멸불생(不滅不生)·부단불상(不斷不
常)·불이불일(不異不一)·불래불거(不來不去) 등 팔불(八不)로써 일체를
부정한 것이 이것이다. 그러나 이 부정에는 긍정이 같이 있는 것이다. 부
정즉긍정(否定卽肯定)이다.

또한 《지도론》에서는 "부처는 대자비심으로써 중생을 연민히 여기므로
방편으로 법을 설한다"고 말하고 있다.

이러한 방편은 용수에 있어서는 공이라고 하는 것과 자비라고 하는 서
로 다른 것이 만나는 것으로써 불이의 관계를 가지고 공으로의 가치의
전환이 이루어지는 것이다.

손가락과 달이 만나서 밝은 달을 보는 전환이 있으니 이것이 깨달음이
다. 따라서 방편은 육바라밀(六波羅蜜)이라고도 말하며, 이것을 방편바라
밀(方便波羅蜜)이라고도 한다.

또한 《지도론》 권1에서는 "보살은 방편력으로써 유와 무의 이변(二邊)
을 떠나서 중도를 행한다"고 하고 있다.

우리는 태고 보우국사가 "교는 방편이요, 선은 진실한 법"이라고 한 말
을, 하나는 버리고 하나는 취하는 것이라고 잘못 이해하면 안 된다고 생

각한다.

태고가 앞에서 '방편이므로 버리라' 하고 '집착하지 말라'고 한 말에는 긍정과 부정이 같이 있다. 이것이 곧 원융 사상의 내용이다. 따라서 태고에 있어서는 언어와 문자로 된 교를 버리면서도 버리지 않고 선으로 만나서 깨달음을 얻는 가치의 전환이니, 이것을 교를 부정하여 버리는 것으로 이해하거나 '교와 선의 일치'로 보아서도 안 된다. 하나도 아니고 둘도 아닌 것이다. 이것이 원융이다. 실로 교와 선을 원융시킨 것이 태고의 입장이었다.

염불과 선의 중도적 융합

염불은 《정토삼부경 淨土三部經》에서 본격적으로 설해지고 있으나, 그러나 염불은 석존의 깨달음으로부터 비롯되었다고 해야 한다.

석존의 마음속에 '나무아미타불'이 그대로 나타난 것이다. 석존은 '나무아미타불'의 체현자였으므로 석존의 자기 생명의 자각과 더불어서 우주의 대생명과 일체가 되었기 때문이다.

'나무아미타불'의 염불에는 자기 생명의 자각인 자력의 극치와 타력의 극치로서 우주 생명의 극치인 부처가 만나는 것이 실현되고 있다. 석존의 염불은 석존이 우주와 하나가 된 심령의 자연적인 표현이다. 이것이 석존에게서 유아독존(唯我獨尊)이라는 탄생게로 표현되었고, 법신상주(法身常住)의 열반으로 나타난 것이다.

참된 염불은 온 생명의 표현이라야 한다. 마음만의 관상염불(觀想念佛)이나 입만의 구칭염불(口稱念佛)이 아니고, 신구의(身口意)가 하나가 된 염불도 아니고, 우주적 자아의 귀명이라야 한다. 이것은 여래의 본원과 자아의 신념이나 원왕생(願往生)의 간절한 소원이 만나는 것이다. 이때에는 타력에의 회향의 믿음이 있게 되니, 여기에는 자아에 대한 죄악의 자성으로써 법에 대한 믿음과 귀의가 있다. 죄악의 자각은 자력의 극치요, 부처에의 귀의는 타력의 극치다. 자력의 극치에서 타력이 있고, 타력의 극치에서는 자력이 있다. 이렇게 볼 때는 선의 극치에는 염불이 있고, 염불의 극치에는 깨달음의 영광(靈光)이 있다고 하겠다.

석존의 깨달음 속에 번뜩인 '나무아미타불'에 주목한 분은 인도의 용수와 세친이었고, 우리나라에서는 일찍이 신라의 원효 스님이었다.

중국에서는 동진(東晋)의 혜원(慧遠)이 여산(廬山)에서 백련사(白蓮社)를 결성하여 염불정업을 닦았으나, 그의 염불은 관념에 치중한 것이었으므로 선관과 흡사하다고 하겠다. 그 다음에는 북위(北魏)의 보리유지(菩提流支)가 담란(曇鸞)에게 《관무량수경 觀無量壽經》을 줌으로써, 그는 세친의 《정토론》에 주를 쓰게 되어 이로부터 염불의 법문이 널리 홍포되었고, 그뒤에는 수(隋)의 도탁(道綽)이 나와서 구칭염불을 닦았으며, 당(唐)시대에는 선도(善導)가 나와서 《관무량수경》의 16관(十六觀)을 닦고, 그뒤에는 혜일(慧日)이 나와서 오로지 정토를 찬탄했다.

이와 같이 정토왕생 사상이 당나라 때에 널리 퍼져 가는 동안에, 선문에서도 5조 홍인(五祖弘忍) 문하에서 선집(宣什)이 남산 염불문선(南山念佛門禪)을 창시하고, 같은 홍인 문하에 속하는 금릉 연상사(金陵延祥寺)의 법지(法持)가 염불에 전념했고, 송(宋)대에 와서는 계주(戒珠)가 정토왕생을 성취했으므로 중국에서는 선사들이 염불정업을 겸수한 예는 얼마든지 볼 수 있다.

특히 송의 영명연수(永明延壽)는 《만선동귀집 萬善同歸集》에서 염불과 주(呪)와 수참(修懺)을 겸했다고 한다.

하여튼 염불법은 인도의 용수에게서 비롯하여 이행도(易行道)로 설해지면서 선이 난행도(難行道)임에 비하여 현세의 오탁악세에 사는 중생을 구제하는 유일한 타력이행문(他力易行門)으로서 널리 행해지게 되었다.

이에 따라서 중국이나 한국에서도 선승들이 염불이행도를 겸수하기에 이르렀고, 태고 보우국사의 재세시에도 많은 선승들이 염불정업을 닦았던 것은 기이한 일이 아니었다. 그러나 태고 보우국사는 염불에 대하여 어떤 견해를 가지고 있었으며, 선을 주로 하던 태고에 있어서는 염불이 어떻게 받아들여졌던가?

고려 중기의 고승인 보조 지눌(普照知訥)은 염불을 선에 비하여 "다만 부처님 명호나 일컬으며 부처님의 존상만 생각하여 왕생을 바라는 자에게 견주면 우열을 저절로 알 수 있다 望彼但稱 名號憶想尊容希望往生者優劣可知矣"고 하고, 정혜쌍수(定慧雙修)의 선을 우위에 두어 "정토에 나기

를 구하는 자는 고요한 성품 가운데 닦는 정혜의 공이 있으므로 미리 저 부처님의 안으로 증득한 경계에 계합한 것이다 求生淨土者 於明靜性中 有定慧之功 縣契彼佛證境界"라고 하였다. 이것은 선을 통해서 정혜를 닦으면, 곧 밝고 고요한 본성으로 돌아가서 부처님의 깨달음의 세계에 계합하게 되니, 이것이 정토에 왕생한 것이라고 한 것이다.

그러므로 보조에게 있어서는 정혜쌍수가 으뜸이요, 염불문은 중하기(中下機)가 깨달음으로 들어가는 문이라고 비하하고 있다. 곧 경절문(徑截門)은 상기(上機)의 문이요, 원돈문(圓頓門)은 원근(圓根)의 문이요, 정토문(淨土門)은 중하기의 문이니, 말엽천근(末葉淺根)의 중생이 들어가는 문이라고 보았다.

그러나 태고 보우국사에 있어서는 진실한 염불을 통해서도 자성미타가 된다고 말하고 있으며 염불행의 방법을 가르치고 있다.

법어집에서 낙암거사(樂庵居士)에게 염불의 요긴한 법을 보인 글(示樂庵居士念佛略要)에 보면, "오직 마음이 정토이고 우리의 성품이 그대로 나타난 것이 곧 부처님의 몸으로 나타난 것이니, 이것이 바로 아미타불이다. 청정하고 묘한 법신은 일체중생의 마음속에 두루 있다. 그러므로 마음과 부처와 중생은 이 셋이 차별이 없다고 하였고, 또한 마음이 곧 부처요, 부처가 곧 마음이니 마음 밖에 부처는 없고 부처 밖에 마음이 없다고도 말했다. 만약 상공께서 진실로 염불하시려면 다만 바로 나의 본성이 아미타임을 염하여 온종일 모든 행위에서 '아미타불'의 명호를 마음과 눈 앞에 두어서 마음과 눈앞의 부처의 명호가 한 덩어리가 되어 마음이 한결같이 이어지고 생각생각이 매하지 않도록 하되, 때때로 '생각하는 이것이 누구인가' 하고 깊이 돌이켜보도록 하시오. 오래오래 하여서 성공하면 홀연히 어느 때에 마음 생각이 끊어져 아미타불의 참몸이 뚜렷이 앞에 나타나리라. 이때를 당하여 비로소 옛부터 '움직이지 않는 것이 부처'라고 한 말을 믿게 될 것이다 則唯心淨土 自性彌陀 心淨卽佛土淨 性現卽佛身現 正謂此耳阿彌陀佛 淨妙法身偏在 一切衆生心地 故云 心佛及衆生 是三無差別 亦云 心卽佛佛卽心 心外無佛 佛外無心 若相公眞實念佛 但直下 念自性彌陀 十二時中 四威儀內 以阿彌陀佛名字 帖在心頭眼前 心眼佛名 打成一片 心心相續 念念不昧 時或密密返觀 念者是誰 久久成功 則忽爾之間 心念斷絶

阿彌陀佛眞體 卓爾現前 當是時也 方信道舊來不動名爲佛"라고 한 것이 있다.

정토문도 부처님이 《정토삼부경》에서 설하신 일대장교이므로, 그것은 우리의 진성을 밝게 깨닫게 하신 방편이라고 했다.

그러므로 언설로 표시된 방편은 지혜의 묘용이니 모든 교설에 어떤 차별이 있을 수 없다. 방편이므로 이 방편인 염불을 통해서 부처인 자성을 깨닫게 되는 것이므로 선과 염불은 문은 다르나 도달되는 곳은 다를 수가 없다.

태고의 이 어록에서 우리가 주목해야 할 점은 염불이 방편이므로 선과 서로 만나는 것으로 보았다는 점이요, 진실한 염불을 가르치는 말에서 아미타부처님의 명호와 자성미타를 생각하는 마음이 한덩어리가 되어서 이 내 마음과 저 아미타불이 둘이 아닌 것으로 된다고 한 말이다. 여기에서는 화두를 참구하여 생각하는 화두의 의정과 내 마음이 하나가 되어 마음도 없고 화두도 없는 경지에 이르러서 홀연히 깨닫게 된다고 하는 것과 같은 것이다.

여기에서 태고 보우는 특히 '생각하는 이것이 누구인가 念者是誰'라고 돌이켜보라고 했다. 밖으로 부처의 명호를 부르고 간절히 염하면 눈앞에 부처가 나타난다. 이때에 눈앞에 나타난 부처에 집착하면 자성미타를 잃게 되어 진실한 염불이 되지 못하므로 자기 자신에게로 돌아오게 하기 위한 간곡한 가르침이다. 이렇게 함으로써 부처를 생각하는 이것이 바로 나임을 알게 되면, 밖으로 본 부처와 안에 있는 부처가 다르지 않다는 것을 알게 되고 바로 이것이 정토에 왕생한 것이 되기 때문이다.

흔히 선객들이 염불선(念佛禪)이라고 하여 자고로 염불과 선을 다르게 보아 염불을 통해서 선을 행하는 자가 있었는가 하면, 염불과 선을 겸수하기도 하고 염불은 하근기의 수행문이라고 비하하기도 했다. 그러나 태고 보우는 염불과 선이 다름이 없다. 이것은 지혜와 방편이 둘이 아닌 것과 같다. 중도적인 회통을 이루어낸 것이다.

역대 선객의 어느 누구에서도 볼 수 없었던 염불관이 여기에 있으며 이것은 부처의 뜻을 꿰뚫은 혜안이라고 할 것이다. 여기에는 철저한 깨달음의 세계에서 나온 원융 사상의 활용이 있다고 할 수 있다.

진과 속의 성취

진이라고 하는 것은 출세간의 세계라고도 말하고, 속은 세간이라고도 말한다. 속이란 변한다는 뜻이 있고 진이란 불변의 뜻이 있어서 속이 세간이며 진이 출세간이라고 할 경우에, 세간만사는 변하는 것이므로 생사가 다르고 출세간의 법은 불변하는 것이므로 생사가 없다고 말해진다. 그러므로 불교에서는 변하는 세속을 버리고 불변하는 진의 세계로 가기를 바란다. 그리하여 출가하는 것은 영원불변의 진리를 증득하기 위해서 변하는 덧없는 일에 집착하지 않는 것이다.

그리하여 흔히 출가자는 세속의 모든 인연을 끊고 부모의 정, 처자의 정 등을 모두 끊는 것을 귀한 일이라고 생각했다. 이것은 부모의 정이나 처자의 정에 끌려서 불변의 세계를 저버리지 않기 위해서다.

그러나 본래 진과 속은 둘이 아니다. 《중론》에서도 용수가 말했듯이 근본 진리는 속을 떠나서 따로 있는 것이 아니고, 가변하는 덧없는 속도 영구불멸의 진을 떠나서 있는 것이 아니다. 그러므로 진과 속은 둘이 아니므로 중도는 진과 속을 모두 살리는 것이다.

진실로 공부가 이루어진 사람이라면 어느 한쪽을 버리고 다른 한쪽으로 가도 안 되니, 이것과 저것을 모두 살리는 것이다. 이것이 지혜요, 자비방편이라고 설하고 있는 것이다.

그러므로 태고 보우국사가 공부를 성취한 뒤에 속가로 돌아와서 부모를 찾아 오랫동안 효양을 다했다고 하는 것은 당연한 일이다.

우리가 수도하는 것은 진리를 깨달아서 부처가 되는 것이니 세속을 저버리는 것은 있을 수 없다.

태고는 대중에게 주는 글(示衆)에서 "그대들은 네 가지 은혜가 깊고 두터운 줄을 아는가, 사대로 이루어진 더러운 몸이 생각 생각 사이에 쇠하여 썩어가는 줄 아는가 儞等諸人 還知四思深厚麼 還知四大醜身 念念衰朽麼"라며 부모의 은혜, 중생의 은혜, 국왕의 은혜, 삼보의 은혜(《심지관경 心地觀經》〈보은품 報恩品〉) 등을 항상 생각하여 이에 보답하라고 했다.

부모의 은혜와 중생의 은혜, 국왕의 은혜는 세속의 은혜요, 삼보의 은혜는 진제인 출세간의 은혜에 속한다.

삼보의 은혜는 불·법·승의 은혜다. 불·법·승이 제일의제인 진제를 지향하고 있다고 하나, 세속의 부모의 은혜와 국왕이나 중생의 은혜에 의지하고 있다.

용수도 "세속의 진리에 의하지 않으면 진제의 진리를 얻을 수 없고, 진제를 얻지 못하면 열반을 얻지 못한다"(〈관자재품〉)고 하고 있다. 이에 대하여 청목(青目)이 설명하기를, "진제는 모두가 언설에 의하여 있게 되고 언설은 그대로 세속제이다. 그러므로 세속의 진리에 의하지 않으면 진제를 말할 수 없고, 진제를 얻지 못하면 어찌 열반을 얻으리오. 그러므로 모든 법은 두 가지 진리가 있다"고 했다.

곧 세속제에 언설이 있게 된 것이라고 한 것이다. 이에 대하여 월칭(月稱)논사는 "여기에 있어서 열반을 증득하는 방편이 반드시 있게 된다. 왜냐하면 열반은 속에 의해서 비로소 가까이 갈 수 있기 때문이다. 물을 요구하는 사람에 있어서의 그릇과 같다. 그러므로 이와 같이 무릇 세속과 승의(勝義)를 가지는 이제(二諦)의 안립(安立)을 떠나서는 공성(空性)을 설할 수 없다"고 했다.

여기에 있어서 진과 속이 떠날 수 없는 관계에 있다는 것이 설해지고, 이 둘이 그대로 살려지는 것이 중도요, 공성 그대로가 되는 것이다.

이와 같이 이해할 때에 태고 보우가 깨달음을 얻어 공의 도리를 알았을 때에 세속을 다시 찾아 부모의 은혜에 보답하지 않을 수 없었을 것이다. 부모의 은혜에 보답한 것만이 아니라 그는 국사, 왕사로서 국왕을 보필하여 국사를 도운 것은 국왕의 은혜에 보답한 것이니, 은혜에 보답하는 적극적인 활동은 이것이 곧 세속의 진리를 살리는 것이다. 다시 말하면 진제와 속제의 두 가지를 원융하게 살려낸 것이 아니겠는가?

2. 원융 사상의 구현과 그의 공적

원융부의 설치와 구산오교의 회통

태고는 자기가 깨달은 법에 따라서 법 그대로 살았음을 알 수 있는 또

하나의 사실은 왕사로서 16년, 국사로서 12년을 국가에 봉사하면서 국왕으로 하여금 불법에 따라서 인정을 베풀도록 하고 백성을 교화하여 복을 닦도록 하였고, 다시 종문에 있어서는 당시 선종에서 아홉 문별이 난립하여 교가 바로 서지 못하여 이를 바로잡기 위해서 당시의 많은 폐단을 들어 세수(世數)의 변화를 꾀하여 불교계를 쇄신한 것이었다.

그는 당시의 퇴폐한 불교계와 세간의 혼미를 바로 보고 올바른 길로 가게 할 수 있는 길이 불법의 도리에 있음을 간파하였던 것이다. 그리하여 당시에 있던 구산(九山)의 선문(禪門)을 하나로 통합하고 오교(五敎)를 회통하는 불사를 감행했던 것이다.

그의 문인 유창(維昌)이 쓴 행장(行狀)에 보면, "공민왕이 물어 말씀하기를 '나라를 잘 다스리려면 어떻게 하여야 하겠습니까?' 하니, 스님께서 답하기를 '임금님의 인자한 마음이 만백성을 교화하는 근본이요, 나라를 다스리는 근원이 됩니다. 청하옵건대 한 번 돌이켜 살펴보시고, 시대의 폐단과 운수의 변화를 관찰하셔야 합니다 玄陵曰 爲國如何 師曰 只這睿聖 仁慈之心 是萬化之本 出治之原 請廻光鑑 而又時之蔽 世數之變 尤不可不察'라고 했다고 한다.

오직 위국충정으로 국운을 걱정하는 모습이 역력하다. 그리고 다시 "그러나 지금은 구산(九山)에서 참선하는 무리들이 각기 문별을 업고 서로 자기가 잘났다고 하고 남을 못났다고 하여 싸움이 극심하더니, 근자에는 더욱 도문으로 자기들의 울타리를 만들어 화합을 해치고 그릇되게 합니다. 아! 참선은 본래 한 문인데 사람들이 스스로 여러 문을 만들어 갈등을 일삼으니, 이 어찌 본사이신 부처님의 평등무아한 도리라 하겠으며, 여러 조사들의 격외청양(淸敭)한 기풍이라 하겠으며 선왕께서 불법을 보호하여 나라를 편안히 하고자 하신 뜻이라 하겠습니까. 이것이 이 시대의 큰 폐단입니다 雖然 今也 九山禪流 各負其門 以爲彼劣我優 鬪鬪滋甚 近者 益之以道門 持矛楯 作藩籬鯀 是傷和敗正 噫禪是門 而人自闢多門 烏在其本師平等 無我之道 列祖格外淸敭之風 先王護法安邦之意也 此時之弊也"라고 당시 교계의 난립상을 지적하고 있다. 그리하여 이를 시정하기 위하여 원융부를 설치할 것을 권청하였다. 그에 대하여 "이때를 당하여 구산을 통합하여 한 문으로 하면 구산의 나니 너니 하는 대립을 하지 않고 산의 명칭

에도 도가 있어서 한 부처님의 비유에서 나온 것이 됩니다. 마치 물과 젖이 서로 화합하듯 하여 하나로 평등해질 것입니다. ……그리고 오교도 각기 그 법을 널리 펴게 되면 받들어서 만세에 복이 되어 국왕의 상서로움도 늘고, 부처님의 덕이 더욱 밝아지리니 이 어찌 좋은 일이 아니겠습니까 當是時也 若統爲一門 九山不爲我人之山 山名道存 同出一佛之心 水乳相和一槪齊平 ……而五敎 各以其法弘之 以奉福萬歲 聖祚延而佛日明矣 豈不暢哉"라고 하였다.

구산오교를 원융하게 하나로 통합하는 것은 부처님의 한마음으로 돌아가게 하는 것이라고 했다. 부처님의 한마음에는 이것과 저것이 각각 대립되고 있는 것, 그것을 한결같이 한마음 속에 평등히 섭수하시므로 이와 같이 구산오교를 한 불심으로 평등하게 하고자 한 것이 원융부의 일이었음을 알 수 있다. 여기에서는 구산이 각각 다툼이 없이 각자의 구실을 다하게 되고 오교가 각각 자기 나름대로 법을 펼 수 있게 하는 것이라고 했다.

하나 속에는 아홉이 있고 다섯이 있으되, 다섯이나 아홉으로 나누어지지 않고 아홉과 다섯이 나누어지지 않으면서도 나누어져서 각각 법을 펴고 있는 것이다. 마치 물과 젖이 나누어지지 않으면서 나누어져 있는 것이며 물과 젖으로 나누어져 있으면서도 하나로 화합되어 있는 것이니 이것이 부처님의 마음이요, 평등심이다. 여기에 태고의 원융정책의 묘가 있다고 하겠다.

이것은 우리나라 불교가 통불교로서 각 종파로 나누어지면서도 서로 다투지 않고 화합하여 일미(一味) 평등(平等)을 보이는 것과 같다고 하겠다.

이리하여 왕께서 칙명으로 광명사(廣明寺)에 원융부를 설치하여 요속을 두니 장관(長官)은 정삼품(正三品)이었다.

원융부에서는 태고가 장관이 되어 각 종문은 자율적으로 운용되고, 각 종문의 종지는 그대로 보존하되 원융부에서 통섭하게 되니, 그야말로 산명도존(山名道存)의 원칙 아래 본래 원융된 한국 불교가 다시 제모습을 찾게 되었다. 이것은 태고화상의 도력이 아니었으면 감히 이루어내지 못할 일대 거사라고 아니할 수 없다.

3. 맺음말

태고의 품격을 권승으로보다도 선과 교를 원용했고, 지혜와 자비가 원
용된 뛰어난 선지식으로 보면 행과 해가 갖추어진 분이었다고 보아진다.

이것은 이색(李穡)의 비문이나 국사의 문인 유창의 글에서 알 수 있으
나, 오늘날 국사에 대한 평가는 여러 가지로 나타나고 있는 것이 사실이다.

어떤 학자에 의하면 태고 보우에 대하여 몇 가지 점에서 아직 문제가
되고 있는 듯이 기록한 것이 있다. 이에 대한 나의 견해를 간단히 적어서
맺음말로 하겠다.

첫째는 그의 법통이 중국 임제종의 법통을 이어받았으므로 한국선의
면모가 보이지 않는다고 하는 점이다.

이에 대하여는 그의 법어에서도 자주 나오지만 선을 참구한 사람으로
서 당시 중국의 유일한 선지식인 석옥화상에게서 심계를 받았다는 것은
그와 석옥이 도에 있어서 서로 계합된 것이었으니, 이것은 반드시 중국
임제종의 선풍을 그대로 이어받은 것은 아니다. 이 사실은 태고의 선풍
을 알 수 있는 그의 많은 가송(歌頌)에서 볼 수 있다. 그리고 선 수행에
서는 깨달음에 대하여 본색종사로 하여금 심계를 받는 것은 예사다.

둘째로 한국 불교는 통불교의 전통을 가지고 있으니, 이것은 한민족의
생활 속에 빚어진 종교적인 정서로써 형성된 것이다. 한국 불교가 통불
교라고 한다면 그의 사상적인 바탕은 화엄원용 사상이 된다. 이것은 《법
화경》의 개삼회일 사상과도 상통하는 것인데, 보조 지눌은 그의 염불요
문(念佛要門)에서 경절문(徑截門)·원돈문(圓頓門)·염불문(念佛門)의 세
문으로 나누어 염불문은 비하하였으므로 이것은 원용회통이 아니다. 그러
나 태고는 염불과 선을 원용한 것이 보인다. 그러므로 한국 불교의 법맥
이 태고에게로 이어지고 있다고 하겠다.

셋째로 태고가 출가 수선한 것이 가지산(迦智山) 총림이었으므로 가지
산파의 선승이요, 한국 불교의 원불교적인 법통을 이어받아서 이를 중흥
시킨 분이 아니라고도 하나, 태고는 구산오교를 회통시킨 원융부를 설치
하여 이를 지양했음을 보면 가지산파의 법통만을 이은 분이 아니고 선과

교를 회통시킨 분으로 보아야 하겠다.

넷째는 그의 행적에서 그가 왕사·국사로서 권승으로 행세했다고 보는 견해가 있는 듯한데, 당시 교계의 타락상이나 사회의 혼란상으로 보아서 그의 행적은 오히려 시대적인 폐풍에 대하여 이를 시정하여 교계의 정풍을 진작하기 위한 방편을 지혜롭게 구사한 점에 주목할 필요가 있다. 이것은 그가 왕사·국사로 초빙되었을 때에 극구 사양한 점과 신돈과의 관계에서도 알 수 있다.

끝으로 태고의 선과 교에 대한 견해에서 혹자는 그를 사교입선(捨敎入禪)의 입장을 가졌다고 하여 교를 부정하고 선을 위주로 한 듯이 오해하고 있는 점에 대하여는, 본문에서도 언급한 바와 같이 언어문자에 끌리지 말고 방편적인 교를 집착하지 말라고 하는 것임을 올바르게 이해하면 사교입선의 입장은 교를 버린 것이 아님을 알게 될 것이다.

또한 보우가 가까이했던 권세가들과의 교우는 선을 참구하던 시절이요 오도한 뒤에는 그들을 교화하는 입장이었으니 이것은 그의 인격에 손상이 없다고 하겠으며, 또한 태고가 원(元)나라에 갔고 친원적인 입장이 있었다고 하나 이것도 문제가 되지 않는다. 왜냐하면 당시의 정치풍토는 보수적인 경향이 있었고, 오히려 이에 초연한 것이 태고 보우국사였음을 알 수 있다.

39

길을 묻는 젊은이에게

1. 눈뜬 이의 뒤를 따르라

석존이 보리수 밑에서 정각을 얻으시고 성자로서 평생을 마치셨다는 이 사실은 무엇을 뜻하는가?

이에 대해서는 여러 가지로 말해질 수 있겠으나, 석존의 일평생이야말로 오늘날 젊은이만이 아니라 모든 방황하는 인간에게 가야 할 길을 보이신 것이요, 가치관을 제시하신 것이다.

석존이 정각을 얻으신 직후에 이런 말씀을 하셨다.

"나는 옛 성자들이 발견한 그 길을 발견한 것이다. 나는 이제 여래(如來)가 된 것이다."

그래서 불교에서는 석존보다 앞서 진리의 길을 발견한 성자가 많이 있었다고 하여, 과거칠불설이 있다. 그러므로 과거 칠불 중에 일곱번째로 진리를 발견한 분이 석존이시라고 한다.

진리는 인간이 가야 할 길이요, 또한 절대적인 가치의 발견이다. 이것은 빛으로 비유될 수 있는 것이다. 석존이 깨달으신 법은 바로 그것이 진리요 빛이다. 그래서 임제(臨濟) 스님이 말하기를, "참된 부처란 마음의 청정함이요, 참된 법이란 마음의 광명이요, 참된 길은 걸림 없는 청정함과 빛나는 광명을 따라가는 것이다"라고 했다.

청정하다는 것은 걸림이 없는 것이요, 광명은 절대가치의 세계다. 오늘날의 젊은이들은 자기 자신을 상실하고 있기 때문에 방황하고 있다. 이 것은 가치관의 상실이라고도 말해지고 있다. 젊은이만이 아니라 모든 사람들이 자기 자신을 잃고 있기 때문에 가야 할 길을 또한 잃고 있는 것이다. 가야 할 길을 못 간다는 것은 바로 가치관을 잃고 있다는 것이요,

자기 자신을 상실하고 있다는 뜻이 된다.

자아의 발견과 가치관의 확립은 바로 그것이 우주 진리의 발견에서 있게 되며 인간이 가야 할 길의 발견인 것이다.

석존께서 다섯 비구에게 처음으로 설하신 가르침이 고(苦)·집(集)·멸(滅)·도(道)의 네 가지 진리(四諦)였다고 하니, 여기에서 보는 바와 같이 인간이 가야 할 길은 바로 올바른 진리의 실천이다. 이러한 실천은 그것이 곧 가치의 창조인 것이니, 고라고 하는 그릇된 가치의 세계에서 고를 멸하고 새로운 세계에로 전환하는 것이다. 고를 멸한다고 하는 절대가치의 세계를 창조하기 위해서 실천해야 할 길이 여덟 가지 올바른 길이라고 하는 것이다. 이 길은 고로 가는 어두운 길이 아니고 열반의 안온함과 즐거움으로 가는 광명이다. 그래서 부처님은 길 잃고 방황하는 인간에게 광명인 진리를 보이셨으며, 그 길이 곧 정법이라고 말해지고 있는 것이다.

석존이 설하신 이 길은 깨달음을 얻음으로써 눈앞에 이 길이 펼쳐진 것이니, 진리를 보는 눈이 뜨인 자에게는 넓고 빛나는 길이 보일 것이다.

우리 범부는 이 길이 보이지 않으므로 방황한다. 그러나 이미 길은 밝혀져 있다. 그 길을 가기만 하면 반드시 새롭고 높은 가치를 창조하여 안온함과 즐거움인 열반에 이를 것이다. 이것이 바로 인간이 바라는 바의 이상 세계인 것이다.

석존께서 큰 열반에 드실 때에 마지막으로 가르치신 바와 같이 가야 할 길과 스승은 진리뿐이다.

우리들이 의지하고, 가야 할 길은 부처님이 보이신 진리인 것이다. 이 길은 우리로 하여금 인간적인 갈등을 초극하여 절대안온한 열반이라는 종교적인 가치의 세계로 가게 할 것이다. 그래서 석존은 "스스로 자기를 등불로 하라"고 하셨다. 여기에서 자기라는 것은 참된 자기, 천상천하에 유아독존적인 자기인 것이다.

또한 여기에서 등불이란 바로 절대가치의 진리다.

석존의 이 말씀은 또한 '너 자신을 섬(洲, dvipa)으로 하라'고 하신 것이다. 섬이란 의지이니 의지할 안온한 세계다. 진리 그대로의 자기는 결국 자기가 의지할 최후의 안온처인 것이다.

방황하는 우리들이 가야 할 길은 밖에 있는 보여지는 어떤 것이 아니

라 자기 안에서 비치는 빛이요, 절대가치는 자기 속에 있는 섬과 같은 열반이다. 눈뜬 이에게는 진리의 길이 스스로 안에서 빛을 발하여 나를 인도할 것이다. 석존이 우리의 앞길에서 법등을 높이 들어보이시니, 우리는 그뒤를 따라 스스로를 밝혀야 한다.

우리는 눈먼 장님이 되어서는 안 된다. 먼저 눈뜬 이가 밝히는 길을 따라가면 반드시 목적지에 도달될 것이니, 인도자를 믿고 등불을 똑바로 보면서 부지런히 갈 따름이다.

2. 희고 넓은 길에서 연꽃을 피워라

눈먼 자는 꽃이 있어도 꽃을 못 보고, 불이 있어도 불을 못 본다. 현대는 가치관의 상실로 인해서 모든 사람이 방황하고 있다고 말한다. 눈먼 장님이 된 것이다.

인간이 가질 수 있는 가장 보배로운 가치는 종교를 갖는 것이요, 그 종교 중에서도 자기 자신을 절대가치의 세계로 가게 하는 종교를 가지는 것이다. 인간이 가야 할 최종 목표에 속히 도달되고, 반드시 도달될 수 있는 길을 제시하는 종교를 가져야 한다. 이것은 인간생활의 가장 으뜸이 되는 필수요건이다. 인간은 종교를 가짐으로써 인간이 가지는 최대의 가능성을 개발하게 되는 것이다. 따라서 인간의 행복을 최종적으로 결정짓는 것이 종교다.

인간은 유한하다. 또한 인간이 추구하는 모든 것도 유한한 상대적 가치다. 유한한 인간이 무한함을 희구하고, 유한한 인생에게서 무한한 가치를 추구하는 것은 인간의 가장 높은 지성이다. 그것이 바로 인간다운 본질적인 욕구이기도 하다.

유한한 인간이 유한한 삶 속에서 무한함을 얻고자 하는 것이 또한 종교인 것이다. 그러므로 종교는 인간으로 하여금 인간 이상으로 승화되어서 인간이면서 인간 이상의 삶을 가지게 한다.

종교를 가지고 있지 않는 사람은 인간에 그칠 뿐이거나 인간 이하로 전락하게 된다. 올바른 종교를 가지는 것은 어두운 밤에 등불을 가지는

것이요, 우리보다 앞에서 걸어간 스승이 인도하는 길을 안심하고 가는 것이다. 이 길에는 더없이 높고 올바른 가치가 주어지는 세계다.

현대에 이르러서 특히 젊은이들에게서 볼 수 있는 것은 자기 자신 곧 자아의 상실이다. 더구나 서구 문화의 뿌리에는 자아의 상실을 가져오게 하는 문화 요소가 들어 있다. 그것은 진리를 밖에서 찾게 하고, 자아 대신으로 절대가치의 세계를 객관 속에서 찾으려고 한다. 이것이 물질만능의 유물 사상이요, 하나님이라는 절대가치를 밖에서 보려고 하는 그리스도교의 신앙이며, 철저한 에고의 관념의 노예가 된 배타적인 신앙이다.

이러한 사상과 신앙은 고유한 동양의 신앙을 말살하고, 동양적인 높은 가치관을 무너뜨리고, 갈등과 저주와 투쟁의 가치관을 심어 놓았다. 이러한 풍조는 신앙면에서 뿐만이 아니라 이데올로기로서 행동화된 것이니, 이러한 와중에서 유심론·유물론의 편벽된 세계관과 인생관을 가지게 하였다.

서구적인 유물·유심의 두 편견은 오늘날 서구 문명의 바탕이 되는 것이다. 이것이 과학 문명과 물질 문명을 낳았고, 그것을 누리면서 만족해하는 현대의 젊은이가 길을 잃고 방황하는 것은 당연한 일이다.

서구의 사상, 서구의 신앙이 비판 없이 받아들여져서 그것이 아편과 같이 우리의 정신을 중독시킨 지 오래다. 이것을 어느 누가 부정할 수 있으랴. 최근에 있었던 비근한 예로써 이것을 증명하고 있다. 가령 서울 시내 빌딩에 사무실을 빌리려고 해보라. 그 빌딩의 주인이 그리스도교 장로이거나 목사일 경우에는 불교인에게 세를 주지 않을 것이다. 이뿐만 아니라 개인집을 살 경우도 마찬가지다. 한 가정에서도 신앙이 다르고 사상이 다르니, 구심점이 없고 제각각 생각하고 제각각 행동하는 것이 한국 가정의 현실이 아니랴. 이러한 현실은 대립과 투쟁을 당연한 것으로 여겨지게 하였다.

한국 사회의 젊은이들에게서 가치관이 없어졌다고 할 것이 아니라, 가치관을 가지지 못한 한국의 젊은이들에게는 가장 뛰어난 보편적인 절대가치가 주어지지 않았다. 어리석은 사람들에게서 그들이 그릇된 가치에 현혹된 것을 탓할 것이 아니라, 그들에게 보다 나은 가치가 주어질 때에는 그들 스스로가 옛것을 버리고 새것을 택할 것이요, 낮은 가치를 버리

고 높은 가치를 택할 것이다.

저 태양의 빛이 동녘에서 비칠 때에 뭇 별과 달이 그 광명을 잃을 것이니, 중생들에게 태양과 같은 법의 빛을 비춰 주어야 한다. 눈먼 젊은이들은 눈을 뜨고 동쪽 하늘을 보라. 구름 사이로 찬연히 빛나는 저 광채를 보라.

마음의 문이 활짝 열려서 저 밝은 빛이 스스로를 비출 때에, 모든 망령 악귀는 스스로 사라지고, 훤히 넓게 열린 길이 흰 빛을 발하여 인도할 것이며, 그를 따라가는 발 밑에서는 청정한 연꽃이 피어날 것이다.

흰 빛을 발하는 길은 부처님이 살아가신 진리의 길이요, 연꽃은 더없이 크고 높은 가치의 세계다.

원효의 미륵 신앙

1. 미륵이란 어떤 분인가?

장래에 미륵불이 나타나서 이상적인 세계를 꾸미며 불법(佛法)을 설한다는 사상은 석존의 멸후에 불타의 인격을 그리워한 마음속에서 이미 싹텄으리라고 생각된다. 그러면 특히 미륵에 관한 신앙이 불교 사상사에 나타나게 된 연유와 그 내용은 어떠한가. 이 문제에 대하여 먼저 불전에 의거하여 밝혀 보겠다.

미륵(彌勒, Maitreya)이라 불려지는 사람은 미래불로서 수기(授記)를 받은 미륵 이외에 역사적인 인물로서의 미륵이 있으니 그는 불타시대에 있었던 Bavari의 16제자 가운데 한 사람인 Ajita와 같은 사람이라고 하고, 또한 《현우경 賢愚經》에서는 다시 Bavari는 Patli-Putra의 국사요, Maitreya의 사위라고도 하고 있다.

또한 일체지광명선인 《자심인연불식육경 慈心因緣不食肉經》에서는 가파리바라문(伽波利婆羅門)의 아들을 Maitreya라고 하였고, 《관미륵보살상생도솔천경 觀彌勒菩薩上生兜率天經》에는 Varanasi(波羅那)의 겁파리 마을의 파바리 대바라문의 집에 태어났다고 하였다. 그러나 《유민경》에서는 남인도 바라문의 아들로서 Malata국의 Kutagrama-Ka 마을에서 태어났다고 하니, 이와 같이 미륵의 출산지는 여러 설이 있어 일정하지 않으나, 하여튼 Maitreya라는 말은 Maitri라는 말에서 왔으므로 자애를 뜻한다. 그러므로 불교에서는 미륵보살을 자씨(慈氏)보살이라고 한다.

이와 같은 Maitri라는 말은 또한 무능승(無能勝, Ajita)의 뜻도 있으므로 이에 대하여 여러 가지 의견이 나오고 있다. 그러나 《지도론》에서는 미륵의 스승이요, 나이가 1백20세로 미간에 백호상이 있고, 혀가 얼굴을

덮을 만큼 크고(舌覆面相), 음장상(陰藏相)을 가지고 있다고 하였다.

하여튼 미륵이 누구이든간에 《현우경》에서는 부처님의 이모가 손수 짠 금실로 만든 옷을 부처님께 바치려고 했더니 부처님이 말씀하시기를 "나에게 주면 복이 적고 그것을 승가(僧伽)에게 주라"고 하여 승려들에게 주려고 했지만 아무도 그것을 받지 않아서 드디어 미륵에게 바쳤다고 하니, 이것으로 보아도 부처님의 수기를 받고 석가모니불의 뒤를 이어 이 세상에 나타나실 분임은 틀림없다.

2. 미륵불의 출현 시기

그런데 이 미륵은 언제 나타나는 것일까? 《현우경》에서는 장차 인간의 수명이 8만 4천 세가 될 때에 나타나신다고 했고 《전륜성왕수행경 轉輪聖王修行經》과 《설본경 說本經》에서는 인수(人壽) 8만 년에 승가전륜성왕과 수기를 받은 미륵이 미륵불로서 출현할 것이라고 하는 메시아적인 것이 있다. 이외에 《대미륵성불경 大彌勒成佛經》에서는 8만 4천 세라고 했고, 《아함경》도 8만 세라고 했다. 이에 대하여 원효는 《미륵상생경종요 彌勒上生經宗要》에서 다음과 같이 말하였다.

"8만이라는 말은 그 큰 수를 뜻하나 9만에 이르지 않으므로 아주 많은 수인 8만이라고 한 것이고, 또한 미륵불이 출현하시는 시기는 10세의 수로 처음 감퇴하기 시작하는 때이므로 큰 수에 모자라는 수가 아니라는 뜻으로 8만 4천인 것으로 생각한다. 言八萬者 興其大數 不至九萬 故言極八, 又佛出時 始減數十 大數未闕 所以言八萬四千"

이것으로 보면 미륵불의 출현은 인수 8만 4천 세가 되는 유구한 미래의 시기라고 이해되고 있다. 그런데 《구사론》에서는 다음과 같이 씌어 있다.

"이 세상의 수명이 길어져서 마침내 80천(8만) 세까지 되면 사람들이 편안히 앉아서 온갖 즐거움을 누리게 되고 수고하는 일이 없게 된다. 이런 세상이 아승지(阿僧祇)년을 계속할 것이며, 이때의 중생들은 10가지 악업을 짓지 않으나 그뒤에는 10가지 악업을 짓게 되어서 업이 쌓여서 백 년마다 10세씩 줄어서 10세까지 내려갈 것이다."

이의 의하면 미륵보살은 사람의 나이 1백 세 때에 하늘(도솔천)에 올라가시고, 사람의 나이가 8만 세가 되었다가 줄기 시작할 때에 이 세상에 오신다고 한다.

이외에 미륵부처님의 출현은 10겁이라고도 하고, "인간 세상의 57억 6백만 년 뒤에 염부제에 내려오시어 옳게 깨달음을 이루실 것이다"라고도 하고 "5억 76만 년 뒤에 미륵보살이 부처를 이룩한다고도 하였다. 이들 여러 경론의 미륵하생 시기에 대한 설에 대하여 원효는 "저 하늘의 4천 년은 우리 인간의 5만 7천6백만 년에 해당하는데, 인도에서는 만을 단위로 하였기 때문에 5만 7천6백만이라는 수가 나오게 된 것 같다"고 하면서 "곧 천만을 억으로 하면 57억 6백만 년이 되므로 이것은 《잡심론》의 문장에 해당하고 만의 만을 억으로 하면 5억 7천6백만 년이 되므로 이것은 《정의경 定意經》의 설에 가깝다"고 하고, 다시 "그러나 《정의경》에서 5억 76만 년이라고 한 것은 계산을 잘못한 것이니 곧 7천이 70으로 되고, 6백이 6으로 된 것이다. 다른 세 경전에서도 다같이 50여억 년으로 말한 것은 천만을 억으로 계산한 때문이고, 다소의 차이가 있는 것은 번역하는 이에 따라서 증감이 있게 된 때문이다. 요컨대 하늘과 인간세상의 햇수를 서로 배당하여 이러한 숫자가 나온 것이지만, 그 가운데는 꼭 들어맞기 힘든 몇 가지 이유가 있다"고 하면서, 그 서로 모순되는 이유로써 세 가지를 들어서 다시 이것을 회통하고 있다. 먼저 《구사론》의 말을 인용하여 "첫째의 모순은 인간의 수명이 8만 세가 되는 세상이 아승지년 동안 계속된다고 했는데, 이것은 하늘의 4천 세와 맞지 않는다. 둘째는, 미륵보살님이 하늘에 올라가신다는 시기를 사람의 나이 1백 세 때에 올라가시고 8만 세가 되었다가 다시 줄기 시작할 때에 이 세상에 내려오시는데 이것은 중겁(中劫)의 반에 해당하며, 석가모니부처님이 하늘에 올라가셨다가 내려오시는 기간은 1겁에 해당하므로 미륵보살의 경우에 비해서 갑절이나 된다.

이것은 두 분이 다같은 도솔천에 머물고 계신다고 했는데 도솔천의 4천 세는 인간의 50억 년에 해당하므로 맞지 않는다. 셋째로는 석가께서 많은 생사를 지내셨고 미륵께서는 적은 생사를 지내셨다고 하니, 이것은 다같이 도솔천의 4천 년 생애라는 말에 맞지 않는 것이며, 반 겁이나 1겁

이라는 뜻에도 어긋나며, 미륵이 일생보처보살(一生補處菩薩)이라는 뜻에도 어긋나고, 50억 년이라는 뜻에도 어긋나는 말이 된다." 이상과 같이 서로 다른 모순된 내용이 설해지는 것을 지적하고 나서 원효는 이것을 정리하였다.

그는 진제삼장의 견해에 따라서 석가보살이 많은 생사를 지나서 염부제에 오신다고 했지만, 그것은 도솔천의 하루에 불과하다고 한 바와 같이 이들 여러 가지 서로 어긋나는 것은 근본 차이가 있는 것이 아니라고 하였다.

이상에서 본 바와 같이 여러 경로에서 미륵불 출현의 시기가 서로 다르게 설해지고 있으나, 그것은 다른 것이 아니고 같은 것이며, 인수 8만 4천 년이라는 표현은 구원한 미래에 이상적인 세계를 말하는 것이다.

그러면 장차 나타날 미륵불의 세상은 어떠한 것이며, 그 미륵불의 장엄국토는 어떻게 하여 실현될 것인가? 이에 대하여 간략하게 살펴보기로 하겠다. 미륵불이 나타날 때에는 먼저 전륜왕이 천하를 다스려서 미륵 여래가 묘법을 설하고 범행을 널리 펴고, 세간을 호지하며 중생을 이롭게 하고 안온쾌락케 한다.

그의 장엄국토는 《장아함경》·《전륜성왕수행경》에서 잘 보여 주고 있다. 여기에서 볼 수 있는 미륵불은 전륜성왕을 중심으로 사람들이 선심을 발하여 수명이 늘어나서 8만 세에 이르게 된다. 인간은 아무리 복락을 누린다고 해도 인간의 청정본심을 찾아서 선인선과의 인과율에 의한 복락을 누리게 하지 않으면 안 된다. 그러므로 이런 세계는 물질적으로 풍요하고 정신적으로 법열을 느끼는 이상적인 사회의 구현이다. 인수 8만 세에 이르러 다시 수명이 감퇴하는 극도의 위기 의식에서 자기 반성의 심화를 통한 가치전환의 새로운 세계를 말하는 것이다.

3. 미륵불을 맞는 기연(機緣)

미륵불에 관한 경전들에 의하면 미륵불의 출현은 도솔천을 무대로 하여 이 세상에 출현할 기연이 익으면 이 세상에 출현한다고 한다. 《미륵하

생경》 등의 대승의 미륵경전에 의하면 당래 인수 8만 4천 세시에 출현하는 승가전륜왕은 나타나기는 하지만, 미륵불이 출현할 환경을 조성하기 위해서 선정을 베푸는 것으로 되어 있다. 대승경전에서는 미륵불이 구원한 장래에 이 세상에 출현하리니, 그의 장엄정토에는 사대장 칠보대(四大藏七寶臺)와 금사(金沙)가 깔려 있다고 하였고, 아무런 핍박도 없고 모순이 없는 평화로운 이상경이다. (《현우경》·《고래세시경》·《미륵육부경》 등이 모두 그렇다.)

이와 같은 이상적인 장엄국토를 수용하는 미륵불은 석가모니불과 같이 32상, 80종호를 갖추었고 미륵불을 칭명하거나, 문명(聞名)만 해도 생사를 떠나서 안락과 복리를 얻는다고 하였으니, 이것은 실로 무자성공(無自性空)의 실현으로 이상적인 세계를 구현하는 것이며, 법멸의 시공을 초월한 비약이요, 복덕과 공덕의 과보를 강조한 것이라 하겠다. 여기에서 우리는 미륵불의 출현의 기연은 일방적인 것이 아니고 중생 쪽에서 칭명이나 문명의 기연을 기다려서 비로소 실현된다고 하는 것이다. 칭명이나 문명은 마치 배와 같아서 아무리 무거운 돌이라 해도 배에 실리면 건너갈 수 있는 것과 같이 죄악이 무거운 중생이라도 칭명이나 문명으로 맞이하게 되는 것이니, 이 시기는 바로 구원한 장래인 인수 8만 4천 세인 동시에 바로 지금 이 순간에도 이루어지는 것이다.

이 점에 대하여 원효는 《미륵상생경종요》에서 이렇게 말하고 있다. "이 경을 바르게 관하고 행하는 인과로 그 종(宗)을 삼고 사람으로 하여금 저 도솔천에 왕생하여 영원히 물러남 없는 법을 얻는 것으로 궁극을 삼는다. 그런데 관한다고 함에는 두 가지 뜻이 있으니, 첫째는 도솔천의 의보(依寶)의 장엄함을 관하는 것이고, 둘째는 저 보살의 몸의 정보(正報)의 수승함을 관하는 것이다"라고 하고 다시 "오로지 한마음으로 관찰하기 때문에 삼매라고 하는 것이니, 닦는 지혜는 아니다. 오직 듣고 사유할 뿐이므로 전광삼매라고 하나니, 경쾌하고 편안한 마음이 없다. 이것은 욕계의 인이다. 행한다고 하는 것에는 세 가지 뜻이 있다. 하나는 자비하신 이름을 듣고 마음으로 공경하고 지은 죄를 참회하는 것이요, 둘째는 자씨의 이름을 듣고 그의 덕을 우러러 사모하고 믿는 것이며, 셋째는 탑을 쓸고 땅을 골라서 향과 꽃으로 공양하는 일이다"라고 했다.

이와 같은 관과 행으로 싹과 줄기(죄의 뉘우침), 잎의 숲(악함에 떨어지지 않음), 묘한 꽃(의보·정보의 묘락), 묘한 과실(무상도)의 네 가지 열매를 얻는다고 했다.

여기에서 도솔천의 의보의 장엄을 관하는 것과 보살의 정보의 수승함을 관하는 두 가지 관이 있다고 하고, 이러한 관을 전광삼매라고 하여 수행하는 수혜(修慧)가 아니고 듣고 생각하는 것〔聞思〕에 속한다고 보았다. 미륵의 이름을 듣고 공경하여 지은 죄를 뉘우치고 그의 덕을 사모하는 것이다. 여기에는 스스로 공양하는 행이 따른다.

이와 같은 관과 행만으로 미륵부처님을 맞아서 네 가지 과보를 얻게 된다고 하였다. 여기에서 말하고 있는 관을 전광삼매라고 한 점에 유의해 볼 필요가 있다. 이 삼매에는 욕계의 인인 경안(輕安)이 없다고 했다. 여기에서는 이미 시공을 떠난 것이다. 시간과 공간을 떠났으므로 인수 8만 4천만 년도 반드시 저 구원한 미래가 아니고 우리가 듣고 사유하는 바로 지금에 있을 수 없으며, 도솔천에서 오시는 것은 바로 미륵을 듣고 생각하는 우리의 마음에 지금 계시는 것이다.

원효 스님은 이러한 견해를 글로 나타내지는 않았으나 《미륵상생경종요》의 이 대목에서 이것을 알 수 있다. 원효는 《화엄경》의 〈입법계품〉의 말씀이나 여러 경전의 말씀이 조금도 다르지 않고 《미륵상생경》·《미륵하생경》·《미륵불경》의 세 경전도 우리의 근기에 맞춰서 설해졌을 뿐 서로 어긋나는 말씀이 아니라고 결론을 내렸다.

41

밀교의 성립과 그 사상

1. 밀교의 성립과 인도 불교

밀교란 어떤 것인가를 알아보기 위해서는 불교사의 흐름에서 파악하는 한편 다시 힌두교와의 관계에서 파악해야 한다. 그러므로 이제 나는 불교사의 흐름 속에서 볼 수 있는 밀교의 측면을 알아보기로 하겠다.

고대 인도를 지배한 종교는 바라문교인데, 이 종교는 베다 성전을 신봉하는 것이니, 이것은 인도의 토착인의 것이 아니고 기원전 15세기경 인도로 침입한 인도아리안의 종교다. 이들의 종교는 다신교로서 이것이 오늘날까지 인도의 종교적 사정(事情)을 결정짓고 있다. 이 다신교는 사제 계급인 바라문을 정점으로 하는 카스트 제도를 절대화하고 있으나, 기원전 5세기경에는 이 계급 질서가 흔들리면서 크샤트리아 계급이 일어났다. 이러한 조류 속에서 불교와 자이나교가 출현된 것이니, 이들은 종래의 인도 종교보다는 매우 계몽적·합리적인 경향을 띤 것이다.

따라서 불교는 일체의 우상 숭배를 거절하고 오직 니르바나(涅槃)라고 하는 정신적인 깨달음의 경지를 이상으로 삼게 되었는데, 이 종교는 동북인도의 석가족에서 발생하였으니, 이 족속은 크샤트리아로서 이란의 모든 문화에 부정적인 태도를 보이게 된 것은 자연스러운 일이다. 이러한 불교는 크샤트리아 출신인 아소카 왕의 인도 통일시대에 절정에 이르러 국교로서 융성하여 인도의 땅에 깊이 뿌리를 내렸다.

원시 불교가 인도아리안의 다신교에 대한 부정적 태도와 그의 계몽성은 불교의 특성으로서 이해되고 있다. 그러나 이러한 불교는 인도인의 성격에 맞지 않는 것이었다. 그러므로 대승 불교는 무신론적인 원시 불교의 전통에 반하여 많은 불상을 만들게 되었는데, 이것은 바로 다신교적

인 경향으로 부활된 것이다. 이러한 대승 불교는 굽타 왕조(AD 320-5세기말)시대가 되면 불교는 밀교적으로 심화되어 간다. 이때가 되면 불상의 용모가 이란적인 정제된 것이 아니고, 눈이 둥글고 입술이 두텁게 된다. 이것은 바로 불교의 인도화를 가리키는 것이니 순수한 아리안적이 아니고 드라비다적인 불상이다. 이와 같이 불상의 힌두화와 더불어 인도 고래의 신이 부활된다. 이것이 밀교 속에 나타나게 되는 여러 신들이다.

불교가 밀교화되면서부터 종교적인 생명을 되찾게 되었고, 이러한 고래의 신이 등장했다는 점은 중요한 뜻을 가진다. 그러나 다시 사상적으로도 크게 몇 가지의 변화가 나타난다. 먼저 원시 불교의 금욕적인 부정 철학에서 욕망을 긍정하는 철학으로 전환된다. 원시 불교의 이상은 세속을 떠나서 적정처(寂靜處)에 안주하여 열반의 세계에 만족하는 아라한(阿羅漢)을 이상으로 하는 것이지만, 대승 불교에 이르면 이러한 생활태도는 자기만의 구제를 꾀할 뿐 민중을 생각지 않는 것으로 비판받게 되었다. 그리하여 대승 불교는 성문(聲聞) 연각(緣覺)의 위에 있는 보살의 길을 취한다. 보살은 한적한 숲에서 나와 거리로 나오는 것이요, 나보다 남을 앞세우는 것이며, 지혜에서 자비로 나아가는 길이다. 보살을 이상으로 하는 대승 불교에서는 욕망을 부정하는 것이 아니고, 긍정도 아니고 부정도 아닌 공·중도적 생활을 이상으로 한다. 그런데 밀교로 심화되면 이러한 경향은 일층 분명해져서 욕망의 순화 내지는 성화(聖化)로 발전하여 대긍정의 세계에 있게 된다.

이와 같이 되면 출세간보다는 세간생활이 보다 가치가 있게 되고, 출가(出家)보다는 재가(在家)가 보다 뛰어난 것으로 여겨진다.

또 한 가지 뚜렷한 경향은 무신론에서 일신론으로 바뀌었다가 다시 다신론으로 된 것이다. 이렇게 되면서 베다의 많은 신들은 물론 드라비다 민족의 신들이 유력한 지위를 차지하여 불타를 옹호하는 호법선신(護法善神)으로 등장한다.

그러면 이러한 불교가 과연 석존이 가르친 불교라고 할 수 있겠는가. 이러한 반성이 당연히 일어나게 되는 것은 자연스러운 일이다. 인도의 중세는 르네상스에 해당한다고 할 것이니, 그것은 중세의 유럽을 지배한 그리스도교의 금욕주의를 부정하고 현세 긍정이 욕망의 해방이라는 형태

로 나타난 것과 같이, 인도에 있어서도 이와 같이 나타나고 있는 것이다.

이러한 측면에서 밀교를 고찰해 보면, 불교가 대승 불교시대에 많은 사상적인 교류를 통해서 드디어는 힌두교로 전화(轉化)하기 직전에 있었던 것이 바로 밀교였다고 할 것이다. 그러므로 밀교는 불교의 최종 단계의 모든 것을 보여 주는 것이라고 할 것이다.

그렇다면 이상과 같이 인도 불교 사상사적인 위치에서 최종적으로 발달된 불교로서 밀교를 볼 때에 이러한 밀교가 가지는 현대적 의의는 어떤 것이 있겠는가 하는 것이다.

2. 밀교의 사상과 현대적 의의

토인비가 말한 바와 같이 현대는 하나의 문명의 과도기라고 본다면 현대는 어떤 문명의 과도기인가. 나는 서구의 문명이 동양의 문명으로 바뀌는 과도기가 현대라고 생각한다. 현대를 지배하는 문명은 근세 서구 문명이니, 이 문명은 과학기술 문명만이 아니라 서구적인 정신 문명이 현대를 지배하고 있는 것이 사실이다. 그것은 17세기로부터 20세기에 걸쳐서 극치에 이르렀다.

오늘날 20세기 후반에 이르러서는 이러한 서구적인 문명을 바탕으로 한 권위는 흔들리기 시작했다. 대영제국의 쇠퇴는 민족주의 앞에 하나의 권위가 무너진 것이요, 나만이 위대하고 남은 그렇지 않다는 선민적(選民的)인 서구적 신념은 세계전쟁을 치르러 가면서 오늘날 세계의 2대 진영으로 나누어진 사상적 대결을 이루고 있다.

서구의 현대 문명을 유지한 것은 서구의 근대 합리주의 사상이다. 이 합리주의가 오늘날 한계에 직면하고 있는 것이다. 인간 세계는 논리나 사유나 로고스적인 단면도만으로는 이해할 수 없는 복잡하고 깊은 것이 있으므로, 합리적인 사유로 체념할 수는 없다. 생명 본연의 반항이 오늘날 이에 대한 반성으로 나타난 것이다. 현대 서구 문명의 모든 가치관은 근본적으로 흔들리지 않으면 안 될 운명에 놓여 있다. 이러한 과제를 안고 있는 현대 사회는 지금까지 수세기 동안 무시되고 있던 여러 가지 사상

에 대한 재발견과 재평가를 하지 않으면 안 되었으니, 여기에 밀교나 힌두교의 새로운 재발견이 있게 된다.

첫째로 밀교가 가지는 다신교의 가치다. 근대에 있어서 세계를 지배한 서구의 종교는 일신교 사상이다. 이것은 여호와의 유일신만이 절대적인 신이요, 이 신의 말씀은 독생자 예수 그리스도를 통해서만 인간에게 전해진다. 이러한 종교만이 올바르고 다른 종교는 모두 잘못된 것이라고 믿는 것은 비단 그리스도교도들의 신조만이 아니라 전서구인의 확신이다. 이러한 믿음은 하나의 종교를 강요하고, 그것은 다시 정치적인 지배를 가져왔다.

이러한 종교적인 신념에 부정적인 태도를 보이는 무신론자들은 또한 유물주의로 유일 절대적 권위를 내세워 이념적으로 강요하면서 정치적인 지배를 꾀하고 있는 것이 바로 서구의 유물론에 바탕을 둔 마르크스 사상이니 이것도 역시 서구적 사유의 일면이요, 로고스의 로고스를 강요하는 것이다.

이러한 일신교 내지는 무신론은 이성을 바탕으로 한다. 근대나 현대에 있어서 가장 큰 사상적인 싸움은 그리스도교적인 일신론과 이의 이단인 마르크스주의의 물신론적 유물론과의 싸움이다.

이러한 일신론 내지는 유물론은 어떤 문제를 인간에게 부여하는가. 하나는 그들이 가지고 있는 배타적인 성격이다. 하나의 신, 하나의 이상만을 절대시하므로 이것 외의 다른 것은 모두 잘못되었다는 신념이 뿌리박혀 있다. 나만이 옳고 남은 그릇되었다는 이런 생각이 실천에 옮겨져서 힘으로 부정하고 통일하려고 할 때에는 전쟁이나 독재가 발생한다. 오늘날 인류가 전쟁을 두려워하면서도 전쟁을 없애는 방법으로 힘의 대결만을 생각하나, 근본적인 방법은 오히려 관용하는 사상으로 상호 이해하고 보완하는 것이 아니겠는가. 서로 다른 것이 조화롭게 어우러지는 곳에 참된 질서가 있다. 이것이 바로 다신교적인 사유다.

이 세계를 한 전지전능한 신이 하나의 원리에 의해서 하나의 질서 속에서 정연하게 지배하는 장소로 생각하기보다는, 여러 신들이 각자 자기의 능력을 발휘하며 유희삼매(遊戲三昧) 속에 소요하는 자유의 장소로 생각하여 그렇게 만드는 것이 인류의 공존을 이룩하는 길이 아닐 수 없다.

밀교는 이러한 세계다. 성(性)의 향락을 상징적으로 표현한 신들의 세계가 힌두교의 밀교요, 인생의 욕망을 인간구제에로 승화시켜 걸림 없는 자재(自在)로운 삶으로 승화시키는 것이 불교의 밀교다. 그러므로 한국 불교는 계율에 걸리지 않고 살생유택할 수 있으며, 죽고 삶을 떠나서 국난 앞에 승려가 칼을 들 수 있었다. 다신교인 밀교에 나오는 여러 신이나 불보살은 모두 고유한 개성을 가지고 우주의 사업에 즐겁게 동참하고 있는 것이다. 너와 내가 각각 다르면서 같은 공(空)의 세계에서는 여러 신들이 서로 다르면서 같다. 일즉다(一卽多)는 다즉일(多卽一)이다. 하나만을 고집하는 그런 좁은 세계가 아니다. 키가 커서 좋고, 키가 작아서 좋고, 잘나서 좋고 못나서 좋고, 붉어서 좋고, 노래서 좋고, 흰색이라고 좋고, 검어서 좋은 화장 세계(華藏世界)에서는 흑백 인종의 갈등이 있을 수 없고, 유물·유신의 대결이 있을 수 없다.

다음으로 밀교의 세계관에 있어서는 밀교 독특한 세계의 질서가 있다. 그것은 바로 그 많은 신들이 어떤 관계에 있느냐 하는 것이다. 이것이 만다라라고 하는 도상(圖像)이다.

밀교에서 흥미로운 것은 이 만다라의 종류가 많은 것이다. 이 세계의 중심은 어디에 있으며 이 세계는 어떤 것인가 하는 것이 만다라이다.

그리하여 밀교의 세계관은 만다라라고 하는 것으로 표시하되, 이것을 일(一)과 다(多)의 관계로 설명한다. 많은 만다라가 있는 것은 세계의 중심이 하나가 아니고 다양하다는 것이다. 너도 세계의 중심이요, 나도 세계의 중심이다. 일즉다의 세계다.

서구의 근대적 사유의 중심인 민주주의나 휴머니즘이라는 인간 중심주의는 인간을 주체로 하고 자연을 객체로 하는 대립의 세계다. 여기서는 인간과 신이 대립되고, 인간과 인간이 대립되고, 개인과 사회 및 국가가 대립되고, 계급과 계급이 대립되는 한에 있어서는 이것과 저것 사이의 두꺼운 벽은 무너지지 않을 것이다. 근대인의 고독이나 소외는 여기에서 생기는 것이 아닐까.

만다라의 세계는 이러한 인간 중심 사상이나 유신관이나 유일 원리를 내세우는 사상에 대하여 재검토할 것을 요구하고 있다.

저 석굴암에 들어가면 문 앞에 주먹을 불끈 쥔 사천왕이 서 있고, 그뒤

에 석가모니부처님이 법락(法樂)을 즐기시며, 그뒤와 좌우에 많은 보살들과 선신들이 하나의 만다라를 이루고 있다. 일즉다요, 다즉일의 인도적 조화의 세계다. 우열이 없고 모두가 법신불 비로자나의 화신들이니, 모두가 절대적인 가치를 창조하는 세계다. 밀교의 태장계만다라·금강계만다라·근본 만다라는 모두 조화된 절대가치의 세계다.

다음으로 밀교에서 볼 수 있는 사상으로 신비주의 사상을 들 수 있다.

인간이나 또는 이 세계의 하찮은 초목에 이르기까지 인간의 가치판단 이상으로 거룩한 신비스런 가치의 세계가 있는 것을 발견한 것이 밀교이다. 내가 태어나고 죽는 것부터 신비 그대로의 절대가치가 아니겠는가. 그렇기 때문에 밀교에서는 신비적인 수행과 의식을 통해서 일체만물을 성화(聖化)하는 것이다.

인간의 말이 신비스럽고, 인간의 행동이 신비스럽고, 인간의 마음이 또한 신비스럽다. 그러므로 신(身)·구(口)·의(意) 삼밀의 가지(加持)를 통해서 즉신성불하도록 가르치고 있다. 이 우주의 삼라만상은 인간의 이성으로 해명할 수 없는 신비가 있다. 인간을 인간 이상으로 보거나 인간 이하로 보는 데서 인간을 스스로 모독하고 비약하게 된다. 인간은 인간 이상의 것이 아니다. 그러므로 우주적 신비를 포용하고 우주와 더불어 살고 있다. 신비적인 수행을 통해서 신비적인 체험이 없이는 인간이나 세계의 본질을 살릴 수 없다고 보는 것이 밀교다. 이러한 밀교의 교의에 의해서만 비로소 절대적인 가치를 찾을 수 있다. 신비적인 체험을 통해서 인생의 고에서 락으로, 인생의 무상에서 절대 생명을, 무아에서 천상천하 유아독존을, 번뇌와 무명(無明)에 싸인 인생이 이대로 청정한 부처로서 즉신성불한다.

또한 밀교적인 신비적 체험은 생과 사가 없고, 더러움과 깨끗함이 없고, 주고받음이 없고, 진실과 비진실이 없고, 먹고 안 먹음이 없는 경지에 서게 되니, 불살생을 떠나지 않고 능히 살생하여 적을 쳐부술 수 있고, 악마와 같은 모진 악심을 크게 질책하여 구제할 수 있으며 사음을 떠나 정음을 기뻐하고 음욕행에 있어서 곧 장애가 없고, 방편이 자재로워서 불망어(不妄語)와 망어가 둘이 아니며 마시고 안 마심이 자재함에 본심을 잃지 않으니 불음주(不飮酒)와 음주가 따로 없어 반야 그대로이다.

이렇게 되어서 인간의 삶이 완전한 생명을 얻는다.

다음으로 욕망 긍정 사상이다. 인간은 누구나 욕망이 없으면 살 수 없는 반면에 욕망 때문에 스스로를 망하게도 한다. 그러므로 욕망을 적당히 부리는 것이 이상적이겠으나, 그 정도가 문제다. 그래서 모든 종교는 금욕주의의 길을 택하여 부정적인 면이 있다. 많은 종교가 극단적인 금욕을 통해서 세속을 부정하고 거룩한 절대 세계로 이끌어가려고 하는 이것은 결국 인간의 욕망이라는 것이 그만큼 중요한 것이기 때문이다. 그러나 욕망을 부정하는 것이 궁극의 목적이 아니다. 그러므로 이에 대한 반성이 있게 되었으니, 밀교에 있어서는 욕망의 성격을 분석하여 올바르게 이해함으로써 그 욕망에 어떤 합리적인 질서를 부여하여 올바르게 계도하려는 태도를 취한다. 다시 말하면 욕망을 아름답게 꽃피우기 위해서 지혜를 활용하는 것이다. 이 지혜가 공(空)이라는 반야지(般若智)다. 반야지는 긍정도 부정도 아닌 절대부정을 통해서 그 자리에서 대긍정으로 가는 지혜다. 이러한 반야공의 지혜로써 모든 욕망이 성화되고 아름답게 꽃피워져서 소담스런 열매가 맺는다.

오늘날 서구 사회에서 동양의 신비인 선에 매력을 느끼고 있으나, 이와 못지 않게 오히려 보다 많이 현실적인 생활과 밀접한 관계를 가지고 있는 밀교에 더욱 매력을 느끼고 있다. 그러나 밀교가 인도적인 것에서 벗어나서 세계 종교로서의 대승 불교의 면모로 가다듬어질 때에 이것이 가진 이상은 인류에게 보다 큰 공헌을 할 것이다.

실제에 있어서 한국의 불교는 밀교와 선이 회통했고, 밀교와 정토가 회통하여 통불교로서 행해지고 있으나, 그의 뿌리에는 밀교적인 신앙이 깊이 살아 있는 것이다. 불법의 불가사의한 힘을 믿고, 불법을 그대로 구현시키려고 한 것이 우리의 불교였다. 한국 불교에서 볼 수 있는 호국적인 활동이나, 또는 우리 생활 속에 살아 있는 신앙은 곧 밀교적인 것이다.

밀교는 대승 불교의 극치에 이른 것이다. 그러므로 소승·대승을 거쳐서 나타난 금강승 또는 비밀승이라고 하니, 밀교를 모르고는 불교의 전체를 알았다고 할 수 없을 것이다.

이것은 역사적으로도 그렇고 사상적으로도 그러하다.

불교학을 개척한 사람들
— 프랑스의 불교 연구와 실반 레비 —

나는 지난달에 일본의 다카쿠스 박사에 대한 글을 쓴 일이 있다. 그것은 내가 직접 그분의 지도를 받았거나, 또는 그분과 교분이 있어서가 아니라 본인이 인도철학·불교철학을 하고 있고, 또한 일본에 유학하고 있을 때에, 그분의 학덕과 업적을 항상 기리고 있었던 관계였다.

사실 일본의 불교학이나 인도철학이 세계의 주목을 받고 있는 이유에는 많은 학자들의 뛰어난 학문적인 업적이 있기 때문이다. 그런 학자들 중에서 다카쿠스 박사는 유독 뛰어난 업적을 남긴 분이다. 그런데 이제 다시 프랑스의 레비(Sylvain Lévi) 교수의 유덕을 더듬어, 그의 학덕과 학문적인 업적을 소개하게 되니, 새삼스레 나와는 어떤 인연이 있는 게 아닌가 하는 생각이 먼저 났다.

이분에 대해선 내가 일본 교토에 있는 오다니(大谷)대학 대학원에서 공부하고 있을 때에 나의 지도교수였고, 이젠 고인이 되신 야마구치 스스무(山口益) 박사로부터 자주 이야기를 들었다. 야마구치 박사의 은사가 되는 분이므로 내가 레비 박사를 그리는 것도 예사로운 일이 아니라고 하겠다.

그러므로 이제 고 실반 레비 박사에 대하여 쓰게 되는 것도, 부처님의 깊은 인연에 따르는 것이라고 생각하고 외람된 마음을 달래면서 이 글을 적어, 그분의 학덕을 기리려고 하는 것이다.

레비 박사는 1936년에 세상을 떠난 분인데, 당시 일본에서는 《종교 연구》라는 잡지에 이분에 대한 추억편이 첨가되었다. 그분과 친교가 있던 다카쿠스·아네사키(姉崎) 두 박사와 야마구치 박사가 참가하여 고 레비 박사의 생애와 업적에 대한 자세한 글을 써서 그의 학덕을 찬양한 일이 있다. 이제 본인도 당시에 실렸던 이분들의 글을 통해서 그에 대한 이야

기를 여기에 소개하려고 하는 것이다.

1. 프랑스 불교학의 과거와 현재

서구에 있어서 동양에 대한 연구가 본격화된 것은 19세기 전반부터였으나, 사실은 그보다 1백 년은 앞서서 시작되었다. 특히 그리스도교 계통의 학자에 의해서 동양에 대한 연구가 시작되었던 것이다. 가령 1687년 이후에 아벨 레뮈지라는 동양학자는 제수이트교도가 출판한 책에 의해서 동양을 연구하게 되었고, 그뒤 1762년에 게오르기 신부는 로마에서 티베트에 대한 연구를 시작하여 티베트어와 티베트 문자에 관한 연구서를 내놓기도 하였다. 그러나 불교에 관한 연구가 학문적으로 이루어진 것은 뷰르누후로부터 시작된다. 뷰르누후(1801-1852)는 팔리어에 관한 연구서를 독일인 학자인 랏센과 함께 1837년에 발표했다. 다음에는 1844년에《인도 불교사 서론》을 간행했다. 이 책에 의해서 그는 인도만이 아니라 아시아 불교사의 기초를 세웠다. 그후에는 《법화경》을 프랑스어로 번역하여 거기에 부록을 붙여 출판하였다.

뷰르누후 사후에 동양학 교수인 줄리안이 《대자은사삼장법사전 大慈恩寺三藏法師傳》과 《서역기》의 번역서를 출판하였다. 이 책이 후에 불교의 역사적 연구와 고고학 및 비교언어학적 연구를 육성시킨 것이다. 그후 서구에서는 이에 대한 영역판이 또 나왔으나, 이것을 따르지 못한다고 한다.

그런데 19세기 중엽의 프랑스에서는 인도학과 더불어 티베트학도 같이 성행하면서 불교 연구의 일면에 도움을 주게 되었다.

이에 따라서 범어학자인 후코 교수의 노작이 있게 되었다. 그는 《보요경 普曜經》의 티베트역과 프랑스역, 그리고 티베트어 문전(文典)에 관한 저서를 1853년에 출판했다. 이에 뒤이어서 다시 티베트에 있어서의 문법서를 직접 연구하여 티베트어 문전의 독자적인 연구를 이룩한 사람은 파리대학의 바코 교수였다.

후코 교수의 사후에는 레온 훼아가 콜레주 드 프랑스에서 티베트어를 가르쳤는데, 레온 훼아는 이 학교로 오기 전에는 동양어학교에서 티베트

어와 몽골어를 가르치고 있었다. 레온 훼아는 범어·팔리어·티베트어·몽골어·버마어·타이어 등 각 국어의 불전 연구를 수행하니, 그의 인연담과 본생담에 대한 연구는 오늘날까지도 소중한 것으로 여겨지고 있다. 그는 1830년에서 1902년까지 생존하면서 언어학적 연구를 통해서 불교를 연구하였다. 그의 사후에는 실반 레비가 르넨(Ernest Renen)에 천거되어 1885년 이래로 불교 연구에 큰 성과를 거두었다. 레비 교수는 그의 제자로 후쉐·메이에·휘노·르누·푸산 등을 배출하였다. 그리하여 프랑스에 있어서는 이들 여러 학자에 의해서 오늘날까지 서구 사회에서 누구도 따르지 못할 소중한 연구 업적을 남겼다.

2. 실반 레비 교수의 업적

레비 교수는 1900년과 1905년에 걸쳐서 샤반과 공동으로 인도와 중국의 비교 연구를 시작하여 《인도에 관한 중국의 기술》을 발표하고, 여기에 불교에 관한 것을 상세히 소개했다. 그는 뒤이어 1907년에는 네팔로부터 가지고 온 무착의 《대승장엄경론》의 범본을 교정출판하고 프랑스어 역주를 간행하였다. 여기에서는 티베트역과 한역이 참고되었으므로, 이로 인해서 유가유식 불교의 연구에 새로운 경지를 열어 놓았다.

이 출판을 계기로 하여 레비 교수는 많은 논고를 계속해서 발표하니, 1926년에 논문집 《인도와 세계》를 출판하였을 때에 그의 제자들에게 충격을 준 말은 "고대 인도의 제 문제는 불교의 연구에 의하지 않으면 안 된다"고 하는 것이었다. 이 책에서 레비 교수는 "유럽의 문화가 그리스도교에 의하지 않으면 이해되지 않고, 근동의 문화가 이슬람교 없이는 파악되지 않으며, 동아시아의 문화가 불교를 떠나서는 있을 수 없다"고 주장했던 것이다. 그리고 그는 "불교는 과거에 있어서 스스로 전쟁을 일으킨 일이 한 번도 없었다. 이 점은 십자군이나 16,7세기에 걸쳐서 유럽 세계에서 계속되었던 종교전쟁에서 볼 수 있는 그리스도교와 이슬람교의 태도와는 다른 것이다"라는 말을 하고 있다.

그의 학문적인 업적으로서 범문인 안혜(安慧)의 해석인 《유식이십론》

과 《삼십론》의 출판과 그의 번역을 들지 않을 수 없다. 또한 범문 《중변분별론석소》와 세친이 지은 〈삼성론게〉를 발견함으로써, 유식 불교에 대한 원전 연구에 큰 도움을 주었다.

이뿐만 아니라 레비 교수의 학문적인 업적으로서 빼놓을 수 없는 것이 있다. 그것은 《인도 문화사》이다. 이 책은 레비 교수가 스트라스부르대학에서 강의한 초안을 교수의 사후에 정리하여 출판한 것으로, 불교의 역사를 떠나서 고대 인도를 생각할 수 없다는 관점에 서서 쓴 것이다. 이 책에 대하여는 많은 학자들의 동감을 얻고 있는데 특히 불교사관으로서 주목될 문장이 있다. 가령 이 책의 제4장에서 "중국은 한대(漢代) 이래로 역대의 왕조가 군사적으로나 혹은 외교적으로 강제적인 힘으로 서역과 인도 등지에 그 세력을 펼치려고 하였으나, 그들 여러 지역에서 중국의 문화적인 영향은 극히 희박하였다. 그러나 이에 반하여 인도의 불교도들은 어떤 강제적인 힘을 갖지 않고, 혼자서 힌두쿠시 산맥을 넘어서 서역의 광막한 사막을 지나 그 지방에 불교 문화를 심었고, 나아가서는 중국에까지 침투시켰다. 불교가 동방으로 유포된 것은 어떤 강제적인 수단에 의한 것이 아니었다. 그리고 그것이 동양의 정신 문화를 오래도록 지배해 온 것이 아닌가"라고 말하고 있다.

1953년에 레비 교수의 추도회가 있었는데, 국제불교협회로부터 '고 실반 레비 박사의 면영(面影)'이 소개되었을 때에 교수의 저서와 주요 논문이 소개되었다. 우리는 이를 통해서도 그의 업적을 충분히 알 수 있다. 이에 의하면 인도를 중심으로 하여 역사·문학·고고학·지리학·언어학·불교원전학·인도 사상에 관한 연구 등, 인도학에 관한 모든 부문에 걸쳐서 망라되고 있는 것을 알 수 있다.

일본에서는 1920년에 교토대학 문학부에서 사카키(榊亮三郞) 박사가 레비 교수의 교정출판에 의한 《범문대승장엄경론》의 강독을 하고 난 후부터 비로소 범(梵)·장(藏)·한(漢) 대조 연구가 시작되어, 대승불교학 전적 연구의 여명기를 맞게 된 것이다. 이뒤에 1922년 사사키(佐佐木月樵) 교수가 유럽과 미국의 종교 사정을 시찰하고 프랑스의 불교 연구 실정을 전하게 되었을 때에, 프랑스의 동양학은 범어·티베트어·한문 등 불전을 대조하여 연구하고 있다고 보고하면서 일본에 있어서도 이 방법을 기

초로 삼아야 한다고 하였다. 이것은 바로 레비 교수에 의해서 《대승장엄경론》이 연구된 것과, 1912년 이후 레비 교수가 발표한 수편의 연구에 자극된 보고였다고 한다.

레비 교수에 의해서 안혜의 《삼십유식론석》과 《유식이십론》의 범본이 발견되어 1925년에 그것이 간행되면서, 이에 의해서 유식학의 연구가 활기를 띠게 되자, 먼저 푸산 교수가 《성유식론》의 프랑스역 각주와 그의 범본을 참조·인용하여 안혜 학설에 대한 확증을 행하고, 그외에 범본에 의한 주를 달았다. 그리하여 이 범본의 출판을 계기로 삼아서 일본에서도 그 범본을 중심으로 유가유식에 대한 원전 연구가 힘차게 시작되었던 것이었다. 곧 레비 교수가 일불회관의 관장으로서 1926년에 일본을 방문했을 때에, 교수는 도쿄대학의 다카쿠스 박사와 같이 안혜의 《유식삼십론》의 연구를 시작하여, 그에 의해서 그 논석(論釋)에 대한 다카쿠스 박사의 일역이 행해지고, 이어서 오기하라〔荻原〕 박사에 의해서도 티베트역과 기타의 유식논서와의 대조를 통한 일역이 나왔다. 이와 같이 하여 일본 학자들이 프랑스의 학자들과 제휴하여 새로운 학문 연구의 길을 걷게 되면서, 레비 교수는 다시 일본 불교학의 업적을 그대로 서구의 학계로 옮겨 가게 되니, 그것은 바로 다카쿠스 박사와 공동감수로 간행한 불교사전 《법보의림 法寶義林》이다.

레비 교수 만년의 노작으로는 《유식체계 연구자료》와 《대업분별과 업분별우파데샤》가 있다. 이것은 교수가 1922년에 네팔에 체재하고 있었을 때에 발견한 범본을 범어·팔리어·티베트어·한문·구자(龜玆)어의 동류본과 같이 연구하여 번역한 것이다. 이것은 십수 년간 힘을 기울인 것으로서 불교원전학상 크나큰 업적이다.

또한 일찍이 한역 장경 속에는 보이지 않는 미륵의 《현관장엄론》이 오기하라 박사에 의해서 교정출판되었으나, 이것도 그 원본이 레비 교수에 의해서 발견되어, 오기하라 박사가 레비 교수로부터 그 원본을 빌려서 이룩한 것이다. 그러므로 오기하라 박사는 그 완성된 것을 레비 교수에게 바쳤다.

이와 같이 하여 앞서 말한 《안혜계삼성문유식의 安慧系三性門唯識義》에 관한 새로운 연구 부문에 있어서나, 또는 《현관장엄론》 등 유가행파에 관

한 새로운 연구는 실로 레비 교수로부터 시작된 것이다. 또한 《구사론》 연구를 위해서는 중요한 자료가 되는 칭우(稱友)의 《구사주석》의 범본은 오기하라 박사에 의해서 교정출판되었으나, 이 사업의 진행에 앞서서 그 범본의 첫번째 분책을 1918년에 《불교 문고》로서 간행한 것도 레비 교수가 체르바스키 교수와 공동으로 이룩한 업적이다.

1925년 아시아협회지에 기록된 바와 같이, 레비 교수가 네팔에서 발견한 범본의 사본에는, 한역의 《관무외존자집 제법집요경》에 해당하는 문헌인 《다르마사뭇차야》가 있다.

3. 레비 교수의 사상과 신앙

레비 교수가 전생애를 기울여서 논술한 《인도 문화사》라는 책의 서문을 쓴 르노 교수는 레비 교수의 제자요, 당대 인도철학의 권위자였다. 그는 이 책의 서문에서 매우 요령 있게 레비 교수의 사상을 소개하고 있다. 본래 이 책은 내용으로 보아서 '문화 개척자로서의 인도'라는 뜻으로 쓰인 것이다. 여기에서 레비 교수의 인도에 대한 풍부한 지식이 전해질 뿐만 아니라, 인도를 세계 문화의 개척자로서 파악한 것을 알 수 있다.

르노 교수의 말대로, 레비 교수는 인도라고 하는 위대한 나라가 창조하고 발전시킨 문화에 대한 가치는 너무도 소중한 것이라고 보았다. 이 책의 제1장 '인도 문화의 일반적인 특성'에서 그는 "인도 고대의 지혜를 통해 우리들은 이 세계에 닥쳐올 재해를 피할 수 있을 것이다"라고 말했다. 여기서 그가 말한 '고대의 지혜'란 무엇인가. 불교라고 확실히 지적하지는 않았지만, 그가 평생을 불교 연구에 바친 것을 보면 짐작할 수 있다.

1926년에 간행한 《인도와 세계》라는 책 속에서도 레비 교수는 "인도의 고대에 관한 모든 문제는 필연적으로 불교 역사의 주변에 모이게 된다"고 하였다. 그러므로 장차 세계의 문화는 동양의 불교 문화가 큰 비중을 차지할 것임을 짐작하고 있었다. 이것을 지적한 것이 바로 그가 말한 "동양의 문화는 불교를 떠나서는 있을 수 없다"고 한 것이다. 그의 저서인 《인도 문화사》의 제1장 10절 '인도의 제 문제'에서, "인도에 관한 문제는 단

지 인도에 대한 지식이나 고대사의 문제가 아니고, 그것은 살아 있는 문제인 것이다. 사실은 여러 가지 불안의 문제인 것이다……. 3억이 넘는 인구 중에서 읽고 쓸 줄 아는 사람은 1백 명 중 5명밖에 안 된다……. 가정생활에 있어서는 공동가족제도로 아버지의 압력 때문에 개인이 희생되고, 사회생활에 있어서는 카스트 제도가 질식시킬 정도로 개인을 위축시켰다. 지방에서는 봉건제도가 개인을 구속하여 억눌렀다……. 인도는 세계의 곡물창고다. 그럼에도 불구하고 주민은 먹을 것이 없고, 기근과 빈곤이 해소되지 않는다……. 단호한 의지를 가진 사람들이 그들을 새로운 방향으로 이끌어가기 위하여, 조상 때부터 내려온 노예의 신분을 벗겨주어야 한다. 그러나 이와는 다르게 항상 두려움 속에 살고 있는 유럽 사람들은 또 다른 위기에 직면하고 있다. 인도의 지혜 속에서, 또는 서양에서 있게 될 새로운 지혜 속에서, 이 세계가 이러한 재난을 피할 수 있기를 바란다"라고 말하였다.

우리는 여기에서 '인도 고대의 지혜'란 곧 불교의 지혜와 자비의 가르침을 말한 것이요, '서양에서 일어날 새로운 지혜'란 휴머니즘을 말하는 것이다. 참된 뜻에서의 휴머니즘은 불교에서 찾아야 한다. 그러므로 레비 교수는 이것을 찾기 위해서 불교를 연구했고, 그 결과 불교의 보급으로써 세계가 새로운 질서 속에서 복락을 누리기를 기원했을 것이다. 이러한 점을 그의 사랑하는 제자인 루이 르노 교수는 이렇게 말했다. "풍부한 학식을 가졌던 그의 활동이 불교로 향해진 때부터, 그의 끊이지 않는 노작은 인도와 극동에서 참된 휴머니즘이 살아서 행해지고 있었음을 사실로써 입증했다."

또한 르노 교수는 이 책의 서문에서, "불교는 인도 사상을 실어나르는 수레였다. 불교는 서양에 있어서의 그리스도교와 같이 아시아의 세계에 있어서 그의 역할을 다했다. 그 '평화적인 공세'는 인간에 관한 다른 형태의 것과 접촉하면서 행해졌다. 곧 종교적인 여러 신조와 더불어 철학적인 교의와 여러 이론을 권했고, 필요에 따라서는 통상으로써 물질의 교환을 행했다. 가령 오늘날 도교는 요가로부터 영향을 받았으리라고 추측된다. 불교는 인도 사상의 국한된 모습이라고 말해서는 안 된다. 불교는 바라문적인 믿음의 여러 가지를 흡수하여, 그것을 재고한 것이었다. 그

러한 자취는 전불교를 관통해서 가장 먼 관계에 있는 도상학 속에서까지도, 또한 인도의 육파철학 중 니야야 학파의 여러 논제 속에서도 발견된다"라고 하면서, 실반 레비 교수는 이 책에서 이러한 여러 지식을 강조하였다고 말했다. 우리는 레비 교수가 지적한 바와 같이 불교가 '평화적인 공세'를 아시아의 전역에 가하여, 모든 인간의 고난을 극복하는 데 결정적인 역할을 다했음을 레비 교수와 더불어 새삼 공감할 필요가 있다.

43

힌두교에서 본 죽음

1. 생명의 본질

힌두교에서 본 죽음을 살펴봄에 앞서서 먼저 생명의 본질에 대한 힌두교의 견해를 알아볼 필요가 있다.

생명이란 무엇인가? 힌두교에 의하면 생명은 우주적인 에너지의 한 형태로 보는 것이다. 그것은 우주적인 힘의 운동 형태로 나타나는 것이다. 따라서 그것은, 우주에 있어서 무수한 여러 형태를 취하면서 끊임없이 작용하고 있는 것이기도 하다. 이런 점으로 보면 생명과 죽음과의 사이에는 어떤 본질적인 차이가 있을 수 없으니, 삶과 죽음은 서로 대립되는 개념이 아니다. 그러므로 삶과 죽음이 대립되는 개념으로 받아들여지고 있는 것은 우리들의 인식의 착오에 지나지 않는다.

죽음은 삶의 종말이 아니다. 생명에는 본래 종말이 없고, 끊임없이 이어지는 것의 한 과정에서 나타나는 모습이다. 오히려 생명의 영원한 지속을 위해서 일어나는 형태의 변천에 지나지 않는다고 보는 것이다. 다시 말하면 생명의 지속을 위한 형태의 급속한 붕괴(disintergration) 현상이 곧 죽음의 현상임에 지나지 않는다. 그러므로 육체가 죽어서 없어지더라도 생명은 없어지지 않는다. 죽음은 오직 생명의 한 형식적인 소재가 붕괴되어 다른 형식의 소재로 바뀌는 것일 뿐이다. 이런 점으로 보면 생명은 우주에 두루 차 있는 에너지라고 생각한다. 생명은 불멸이요 영원하며, 모든 물리적인 자연 현상으로 나타나는 힘이다.

인도에 있어서는 옛부터 우주 창조의 과정이 말해지고 있으나, 그것은 단 한번만으로 그쳐지는 것이 아니고, 현재 우주가 붕괴되더라도 다시 생성하고, 그것이 또 무너지는 과정을 무한히 되풀이한다. 그래서 그것은 마

치 수레바퀴가 쉬지 않고 돌아가는 것에 비유되고, 또한 풀무질을 하는 야금사가 계속해서 쇠붙이를 만들어내는 것에 비유되기도 한다.

이러한 우주의 생명을 '샤크티'라고 하고 이것은 모든 존재의 생명력과 신의 능동적인 창조력이 되기도 한다. 이것을 구체적으로 신화에서는 여성의 성기로 나타내기도 한다.

이러한 샤크티는 우주의 근원적인 힘이요, 또한 원인 속에 내재하여 결과를 산출하는 힘이므로 업(業)의 힘이 되는 것이다. 《리그베다》의 찬가에 나오는 노래가 있다.

> 태초에 무(無)도 없었고, 유(有)도 없었다. 공계(空界)도 없었고, 그것을 덮는 천계(天界)도 없었다. 무엇이 움직였는가, 어디에 누구의 수호로.
> 깊은 연못에 한량없는 물이 있었다······.
> '저 유일한 것'은 스스로의 힘으로 바람도 없이 숨쉬었다. 이것 외에 아무것도 없었다······.
> 허공에 쌓여서 나타나고 있던 저 유일한 것은 스스로의 열의 힘에 의해서 나타났도다······.
> 사정자(射精者)는 있었다. 유지력(維持力)이 있었다. 스스로를 보존하는 자는 아래에, 능히 움직이는 자는 위에 있었다······.

우주가 혼돈상태에 있었을 때에, 두 신이 나타났다. 이 두 신은 우주의 생성력으로서의 남성과 여성의 신이다.

인도의 신은 샤크티라는 우주적인 힘에 지나지 않는다. 생명이 신의 창조라고 하더라도 그것은 우주의 근원적인 힘의 형태에 지나지 않는다. 생명의 본성이 이와 같은 것이라면 생명은 삼라만상의 수많은 형태로 나타나는 것이 될 터이다. 가령 그것은 대지의 형태를 취하기도 하고, 동물이나 식물의 형태를 취하기도 할 것이다. 그리하여 동물이나 식물도 대지로 돌아간다. 이와 같이 생명의 모든 형태는 서로 관련되고 서로 의지하면서 한없이 이어지는 것이니, 모든 존재가 하나의 존재로서의 형태를 취하는 것이다. 동물이나 식물만이 아니라 무생물도 우주적인 힘의 작용의 범주 안에 있는 것이다. 그러나 우리가 생명이라고 할 때에는 일반적으로

대표로 동물을 생각하게 된다. 동물은 운동과 호흡을 하며, 음식물을 먹고 느끼고 또한 욕구한다. 이들 동물의 모든 속성이 통일적으로 집결된 것이 생명이다. 특히 인도에서는 옛부터 생명을 대표하는 것으로 호흡을 들고 있다. 즉 호흡이 생명이라고 본다. 우리 인간은 호흡에 대한 자각을 깊게 함으로써 호흡이 바로 생명이라는 의식에 도달한다고 한다. 그리하여 호흡에 정신을 집중하는 수행법이 생기게 되었다.

다시 우리의 생명을 깊이 관찰하면 자유의지에 의한 운동·호흡·식사 등은 단지 생명의 과정일 뿐 생명 그 자체는 아니다. 그것은 부단히 이어지는 에너지가 산출되는 수단임에 지나지 않는다. 생명은 이들 여러 형태나 형식을 배후에서 충실하게 하는 힘이요, 그 여러 형태들은 우리의 생존을 유지하는 것으로써 붕괴와 다시 태어나는 과정임에 지나지 않는 것이라고 생각하게 된다. 생명의 이와 같은 과정은 반드시 운동이나 호흡에만 한정되는 것이 아니다. 운동이나 호흡과는 다른 형식으로도 유지될 수 있다. 가령 인간의 생명은 몸 안에 머물고 있다고 생각할 수도 있으나, 혹은 의식에 존재한다고 할 수도 있다. 또한 생명을 유지하는 원동력인 심장의 고동을 일시적으로 그치게 하더라도 우리의 생명은 죽는 것이 아니라고 생각할 수 있다. 왜냐하면 생물학적인 멈춤의 상태를 취하는 생명의 작용은 외면적으로는 정지되고 있으나 의식은 계속 움직이고 있기 때문이다. 이러한 것을 실제로 실험하고 있는 것이 '요기(Yogi)'들이다.

이와 같이 보고 있는 힌두교의 생명관은 자연과학의 힘을 빌려서 이것이 사실임을 증명하고 있다. 어떤 식물에 자극을 가하여 일어나는 반응에 의해서 식물에 머물고 있는 생명의 보편성을 추구하고 있는 것이 이것이다. 다시 나아가서는 식물과 무생물과의 사이에는 유사한 생명이 있다는 것을 지적하고 있다.

이와 같은 관점에서 말한다면, 생명을 크게 확대해서 보면 일종의 우주적 에너지라고 보게 된다. 우주적인 근원력이 샤크티로서의 생명이라고 보는 힌두교에서는 이러한 생명은 우주에 두루 차 있는 보편적인 것으로서 동·식물만이 아니라 무생물까지도 서로 통하는 것이며 시간적으로 영원히 이어지는 불분명한 것이라고 생각하는 것은 무리한 생각이 아니다.

2. 삶의 논리적 구조

《논어》에 나오는 공자의 말과 같이 죽음을 알려면 삶을 알아야 한다. 공자에게 그 제자인 계로(季路)가 죽음에 대한 질문을 했다. 그에 대하여 공자는 "아직 삶을 모르는데 어찌 죽음을 알겠는가" 하고 대답했다. 이 간단한 말의 참된 뜻을 알기는 쉽지 않다. 그러나 "삶을 모르는 자가 어찌 죽음을 알 수 있겠는가"라는 이 말을 반대로 이해하면, "산다는 것의 구조를 알게 되면 죽음의 구조도 알 수 있다"는 말이 된다. 그러므로 죽음이란 어떤 것이냐는 문제의 해결을 위해서는 먼저 삶의 구조를 알아야 한다고 할 수 있다.

그러면 삶이란 현실적인 구조는 어떤 것인가. 오늘날 우리의 상식적인 단계로써 말한다면 산다는 사실은 육체적인 뜻으로나 정신적인 뜻으로 보아서 불연속과 연속의 비약적인 총합에서 성립되고 있다고 할 수 있다. 이것은 오늘날의 생리학이나 심리학의 결론이다.

육체적인 면에서 말한다면, 우리의 몸을 형성하고 있는 몇 십 조의 세포는 시시각각으로 삶과 죽음을 거듭하면서, 곧 신진대사하면서 7년 동안에 온몸의 세포가 완전히 바뀐다고 한다. 그렇다면 개인의 육체는 순간순간에 쉬지 않고 변화를 거듭하고 있는 것이니 변하지 않는다는 것은 아무것도 없다. 그럼에도 불구하고 우리들은 연속된 개인적인 몸이 있는 듯이 생각하고 있다. 백발이 성성한 노인이 되기까지 오래 살고 있는 사람의 경우도, 어렸을 때와 늙은 지금의 자신은 전혀 다른 사람이다. 그런데도 불구하고 같은 사람이라고 생각하고 있으니, 이것은 어찌 된 일인가. 사실은 전혀 다른 사람이다. 육체만이 아니라 정신도 마찬가지다. 이렇게 생각한다면 살아 있다는 이 사실은 우리의 인식을 넘어선 세계에 있는 것이라고 할 수밖에 없다. 그러므로 모든 삶의 현상을 이해한다는 것은 불가능한 일이 된다.

정신적인 면을 생각해 보면 이런 사실이 더욱 분명해진다. 마음의 움직임에 한결같이 변하지 않는 것이 있을 수 없다. 그럼에도 불구하고 이러한 마음을 어떤 고정된 마음의 상태로서 인정하여 그것을 중심으로 인격

을 세우고 선악을 판단한다. 그렇게 하지 않으면 현실적으로 살아 있다는 사실을 이해할 수 없기 때문이다.

변화란 한쪽으로 보면 미분자와의 불연속적인 단절을 전제로 하고 또 다른 면으로는 그 연속을 전제로 하고 있다는 모순을 내포한다. 그러므로 연속과 불연속의 사이에 단절이 있으므로 그의 총합은 비약적일 수밖에 없다. 이와 같은 관계 속에 변화라고 하는 개념이 성립될 수 있으니, 삶이란 변화의 뜻을 포함하는 한, 이러한 연속과 불연속의 사이에서 그것의 총합이라는 비약적 논리로써 생각해 볼 수 있다.

삶이라는 것을 이와 같은 논리구조로 파악해 보는 것은 일찍이 인도인에게 있어서 수천 년 전에 행해진 사실이다. '찰나생멸(刹那生滅)'이라는 말로써 이것을 추구하고 있다. 찰나라는 말의 인도 원어는 'Kṣaṇa'라고 하는데, 인도인들은 우리의 육체와 정신을 찰나생멸 속에 항상 변하고 있다고 본다. 이것이 불교에서는 인간 존재의 구조로서 무아(無我)와 고(苦)의 사상을 낳았고, 힌두교에서는 삶과 죽음의 동일함과 우주의 근원과의 합일이라는 것으로 파악되었다. 이러한 구조는 오늘날 물리학에서의 불확정성의 원리와 같은 것이다. 우리의 의식 현상은 생각과 생각이 서로 이어지는 구조로써 성립되어 있으므로 의식된 것은 이미 없어진 생각 그것은 아니다. 생각과 생각의 연속의 참된 모습은 관찰할 수도 없고 파악될 수도 없는 것이다.

이러한 사실이 진실한 삶의 모습이라고 알고 있던 힌두교의 사상가들은, 찰나에 생하고 멸하는 마음의 현상을 그대로 파악할 수 있는 것은 오직 '사마디(samadhi, 三昧)'라고 불려지는 정신통일의 상태에서야 비로소 있게 된다고 보았다. 삼매의 상태는 일상적인 의식의 세계와는 달리 가장 높은 단계에 도달한 직관의 세계인 것이다.

위에서 본 바와 같이 삶이라는 사실은 불연속과 연속의 비약적인 총합체로서 성립된 것이라고 한다면 개인의 인격적인 자기라는 인식은 궁극적으로는 생각과 생각이 찰나에 생하고 소멸하는 '모나도(monado)'의 연속이라고 할 것이며, 죽음도 이와 같은 것이라고 할 수밖에 없다. 삶은 본래 죽음에 의해서 성립되는 것이요, 죽음은 삶의 본질적인 요소로 있는 것이라고 할 수 있다. 따라서 죽음을 떠나서는 삶이 없다고 하겠다.

사람은 찰나 속에서 태어나서 죽음 속에서 살고 있는 것이다.

3. 죽음의 원리

생명에는 삶과 죽음의 양면을 이루고 있다고 한다면, 죽음이란 생명이 지속되기 위한 형태의 급속한 붕괴에 지나지 않는 것이며 죽음은 개체에 국한된 현상임에 불과하다. 그러면 이러한 죽음은 어떠한 과정에서 일어나는가. 가령 한 육체 속에 있는 우주적인 에너지는 그 육체에 대한 외부의 에너지와의 관계에서 지속되기도 하고 파괴되기도 한다. 외부로부터 받는 에너지는 시간과 공간에 의한 것이라고 할 수 있으며, 개체의 죽음은 생명의 새로운 단계로 가기 위해서 에너지의 변화에 따른 형태의 소멸임에 지나지 않는다.

힌두교도들의 통념은 '베다'나 '우파니샤드'로부터 받아진 사상을 바탕으로 하고 있다. 우파니샤드에서는 우주의 근원적인 샤크티가 물질의 힘으로서 식물 속에 담겨져 있으므로, 우리는 그것을 먹고 힘을 받아서 생명을 유지한다. 그러나 그 힘이 부족하거나 너무 강하면 우리의 생명력은 파괴된다. 정신력도 이와 마찬가지다. 따라서 죽음이란 안에 있는 힘과 밖에서 오는 힘의 균형이 깨어졌을 때 일어나는 현상이다. 질병이나 죽음이라는 현상이 바로 샤크티의 힘의 균형 여하에 따라 나타나는 현상인 것이다. 그러나 이러한 것과는 달리 삶의 논리적 구조로써 생명 자신의 연속을 위한 현상이 죽음이기도 하다.

생명의 목적은 무한한 경험을 추구하는 것이다. 인도철학 사상 중에서 상키아 사상에 나타나는 생명의 목적이 이것이라고 하겠다.

그러나 이러한 목적의 추구는 유한한 형태를 통한 경험만으로는 될 수가 없으니 경험의 무한한 과정을 통해서 얻어질 수밖에 없다. 그러므로 낡은 형태를 해소하고 새로운 형태가 요구된다. 그에 의해서 생명은 스스로의 경험을 지속시킬 수 있다. 다시 말하면 영속되는 삶에 있어서 계속적인 지식과 능력의 축적에 의해서 무한한 경험을 가지게 된다. 그러한 교체 현상은 개체에 묶여 있는 것을 해체하는 죽음을 통해서 있게 된

다. 다시 말하면 죽음이란 물질적인 세계에 있어서의 온 생명의 강제에 따르는 것에 지나지 않는다. 이것이 힌두교적 원리에 의한 죽음의 법칙이다.

따라서 죽음은 생명의 부정이 아니고, 오히려 그 과정이며 필연적으로 겪어야 할 영원한 삶의 형태의 교체다. 유한한 개체의 생명은 이와 같은 죽음을 통해서 생명의 무한한 경험을 가지게 되는 것이다. 그러면 죽음의 극복과 영생의 문제는 어떤 것인가.

4. 죽음에 대한 공포의 극복

죽음이란 새로 태어나는 것이다. 이런 말은 수많은 종교와 철학자에 의해서 이미 말해지고 있는 것으로 정신적인 차원에서 말해지는 것이요, 육체적인 죽음에 대한 것은 제외된 것이다. 죽음을 경험하고자 하는 자에 있어서 육체적인 죽음의 공포를 제외할 수는 없다. 육체의 붕괴는 절망적이므로 죽음의 공포에 대한 극복이 문제가 된다.

죽음의 극복에 대한 힌두교의 견해도 생명관에 의해 설명되어진다. 힌두교도의 죽음의 극복은 인간의 내부에 있는 에너지를 확신하는 것으로 이루어진다. 내 생명이 언제까지나 살고 있다는 확신의 원리는 오늘날 몇 가지 단계로써 설명될 수 있다.

1)은 죽음과 더불어 육체가 없어져서 원소로 돌아간다. 즉 죽은 뒤의 세계는 없다고 하는 생각으로 흔히 현대인 중에서 많은 사람이 가지고 있는 유물론적 생각이다. 그러나 이런 생각은 현대인만이 아니라 고대인 도인들도 가지고 있었다. 문제는 이런 생각이 옳으냐 하는 것이다. 그리고 죽음이라는 것이 객관화될 수 있느냐 하면 그런 것도 아니다. 죽음과 더불어 몸은 재로 변해 버린다. 이것은 객관적인 사실이며 또한 죽음에 대한 공포가 있는 것도 사실이나, 이것은 주관적인 사실이다. 이 두 사실이 엄연히 존재하는 한, 단지 육체의 소멸만으로 죽음의 문제가 모두 해결되었다고 할 수 없다. 죽음의 문제는 항상 죽음이란 무엇이냐가 아니고 죽음을 어떻게 받아들이냐에 있는 것이기 때문이다.

2)는 사후 생존의 문제를 과학적으로 증명하려고 하는 심령과학적인 극복이다. 심령과학은 1882년에 메이아르스와 시지비다라는 두 교수가 런던에서 심령과학협회를 창설한 후부터 알려지게 되었는데 이것은 사후 생명의 문제만이 아닌 것이다. 이에 의하면 현단계로써는 오직 사후의 생존 가능성이 입증된 정도일 뿐 사후 세계의 실재성을 확신하지는 못한다. 심령과학은 한계가 있다. 실재성의 확신에는 객관화될 수 없는 차원을 믿는 것이며, 실재성을 직관할 수 있는 능력이 있어야 한다. 사후 세계의 실재성은 우리들 자신이 주체적인 확신을 가질 수 있는 차원까지 이르러 비로소 풀릴 문제다.

3)은 이러한 확신을 가졌을 때에 죽음의 공포로부터 탈출할 수 있다. 그러나 이 경우에도 확신은 어떤 것을 믿는 데서 가능하게 된다. 가령 윤회 사상을 믿음으로써 수많은 사람들이 죽음의 공포에서 탈출하는 확신을 가졌다. 혹은 우주의 원리와 하나가 된다는 철학적인 원리(Vedānta의 원리)를 믿고 죽음의 해탈을 극복한 철인도 있었다. 서양에서도 가령 플라톤의 《파이돈》 속에서 서술되고 있는 소크라테스의 자유를 위한 죽음의 장면이 이것이다. 파이돈은 이렇게 말한다.

"그의 임종이 불쌍하게 느껴지지 않았다. 그는 행복하게 여겨졌었다. 그의 태도로 보나 말로 보나 태연자약한 태도로써 거룩하게 죽음에 임했을 것이다."

소크라테스에 의하면 이 세상에서 절제·정의·용감·진리를 사랑하는 예지의 세계에 산 자는 신의 세계에 태어나고, 이 세상에서 욕망에 끌려 산 자는 동물로 태어난다고 하니, 그의 확신에는 윤회 사상이 있었다. 그것이 인도의 윤회 사상인지 그렇지 않으면 이집트 고대인의 윤회 사상인지가 문제가 아니라, 그가 가지고 있던 확신은 단지 객관적인 어떤 실제에 대한 지식에 그치는 것이 아니고, 구체적 확신이 문제가 되는 것이다. 타인의 죽음은 자기의 죽음이 아니다. 또한 자기가 가지는 죽음의 공포는 자기 이외의 어느 누구도 알 수 없으며, 같이할 수도 없다. 혼자서 태어나서 혼자서 죽지 않으면 안 된다. 그러한 소크라테스가 영혼의 존속을 확신한 그것에는 지적인 세계와 그것까지도 초월한 세계가 있었을지도 모른다. 그러나 인도의 성자 중에는 이와 다른 단계가 있었다.

4) 다음 단계로는 죽음의 역사적 가치에 대한 확신과 영혼불멸의 확신이 있을 수 있다. 역사라는 개념에는 민족적 전통의 개념이 섞여 있을 수 있다. 예를 든다면 독일 사람들이 일요일이면 묘지에 가서 거기에 묻힌 사람들의 죽음을 통해서 역사의 주체적인 파악을 하는 것이 이것이고, 최근에 한국 사회에서 민주화를 위해서 투신자살하는 학생들의 마음에는 죽음이라는 것이 역사적 가치의 주체적 파악이 있는 것이다.

역사는 과거에서 미래로 가는 생사의 끝없는 연속이다. 역사 속에서 산다는 것은 영속되는 어떤 단절된 사건을 주체적으로 파악한다는 뜻이 있다. 역사는 곧 생활이다. 역사 의식이란 생사의 주체적 자각이라고 해도 좋을 것이다. 그렇다면 어찌하여 우리는 역사의 존재를 믿는 것인가. 그것은 역사적인 사건의 배열이 아니고 역사 위에 나타난 인간 의지의 힘이다. 힘의 영구불멸을 믿는 것이 역사를 믿는 것이다. 영혼의 불멸을 믿는 것도 인간의 힘이 영원함을 믿는 인류의 비원이다. 이 비원은 과거에서 현재로, 또한 미래에로 이어지면서 현실 세계에서 구현된다. 영원한 것에의 비원은 실현 불가능한 환상이 아니다. 이것은 현실화되고 있으며, 현존하는 역사이니, 이것을 누가 의심할 수 있으랴.

5) 다음은 영혼불멸에 대한 확신이다. 영혼불멸은 흔히 종교의 영역이라고 말해지고 있으나, 이것은 인간의 힘이 불멸이며 역사의 불멸이기도 하다. 영혼불멸론은 모든 종교가 중요시하고 있는 테마이다. 이 문제에 있어서는 정신과 육체의 문제가 해결되어야 한다. 오늘날 정신물리학에 있어서 대뇌피질과 정신활동의 모습, 혹은 뇌세포의 화학적 과정이 분석적으로 연구됨으로써 정신활동이 뇌세포의 화학과정에 의해서 규정될 뿐 아니라, 정신활동 그것은 마치 물리화학적 과정에 의해서 새로 생산되는 과정과 같이 오해되고 있다. 그러나 오늘날 실증적 정신물리학의 이러한 판단은 단지 정신활동과 육체의 물리활동과의 사이에 상관관계가 성립된다는 것을 실증하는 데 그칠 뿐이다. 이러한 이념은 고대 인도철학이나 불교에서 이미 5세기경에 구명되고 있다. 불교인식론에서는 뇌신경의 정신활동에 미치는 영향은 조연(助緣, upakāra)에 지나지 않는다고 했다. 특히 불교의 오온설(五蘊說)은 육체와 정신의 상관관계를 설명하고 있으나, 이것은 이념으로써 성립되는 것일 뿐 뇌세포의 물리활동이 정신작용을 생

산한다는 결론은 나오고 있지 않다. 불교인식론에 의해서 물질이 정신의 원인이 될 수 없다는 것이 말해지고 있고 모든 현상은 단지 이것과 저것이 조연으로 될 뿐이니 서로 끌어오는(ākṣepa) 작용에 의해서만 있게 되나, 생(生)하는 것이 아니다. 불교인식론이나 정신물리학이나 심신의 상호관계를 파악하고 있을 뿐이요, 정신을 떠난 물질은 생각할 수 없는 것이다. 그러나 이와 같이 생각하는 그 힘, 이것 또한 정신활동의 하나가 아닌가. 이와 같이 생각하는 것 자체가 뇌는 정신을 창조하는 것이 아니라고 하는 것이 된다. 오늘날 어느 철학에 의해서든지 정신과 물질의 관련성은 알려지고 있으나 그 비밀은 밝혀지지 않고 있다.

여기에서 주목할 문제는 뇌와 정신작용의 어느것이 주체가 되는 것이냐 하는 문제가 아니고, 서로 뗄 수 없는 관계에서 작용한다는 사실이다. 다시 말해, 이 작용을 어떻게 받아들이냐 하는 것과 인간과의 관계가 중요시된다. 어떤 철학자는 이것을 자연·인류·우주령(anima, mundi)이라고 생각하고, 어떤 과학자는 우주의 질서라고 하는 일종의 에너지로 보며, 어떤 종교인은 이것을 신이라고 부른다. 그러나 헤겔은 이것을 로고스의 로고스라고 했다.

그런데 불교철학이나 인도철학에서는 이것을 우주적인 힘, 우주를 생성하고 유지하고 파괴하는 원리의 힘으로 '다르마(法)'로 보고 있다. 힌두교에서는 이것을 실체적인 샤크티라는 우주적인 힘으로 보고 구체화한 것이 많은 신들이다. 그러나 이러한 힘도 주체자를 떠나서 객관적으로 파악될 실체는 아니다. 그 힘의 작용은 인간의 마음속에서 파악되지 않으면 안 된다. 간단히 말하면 마음으로부터 확신을 갖지 않으면 안 된다. 이런 확신은 시간과 공간을 초월한다. 객관적인 존재이거나 주관적인 존재이거나간에 모든 존재 속에 내재하는 어떤 힘에 대한 확신은, 그 존재의 의미를 부여한다. 존재의 의의는 그 존재가 존재하는 현상의 힘이다. 이와 같이 힌두교에서의 확신은 우주의 힘으로서의 신과 그 신의 힘이 만물 속에 내재한다는 확신으로 이어지고, 이러한 확신은 죽음에 있어서도 죽음은 죽음이 아니고 새로운 삶을 사는 것, 곧 영생으로 이어지고 있는 것이다.

5. 영 생

오늘날 사후의 존재에 대한 문제를 생각할 수 있는 네 가지 중에서 죽음이라는 사실의 힘을 주체적으로 파악하고, 이것을 확신한다는 것이 힌두교도들의 죽음에 대한 신앙이다.

이 확신에는 두 가지가 있다. 하나는 '윤회 전생(轉生)'의 사상이다. 이 사상은 인도만이 아니라 고대 이집트에서도 유포되고 있었다. 이에 대하여 불교에서는 심리적으로 파악하고 있고, 힌두교에서는 종교적으로 파악하고 있는 것이다.

앞에서도 말한 바와 같이 인도 고대인들에게 있어서는 샤크티, 곧 인간 존재 등을 포함한 일체의 우주적인 힘을 확신하고 있다. 이 확신이 영생이라는 비원으로 이어지고, 이것이 윤회 전생의 형태를 갖춘다. 그러나 윤회의 주체는 무엇이냐 하는 문제에 이르러서는 여러 가지로 말해지고 있으나, 힌두이즘에서는 이러한 우주의 힘을 업(業)으로서 받아들이고, 특히 지적(知的) 힌두이즘(Sanskrit Hinduism)에 있어서는 《우파니샤드》나 《바가바드기타》 등을 기초로 하고 있으므로 업은 인간의 가능성이라고 보고, 이 업의 세계를 어떻게 탈출할 수 있느냐 하는 것이 강조된다. 그것은 정신적인 '범(梵, 절대진리, Brahman)' 속에 자기를 합일함으로써 달성된다고 보고 있다. 곧 정신적인 범은 신이라고도 말하고 있으므로 이 신과의 합일로써 죽음을 극복할 수 있으며, 이런 것을 영생이라고 믿고 있다. 종교의 본질은 구제에 있다. 그러므로 지적 힌두이즘에 있어서 절대자는 궁극적으로 나와 같은 것이니, 일방적으로 구제받는 것이 아니다.

그리스도교적인 구제의 개념과는 근본적으로 다르다. 따라서 영생의 개념도 그리스도교적인 것과는 다른 것이다. 그리스도교에서 하나님에게 가는 것이 영생이지만, 힌두이즘은 절대자와 합일하는 것이다. 또한 인도의 농민이 믿고 있는 소박한 힌두이즘에 있어서는 인간의 비원은 사후의 문제가 아니라 현세적인 이익과 관련된다. 그들에 있어서는 사후의 세계는 현세에서 승화된 것이라야 한다. 그리고 신들의 세계의 찬가, 종교적인 의식 등은 그들의 심정을 만족시켜 주는 것일 뿐이요, 신이 살고 있다는 세

계로 가고자 하는 것은 아니다. 그들은 신의 세계로 도망가기를 바라지 않는다. 신은 원리의 심볼이나, 인격신이 아니므로 그들 신은 자기의 나라를 가지고 있지 않는다. 신성한 장소가 공간적으로 정해져 있더라도 그것은 진리 세계의 상징일 뿐이다.

이와 같이 힌두이즘은 사후의 세계나 미래의 소망을 사후에 바라지 않고 현세에 승화시키려고 하는 것으로 보아 그들에게 있어서 죽음은 좋지 않은 것임에 틀림없다. 인도 민족에 내재하고 있는 정(淨)과 부정(不淨)의 두 개념 중에 죽음은 부정한 것이다.

현대 인도에서 죽은 자에 대한 취급은, 성대한 장(葬) 의식에 의해서 장례를 하는 극동의 여러 나라와 비교하면 지극히 간단하여 냉혹하게 느낄 정도다. 인도의 농민들은 살아 있는 동안에 좋은 일을 한 사람은 그의 영혼(Ātman)이 비슈누 신이 될 수 있다고 믿고 있다. 그러나 사후의 일에 대한 공포나 관심은 없다. 인도의 거리에서 흔히 보는 일이지만, 죽은 시체는 담요 위에 올려 놓고 두 개의 나무에 잡아매서 시체를 천으로 싸서 화장터인 강변이나 산기슭으로 간다. 그런데 죽은 자의 얼굴은 천으로 덮지 않는다. 이것은 죽은 자에게 마지막으로 이 세상의 모든 것을 보게 하기 위한 것이다. 장례 행렬에는 친족만이 따르고 '하레람(hare-ram)'이라는 주문을 외운다. 이것은 '깨끗해지라, 행복하라'는 축원으로 지나가는 사람들은 죽은 자에게 꽃을 던져 고별한다. 화장장이라 하더라도 일정한 장소가 있는 것이 아니고, 강변에 굴러다니는 돌이나 바위 사이에서 불태워 버린다.

거룩한 성지라고 하는 하르드와르·아카바르, 또는 고다베리로 가지고 가기도 한다. 또한 여유가 있는 가정에서는 성지 베나레스까지 운구하기도 하는데, 베나레스에서는 갓트라고 불리는 일정한 장소에서 불로 태워져 반쯤 탄 시체가 그대로 거룩한 갠지스 강에 던져지는 것이다. 갠지스 강이야말로 힌두교도들이 그들의 종교적 신앙의 대상으로서 성스러운 물이며 누구보다도 뛰어난 역사를 자랑하면서 도도히 동쪽으로 흘러가고 있는 것이다.

인도에서는 죽으면 1개월이나 1년이 지나서, 죽은 날이 되면 과자 등으로 공양할 뿐 그후에는 잊혀지고 만다. 가정에는 힌두 신들의 그림이나

형상이 안치되어 있어, 그 그림을 알무나(Almuna)라고 한다.

불타가 세상을 떠났을 때에는 높은 언덕 위에서 다비(茶毘)로 화장되어, 그 유골은 8개국에 분배되고, 탑 속에 안치되었다고 전한다. 이것은 힌두교의 풍습이 아니다. 그의 유해가 갠지스 강에 던져지지 않았다는 것은 전통적인 종교에 대한 혁신적인 일이다. 힌두교에서는 성자라도 그 유골이 잘 모셔진다고 할 수 없다. 여기에서도 힌두이즘의 원리적 추상성을 볼 수 있다.

죽음이라는 것이 누구에게나 괴로운 것이며 무서운 것이며 싫어하는 것이라도 가족의 죽음에 따라서 가족 의식이 결정되기도 한다. 곧 하르페르의 보고에 의하면, 남인도의 하비크스 지방에서 볼 수 있는데 그에 의하면 죽음에 의한 부정함(Sūtaka)에 크고 적음이 있어 큰 부정(guru sū taka)은 죽은 자만이 아니라 그 친족의 죽음에 의해서 있는 것이요, 가벼운 부정(laghu sūtaka)은 먼 친족의 죽음으로부터 생기는 부정이라고 한다. 무거운 부정을 탄 자는 불가촉천민(不可觸賤民)과 같이 취급된다고 하니, 이런 것은 우리나라에서도 초상이 나면 부정을 탄다고 하여 몸을 삼가고 기피하는 것과 같다.

이상과 같은 것으로 보아, 힌두교에서의 문제는 죽은 뒤의 세계가 아니고 살아 있는 동안에 절대자와 합일함으로써 영생할 수 있다는 관념이 있는 것으로 이해할 수 있다.

이상에서 힌두교에서의 죽음을 정리해 보았으나, 힌두교라고 하더라도 일정한 교리가 있는 것도 아니고 교조가 있는 것도 아니다. 그러므로 죽음이나 삶에 대한 개념을 정리하기는 매우 어려운 일이다. 힌두이즘은 서양에서 말하는 종교 개념에 해당시킬 수 없는 넓은 뜻을 가지고 있는 것이다. 그것은 종교·철학·민족의 전통이 혼합되어 하나의 사상체계를 이루고 있는 특수한 종교이기 때문이다.

본래 우리들은 서양의 세미틱한 종교에 물들어 있기 때문에 종교라고 하면 일신론·다신론·범신론·무신론 등의 범주 속에 넣어보아, 그것에 들어가지 않으면 종교가 아니라고 생각하게 되었으나, 현대에 있어서는 이런 사고는 비판받기에 남음이 있다.

힌두교에서의 범천(梵天)이라는 최고의 세계는 브라만이라는 최고신이

있는 세계다. 그러나 이외에도 많은 신이 있는데 그것은 이 최고신의 화신이다. 힌두교도들은 불타도 이 최고신이 아홉번째로 나타난 화신이라고 한다. 그러나 힌두교의 철학은 일신론이다. 인도에서는 매월 여러 가지 종류의 제사를 지낸다. 이 제사에는 특별한 뜻이 있다. 그것은 신에게 제사를 자주 올리지 않으면 인간이 동물로 타락해 버린다는 신앙이 있다. 실제 인도인의 제사는 온종일 일에 피곤한 몸을 위로하고 실업자를 격려해 주고 있다. 제사에 있어서나 기도에 있어서는 다신론이 된다고 할 수 있다. 그러나 일정한 신을 받들지 않고 나무 밑이나 동굴 속에 앉아서 명상으로 정신통일을 하고 있는 사람도 있다. 이런 사람에게 있어서는 신은 어디든지 있고, 신은 원리이므로 정신적으로 심화되는 대상이 될 수 있을망정, 눈에 보이거나 귀에 들리는 제사 속에는 있지 않다고 믿고 있다. 이 경우에 신은 형태도 없고 느낄 수도 없다고 해서 범신론적이라고 하겠다.

또한 인도인은 인격신을 부정한다. 그것은 우주 원리의 상징이 신이기 때문이다. 불타도 고대 인도인의 한 사람이요, 인도적 전통 신앙을 가지고 있던 분이며, 그의 제자들도 인도인이었으므로 신에 대한 관심이 없었던 것은 당연하다고 할 것이다. 이러한 전통적인 관념이 그후에는 신을 부정하고 자기 자신을 확립시키는 종교와 철학으로서 나타난 것이 불교인 것이다.

이와 같이 힌두이즘에는 일신론·범신론·무신론 등 여러 요소가 혼합되어 있다. 또한 잊어서는 안 될 것은 힌두이즘에는 인도의 민족주의적 요소가 농후하게 작용한다. 그러므로 힌두이즘에는 인간의 능력에 대한 강력한 믿음이 있다. 그들이 항상 제사를 받들고 있다고 하여, 신에게 의지하는 연약한 민족이라고 생각하면 안 된다. 그들에게 있어서는 지나칠 정도로 자신을 크게 평가한다. 가령 신에 제사를 지낼 때에 머리를 숙이더라도 신에게 어떤 것을 애원하는 마음을 가지고 있지 않다. 오히려 신 위에 올라타는 인간이다. 인간의 내면적인 고뇌를 신에게 호소하는 그러한 종교적 태도가 아니고 신을 통해서 자신을 보는 것이다.

'범아일여(梵我一如)'의 사상도 범이라는 절대신 위에 자기가 하나가 되는 것이다. 인도의 힌두교 사원은 매우 시끄럽고 명랑하며 인간의 스트

레스를 해소시켜 주며, 정신적 육체적인 기쁨 등을 모두 맛볼 수 있는 곳이다. 그러므로 누구나 모두 종교에 가까이 갈 수 있으며 종교적인 신앙의 대상은 자기 자신인 것이다.

힌두이즘에 의하면 진리는 일체 속에 있으므로 모든 사람의 마음에도 있다. 그러므로 조직도 필요하지 않고 통일된 어떤 교리도 필요치 않다. 종교사적으로 보면 무교회주의요, 교도의 조직이나 열성적인 선교도 필요치 않다. 힌두 사원은 돈 많은 인도인의 기부로써 건립된다. 이러한 힌두교는 수많은 종파가 있으나 어느것과도 서로 대립하지 않고, 서로 존경하고 소중히 할 뿐이다.

44

불교의 생사관과 죽음의 극복

1. 머리말

불교는 모든 종교가 그렇듯 죽음을 가르치는 종교가 아니다. 그러나 석존의 출가 동기에서 볼 수 있듯이 생로병사의 해결로부터 시작되었으므로 죽음의 문제가 중요시된다고 할 수 있다. 그렇다고 하더라도 불교의 사상을 통관해 볼 때에 붓다의 가르침은 삶과 죽음을 동시에 해결하는 길이 설해졌음을 알 수 있다.

흔히들 불교는 죽음의 문제를 해결하지 못한다고 말하는 사람도 있다. 실제로 그렇다면 불교는 종교로서의 사명을 다하지 못하는 것이 될 것이다. 과연 불교가 인간의 죽음 문제를 해결하지 못하는 것인가. 이러한 문제를 제기하면서 본고는 불교에서 가르치는 죽음의 실상과, 그 해결을 중심으로 하여 불교 전반에 걸쳐서 설해지고 있는 죽음 문제를 정리하고 이의 해결 내지는 극복에 대하여 살펴보기로 하겠다.

2. 생과 사의 진실을 깨달은 붓다

불교는 생로병사라는 인생의 진실 그대로를 있는 그대로 직시하며 이 문제를 해결한 가르침이다. 붓다가 보리수 밑에서 깨달음을 얻게 된 과정을 보이는 십이연기설(十二緣起說)에서도 결국 생과 사의 진실을 본 것과 그것이 해결된 것이었다. 따라서 원시 불교의 삼법인(三法印)이나 사법인(四法印)의 진리는 생과 사라는 것과 관련되어서 설해진 것이다.

이것을 다시 말하면 어떻게 사느냐 하는 문제와 어떻게 죽느냐 하는 문

제로 귀납되고, 이 문제는 다시 삶이란 어떤 것인가를 진실로 바르게 알고 사는 사람은 스스로 죽음이 해결될 것이고, 죽음이란 어떤 것인가를 진실로 바르게 아는 사람은 보다 멋지게 살 수 있다는 것을 보이는 것이다.

인간은 누구나 행복하게 살기를 바라며 언제까지나 죽지 않고 오래 살기를 바란다. 불교는 인간이 모두 행복하게 사는 것을 가르쳤고 인간이 죽지 않는 길을 가르치고 그것을 보여 주고 있는 것이다. 붓다의 깨달음으로부터 진실로 행복하게 사는 길이 밝혀졌고, 죽지 않는 길이 분명히 제시되었다.

죽음과 삶은 별개의 것이요 서로 관계없는 것이 아니다. 그러므로 생사일여(生死一如)라고 말해지고 있는 것이다. 붓다가 깨달음을 통해서 알려진 연기의 법에 의해서 보면 삶과 죽음은 둘이 아닌 것이요, 생하고 멸하는 법 그대로인 것이다.

그러므로 붓다의 가르침은 어떻게 사느냐 하는 문제였으나, 그 속에는 죽음의 문제도 들어 있다. 왜냐하면 삶 속에는 죽음이 떠날 수 없기 때문이다. 따라서 삶이 삶이 아니요, 죽음이 죽음이 아닌 그대로의 삶이며, 죽음인 것이다. 이렇게 하여 보리수 밑 붓다의 깨달음은 생로병사 그대로인 인생의 진실 속에서 생로병사를 넘어선 것이었다.

붓다가 최초로 다섯 비구에게 설한 사제법문(四諦法門)에서 볼 수 있듯이, 여러 가지 올바른 삶은 그것이 곧 생로병사의 고를 멸하는 길이라는 것이다.

3. 원시 불교의 죽음의 극복

입출식정(入出息定, ānāpanasati-samāddhi)으로 진리를 깨달아서 안온한 열반에 이른다

원시 불교에서는 인생은 무상(無常)하고, 고(苦)요 무아(無我)라고 가르친다. 이들 삼법인은 인간의 존재에 대한 진실 그대로의 모습을 보이는 것이며 동시에 인간으로 하여금 있어야 할 모습을 있는 그대로 있게 하는

가르침이다.

살아 있는 인간은 항상 죽음의 위기를 자각함으로써 이 세 가지 진리를 알게 된다. 뜻대로 되지 않으며 무상하고, 나라고 할 어떤 실체도 없다는 도리를 알게 된다. 이것이 일체개고(一切皆苦)・제법무아(諸法無我)・제행무상(諸行無常)의 도리다. 인간은 무상의 도리, 고의 도리, 무아의 도리를 알지 못하므로 죽음과 삶 사이에 있는 모순에 대하여 번민하게 되고 비탄에 젖어서 고통을 받는다.

인간이 죽음을 면할 수 없다는 위기감을 갖고 항상 죽음 속의 삶을 충실히 산다면 이미 죽음은 극복되는 것이다. '죽음의 극복'이란 죽음에 대한 번민이나 슬픔이 사라진 세계이다. 이것이 열반이라고 말해지기도 한다. 《아함경》의 상응부(相應部)에서 다음과 같이 말하고 있다.

존경받을 만한 분의 말씀을 들어 죽은 자를 보고 '그는 나의 힘으로는 어찌할 수 없다'고 깨달아서 슬퍼하지 말아라. 마치 물이 불을 끄듯이 지혜 있는 사람은 이 슬픔을 속히 없애 버린다. 마치 바람이 솜을 날려 버리듯이……(sn. 590, 591)

모든 사물은 여러 가지 요소의 인연으로 있게 되었으니, 그들 여러 가지 요소의 집합체에 지나지 않으므로(無我) 그를 구성하고 있는 원인이 사라지면 그것은 반드시 소멸한다(無常). 그러므로 내 뜻대로 안 된다고(苦) 괴로워하지 말아야 한다.

늙고 병들어 죽는다는 것은 누구나 싫어하는 것이다. 그러나 이것도 바꿔 생각하면 있어야 할 현상이다. 늙고 병들어 죽음이 있기 때문에 우리는 진실한 생명의 소중함을 알게 되고 생명을 살리는 삶이 가능한 것이다.

인간은 죽음이 문제가 아니라 어떻게 사느냐 하는 것이 문제다. 이러한 생에 대한 자기 반성과 죽음의 자각은 영원한 법 속에서 살고 있는 것이다. 죽음은 영원한 법 속에서 무상한 생을 보인 것에 지나지 않으므로 그 죽음은 죽음이 아닌 것이다. 또한 우리의 삶도 이런 뜻에서 삶이 아니다. 죽음도 아니고 삶도 아닌 그러한 삶과 죽음인 것이다.

붓다가 깨달았다고 하는 연기의 법은 이것을 보여 주고 있는 것이다.

이러한 법을 알 수 있는 지혜를 얻으면 곧 죽음을 극복하게 된다. 그러므로 붓다도 보리수 밑에서 진리를 깨닫게 되었을 때 이런 지혜가 나타났으며 이러한 지혜는 우리의 정신이 완전한 적정에 이르러서 얻을 수 있다는 것을 보여 주었다.

그리하여 붓다는 깨달음을 얻기 직전에 입출식념정(入出息念定)에 머물러서 완전한 적정 속에서 마음의 일체번뇌가 사라진 것이었다. 멸진정(滅盡定)은 완전한 죽음의 극복이다. 그러므로 붓다는 깨달음을 얻은 뒤에 이 입출식념정을 최고의 가르침으로 제자들에게 설하셨다. 이른바 《안반수의경 安般守意經, 入出息念經, Ānāpānasatisutta》이라고 하는 것이 이것이다.(졸저 《붓다의 호흡과 명상》, 정신세계사 刊 참조)

이때에 붓다께서는 죽지 않고 영원히 산다는 영생(永生)을 성취한 것이 아니고 불사(不死)라는 죽음을 넘어선 것이었다. 이것이 바로 열반(涅槃)이라고 불려지는 세계인 것이다.

《수타니파타》에서 이렇게 가르치고 있다.

이 세상에서 애욕을 떠나서 지혜 있는 수행자는 불사(不死)·평안(平安)·불멸(不滅)인 니르바나의 경지에 달했다.(sn. 204게)

생존에 대한 집착을 끊고 마음이 고요하게 된 수행승은 생의 윤회를 넘어선다. 그는 다시 태어나지 않는다.(sn. 746게)

윤회는 생사를 되풀이하는 것이요, 다시 태어나는 것이다. 생의 윤회를 넘어선 사람은 곧 집착이 없는 적정에 이른 사람이요, 그런 사람은 죽음을 극복한 사람이다. 집착이 없이 고요하게 된 수행자는 열반에 든 사람이다.

윤회를 넘어선 사람은 신선과 같이 죽지 않는 사람이 아니고 예수와 같이 부활하지도 않는다. 여기에 불교의 뚜렷한 입장이 나타나고 있는 것에 주목할 필요가 있다.

붓다가 보인 열반의 세계는 우파니샤드의 전통에서 희구되었던 죽지 않는 영생과 윤회의 관념을 그대로 받아들이면서 질적으로 전환시킨 것

이라고 이해된다. 초월의 개념이 바로 이것이 아닌가 한다. 그리하여 니르바나(nirvāṇa)라고 하는 말에서 접두사인 'Nir-'가 이것을 뜻한다고 생각된다. Nir는 긍정과 부정을 동시에 가지고 있는 대부정(大否定)의 뜻이 있기 때문이다.

굳고 혼들림 없는 삼매〔金剛喩定〕에 의한 해탈

해탈이라고 하는 말은 앞에서 말한 열반의 경지이기도 하다. 그러나 열반에 이르러서 생사의 고가 마치 뱀이 껍질을 벗어 버린 것과 같다고 하여 해탈이라고 말해진다.

해탈이란 생사의 현실 속에서 생사의 현실을 떠나는 것이므로 삶이나 죽음에 따르는 일체의 고뇌로부터 이탈하고 있다. 그러므로 껍질을 벗은 뱀과 같이 이미 낡은 생사윤회의 가치가 아니고 새로운 가치로의 전환이 이루어진 것이다. 뱀이 낡은 껍질을 벗고 새 몸으로 바뀐 것과 같다. 새로 태어난 것이 아니고 새롭게 바뀐 것이다. 그러한 세계는 인간이 가야할 목표이기 때문에 피안(彼岸)이라고 하고 벗어 버린 헌 껍질은 차안(此岸)이라고 한다.

이 기슭으로부터 저 기슭으로 떠나갔다고 하는 것은, 생이나 죽음으로부터 받는 동요가 없어지고 고요하게 저 기슭에 안주하는 것이므로 집착이 없다고도 하고 망령된 장애가 없다고도 말해진다. 집착이란 망령된 마음의 충동이다. 망령된 충동은 우리의 깊은 마음속에서 항상 움직이고 있는 맹목적인 근본 충동이다. 이러한 망령된 것이 사라지면 마치 불이 꺼진 것과 같기 때문에 열반이라고 하기도 한다.

원시 불교로부터 이어져 온 이러한 생사의 극복이란, 다시 말해 인간의 생존에 따르는 정신적·육체적인 모든 갈등이나 고통에 끌리지 않는 것이다.

불교에서는 붓다가 최초로 이것을 성취하셨고, 불제자들은 이것을 이어받으려고 애써오고 있는 것이다. 그러나 이것은 어디까지나 정신적인 면에 있어서 실현될 세계인 것이다. 생리적인 몸은 흩어져도 정신은 살아 있는 것이 죽음의 극복이 된다. 그러면 이러한 정신이란 어떤 것인가, 오

직 관념적인 상념에 그치는 것인가, 그렇지 않으면 실제로 수행을 통해서 이것이 얻어질 수 있는 것인가.

실제로 가능한 것이다. 불교는 관념론이 아니다. 서구의 많은 불교학자나 또는 천박한 철학자는 불교를 관념론이라고 말하고 있으나 그것은 잘못된 견해다. 왜냐하면 생사의 집착을 떠난다는 것도 말하자면 실증적으로 생사에 대한 자기의 욕망이나 고통을 억제하여 생사에 따라서 나타나는 현상인 대상의 지배를 받지 않는 것이기 때문이다. 욕망이나 생리적 고통은 마음의 대상에 지나지 않는다. 욕망이나 고통은 나 자신과는 다른 것이기 때문에 그것을 억제하거나 그것과 하나가 되면 이미 대상은 사라지고 만다.

붓다가 임종시에 보이신 심적 상태는 어떤 갈등이나 고통도 없었다고 전해지고 있다. 붓다는 죽음과 하나가 되었으며 이미 죽음의 공포나 갈등은 억제되었다고 할 것이다. 이것은 죽음이라는 사실의 진실을 그대로 알고 있었기 때문이다.

이렇게 생각할 때에 생사의 초월이나 극복은 마음의 전환으로 가능한 것이다. 여기에서 불교도는 뼈를 깎는 마음의 수행을 하는 것이다. 불교도의 수행은, 궁극적인 목표인 해탈을 현실생활 속에서 이루어내는 것이었다.

원시 불교에서 아비달마(阿毗達磨, abhidharma) 불교나 대승의 유식(唯識) 불교에 이르기까지 많은 논서에서 설해지고 있는 일관된 수행이 모두 이것을 벗어나지 않는다.

원시 불교에서 설해지고 있는 고(苦)·집(集)·멸(滅)·도(道)의 사제(四諦)법을 여실히 알면 곧 열반이나 해탈에 이르게 되고, 유식학에서 정리한 인법이무아(人法二無我)의 도리를 알면 그대로 해탈에 이르기 때문에 이러한 학설을 바탕으로 행해진 수행이 바로 금강유정이라고 말해지는 삼매다.

불교는 아는 것에 그치는 것이 아니고 몸으로 증득하는 것이다. 사제법문을 알고 이 진리를 증득하면 생사가 초월되는 것이다. 고의 멸이 얻어지기 때문이다. 고란 생사윤회의 고이기 때문이다.

그리하여 "도제(道諦)에 의해서 고를 알고 고의 원인(集)을 끊고, 고의

멸했음을 증득(證得)하는 도(道)를 닦는다"(大正, 682 中)고 말하고 있다. 고의 원인은 번뇌요, 이 번뇌는 고·집·멸·도의 네 가지 진리를 보거나 무아(無我)를 알면 끊어진다고 하고, 도에는 자량도(資糧道)·방편도(方便道)·견도(見道)·수도(修道)·구경도(究竟道)의 다섯 가지 길이 있다고 한다. 그리고 열반인 구경도는 금강유정에 의해서 얻어진다고 말하고 있다. (《아비달마집론 阿毗達磨集論》〈제품 諦品〉)

여기에서 무생지(無生智)인 진여법성(眞如法性)으로 가치전환이 이루어진다고 하였다. 객진번뇌가 없는 자성청정한 이 세계로 바뀌어 들어가는 것이 세간도(世間道)에서 출세간도(出世間道)에로의 전의(轉依)다. 이때에 아뢰야식(阿賴耶識)이 일체의 번뇌를 멀리 떠난다고 유식학에서는 말하고 있다.

구경위(究竟位)인 금강유정이란, 금강과 같이 견고하고 변치 않는 삼매이니 불생불멸의 절대 세계인 것이다. 불생불멸은 그 속에 생과 멸이 그대로 있으면서 그것을 떠나 있는 것이므로 현생의 생사에 흔들리지 않는 해탈을 말한다. 흔히 말하는 생사일여나 생사불이라고 하는 것이다.

4. 대승 불교의 죽음의 극복

공삼매(空三昧)의 수습으로 불생불멸에 이른다

중관 사상은 불교의 모든 사상을 정리하여 응축시킨 것이므로 여기에서의 생명관은 불교적인 생명관의 대표가 될 것이며, 여기에서의 죽음의 극복은 불교적인 죽음의 문제 해결을 보여 주는 것이라고 이해될 수 있다.

그러나 중관 사상을 단적으로 보여 주는 문헌인 《중론》에는 이에 대한 논술이 없고, 오직 용수(龍樹)의 《중론》의 서두에서 팔불(八不)중도를 설한 중에 첫머리에서 불생불멸이라는 말이 있을 뿐이다.

생이나 멸만이 아니라 업이나 번뇌나 여래나 열반까지도 부정되고 있는 중론의 입장이므로 생이니 사니 하는 일체의 대립 개념을 부정하는 것이다. 따라서 죽음의 극복이라는 것도 부정될 것이다. 그렇다면 그와 같

은 절대부정의 궁극적인 목적은 삶이나 죽음이란 결국 무엇이냐 하는 문제의 해결이 되는 것이다.

왜냐하면 '불생불멸'이란 것은 공(空) 그대로요, 연기의 법 그대로를 나타낸 말이다. 불생불멸의 법 그대로의 표현이 생이요 사다. 그러므로 생이나 죽음은 법 그대로이기 때문에 나 자신이다.

생은 좋고 죽음은 나쁜 것이 아니다. 생과 사는 다른 것이 아니고 부정인 동시에 긍정이 되는 것이다. 따라서 생과 사의 어느것에 집착하지 말아야 하고(부정), 모두 소중한 것이다(긍정).

이와 같이 부정 속의 긍정인 우리의 생명은 현실적으로 어떻게 파악되어야 할 것인가. 생이나 죽음은 자성이 없는 공이기 때문에 성립되는 것이다. 연기의 법 그대로 생과 사가 있는 것이라고 이해해야 한다. 그러므로 우리의 생명은 법 그것이므로 지극히 소중한 것이며 죽음도 그렇고 생도 그렇다.

불생불멸이라는 부정적인 표현은 그대로 긍정되는 현실적인 생멸과 모순되지 않는다. 절대부정 속에는 부정과 긍정이 같이 있어서 부정이나 긍정이 대립하지 않고 모순되지 않는다. 생명이라고 하는 것은 법 그대로의 것이요, 연기의 공이요, 자성이 없으므로 꿈과 같고 아지랑이와 같은 것이며 죽음이라고 하거나 삶이라고 하는 개념은 신기루와 같이 허망한 명칭에 지나지 않으므로 상대적 가치를 가지고 말할 수 없는 것이니 절대적인 진실인 것이다.

이와 같이 인간적인 가치나 조작으로 만들어진 것이 아닌 생명은 생이나 죽음이라는 것을 보이는 것 같으나 그것은 절대적인 가치의 세계를 나타내고 있는 것이다. 다시 말하면 인간적인 분별에 의한 가치를 떠난 존재요 평등한 것이다.

용수는 "법을 사랑하는 자는 실로 자기를 사랑하는 자가 된다. 자기를 사랑하는 자의 이익은 그것이 되어진 때에 법으로부터 생하는 결과다"(Rv 89)라고 했다. 또한 《중론》 제24장 14게에서 "공성(空性)이 바르게 성립되면 일체가 바르게 성립된다. 공성이 바르게 성립되지 않는 자에게는 일체가 바르게 성립되지 않는다 有空義故 一切法得成 若無空義者 一切則不成"고 했다.

그러면 이러한 공적인 생명관을 가지고 어떻게 살아야 하고 어떻게 죽어야 하겠는가. 이에 대하여 중관 사상의 위대한 계승자인 샨티데바(Sāntideva, 寂天 7세기)의 저서를 통해서 볼 수 있다. 불생불멸이라는 무자성 공의 법 그대로인 우리 생존은 생사가 서로 떠나지 않는 속에 있는 것이다. 죽음 속에 살고 있고 삶 속에 죽음이 같이 있는 것이다. 이러한 삶이라면 현실적으로 어떻게 살려질 것인가?

　　이 은혜로운 기회를 갖춘 (이 몸)은 실로 얻기 어렵다.
　　이 (몸이) 얻어져서 인간의 목적이 달성된다.
　　만일 이 행복이 얻어지지 않으면
　　이 사람은 어찌 다시 (기회를) 만날 수 있으랴.
　　《入菩提行論》, 《菩提行經》 1장 4)

　　인간이 배를 얻은 이상 그것으로 고해를 건너라
　　어리석은 자여 게을리 잠자고 있을 때가 아니다.
　　이 배는 다시 얻기 어렵다.
　　(同 7장 14)

　　짐승들도 얻기 쉬운 약간의 환락 때문에
　　과거의 업에 현혹된 자는
　　이 얻기 어려운 귀중한 인생을 허비한다.
　　(同 8장 81)

인간이라는 소중한 생명을 받아가지고 항상 죽음의 직시 속에서 해탈을 향해서 최상의 기회를 살리는 삶을 살아야 한다고 말해지고 있다. 이것이 중관적인 중도의 삶이다. 항상 죽음을 의식하며 살고 있는 이러한 사람은 이미 죽음을 극복하고 있는 것이다.

여기에서 인간의 몸을 '인간이라는 배(manuṣyaṁ nāvam)'라고 한 것은 매우 교묘한 비유다. 깨달음을 얻을 최상의 기회를 갖춘 인생이라는 것과 이 몸도 깨닫고 나면 허무하게 버려질 것이기도 하다. 그러기에 더

소중한 것이다. 중관적인 이러한 생명관은 더없이 소중한 가치에로 전환되는 것이다.

죽음은 두려운 것이면서 또한 고마운 것으로 전환된다. 이와 같은 가치의 전환을 가져오는 것이 보리심(菩提心)이다. 그래서 "수많은 생존의 고를 넘고자 바라고 유정의 고뇌를 없애고자 바라고 수많은 안락을 받고자 바라는 사람은 항상 보리심을 버리지 말라"(同 1장 8)고도 했다.

또한 "이 깨끗하지 않은 몸을 가지고 그것을 깨달은 자의 더없는 보배의 몸으로 바꾼다. 이와 같이 큰 효험이 있는 보리심이라는 영약을 굳게 가져라"(同 1장 10)라고 했다.

생과 사의 무상한 생명 속에서 보리심을 가지고 선복(善福)을 행하는 삶으로 전환되면 그것이 중도의 실천이다.

여기에서 항상 죽음 속에 있다는 자각(自覺, 正知)과 죽음을 실감하면서 떠나지 않는 공의 수습(數習, abhyāsa, abhyasta)이 필요한 것이다. "몸과 마음의 상태를 되풀이하여 성찰하는 것, 이것이 바로 올바른 지혜[正知, samprajanya]다"(同 5장 108)라고 하고, "공성(空性)〔의 자각〕 없이는 마음은 (주어진 인연에) 얽매인다. 그리고 다시 일어나는 (고)를 받는다. 마치 무상정(無想定)에서 다시 그것이 생하듯이 그러므로 공성을 수습하라"(同 9장 49)고 했다.

여기에서 말하는 공성의 수습(修習, 數習)이란 어떤 것인가. 그것은 공 그대로의 마음과 공 그대로의 생활을 익히는 일이다. 이것은 다시 인연을 최대한으로 살리면서 집착하지 않는 삶으로 되어 버리도록 익히는 것이다.

공 그대로의 마음이란 지(止, śamatha)와 관(觀, vipaśyanā, 毘婆舍那)을 통해서 마음이 정지되어 대상에 끌리지 않고 사물의 진실을 보는 마음이다. 사물의 진실을 보면 세간의 일에 대한 탐착이 없어져 번뇌가 사라지고 즐거움이 생긴다.

《보리행경 菩提行經》〈보리심정려반야바라밀다품 菩提心靜慮般若婆羅密多品〉 제6에 "마음의 정지로써 관찰력을 충분히 갖춘 자는 번뇌를 없앨 수 있다고 알아서 먼저 마음의 정지(śamatha)를 얻어야 한다. 그리고 그것은 세간에 대한 탐착이 없는 즐거움으로부터 생한다"(同 8장 6)고 한 것

이 이것이다.

삼매심이 곧 공 그대로의 마음이다. 지와 관이 모두 갖추어진 마음이다. 그리고 이것을 익히는 것이 중요하다. 삼매심이 수습되어서 삼매심 그대로 되면 다시 퇴전하지 않는다.

"어렵다고 중지하지 말아야 한다. 처음 듣고 두려움이 생한 일도 반복한 힘으로 그것이 없어지면 두려움을 느끼지 않게 되기 때문에"(同 제6)라고도 했다.

반복해서 익힘으로써 대상이 사라져서 공 그대로의 세계로 돌아오면 가치가 바뀌어서 괴로움이 즐거움으로 전환된다. 그러므로 삼매심에 이르면 적정락(寂靜樂)을 얻게 된다. 적정락은 괴로움이나 즐거움을 모두 떠난 안온함이다.

그러면 공 그대로의 생활을 익히기 위해서는 어떻게 해야 하는가. 공 그대로의 생활은 먼저 육바라밀(六婆羅密)의 실천이다. 다시 말해 보살행 그것이다. 육바라밀을 대표로 한 모든 바라밀행은 공의 실천인 것이다. 왜냐하면 이것은 집착을 떠나서 주어진 인연을 살리는 즐거운 삶이요, 절대가치를 창조하는 것이기 때문에 불생불멸인 공의 삶이다.

보시(布施)·지계(持戒)·인욕(忍辱)·정진(精進)·선정(禪定)은 대상에 끌려서 움직이는 마음을 억제하고 잘 지키면서 보리심을 증진하는 길이기 때문이다.

보시바라밀은 자기의 소유물을 남김없이 베풀고자 하는 것이요, 지계바라밀은 남을 해치지 않겠다는 마음이요, 인욕바라밀은 진심(瞋心)을 억제하는 마음이요, 정진바라밀은 선정에 있어서 선행을 노력하는 마음이요, 정려바라밀은 고요한 마음이 한결같은 마음이다. 또 지혜바라밀은 깊은 법의 근원인 마음이 잘 수습된 세계다.

여기에서 말한 마음이란 공삼매에 있는 마음이다. 공삼매에 있지 않으면 보시도, 지계도, 인욕도, 정진도, 선정도, 지혜도 없다. 이러한 공삼매 속에서 행하는 보살행 그것이 중도의 실천이다. 용수는 이 마음을 일심이라고 말하고 있다. 다음으로는 청정한 신앙심을 가지는 것이다. 정토신앙이 바로 불생불멸의 세계로 가는 길이다.

용수는 《십주비바사론 十住毗婆舍論》〈이행품 易行品〉에서 정토로 가는

길을 설명하기를 "보살행, 곧 부처의 길인 환상문(還相門)에 있어 본원(本願)이 성취하여 여래의 설법으로써 인간에게 열려진 이행도"라고 하였다.

곧 부처가 본원으로 설법하여 그 공덕이 중생의 몸에 도달되어서 있게 된 것이 정토라고 한 것이다. 자비심으로 부처가 법을 설하는 그 마음과 그 설법으로 우리의 마음에 공경심이 생겨서 이때에 문명(聞名)과 신심이 청정해져서 일심이 이루어진다. 이때의 설법은 일찰라(一刹那)의 말로 말한다고 한다.

《여래비밀경 如來秘密經》에서 "적혜(寂慧)여, 여래께서 무상정등각보리(無上正等覺菩提)를 현등각하시고…… 어찌하여 모든 천(天)과 비천(非天)과…… 여러 화생류를 위하여 설법하시는 일이 있는가. 답하되 그 설법은 일찰라의 말로 말함으로써 각각 생류의 어두움을 제거하고…… 생사의 바다를 바르게 하고…… 가을의 태양과 같은 빛을 가진다"라고 했다. 여기서 무상정등각보리란 희론적멸(戱論寂滅)의 공성이요, 일찰라의 설법이란 부처로서 보면 인간의 시간을 넘어선 시간에 분별없는 분별로서 하는 설법이요, 인간으로부터 보면 일념의 청정한 신심이다.

일찰라의 설법으로 무시 이래의 아집(我執)·아소집(我所執), 곧 무명의 오랜 밤이 타파되고 본원으로 돌아간 공경심(恭敬心)이 일어나면 집착이 타파됨으로 청정하다. 그러므로 〈이행품〉에 "신심이 청정한 자는 연꽃이 활짝 피어서 곧 부처를 본다 信心淸淨者 華開卽見佛"고 말하고 있다. 연꽃이란 깨달음을 얻은 것이요, 공성이 나타난 것이다. 여기에서 곧 부처를 본 것이다.

이상에서 본 바와 같이 중관 불교에서의 불생불멸이란 철학적으로는 집착 없는 희론적멸의 공성으로 돌아간 것이요, 종교적으로는 신심이 청정하여 불명(佛名)을 듣거나 부처를 억념하여 한마음으로 되는 것임을 알 수 있다.

용수에 있어서 견불(見佛)은 단지 부처의 상호를 관하는 것에 그치지 않고 공삼매에 드는 것이다. 이 공삼매는 부처를 보고 부처에의 공양과 부처로부터의 설법을 듣는 것이 된다. 또한 이 경우의 견불은 여래가 어디로부터 온 것도 아니고 내가 여래에게로 간 것도 아니다. 오직 무분별한 분별에 의해서 그대로 나타난 것이다.

이러한 공삼매의 염불자(念佛者)에게 있어서는 죽음이나 삶이 상대적 모순관계가 아니고 생사를 떠난 절대가치 그대로이니 불생불멸의 중도요, 연기인 공의 나타냄일 뿐이다.

유가행(瑜伽行, yogācāra)으로 절대 생명을 얻는다

중관 사상을 이어받은 유가유식(瑜伽唯識)에서는 청정한 믿음으로 선근을 쌓고[資糧位] 여래로부터 받은 가르침을 여실히 성찰하여[加行位], 이에 의해서 지와 관을 닦아서 유식무경(唯識無境)의 무분별지(無分別智)를 얻은 금강유정(金剛喩定, vajrapama-samādhi)에 이르러[修道位] 일체의 장애가 없어진 절대적인 경지에 도달된다[究竟位].

이 경지는 이 세계의 모든 존재가 절대가치로 전환하여 부처 그대로의 모습으로 나타나고, 지혜가 원만하여 해탈신(解脫身) 곧 법신(法身)을 얻게 된 것이다.

무착(無着, Asaṅga, 310-390?)의 《섭대승론 攝大乘論》에서는 "의타기(依他起)의 자성은 변계(遍計)와 원성(圓成)의 자성이기 때문에 생사와 열반은 차별이 없다. 왜냐하면 그같은 의타기는 변계의 쪽이 생사요, 원성의 쪽이 열반이기 때문이다"고 설하였다.

또한 "생사는 의타기성으로서 잡염분(雜染分)에 속한다. 열반은 그같은 것의 청정분(淸淨分)에 속한다"고 하였다. 여기서 말하고 있듯이 생사는 의타기성의 미혹된 것이요, 열반은 미혹이 없어진 것이다. 따라서 생사를 떠난 열반의 세계란 생사 속에서 그 가치가 바뀐 것에 지나지 않는다.

생사를 떠나 열반으로 가기 위해서는 유가행이 욕구된다. 유가행의 중심인 금강유삼매란 미세한 번뇌라도 실체가 없다는 것을 분별하여 대치하는 삼매다. 또한 절대적 경지인 구경위에서 얻어지는 구경의 전의(轉依, niṣṭnhāśraya-parāvṛtti)라고 하는 것은 번뇌장(煩惱障)과 소지장(所知障)의 모든 번뇌가 끊어져서 청정 그대로의 절대 세계로 바뀐 것이다.

이와 같이 구경위에 이르면 항상 부처를 보고 항상 부처의 법을 들어서 청정한 믿음이 더해진다. 이렇게 된 사람은 곧 신(信)·해(解)·행(行)이 원만해진 경지에 머문 보살이다. 이런 보살은 항상 어디서나 부처님

의 법을 듣고 여래의 얼굴을 볼 수 있어서 마치 물 속에 빠진 사람의 머리를 잡고 끌어올리듯이 수많은 죄과의 깊은 수렁에서 구제되어 깨달음으로 인도된다고 말해지고 있다.(미륵의《대승장엄경론》〈교수교계품〉 48게)

여기에서 우리는 생사윤회로부터 벗어나기 위해서는 대승법을 듣고 청정한 믿음을 가지고 요해하여 실천하는 청정한 마음을 닦아서 가지는 것임을 알 수 있다.

또한 여기에서 염불삼매(念佛三昧)가 있게 된다. 염불삼매 속에서 듣는 나와 법을 설하는 제불여래는 다르지 않다. 듣고 설하는 그 장면이 불국토다. 이때의 제불여래는 변치 않는 법 그대로이다. 여래의 구제는 자기가 증득한 자증의 세계이니, 유식학에서 말하는 아뢰야식이다.

실로 인도에 있어서의 정토교(淨土敎)가 용수의 뒤를 이은 유가유식학파의 학승들에 의해서 성립된 것이니 공 사상이 유가유식 사상으로 이어져서 정토교를 성립시키게 되었다. 이것이 당(唐)을 거쳐서 신라의 정토사상으로 이어진다.

지심염불(至心念佛)로 삶과 죽음을 즐긴다

정토 사상을 완성한 대표적인 사람으로 신라의 원효를 들지 않을 수 없다. 원효의 정토 사상은 번뇌라는 혹(惑)의 장애와 제 법이 실답게 있다는 그릇된 지식으로 인한 장애(所知障)를 없앤 청정한 세계일 뿐만 아니라 부처님이라는 고차원의 영원한 생명과 계합한 세계였다.

그의 단혹설(斷惑說)은 학문적으로는 유가론(瑜伽論) 중심의 단혹설과 기신론(起信論) 중심의 단혹설을 회통시킨 것이므로 생사유전을 상속시키는 번뇌의 혹장이란 근원인 한마음을 떠나지 않고 있는 것이다. 따라서 정토나 예토(穢土)는 근본에 있어서는 둘이 아니고 서로 특성과 작용을 달리할 뿐이다.

이러한 근본 입장을 가지고 있는 원효의 정토 신앙은 붓다의 대승적 교설을 응축시킨 것이라고 하겠다. 원효는 《무량수경종요》의 서두에서 "깨달음의 경계로 말한다면, 이곳도 없고 저곳도 없으며 예토와 불보살의 정토가 본래 한마음일 따름이니 생사열반이 마침내 다르지 않다 以覺

言之 無此無彼 穢土淨國 本來一心 生死涅槃 終無二際"라고 하였다.

혹장(惑障)과 소지장을 근본적으로 보면 둘이 아니고 깨달음의 한마음에서 일어난 것이기 때문이다. 그러므로 예토나 정토는 근본 마음으로 보면 다를 바가 없다. 근본 마음이란 우리 마음의 근본인 대각(大覺)의 마음이다. 그러나 이 한마음인 크게 깨달은 마음은 쉽게 얻어지는 것이 아니므로 공을 쌓아서 비로소 얻어지는 것이기 때문에 제불보살의 방편의 자비행이 따르지 않으면 안 된다고 보는 것이다.

그러나 근원으로 돌아가는 큰 깨달음은 공을 쌓아서 비로소 얻는 것이니 (생사의) 흐름을 따르는 긴 꿈을 단번에 깰 수는 없는 것이다. 그러므로 성인이 자취를 드리움에 멀고 가까움이 있고 말로써 가르쳐, 혹 칭찬하고 혹 나무라신다.

然歸原大覺 績功乃得 隨流長夢 不可頓開 所以聖人垂迹 所設言教 或褒或貶

예컨대 석가세존께서 이 사바 세계에 몸을 나타내시어 오악을 경계하시고 선을 권하신 일이나, 아미타여래께서 저 안양국을 다스려 삼배(三輩)를 이끌어 왕생토록 하시는 일 등의 이러한 방편의 자취는 이루 다 말할 수 없다.

至如牟尼尊 現此娑婆 誡五惡而勸善 彌陀如來 御彼安養 引三輩而導生 斯等權迹 不可具陳矣.

중생을 제도하기 위한 모든 방편은 속제(俗諦)에 속한다. 진제는 지혜의 문이요 속제는 자비의 문에 지나지 않는다. 지혜와 자비가 둘이 아니므로 본원으로 돌아간 한마음에서는 정토나 예토가 구별이 없으니, 어찌 생사윤회와 열반이 서로 다름이 있으랴. 따라서 생사윤회를 떠난 열반이 있을 수 없으며 열반을 떠난 생사윤회가 있을 수 없다.

이런 도리에 의해서 원효는 생사를 거듭하는 일상생활 속에서 궁극의 열반을 얻으려고 했다. 세속에 있으면서 출세간의 열반을 떠나지 않거나, 출세간에 있으면서 세간을 떠나지 않는 것은 다를 바가 없다.

그런데 원효는 세간에 있으면서 출세간을 떠나지 않는 길을 택한 것이었다. 그는 승려의 몸으로서 세속에서 생활했다. 오히려 세간과 출세간을 자재롭게 왕래했다고 하겠다. 이것은 어디에도 걸림이 없는 무애(無碍) 그대로였다. 원효에 있어서 정토는 정토와 예토, 세간과 출세간이 둘이 아닌 세계다.

그러면 이러한 정토를 살기 위해서는 몸과 마음이 청정 그대로 있어야 하므로, 그는 마음에 항상 염불을 떠나지 않았고 몸으로는 걸림 없는 자재인(自在人)이었다. 원효의 염불은 지심으로 부처를 생각하고 자연히 명호를 부르게 되는 염불이었다. 일부러 부르는 염불이 아니고 자연히 불려지는 염불이었다. 왜냐하면 그에게는 항상 부처님의 설법이 들렸고 부처님의 지혜 광명이 온 누리에 가득하였으니 불법을 통해서 무상(無相)에 들어가 있었고 불광을 통해서 무생(無生)을 깨달았기 때문이다. 무생이란 생사를 초월한 세계다. 죽음의 극복은 마음으로 지어서 있는 것도 아니고 지어서 이기는 것도 아니다.

부처님의 광명 속에 파묻혀야 한다. 부처님의 광명은 시간과 공간을 넘어서서 훤하여 한량이 없으므로 이러한 부처님의 광명이 나의 영원한 광명으로 받아들여진 것이다. 부처와 내가 하나가 된 종교적 계합에 있어서 비로소 참된 죽음의 극복은 있게 된다.

원효의 삶과 죽음은 바로 이러한 것이었음을 알 수 있다. 원효의 염불 삼매에 있어서는 생사를 초월했으므로 생 아님이 없고 무상에 들었으므로 부처의 몸 아님이 없다. 그러므로 지극히 깨끗하고 지극히 즐거워 스스로 덩실덩실 춤이 나오지 않을 수 없었고, 노래가 나오지 않을 수 없지 않겠는가.

원효가 항간에서 무애가(無碍歌)를 부른 것은 진과 속이 둘이 아님을 보인 것이요, 아미타불을 염불한 것은 정토와 예토가 둘이 아님을 보인 것이며, 그의 삶은 생사 속에서 생사를 초월한 영원하고 절대적인 생명의 삶이었다.

실로 원효의 염불은 생사를 넘어서서 고요함에 이른 것에 그치지 않았고, 어디에도 걸림이 없는 자재함을 넘어서서 자모(慈母)인 아미타불의 품에 안긴 즐거운 삶 자체요, 안온하고 기쁜 죽음이기도 했으니 마음의

근원을 떠나지 않았기 때문이다. 실로 원효의 염불은 삶과 죽음 자체였으며 아미타불의 무량광명 속에 몰입한 빛나는 생과 죽음의 방편이었다.

원효에게는 생도 없고 죽음도 없는 것이었다. 그것은 용수가 말한 불생불멸 그대로였다. 왜냐하면 지심염불에는 생이니 멸이니 하는 분별심이 끼어들지 못하기 때문이다.

견성오도(見性悟道)로 거룩하게 살고 죽는다

선(禪)에 있어서는 선 수행을 통해서 해탈함으로써 생사의 문제를 해결하고 있다. 해탈을 체득하지 않는 한 삼계에 생사윤회를 계속하는 인생 문제를 해결할 수 없는 것이다. 이 중에서 특히 임제(臨濟) 계통의 선에서는 견성오도하는 것을 근본 취지로 삼는다.

《육조단경 六祖壇經》에서 "만일 자성을 깨달으면 또한 보리열반(菩提涅槃)을 세우지 않는다. 또한 해탈지견(解脫知見)을 세우지 않는다. 한 법을 얻지 않고 능히 만법을 세운다. 이것이 참된 견성이다……. 견성한 사람은 세우더라도 또한 얻고, 세우지 않아도 또한 얻고, 가고 옴이 자유로워서 걸림이 없이 쓰임에 따라서 작위하고 말에 따라서 답하며 널리 화신을 보고 자성을 떠나지 않는다. 곧 자재신통(自在神通)·유희삼매(遊戲三昧)하는 힘을 얻으니 이것을 견성이라고 한다"고 했다.

선에 있어서는 자기의 본성을 밝혀서 증득하는 것을 종지로 삼는다. 견성하면 생사의 문제는 물론이요 모든 것이 해결된다. 그러나 견성하지 못하면 생사의 문제는 물론이요 사도(邪道)에 떨어지고 만다고 보고 있다. 그렇다고 하여 보는 나와 보여지는 자성이 따로 있는 것이 아니고 바로 나의 마음이 보는 자인 동시에 보여질 자성이다. 그러나 이것이 하나라고 하는 것도 아니다.

하여튼 선에서는 불립문자(不立文字)·교외별전(教外別傳)·직지인심(直指人心)·견성성불(見性成拂)이라는 말을 표어로 삼고 있으므로 자기의 마음을 보는 것이다. 그러므로 육조(六祖)의 스승인 홍인(弘忍)선사는 "삼세제불은 자기 마음을 스승으로 삼았다"고 하였다.

여기에서 선은 자기 이외에는 스승으로 삼지 않는 것을 알 수 있다. 그

러므로 부처도 죽이고 조사도 죽이게 된다. 왜냐하면 석가도 일없고 조사도 일없기 때문이다. 살아 있는 석가, 살아 있는 조사는 자기 마음일 뿐이다.

그러면 이 자기라고 하는 것 곧 자기의 본래면목(本來面目)은 생사를 벗어나고 선악을 벗어난 그것이다. 곧 무생사저(無生死底)요, 불사선불사악저(不思善不思惡底)인 것이다. 생과 사, 또는 선과 악의 분별로 인한 갈등이 없어진 것이다. 이러한 자기는 모든 갈등이나 집착으로부터 벗어난 (나)이므로 해탈한 (나)이다. 근원적으로 자기 자신에게 돌아온 것이다. 이때에 나는 모든 것으로부터 자유로워졌으므로 알몸뚱이가 된 것이니 이것을 돈오(頓悟)라는 말로 나타낸다.

이러한 해탈을 얻은 것을 다른 말로는 열반을 얻었다고 하고 법신(法身)을 얻었다고도 말해지고 있다. 견성한 사람은 생사로부터 해탈한다. 생사로부터 해탈한 사람은 일체로부터 해탈한 사람이다.

참된 자기를 깨달음으로써 일체의 계박으로부터 벗어나므로 이때에 모든 것에서 가치의 전환이 있게 된다.

자기의 마음을 깨달으면 일체의 마음을 깨닫는다. 자성(自性)이란 일체의 불성(佛性)이다. 육조대사는 자성(自性)·자심(自心)·자불(自佛)이라는 말을 사용하고 있으나 이 자기가 부처인 것이다. 자기의 부처는 일체의 부처다. 곧 일체중생이 가지고 있는 불성은 현존하고 있는 자기인 것이다. 자기는 현상이 없는 무상이면서 시방에 변재하고 있는 것이다.

이러한 자기 마음의 본래 면목을 보기 위해서 수행하는 것이다. 그러면 이러한 마음자리(心地)는 어떤 것인가. 이에 대하여 많은 선객들이 말하고 있으나 태고 보우국사는 국왕 현릉(玄陵)께서 마음의 자리를 물으심에 다음과 같이 말하고 있다.

한 물건이 있으니 밝고 또렷하여 거짓이 없고 사사로움이 없으며, 고요하여 움직이지 않으면서 큰 신령스런 지혜가 있습니다. 본래 나고 죽음이 없고 또한 분별도 없으며 이름이나 모양도 없고 언설도 없으나 허공을 삼키고 하늘과 땅을 온통 덮으며 빛과 소리들을 싸둘러서 체(體)와 용(用)을 갖추었습니다.

有一物 明明歷歷 無僞無私寂然不動 有大靈知 本無生死 亦無分別 亦無
名相 赤無言說 呑盡虛空 盖盡天地 盖盡色聲 具大體用.

이 한 물건은 항상 사람들의 본분 위에 있어서 발을 들 때나 내려
놓을 때나 경계에 부딪치고 인연을 만나는 곳에는 단단적적하고 적적
단단하게 사람마다 물건마다 분명하게 나타납니다. 온갖 베풀어 하는
일에 적연하면서 밝게 나타나는 것을 방편으로 부르기를 (마음)이라고
하고 (도)라고 하며 또는 (모든 법의 왕)이라고 하고 (부처)라고 합니다.
　此一物 常在人人分上 擧足下足時 觸境遇緣處 端端的的 的的端端 頭頭
上明 物物上顯 一切施爲 寂然昭著者 方便呼爲心 亦云道 亦云萬法之王 亦
云佛.

만법의 왕이 바로 마음임을 밝혔다. 그러므로 이 마음 밖에 어떤 법도
있을 수 없다. 이 마음을 알면 시간과 공간을 꿰뚫고 있는 진리를 모두
알 수 있게 되므로 생사윤회의 세계도 이 마음에 있고 생사의 초월도 여
기 있다.
이 마음은 누구나가 다 가지고 있는 것이다. 그러므로 누구든지 볼 수
있는 것이다.
보우국사는 이에 대하여 마음이 상대 세계에 끌려서 움직이기 때문에
생사윤회의 업을 지어서 고와 과보를 받는 것임을 말하고 있다.

여기에서 마음이라고 하는 것은 범부들이 허망하게 분별을 내는 마
음이 아니라 바로 그 사람의 고요히 움직이지 않는 마음입니다. 곧 이
러한 자기의 마음을 스스로 지키지 못하면 모르는 결에 허망하게 움직
여서 순간마다 경계의 바람에 동란됨을 입어서 여러 티끌 속에 빠져
자주 일어나고 자주 멸하면서 허망하게도 끝없이 나고 죽는 업의 고통
을 짓게 됩니다.
　所以名此心者 非是凡夫 妄生分別之心 正是當人 寂然不動底心也 如心自
心 不能自守 不覺妄動 忽忽然 被境風動亂 埋沒六塵之裏 數起數滅 妄造無
窮 生死業苦.

그러므로 부처와 조사들이 일찍이 세운 원력으로 이 세상 중생들의 고를 없애기 위해서 세상에 나타나시어 대비심으로 '사람의 마음이 곧 부처임〔直指人心 本來是佛〕'을 가르쳐 주시어 그들로 하여금 오직 자기 마음의 부처를 깨닫게 하셨습니다.

　是以佛祖聖人 承宿願力 出現世間 以大悲故 直指人心 本來是佛 令其只悟心佛耳.

　우리가 가지고 있는 마음이 시공을 꿰뚫는 진리임을 알아야 한다. 인간의 마음이 우주의 마음이요, 인간의 마음이 일체사물의 마음이다. 그러므로 내 마음을 알면 일체를 알고 내 마음을 바로잡으면 일체를 바르게 살릴 수 있다. 나를 바르게 하고 남을 바르게 하는 이가 바로 불보살인 것이다.

　그러면 어떻게 하면 형상 없는 내 마음을 볼 수 있는가에 대하여 보우국사는, "전하께서 응당 자기 마음의 부처를 보십시오. 모든 정사의 틈을 내어 전상(殿上)에 정좌하여 온갖 착한 것이나 악한 것을 모두 사량하지 말고, 몸과 마음까지도 일시에 모두 놓아 버리기를 마치 쇠나 나무로 만든 불상처럼 되면 나고 멸하는 허망한 생각이 다 없어지고 다 없어졌다는 것마저도 없어져서 고요한 가운데 마음자리가 적연하여 움직이지 아니하고 의지할 데가 없어져서 몸과 마음이 홀연히 비어지는 것이 마치 큰 허공에 기댐과 같게 된 것입니다. 여기에서 다만 밝고 또렷또렷한 것이 앞에 나타날 것이니, 이런 때에 부모에게 태어나기 전의 본래 면목이 어떤 것인가 자세히 살펴보십시오. 살펴자마자 곧 깨달으면 마치 사람이 물을 마시어 차고 더운 것을 스스로 아는 것과 같아서 남에게 집어 줄 수도 없고 남에게 설명하여 줄 수도 없습니다. 오직 한낱 신령스러운 빛이 하늘을 덮고 땅을 덮을 뿐입니다. 殿下 應觀自佛 萬機之暇 正坐殿上 一切善惡 都莫思量 身與心法 一時都放下 一如金木佛相似 則生滅妄念盡滅 滅盡的亦滅 関旬之間 心地寂然不動 無所依止 身心忽空 如埼太虛相似 這裏只箇明明歷歷 歷歷明明底現前 此時 正好詳看 父母未生前 本來面目 方舉便悟 則如人飲水 冷煖自知 枯與人不得 說與人不得 只是箇靈光 盖天盖地"라고 설법하고 있다.

'부모에게 태어나기 전의 나의 본래 면목'이란 바로 내 마음이니, 이 마음이 부처인 것을 깨달으면 다시 어디서 법을 구할 것이 있으랴. 자성을 보는 것이 견성이요, 자성은 자기의 마음이다. 자기의 마음은 적연부동하고 명명력력한 이 마음이다. 이 마음이 세상을 만들고 세상을 움직인다. 또한 나의 삶이 여기에 있고 나의 죽음이나 극복이 여기에 있다.

적연부동한 본래의 마음속에는 죽음이나 삶은 오직 물거품 같고 허공을 지나가는 기러기 발자취와 같다.

선은 마음의 본래의 모습을 밝히는 것을 종지로 삼는다.

황벽(黃檗) 희운(希運)도 "달마가 서천(西天)에서 와서 오직 한마음의 법을 전하여 일체중생이 본래 부처이니 수행을 빌지 않음을 바로 가르쳤다. 오직 지금 이 자기의 마음을 깨달아서 스스로의 본성을 보고 달리 구하지 말라"고 하였다.

선을 행하는 사람에게 있어서는 수행이 따로 없다. 자기 마음을 보는 것이 있을 뿐이다. 마음을 본 사람에게는 생과 사가 있는 그대로 밝게 알려져서 의심하거나 좋아하거나 두려워하지 않는다.

태고 보우국사는 이것을 "한낱 신령스러운 빛이 하늘을 덮는다 只是箇 靈光 盖天盖地"고 한 것에 주목할 필요가 있다. 이러한 경계에 있어서의 삶이나 죽음은 성스러운 법의 빛으로 나타날 뿐이다. 여기에 어찌 죽음의 두려움이 있겠는가.

5. 불승(佛僧)의 임종

불교 수행자나 신행자들이 죽음에 임해서 어떤 태도를 취하며 생명을 마쳤느냐 하는 문제는 그의 생사관을 보여 주는 것으로써 매우 중요한 뜻을 가진다고 하겠다.

먼저 우리는 석가세존이 열반에 드실 때에 아난다(ānanda)에게 자리를 보라고 분부하고 머리를 북쪽으로 두고 옆으로 누워 한쪽 다리를 깔고 다른 한쪽 다리를 그 위에 올려 놓고 고요히 열반에 드신 뒤에 수많은 사리(sarira)를 남겼다. 이 사실은 여러 가지 뜻을 시사하고 있으나, 석

존에게 있어서는 죽음이란 개념이나 상념이 전혀 없었음을 알아야 한다. 붓다는 이미 생존에 있어서 생사윤회를 떠나고 있었으므로 그의 죽음은 죽음이 아닌 것이다.

이제 불제자들이 죽음에 임해서 그 전후에 보여 주고 있는 사실을 기록에 의해서 고찰하겠다. 이것이 곧 불교의 생사관을 그대로 보여 주는 것이기도 하기 때문이다.

먼저 중국 불교사에 나타난 중국 불승들과 한국의 불승들에 대해 알아보겠다.

중국 불승들에게서 볼 수 있는 임종의 모습

《고승전 高僧傳》에는 많은 고승들의 행적이 기록되어 있는 중 임종의 전후에 보인 희유한 사실을 기록한 것은 약 2백70명에 달한다. 이 중에서 전기의 기록자 관점에 따라서 서로 다른 것이 있겠으나 대략 고승들이 임종이 가까워지면서 죽음에 대하여 어떻게 대처했느냐 하는 문제, 열반 후의 장례에 관한 문제, 임종 전후에 나타난 색상(色相)의 변화, 입적후에 나타난 상서(祥瑞) 등이 기록되어 있다.

중국 송나라의 승려였던 승함(僧含)은 평소에 건강하여 병이 없었으나 홀연히 대중에게 사별을 고하고 다음날 아침에 입적했으므로 그는 천명을 알았다고 말해지고 있다. 이런 일은 흔히 있는 일로써 불교 수행자는 지혜가 밝으므로 자기의 수명을 예지한다고 하겠다.

승현(僧顯)·법림(法淋)·승제(僧濟)·신소(神素)·선주(善冑)·담란(曇鸞)·혜명(慧命)·진왕(眞王)·도빙(道憑)·혜해(慧海) 등은, 임종에 이르러 《정토경》에서 설하고 있는 바와 같이 서방을 염상하여 일심으로 염불하고 경전을 독송하고 또한 평생 지은 죄를 참회하였다. 특히 선주는 앞에 불상을 안치하였다고 한다. 정토 신앙을 가진 사람의 임종에서 그의 앞에 불상을 봉안하고 독경하는 것은 극락정토에 왕생토록 하고자 하는 간병인의 배려이기도 하다.

또한 이러한 배려는 임종에 이르러서 망령된 업을 짓지 않도록 하기 위한 것이었다. 따라서 아미타 신앙자에게는 아미타불을, 미륵 신앙자에게

는 미륵불의 화상을 병실에 봉안하는 것이 당연한 것이다.

또한 불승들은 임종이 가까이 와서 시승이나 문도들에게 고별의 법문을 하는 것이 예사였다. 예를 들면 혜기(慧起)는 "제일의(第一義)인 공의 청정함을 설했다"고 하고, 법희(法喜)는 "삼계(三界)의 허망함과 오직 한 마음이 있음"을 설했다.

또한 임종에 사후의 장법(葬法)에 대한 유언도 행해지고 있다. 혜민(慧旻)은 "오직 정해진 율법에 의해서 장례를 치르라"고 유언하였고, 혜인(慧因)은 "세속의 장례가 허식에 치우치고 있으니 따르지 말고 간략하게 하라"고 하였다. 또한 여산(廬山)의 혜원(慧遠)은 "7일 동안 있다가 시체를 숲 속 소나무 밑에 두어 장사하라"고 하여 임장(林葬)을 유언하였다.

중국에서는 일반적으로 수장(水葬)·화장(火葬)·토장(土葬)·임장(林葬)의 네 가지가 있었다. 그 중 임장이란 들에 시체를 버려서 새나 범에게 먹게 하는 것이다. 그런데 〈사분율행사초 四分律行事抄〉에서는 이들 네 가지 중에서 화장이나 임장을 따랐다.(《속고승전》22)

기록에 의하면 보해(寶海)·법희(法喜)·길장(吉藏)·법언(法偃)·현완(玄琬)·승부(僧副)·통유(通幽) 등도 시체를 산야에 버려서 새나 짐승들에게 주라고 유언했다고 한다.

그러나 이와 같은 임장은 매장과 같은 후장(厚葬)은 아니더라도 너무나 인정상 처참한 것이므로 제자들이 유언에 따르지 않은 예도 있었다.

임종에 임해서 마지막 고별의 설법이 흔히 있었으니, 혜릉(慧陵)은 7일 7야 동안 법회를 열어 공덕을 쌓았고 지장(智藏)이나 명철(明徹) 등은 임금의 명으로 제를 베풀었다.

또한 죽음에 직면하여 남에게 폐가 되지 않으려고 스스로 목욕하고 입을 닦아서 몸을 장엄하기도 하였다. 그 예로는 법통(法通)·승은(僧隱) 등에게서 볼 수 있다. 법통은 향탕에 목욕하고 예불한 다음에 돌아누워 두 손을 가슴에 얹고 입적하였다.

혜소(慧韶)도 몸을 장엄하기 위해서 목욕하고 머리와 손톱 발톱을 깎고 입을 닦고 예배를 하였다. 이것은 인도의 옛 풍습에 따른 것이다. 또한 죽음에 임해서 남의 수고를 없애고 빨리 극락왕생하기 위해서 단식으로 생명을 마치기도 하였다. 혜사(慧思)는 스스로 자기가 들어갈 토굴 속

으로 들어가서 그 속에 이미 버려진 시체들을 정리하고 결가부좌하고 입적했다고 한다. 또한 소신공양(燒身供養)도 있다. 그 예로는 《양전 梁傳》〈망신편 亡身編〉,《속송고승전 續宋高僧傳》〈유신편 遺身篇〉에서 보인다.

또한 최근에 베트남 전쟁 때에 분신한 승려는 그것이 정치적인 것이라기보다는 신앙적인 소신공양이라고 할 수 있다. 왜냐하면 진리를 위한 무언의 항의를 몸으로써 보인 것이기 때문이다.

다음으로 고승들에게 있어서 볼 수 있는 생리적인 변화나 색상에 대한 것을 통해서 불교도들의 죽음에 대한 관심의 특이함을 알 수 있다.

《송고승전》에 보면 몸의 더운 기운이 남아서 머리 위에 있었음을 보이고 있다. 〈지취전 智聚傳〉에는 "명이 끊어졌는데 용모가 남아서 정수리가 더웁고 몸이 유연하여 모두 평일과 같으니 이것은 수행의 과보가 나타난 것이다"라고 하고 지의(智顗)의 제자인 〈관정전 灌頂傳〉에는 "색의 용모가 기쁨을 띠면서 홀연히 서거하여, 몸이 유연하여 정수리가 더웠다"고 하고, 〈정림전〉에는 "온몸이 찬데 오직 정수리만은 지극히 더웠다"고 하였다.

불교에서는 죽음을 수명(壽)과 더운 기운(煖)과 의식(識)이 몸에서 떠나는 것이라고 생각하고 있다. 《구사론 倶舍論》권5에 보면 "목숨의 뿌리는 수명이니 능히 더운 기운과 의식을 가지고 있다"고 하고, "수명과 더운 기운과 의식의 세 가지가 몸을 버렸을 때에 죽음이 있다 命根體即壽能持煖及識 壽煖及與識三法 捨身時所捨身"라고 한 바와 같다. 그러므로 임종에 의식과 더운 기운이 몸의 위쪽에서 아래로 점차 떠날 때에는 지옥이나 축생 등 악취에 태어나고, 반대로 아래로부터 위로 점차 떠나갈 때에는 좋은 곳으로 다시 태어난다고 하여 배꼽에 머물면 인간계로 태어나고, 가슴에 머물면 천계(天界)에 태어나고, 정수리에 머물면 아라한과(阿羅漢果)를 얻는다고 하고 있다.(《구사론》권10)

또한 《유가론 瑜伽論》권1에서는 "임종에 임해서 악업을 지은 자는 의식이 위로부터 없어져서 몸이 차가워지면서 심장이 있는 곳으로 이른다. 선업을 지은 자는 의식이 아래로부터 없어져서 몸이 차가워진다. 이렇게 의식이 버려져서 심장에 이른다. 마땅히 알지니 의식이 버려지는 곳에 따라서 몸이 차가워지는 것이다"라고 하였다. 따라서 혜만(慧滿)은 "따뜻한

기운이 밑에서부터 위로 올라와서 입에 이르러서 목숨이 끝났다"고 하여 그는 아라한과를 얻었다고 말한다.

또한 손가락이나 혀 등의 유해의 형상도 죽음을 나타내는 것으로 기록되고 있다. 곧 초과(初果)를 얻으면 한 손가락을 펴고, 제2과인 일래과(一來果)를 얻으면 두 손가락을 편다고 하고, 세 손가락을 펴면 제3과인 불환과(不還果)를 얻는다고 하였다.

또한 혀에 대하여 〈라집전 羅什傳〉에 보면 "만약에 말한 것이 그릇됨이 없으면 마땅히 분신한 뒤에 혀가 타지 않는다. 진(秦) 홍시(弘始) 11년 8월 20일, 장안에서 입적하니 이때는 진(晋)의 의희(義熙) 5년이다……. 시체를 불에 태움에, 나무가 없어져 형체가 부서졌는데 오직 혀만은 재가 되지 않았다"고 하였다.(《양전》 권2) 이것은 그가 법을 홍포함에 그릇됨이 없었음을 혀로써 증명한 것이다.

또한 시체가 썩지 않는 것은 계율을 지킨 것이라고 한다. 〈지도전 智道傳〉에 "이때가 더운 여름인데 시체가 썩지 않아 뭇 사람들이 놀랐다. 이것은 지계(持戒)의 힘이다"라고 하고, 또한 임종의 색상(色相)에 대하여 《유가론》 권1에서 "선심을 가진 자가 죽을 때에는 안락하게 죽고, 악심을 가진 자가 죽을 때에는 고뇌하면서 죽는다"고 하였으며, "선심을 가지고 죽으면 안락하게 죽으며 색상도 변하지 않으나, 악심을 가진 자는 죽을 때에 땀을 흘리며 색상도 흩어진다"고 말하고 있다.

또한 천지자연의 현상이나 금수들에게 이변이 일어나서 슬퍼하거나 천지가 진동하는 일이 있다고도 한다. 이것은 붓다의 열반 때에 대지가 진동했다는 것을 위시해서 축법혜(竺法慧)가 "내가 죽은 뒤에 3일 동안 폭우가 와서 성문이 물에 잠겨 물 깊이가 한 길이나 되어 사람이 많이 빠져서 죽을 것이다"라고 하고, 혜원(慧遠)은 "임종에 이르러 택주(澤州)의 본사 강당의 기둥과 고좌의 네 다리가 동시에 부러진다"고 말하여 죽기 전에 이런 사실을 예견하였다.

또한 정토 신앙자에게서 아미타불의 내영의 상서로운 징후를 보기도 한다. 가령 혜명(慧命)의 전기에 "정좌하고 가부좌하여 서쪽으로 향하여 염불하니 부처님이 오시는 것을 보고 합장하면서 좋아하니 뭇 사람이 모두 꿈에 천인이 내려와서 깃발이 태양을 비추고, 집안에 있는 사람이 기

이한 향기와 음악을 들었다"고 하였다.

또한 중국의 선사들에게서 볼 수 있는 의연한 입적의 예도 수없이 많이 있다.

먼저 4조 도신(道信)은 당 고종 2년에 입적할 때에 제자들에게 "일체 제법을 모두 해탈하고 있으니 너희들은 각자 마음을 잘 지켜서 미래 중생을 교화하라"고 했다. 또한 5조 홍인(弘忍)은 입적에 가까워서 대중들을 모이게 하고 "나는 이제 일을 다 마쳤다. 내가 갈 때가 되었으니 그리 알아라"라고 말하고, 그 길로 방장실로 들어가서 결가부좌하고 앉아 열반에 들었다.

또한 6조 혜능(慧能)은 선천(先天) 원년(712) 고향으로 돌아가기 1년 전에 옛집인 국은사(國恩寺)에 보은탑(報恩塔)을 세우게 하고 이듬해 7월에 문인들에게 하직하고 국은사로 가서 한 달이 지난 8월 3일에 이상한 향기가 집에 가득하더니 흰 무지개가 땅에서 뻗어나자 가부좌한 채로 갑자기 천화하였다고 《전등록》에서 전한다. 그의 육체는 문인들이 교칠(膠漆)하여 미라로 된 채 1천2백 년이 지난 지금도 소주(韶州) 남화사(南華寺)에 모셔져 있다. 이상은 중국의 옛 고승들의 입적에 대한 것을 기록에 따라서 소개한 것이며, 우리나라에서도 이런 예는 자고로 허다하다.

한국 불승의 임종 모습

《동사열전 東師列傳》에 기록된 것에 의해서 몇 분의 고승을 예를 들어 보겠다.

원효대사는 입적하자 그의 아들 설총(薛聰)이 원효의 모습을 소상으로 만들어 분황사에 봉안하였는데, 아버지의 곁에서 절을 하자 원효의 소상이 홀연 고개를 돌려 아들을 돌아보았다고 하고, 지금도 그 소상이 돌아본 채로 있다고 기록하고 있다. 이것은 원효의 죽음은 죽음이 아닌 것을 나타낸 것이다. 진에서 속을 버리지 않는 자비를 보인 것이다.

또한 신라의 지증국사(智證國師)는 가부좌하고 임종에 즈음하여 대중에게 법을 설하고 입적했다고 한다. 신라 왕가에 태어나 중국으로 건너가서 구화산(九華山)에서 75년 동안 머물고 입적한 지장(地藏)법사(696-794)

는, 당 현종 때에 99세 되는 해 7월 30일에 대중들을 모아 놓고 작별을 고한 다음 가부좌한 채로 열반에 들 때 유언을 남기기를 "내가 열반한 뒤 내 육신이 썩지 않으면 그대로 개금하라"고 하여 제자들이 그대로 유해를 독 안에 넣어 남대(南台)에 모셔두었다가 3년이 지난 후 안장하기 위해서 항아리를 열어보니 결가부좌한 채 그대로였으며 얼굴빛이 그대로였고 피부가 유연하며 항아리 속에는 향기가 그윽하였다. 그래서 797년에 등신불(等身佛)로 안장하고 탑을 세웠다. 오늘날까지 이 등신불이 전해지고 있다.

고려의 보조선사(普照禪師)는 임종이 가까워지자 석존과 같이 오른쪽 옆구리를 땅에 대고 입적하였고, 동진(洞眞)대사는 80세에 이르러 열반을 미리 준비하여 목욕재계한 뒤 대중을 모아 놓고 교훈을 내리기를 "나는 이제 떠나련다. 여러분은 부디 여기에 잘 머물러서 정진하라" 하고 방으로 돌아가서 결가부좌를 하고 입적하였다.

또한 보조국사는 태안(太安) 2년 3월 27일에 평상시와 같이 설법하고 결가부좌를 한 채로 열반에 들었다. 그때에 얼굴빛이 그대로 살아 있어 살아 있는 사람과 같았고, 다비 뒤에 크고 작은 사리(sarīra, 身骨) 30과를 남겼다.

또한 고려말의 태고(太古) 보우국사(普愚國師)는, 우왕(偶王) 8년에 임종에 임해서 열반게(涅槃偈)를 남기고 82세에 입적하니 사리를 남겨서 네 곳에 안치했다. 또 벽송(碧松)선사는 중종(中宗) 29년 겨울에 여러 제자를 모아 놓고 《법화경》을 강설하다가 〈방편품 方便品〉에 이르러 탄식하면서 "오늘 이 노승이 여러분을 위해서 적멸상을 보이고 가리니 여러분은 밖으로 향해서 찾지 말고 더욱 힘쓰라" 당부하고, 시자에게 차를 달여오라 하여 그 차를 마시고는 문을 닫고 단좌하여 입적하니 입적한 뒤에도 얼굴빛이 변함이 없고 팔다리는 마치 살아 있는 사람처럼 부드러웠다고 한다. 다비를 모시니 정골(頂骨) 한 조각에 영롱한 사리가 알알이 붙박혀 있었다고 한다.

또한 청허 서산(西山)대사는 선조 37년 1월 23일 원적암에서 조용히 열반을 준비하고, 눈이 쏟아지던 그날 가까운 산내 암자를 두루 찾아가서 부처님께 절한 뒤에 방장실로 돌아와서 목욕재계하고 가사장삼을 수

한 뒤에 부처님전에 향을 태우고 법상에 올라 설법하고 붓을 가져오라 하여 자신의 모습을 그린 영정을 보고 "80년 전 저것이 나이더니 80년 뒤 내가 저것이구나 八十年前渠是我 八十年後我是渠"라고 시를 한 수 쓰고, 유정(惟政)과 처영(處英)에게 보내는 글을 남기고 가부좌를 한 채 입적하니 영골 1편과 사리 2과를 남겼다.

또한 사명대사(泗溟大師)는 광해군 2년 8월 26일 병상에서 몸을 일으켜 대중을 불러모으시고, 마지막 설법을 하기를 "지·수·화·풍으로 이루어진 이 몸은 이제 진여의 세계로 돌아가련다. 무엇 때문에 쓸데없이 오가며 환구(幻軀)를 괴롭히랴……. 나는 적멸계로 돌아가서 대화(大化)에 순응하리라"하고 가부좌한 채로 태연히 입적하였다.

인조 때의 편양(鞭羊)종사는 입적할 때에 기이한 향기가 충만하고 7일 만에 다비를 하였으나 안색이 변하지 않았고, 다비 후 정골 1편이 불 밖으로 튀어나오고 5과의 사리를 현시하였다.

풍담(楓潭)종사는 현종 6년에 입적하니 임종게를 지었는데

기괴한 이 신령스런 물건이
임종에 이르러 더욱 쾌활하도다.
죽고 삶에 달라짐이 없고
교교히 가을 하늘에 달이 밝도다.
奇怪這靈物 臨終尤快活.
死生無變容 皎皎秋天月.

라고 읊었다. 다비날까지 얼굴빛이 변치 않았다고 한다.

또한 조선 중기와 후기의 고승대덕 중에서도 몽월(夢月) 영홍(泳弘) 스님은 교를 떠나서 선으로 들어가, 드디어 건봉사에서 염불만일회에 동참하여 염불삼매에 든 채 입적하니 상서로운 기운이 무지개처럼 뻗쳤다. 스님의 몸에서 찬란한 빛이 발했고 사리 48과를 시현하였다.

이뿐만 아니라 근세나 현대에 있어서도 중국이나 우리나라의 선사나 강백들이 열반에 이르러 담담하게 입적하고 많은 사리를 시현한 분은 일일이 예시할 수 없이 많다.

또한 티베트 라마불교에서 현시되고 있는 달라이 라마의 전생(轉生)의 예도 불교의 죽음에 대한 차원 높은 세계와 그의 극복을 보이는 것이다.

불교에서는 삶과 죽음이 다른 것이 아니며, 죽음이 생명의 단멸이 아니고 새로운 인연으로 이어지는 새로운 계기가 될 뿐이다. 이러한 생사관을 단지 이론이나 믿음만이 아니고 불승들에게서 실증되고 있는 것이다.

사리라고 하는 것은 생사가 세속에서는 있으면서 진실로는 없는 것임을 실제로 보여 주는 것이다. 생사 속에 생사가 없이 영원히 지속되는 우주적 생명의 진실을 보여 주는 것이다.

이것이 석가모니불로부터 시작되어 오늘날까지 고승대덕들의 사리시현으로 이어지고 있다. 또한 등신불이나 전생의 사실도 생사불이의 진리를 보이는 불가사의한 불보살의 방편임을 알 수 있다.

6. 맺음말

이상 불교에서의 죽음 문제를 해결하는 교설을 살펴보았다. 불교에서의 죽음 극복은 죽지 않는 것이 아니다. 생사 속에서 그대로 생사가 없는 참된 마음을 갖는 것이다. 이 마음은 낳고 죽는 것이 없기 때문이다. 이 참된 마음을 안 사람은 생사를 벗어난다.

불교의 생사 문제와 생사를 벗어나는 것에 대한 간결한 가르침이 보조국사의 진심직설(眞心直說)에서 설해졌다. 이제 본 논문의 결론으로 불교의 생사관을 알 수 있는 가르침을 소개하겠다.

"일찍이 견성한 사람은 생사를 벗어난다고 하였습니다. 그런데 과거의 조사들은 다 견성한 사람이지만 모두 생사가 있었고, 지금 세상의 수도하는 사람들도 다 생사가 있으니 어떻게 생사를 벗어난다고 할 수 있겠습니까? 或曰 豈聞見性之入 出離生死 然, 往者諸祖 是見性人 皆有生有死 令現見世 間修道人 有生有死 如何 出生死耶"하고 어떤 이가 물었다.

이에 대하여 보조국사는 생사가 본래 없는 것인데 망령되게 있다고 헤아린다. 어떤 사람이 눈병으로 없는 허공에 꽃을 볼 때에 눈병 없는

사람이 허공에 꽃이 없다고 일러 주어도 그 사람은 그 말을 믿지 않다가 눈병이 나아서 허공의 꽃이 저절로 없어져서야 비로소 꽃이 없음을 믿게 된다. 그러나 그 꽃은 없어지기 전부터 원래 없는 허깨비였지만 병자가 망령되이 꽃이라 집착하였을 뿐이요, 그 본체가 참으로 있는 것은 아니었다.

이와 같이 사람들이 망령되게 생사가 있다고 여기는데 생사를 초월한 사람이 저들에게 본래 생사가 없다고 일러 주지만 그것을 믿지 않았다가 하루아침에 망심이 쉬어 생사가 저절로 없어지고 나서야 비로소 본래 생사가 없는 줄을 알게 된다. 생사가 없어지기 전에도 생사가 실제로 있는 것이 아닌데 생사가 있다고 그릇 인정한 것이다.

그러므로 경에서 "선남자야, 일체중생이 원래 없는 과거로부터 지금까지 갖가지로 뒤집혀서 어지러운 사람이 사방에 방위를 혼동하듯이 사대(四大)를 제 몸으로 삼고, 또 육진(六塵)의 반연하는 그림자를 제 마음의 현상으로 삼는다. 비유하면 병든 눈으로 허공의 꽃이 허공에서 사라진 것을 보더라도 사라진 꽃이 있다고 할 수 없음과 같으니 왜냐하면 이것은 생긴 곳이 없기 때문이다. 일체중생들은 생멸이 없는 데에서 망령되게 생멸을 보기 때문에 생사에 윤회한다고 말한다"라고 하였다.

이 경에 의하여 진실로 알아라. (원각(圓覺)의 진심)을 사무쳐 깨치면 본래 생사가 없음을 알고서도 생사를 벗어나지 못하는 것은 아직 공부가 투철하지 못하기 때문인 줄 안다.

曰 生死本無 妄計爲有 以人病眼 見空中花 無病人說無空花 病者不信 目病若無 空花自滅 方信花無 只花未滅 其花亦空 但病者 妄執爲花 非體實有也 如人妄認 生死爲有 或無生死人 告云 本無生死 彼人不信 一朝妄息 生死自除 方知生死 本來是無 只生死未息時 亦非實有 以忘認生死有.

故 經云 善男子 一切衆生 從無始末 種種顚倒 如迷人 四方易處 妄認四大 爲自身相 六塵緣影 爲自心相 譬彼病目 見空中花 乃至如衆空花 滅於虛空 不可說言 有定滅處 何以故 無生滅故 一切衆生於無生中 妄見生滅 是故說 名輪轉生死 據此經文 信知達悟 圓覺眞心 本無生死 令知無生死 而不能脫 生死者 功去不到故.

여기에서 보조국사가 말씀한 바와 같이 생사가 본래 없다고 보는 것이 불교의 생사관이다. 그러나 생사가 현실적으로 있다는 망령된 마음에서 있다고 집착했을 뿐이다. 그러므로 죽음의 극복이라는 것도 있을 수 없다. 죽음이 없는데 어찌 죽음의 극복이 있을 수 있겠는가.

죽고 삶이 마치 본래 없는 공중의 꽃을 눈병 환자가 있다고 하는 것과 같은 것인데 그렇게 느끼는 것은 참된 마음이 아니다. 참된 마음으로 생사가 없다는 것을 알면 진실로 죽음도 극복된다. 그때의 마음이 (원각의 진심)이다. 그래서 이 원각의 진심을 알기 위해서 선을 닦아서 견성하거나 염불삼매를 닦는 것이다.

진심을 사무쳐 깨친 것이 견성이요, 부처를 본 것이다. 생사가 없는 진심을 가졌으니 어찌 죽음의 두려움이 있으며, 생사를 떠난 영원하고 절대적인 진리인 부처를 보아서 부처와 하나가 되었으니 안온하고 장엄하며 거룩하지 않으랴.

그러므로 보조국사는 다시 경문을 인용하였다.

암바(菴婆, āmpā)라는 여자가 문수보살께 "생이 바로 생이 아닌 법을 바로 알았사온데 무엇 때문에 생사에 흘러다니나이까" 하고 물었다. 문수보살께서 "그 힘이 아직 충실하지 못하기 때문이다"라고 하셨다. 그 뒤에 진산주(進山主, 玄妙, 835-908, 文益의 법손)가 수산주(修山主, 龍濟, 문익의 제자)에게 묻기를 "생이 바로 생이 아닌 법인 줄 분명히 알았는데 왜 생사에 흘러다니나이까" 하였다. 수산주는 '죽순이 자라서 대가 되는 것이지만, 지금 당장 그것으로 뗏목을 만들어 쓸 수는 없다'고 하였다.

그러므로 생사가 없음을 아는 것은 생사가 없음을 체험함만 못하고, 생사가 없음을 체험하는 것은 생사가 없는데 계합함만 못하며, 생사가 없음에 계합하는 것은 생사가 없음을 쓰는 것만 못한 줄 알 수 있다.

그런데 요즘 사람들은 아직도 생사가 없다는 사실을 미처 알지 못하는데 어떻게 생사가 없음을 체험하겠으며, 어찌 생사가 없다는 사실에 계합하고 또 생사가 없는 경지를 써서 누릴 수 있겠는가. 그러므로 망령되이 생사를 인정하는 자는 생사 없는 법을 믿지 못하는 것이 당연하지 않느냐.

故敎中說 菴婆女問 文殊云 明知生是不生之法 爲甚 被麼 生死之所流 文殊云 其力未忠故 後有進山主 問修山主云 明知生是不生之法 爲甚麼 却被生死之 所流修云 畢竟 成竹去 以今作筏使 得麼 所以 知無生死 不知體無生死 體無生死 不知契無生死 契無生死 不如無用生死 今人尙不知無生死 況體無生死 契無生死 用無生死耶 故認生死者 不信無生死法 不亦宜乎.

우리는 여기에서 생사가 없음을 알고 체험하고 계합하여 그 경지를 자유자재로 누리는 경지에까지 가서 비로소 생사를 떠날 수 있는 것이다. 불승의 수행이나 염불은 바로 이런 세계를 얻는 것이다. 생사를 마음대로 누린다는 것은 생사에 자재한 것이니 불보살의 선교방편이다. 불승들의 수행이나 염불은 바로 이런 세계로 가는 방편이다.

모든 부처님의 가르침은 바로 생사를 마음대로 누리는 자재인이 되는 길이다. 여기에 생사가 어디 있으며 생사를 떠난다는 말도 있을 수 없고 죽음의 극복이라는 말도 서지 않는다.

그러나 현실적으로는 엄연히 생사가 있으므로 이것을 어떻게 극복하고 초월하느냐의 문제가 있다. 불교는 생사를 떠난 안온한 삶, 즐거운 삶, 거룩한 삶을 위해서 8만 4천의 법문이 설해진 것이다.

죽음의 문제는 결국 개인에 의해서 결정되므로 서로 다를 수가 있다. 그러나 다양한 생사관이 모두 무한한 생명, 불멸의 생명을 파악하는 방법에 있어서 그것이 결정된다. 자고로 수많은 인간들이 취한 유형을 보면 대략 다음과 같은 것이 보인다.

첫째, 육체적 생명을 영구히 보존시키고자 하는 일이다. 이는 불사약을 구하거나 신선과 같은 것을 상정하여 죽지 않는 신선이 되는 약을 만들려고 하거나 수련을 한다. 이것은 죽음과 싸워서 이기려고 하는 것이다.

둘째, 생명은 유한한 것임을 체념하고 살 때까지 열심히 굽히지 않고 살아서 자기의 할 일을 다하는 이지적이요 합리적인 삶이다. 이것을 흔히 철학자들이나 일반 생활인 중에서 볼 수 있다.

셋째, 죽은 뒤에도 영혼의 생명은 영구히 존속된다고 믿음을 가지거나 어떤 절대자에 귀의하고 영혼불멸을 믿는 신앙생활이나 절대자의 상정으로 해결하려고 한다. 미개인의 영혼관을 비롯하여 그리스도교나 유대

교의 천국 사상이나 힌두교의 생천 사상이 이에 속한다. 그러나 이 문제는 과학의 발전과 비판 정신의 발달로 사후 생명의 문제에는 인간이 실증하고 확인할 수 있는 한계 밖에 있다는 것을 알게 되었다.

넷째, 자기의 소아적인 생명을 대신해서 보다 높은 가치에 바침으로써 만족하고 비약시키려고 하는 일이다. 이것은 위대한 애국자나 전쟁에서 고귀한 죽음을 택하는 군인, 사랑하는 사람을 위한 순결한 죽음, 종교인의 순교, 예술인의 예술적 생명을 위한 노력 등이 이에 속한다. 이것은 자기가 보다 높은 대상과 하나가 되어 만났을 때에 이루어진다. 이러한 죽음들은 객관적인 대상에 따라서 결정되는 것이다.

다섯째, 현실생활 속에서 영원한 생명을 감득하여 그것과 하나가 되는 일이다. 시간적으로는 영원한 지금을 감득하고 공간적으로는 일체사물에게서 보편적인 우주적 생명을 감득한다. 위대한 예술인, 선 수행자, 염불자나 범신론적인 세련된 종교인에게서 볼 수 있다. 이들에게서는 생사의 문제가 현실 속에서 해결된다. 죽음과 삶을 떠날 수 없는 지상의 현실생활이 그대로 영원한 생명으로 바뀐다.

여섯째, 죽음을 의식하면서 이것을 망각하려고 하거나 망아의 경지에서 우주 생명을 보는 일이다. 약물 복용이나 음주로써 죽음으로부터 도피하거나 요가의 무상삼매(無想三昧)에 이르러서 우주아를 얻는다. 이런 일들은 죽음을 인식하여 그로부터 떠나고자 하는 잠재 의식이 전제하고 있다.

일곱째, 생사일여의 자성을 깨달아서 삶이 삶이 아니고 죽음이 죽음이 아니라는 신념으로 죽음을 초극하고 피하거나 거부하는 것이 아니고, 있는 그대로 받아들이면서 적극적으로 사는 태도이다. 여기에서 죽음이라고 하는 것을 삶의 보람으로 승화시키는 것이다. 진리 그대로의 삶 속에서 안심입명하는 것이다. 삶과 죽음에 대한 차원 높은 자각과 흔들림 없는 신념이 있다. 붓다의 깨달음에서 열반에 이르는 전생애가 바로 이것을 보여 주고 있다.

인간의 죽음 문제는 차원 높은 종교적 신념과 자각, 그리고 진리의 실천인 삶을 통해서 비로소 해결될 수 있는 문제라고 생각된다.

45

지옥엔 어떤 사람이 가는가

1. 지옥의 구조

지옥이라는 말은 인도의 말로 '나라카(naraka)'라고 한다. 불교가 중국에 들어오기 전에는 중국이나 한국에서 이 말이 쓰이지 않았다. 지옥이라는 말은 '나라카'의 의역이지만, 음역으로는 날락가(捺落迦)·나락(奈落)이라고 한다.

이러한 지옥은 어떤 구조를 가지고 있는가.

지옥의 수효와 그 종류·크기 등에 대하여는 여러 경전에서 여러 가지 설이 설해지고 있으나, 특히 《구사론》·《대비바사론》 또는 《정법념처경 正法念處經》을 통해서 알아볼 수 있다.

《구사론》에 의하면 팔열지옥(八熱地獄)이 있어, 여덟 개의 지옥이 중첩하여 있는데 그 위치는 섬부주(贍部洲, 우리가 살고 있는 대지)의 밑에 있다고 한다. 이제 그것을 위에서부터 들면 다음과 같다.

맨 위에 등활(等活)지옥, 그 다음에 흑승(黑繩)지옥, 그 밑에 중합(衆合)지옥, 그 밑에 호규(號叫)지옥, 그 밑에 대규(大叫)지옥, 그 밑에 염열(炎熱)지옥, 그 밑에 대열(大熱)지옥, 그 밑에 무간(無間)지옥이 있는데 맨 밑에 있는 무간지옥은 특히 어느것보다도 크니, 한쪽 길이가 9만 유순(由旬, 1유순은 약 4백 리)의 입방체(立方體)라고 한다.

그러나 《대비바사론》에서는 이들 여덟 개의 지옥이 수직으로 겹쳐 있는 것이 아니고 수평으로 벌려져 있는데, 그것은 무간지옥을 중심으로 일곱 개의 지옥이 쭉 둘러 있어 마치 큰 성곽을 중심으로 많은 취락이 둘러싸여 있는 것 같다고 하였다.

2. 지옥의 형벌

그러면 이러한 지옥에서는 어떤 형벌이 가해지고 있는가.

각 지옥의 이름이 말하고 있듯이 등활지옥에서는 죄인이 벌을 받아서 괴로움으로 죽게 되면 다시 살려내서 잠시 동안 삶을 즐기게 했다가 다시 죽도록 괴롭히는 것을 되풀이하는 지옥이요, 그 밑의 흑승지옥은 옥졸이 먹실로 죄인의 몸을 구분하여 토막토막 잘라내는 지옥이요, 중합지옥은 모든 괴로움이 한꺼번에 밀어닥치는 지옥이요, 호규(규환)지옥은 죄인이 고통을 참지 못하여 울부짖는 소리가 가득 찬 지옥이요, 대규지옥은 고통으로 울부짖는 소리가 너무도 커서 귀가 찢어지는 지옥이요, 염열지옥은 타는 불 속에서 몸이 타는 지옥이요, 대열지옥은 더 뜨거운 불속에서 괴로움을 당하는 지옥이다. 무간지옥은 죽고 사는 간단(間斷)이 없이 죽음만이 계속되는 지옥이다.

이러한 지옥은 이것으로 그치는 것이 아니고 어떤 지옥이든지 네 벽에 한 개씩 문이 있어, 하나의 문을 나가면 네 개의 또 다른 부속지옥이 있으니, 결국 모두 합해서 1백28개의 부속지옥이 있다.

중합지옥의 한 예를 들어서 지옥의 무서운 벌을 알아보겠다. 《왕생요집 往生要集》에 나오는 사음죄인(邪淫罪人)의 예를 보면, 지옥에 들어간 죄인을 지옥의 옥귀(獄鬼)가 잡아서 칼날 같은 잎이 우거진 나무 숲 속에 던진다. 그 나무의 꼭대기를 보니 어여쁜 여인이 앉아 있다. 여자를 본 죄인은 그 나무로 기어오르나, 아래로 드리운 칼날 같은 잎에 온몸이 찢기는데도 미친듯이 기어 올라가서 그 여자에게 가까이 가자마자 그 여자는 지상으로 내려와서 요염한 웃음을 지으며 욕정에 찬 눈으로 죄인을 유혹하면서, "나는 당신이 그리워서 당신을 찾아서 이리 왔는데 어찌하여 당신은 내 곁에 있지 않고 거기에 계십니까. 왜 나를 포옹해 주지 않나요" 한다. 이것을 본 죄인은 불붙는 욕정으로 나무를 다시 내려오니, 칼날 같은 나뭇잎이 이번에는 위로 향해서 뻗치면서 또다시 온몸을 베고 찢으니, 그래도 애써 그 죄인은 지상으로 내려온다. 그때 또다시 그 여인은 나무 끝으로 가 있다. 죄인이 그를 보자 또다시 나무를 기어 올라간

다. 이렇게 하여 백천억 년 동안 자기의 탐욕에 끌려서 이 지옥에서 괴로움에 허덕인다고 하였다. 그런데 이 지옥에 딸려 있는 16개의 부속지옥 중에 악견처(惡見處)라는 지옥이 있는데, 이 지옥은 남의 집 자녀에게 삿된 음행을 강요한 사람이 떨어지는 곳이다. 이곳에는 죄인의 자식도 같이 이 지옥에 와 있다. 지옥의 옥귀가 쇠몽둥이·쇠꼬챙이를 가지고 죄인 자식의 음부를 찌르고 쇠갈고리로 그의 음부를 또 찌른다. 죄인은 자기 자식이 이런 고통을 당하는 것을 보고 슬픔과 괴로움을 참지 못하게 된다. 그러나 이러한 괴로움보다도 16배나 더한 괴로움을 받는, 불로 몸을 태우는 벌을 받는다. 그리고 나서는 거꾸로 매달아 이글이글 끓는 쇳물을 항문에 부어넣으니, 숙장(熟藏)·대장·소장이 모두 타면서 그 쇳물이 드디어 입으로 흘러 나오게 되는데, 이러한 괴로움을 수십만 년 동안 당하게 된다.

3. 지옥 설정의 취의

그러면 이러한 지옥설은 결국 무엇을 말하고 있는가.

《구사론》〈기세간품 器世間品〉에 보면 "또한 그들 여덟의 모두에 십육 증(十六增)이 있으니 세존에 의해서, '이와 같이 그들은 팔지옥이라고 일컬어지니, 벗어나기 어렵다. 흉악한 자의 업에 의해서 충만되었으니, 또한 하나하나에 16의 증(utsada)이 있다……'고 한 바와 같이, 이들 지옥에는 흉악한 자의 업으로 가득 차 있다"는 것이다. 다시 말하면 지옥에 가는 죄인은 이 땅에서 살아 있을 때에 지은 악업에 대해서 그 업의 보를 받는 곳이다.

그러면 이러한 지옥을 어찌하여 설정하였는가.

인간은 스스로 자기가 지은 업에 의해서 반드시 그 과보를 받는 것인데, 그런 것을 모르고 죄를 짓고 사는 것이 인간이다. 그러므로 이러한 지옥을 설정하여 실제로 지은 업보를 받음으로써 다시는 죄를 짓지 않게 하기 위해서는 부득이 이런 방편이 필요한 것이다. 그러므로 지옥의 괴로움은 그리스도교에서 말하는 하나님의 벌과는 다르다. 곧 지옥의 옥고

는 그것을 통해서 자기의 업을 소멸하여 이고득락(離苦得樂)하게 하려는 부처님의 선교방편이다.

4. 누구나 갈 수도 안 갈 수도 있다

불교의 정토문에는 인간은 생사윤회를 벗어나지 못하는 범부인지라, 제 아무리 애를 써도 자력으로는 심히 무거운 숙업을 없앨 수 없다고 보아, 오직 불보살의 자비원력에 의해서만 구제될 수 있다고 가르치고 있다. 법 장보살이 세상의 모든 중생을 구제하지 않으면 끝내 부처가 되지 않겠다 는 서원을 세우니, 그 서원이 이루어져서 아미타불의 본원력이 있게 된 것이다. 그러므로 아무리 큰 죄인이라고 하더라도 아미타불을 진심으로 신락(信樂)하여 정토에 낳기를 바라서 부처님을 염하면 지옥에 가지 않는 다고 설한다.

여기에서 지옥에 가는 자와 안 가는 자의 차이가 명확히 드러난다. 내 가 죄를 짓고 사는 범부라는 것을 깨닫지 못하고 죄업을 계속해서 짓는 자는 지옥에 갈 것이요, 그렇지 않고 나는 무시 이래로 오악중죄를 지은 죄업으로 생사윤회를 거듭하고 있는 범부라는 자각을 가지고 오직 부처 님의 자비원력에 의지하여 구제받고자 하는 마음만 가지면 지옥을 거치 지 않고 곧바로 정토로 직행할 것이다.

그러하니 지옥에 가고 극락에 가는 것은 한마음을 어떻게 갖느냐에 따 라서 즉각에 결정된다. 지옥에 가는 자가 따로 어디 있으며 극락에 가는 자가 따로 어디 있으랴.

그러면서도 지옥에 가는 자는 많고 극락에 가는 자는 희유하다.

인과법칙에 의해서 지옥이 있고, 인과를 초월해서 불보살의 구제가 성 취되니, 모두 다같이 불국정토로 직행하자.

원측법사의 교학과 그의 위치

1. 원측법사의 생애

원측의 출생과 수학

우리나라가 낳은 신라시대의 고승 몇몇 분을 꼽을 때에 원측법사를 빼놓을 수 없게 된다. 왜냐하면 그의 교학이 유식학(唯識學)의 대가였을 뿐만 아니라 남과는 다른 학풍과 생애와 지위를 가지고 있었다는 것을 잊을 수 없다. 우선 그의 교학을 간단히 소개함에 있어서 그의 생애와 학풍과 지위를 알아보고자 한다.

원측법사의 휘(諱)는 문아(文雅)요, 자(字)는 원측(圓測)이니, 신라 왕손으로서 진평왕 35년(613)에 탄생하여 3세 때에 출가하여 15세에 어린 몸으로 청운의 꿈을 품고 구도의 길을 떠나 당나라의 장안(長安)으로 갔다. 그때의 도반(道伴)이나 또는 동기 등에 대하여는 알 길이 없으나, 그때는 마침 당나라에서는 현장삼장(玄奘三藏)이 인도로 가 있어 아직 돌아오지 않았고, 장안에는 법상(法常) 및 승변(僧辨)과 같은 유식학자가 있었으므로 원측도 그의 강연에 동참하여 유식학을 수학하니, 전에 이미 어느 정도의 소양이 있었고, 그의 명민한 자질이 날로 드러나 천하에 떨치자, 그에 놀란 당태종이 그에게 도첩(度牒)을 특증(特贈)케 했다.

그뒤에는 다시 장안의 원법사(元法寺)에 머물러 있으면서,《구사론》등 제 경론을 겸수(兼修)하되 보지 않은 경론서가 없었고, 한 번 보고 들은 것은 잊지 않았을 뿐만 아니라 그 이치에 통효(通曉)하여 수행의 자량(資糧)으로 삼으니, 그의 도성(道聲)도 또한 장안에 크게 메아리쳐지자, 또한 칙명으로 법사(法師)를 서명사(西明寺)의 대덕(大德)으로 주석(住錫)케 하

였다. 그렇게 원측이 장안의 대표적인 학승으로 손꼽혀 존앙의 대상이 되어 있을 때에, 정관(貞觀) 19년(645)에 드디어 현장삼장(602-664)이 인도로부터 호법(護法, Dharmapala, 530-561)의 유식학을 배워 가지고 귀국하였다. 그리하여 현장이 장안에서 원측과 만나게 되니, 원측보다 10세 연장인 현장은 원측의 학문과 덕에 감복하여 구지(舊知)와 같이 서로 결합하였다. 그리하여 현장은 《유가론 瑜伽論》·《성유식론 成唯識論》 등의 신역대소승(新譯大小乘)의 경론을 가지고 토론할 때 원측과 서로 통할 뿐만 아니라, 원측은 오히려 전유식적(全唯識的)인 깊이에 있어서 현장을 누르고 있었다. 이것이 드디어 현장삼장의 법사(法嗣)인 자은파(慈恩派)의 질투를 사게 되어, 도청설을 조작하여 이단시하게 되었다.

이 도청설은 《송고승전 宋高僧傳》에 의하면, 현장삼장이 규기(窺基)를 위하여 신역(新譯)한 유식론을 특강하였을 때였다고 한다. 현장의 제자 규기로서 생각할 때에 현장의 강의를 직접 듣는 자기만이 알 수 있으리라고 생각하였으나, 원측은 강의도 듣지 않고 서명사에서 그 내용을 강의하니, 필시 이것은 도청하였을 것이라고 추측하였거나, 짐짓 거짓으로 조작하여 모함한 것이다. 그뿐만 아니라 현장이 《인명론 因明論》을 특강하였을 때에도 그러했으므로, 질투심에 불타 간악한 꾀를 내어 원측이 수문자(守門者)에게 뇌물을 주어 도청하였다고까지 한 것이다. 그리하여 원측에 대하여는 이러한 모독적인 기록이 남게 되었다.

원측은 현장의 유식관을 계승한 일면이 있기는 하나, 그와는 달리 나집의 《구역경론 舊譯經論》과 《범문원전 梵文原典》에 의한 깊고 넓은 이해가 원측의 교학을 이루어 현장과 같은 호법의 신유식만이 아니었다. 원측은 진제삼장(眞諦三藏)의 유식관을 비판하여 자신만의 독특한 유식관을 가졌었다. 그리하여 원측을 중심으로 한 새로운 학파가 형성된 것이니, 이것으로 보아 원측법사는 실제(實際)에 있어서 현장을 도와서 당토(唐土)의 유식학 내지 대승으로서의 유식학을 대성시켰다고 할 것이다.

원측의 생활

화엄사의 사적(事蹟) 중 원측법사 휘일문(諱日文)에 의하면 당나라의 측

천무후가 특히 생불(生佛)과 같이 존숭(尊崇)하여, 수공년중(垂拱年中)에 신라의 신문왕(神文王)이 수차에 걸쳐서 상표(上表)하여 원측을 귀국케 하려고 청하였으나, 무후는 이를 거부하였다고 한다. 이것은 당시 당토에는 현장을 비롯하여 많은 불학자들이 용립(聳立)하여 학식의 우열을 겨루고 있었으나, 그 중에서 홀로 원측은 그러한 학승에 그친 것이 아니고, 덕행과 도예가 일세(一世)에 떨쳤으며, 그의 성품이 고결하였으므로 특히 황실에까지 알려져서 그를 아끼고 숭앙하게 되었다. 곧 신라 화랑의 기품이 있어 초연히 무리에 섞이지 않았음은, 저 향가의 〈찬기파랑가〉에서 보는 바 '잣가지 높아 서리도 치지 못하는 화랑'의 모습 그대로였다. 신라인의 고결한 품격과 풍도가 중원의 넓은 천지에 우뚝 솟아 있었던 것이다. 이러한 법사의 도풍이 일반 학계에서는 질투의 표적이 될 만도 하고, 한편 선망의 대상도 되었을 것이다. 그러니 구중궁궐 깊은 곳, 운상상인(雲上上人)의 눈에는 오직 원측의 인격이 늠름하게 보였을 것이다. 그러나 그는 이방인이었으므로 설움도 있었으리라.

또한 원측화상 휘일문에 의하면 인도에서 고승이 입국하면 반드시 원측법사에게 응접하게 하고, 또한 그들의 번역을 돕게 하였다고 한다. 곧 측천무후 때에 중인도(中印度)에서 지바하라삼장(地婆訶羅三藏)이 장안에 와서 칙명으로 《대승현식경 大乘顯識經》·《대승밀엄경 大乘密嚴經》 등을 번역할 때에 박진(薄塵)·영변(靈辨)·가상(嘉尙) 등 다섯 명의 대덕(大德)의 상수(上首)로서 번역사업에 참여하여, 의해(義解)를 지었다고 하고, 또한 보리유지(菩提流支)와 실차난타(實叉難陀) 등의 역장(譯場)에도 열석(列席)하여 역경(譯經)에 큰 공을 세웠다고 하고, 혹은 항상 동도(東都)에 초청되어 신화엄(新華嚴)의 역장에 임석(臨席)하였다고 하니, 이것들은 그가 대소승삼장(大小乘三藏)의 경론에 효통할 뿐만 아니라 범어에도 능통하였음을 증명하고 있다. 뿐만 아니라 이러한 사실은 그가 학덕이 겸비된 분이었으므로 멀리 이역(異域) 땅에 온 전법고승(傳法高僧)들의 마음을 가장 잘 이해할 수 있고, 그를 도와 줄 수 있는 인물이었다는 것을 말한다. 그는 이토록 신라인이면서 민족과 국가를 초월하여 이역에서 장안과 돈황(敦煌) 등지를 왕래하면서 활약하여 불법을 동방으로 끌어오는데 헌신한 개척자요 대성자(大成者)였다. 그러나 그는 신라땅이 그리웠으므로 한때

귀국한 일도 있었다.

그러나 이미 불법을 위하여 바친 몸이라 그의 교학을 뿌리박을 곳을 중원(中原)으로 정하여 다시 재차 입당(入唐)하니, 심산(深山)에 은거하면서 저작에 몰두하여 교학의 홍포(弘布)에 전심하다가 84세 되는 해 7월 12일에 이 세상의 인연을 벗어나니, 사리 49립(粒)을 남겼다.

2. 원측의 교학

원측의 저서 23부 1백8권 중에서 현존하는 것은 《해심밀경소 解深密經疏》10권, 《성유식론소 成唯識論疏》20권, 《주별장 周別章》3권, 《유식이십론소 唯識二十論疏》2권, 《관소연연론소 觀所緣緣論疏》2권, 《인명정리문론본소 因明正理門論本疏》2권, 《인왕경소 仁王經疏》6권, 《반야심경찬 般若心經贊》1권 등이 있다. 그 중 《해심밀경소》는 본래 한문으로 되어 있어 《속대장경》34에 들어 전하는 것인데, 그 중 제8권 권수(卷首)와 제10권 전부가 실전되었으므로 그 원인을 알 수 없어 고래로 학자들이 애석하게 여겨왔다. 그런데 이것이 다행스럽게도 《티베트 대장경》에 완역되어 들어 있는 것을 근래에 발견하여 일본의 이나바(稻葉正就) 교수가 한문으로 복역(複譯)하였다. 이러한 실정에서 저서를 통하여 그의 사상을 충분히 알기 어려운 형편이나, 현존하는 상기(上記) 삼부(三部)와, 그의 후학들이 만든 경소(經疏) 등에 그의 단장영구(斷章零句)가 인용되어 있으므로, 그를 통해서 알아보는 수밖에 없다. 특히 원측의 라이벌이었던 자은(慈恩)의 제자 혜소(慧沼)의 《성유식론료의등 成唯識論了義燈》은 원측의 설을 파석(破析)하여 자은유식설(慈恩唯識說)의 정통성을 극력 주장하고 있기 때문에, 이러한 주소(註疏)들을 통하여 볼 때에, 그는 유식학승(唯識學僧)이기는 하지만 대승적 견지에서 모든 교설을 성교(聖敎)의 금언(金言)이라고 받들었다. 그는 비단 유식에 고집하지 않았다. 흔히 유식은 중관사상과 상대되는 것으로 잘못 이해되는 경향이 있으나, 원측은 이러한 태도는 옳지 않다고 하여 중관은 물론 모든 교설을 올바르게 이해하고 보면, 모두가 한 가지 뜻을 나타내는 것이라고 하여 제 교설을 조화시켰

다. 그가 《반야심경찬》에서 "諸聖教 各據一義 故不相違"라고 한 것이 이것이다. 또한 《해심밀경소》에서 알 수 있는 것은 자은학파에서는 삼승가(三乘家)의 오성각별설(五性各別說)의 입장을 취하지만 원측법사는 이러한 설은 근기가 아직 원숙하지 않았을 때에 설한 것이고, 본래는 평등하나 오직 인과의 차별이 있을 뿐이라는 생각에서 무성유정(無性有情)의 정성이승(定性二乘)도 드디어는 성불한다는 일성개성설(一性皆成說)을 고취하였다. 그는 《해심밀경》을 소의(所依)로 하는 유식학자이면서도, 일체의 중생이 모두 성불할 수 있고, 삼승(三乘)이 일승(一乘)으로 귀입(歸入)한다는 일승가(一乘家)의 생각에 찬동하여 《해심밀경》의 오성각별설을 전불교적으로 이해하였다.

이러한 이해는 실로 교설에 끌리지 않고 그뒤에 있는 의취(意趣)를 알아 전인적으로 생명화한 것이며, 모든 교설이 유식으로 전입하여 우파데샤(優婆提舍, upade'sa)되는 것이다.

이것이 바로 세친(世親)의 소위 upade'sa요, 석존 교설의 본의(本意)요, 원측의 이해였다. 나무의 가지나 잎이나 꽃과 열매만을 보고 각각 제나름으로 나무의 면목을 삼으려는 잘못은 뿌리에 돌아가서, 가지나 잎이나 꽃과 열매들의 깊은 이야기를 들어보면 비로소 그들의 같은 참된 모습을 알 수 있는 것과 같다.

유식이라는 대승의 나무는 여기에 잎과 꽃과 열매라는 서로 다른 것을 가지고 있으나 그것이 모두 한 나무로서 아름답게 자라고 있는 것이다.

다음에 《인왕경소》 6권에서 볼 수 있는 것은, 이 경에서 설해지려는 소전(所詮)의 종지(宗旨)와 능전(能詮)의 교체(教體)가 여러 경과 다른 점이 있어 그것을 이해한 논사(論師)들의 제 설이 서로 다르나 원측은 그에 대하여, "모든 성언(聖言)이 청정한 묘지(妙旨)에 의한 것이므로 대승의 불이중도(不二中道)이다"라고 논평하였다.

또한 혜소(640-714)의 《성유식론료의등》에서 자은과 서명 양파(兩派)의 유식에 대한 견해의 차이가 보이며, 또한 서명사파(西明寺派)의 승장(勝莊)과 경흥(憬興), 자은사파(慈恩寺派)의 혜소 등이 지은 《금광명최승왕경》의 주소(註疏)와, 일본의 나라[奈良]·헤이안조[平安朝] 학승들의 주소에서도 서명과 자은학파의 대립상을 엿볼 수 있어, 여기에서 원측의 사상을 알 수

있다. 곧 《금광명최승왕경》 제3품 〈분별삼신품 分別三身品〉의 법신론(法身論)에 대한 해석을 통하여 보면, 본품(本品)은 전품(前品)의 〈수량품 壽量品〉의 발전으로서, 여래의 법신의 적정과 대비방편의 이론적인 기초를 밝힌 중요한 부분이다.

본경(本經)에서 삼신(三身)은 법신(法身)·응신(應身)·화신(化身)이라고 의정(義淨, 635-713)에 의하여 번역되어 있으나, 이는 법(法)·보(報)·응(應) 삼신(三身)과 같은 것으로서, 이 삼신은 실로 본경의 종체(宗體)가 된다고 하여 《반야경》의 지혜(智慧), 《승만경 勝鬘經》의 일승(一乘), 《열반경》의 원적(圓寂)과 같은 것이라고 말해진다. 이에 대해 진제(眞諦, 499-569)는, 그의 경소(經疏)에서 말한 바와 같이 "이 경은 삼신본유(三身本有)를 나타내고 사덕무생(四德無生)을 현시(顯示)한다"고 하여, 일승가(一乘家)의 평등 사상의 입장에서 삼신본유설을 말하였는데, 이것은 의정이 "삼신묘본(三身妙本), 일체궁귀(一體窮歸)"라고 한 것과도 같은 것이다.

이에 대하여 자은학파와 서명학파가 서로 견해를 달리하니, 서명학파는 원측의 뜻을 따라서 "진제의 평등문에 서서 인과차별(因果差別)의 상(相)을 밝힌다. 승장(勝莊)이 이를 취했다 初師存平等門而 正因果之相莊卽取之"고 한 것으로 보아, 원측은 누구나 본래부터 법·보·응의 삼신을 소유하고 있고, 상락아정(常樂我淨)의 사덕이 가득한 불과를 얻을 수가 있다는 평등 사상을 가지고 있었다는 것을 말하고 있다. 그러나 혜소는 오성각별설의 입장에서 삼신본유는 인에 의거하는 것이요, 인위(因位)에 있어서는 본유이나, 보·화신은 수행의 결과로 얻어지는 것이라고 생각하고 있다. 이와 같이 서로 다른 견해를 가지고 있는 점은 이것만이 아니니, 세부의 유식학상의 견해 차이를 모두 들 수 없으나, 특히 중요한 근본적인 차이는 이런 점이다. 이렇게 원측은 평등 사상을 가지고 있었으므로 《해심밀경》의 〈여래성소작사품 如來成所作事品〉 제8의 주석(註釋)에서 이 품(品)은 삼신만덕(三身滿德)의 대과(大果)가 설해진 것이라고 하기도 하였다. 원측의 유식학상의 견해 중에서 일관된 사상은 일체중생이 모두 불과를 얻는다는 것이요, 상·락·아·정의 사덕이 수행의 결과로 얻어지는 것이 아니고 본래부터 갖추어진 것이니, 무생이라고 하는 것이다. 그러나 자은학파의 주장인 사덕의 불과가 인위에서는 본유하나 그것이 수행에서

만 얻어진다고 하는 것은, 중국인의 실천주의적인 면이 보인다. 여기서 자은학파와 서명학파, 곧 중국인과 신라인의 생활감정의 차이에서 온 견해 차이의 원천을 알 수 있다. 이 '三身本有顯四德無生'과 '三身妙本一體窮歸' 라고 하는 생각은 의정·진제 등도 그러하였고, 또한 불타의 교설이 권증(權證)하고 있다. 이러한 사상에서라야만 타력정토(他力淨土) 사상이 전개 될 수 있다. 이러한 유식 사상의 전개가 정토 사상이니, 실로 원측은 대소 승 제 경의 귀취를 관통하였고, 불타정각의 진수를 파악하고 있었다고 할 것이다.

3. 원측의 티베트 유식학에서의 위치

현장이 인도 호법(護法)의 신유식학(新唯識學)의 정통을 자부한다면, 원 측은 신구유식학을 쌍겸(雙兼)하여 그를 융화시킨 것이니, 원측은 당나라 에서 유식을 대성하였으면서도 이단시되었다. 그러나 그의 학풍이 중국을 무대로 하여 서명학파라는 일학파를 형성하여, 특히 신라인들이 중심이 되 었다는 것은 무엇을 말하는가.

이것이 비단 서명학파의 중심 인물들이 신라인이라는 동족 관념에서만 은 아니고, 그것은 원측의 유식 내지는 교학관이 불타의 교설의 종지(宗 旨)를 일관하였으니, 곧 학문적인 타당성이 있었기 때문이다. 그러나 또 한 동일한 교설이라도 그의 수용태도에 따라서 이해가 달라질 수도 있으 니, 곧 사유방법의 차이로 말미암아서 견해의 차이가 생긴다. 마치 물이 그릇에 따라서 담아지는 것이 다른 것과 같다. 자은학파가 중국인의 현 실적인 사유방식에 의해서 대표되고 서명학파가 총제적인 사유방식에 의 하여 수용되었기 때문이라고도 보아진다.

그리고 또한 특기할 것은 서역인 돈황 지방을 중심으로 하여 원측교학 이 크게 떨쳤다는 사실이다. 근년에 돈황으로부터 많은 문헌이 발견되어 학계를 떠들썩하게 하였는데, 그 중에 담광(曇曠)이라는 이의 저작이 있 다. 그는 하서(河西) 출신으로 여겨지나 서명사에서 수학하였다. 저작의 찬호(撰號)에 '西明寺沙門曇曠'이라고 한 것으로 알 수 있다. 그의 출생은

미상이나 788년경까지 재세한 듯하다. 그의 유식관계 저작인 《대승백법명문론개종의기 大乘百法明門論開宗義記》와 그를 알기 쉽게 풀이한 《동의기 同義記》가 있는데 그 중의 《심식론 心識論》에서는 서명사계의 해석을 계승하고 있다. 그리고 돈황에서 한사(韓寺)라는 절을 중심으로 하여 신라의 학승들이 모여 있었다는 것으로 보아, 담광의 저작이 돈황에서 많이 읽혀졌다는 사실에서나, 또는 원측의 《해심밀경소》가 티베트인 비구 법성(法成, chos grub)에 의하여 번역되어 《티베트 대장경》에 입장되었다는 사실 등으로써, 원측의 교학이 돈황 지방을 중심으로 서역에서 떨쳐 티베트의 유식학에 큰 영향을 끼쳤다는 것을 알 수 있다. 이와 같이 원측의 유식학설이 티베트 불교에 영향을 주어, 특히 티베트 불교의 위대한 개혁자요 대성인인 총카파(Tsongkha-pa, 1357-1419) 전서(全書)에 《미나(未那)와 아뢰야식(阿賴耶識)에 관한 난해처(難解處)의 광주선설대해(廣註善說大海) yid daṅ kun gshihi dkah bahi gnas rgga Cher hgrel pa legs par bsad pahi rgya wtsho》(北京 No. 6146, 東北 No. 5414)라는 책이 있다.

이 책에서 구식설(九識說)에 대하여 원측의 《해심밀경소》에 의하여 논술하고 있는 곳이 있다. 곧 원측은 진제의 제7·8식설에 대하여 난점이 있다고 보고, 제9식 아마라식설(阿摩羅識說)은 교증(敎證)이 없고, 《결정장론 決定藏論》에 〈구식품 九識品〉이 있다고 하나 사실이 아니라고 하여 제9식을 부정하고 있는 것이다. 총카파도 원측과 같이 제9식을 부정하되, 그 이유로써 제9식이 있다면 그것은 상주적(常住的)인 것이 될 것이요, 그렇다면 그러한 무위인 것이 사물을 보는 작용이 있게 되니, 그것은 합리적이 아니라고 반박하는 것이다. 또한 그는 《요의등(了義燈) 요의결택론(了義決擇論) 선설심수(善說心髓) Droṅ ba daṅ ṅes pahi don rnam par phye bahi batan bcos less bseb sniṅ po Shes bya ba》(北京 No. 6142, 東北 No. 5396)라는 저서에서 원측의 소(疏)에 따라서 주해(註解)하고 있다. 이와 같이 총카파 전서 중에 있는 유일한 유식관계 저서 중에서 그의 해설이 모두 원측의 소를 참조하고 있다는 것은 그의 위치를 알고도 남음이 있다. 인도의 유식학관계 논서가 티베트에서 역출(譯出)되어 《대장경 大藏經》에 입장(入藏)되어 있으면서도, 실제에 있어서 인도 유식학이 티베트 불교에 영향을 끼치지 못한 데 비하여, 오직 원측의 소만이 그들에게 좋

은 교과서적인 역할을 한 것은, 그의 내용을 이루고 있는 원측의 교학관과 불교 전반에 걸친 탁월한 식견에서 말미암은 것이라고 할 것이다. 실로 원측은 티베트 유식학의 개조(開祖)이다.

47

불교의 역사관

1. 역사관이란 무엇인가

이제 불교의 역사관을 서술하기에 앞서서 역사관이란 어떤 것인가를 생각해 보지 않으면 안 된다. 흔히 말하기를 역사관은 인류의 역사를 어떻게 보느냐 하는 것이니, 불교의 역사관은 불교의 입장에서 인류의 역사를 어떻게 보느냐 하는 것이 된다.

따라서 역사관이란 인류가 전개시키고 있는 역사적 세계의 구조나, 그의 발전에 대하여 체계적으로 접근하여 역사적 사실을 있는 그대로 파악하는 것이 된다.

흔히 역사란 과거에 있어서의 인간생활 흐름의 자취를 사실에 입각하여 파악하는 학문이라고 말한다. 그러나 역사가 단지 단편적인 사실을 복잡하게 모아 놓는 데 그친다면, 그런 역사는 개개의 사실을 구명하는 데 그치고, 인간생활의 발전을 구명하거나 모색하는 임무를 잊고 있는 것이 된다. 그러므로 역사를 하나의 통일된 전체로서 파악하여 개개의 사실을 그 내부에 있는 어떤 필연적인 연관 속에서 파악하지 않으면 안 된다고 말해진다. 따라서 역사관을 가진다고 하는 것은, 어떤 선입관이나 편견을 가지고 사실을 보는 것이 아니고, 객관적으로 그 사실의 필연적인 원칙을 파악하는 것이다.

오늘날 역사란 무엇인가, 역사관이란 어떤 것인가에 대한 수많은 논란이 있어왔다. 그러나 고정된 역사관이 제시되지 못하면서 변화 발전을 거듭해 오고 있는 것이 사실이다. 불교의 역사관도 이에서 벗어나지 못한다고 말해질 것이다. 그러나 불교는 불교의 교리에 바탕을 두고 생활하는 인간의 움직임을 역사라고 하게 되고, 그에 대한 발전과정에서 나타나는

원칙을 찾아볼 수 있다. 그러므로 이제 불교의 역사관을 살펴봄에 있어서는 불교의 교리에 의한 인간생활의 역사를 체계적으로 정리하게 된다는 것을 말해두지 않을 수 없다. 인간생활은 정지되고 있는 것이 아니고 생동하고 있으며, 그 생동하는 데에는 어떤 것이 가장 크게 작용하고 있느냐 하는 것을 알아보게 된다.

오늘날 학문적으로 지배적인 역사관으로서 채택되고 있는 것은 사회과학적 역사관이다. 이에 의하면 인간은 사회적 존재이며, 사회의 기본 조직은 계급간의 복잡한 대립관계라고 보고 있는 것이다. 따라서 역사 발전의 동인도 이들 계급관계의 변동에 지나지 않는다고 본다. 이와 같이 하여 인간생활의 전체적 통일적인 파악을 하려고 하는 역사이론이 성립되었으나, 역사란 간단한 어떤 공식에 넣어서 기계적으로 처리할 수는 없는 것이다. 오늘날 유물론적인 역사관이나 유심론적인 역사관을 고집하는 사람이 있는가 하면, 고정된 관념적인 체계로 보려고 하기도 한다. 어디까지나 역사관은 실증적이면서도 경험적이요, 구체적인 역사관을 가져야 한다. 왜냐하면 인간의 삶 자체가 이러하기 때문이다.

불교의 역사관은 인간의 구체적인 삶을 통해서 실증되는 것이며 경험된 구체적인 것인 동시에 어디까지나 인간이 주체가 되고, 진리를 깨달은 인간의 삶이 역사 발전의 바탕이 되는 역사관이다.

2. 시간의 역사

어떤 사람들은 불교를 비롯하여 인도인에게 있어서는 역사가 없다고 한다. 물론 인도인의 위대한 서사시나 종교시 등도 역사적인 기록이 없다. 저 《리그베다》를 비롯한 베다 문헌은 세계 최고, 최대의 종교시이면서 그의 창작연대나 작자의 기록이 없고, 기타 수많은 종교적·철학적인 문헌들도 마찬가지요, 불교의 그 많은 경전도 그와 같다. 이것을 가지고 인도에는 역사가 없다고 하고 불교도 그렇다고 한다.

그러나 이러한 현상을 그들 인도인이 역사를 초월하여 살아왔다는 것을 입증할지언정 역사가 없는 것은 아니다. 특히 불교는 역사 없는 인도

문화에 역사를 부여했다.

인도인들이 역사를 초월하여 살아왔다는 것은, 곧 시간의 무한성과 연속성을 생활화했다는 것을 말한다. 그러면서도 불교에 있어서는 무한한 시간이나 영속하는 시간 속에서 시간과 역사를 기록하였다. 인도인은 호적이 없다. 나이도 모르는 사람이 많다. 이러한 현상은 그런 것들은 오히려 초월하고 있는 관습에서 온 것이다. 그러나 불교는 그렇지 않다. 승려들은 승적이 있고, 승적을 가지면 위계가 있다. 도첩을 받으면 그것에 의해 위계가 정해진다. 역사가 없는 인도에서 불교가 역사를 부여했다. 인도인들은 무한한 시간을 소중히 하면서도 실제의 시간은 가볍게 여겼으나, 불교에 있어서는 무한과 현실을 모두 소중히 여긴다. 이것은 불교의 시간관에 나타나고 있다. 과거·현재·미래라고 하는 삼세에 걸쳐서 시간은 무한으로 연장된다. 인간의 삶이 삼세에 걸쳐서 무한한 것이면서, 현재의 삶이 또한 절대적인 가치를 가진다고 보고 있다. 불교에서는 과거를 생각하려 하지 않고 미래도 관심이 크지 않다. 과거를 추구하면 사물의 최초의 것을 문제시해야 하는데, 그것은 조물주에게로 귀착될 것이다.

그러므로 불교는 그런 것 따위는 문제삼지 않는다. 또한 지구의 종말도 문제시하지 않는다. 오직 현재가 보다 소중한 것이다. 과거는 현재에 와서 있고, 현재로부터 미래도 있을 수 있기 때문이다. 그러므로 인간이 어디서 왔느냐 하는 문제나, 죽으면 어디로 가느냐 하는 문제는 그리 소중한 것이 아니다. 바라문교에서 문제삼고 있는 시작이 없고 끝이 없는 우주의 실체인 브라만도 관심이 없고, 죽어서 안주한다는 범천의 세계나 하늘나라도 관심이 없다. 오직 현재의 이 삶이 얼마나 행복하고 멋지며 가치 있느냐가 문제다.

서양 사람이나 인도인들이 추구한 영원한 삶의 무한한 것들을 불교에서는 실제의 이 삶 속으로 끌어들여서 과거·현재·미래의 삼세로 나누고, 다시 이들 셋을 현재 속에서 보고 있다. 불교는 삼세를 꿰뚫고 있는 진리를 보고, 그 진리를 나 자신 속에서 살리는 데에만 관심이 있다.

불교의 시간은 내 속에 있는 현재의 바로 살아 있는 시간인 것이요, 그것을 기록한 것이 역사다. 그러므로 불교의 시간은 내가 만드는 것이므로 어디까지나 주체적이다. 서구의 시간은 객체적임에 비하여 불교는 주

체적이고 내 마음이 만드는 것이다.

시간은 영원한 것이요, 공간은 무한한 것이다. 그러나 그것을 유한적인 것으로 구분하는 것은 인간이다. 인도에서는 시간의 무한성이 내재화되어 관념화되면서 제행(諸行)이 무상(無常)하다는 사상을 형성하기에 이르렀다. 제행무상은 무한 속의 유한을 주체적으로 파악하여 유한을 무한으로 비약시키는 논리다. 불교는 유한한 인생을 무한으로 연장시켰다. 제법무아는 무한한 공간을 유한화하고, 다시 유한한 자아를 무한한 것으로 확대시킨 논리다. 이렇게 하여 무한이 유한 속으로 와서 있고, 영원이 현재의 삶 속에 와 있게 한 것이다. 철학자들이 말하는 '영원한 지금'·'절대적인 나'라고 하는 종교적인 자각은 이미 불교에서 일찍이 성립되었다.

현재 삶의 진실 속에 과거와 미래의 역사가 모두 들어온다.

3. 삶의 진실과 공(空)의 실천

인류의 역사는 삶 자체에 대한 기록이다. 인간의 역사를 객관적·실증적으로 기록해 놓는다는 것은 인간 삶의 올바른 이해 없이는 불가능하다.

불교의 역사관이 불교적 인간의 삶을 기록한 것이라면, 인간의 존재란 어떤가에 대한 불교적 해답이 선행되어야 한다.

인간은 시간적으로 영원한 속의 한 짧은 시간을 향유한 존재다. 또한 인간은 무한한 공간 속에서 한 작은 공간을 잡고 있으면서, 이것과 저것과의 관계를 떠나지 않고 있다. 이와 같은 시간적·공간적인 제한 속의 인간 존재야말로 인간 삶의 진실인 것이다.

인간은 오온(五蘊)으로 구성되어 있다. 그러므로 오온을 떠나서는 있을 수 없는 존재다. 그러나 이 오온은 실체가 없는 것이므로 어디론가 흘러가는 것이다. 곧 무상한 것이다. 따라서 인간은 정신과 물질의 여러 가지 요소로 구성되어 있는 것이다.

색(色)이라고 불리는 물질과 수·상·행·식이라는 정신으로 구성되어 있고, 이들로 인해서 삶이 영위되고 있는 것이다.

인간의 삶은 물질과 정신을 떠나서는 있을 수 없다. 그러나 물질과 정

신의 구별은 있을 수 없으므로 구별할 수 없는 이들이 각각 나누어져서 활동하고 있는 데에서 인간의 삶이 복잡하게 전개되는 것이다.

오늘날 양자물리학에서도 밝히고 있듯이 물질과 정신의 한계는 구별할 수 없는 것이다. 그러면서도 현실적으로는 둘로 나누어져서 서로 관련지워지고 있다. 불교의 입장은 물심불이의 입장에서 올바르게 살려지도록 하는 것이다. 다시 말하면 오온이 실체가 없고, 따라서 오온이 본질에 있어서는 나누어질 수 없는 것이므로 오늘 이 순간에 살려질 때에, 인간의 삶은 진실 그대로 살려지게 된다. 다시 말하면 오온이 공으로 있게 되었을 때에 오온은 오온으로서의 가치가 살려진다. 색·수·상·행·식의 다섯 가지가 공 그대로의 상태에서 모여서 작용할 때에 인간은 인간으로서 진실한 모습을 갖추게 된다. 인간의 역사는 오온이 공으로 나아가는 과정을 기록한 것이라고 할 수 있다.

인간의 역사는 전쟁의 역사인 반면에, 인간 이성의 발현인 평화의 역사이기도 하다. 인간의 역사는 무명이라는 것으로부터 인간의 생·로·병·사가 있는 동시에, 무명이 없으므로 생·로·병·사가 없는 역사이기도 하다. 고뇌에 찬 한 갈등의 역사인 동시에 고뇌가 없는 복락의 역사도 가지고 있다.

이 세계의 모든 것은 두 가지 상반되는 면을 동시에 가지고 있으면서, 그들 중 어느것을 극복하기 위한 투쟁이나 노력의 역사를 가지고 있다.

불교의 역사는 선과 악의 투쟁의 역사가 아니고, 악을 선으로 전환시킨 역사를 가진다. 그러므로 인간의 삶의 진실은 나와 남을 구제하는 데서 찾아야 한다. 나와 남을 구제하기 위해서 가족과 민족과 인류를 나의 품 안에 포섭한다.

불교의 지혜는 바로 이를 위한 것이요, 불교의 실천은 이것을 위한 것이다. 색·수·상·행·식이 공으로서 다시 비춰질 때에, 그들 다섯 가지 요소는 인간 삶의 진실한 요소로서 우리의 것이 되고, 우리의 것이 된 이들의 활동이 인류의 역사로서 기록된다. 《반야심경》에서 말했듯이 "오온이 모두 공임을 비추어보았을 때 일체의 고액이 없어진다"고 할 것이다.

불교의 역사는 오온을 공으로 비추어본 역사다. 다시 말하면 인류의 고액을 없앤 구제의 역사이기도 하다. 또한 불교는 모든 존재를 무한한 시

간과 공간 속에서 보기 때문에 영원한 시간 속의 '이제'와 무한한 공간 속의 '나'를, 또는 '너'를 보고 있으므로 '이제'와 '너'와 '나'는 연기(緣起)의 도리 속에서 설명되고 파악되는 것이다.

과거와 현재, 현재와 미래의 관계는 바로 오가는 연기의 도리 그대로요, '나'와 '너'의 관계는 연기인 공의 모습 그대로인 것이다.

연기인 공을 떠나지 않는 우리이기에 무한한 과거의 무시 이래로 있어온 업력에 의해서 윤회를 거듭하면서 어디론가 가고 있는 존재인 우리는 유전연기(流轉緣起), 곧 끊이지 않고 영속되는 인연으로 이루어지는 존재로서의 우리다.

이와 동시에 우리는 연기인 공을 떠나지 않으므로 본래 상태로 되돌아오는 환멸연기(還滅緣起)를 실천한다.

원인과 결과를 떠나지 않고, 무한한 저 시간과 공간 속으로 끊임없이 이어지는 동시에 이것과 저것의 관계 속에서 생명의 근본 욕구인 행복을 누리고자 창조의 삶을 살고 있다. 우리의 삶은 공의 실천이기에 중도의 실천을 통해서 더없는 복락을 누리는 삶을 살아왔다. 현재도 그렇고 미래도 그럴 것이다.

중도의 실천의 역사는 절대적인 복락의 기록이다. 절대적인 복락은 인간고의 소멸로부터 시작되므로, 불타의 깨달음으로부터 불교의 역사는 시작되었고, 불교도의 삶은 이로부터 시작되었다.

4. 연기론적 역사관

유물론자들은 유물론적 역사관을 주장하고, 유심론자들은 유심론적 역사관을 주장하며, 통일교에선 수수법(受授法)적 유일론(唯一論)을 주장하면서 그들 나름대로의 역사관을 주장한다. 그러나 이의 역사관은 변증법적인 논리에 의한 로고스를 절대화하거나, 유일자로서의 원리의 이분화와 관념론적인 변증법의 논리를 가지고 있다.

이들의 역사관은 어느것이나 우주의 원리나 만물의 통일적인 원리를 절대시하여 그것에 의한 역사의 발전이나 의지를 보려고 하고 있다.

변증법적인 역사관은 정(正)·반(反)·합(合)의 논리적 구조에 의한 필연적인 로고스의 힘을 보고 있으므로 역사의 발전이나 현상은 타율적이요, 계획된 필연적인 결과로서 나타난다. 여기에서는 인간의 주관이나 주체가 있을 수 없다. 특히 수수법적 유일론에 있어서는 주고받는 이원의 현상은 유일한 절대자의 뜻에 의한 것임을 인정하고, 그에게 순종하는 타율적인 순종만이 있다. 이러한 역사관은 역사의 창조자도 인간이 아니며, 역사의 추진력도 인간의 노력이 아니다. 인간은 역사의 도구에 지나지 않는다.

인간의 역사는 인간의 마음에서 이루어진다. 인간의 마음이라고 하는 것도 물질을 대상으로 하는 마음이 아니라, 마음과 물질을 나눌 수 없는 것으로 보면서 모든 사물의 근원으로서의 마음을 주체로 삼는다. 역사를 창조하는 마음과 창조된 역사는 둘이 아닌 것이다. 그러므로 마음이나 물질은 대립되는 것이 아니고, 서로 관련지어지면서 떠나지 않는 것이다.

물질 세계의 발전이나 정신의 발전은 같은 것이다. 물질 세계나 정신 세계는 모두 다같이 연기의 도리에 의해서 이루어진 것이다. 그러므로 이들은 실체성을 갖지 않고, 유전하면서 끊임없는 발전을 거듭한다.

인간의 역사는 발전의 역사다. 그러나 변증법적으로 부정을 통한 긍정이 아니고, 부정이나 긍정을 떠난 보다 높은 차원의 대긍정이다. 연기의 도리에 의한 진전이기에 그것은 이것과 저것의 조화를 실현하고, 그 조화는 무한 발전과 전변을 되풀이하면서 생명의 완성을 기한다.

이제 비근한 예를 들어보자. 인간은 아기로 태어나서 청소년 시대를 거쳐서 원숙해지면서 노년에 이르면 삶의 완성을 스스로 이룩한다.

이뿐만 아니라 꽃나무가 씨로부터 싹이 나서 잎과 가지를 가지고 발전하나, 그것은 그 나무의 씨가 가지고 있는 자기 자신의 전변임에 지나지 않는다. 이러한 전변은 태양광선이나 공기를 만나서 탄소동화작용을 일으켜서 스스로 전개한 전변이다. 이러한 전변은 타율도 자율도 아니다. 나무 자신과 밖의 조건이 관련지어져서 나타나는 연기의 관계요, 유전(流轉)이다. 여기에서는 과거와 현재와 미래는 나눌 수 없는 것이다. 찰나에 생하고 찰나에 멸하여 스스로 성취하는 원성(圓成)이다. 씨앗과 잎과 열매의 관계는 변증법적인 정·반·합이 아니고, 유일자의 섭리로 주어지는 것

과 받는 것의 관계도 아니다.

불가사의한 이 세계의 모든 존재는 물질과 정신이 둘이 아닌 관계로 어울려져서 생명을 창조하는 연기론적인 것이다. 연기의 공을 바탕으로 하지 않는 것이 없다. 그러므로 불교의 역사관은 연기론적인 역사관이다. 연기론적 역사관은 정(正)이라는 존재는 그 실상이 연기의 공이요 중도이기 때문에, 실존적인 실체가 아니므로 무한전변을 거듭하는 것이니 전(轉)이요, 이러한 전변은 생명의 완성으로 나아가는 것이므로 원만한 성취(圓成)이다.

유물변증법이거나 유심변증법이거나 수수법적 유일론은 사물의 진실을 보지 못한 데서 나온 잘못된 역사관이다. 불교의 역사관은 오직 연기법적이요, 상조 의지의 무한한 역동적인 역사관이며 삼라만상을 근원적으로 성취 구제하는 우주 의지의 역사관이요, 우주 의지와 하나가 된 인간 의지의 역사관이다. 헤겔은 정신의 법칙을 알았고, 마르크스나 레닌은 물질의 법칙을 알았다고 하여, 그것으로 역사관을 세웠지만, 정·반·합의 변증법적 역사관으로서 그들의 법칙은 잘못 본 것이다. 올바른 정신과 물질의 법칙을 안 분이 불타다. 불타의 발견은 물질과 정신이 둘이 아니고, 그들이 생기고 발전하며 쇠퇴하는 법칙을 발견했다. 올바른 인간의 법칙에 의한 역사관은 인류를 구제하는 역사를 창조한다. 부정을 통한 긍정의 변증법은 오늘날 그의 그릇됨이 밝혀졌다. 연기론적 역사관은 우리로 하여금 무한 발전의 새로운 역사관으로서 재조명될 날이 올 것이다. 이것을 본인은 이미 10여 년 전에 발표한 바 있으나, 정(正)·전(轉)·성(成)의 새로운 연기론적 논리로써 역사를 보고자 한다.

48

불교의 수행

1. 불교에는 왜 수행이 필요한가

불교는 다른 종교와 달라서 부처님의 가르치심을 그대로 믿기만 하면 되는 것이 아니라 그 가르침을 믿고 실천해야 하는데, 그 실천도 수행을 통해서 진리를 체득하고 실천해야 한다.

인도에 있어서는 불교만이 아니라 어떤 종교든지 그 종교의 진리를 깨달아 그것을 실천하게 된다. 이때 반드시 신비적인 체험이 있어야 그 진리가 생명화된다. 그러므로 인도의 종교들은 신비주의적인 종교의 요소가 바탕이 되고 있다. 따라서 불교에서 부처님의 깨달음이나, 그 깨달음에 의해 설명된 가르침에는 종교적인 체험이 있기 때문에, 누구에게나 생명의 말씀으로 받아들여져서 생명화된다. 그리하여 불교를 비롯한 인도의 종교들은 철학이면서 종교의 성격을 띠고 있다.

불교의 신앙이나 실천은 진리의 깨달음을 전제로 하고 이에 의해 실천이 있게 되므로, 깨닫기 위한 수행이 있게 되고 이의 실천을 위한 꾸준한 수행이 따른다.

2. 깨달음을 얻기 위한 수행

부처님은 깨달음을 얻기 위해서 6년을 고행하다가 고행을 그만두고 보리수 아래에서 49일 동안 삼매에 드셨다가 드디어 깨달음을 얻으셨다고 하여, 부처님의 수행은 극단적인 고행을 일단 포기하시고 중도적인 방법을 택하신 것으로 알려져 있다. 그런데 이 사실을 어떻게 생각할 것인가?

부처님이 본래 전통적인 수행방법인 고행생활을 통해서 진리를 얻으려고 시도하셨다가 그것을 포기하신 것은 사실이다. 그러나 부처님이 5명으로 된 수행자의 일단에 가담하여 산 속에서 고행하실 때, 그들 중에서 누구보다도 엄격한 고행을 하셨다. 하루에 한 알의 콩밖에 먹지 않아서, 배 위에 손을 얹으면 등뼈가 만져질 정도로 야위었다. 이러한 수행이 6년간 계속된 어느 날 쓰러지셨다. 이때 머리에 한 생각이 떠올랐다.

사고할 수 있을 만한 체력이 있을 때 머리를 스쳐간 생각은, 몸을 쓰지 못하면 머리도 깨달음을 얻는 데 사용할 수 없다는 것이었다. 그리하여 때마침 지나가는 아가씨에게 죽을 얻어먹고 가까스로 생명을 부지했다.

이 사실에서 무엇을 알 수 있는가? 부처님이 6년 고행을 포기한 것은 6년 고행 자체가 헛되이 되었다는 뜻이 아니다. 6년 고행을 했기 때문에 극치에 이르러서 새로운 길이 열린 것이요, 6년 고행을 하는 동안에 쌓은 정신력이 보리수 아래에서 49일 동안 정좌하여 인생의 신비를 알게 될 때까지는 일어나지 않으리라고 굳게 결심하실 수 있게 했고, 다시 거기에서 악마의 온갖 유혹을 물리치고 삼매의 경지에서 깨어나 초인적인 심안(心眼)이 뜨여 인간이 놓인 상황을 알게 되었다.

이러한 부처님의 일관된 수행과정에서 볼 수 있는 것은 자기를 조복하는 수행이었으며, 그 방법은 명상이었으니, 명상을 통해서 삼매에 들었기 때문에 악마를 물리쳤다. 그러므로 부처님의 수행은 한때 수정주의자(修定主義者)의 길을 택하신 일이 있었으나, 드디어 이를 부정하고 그것에서 벗어나 새로운 길을 개척하신 것이다.

부처님의 명상은 삼매에만 머무른 것이 아니라, 거기에서 나와 이 세상을 밝게 볼 수 있는 심안이 열리는 명상이다. 여기에서 지혜가 얻어진다. 그러므로 부처님도 49일의 보리수 아래의 명상을 통해서 인생의 신비를 깨달으셨다고 할 것이다. 이는 정(定)에서 혜(慧)로 가는 명상을 닦으신 것이다. 정과 혜를 같이 닦으신 것이었다.

3. 정에서 혜를 얻는 수행

부처님이 닦으신 수행방법은 삼매를 궁극의 목적으로 삼는 정에서 다시 한 걸음 나아간 혜를 얻는 수행이다.

정은 사마디(삼매)라고 하는 것으로, 지(止)라고도 번역된다. 이것은 외도(外道)들의 방법이다. 그런데 혜는 비파샤나(Vipasyanā)라고 하는 것으로 관(觀)이라고도 번역된다. 이 비파샤나라고 하는 관법은, 사마디에 의지해서 제 법을 여실히 관찰하여 분별하고 두루 살피는 지혜를 얻는 관법이다. 그러므로 정에는 오직 고요함이 있고, 관에는 고요함에 의지한 정사택(正思擇)·극사택(極思擇)과 두루 심사(尋思)하는 것이 있고 두루 사찰(伺察)함이 있다.

부처님의 마지막 49일간의 명상이 바로 이것이며, 또 깨달으신 후에 다시 다른 나무 아래에서 49일 동안을 당신이 푼 수수께끼에 대해 숙고하고 관찰하신 것이 바로 이것이다. 분별이 있는 무분별의 지혜는 여기에서 얻어진다.

4. 소승 불교의 수행과 대승 불교의 수행

부처님이 성도하신 직후에 그를 버렸던 5명의 수행자에게 최초로 설교하신 일은 종교 사상 유명한 사실이다. 이 설법 중에서 불타는 사제 팔정도(四諦八正道)의 진리를 말씀하셨다.

이 중에서 첫째는, 삶의 두카(Dukkha)라고 하시고 이 두카의 원인은 탄하(tanha)이니 이 탄하를 극복하지 않으면 안 된다고 하시며, 그 방법에 여덟 가지가 있다고 하셨다. 여기에서 첫째의 두카는 팔리어에서는 수레바퀴에서 떨어진 축(軸)이나 관절에서 삐어진 뼈를 나타내는 데 사용되는 말이다. 흔히 고라고 번역되는데, 탄하라고 하는 욕망이 추구되는 한 인간은 우주 전체의 질서를 떠난 곳에 머무르며, 그 때문에 고생하지 않으면 안 된다. 이것이 두카다. 두카를 멸하기 위해서는 순서에 따라 행

해야 할 규범이 있는데, 이것이 팔정도다.

이 여덟 가지 단계 중에서 첫째의 1단계를 수료하지 않으면 그 다음의 단계를 성공할 수 없다. 그래서 첫째가 올바른 견해[正見]다. 여기에서 정사(正思)·정어(正語)·정업(正業)·정명(正命)·정정진(正精進)·정념(正念)·정정(正定)이 순차로 이루어지게 된다. 이 팔정도의 마지막 단계인 정정이 이루어졌을 때에 두카가 멸해져 해탈을 얻는다고 한다. 이 정정은 올바른 사마디[止]요, 비파샤나[觀]이다. 이쪽도 저쪽도 치우치지 않고 한결같이 명상하는 것이다. 여기에 소승 불교의 수행도(修行道)가 설해져 있다.

그러면 올바른 명상이란 어떤 것인가? 부처님이 깊이 명상하신 것은 무엇인가? 그것은 십이인연법(十二因緣法)의 순역(順逆)의 관찰이라고도 하고, 관심삼매(觀心三昧)라고도 하고, 오상성신관(五相成身觀)이라고도 한다. 하여튼 지에 머물러 이 세상 또는 인간의 삶의 실상을 관찰하신 것이다. 다시 말하면 비파샤나의 관상에 드신 것이다.

그 다음 대승 불교의 수행은 어떠한가? 대승 불교에서는 육바라밀(六波羅蜜)을 닦아 피안에 도달한다고 하고 있다. 곧 보시(布施)·지계(持戒)·정진(精進)·선정(禪定)·지혜(智慧)가 그것이다. 대승의 수행은 나와 남을 동시에 성불케 하는 것이다. 남에게 보시적덕하는 것은 자기 마음 가운데 있는 탐심을 끊는 것도 되며, 계행을 잘 지키는 지계는 자기 자신의 행실을 바르게 하여 남에게 괴로움을 주지 않고 평안을 주는 것이요, 자기 마음의 진심이나 분심을 끊는 것은 남에게도 진심이나 분심 또는 원한심을 없게 하는 것이요, 해태심을 끊고 부지런히 힘쓰는 것은 곧 남에게 이로움을 주는 것이요, 자기 마음의 산란심을 끊고 안과 밖의 모든 것에 끌리지 않는 것은 남으로 하여금 스스로 있어야 할 상태에 안주하여 삶을 즐기게 하는 것이요, 자기 마음 가운데 어리석음을 없애는 것은 남에게 진리의 길로 인도하는 것이다.

이 육바라밀은 자리(自利)와 타리(他利)를 동시에 이룩하는 길이다. 그러므로, 육바라밀을 닦는 것이 대승의 수행이다. 이 여섯 가지를 실천하여 성자가 된 실례가 《육도집경 六度集經》에 기록되어 있다. 그 내용 중에서 첫째의 보시행을 닦은 이의 이야기만 소개해 보겠다.

옛날 인도에 시비왕(尸毘王)이 보시행을 닦고 있었다. 비수천(毘首天)이란 천신이 그를 시험하려고 비둘기로 몸을 바꾸고 제석천(帝釋天)은 보라매로 몸을 바꾸었다. 보라매가 비둘기를 잡으려고 쫓아갔는데, 비둘기는 시비왕의 겨드랑이 밑으로 들어갔다. 시비왕은 이를 품고 있는데, 보라매가 날아와서 비둘기를 내놓으라 한다.

왕이 "비둘기가 살기 위해서 내 품으로 온 것을 어찌 내놓을 수 있으랴. 나는 그런 일을 못 하겠다"고 하니, "그렇다면 당신이 나의 밥을 빼앗은 셈이니, 당신은 내가 먹을 밥을 주어야 하지 않겠습니까? 당신의 살이라도 베어 주시오" 하였다. 왕이 그러겠다고 하니, 보라매는 "당신의 살을 떼어 비둘기만큼 가지고 가겠소이다" 하고 왕에게 저울을 가지고 오라고 하여 왕의 살을 떼어 저울에 다는데, 왕의 온몸의 살을 모두 떼어 달아도 저울의 근량이 모자라는 것이었다. 그러나 왕은 살을 그대로 모두 떼어 보시하였다. 이것을 보고 있던 비둘기와 보라매가 비수천신과 제석천신으로 변신하여 나타나, "대왕의 보시행이 이처럼 거룩하고 철저하시니, 그 공덕으로 반드시 성불하겠습니다" 하고는 떼어낸 살점을 모두 붙이고 갔다는 것이다.

49

출가 수행자와 세속의 독신주의자

1. 인도의 출가 수행자와 석존의 출가

인도에서 석존이 살아계시던 당시에는 일반적인 풍조로써 출가사문(出家沙門)이라고 불리어지는 수행자들이 있었다. 이들은 당시 인도에 있어서 사회의 통례로 여겨지고 있던 범지기(梵志期)·가장기(家長期)를 거쳐서 고행기(苦行期)에 출가 은둔하는 것에 큰 매력을 느꼈기 때문에, 범지기나 가장기를 거치지 않고 고행을 즐기는 사람도 많았다.

본래는 이 고행기의 사문생활로 들어가려면 바라문의 가정에서 반드시 자손을 보아야 한다. 자손이 없으면 바라문으로서 조상의 제의(祭儀)를 행하지 못하게 되므로 불효가 될 뿐만 아니라 죽어서 지옥(푸트지옥)에 떨어진다고 믿어졌다. 그러므로 바라문은 누구나 범지기라는 학습기에 여러 가지 학문을 닦으면, 다음에는 결혼을 하여 가장으로서의 임무를 다해야 한다.

그 다음에 고행기를 맞이한다. 마누 법전에 보면 "만일 가장으로서 주름살이 잡히고 머리가 희어지고, 자손이 있을 때에는 숲 속으로 들어갈 수가 있다"고 하였다.

그런데 석존 당시에는 이런 사회적 통념에 얽매이지 않고 자유로이 행동하는 사람이 많아서 젊어서 직접 숲 속으로 들어가는 사람이 많았다. 그러므로 싯다르타 태자는 아직 늙어서 주름살이 생겼거나 머리가 희게 되지는 않았지만, 이미 아들 라훌라를 얻었으므로 가계(家繼)를 이어서 가비라 성주(迦比羅城主)의 상속을 받을 수 있게 되었기 때문에 태자는 스스로 출가할 수 있는 조건이 구비된 것이었다. 태자는 본래 바라문이 아니지만 당시의 고등 교육인 바라문의 교육을 받았고, 또한 가장기를 거

친 셈이 되었으므로 바라문의 습관에 따라서 출가 수행할 결심을 하게 된 것이다.

불타는 출가하여 일반 출가 수행자들과 같이 당시의 풍조에 따라서 고행을 하신 것이다. 그리하여 태자는 밤중에 몰래 집을 떠났다. 만일 아내나 갓 태어난 아기가 눈을 뜨고 미소지으면 가정을 버릴 수 없게 될지도 모른다고 생각하여, 그는 잠든 두 사람에게 마음속으로 이별을 고했을 뿐이었다. 그는 마부와 다수의 천인(天人)이 따르는 가운데 말을 재촉하여 왕궁을 나섰다. 그래서 어느 숲 가까이에서 왕가의 옷을 벗고 한 선인이 건네 주는 거지 같은 누더기를 걸쳤다. 이어 마부를 왕궁으로 돌려보내며, 자기의 머리 다발을 유품으로 가족에게 보냈다. 이때의 나이 29세였다. 이로부터 고타마가 6년 고행 끝에 드디어는 이를 버리고 한 보리수나무 밑에 앉아 있기 49일, 그는 삼매의 경지에서 깨어나 초인적인 심안(心眼)이 뜨이고, 인간이 놓여 있는 참된 상황을 알게 되니, 여기에서 그는 불타, 즉 정각자가 된 것이다. 그러므로 출가 수행은 당시의 인도에서 깨달음을 얻는 유일한 길이었다.

2. 출가 수행의 목적

석존 당시만이 아니라, 그 이전인 우파니샤드 시대부터 인도인들은 인생의 깊은 성찰이 있었다. 그리하여 인생의 궁극적인 목적이 세속에서 재산을 모으고 자식을 낳아 즐겁게 사는 것이 아니라 보다 절대적인 세계에 머무는 것이었다. 그것은 곧 열반의 세계다. 이러한 절대적인 안온한 세계에 머물러 다시 이 세상의 모든 사람을 정신적으로 구제해 주는 것으로 궁극의 목적을 삼았으니, 그렇게 하기 위해서는 가정을 버리고, 숲 속으로 들어가는 출가 수도자의 생활이 필수적인 요건이었다. 이러한 출가의 목적에 대하여 《수타니파타》에 이렇게 씌어 있다.

어느 날 수행중이던 고타마가 마가다 왕국의 왕사성(王舍城)으로 탁발하러 갔다. 고타마의 모습은 매우 거룩하여 독특한 상호(相好)를 하

고 있었다. 그때에 마가다 왕국의 빔비사라 왕이 높은 누대 위에서 이 거룩하신 상호를 가진 사람을 보고 신하에게 말하기를, "저 사람을 보라, 거룩하고 근엄하며 단정하게 앞만을 보고 걷는구나. 저 사람은 아래를 보고 발길을 살피고 있다. 저 사람은 천한 집 태생이 아닌가 보다. 너희들은 빨리 따라가서 그가 어디로 가는가를 알아오너라" 하였다.

이렇게 하여 사신을 파견하니, 왕의 명으로 파견된 사신들은 그의 뒤를 따랐다. 그리하여 그들은 이 수행자가 탁발을 하여 도시에서 벗어난 파다바 산의 동굴 속으로 돌아가 범과 같이, 소와 같이, 혹은 사자와 같이 앉아 있는 것을 보고 왕에게 보고하니, 왕이 곧 장엄한 수레를 타고 파다바 산으로 고타마를 만나러 갔다. 왕이 그에게 인사를 드리고 이렇게 말했다.

"당신께서는 젊고 용모가 단엄하니 필시 귀한 크샤트리아의 태생인 듯합니다. 코끼리의 무리를 선두로 한 우리 군대로 들어오시오. 당신에게 많은 재물을 드리겠소이다. 받아 주소서. 당신은 어느 종족의 태생인가요."

그러자 그는 말했다.

"왕이여, 저 히말라야의 중복에 한 민족이 있소이다. 옛날부터 코살라 국의 주민으로, 재물이 많고 용기가 있습니다. 태양의 후예인 석가족입니다. 왕이여, 나는 그 가문으로부터 출가했는데 욕망을 채우기 위해서가 아닙니다. 모든 욕망에는 근심 걱정이 따르는 법이고, 세상을 떠나면 마음이 안온하다는 것을 알고 있으며 부지런히 닦을 뿐입니다. 나의 마음은 이것을 즐기고 있지요"라고 대답하였다.(小部經典,《출가경》)

여기서 속세를 떠나서 독신으로 수행하는 사람들의 목적을 설하고 있다. 세속생활은 욕망을 따르는 생활이기 때문에 여기에는 반드시 괴로움이 따른다. 아내를 갖는 것도 욕망이요, 자식을 갖는 것도 욕망이요, 재산도 그렇다. 그러므로 세속적인 모든 욕망을 벗어나면 괴로움이 없는 안온한 열반을 즐길 수가 있으며, 일체중생을 구제하는 일을 부지런히 할 수가 있다. 이러한 것에서 얻는 즐거움은 상대적인 것이 아니고 절대적인 즐거움이다. 이것이 열반이다. 열반은 절대적인 삶에 대한 안온한 즐

거움의 세계다. 그리고 너와 내가 없다. 모두 다같이 즐기는 세계이다.

출가 수행자들이 독신생활을 하는 데는 이러한 종교적인 뜻이 있고 마음의 안온함이 있다. 어느 한 여성을 나의 아내라고 하여, 이에 사랑을 주는 것은 욕망에 끌리는 일이 된다고 생각하여 이를 떠난 것이 원시 불교나 소승 불교의 입장이다. 그러나 대승 불교나 금강승(金剛乘)에 와서는 어느 한 여성을 아내로 삼아서 재가생활을 하더라도 이에 끌리지 않고 진리를 깨달아 실천하는 보살로서 부지런히 정진하라고 가르친다. 이러한 대승의 경지는 그리스도교에서 가르치고 있는 것과 비교하여 생각해 볼 필요가 있다. 《고린도전서》 제7장 1,2절에 "남자가 여자를 가까이 하지 않는 것이 좋으나, 음행의 연고로 남자마다 자기 아내를 두고 여자마다 자기 남편을 두라"고 실려 있다.

극단적인 금욕주의는 그 반대인 쾌락주의 경향으로 달리는 것이 예사다. 극단적인 관능성을 배척한 고대나 중세의 교설은 순결을 찬미하게 되면서 드디어 에로티시즘으로 달린 것은 서양이나 동양에서 예나 현금에 그 예를 얼마든지 볼 수 있다.

불교나 그리스도교적인 금욕주의에 의해서 반동적으로 나타난 에로티시즘이 중세에 절정에 달했다. 이것은 그 금욕주의가 극한에 이르러서 억압된 성적 충동이 폭발했기 때문이다. 금욕주의와 쾌락주의는 표리의 관계에 있는 것이다. 그러므로 이 지상에서의 육체적인 사랑을 부정하는 나머지 천상의 영적인 사랑을 찬양하던 그리스도교적 윤리나 원시 불교의 금욕주의는 새로운 돌파구를 개척하지 않으면 안 되게 되었다.

이 지상에 있어서의 영육(靈肉)의 이원적 사고를 지양해서 영육 합일을 실현하고자 한 것이 그리스도교의 결혼관이다. 결혼생활에 있어서 남자나 여자는 각각 독립된 주체로서 영적으로 결합되고 관능적으로 결합되어서 정신과 육체가 둘이 아닌 것으로 하나님의 섭리에 합일되는 것이 그리스도교의 결혼관이다. 한편 불교는 극단적인 금욕은 극단적인 고행에 통하니 고행은 쾌락을 내포하게 마련이다. 그러므로 고와 락의 양변을 지양하여 중도를 실현한 것이 바로 금강승(金剛乘)의 애박청정구(愛縛淸淨句)요, 희근보살(喜根菩薩)의 세계다.

3. 세속의 독신주의

근래에 와서 동양에서도 세속의 독신주의자가 간혹 있게 되었다. 20세기에 살고 있는 우리들은 동양이나 서양의 만남으로 인해서 여러 가지 사상의 탁류 속에 스스로를 찾지 못하고 있다고 할 것이다. 결혼관에 있어서도 혼미를 면치 못하고 있다. 오늘날 우리들은 반환상가(半幻想家)가 되어 버렸다. 그러므로 너무도 현실주의자가 되었고, 유물론자가 되고 있다. 과거로부터 우리에게 전해진 정신적인 것, 신성한 것은 가장 원시적인 영역까지 끌어내리지 않으면 만족하지 못한다. 이성에 호소하던 것을 감성의 충동적인 관능의 세계로 환원시키고자 한다.

본래 하나님의 모습으로 창조된 인간이 충동장치를 가진 로켓같이 오직 생산관계의 산물로 전락되고 말았다.

육체를 감추면서 정신과 육체를 모두 성화(聖化)하던 것이 이제는 정신적인 면은 무시하고 음외(淫猥)한 나체만을 드러내고 있다. 이러한 현상은 마치 사랑하는 연인으로부터 배반당한 사람의 발악과도 같은 반항이 아닌가.

이것 아니면 저것으로써 진실이라고 하는 이러한 사고는 남녀의 사랑에 있어서나, 아름다움의 가치 추구에 있어서도 그렇게 나타나고 있는 것이다. 이것이나 저것의 극단에서 진실을 찾고자 하는 현대인의 사유생활은 전도된 착각이 아닐까. 거의 무의식적으로 얼굴에 화장하지 않고는 밖에 나갈 수 없다고 생각하는 여인들의 생활은 무엇을 말하는 것이며 그것에서 아름다움을 느끼는 남성들의 감각은 무엇을 말하는 것인가. 이것 속에서 저것을 보고 이것과 저것 속에서 이것과 저것이 아닌 다른 것을 찾을 수 있는 눈을 잃고 있는 것이 현대인이 아닐까.

표면에 독신주의를 내걸고 마음으로 고독과 분리를 극복하기 위하여 동성애나 이성의 육욕에 탐닉하여 정신성을 망각하는 자는 누구이며, 자기를 기만해서 정신성만을 내걸고 유부녀나 유부남을 열애하는 자는 누구이며, 이성을 극도로 숭배하는 마음속에 도사리고 있는 이성 경멸의 심정을 감추고 있는 자가 누구인가.

로렌스는 남녀의 결합으로 인간과 우주, 정신과 육체의 일체를 희구했다. 그는 여기에서 생명의 근원에 도달하려고 하였다.

로렌스가 살고 있던 20세기초에는 너무도 성을 죄악시한 정신주의가 팽배하고 있었는데, 그러나 20세기도 후반이 된 오늘날에는 너무도 육체주의가 팽배하고 있다. 이 양극단은 남녀의 결합을 본질에서 멀리하고 있는 것이다.

세속적인 독신주의자 중에는 이러한 부류가 대부분이니, 현대에 있어서의 진실한 사랑의 철학이 요구된다고 할 것이다.

50

현교와 밀교

탄트라(tantra)라고 하는 말을 어원적으로 보면 두 가지 뜻이 있다. 하나는, 이 말이 범어인 tan이라는 말, 곧 '확대하다'의 뜻을 가진 동사로부터 파생된 것이라고 한다면 탄트라는 '확대한 것', 곧 '날줄[經]'・'정수(精髓)'의 뜻이 될 것이고, 다시 어근을 tantri '실[絲]'로 본다면 지식(知識)이라는 뜻이 된다. 만일 이 둘을 가지고 보면 '지식을 확대시키는 것'이 될 것이다. 따라서 어떤 종교적인 목적을 달성시키기 위한 이론적・실천적인 문헌의 뜻이 되는 것이다.

그러므로 탄트라가 경(經)을 뜻한다고도 하는 것은 이러한 이유 때문이다. 실제에 있어서 이렇게 이론적인 근거에 의해서 실천하는 방법을 가르치는 것이기 때문에, 스승으로부터 제자에게로 극히 비밀리에 그 방법을 전수하는 것이었다. 이런 관계로 이것은 '비밀스런 가르침'이 되는 것이니, 밀교(密敎)라고 하게 된 것이다.

그러면 이것이 어떤 이론을 실천하는가.

인도 종교의 공통적인 형이상학적 원리가 되는 진리를 체득하기 위한 실천방법이 바로 이것이다. 이 세상의 모든 것은 두 가지 가치관으로 나타나고 있는데, 사실은 그 근본은 둘이 아니라는 진리를 체득하는 것이다. 곧 모든 존재는 선과 악, 미와 추, 생과 사의 상대적인 가치로 나타나고 있으며, 적극과 소극, 동과 정의 서로 상극되는 양상을 띠고 있으나, 이것이 사실에 있어서는 궁극적으로는 서로 상극된 것이 아니요, 이것이 있으므로 저것이 있는 상보적・상의(相依)적인 관계에 있다. 이러한 실상을 있는 그대로 체득하려고 하는 것이 탄트라인 것이다.

그러므로 불교 탄트라는 본래 힌두교의 여러 가지 요소를 흡수하여, 불교의 교리에 의해서 그것을 승화시킨 것이지만, 그의 골격에 있어서는

서로 공통된 점을 가지고 있는 것이다.

오늘날 흔히 탄트리즘(tantrism)이라고 불려지고 있는 것에는, 힌두교와 불교의 요소가 서로 어우러져서 조화를 이루고 있는 것이다. 이것은 불교가 비록 인도 고유한 정통적인 종교에 반대하는 입장을 취하여 발달된 종교이지만 인도라고 하는 토양에서 자란 것이므로, 서로 공통적인 요소를 가지는 것은 자연스런 일이라고 생각된다.

불교 탄트라 속에 있는 만트라(mantrá, 眞言), 신비적인 세계를 나타내는 만다라에 대한 예배와, 여러 가지 명상법과 요가의 실천 등이 이것을 말하는 것이다.

이러한 비밀 불교의 여러 요소들은 후기의 대승 불교의 여러 관념이, 이의 성취법(成就法)과 관련지어져서 서서히 형성 발전된 것이다. 그리하여 드디어는 우주의 근본 원리가 우주만상 속에 나타나 있다고 생각되어, 특히 인간의 몸 안에 나타나 있다고 하여, 이것을 증득하기 위한 최선의 방법을 고안해 내니, 이것이 바로 탄트라라고 하는 것이다. 이러한 것이 이 세계의 근본 진리를 체득하는 방법이 되는 것이니, 진리의 성취법으로서의 탄트라가 드디어는 궁극적인 세계의 구현이 되는 것이다. 그러므로 이러한 것이 바로 불교에 있어서 이루어졌다. 후기밀교에서 나타난 통밀교로서의 궁극적인 목표인 즉신성불의 교의가 바로 이것이다. 우리는 이러한 것을 《대일경》이나 《금강정경》 등에서 볼 수 있다.

위에서 설명한 바와 같이 밀교라고 하는 것은 불교에 있어서는 대승 불교의 교리를 실천하는 성취법으로 나타나면서, 그것이 바로 성불하는 길로 발전된 것이며, 힌두교에 있어서는 시바 신의 창조력인 샤크티를 내 속에서 나타냄으로써 시바 신과 하나가 되는 것이라고 말하게 되었다.

이와 같은 탄트리즘은 결국 어떤 종교적인 목적을 달성하는 가장 합리적이요 최선의 방법으로 창시된 것이다. 그러므로 불교 탄트라, 곧 밀교는 이 몸이 이대로 부처가 되는 방법인 동시에, 이 방법 속에 부처가 그대로 나타나게 되어 있는 것이다.

우리가 현교(顯敎)라고 할 때에는 경(經)·율(律)·론(論)을 말하고, 밀교라고 할 때에는 요가·삼밀·호마·관정·만다라 등을 말한다.

말할 것도 없이 경이나 율이나 론이라고 하는 것은 부처님이 가르쳐 주신 진리와, 우리가 지켜야 할 도리와, 이에 대한 지식인 것이다. 그러므로 이들은 성문(聲聞)이요 연각(緣覺)의 길임에 지나지 않는다. 그러나 머리 속에 머물러 있는 것이요, 수행과정에 있으면서 진리를 지식으로 알고 있을 뿐이지 실천하는 단계에는 있지 못한다. 그런데 진리를 실천하는 단계에 있는 것이 바로 보살인 것이다.

보살의 세계에서는 진리에 대한 지식이 바로 실천되면서 자기 완성의 길로 달리는 것이다. 그러므로 경·율·론의 현교가 성문과 연각의 세계라면, 밀교는 보살의 세계인 것이다. 그러므로 당(唐)시대에 중국에서 밀교를 일으킨 불공(不空)은 다음과 같이 말하고 있다.

"현교에 의해서 수행하는 자는 삼대무수겁(三大無數劫)을 거쳐서, 그뒤에 무상보리(無上菩提)를 이루어 증득하나, 그 중간에 있어서 십진구퇴(十進九退), 혹은 칠지(七地)에 이르러 복덕·지혜를 얻어서 성문·연각의 과보를 얻게 되나, 무상보리를 증득할 수 없다. 만일 비로자나불자수용신(毘盧遮那佛自受用身)이 설한 바 내증자각성지(內證自覺聖智)의 법과, 대보현금강살타타수용신지(大普賢金剛薩埵他受用身智)의 법에 의한다면, 곧 현생에 만다라아사리(曼荼羅阿闍梨)를 만나서 만다라에 들어갈 수 있고, 갈마(羯磨)를 구족하여 보현삼마지(普賢三摩地)로써 금강살타(金剛薩埵) 속에 들어가서, 그 몸 속에서 그의 가지위신력(加持威神力)으로 순식간에 무량삼매야(無量三昧耶)와 무량다라니문(無量陀羅尼門)을 증득할 것이다."(《오비밀의궤 五秘密儀軌》, 大正大, 제30권, p.535)

여기에서 보는 바와 같이 현교에 의한 수행은 그 중간에 십진구퇴하고 칠지에 이르러서 성문과 연각의 도과(道果)를 얻으나 성불할 수 없고, 밀교의 가르침에 의해서 비로소 순식간에 불과(佛果)를 증득할 수 있다고 하였다.

이것은 불공의 현밀 양교에 대한 평가지만, 그는 다시 표제집(表制集) 제3권(大正大, 제52권, p.840)에서 "금강정 유가법문(金剛頂瑜伽法門)은 속히 성불하는 길이다. 그 수행자는 반드시 능히 범경(凡境)을 돈초(頓超)하여 피안에 이른다 其所譯金剛頂瑜伽法門, 是成佛速疾之路. 其修行者, 必能頓超凡境, 達于彼岸"라고 하였다.

이와 같이 속히 성불하는 길이 바로 밀교라고 하였다.

이상에서 알 수 있듯이 당대(唐代) 이후에는 다라니, 곧 밀교가 현교인 경·율·론보다 상위에 있는 것으로, 현교가 따르지 못하는 뛰어난 힘이 있는 것이라고 생각하고 있었음을 알 수 있다.

그러므로 선무외(善無畏)의 속제자인 이화(李華)가 쓴 《대당동도 대성선사고 중천축국 선무외 삼장화상 비명병서 大唐東都 大聖善寺故 中天竺國 善無畏 三藏和尙 碑銘幷序》에 "삼장(三藏)에 육의(六義)가 있으니, 그 안에 정(定)·계(戒)·혜(惠)가 있고, 그밖에 경(經)·율(律)·론(論)이 있다. 그러나 다라니로써 이를 총섭(總攝)하나니, 다라니는 신속히 성취케 하는 수레와 같은 것으로, 해탈의 길상(吉祥)을 가져다 주는 바다와 같다 三藏 有六義 內爲定戒惠 外爲經律論 以陀羅尼而總攝之 能陀羅尼者 速疾之輪 解脫吉祥之海"(大正大, 제50권, p.290)라고 하였다.

이것으로 보아서 현교인 경·율·론을 밀교인 다라니가 모두 포섭할 뿐만 아니라, 속히 해탈케 하여 이고득락토록 하는 최상의 길임을 보인 것이다. 그러므로 다라니를 총지(總持)라고 하고, 현장(玄奘)도 번역해서는 안 되는 다섯 가지 중의 첫째로 다라니를 들었다.

불타의 비밀스러운 말인 다라니는 그 자체가 거룩한 것일 뿐만 아니라 속히 성불할 수 있는 힘이 있으므로, 이것을 송창함으로써 우리가 바라는 어떤 것이든지 이루어진다고 생각되었다. 그리하여 송(宋)나라 시대에 이르면 이러한 밀교가 사상적으로나 또는 교의적으로 뛰어난 것일 뿐만이 아니라, 거룩하고 신비스런 가르침으로 이해된 것이다. 이러한 현밀 양교의 판별을 통해서 밀교인 다라니를 최고위에 둔 것은 《육바라밀경》에서도 나타나고 있다.

"총지문은 비유컨대 제호(醍醐)와 같다. 제호의 맛이니, 이것은 우유의 낙소(酪酥) 중에서 가장 미묘한 것이다. 능히 여러 가지 질병을 없앤다. 그러므로 모든 유정의 심신을 안락하게 한다. 총지문은 계경(契經) 중에서 가장 뛰어난 것이다. 능히 중죄를 없애고 여러 중생으로 하여금 생사를 해탈케 하여 속히 열반안락법신(涅槃安樂法身)을 증득케 한다 總持門者 譬如醍醐 醍醐之味 乳酪酥中 微妙第一 能除諸病 今諸有情 身心安樂 總持門者 契經等中 最爲第一 能除重罪 令諸衆生 解脫生死 速證涅槃 安樂法身"

고 하였다.

이뿐만 아니라 불공이 번역한 《인왕호국반야바라밀다경다라니염송의궤 仁王護國般若波羅密多經陀羅尼念誦儀軌》에서도 "저 경(經)에 의하면, 이 다섯 보살은 두 종류의 법륜에 의지하여 몸을 나타냄에 다름이 있다. 하나는 법륜(法輪)이니, 진실한 몸을 나타내서 닦은 바 행원(行願)에 따라서 과보로 몸을 얻은 것이요, 둘째는 교령륜(敎令輪)이니, 위노신(威怒身)을 보여서 대비(大悲)를 일으켜 위맹(威猛)함을 나타내기 때문이다 依彼經者 是五菩薩 依二種輪 現身有異 一者法輪 現眞實身 所修行願 報得身故 二敎令輪 示威怒身 由起大悲 現威猛故"(大正大, 제19권, p.514)라고 하였다.

여기에서 법륜이라고 한 것은 정법륜(正法輪)이니, 부처님이 정법으로써 중생을 교화하는 것을 말하고, 교령륜이라는 것은 부처님의 가르침에 어긋나는 것을 분노신으로써 항복받아서 교화하는 것이다. 전자는 도상(圖像)으로 표시하면 보살형이 되고, 후자는 분노명왕형(忿怒明王形)이 된다.

불공에 의해 번역된 경궤(經軌)에서는 현교를 정법륜이라고 하고, 밀교를 교령륜이라고 하였으므로, 이로부터는 불교를 분류하여 현교·밀교·심교(心敎)로 분류하는 용례가 나타나기까지 하였다. 곧 찬녕(贊寧 919-1002)의 《송고승전》 권3에서는 "夫敎者不論 有三疇類 一顯敎者 諸乘經律論也 二密敎者 瑜伽灌頂五部 護摩三密曼茶羅法也 三心敎者 直指人心見性成佛禪法也 次一法輪者卽顯敎也 以摩騰爲始祖焉 次二敎令輪者 卽密敎也 以金剛智爲始祖也焉 次三心輪者 卽禪法也 以菩提達摩爲始祖焉 是故傳法輪者 以法音傳法音 傳敎令輪者 以秘密傳秘密 傳心輪者 以心傳心 此之三敎三輪三祖 自西而東 化凡而聖 流十五代"(大正大, 제50권, p.724)라고 하였다.

이와 같이 밀교는 현교인 정법륜과도 다르고, 심륜(心輪)인 심교(心敎)와도 다른 교령륜(敎令輪)으로서, 현세 이익적인 양재초복(穰災招福)하는 신비한 힘이 있으므로 악을 제거하기 때문에 드디어는 국가를 보호하는 호국 사상과 관련을 가지게 되는 것은 당연한 일이다.

따라서 중국 당대(唐代)의 대표적인 밀교자들의 많은 이적(異蹟)은 호국적인 밀교의 면모를 보여 주는 것이다.

당나라의 현종(玄宗) 때(서기 742)에, 서역의 서번(西蕃)·대석(大石) 등 다섯 나라가 안서성(安西城, 龜玆)을 포위하였다. 구원병을 청했으나, 길이

멀어서 미처 예정한 시간에 오지 못했다. 그리하여 불공삼장(不空三藏)을 초빙하여 《인왕경》의 다라니를 27번 암송하였던 바 신병(神兵)이 궁전 앞에 나타났다. 이에 현종이 놀라 의심하므로 불공은 비사문천왕(毘沙門天王)의 둘째아들 독건(獨健)이 군사를 거느리고 올 것이라고 말했다. 그후에 안서(安西)로부터 기별이 오기를 불공이 《인왕경》 다라니를 염송한 그날에 안서성 동북쪽 30리 밖에서 신병이 나타나서 적군을 퇴각시켰다고 한다.(大正大, 제54권, p.254, 僧史略卷下 城閣天王條)

이상에서 보는 바와 같이 현교는 밀교로 통섭됨으로써 정법을 수호하여 이론과 실천이 겸비되어 비로소 성불할 수 있다고 하게 되니, 여기에 현밀회통의 필연성을 이해할 수 있다.

필자는 일찍이 한국 불교 속에서 끊이지 않고 흐르고 있는 밀교적 성격을 고찰하여 발표한 바 있으니(《密敎, 正統密敎》, 경서원 刊), 한국 불교는 실로 밀교에 의해서 시작되어 계승되고 있다고 해도 과언이 아니다.

고구려에 처음 불교를 전했다고 하는 순도(順道)는 진(秦)나라의 부견(符堅)이 보낸 사람이다. 당시의 진나라에는 밀교가 들어가 있었다. 불교 사료에 의하면 동진(東晋, 317-420)의 초기에 당시의 진도(秦都)인 건업(建業, 지금의 南京)으로 박시리밀다라(帛尸梨密多羅, Śrīmitra)가 밀교를 처음 전했다고 하나, 사실은 그보다도 먼저 중국에 밀교가 전해졌다. 곧 3세기 전반에 월지국(月支國, 현재의 코탄 지방) 출신인 지겸(支謙)에 의해서 《화적다라니신주경 華積陀羅尼神呪經》·《마등가경 摩登伽經》 등이 역출되었다. 또한 서진(西晋)에서는 3세기 후반경에 축호법(竺護法)이 《사두간태자이십팔수경 舍頭諫太子二十八宿經》이라고 하는 밀교점성법의 경전을 번역했다. 그러므로 우리나라로 온 서역승 순도가 불상과 더불어 경전을 가지고 왔다고 하여, "서역의 자등(慈燈)을 전하여 동이(東陲)의 혜일(慧日)을 걸어보이되, 인과(因果)로써 하고 유도하되 화복(禍福)으로 하였다"(《해동고승전 海東高僧傳》)고 하니, 여기서 화복으로 유도했다고 하는 것이 곧 밀교적인 주술로써 한 것을 말한다. 당시 서역에는 밀교가 크게 일어나 있었던 것으로도 이를 증명할 수 있다. 당시의 서역 지방의 여러 민족은 유목민으로서 주술적인 샤머니즘을 숭상하고 있었으므로 주술적인 밀교가

쉽게 수용되었다.

이런 사정은 우리 민족에게 있어서도 마찬가지다. 백제에 처음으로 불교를 전한 호승(胡僧) 마라난타(摩羅難陀)도 동진(東晋)에서 백제로 왔다고 하고, 그는 "도승으로서 신통이변(神通異變)의 기행으로 무언무설(無言無說)의 교화를 하였다"(《해동고승전》)고 하니, 그도 밀교의 도승이었음을 알 수 있다.(《정통밀교》, p.109-110 참조)

또한 고구려에서 신라로 온 혜량(惠亮)법사는 백좌강회(百座講會)와 팔관회(八關會)를 설치하여, 밀교적 의궤에 의한 수법으로 외적으로부터 국가를 진호하며 《인왕반야바라밀다경 仁王般若波羅密多經》을 강설하였다.

이뿐만 아니라 원광법사도 황룡사(皇龍寺)에 백고좌회를 개설하여 백제와 고구려의 침공을 막았으며, 안홍(安弘)법사도 우진(于闐)국의 사문 비마진제(毘摩眞諦)와 농가타(農伽陀)·불타승가(佛陀僧伽) 등과 더불어 《전단향화성광묘녀경 栴檀香火星光妙女經》이라는 밀교경전을 역출했으며, 참서(讖書) 1권을 저술했다고 하고, 또한 신인종(神印宗)의 종조인 명랑(明朗)법사·밀본(密本)법사는 물론 신라 진언종(眞言宗)의 종조인 혜통(惠通)은 선무외삼장에게서 법을 구하여 수많은 신이(神異)를 보였다.

또한 자장(慈藏)과 의상(義湘)은 화엄학과 밀교를 회통시킨 분이었다.

고구려로 와서 불법을 편 담시(曇始)도 밀교승으로서 그의 행적이 동용서몰(東湧西沒)하고 중용변몰(中湧邊沒)했다고 하며, 수양제(隨陽帝)의 대군을 물리친 을지문덕 장군을 도운 안주(安州)의 일곱 스님들의 활약을 들 수 있다. 또한 백제의 여러 스님들이 일본으로 건너가서 보여 준 밀주의 영험 등을 들 수 있다.

다음에 통일신라시대에는 불가사의(不可思議)·현초(玄超)·혜초(慧超) 등이 각각 중국에서 선무외와 금강지, 불공의 밀교를 받아가지고 통밀을 이룩하였다.

또한 왕거인(王居仁)이 "귀의합니다, 망국이여, 가거라. 악마여, 악마여, 우, 우, (분노의 명령) 모두 (가거라) 우, 성취하여라. 사바하 南無亡國, 刹尼那帝, 判尼判尼, 蘇判尼. 于于云阿于, 鳧伊娑婆詞(mamu 亡國, Caranate pani Supani U. U. A. U. bhui Svāhā)"(《삼국유사》, 紀伊, 제2, 진성여왕, 居施知)라고 하는 다라니를 지어, 세상이 바로잡아지기를 바랐다고 한다.

다음에 고려에서는 고려조가 건국되면서부터 수없이 많은 밀교적인 행사가 행해졌다. 고려는 창업 당시에 벌써 해적이 쳐들어와서 요란을 떨었으므로 안혜(安惠)·낭융(朗融)·광학(廣學)·대연(大緣) 등 밀교승을 청해서 밀교의 수법을 통해서 외적의 침입을 막으니, 이들 밀교승들은 모두 신라의 명랑대사의 법을 이은 밀교승들이다.

고려조의 수많은 불사는 대부분이 밀교적인 법회였으니, 이것을 통해서 민심을 수습하고 외침을 막았던 것이다. 이렇게 하여 고려 때에는 그처럼 많은 국난을 극복하였는데, 이것은 온 국민이 불·법·승 삼보의 위대한 힘에 의하여 한마음 한뜻으로 국난에 대처했기 때문이었다. 이러했으므로 고려에서 팔만대장경판을 조성하게 된 것은 이 불사로 말미암아서 국난을 극복할 수 있다는 믿음이 있었기 때문이다.

그러면 어찌하여 이러한 대장경이 국난을 극복할 수 있는가.

부처님의 불가사의한 법의 신비력이 인간에게 나타남으로써, 인간을 통해서 정법을 수호하는 진리가 이루어지는 것이다. 이렇게 되려면 즉신성불을 표방하는 밀교가 아니면 안 된다.

고려대장경의 조성이 국민적 염원이었던 것만이 아니라 부처님과 하나가 된 인간의 위대한 힘에 의해서 외침을 없앨 수 있다는 것은, 바로 밀교의 교의인 것이다. 곧 교령륜으로서의 밀교가 바탕으로 된 것이다.

또한 조선시대에 와서는 억불정책으로 외면적으로는 불교 신앙이 나타나지 못하고 있었으나, 고대로부터 내려오는 통불교적인 신앙은 선과 교를 겸수할 뿐만 아니라 송주(誦呪)를 중요시하였으므로, 불법의 영험력에 의지해서 살고 있던 일반 대중의 속에서 끊임없이 살아온 것이다. 그러므로 임진왜란과 같은 외침에 있어서도 승병들이 불법의 영위함을 믿고 용감히 싸울 수 있었던 것이다.

조선 불교에 있어서는 비록 선을 닦는 자라고 하더라도 선교합일을 기하여 송주로써 이를 통섭하였던 것이다.

한국 불교는 진여자성(眞如自性)을 밝힘으로써 널리 중생을 제도하려는 선의 진면목과 《천경 千經》의 골수요, 일심의 원감(元鑑)인 진언을 지송하는 밀교의 방편은 둘이 서로 융합하여 군기(群機)를 헤아리고 도산검수(刀山劍樹)를 보림(寶林)으로 바꾸었다.

실로 한국 불교는 선과 교, 선과 밀, 교와 밀이 모두 회통하니, 이로써 지혜와 방편이 겸전하고 지혜와 자비가 어울려서 이론과 실천이 원만한 불교의 참된 면목을 나타내고 있다고 하겠다.

51

티베트 불교와 환희불

1. 티베트 불교의 연원과 발전

티베트 불교는 라마교(Lamaism)라고 불리어지는데 7세기초에 인도의
대승 불교가 공식적으로 티베트로 들어간 후, 8세기경부터 계속해서 받
아들여졌다. 당시 티베트로 들어간 불교는 인도의 밀교와 현교가 다같이
들어갔다. 그후에 9세기 중엽이 되면서 이 외래의 종교에 대한 반발이 일
어나서 배불운동이 전개되어 거의 1세기 동안 불교가 자취를 감추게 되
었으나 중세에 와서 다시 부활되니, 그 불교는 인도의 후기에 일어난 타
락한 밀교였다.

그러나 원(元)의 세조(世祖) 쿠빌라이 칸(Kublai Khan, 1215-1294)은 팍
파(Hphag-Pa, 八思巴)를 왕사(王師)로 모시고, 티베트 불교를 숭상하니 티
베트의 승려들을 지극히 우대하였다. 그후에는 티베트가 독립을 잃게 되
어 원에 병합되면서도 승려들을 계속해서 우대하였으므로 그로 인하여
티베트 승려는 크게 타락하게 된다.

원나라가 멸망하고 명(明)의 태종(太宗)이 중국을 지배하게 된 후에는,
라마승을 예우하지 않으면서도 종래와 같이 사캬파만을 옹호하는 정책
을 쓰지 않고 각 파의 달라이 라마(Dalai-Lama)에게 존호(尊號)를 주어
받들면서 종교에 의한 분할통치를 꾀하여 티베트 민중의 단결을 방지하
려고 했다.

티베트의 라마승 중에는 불법의 홍포를 위해서 힘을 기울이는 사람이
많이 있었으나, 중세의 티베트 불교는 인도 후기의 타락한 밀교를 받아
들여서 타락된 것인데다가 더욱이 원조(元朝)의 예우(禮遇)로 말미암아 더
욱 혼란을 겪게 된 것이었다.

이와 같은 시대적인 혼란 속에서 티베트의 불교계에서는 새로운 기운이 일어나게 된다. 1357년(元, 順帝, 至正 17년)에 태어난 총카파(Tsong-Kha-Pa, 宗喀巴)가 나타난 것이다. 그는 어려서부터 밀교금강승(密敎金剛乘)을 학습하고 19세에 사캬파로부터 온 렌당바(Ren-Dah-ba)에게 사사(師事)하여 30세까지《입중론 入中論》·《구사론》율(律) 등의 현교 교학을 배우고, 46세에《람림 Lam-rim》(《보리도차제론 菩提道次第論》)을 저작하고, 다시 2년 후《강림 Sṅags-rim》(《비밀도차제론 秘密道次第論》)을 저술하였다. 《람림》은 현교에 속하는 종의학(宗義學)이요, 《강림》은 밀교에 대한 것이다. 이리하여 그는 다시 종교개혁운동을 전개하니 53세 때에는 그의 본거지로서 간된(Bgah-Ldan)사(寺)를 건립하고, 국가의 융창과 불교의 번영을 기원하였다. 그의 불교 개혁의 특색은 첫째로 학문적인 기반을 용수의 중관 사상에 두었고, 둘째로 계율을 존중하여 불교계를 정화하는 일이었다.

그는 수도승의 규제로서 계율을 엄하게 닦아 여인을 멀리하면서 스스로 독신주의를 실천하였다. 그러므로 그의 새로운 종파를 게룩파(Dge-lugs-pa, 德行派, 善根派)라고 하고, 또한 황모파(黃帽派)라고 하였다.

당시의 티베트에는 수도 라사를 중심으로 총카파의 제자가 건립한 뢰풍(Hbras-spuṅ)사와 세라(Sera)사의 3대 사찰이 있었는데, 이 3대 사찰이 중심이 되어서 티베트의 불교교단 생활이 민중에게 큰 영향을 주었으므로, 이 새로운 종파의 세력은 크게 일어났다. 총카파의 사후에는 젊은 제자인 게둥둡파(Dge-hdun-grub-pa, 根敦珠巴, 1391-1476)가 1447년에 쌍(Gtfaṅ) 지방의 중심인 쌈둡체(Bsam-gruh-rtse)에 타시룬포사(Btkasis-Lhun-po)를 건립하고, 이 지방의 포교의 거점으로 삼았다. 그래서 이 게둥둡파를 티베트인은 제1대 달라이 라마라고 한다. 그러나 이때에는 아직 달라이 라마라는 칭호는 없었고, 제3대 달라이 라마에 이르러서 비로소 몽골로부터 이러한 칭호를 받았으므로 소급하여 그를 제1대 달라이 라마라고 부르게 된 것이다.

제2대 달라이 라마는 게둥감초(Dge-h'dun-rgya-mtsho, 根敦嘉木磋, 1476-1542)라고 알려지고 있다.

이와 같이 새로운 종파인 황모파는 독신주의였기 때문에 자손이 없으

므로 그의 뒤를 이을 사람을 찾아야 하니, 그것은 불교의 윤회 사상에 의해서 전생(轉生)된 자로 정하게 된다. 그래서 열반한 달라이 라마가 다시 윤회전생된 어린이를 찾아서 대를 이어 준다. 그러므로 제2대는 확실치 않으나 제3대부터는 이러한 방법으로 행해진 것이다.

이상과 같이 티베트의 불교는 총카파에 의해서 인도의 대승 불교가 이식된 것이므로 라마교학은 대승 불교의 결실을 보여 주는 것이라고 말해지고 있는 것이다.

2. 총카파의 불교사적 위치

총카파에게는 2대 저서가 있다. 하나는 앞서 말한 《람림》이요, 또 하나는 《강림》이니 현교와 밀교의 종의학이다. 《람림》은 총카파가 라마교를 개혁한 후에 그들의 중심 성전(聖典)으로 만든 것이니 이것은 라마교의 입장으로 본 불교개론이라고 할 것이요, 따라서 학승들은 이 《람림》을 통해서 중관(中觀)·율(律)·구사(俱舍) 등 현교를 학습하게 된다. 라마교의 법통(法統)에서는 현교적인 전승은 석존으로부터 미륵(彌勒)·무착(無着)·해탈군(解脫軍) 등으로 전승되는 것과, 문수(文殊)·용수(龍樹)·제파(提婆)·월칭(月稱) 등으로 이어지는 전승이 있으니, 이들이 합쳐져 삼상속전승(三相續傳承, brgyud-paḥi-chubo rnam-gsum)이라고 불리어진다.

현교의 전승 중에서 미륵·무착의 계통은 광대행파(廣大行派, rgya-chen-spyod)라고 하고, 문수·용수의 계통은 심심관파(甚深觀派, Zab-mo Lta-baḥi)라고 한다. 광대행파라고 하는 것은 인도 불교에서 보는 유식유가행파에 해당하고, 심심관파라는 것은 중관학파에 해당한다고 보아진다.

밀교적인 전승은 금강사(金剛寺)로부터 전승된 가지기도(加持祈禱)를 위주로 하는 것이니, 상사(上師)·대사(大師)·조사(祖師)의 칭호를 받은 승려다.

현교와 밀교의 2대 학파는 각각 《현관장엄론 現觀莊嚴論》(밀교)과 《입중론》(현교)을 대표로 하여 학습한다.

그러나 티베트에서는 이 두 학파가 분립되어 있는 것이 아니고 통일종

합되어 있다. 흔히 심심광대(甚深廣大, gambhhī rodāra)라고 하거나 미세광대(微細光大, sūkṣmā dārika)라고 하니, 이것으로 그들의 현밀쌍수(顯密雙修)의 면모를 짐작할 수 있다. 이러한 불교의 통일작업을 성취한 사람이 총카파다. 이러한 작업은 이미 총카파의 스승이었던 아티샤(Atisa, 阿底沙)에 의해서 행해지고 있었다고 볼 수 있으나, 하여튼 티베트 불교는 인도에서도 이루지 못한 대승 불교의 종합적인 발전을 성취한 것이었다. 그리하여 광대행파에 25명의 조사가 나오고, 심심관파에 27명의 조사가 나왔다. 그러나 어느 계보에서나 최후로는 총카파에게로 전승되고 있는 것이다.

요컨대 현금 티베트나 몽골 지방에 홍포되고 있는 개혁파의 교의는 중관, 유가를 중심으로 한 것이요, 이들은 중관·유가의 관행이 병합된 통불교이다. 총카파의 저서인 《람림》은 이와 같은 통불교의 근본 성전(聖典)이다. 7세기 이후의 인도 불교의 발전된 결실로서 종합된 불교의 모습을 보여 주는 것으로 유일한 것이다. 더욱이 인도 불교사의 연장(延長)이며 중국 유전(中國流轉)인 한전 불교(漢傳佛敎)와 대비되는 것이다. 이러하므로 현대에 와서 불교의 종합적인 연구를 함에 있어서 범(梵)·한(漢)·티베트의 제 대장경을 고찰하는데, 《티베트 대장경》에 수록된 티베트의 제 논사들의 작품은 7세기를 전후한 대승 불교학을 보여 주는 귀중한 자료가 될 뿐만 아니라 불교와 외교(外敎)와의 교섭이나 인도 이외의 타지방으로 유전(流傳)된 복잡한 양상을 보여 주기도 한다.

이러한 점에서 총카파의 사적인 지위는 많은 학자들에 의해서 높이 평가되고 있다.

3. 티베트의 사원과 라마교학

티베트의 사원은 그들 사회의 중심 거점이 되고 있다. 통치자로서 또는 정신적인 지도자로서의 라마승들이 학문을 닦는 전당이요, 최고의 지식인으로서 불도를 닦고 제사와 기도를 행하는 청정도량(淸淨道場)이다. 현금에 티베트나 몽골 등지에서 보이는 라마교의 사원은 거의가 모두 총

카파의 황모파에 속하고 있으므로 14세기에서 15세기 이후의 것에 지나지 않는 것이지만, 불교 수입 당시부터 높은 불교 문화와 더불어 대승적인 교의가 그대로 받아들여졌다. 라마 사원에서 수습(修習)하는 학문은 현교학·밀교학·천문학·의약학 등인데, 이들 중에서 현교학은 순수한 불교교학으로서 법상(法相)·교상(敎相)의 불교철학이요, 밀교학은 탄트라의 학문이니, 그들이 가장 존숭하는 것이다. 천문학은 시륜불(時輪佛)을 중심으로 하는 학문이니 천문(天文)·점성(占星)·역술(曆術)·수학(數學) 등이 연구된다. 그리고 의약에 관하여는 약사여래(藥師如來)의 《의궤 儀軌》를 중심으로 한 의학과 약학을 연구한다. 《티베트 대장경》 중에는 《인도의경 印度醫經》을 수록한 것이 있으나, 이외에도 이것을 근간으로 해서 많은 주석서(註釋書)가 있다.

현교학을 닦는 자는 10세 전후의 사미승(沙彌僧)으로서, 약 20년간이나 30년간을 사원에서 다음의 5종 학문을 닦게 된다.

 1) 인명학(因明學) —— 법칭(法稱)의 《양석론 量釋論》
 2) 반야학(般若學) —— 미륵(彌勒)의 《현관장엄론 現觀莊嚴論》
 3) 중관학(中觀學) —— 월칭(月稱)의 《입중론 入中論》
 4) 구사학(俱舍學) —— 세친(世親)의 《구사론 俱舍論》
 5) 율학(律學) —— 덕광(德光)의 《율경론 律經論》

이들은 인도에서도 대표적인 것이었다. 라마승들은 이들 학문을 닦는 데 있어서 인도 이래의 전통을 답습하여 암송과 문답 추리의 방법을 쓰고 있다.

위에서 본 바와 같이 티베트 불자의 소의(所依)는 논(論)이 주가 되고 있으니, 우리 한국 불교와 같이 경이 주가 되지 않는다. 그들의 논서도 주로 후기의 것에 속하고 있는 것으로서, 거의가 한역대장경(漢譯大藏經)에서는 알려지지 않은 것들이다. 이것은 경전을 경시하거나 한역된 것을 의식적으로 제외하려는 것이 아니며, 이러한 불교교학의 철저한 수습(修習)으로 종합적 통일적인 교학을 수득할 수 있다고 보고 있는 것이다. 특히 그들은 《반야경》을 한역된 불교에서는 시교(始敎)로 생각하고 법화(法華)·열반·화엄 등을 종교(終敎)로 보는 데 반하여, 라마교에서는 《반야경》을 시교(始敎)이면서 종교(終敎)라고 보고 있다. 그러나 그들에게 있어

서 《반야경》 외의 다른 대승경전은 잊고 있는 것이 아니니, 《법화경 法華經》·《화엄경 華嚴經》·《금광명경 金光明經》·《능가경 楞伽經》·《무량수경 無量壽經》 등 제 경을 존숭하고 있다. 네팔의 불교가 이른바 《구부대승경 九部大乘經》을 존숭하고 있는 것으로도 알 수 있다. 이것은 불교가 무자성공의 중관의 입장에 서 있으면서 여기에서 다시 밀교의 시륜(時輪)이나 대승의 사상과도 깊은 관련을 가지고 있는 《반야경》이 어느것보다도 대승 불교의 근간이 된다는 생각이다. 요컨대 《반야경》으로써 유가, 중관의 양대 사상을 통일하려고 한다. 왜냐하면 중관과 유가유식은 결국 무와 유와의 대립인 양으로 한역 불교 교의에서는 알려지고 있으나, 티베트역(譯)의 불교 교의에서는 오히려 유와 무와의 통일을 이루고 있다. 이러한 사조는 인도 후기에 나타난 사조로서 그것이 바로 티베트에 옮겨진 것이었다. 라마교의 교학이 용수와 무착세친에게 일관되는 중관 위에, 유와 무가 상반되지 않고 서로 섭수(攝收)되고 통일되면서 발전한 것으로 알려지고 있다. 이러한 까닭으로 라마교 교학체계에 있어서는 용수와 무착을 조사(祖師)로 받들고, 문수와 미륵을 개조(開祖)로 모시는 것이다. 라마사원에서 보는 바와 같이 석존을 중심으로 좌측에 미륵을, 우측에 문수를 배치하는 삼존 형식에서 이것을 알 수 있다.

그러나 이외에 라마교에서는 라마교의 독특한 종교학이 있으니, 그것이 《람림》이다. 총카파의 교학체계가 그것이다.

4. 환희불과 사환희설

신비주의적인 경향이 짙은 밀교에서는 진과 속, 또는 실재와 현상의 합일이 교리면에 있어서나 실천면에 있어서 중요한 부분을 차지한다. 따라서 밀교에서 즉신성불이라고 하여 인간의 정신만이 아니라 신체를 오히려 강조하는 경향이 있는 것은 성스러운 것과의 합일을 실현하는 것으로서 몸의 의의를 중시하는 데에 비롯되는 것이다. 그리하여 신비적인 합일을 경험하는 데 있어서 환희가 따르게 된다. 이와 같은 환희의 고양감을 수행의 계제(階梯)에서 네 가지로 분류하니 그것이 사환희(四歡喜)의

사상이요, 이 사환희가 성취된 모습이 환희불(歡喜佛)이다. 그리하여 티베트 밀교의 상징인 환희불은 신비주의적인 라마교에서 사환희로 표시되는 대승 사상을 이해하는 데에 중요한 일이다.

사환희설은 무상유가(無上瑜伽) 탄트라의 《대비공지금강대교왕의궤경 大悲空智金剛大敎王儀軌經》(HT)의 제1의궤 제1품에서 "사환희는 환희·최상환희·이환희(離歡喜)·구생환희(俱生歡喜)이다"라고 한 것에서 볼 수 있는 이 사환희는 네 가지 속에 모든 환희를 섭수하여 대승 사상을 보인 것이다. 사환희설은 이외에 다른 모(母)탄트라의 여러 성전(聖典)에서도 설해지고 있으나, 네 가지 환희 중에서 가장 중요한 것이 구생환희(Sahajānanda)이다. 구극적 입장에서 볼 때, 제4의 구생환희는 최고 실재를 나타내는 말이나 이의 앞에 있는 세 가지 환희는 구생환희에로 귀일된다.

"최초의 환희는 세간의 모습이요, 최상환희도 세간의 모습이요, 이환희 또한 세간의 것이다. 그러나 구생은 셋 중에는 존재하지 않는다"라고 한 것으로 보아 알 수 있듯이 최초의 환희는 용자[勇者, 男性行者]요, 최상환희는 유가녀(瑜伽女)에 해당하여 모든 애욕에 따르는 환희다. 최초의 환희에서 어느 정도의 열락(悅樂)이 있고, 최상환희에서 그보다 더한 열락이 있으나, 그것을 떠난 이욕(離慾)의 이환희를 거쳐서 구생환희에 이른다고 한다. 구생환희는 우리가 태어나서부터 가지고 있는 환희다. 환희와 최상환희에는 윤회가 있는 것이요, 이환희부터는 열반이 있다. 무상유가밀교(無上瑜伽密敎)의 특색인 성적(性的) 수행이 이에 대한 새로운 해석이나 그의 회통을 꾀한 《이취경 理趣經》 등에서는 죄악시되거나 부정되던 인간의 욕망을 자성청정(自性淸淨)이라는 입장에서 긍정하기 시작하여, 욕망을 올바르게 이해함으로써 개인의 해탈이나 구제를 설하게 되었다. 그러나 과도한 욕망의 긍정은 수행자를 그르치게 되니, 제2의 최상환희를 다시 부정하는 뜻에서 이환희가 설해진다. 물론 무상유가밀교에서도 승의(勝義)로서는 극단적인 것을 부정하니 제4의 구생환희는 일체의 대립을 지양한 최고실재의 기쁨인 것이다.

그러면 이러한 구극적인 열반이라고 하는 구생환희를 어떻게 수습하는가? 그의 구체적인 수행법으로써는 실제로 각 성지를 순례하면서 유가녀들과의 성적 수습을 통하는 것과, 자기 내부의 윤(輪, cakra)이나 맥관(脈

管)을 이용하여 prāṇa, parana 등의 호흡을 제어함으로써 구생환희를 실현하려는 수행법이 있다. 이들 두 가지는 명확하게 구별되는 체계를 가지고 있는 것은 아니지만, 전자는 요가 행자들이 스스로 수득하는 노력의 하나로 되어 있다. 사환희설이 나오게 된 동기는 결국 어리석은 자는 진실을 모르기 때문에 쾌락에 끌려서 헛된 삶을 영위하나, 진실을 아는 행자는 어떤 것에도 속박되지 않고 자기 스스로가 가지고 있는 최고의 환희를 간직하게 된다는 것을 말하고 있다.

티베트의 밀교에는 무자성공을 수습하여 희론이 적멸되었을 때에 얻어지는 근본 환희를 설하는가 하면, 일면으로는 현실 긍정의 면에서 이러한 애욕을 통한 환희를 성취(成就)한 환희불로서 대표되는 대승적인 사상이 예사롭게 이해되고 있다. 대승은 극단적인 것을 배척한다. 긍정도 부정도 아닌 중도적인 공(空)이 생활 속에서 어떻게 구현될 것인가 하는 것이 후기 대승 불교도들의 과제였으나, 오늘날에 있어서도 다름이 없을 것이다.

52

자비와 평화

요즈음 평화라는 말이 흔히 정치인들에 의해서 논의되어지고 있으나, 이 평화란 말의 근본을 찾아보면 깊은 철학과 종교적 의의가 있다. 특히 불교에서 철저히 일관되어 온 것이니, 곧 인도 사상에서부터 불교 사상을 통하여 널리 동양 전역으로 퍼져서 동양 사상의 중요한 특징으로 되어온 것이라고 할 수 있다. 평화 사상은 실로 인도 문명에서 싹이 터 줄기차게 자라서 열매를 맺고 있는 것이니, 인도 문명이 다른 위대한 문명으로부터 구별되는 하나의 큰 특징이 바로 여기에 있다고 할 것이다.

이러한 평화 정신이 흔히 인도에서 불교 이전의 베다 문명으로부터 출발되었다고 말하고 있으나, 실은 그 이전의 인더스 문명에서 비롯된다고 학자는 말하고 있다. 고고학적 발굴 중에 성곽이나 무기 등이 발견되지 않는 것은, 그들이 다른 민족과 다투는 일을 일삼지 않았음을 알 수 있다. 최근에 와서도 인도의 사상가들이 평화의 높은 이상을 드높이 내걸고 널리 인류에게 호소하고 있는 것은, 매우 오랜 역사가 있는 것이다. 이것은 현대의 서양 사상가들도 인정하는 것인데, "일반적으로 서양인은 전투적이요, 동양인은 평화를 좋아한다"고 한다. 이러한 정신이 인도를 비롯하여 중국이나 한국에서 화(和)의 정신으로 일관되어 있다고 할 수 있다.

그러면 이러한 흐름 속에서 불교는 어떻게 평화를 설하고 있는가. 평화란 말을 인도말로 고쳐 말하면 샨티(Śanti)라는 말이 된다. 이것은 대립이나 갈등을 그쳐 고요히 되는 것이다. 재래(在來)의 불교적인 말로는 적정(寂靜)이라고 한다. 이것은 평화를 뜻하는 말로써 널리 사용되고 있는 것인데, 대립이 있거나 싸움을 할 경우에 그것을 없애는 노력이 불교의 실천 윤리의 근본이 되어 있다. 양심과 비양심의 갈등, 유와 무와의 사

상적인 대립에서부터 계급적인 사회의 대립에 이르기까지 이것을 없애는 것이 불교의 목표이다. 교단의 내부에 있어서도, 멸쟁법(滅諍法)이라고 하여 일체의 다툼을 없애는 방법이 전해지고 있으며, 불교의 교리에 있어서 중도 사상의 극치가 희론적멸이며, 석존 자신도 일체의 희론에 대하여 무언으로써 대하셨음은 유명한 사실이나 저 유마힐(維摩詰)의 일묵(一默)이 또한 단적으로 불교의 이러한 소식을 나타내는 것이라고 생각한다. 그뿐 아니라 널리 세속적인 모든 문제에 대해서도, 석존이나 불교도들이 이러한 방향으로 활동하며 교도하였음은 불전이나 기타의 역사적인 사실에서 알 수 있는 것이다. 가령 유우리아족이라는 종족의 농민들과 사캬족의 농민들간에 물싸움이 있었을 때에 석존이 그들을 화해시키신 이야기가 전해지고 있으며 이런 예는 옛 불교도의 일화에서도 얼마든지 있는 것이다.

이러한 적정 그대로인 평화를 실현하는 근본 사상은 어디에 있는가. 이것은 곧 자비다. 자비의 자(慈)는 남의 좋은 일을 같이 즐기는 것이고, 비(悲)는 남의 슬픔을 같이 슬퍼하는 것이다. 이것은 사랑이 순수화된 것이라고 할 것인데, 정도의 차이는 있겠으나 인간이 누구나 가지고 있는 것이다. 가장 현저한 표현은 어버이가 자식에 대하여 가지는 애정에서 볼 수 있는 것이다. 그리하여 원시 불교에서는 다음과 같이 가르치고 있다. "마치 어머니가 자기의 외아들을 신명을 바쳐서 수호하듯이, 그와 같이 일체의 생물에 대하여 무량한 자비심을 일으켜라. 또한 온 세계에 대하여 무량한 자비심을 일으켜라"고 《수타니파타》라는 경전에 씌어져 있다. 또한 "나는 만인의 벗이다. 일체유정(一切有情)의 동정자이다. 자비심으로 항상 상해하지 않는 것을 즐긴다"라고. 이러한 자비의 정신에 의하여 불교의 평화 사상이 설해지는 것이다.

석존의 재세시에, 여러 나라가 대립하고 있어 서로 전쟁이 행해지고 있었을 때의 일이다. 석존은 이것을 슬퍼하시어 "세인(世人)은 부를 추구하나 국왕은 국토의 확장을 희구한다" 하고 자비심이 없는 것을 한탄하셨고, 또한 불교교단에서 큰 죄를 지었을 경우에도 오직 그를 추방할 뿐이었으니 이것이 타종교의 경우와 다른 점이다. 가령 서양의 중세에서는 이단자가 있으면 그를 종교재판에 회부시켜 불태워 죽여 버렸다. 이것은

그가 이단자가 된 것은, 그에게 악마가 씌었기 때문이니, 그 악마를 내쫓기 위한 것이라고 하는 생각이다. 이러한 잔혹한 방법으로 처벌된 자가 중세의 스페인에서만도 수만 명이 되었다. 그러나 불교의 경우에는 전혀 그와 다르니, 교단에서 죄인을 추방한 후에라도 그가 회개하면 다시 받아들이는 것이다. 그러면 전과(前科)를 묻지 않고 모두가 불자로서 공동의 이상을 품고 생활해 나가는 것이다. 이와 같이 평화라는 원칙이 모든 분야에 있어서 이상으로 삼아진다. 이것은 인간사회만이 아니라 모든 생물이나 무생물에도 미친다. 뱀을 보면 잡아죽이는 타종교와 개미 한 마리라도 죽이지 않고 어떤 미물에게도 두려움을 주지 말라는 불교는 초목국토실유불성(草木國土悉有佛性)이라 하니, 실로 동체적인 의식을 가지고 지상에서 절대적인 평화를 실천하려는 평화의 권화(權化)가 아니겠는가.

BC 3세기의 아육왕(阿育王)이 이러한 사상을 정치면에 현실화하였음은 누구나 알고 있는 일이나, 그러나 그후 12세기 이후에 대승 불교가 일어나서는, 만일 불법적인 침략을 받았을 때에는 그것을 격퇴시켜야만 국토를 지키고 백성을 보호할 수 있으므로 불교도도 그런 전쟁에는 참여해야 된다고 하였으니, 《대살자니건자소설경 大薩遮尼乾子所說經》에 이러한 경우에 대처하는 방법을 설하여 다음과 같이 말하고 있다.

"다른 나라에 대하여는 잘 설득시키더라도 듣지 않으면, 왕사(王師)로써 그를 물리쳐야 한다. 그러나 그것은 싸움을 좋아하는 것이 아니고 국민을 편안히 하기 위한 것이다."

전쟁이란 사람의 마음에서부터 일어난다. 흔히 말하는 '수행'이란 말은 범어로 '브하바야티'인데, 그것은 '있게 한다'는 뜻이다. 마음에 항상 나쁜 것을 생각하고 있으면 그렇게 되어 버리고, 마음을 깨끗케 하여 이상을 향하여 정진하면 스스로 그렇게 향상하게 된다. 전쟁도 마찬가지로 상대방을 의심하여 미워하고, 먼저 전쟁을 걸어오지나 않을까 하는 생각을 서로 가지고 있으면, 그 마음이 쌓여서 드디어 전쟁이 일어나게 된다.

그러면 서양에는 이러한 사상이 없는가. 심리학자가 말하는 자기 암시가 곧 이것과 마찬가지이다. 병이 났을 경우에도 의사가 아무렇지 않다고 하면 실제로 병이 사라져 버리는 예는 흔히 있는 일이다. 이와 같이 자기 마음으로 만들어내는 사례는 인간사회에서 흔히 보는 일이다. 평화

도 마찬가지이다. 민족의 통일도 우리들의 마음이 그런 방향으로 흘러 대립과 의구와 불신이 없어지면 머지않아서 이루어질 것이다. 미국의 철학자 찰스 모리스 교수는 "모든 사상에 존재 의의를 인정하는 생각, 이것이 금후의 세계에 방향을 정해 줄 것이다"라고 말하였다. 이러한 사상은 서양에서는 볼 수 없던 새로운 길이라고 하여 마이트레얀 웨이(미륵보살의 길)라고 한다.

53

불교의 죄악관

《로마서》제5장 19절에 "모든 사람은 죄를 범하였으므로 신의 영광을 받지 못한다. 공(功)이 없이 신의 은총으로 예수 그리스도의 속죄에 의하여 의(義)가 된다"라고 하였다. 이것은 그리스도교의 기본적인 문제가 되는 것으로써, 심각한 자기 성찰에 의한 고백의 표현이라고 생각된다. 그런데 불교의 입장은 어떠한가.

《장지부삼 長支部三》에 보면 "사람의 내심에 일어나는 탐욕과 증오와 미망(迷妄)은 불선(不善)의 뿌리요, 죄(사아바드야)이다"라고 하였다. 그리고 또한 같은 책에서 "비구들이여, 이 심성은 본래는 청정한 것이다. 그러나 그때그때의 더러움에 더럽혀져 있다"라고 설한다. 이와 같이 인간의 본성은 본래는 청정한 것이라고 하여, 여기에는 인간의 원죄를 생각하고 있는 것이 엿보이지 않는다. 여기에서 말한 그때그때의 더러움이란 '불선의 뿌리'로써, 여기에 세 가지를 세워 삼불선근·삼독(三毒)·삼대(三大) 등을 말하고 있는 것이다. 이 삼종(三種)이 앞서 이야기한 탐욕·증오·미망의 셋이다. 이 죄라는 말의 원어인 사아바드야(sāvadya)란 말은 '책(責)해질 것'이라는 뜻을 가지고 있어, 책해질 것으로써의 죄로 쓰여진 말이다.

그러면 그리스도교에 있어서의 원죄는 인간의 힘으로는 씻을 수 없는 본질을 가지고 있는 것이요, 이것은 오직 그리스도의 속죄로야만 벗어난다고 하는 것이다. 그러나 불교는 《장자부삼》3에서 "거룩한 제자여, 이와 같이 탐욕을 떠나고, 증오를 떠나고, 미망을 떠나서, 바른 지혜와 정념과 자비희사(慈悲喜捨)와 같이 있는 마음으로써 두루 머문다. 성제자(聖弟子)여, 이와 같이하여 마음에 증오가 없고 탐욕이 없고, 더러움이 없어, 마음이 깨끗하다. 그리하여 그는 이 세상에서 네 가지 위안을 얻는다"라고 설하고 있다. 이것은 원시 불교에 있어서의 죄에 대한 견해를 간결하

게 나타낸 말이다. 그러나 대승 불교의 수행자들은, 이러한 입장을 이어받았으면서도, 그 세 가지 중 탐욕에 대해서는 죄라고 말할 수 없음을 주장하고 있는 것이다. 가령 《우파아리문불경 優婆離問佛經》에는 다음과 같이 기술되어 있다. 곧 "'보살의' 일대근본죄(一大根本罪)란 무엇인가. 우파아리여, 만일 대승에 선 보살이 혹은 갠지스 강의 모래만큼 많은 탐욕에 매인 죄를 범한다고 하자. 혹은 또한 보살의 입장으로서 규정되어 있는 증오에 매인 죄를 범한다고 하자. '이 경우에' 증오에 매인 죄는, 탐욕보다도 모든 죄보다도 훨씬 무겁고 크다. 왜냐하면 우파아리여, 민중을 잡는 번뇌는 보살에 있어서는 악도 아니고 더러운 것도 아니기 때문이다. 탐욕에 매인 죄는 죄라고는 할 수 없는 것이다"라고 하고, 또한 《방편선행경 方便善行經》에는 "보살에 있어서 두 가지의 지극히 무거운 죄란 증오와 더불어 있는 것과 미망과 더불어 있는 것이다"라고 하였다. 그러므로 대승 불교에서는, 가장 경계할 것은 증오와 미망이다. 곧 남을 미워하는 것과 자기 자신에 끌리는 것은 죄의 근원이 된다고 생각되었다. 그리하여 탐욕이야말로 죄가 되기는커녕 민중을 잡을 수 있는 것이므로, 그것은 죄도 아니고 악도 아니라고 주장한다. 이것은 삼독이라고 하여 탐욕을 물리치려고 하는 원시 불교의 입장에서 보면 매우 큰 전환을 가져온 것이다.

이러한 사상적인 전환이 드디어는 번뇌즉보리(煩惱卽菩提)라고 하는 대승 불교 독특한 인생관으로 발전하게 되는 것이다.

앞에서 말한 '질책을 당해질 것'으로서의 죄인 사아바드야는 현실적으로 나타나고 있는 것으로 말하면 죄보(罪報)라고 불리어진다. 이것은 일반적으로는 악한 행위의 결실로서 보답되는 악한 과보를 가리키는 말이다. 가령 《증지부전경 增支部典經》에는 현세의 과보(果報)와 내세의 죄보를 들었는데, 예를 들면 타인의 물건을 훔쳤기 때문에 받는 왕의 형벌과 같은 것이 현세의 과보요, 몸으로 행하는 악행이나 말로 인한 악행이나 뜻에 의한 악행의 보로써 내세에 악취(惡趣)에 떨어지는 악보(惡報)가 내세의 죄보라고 설명하고 있다. 이러한 죄보는 그것을 두려워하면 피할 수 있는 것이라고 생각한다. 이것이 초기 불교도들의 생각이었다.

그러나 이러한 죄보가 과연 피할 수 있겠는가. 이러한 의문에 대하여 대승 불교에서는 이러한 두려움이나 위기 의식은 죄를 범한 뒤에 덮쳐오

는 것이니, 죄를 범하지 않으면 안 될 자기 자신에게 전율과 질책과 두려움을 갖는 것을 말한다고 하여, 《금광명경 金光明經》〈참회품 懺悔品〉에서는 다음과 같이 설하고 있다. 곧 "과거 1백 겁 동안에, 나에 의하여 행해진 악 때문에 불쌍한 나는 마음이 슬프고, 두려움과 괴로움을 당하였다"고. 여기에서 설해진 악은, 예방될 성질의 것이 아니고 과거 1백 겁에 걸쳐서 행해진 악업이 나 자신만으로 행해지는 것이 아니라, 무수한 인간의 공통적인 인간고(人間苦)가 나라고 하는 인간 위에 덮쳐오는 것을 말한다. 여기에는 피할 수 없는 인간고인 죄를 느끼는 것이다. 이러한 죄는 인간에게 호소해서는 해결될 수 없는 것이니, 오직 제 불보살에게 귀명함으로써 그에게 섭수된다. 곧 죄로 말미암아 두려워하는 자기 의식을 완전히 상실한 상태로 들어가는 것으로라야만 죄의식을 없앨 수 있다고 생각한 것이다. 이것이 바로 참회의 계기가 되는 것이다. 그런데 이러한 참회의 가장 철저한 것은 무죄근참회(無罪根懺悔)라고 하여 죄의식을 거쳐서 죄의식을 느끼지 않게 되는 참회인 것이다.

대승의 수행자 중에는 죄란 것은 본래 본성이 없는 것이라고 생각하고 있어, 인간은 본래 심성이 청정한 존재로서 오직 자기 의식을 면할 수 없는 인간이라, 항상 죄를 의식하지 않을 수 없기 때문에 고라든지 두려움 등이 감득되는 것이라고 생각한 것이다. 이것은 원시 불교의 심성본정(心性本淨) 사상에 의한 것인데, 대승 불교에서는 일단 죄의 두려움에 사로잡힌 자는 이미 충분히 자기를 책하고 있는 것이므로, 그 이상 죄를 추구하여 고백하라고 핍박하는 것은 종교 본래의 입장이 아니라고 생각하였다. 예를 들면 《유마경》〈제자품 弟子品〉에 나오듯이 죄를 범한 비구와 장로(長老) 우파아리와 재가거사(在家居士)인 유마힐(維摩詰)과의 문답은 이러한 것을 보이고 있다. 곧 "옛날에 두 비구가 죄를 범하여 부처님 앞에는 부끄러워서 나가지 못하고, 나에게 와서 이렇게 말하였다. 존자 우파아리여, 우리들은 죄를 범하였다. 부끄러워서 부처님 앞에 나갈 수 없다. 존자 우파아리여, 당신이 우리들 두 사람의 의구심을 풀어서, 우리들 두 사람을 죄로부터 구해 주소서라고. 나는 그 두 비구에게 법을 설하였다. 거기에 릿챠아비인(人)인 유마가 와서 나에게 이와 같이 말하였다. 존자 우파아리여, 너는 이 두 비구의 죄를 더하는 짓을 하지 말라. 이 두

사람을 더러운 자로 하지 말고, 죄의 후회를 제거해 줄 것이다. 왜냐하면 죄라고 하는 것은 안에도 없고 밖에도 없고, 어디에도 있는 것이 아니다. 부처님이 설하신 바와 같이 마음이 더럽혀져 있기 때문에 중생도 더럽혀 있고, 마음이 깨끗하면 중생도 깨끗하게 된다. 존자 우파아리여, 마음은 안에도 없고, 밖에도 없고 양쪽에도 있는 것이 아니다. 마음이 그와 같고, 죄도 또한 그와 같다. ……망상하는 것은 번뇌로서, 무분별 무망상이 마음의 자성(自性)이다……"라고. 여기에 죄를 범하고 죄의 가책에 고민하고 있는 비구가 나오나, 유마와 같이 대승의 수행자는 죄를 의식하는 것은 망상이요, 분별심이니, 이것을 추구하면 병적인 분별심이 더욱 심해질 뿐이요 아무런 이익도 없다. 이 죄를 후회하는 마음을 없애고 분별심 없는 자로서 더러움을 제거하고 본래 청정한 세계로 들어가는 것이야말로 최상의 길이라고 생각하고 있다. 이것은 무분별의 경지에 들어가는 것이 참된 참회라는 것이다.

또한 《불설관보현보살행법경 佛說觀普現菩薩行法經》에도 "보살의 소행은 번뇌를 끊지 않고, 그리고 번뇌의 세계에 머물지 않는다. 마음을 보려고 하나 마음은 없다. '마음이 있다고 생각하는 것은' 전도된 생각에서 일어나는 것이다. 이와 같은 모습의 마음은 망상으로부터 일어나는 것이다. 하늘에 있는 바람이 의지할 곳이 없는 것과 같다. 이러한 존재의 모습(法相)은 생하는 일도 멸하는 일도 없다. 죄란 무엇인가. 복이란 무엇인가. 나의 마음에 자성(自性)이 없으므로 죄도 복도 그 자체가 없는 것이다. 모든 것은 이와 같이 되는 것(成)도 없고 되어 있는 것(住)도 없고, 변화하는 일(壞)도 없다. 모든 것은 해탈이요 멸제요 적정이다. 이와 같은 모습을 대참회라고 하고, 죄상(罪相)이 없는 참회라고 한다"라고 하였다. 이것은 반야공관(般若空觀)의 입장에 선 것이다. 그러나 이러한 경지에 들어가기 전에는 역시 심각한 반성이 필요하다. 그리하여 모든 악업을 제 불보살에게 참회하고 귀명(歸命)할 것을 설한다. 그러나 인간은 철저한 죄의식과 반성이 있은 뒤에 완전히 무력해진 자기를 불보살 앞에 내놓아 바쳐, 죄를 의식하지 않는 세계에 들어가는 것이라고 말할 수 있다.

또한 이것은 《금광명경》에서 "제불(諸佛)이시여, 나의 죄를 섭수해 주소서. 나를 두려움으로부터 풀어 주소서. 모든 여래여, 나를 위하여 번뇌

의 업과(業果)를 제거해 주소서"라고 하였으니, 자력(自力)의 극치에 이르러서 타력(他力)인 불보살에게 섭수되는 것을 알 수 있다.

이상에서 알 수 있듯이 그리스도교에서도 하나님을 믿는다는 데에는 자기의 죄의식에 대한 심각한 반성이 있어서 자연히 하나님에게 의지하는 것으로 이해되니, 이런 점은 불교나 그리스도교가 같다고 하겠다. 그러나 인간이 본래부터 원죄를 지녔다고 하는 그리스도 사상은, 인간은 본래 청정하나 자기 마음에서 죄를 지었다고 하는 불교 사상과는 큰 차이가 있다고 할 것이다.

54

불교 정화가 교단 형성에 끼친 영향

1. 6 · 25 동란 직후의 불교 정화운동의 동기

1950년 6월 25일에 일어난 민족적인 비극을 치르고 수복된 후에 우리 불교계에는 새로운 움직임이 일어났다. 그 중에서도 가장 역사적인 전환을 가져온 중요한 사건이 불교 정화운동이다.

6 · 25 동란은 우리 사회에 엄청난 변혁을 가져왔다. 정치적 · 사회적으로 끼친 영향은 물론이요, 우리의 의식구조나 종교의 신앙에까지 큰 영향을 끼쳤으니, 그것은 당연한 일이다.

1952년 봄이었다. 동란의 상처가 아직 아물지 않았으나 천지가 생기를 띠기 시작하는 봄이었다. 8 · 15 후부터 불교 혁신운동이 활발히 일어났던 기운이 다시 일기 시작하여 당시의 종정 송만암 스님 앞에 20대의 스님이 나타났다.

"일정시대에는 우리나라 승려들이 대처하고 고기를 먹게 되자 사찰이 세속화되었으니, 오늘에 와서는 명산대찰의 몇몇 큰 절만이라도 비구수도승의 수도장으로 만들어 수도승단을 세웁시다" 하고 건의하였다. 만암 스님은 그 말이 옳다고 하여 종도들에게 유시하여, 그해 11월에 경주 불국사에서 승려대회를 열고 전국 사찰 중에서 48개소의 사찰을 선정하여 비구승의 수도장으로 삼게 하였다. 그러나 이때에 선정된 사찰에는 31본산이 들지 않아, 비구승들은 이에 불만을 품기 시작하였으나 여러 면에서 힘이 부족한 비구승들은 어찌할 수 없었다. 그런데 1954년 5월의 일이었다. 당시의 대통령 이승만 박사는 서울 근교의 한 사찰을 찾아갔다. 그런데 고의적인지, 또는 우연인지는 모르지만 대처승이 살고 있는 절 안으로 발을 들여 놓았다. 뜰 앞에 걸려 있는 세탁물이 눈에 띄었다.

"절 안에 웬 아기의 세탁물이 있는가" 하고 비서에게 물었다.

"절에 살고 있는 승려들의 가족이 있습니다" 하고는, 이어서 "지금 승려들은 사찰 안에서 대처생활을 하고 있습니다"라고 대답하였다. 이승만 대통령은 다시 그 근처에 있는 다른 사찰을 찾았다. 그 절은 독신승이 있어 수도하는 도량답게 말끔히 치워져 있는 것이었다. 그리하여 이승만 대통령은 처음으로 다음과 같은 담화를 발표했다.

"우리나라 명산승지에 있는 많은 사찰에는 자고로 독신승이 세속을 떠나서 수도하는 것으로 알고 있는데, 이제 이렇게 대처하는 승려가 있게 된 것은 왜정의 식민지정책에 따라서 물이 든 것이 아닌가. 그러니 대처승은 사찰 밖에서 살게 하고, 사찰 안에는 독신승만 살도록 해야 되겠다"고 하는 것이었다. 이것이 발단이 되어 불교계는 독신승과 대처승 사이에 싸움이 시작된다.

6월 중순부터 많은 원로스님과 전국의 독신승 수백 명이 선학원으로 모이기 시작하여 8월 24일에 전국 비구승대회가 열렸다. 그들은 교단의 정화와 종헌의 개정을 중요한 안건으로 하여 강경과 온건의 두 의견을 놓고 격론이 벌어지고, 종권을 빼앗겠다는 비구승단과 내놓지 않겠다는 대처승단의 싸움은 비로소 시작된다.

이렇게 하여 분쟁이 계속되는 동안에, 정부에서는 제2차 유시에서 사찰에서 왜색을 일소하는 것이 옳다는 견해를 표하고, 제3차 유시에서는 가정을 가진 승려는 사찰 밖으로 나가라는 적극적인 태도를 보이고, 제4차 유시에서는 평화롭게 해결하라는 엄준한 내용이 전해지고, 5차·6차·7차에 걸쳐서 이승만 대통령은 사찰의 정화를 촉구하면서 드디어 1955년 1월에는 당시의 문교부장관이었던 이선근 씨가 대통령의 뜻을 받아 정화를 추진하니 이때부터 관권이 직접 종교에 개입하게 되고, 불교계에 불이 붙기 시작했다.

2. 사찰 정화의 본격화와 교단의 전통

위에서와 같이 관의 명령과 힘이 미치게 되자 사찰을 점유하려는 비구

승과 이를 거부하는 대처승간의 싸움에 경찰이 개입하여 비구승층을 협조하고 중앙과 지방에서 법정투쟁이 일어나니, 불교의 분규는 드디어 법정으로 옮겨지며 폭력이 난무하는 추태가 전개된다. 그동안에 헤아릴 수 없이 많은 재산의 소모와 승려들에 대한 불신이 불교의 발전에 치명적인 손상을 입혔다.

1962년 3월에 구성된 조계종 재건비상종회를 구성하고 통합종단을 결성하였으나, 2년 뒤인 1964년에 대처측에서 다시 이탈하여 결국 한국 불교 조계종이라는 명칭으로 종권 수호와 소송을 계속하더니, 1969년에는 대법원에서 종권에 대한 확정 판결이 비구승측으로 낙찰되자 대처측에서는 태고종을 창종하여 1970년 1월 15일자로 정식 발족하게 되었다.

이렇게 하여 반세기에 걸친 불교 분쟁은 종식된 듯하나, 그후부터는 조계종 내부에서 안고 있는 여러 가지 문제가 남아서 계속적으로 분규를 거듭하고 있다.

현재 조계종으로서는 종단의 기강 문제를 비롯하여 승려의 기풍 문제 등 혼란을 거듭하는 속에, 그동안에 불교 정화를 이룩하게 되기까지의 과정에서 정도를 벗어난 방법을 써온 업력으로 스스로가 고민하고 있는 실정이다. 그 두드러진 사례로서 1975년 12월 23일 밤에 벌어진 김대심의 난동사건이 이것을 단적으로 보여 주는 것이라고 할 터이다.

김대심의 난동사건 자체에 대하여 그 방법에 있어서나, 또는 당시의 종정스님 이하 여러 종무스님들의 처사에 대한 사회의 평가도 있으나, 나로서는 그보다도 어찌하여 그러한 엄청난 일이 벌어졌느냐 하는 문제를 생각해 보아야 한다고 생각한다.

3. 불교 정화가 교단 형성에 끼친 영향

앞에서 불교 분쟁이 시작된 이래 종합종단이 생기고, 다시 조계종에서 벗어나서 태고종이 창종되기까지 반세기 동안 겪은 불교계의 움직임 속에서 우리는 무엇을 보았는가.

먼저 애당초에 불교 정화가 시작된 것이 불교도 스스로의 요구에 따라

서 스스로의 슬기에 의해서 정화가 이루어진 것이 아니고, 정권을 업고서 이것이 수행되었다는 것이다. 더구나 이승만 대통령이 불교 정화의 담화를 발표하고 여러 차례 유시를 내린 것이 진정으로 불교의 장래를 위해서 한국 불교의 발전을 바라서 그리했느냐 하는 것이다. 그는 그리스도교인이요, 정치인이다. 한국 불교에서 왜색을 일소하자는 것은 그의 반일 사상에서 당연히 있을 수 있으나, 당시의 실정을 냉철하게 살펴볼 때에 그렇게 순수하게만 받아들일 수가 없다고 생각된다.

당시 그러한 담화나 유시가 내려질 무렵은 수복 후에 국회의원을 선거해야 할 정치적인 긴박한 상황에 있었으며, 그리스도교를 믿고 그리스도교를 널리 펴기 위해서는 불교의 세력을 꺾을 필요가 있었던 것이다. 그리하여 그는 불교의 세력을 양분하여 싸움을 붙이는 일이 정략적으로 필요한 것이었다. 이것을 모르고 관권에 의지하여 힘으로 정화하려고 한 의식이 매사에 작용하게 되어 이제까지 계승되고 있다면, 이것이 얼마나 위험한 착상이겠는가.

불교사를 더듬어보더라도 옛날에는 불교가 왕실의 귀의를 얻어 국가의 비호를 받게 되면 불교가 크게 융성한 일이 있었다. 그러나 그때에는 순수한 신앙에 의해서 불교의 홍포를 꾀했던 것이지만, 이승만 대통령은 불교 신자가 아니고 보면 그의 정치적인 책략에 놀아난 듯한 인상을 주는 것은 오히려 불교의 발전에 큰 손상을 가져왔다고 할 수 있다. 관권에 의지하여 법적 투쟁을 하려 하니 사찰의 재산이 탕진되고, 주먹을 써서 부처님을 받들려고 하는 방편은 선신의 비호를 받고 불법을 옹호하는 선교 방편이 될 수 없는 것이다.

자유당시대에 자유당을 등에 업었던 훈습으로 공화당 정권에 의지하여 종권을 수호한 것은 스스로의 슬기로써 부처님의 법을 구현하는 길이 되지 못한 것임이 분명하다. 이러한 과거의 업력과 그 잠재력의 발동은 다시 어떠한 힘을 따를 것인가.

또한 사찰을 점유하려는 동기가 불교의 정화라고 할진대 불의를 불의로써 시정할 수 있겠는가. 이러한 모순의 되풀이는 결국 모순 속에 몰입하고 말 것이다.

다음으로 정화의 방법이 또한 문제다. 종교 문제를 법에 호소하는 것 자

체도 문제인데다가 깡패를 동원하거나 힘을 과시하는 방법으로 정화가 이루어졌다면, 그러한 악순환이 어디로 가서 귀착될 것인가를 생각해 볼 필요가 있다. 주먹을 조장하고 힘을 절대시한 풍조가 결국은 김대심의 난동까지 몰고 왔다고 생각한다면 잘못일는지.

또 한 가지, 불교 정화가 가져온 큰 문제가 있다. 그것은 거대한 불교 재단을 비구승단이 차지하고 나서 그것을 어떻게 관리하고 있느냐 하는 것이다. 현재 불교 재산은 재산관리법에 의해서 묶여 있다. 이는 스스로 비대해진 몸을 가누지 못하는 기형아의 신세를 보여 주는 것이 아닐는지.

그 다음에 전통 불교를 되찾겠다고 불교 정화를 일으켜서 한국 불교의 정통성이 찾아졌다고 하더라도, 모든 것은 쉬지 않고 움직이는 것이니, 그 정통성이 언제까지 유지될 것인가가 문제이다. 또한 그것이 영구히 유지된다고 하더라도 그것을 끝내 고수하는 것이 현명한 것일까. 만일에 한국 불교의 정통을 고수한다고 하면 역사의 흐름에 따른 조화로운 발전을 어떻게 이룩할 것인가.

전통성을 잃지 않고 시대와 호흡을 같이하면서 합리적인 발전을 꾀해야 할 것이다. 역사 의식을 망각하고 제자리에서 주춤하고 있는 동안 이 세상은 쉬지 않고 움직이고 있다.

종교 신앙이 현대 사회에서 삶의 지혜로써 생활인의 힘이 되어지도록 한국 불교도 한 걸음 앞으로 나가야 할 것이다. 앞으로 나가면서 전통을 깨뜨리지 않고, 전통 속에 있으면서 무한히 앞으로 뻗어가는 중도적인 신앙체계가 이루어져야 한다.

다음으로 조계종단의 불교 분쟁은 비구승과 대처승의 싸움에서 시작되어서 결국 교단 안에서 비구승단의 승리로 끝났으나, 그 결과로 많은 종단을 발생시켰다는 것이다. 현재 18개의 불교종단이 있는 것으로 알고 있는데, 이들 여러 종단들은 모두가 조계종의 종풍과는 다른 교학체계를 가지고 있으면서, 역사의 흐름 속에서 호흡을 같이하고자 원하고 있다. 그러나 그들이 너무도 현실에 대한 깊고 높은 식견이 없고 교학체계가 제대로 이루어지지 못한 탓으로 교세가 미약하다고 할 수 있지만, 한국 불교가 대승적으로 발전해 나가려고 안간힘을 쓰고 있는 것만은 볼 수 있다고 할 것이다. 현금의 한국 불교를 알려면 조계종단만으로는 부족하다.

여타의 많은 종단의 면모도 같이 보아야 한다.

그런데 안타까운 것은 이들 모든 대승교단들이 대승적인 교학체계를 갖추지 못하는 것이라고 할 것이다.

한 가지 비근한 예를 들어본다면, 대처승과 비구승의 싸움에서 오직 종권 탈취나 이해관계로 인한 싸움이었을 뿐으로 이념적인 싸움이 없었다는 것이다. 대처를 하는 스님들이 이론적으로 대처의 타당성을 설명하지 못하고 있다는 것이다. 그들은 오직 시대의 조류라고 하거나 대승 불교의 실천적인 표현이라고 하는 추상적·관념적인 설명에 그치고 있다. 대처를 하는 것이 종교적으로 어떤 의의가 있는 것인가. 또는 대승 불교의 교리에서 어떤 의의가 부여될 것인가를 스스로 확립시킬 때에 비로소 비구승과의 싸움에 임할 수 있을 것이다.

종권이나 재산권의 싸움은 종교인의 싸움 중에서 지엽적이요, 일부에 지나지 않는다. 보다 근본적인 싸움은 이념투쟁에서 승리해야 한다. 이러한 말은 비구승에게도 말할 수 있다. 부처님의 가르침을 받드는 불교도나 수도자가 그러한 부처님이 보이신 형식에만 끌려서는 안 될 것이다. 부처님의 정신을 바로 보고 대승적인 교리 속에서 비구의 타당성을 스스로 인식해야 할 것이다.

불교의 형식이나 전통 속에서 비구승을 보지 말고 부처님의 가르침 속에서 비구승단을 보고, 스스로의 마음속에서 비구와 대처의 어느것을 찾아야 할 것이다. 이렇게 함으로써 불교가 대승적인 무한한 발전을 꾀할 수 있고, 또한 불교도 스스로가 부처님의 고마움을 느껴서 깊은 신앙의 세계에서 크게 설 수 있으리라.

요가적 엑스터시의 특징

1. 머리말

엑스터시 현상은 흔히 주술적인 것과 더불어 샤머니즘과 기타의 많은 종교에서 볼 수 있는 일반적인 현상이다. 더구나 엑스터시 현상이 샤머니즘의 특징이라고 여겨지고 있는 것은 사실이다. 그러나 이러한 것이 비단 샤머니즘에서만 볼 수 있는 것이 아니라, 세계 어느 민족의 종교에서도 흔히 볼 수 있는 것이지만, 그 성격은 각각 다른 것이 있는 듯하다. 더구나 인도의 요가나 불교에서 보는 것은 매우 특이한 점이 있다고 할 것이다.

샤머니즘적인 양상은 동북아시아 민족이나 남방(南方)의 제 종교만이 아니라 인도 유럽계 제 민족의 종교에서도 많이 보인다. 가령 병자의 혼을 불러오거나, 사자(死者)를 천계(天界)로 데리고 가거나, 명계(冥界)로 데리고 가며, 엑스터시 여행을 하기 위해서 영(靈)이 나타나며 불(火)을 통어(統御)하는 것 등은 흔히 볼 수 있는 일이다.

그렇다고 하여 그들의 종교가 샤머니즘에 지배당하고 있다고는 생각할 수 없다. 그들의 전수과정에서 악령이나 유령에게 몸이 잘려지는 것을 보는 것은 그리스도교의 성(聖) 안토니우스의 고분 속에도 있다. 그에 의하면 악령이 성자(聖者)들의 몸을 괴롭히고, 때리며 손발을 자르고 최후로는 하늘 높이 데리고 간다고 한다.

또한 마호메트가 하늘 높이 비행하는 것은 샤먼적인 내용을 보이고 있으나, 마호메트의 엑스터시 비행을, 알타이나 부랴트의 샤먼의 천계 비행과 동일시할 수는 없다.

이뿐만 아니라 예언자의 엑스터시 체험의 내용이나 성격이 종교적인

가치로 보아서 그것이 샤먼의 천계 비행과 같은 일반적인 것과는 다른 것이 있다고 할 것이다.

인도의 신비주의적 종교에서 볼 수 있는 엑스터시 현상도 샤머니즘의 일반적 성격과는 매우 다름이 있을 뿐만 아니라, 다른 서구 민족의 제 종교에서 보는 그것과도 다른 점이 있는 것이다. 더구나 요가 종교나 불교에서는 매우 특이한 것을 찾아볼 수 있으므로, 이제 요가에서 얻고자 하는 궁극적인 세계에로 가는 과정에서 나타나는 엑스터시적 양상의 특징을 살펴보고자 한다. 이에 앞서서 인도에 있어 고대의 종교가 보여 주는 샤머니즘적인 양상을 살펴보겠다.

2. 고대 인도의 샤머니즘

고대의 인도 종교를 대표하는 바라문교에는 세계의 중심을 상징하는 우주목(宇宙木)에 올라감으로써 최고의 천공(天空)인 범천(梵天)에 도달하여 지상신(至上神)인 브라만 앞으로 간다는 의례가 있다. 여기에서 우리는 샤머니즘적인 표상을 본다. 그들은 일곱 내지 아홉 개의 포스트를 가진 기둥으로 된 우주목을 통해서 신들의 세계로 가는 것이다. 이때에 신에게 올리는 공희(供犧)는 천계로 가는 배다.

공희용(供犧用)의 기둥(Yūpa)은 우주목이라는 나무로 만들어진다. 《리그베다》에서 "아, 삼림의 주인이여(vanaspati), 대지의 중심에 서시오"라고 한 것이 이것이다.

또한 《사타파타 브라흐마나 Satapatha Brahmana》에서도 "너의 정상으로 하늘을 받치고, 너의 몸으로 공기를 채우고, 너의 발로 대지를 견고히 하였다"고 하였다.

이 우주의 기둥을 타고 공희자(供犧者)는 혼자 가든지 처(妻)를 거느리고 천계에 올라간다. 기둥의 정상으로 올라가서는 기둥틀을 만지고 새가 깃을 펴듯이 두 팔을 벌리고는 "나는 천계의 신들 앞에 도달하였다. 나는 죽지 않게 되었다"고 하고, "실로 공희자는 자기를 사다리와 다리로 하여 천계에 이르렀다"고 부르짖는다. 이 경우에 공희의 기둥은 일종의 우주축

(宇宙軸, axis mundi)이다.

고대인이 천계에 바치는 공물을 연통(煙筒)이나 집 중앙의 기둥을 통해서 보낸 것과 같이 이 성주(聖柱, Yūpa)는 공물의 완성자다.

또한 시베리아의 샤먼에게서 주술적 비상을 많이 보는데, 고대 인도에서도 이와 같은 것을 얼마든지 볼 수 있다. 이 경우에 반드시 성자나 요가 행자 또는 주술사와 관련이 있다.

인도에 있어서 병자로부터 도망간 혼을 불러오는 샤먼의 치료행위는 《리그베다》에 그 예가 나온다.

또한 《아타르바베다 Atharvaveda》의 주술, 의술의 텍스트에는 주술사가 죽게 된 병자의 생명을 돕기 위하여 바람으로부터 그 사람의 숨을, 태양으로부터 눈을 찾아오고, 육체 속의 영(靈)을 돌려오고, 죽음의 여신 니리티(Niriti)로부터 병자를 해방한다고 하였다.(《아타르바베다》 Ⅷ. 1. 3. 1, Ⅷ. 2. 3) 이것은 샤먼적인 것은 아니라도 병자의 혼을 불러온다는 내용이 《리그베다》에 기재되어 있다.

또한 샤머니즘적인 요소는 죽음에 대한 인도인의 신앙에서도 볼 수 있다. 곧 인도 고대인은 사후에 혼이 조상이 있는 천상으로 올라가서 사자(死者)의 왕 야마(Yama)나 조령(祖靈) 피타라스(Pitaras)에게 대면한다고 믿고 있었다. 또한 사자의 혼이 일정한 기간을 집 주위를 방황한다고 하는 생각은 불교에까지 영향을 미쳐서 49일이 되는 날 불공을 올려 부처님의 힘으로 비로소 인간에 대한 미련을 버리고 극락으로 간다고 믿고 있는 것이다.

3. 요가의 엑스터시

인도 토착민의 문화 내지는 바라문의 종교에서 시작되었다고 보고 있는 요가의 종교에서 초능력을 보이는 일이 있다. 어떤 의미에서는 엑스터시 현상과 흡사한 것이 있다고 생각할 수 있겠다. 그러나 요가에서는 그것이 궁극적인 것이 아니다.

요가의 엑스터시적 양상은 초자연력을 개발하여 자아의 영적 능력을 통

해서 자아를 독존시키는 자기 완성의 과정에서 보여지는 양상이다.

《요가 수트라 Yoga-sūtras》에서 요가 행자가 얻는 초자연력으로 공중을 비상하거나 몸이 암석을 뚫고 원처(遠處)로 가는 신통력을 보이는 것은 일종의 엑스터시 체험이다.

이러한 체험을 얻는 방법이나 기술로써 엽초(葉草, ausadhi)의 힘을 빌리거나 고행을 하거나, 또는 옴(om)이라는 만트라를 염송하거나 하는데, 이러한 것을 통해서 다시 응념(凝念, dhāraṇā)·정려(靜慮, dhyāna)·삼매(三昧, samādhi)를 닦아서, 드디어 적정아(寂靜我)에 이르러서 법운삼매(法雲三昧) 속에서 환희(歡喜, ānanda)를 체험하여 지상의 행복감을 향수하는 것이다. 이러한 요가의 종교 체험은 요가 행자들이 바라문교의 전통을 뛰어넘어서 요가 독특한 체계를 형성하게 된 것이다.

최근 J. W. 하우얼 씨는 요가의 기원을 인도·이란시대의 종교적 행법(行法) 속에서 찾는다 하고, 이것이 바라문 정통파의 사제사회(司祭社會)에 밀려서 이단시되다가, 그들 문화 속에 뿌리 깊이 박혀 있는 요가의 종교 체계에 대한 일반 사회의 요구에 못 이겨서 드디어 바라문들에게 받아들여졌다고 하였는데, 하여튼 바라문 종교의 최고층에 속하는 《리그베다》 종교에서 요가의 기원으로 보아지는 요소가 보이는 것은 사실이다.

곧 그들은 천(天)·해(海)·지(地)의 삼계(三界)에 계시는 신들을 제단에 초빙하여 성화 속에 공물을 바쳐, 신의 은총을 비는 제의에서 그 제사자는 심령의 힘을 얻기 위해서 소마주(soma酒)라는 환각제를 마시고, 명상을 하는 것이었다.

그들은 요가적인 명상을 통해서 영적인 능력을 얻어 찬가를 부르면서 신과의 교접을 수행하는 것이다. 이것이 한편 인더스 문명의 출토품에서 보여지는 요가적 신상(神像)과 관련이 있는지도 모른다. 출토품에서 보는 바, 신상은 시바 신의 모습으로 어떤 엑스터시에 들어 있는 모습이다.

그렇다면 요가의 원시 형태는 신과의 교접을 목적으로 하는 것이었는지도 모른다. 요가라는 말이 yuj라는 말에서 왔는데, yuj는 '말을 맨다'는 뜻이 있다. 요가라는 말의 가장 오랜 용례로는 '말(馬)을 수레에 맨다'는 뜻으로 사용되고, 다시 '마차를 타고 천상계로 여행한다'는 뜻으로도 사용되었으므로, 요가 행법이 체계화되고 요가의 목적이 우주아(宇宙

我)로서의 진아(眞我)의 독존에 있다고 하게 된 것에서는, 확실히 영원한 신아(神我)를 체험하는 엑스터시적인 내용이 있다. 이때의 영원한 신아, 곧 본래 청정한 신아로 독존하는 체험에는 확실히 샤먼의 엑스터시 현상과는 다른 깊은 생명의 체험이 있다.

여기에 이르는 방법으로써 수행하는 요가의 심리조작은 이의 실현과정에서 필수적인 것이다. 《우파니샤드》에서는 "아트만을 차주(車主)로 알라. 육체를 수레로 알고, 각(覺)을 어자(御者), 의(意)를 고삐로 알라. 현자(賢者)들은 모든 지각기관을 말이라고 부른다"(《카타》3. 3-4)고 하였고, 다시 "현자는 말(語, 지각기관의 대표)을 의(意, 심리기관) 속에 억지(抑止)하라. 다음에는 이 의를 지아(智我) 속에 억지하라. 다음에 이 지아를 대아(大我) 속에 억지하라. 다음에 이것을 적정아 속에 억지하라"(《카타》3. 13)라고 한 것으로 보아, 우리가 감정을 지배하는 지각적인 것을 억제하여 보다 깊은 내면으로 들어가서 자기와 유일 절대한 우주 생명과의 사이에서 영원한 것을 감지하는 작업이 요가였음을 말하고 있다. 위의 말에서 지아라는 것은 이성으로 돌아온 자기를 말하는 것이니, 다시 여기서 대아인 우주 의식을 거쳐서 얻은 보다 고차원의 심경이 적정아이다. 이 심경은 가장 깊은 내면적인 근본 생명의 체험으로써 불교의 공(空, Śūnya)의 세계와 통하는 것이다. 여기에서 여러 가지 초자연적인 영능(靈能)이 나타나게 된다. 이 초자연적인 능력은 샤머니즘의 영매적(靈媒的)인 능력과는 다른 것으로, 요가 독특한 내면적 생명의 파악이 있는 것이다. 다시 말하면 인간의 무한 생명의 계발에 따른 초능력의 체험이다.

4. 총제(總制, saṁyama)에 의한 초자연력

요가에서는 마음을 특정한 곳에 집중하고 떼지 않는 응념과 동일한 대상을 대상으로 하는 상념(想念)이 한결같이 지속되는 정려와, 그 정려가 계속되면 주관의 존재는 잊혀지고 조건만이 의식을 점령하는 주객미분(主客未分)의 세계인 삼매의 수행을 중요시하여 요가의 목적 달성의 전제로 삼고 있다.

이러한 수행은 샤머니즘의 신과의 교접에서 이루어지는 전수과정과는 전혀 다른 것이 있다. 특히 삼매라는 사상이 있는 그대로의 모습으로 의식을 독차지하는 직관의 세계다. 이러한 경지에서 집중된 의식의 한결같은 흐름 속에서는 실상을 올바르게 조명하는 지혜가 나타나며, 존재의 실상을 그대로 파악하는 힘이 생긴다. 그러므로 이러한 지혜의 힘은 과거와 미래를 보는 투시력이 있고, 음성으로 모든 생물의 마음을 아는 천이통(天耳通)이 열리고, 과거의 경험에 의한 잠재 의식 내의 잠재인상을 직시하는 숙명통(宿命通)이 얻어지며, 타심통(他心通)·신족통(神足通)은 물론 천체에 대한 영능(靈能) 등 《요가 수트라》가 소개한 30여 종의 초능력이 얻어진다. 이런 능력이 얻어지는 가운데에서 스스로의 심신의 건강은 자연히 따르게 된다.

그러면 이러한 영능은 어떻게 설명될 것인가.

이것은 요가 행자가 삼매의 심경이 심화되어 자기의 능력이 최대한으로 개발된 것이라고 하겠다. 이 능력은 밖에서 주어진 것이 아니며, 어떤 계시에 의한 것이 아니다.

그러나 이러한 능력은 단지 수행의 과정에서 그의 심도(深度)를 알아보는 척도가 될 뿐이요, 최고의 목표는 아니다. 이만한 정도의 영능이 있어야 비로소 해탈할 수 있다고 한다. 그러므로 이러한 능력은 해탈의 원인인 진지(眞智)를 얻는 직접적인 것이 못 된다고 한다. 이 점에서 요가를 비롯한 인도의 고도한 종교들이 신령에 의빙(依憑)하는 영매적인 것이 아님을 보여 주고 있다.

또한 요가의 이러한 초자연력을 얻는 수행이 샤먼적 엑스터시에 부수되는 수행과는 그 성격이 다른 것을 알려 주기도 한다.

이뿐만 아니라 수행의 목적에 있어서도 요가는 어디까지나 우주 생명의 본질을 자기 자신에게서 체득하여 절대영원한 행복감을 가지는 해탈에 목적을 두고 있으니, 이러한 목적이 달성되어서 우주 생명을 실현하면 절대안온한 환희(Ānanda)를 느낀다. 여기에서 청정한 자기를 찾아서 모든 걸림을 벗어나게 된다. 이것이 곧 요가에서 진아(眞我)의 독존(獨存)이라는 말로 표현되는 자기 완성이다.

《요가 수트라》에서 "각(覺)의 사트바와 진아와의 청정함이 같이 되었을

때에 독존이 있다"고 한 것이 이것이다. 여기에서 청정함이라는 것은 요가철학으로 말하면 요가의 실수결과(實修結果)로 얻어진 진지(眞智)에 의해서 각이라고 하는 순수지각작용으로부터 삼덕(三德, Tri-guna)의 하나인 라자스(Rajas)와 타마스(Tamas)라고 하는 좋지 않은 요소를 가진 성격이 없어진 결과, 번뇌의 종자가 소멸되고 따라서 마음의 어떠한 작용도 일어나지 않고, 오직 각과 진아와의 이원성을 변별하는 지혜만이 남은 상태이다.

이렇게 되어 본래 청정한 진아와 정화된 최선의 것인 사트바적인 각과 동일하게 깨끗한 상태로 되면, 그때에 각의 본체인 마음(citta)이 근본 자성(mūlaprakriti) 속으로 환원하여 버리니, 이때에 진아는 어디에도 끌리지 않고 본래의 밝고 깨끗한 독존자로서 있게 된다고 설한다.

이것으로 보아, 요가의 수행이 결코 영능이나 주력을 얻는 것에 그치는 것이 아니고 사트바의 정화를 위한 것이다. 사트바가 정화되면 잡념이나 산란이 억제됨으로써 삼매가 깊어져서 대상의 실상을 직관할 수 있게 되니, 이때에는 주관과 객관을 자유자재로 지배할 수 있는 힘이 개발된다. 이것이 초능력의 영능이다. 이렇게 되어서 비로소 그 정신의 집중력이 진지를 얻어서 해탈하게 된다고 보고 있다.

불교에서도 선정(禪定)의 수행에서 삼매의 높은 단계에 이르면 신통(神通)이 열린다.《좌선삼매경 坐禪三昧經》속에서 설해진 바와 같이 좌선의 심적 심화단계를 설한 중, 제9단계인 오통(五通)이라는 것이 이것이다. 그러나 이러한 신통력을 얻는 것은 진실한 해탈 지견(智見)을 얻는 길이 아니고, 오히려 여기에 끌리면 성불에 방해가 된다고까지 설하니, 요가와 같은 취의(趣意)를 알 수 있다.

이와 같이 인도의 종교에서 얻어지는 초능력은 종교 체험에서 경험하는 일반적인 사실로 인정되고 있다. 그러나 이러한 종교적 체험이 엑스터시적 현상이라고 볼 때 타종교와는 그 성격이 다름을 우리는 알 수 있다. 샤머니즘이나 그리스도교, 또는 이슬람교에서의 그것은 무한히 밖으로 향하는 것으로, 신이나 다른 신령과의 교접관계에서 얻어지는 현상임에 비하여, 불교나 요가는 무한히 안으로 향하는 것이니 우주적인 생명을 자기 속에서 감득하여 그것을 스스로 구사하는 힘을 얻는 것이다.

고등 종교에 있어서는 그들이 우주적인 영원한 생명의 체험으로 환희나 안심을 얻는 것은 마찬가지라고 하겠으나, 그 심경이 단순히 샤머니즘의 엑스터시적인 것만이라고는 볼 수 없다. 자기 환각에 끌려 있는 황홀한 심경이 아니고 자기 이외의 세계에까지 확산적 우주적인 자기 생명에 대하여 환희를 가지는 것이다. 여기에서는 새로운 고차원의 가치의 전환이 있다.

특히 인도의 종교에서는 무한히 내면적인 생명의 본원으로 되돌아 들어가는 것이 특징으로 나타나니, 불교나 요가만이 아니라 베단타(Vedān-ta)에 있어서도 자기 내면 속에서 환희로 된 진아인 아트만을 찾아, 그것이 우주아인 브라만과 같다는 것을 증득하려고 하고 있다. 여기에서 우리는 동양의 종교, 특히 인도의 제 종교가 인간 본원에 직참(直參)하고 있는 것이요, 여기에서 이루어지는 엑스터시적 현상은 절대적·영구적·자율적인 것이라고 말해진다.

이와 같이 요가를 비롯한 인도의 많은 종교가 우주의 본원적인 힘 샤크티를 자기 속에서 찾아내어 완전히 구현시키려는 생각이 뚜렷하니, 이러한 생각은 인도인의 태고로부터 연면히 이어받아 온 사상이다. 그리하여 우주적인 힘인 샤크티를 찬양하고 그것을 계발하는 것을 중요시하는 종교체계가 생겼다. 이것이 탄트리즘(Tantirism)이라는 것이다.

힌두교·불교·자이나교 등의 각종 종파에서 이와 같은 탄트라적인 이념을 공존하면서, 탄트라적인 행사를 실천하고 있다. 이들 중에서도 특히 힌두교의 일파와 불교의 밀교적인 일파에서 특별히 탄트라를 예찬하고 있는 것도 있다. 이들은 모두 요가와 결부시켜 공희·명상·성교(性交)를 포함한 모든 종교적 의식에서 우주적인 신비력을 감득하면서 탄트라가 활용되고, 인간생활의 새로운 기초를 구축함으로써 인간완성의 길로 꾸준히 나가고 있다.

불교의 반야적 부정과 서구의
변증법적 부정

1. 머리말

불교 사상과 공산주의 사상을 비교 검토함에 있어서, 먼저 동서의 논리적 구조의 차이와 이에 따른 사상체계의 다름을 검토하고자 한다.

더구나 공산주의 사상은 서구 사상의 하나인 정형적인 것으로, 서구적 로고스의 전개로써 있게 된 사상 형태로 보여진다. 따라서 서구 사상의 2 대 조류인 관념론적 변증법과 유물론적 변증법은 서구적 사유에서 나온 것이므로 이들 사상의 본절적인 구조를 이해하는 데 있어서도 그들의 논리구조를 검토할 필요가 있다.

공산주의 사상을 서구적 사유 속에 포함시켜 이해함에 있어서, 먼저 변증법의 부정론으로부터 이해할 필요가 있다. 그러므로 이제 나는 동양 사상의 극치에 있는 불교의 반야적 부정론과 유물변증법적 부정론을 비교하여 고구(考究)함으로써 불교와 공산주의를 비교하고자 하는 것이다. 그리고 서구적 변증법이라는 사유방법이 진리탐구의 유일한 정형인 양 믿고 있는 그릇된 생각이 시정되고, 이에 대치되는 것이 있게 될 것을 희구하는 것이다.

2. 동서 논리의 차이

서구에 있어서는 아리스토텔레스의 논리학이 중세를 거쳐서 칸트에 이르기까지 거의 서구의 학문을 지배하고 있었다는 것은 이미 알고 있는

사실이다. 그러나 그동안에 이 형식논리학이 많은 발전을 가져왔기 때문에 형식론의 삼법칙에 대한 비판에서 이것을 역전함으로써 칸트의 선험적인 철학이나 헤겔의 변증법이 전개되었다고 볼 수 있겠다.

하여튼 이의 시비는 그만두고라도 확실히 철학적 논리인 변증법은 형식논리학과 밀접한 관련이 있을 뿐만 아니라, 이로써 사상 발전의 역사적인 의의와 위치를 인정하지 않을 수 없다고 생각한다. 그러면 이와는 달리 동양 논리로서의 인도의 논리학은 어떠한가.

인도의 논리사에 있어서 사적 가치를 가진 문헌으로는 가우타마의 《니야야 수트라 Nyāya-sūtra》(《정리경 正理經》)와 디그나가의 《프라마나사무차야 Pramānasamuccaya》(《집량론 集量論》)와 강게샤의 《타트바친타마니 Tattvacintāmani》(《진리眞理의 여의보如意寶》)가 있고, 또한 이에 큰 전환을 가져온 불교의 중관과 유식의 논리가 있다.

가우타마(AD 2세기경)와 강게샤(AD 12세기경)의 중간기에 있었던 디그나가(AD 400-480년경 陳那)는 인도의 형식 논리를 대성시킨 사람으로서, 그의 공적은 아리스토텔레스의 업적에 비교된다고 할 만하다.

그렇다면 인도에 있어서 디그나가의 논리와 중관 및 유식의 논리와는 어떤 관계가 있는가.

디그나가는 유식학파에 속하는 사람이므로 그의 사상의 근저에는 유식의 논리가 있는 것이지만, 용수는 오히려 《정리경》의 비판자요, 형식논리학에 대한 파사현정의 논가(論家)였다. 그의 논리는 대승의 논리로써 형식 논리 같은 것은 번쇄(煩瑣)한 변론에 지나지 않는다고 보았다. 그러나 인도의 논리는 모두 서구의 아리스토텔레스의 형식 논리와는 아주 다른 특색을 가지고 있음을 알 수 있다.

아리스토텔레스의 추론 형식은 대전제·소전제·결론의 형식임에 대하여 디그나가의 논리 형식은 종(宗)·인(因)·유(喩)의 3요소로 되어 있다. 이것은 인명(因明)이라고 하여, 아리스토텔레스와는 그 뜻이나 위치가 서로 같지 않다. 인명의 유는 아리스토텔레스의 대전제에 해당하고, 그의 종은 아리스토텔레스의 결론에 해당한다.

이들 두 논리에서 가장 중요한 것은 인과 소전제다. 이들은 논리적인 원인인 이유를 나타낸다. 소전제는 대전제에 포섭되면서 그 직능을 발휘

한다. 그러나 인명의 삼지작법(三支作法)의 인은 현실적인 사실로서의 유로써 종으로 인도하는 역할을 한다. 가령 "저 산은 불을 가지고 있다〔宗〕"고 하는 종을 얻으려면, "저 산에 연기가 나오고 있기 때문에"라고 하는 현존하는 사실인 이유〔因〕가 있어야 하고, 다시 이것은 "연기가 있는 곳에는 불이 있다. 굴뚝과 같다"라고 하는 제3의 유에 의존하고 있다. 여기에서 인을 토대로 하여 현실적으로 연기와 불을 결합시키고 있는 것이다.

또한 유에 의해서 불과 연기와의 수반(隨伴)관계를 가지고 현실적으로 보이는 연기와 아직 보이지 않는 불과의 필연적인 수반관계를 증명하려고 한다. 물론 디그나가의 인(因)은 인과의 인이 아니고 연기(緣起)로서의 인이다. 종・인・유로써의 관계는 모두가 연기에 의해서 성립된다.

불과 연기와는 유에 의해서 경험되고, 인에 의해서 결합되어서 종으로써 결론지어지는 것이지만, 이들을 지배하고 있는 것은 연기의 원리이지 인과의 관계는 아니다. 아리스토텔레스의 논리와 같이 소전제가 대전제 속에 포함되어 결론지어진다는 포섭의 논리가 아니다. 서구의 자연과학은 인과의 관계를 밝히는 것이지만 불교의 사상은 연기(緣起)를 주축으로 한다. 여기에 근본적인 구별이 있게 된다.

디그나가의 인에 삼상(三相)이 있고, 비량(比量)에 위자비량(爲自比量)과 위타비량(爲他比量)의 구별이 있는 것은 이 때문이다. 어떤 것이 연(緣)해서 있는 징표(Linga)를 중요하게 여기는 것이 이것이며, 이 징표나 상징을 위자비량(爲自比量)으로서 중요시한다. 위타비량(爲他比量)은 타인에 대한 설득을 위한 논증에서 문제되고, 위자비량은 명제 그것의 논리적 성립을 주제로 하기 때문에 이 징표가 문제로 된다.

징표는 원인으로서 있는 것이 아니며, 그것을 논거로 하여 있는 것도 아니니, '因해서' 있는 것은 곧 '緣해서' 있는 것이다.

"이것이 있으므로 緣(因)해서 저것이 있고, 저것이 있으므로 緣(因)해서 이것이 있다. 이것이 없으면 저것이 없고, 저것이 없으면 이것이 없다"고 하는 인과는 단순한 인과관계가 아니다. 여기에서의 인과의 필연성은 자연적이거나, 또는 논리적인 필연성에 국한되고 있는 것은 아니다. 자연적・논리적인 것 외에 많은 필연성이 있으니, 이것이 연기(緣起)의 필연

성이다.

자연적이거나 논리적인 단순한 인과관계로 생각하는 사유를 철저하게 비판하여 인과를 연기로 전환시킨 사람이 용수라고 할 것이다. 그리하여 연기를 봄으로써 공(空)을 본 것이 대승 불교다.

불교의 인과성은 연기성(緣起性)에 속한다. '연기'에 의해서 '불'을 추량 (推量)하는 것은, 연기를 원인으로 하여 불을 결과로서 아는 것이 아니고, 연기를 연(緣)으로 하여 불을 비량(比量)하는 것이다.

3. 변증법의 부정과 연기공(緣起空)의 부정

부정이라고 하는 것을 개념적으로 어떻게 요약할 수 있는가.

흔히 부정의 개념에는 존재적인 결여의 부정(privatio)과 논리적인 부정 (contradectio)과 대립의 부정(oppositio)이 있을 수 있다.

서구 철학자 중에서도 이러한 부정의 개념을 가지고 철학적인 체계를 세운 헤겔의 철학은 부정의 논리에 지나지 않는다고 해도 과언이 아니 다. 그의 철학은 그리스 이래의 로고스의 체계인 동시에 부정 논리의 체 계다. 이런 점에서 헤겔의 논리를 'negative Dialektik(부정의 변증법)'으 로 이해하려고 한 아도르노(T. W. Adorno, Negative Dialektik, 1966)의 시 도도 무리한 생각은 아니었다.

변증법이란 단순히 동일의 철학이 아니고 비동일과 동일과의 동일성을 논증하는 철학이다. 그렇다면 동일과 비동일이라는 것은 형식 논리의 입 장에서는 서로 모순된 상대적인 것이다. 그러므로 이 모순되고 상대적인 것은 서로 부정되지 않으면 안 된다. 따라서 변증법은 부정으로부터 출 발하게 되며, 부정을 생명으로 삼게 된다.

부정 없이는 변증법은 성립되지 않는다. 그러면 이때의 부정은 무엇을 가리키게 되는가. 위에서 본 세 가지 부정의 개념 중에서 어느것이 이에 해당되는가.

학자들의 견해에 따르면, 변증법은 모순의 부정인 동시에 대립의 부정 이라 보고 있다. 변증법은 흔히 모순율의 역전이라고 하는 것이지만 대

립적 부정을 가지고 있다. 요컨대 변증법이란 모순의 논리이므로 모순적 부정의 논리가 되며, 이 모순을 지양하는 대립적 부정의 논리이기도 하다.

인도에서는 부정적인 뜻으로 쓰인 접두사는 a, na, vi, ati, nir, sama 등이 있다. 이 중에서 a를 가지고 고찰해 보면, 인도에서 빈번히 사용되는 abhāva 또는 asat는 존재의 결여를 나타내는 것이 아니고, 오히려 비존재의 개념을 가지고 있다. 그것은 존재적인 유(有)에 상대되는 무(無)이기도 하지만, 오히려 출리(出離)의 뜻이 있다. akāma라는 말은 무욕(無慾)의 뜻이 있으나, 때로는 부사로 쓰여서 '뜻하지 않고'라는 뜻이 있으니, 이것은 출리(出離) 혹은 초출(超出)의 뜻이다.

또한 니르바나(열반)라고 하는 말에 있어서는 nir의 성격을 가지고 있으므로 무(無)의 뜻이 있으나, 그것은 유(有)에 상대하는 무(無)가 아니며, 긍정에 상대하는 부정도 아니다.

칠더스의 팔리어사전에 보면 nir의 뜻에 두 가지가 있다고 하여, naiskāmya와 niskram이라고 하였다.

Kram은 '향해서 간다'·'가까이 간다'라는 뜻이므로, 이의 부정은 '향해서 가지 않는다'가 된다. 이에 해당하는 범어(梵語)인 naiskramya는 욕계로부터 출리(出離)하는 것을 뜻한다. 그러면 이 니르바나의 부정은 어떤 개념을 가질 수 있는가.

《중론》제25에서 "불경 중에서 설한 바와 같이 유(有)도 끊고 비유(非有)도 끊으니, 그러므로 열반은 비유(非有)이면서 또한 비무(非無)임을 알아라 如佛經中說 斷有斷非有 是故知涅槃非有亦非無"(10게)고 하였다.

"열반은 비유(非有)와 비무(非無)가 동일한 곳에 존재하지 않으니, 이것은 명(明)과 암(暗)이 같이 있을 수 없는 것과 같다 有無二事共 云何是涅槃 是二不同處如明暗不俱"(14게)고 하였다.

이와 같으므로 니르바나는 유(有)도 아니고 무(無)도 아니며, 또한 유(有)이면서 동시에 비유(非有)도 아니다.

그러나 니르바나가 이와 같이 비유도 아니고 유도 아니라고 하는 것은 무엇으로 표시되는가가 문제이다. 이에 대하여 《중론》제22게에서 "일체법이 공이므로 어찌 유변무변이며, 또한 유변이라고 하거나 무변이랴. 어찌 비유변비무변이랴 一切法空故 何有邊無邊 亦邊亦無邊 非有非無邊"라

고 하였고, 다시 제23게에서 "어찌 같고 어찌 다르며, 어찌 유상이거나 무상이며, 또한 상이면서 무상이랴. 상이 아니고 무상이 아니니, 제 법은 불가득이다 何者爲一異 何有常無常 亦常亦無常 非常非無常 諸法不可得"라고 하였다. 그렇다면 이 '불가득(不可得)'이라고 하는 것은 어떤 논리에 서 있는 것인가. 연기(緣起)가 곧 공(空)이라고 하는 입장에 서서 상대적으로 부정하는 것이 아닌 절대적인 부정이다. 불가득이라는 표현은 절대적인 공(空)을 나타내는 것이다.

'득(得)'은 세속의 논리요 긍정이거나 부정이지만, '불가득(不可得)'은 승의(勝義)의 논리이기 때문에 긍정이나 부정의 어느 편도 떠난다. 이렇게 파악되는 열반은 유(有)도 아니고 무(無)도 아니기 때문에 유(有)이기도 하고 무(無)이기도 하다. 이것은 '즉(卽)'의 논리라고도 한다. 다시 말하면 이러한 열반은 긍정도 아니고 부정도 아니기 때문에 부정이면서 긍정이다. 용수의 중도의 논리는 이러한 것이다.

불생불멸(不生不滅)·불상부단(不常不斷)·불일불이(不一不異)·불거불래(不去不來)의 팔부중도(八不中道)는 생(生)과 멸(滅), 상(常)과 단(斷), 일(一)과 이(異), 거(去)와 래(來)의 상대를 부정하는 것이 아니고, 이것과 저것을 동시에 부정하고 있는 것이다. 이것은 절대부정이다.

생과 멸 등을 모두 부정함으로써 생과 멸이 다른 차원에서 긍정된다. 이것은 모순이 아니다. 모순은 상대적인 관계에서만 있게 되기 때문이다. 이러한 논리는 세속의 논리가 아니므로 초논리(超論理)인 승의(勝義)의 논리이다. 이러한 세계는 논리로 파악하는 세계가 아니고 사실로써 파악되는 여여(如如)의 세계다.

불교에서는 모든 존재[法]의 진실성이 이러한 눈으로 파악되어야 한다고 한다. 《중론》18장 8게에서 "일체의 여여(如如)함이란 또한 여여(如如)함이 아니다. 여(如)이면서 불여(不如)이다. 불여(不如)도 아니고 여(如)도 아니다. 이것이 모든 부처님의 가르침이다 一切實非實 亦實亦非實 非實非非實 是名諸佛法"라고 하였으니, 여기에서 사물의 진상(眞相)은 '여이면서 불여이다'라고 한 것은 긍정이면서 부정이요, '불여도 아니고 여도 아니다'는 부정도 아니고 긍정도 아니다. 이러한 것이 '일체의 여여함'이니, 이것이 바로 사물의 진상이라고 가르친다.

또한 《반야심경 般若心經》에서 "色卽是空 空卽是色(rūpaṁ śūnyatā śunya-taiva rūpaṁ)"의 '卽'은 긍정인 동사에 부정이요, 긍정도 아니고 부정도 아니라는 논리를 보인다.

또한 《금강경 金剛經》에서 "佛說般若波羅密多卽非般若波羅密多是名般若波羅密多"라고 하였으니, 여기에서 '佛說波羅密多'는 연기공(緣起空)의 반야(般若)요, '卽非般若波羅密多(sāeva a paramitā)'는 절대부정이며, '是名般若波羅密多(tena ucyate prajñapāramitā iti)'는 긍정이다. 여기에서의 긍정은 물론 상대적인 긍정이 아니고 절대부정을 통한, 상대를 초월한 긍정인 것이다.

즉 부정을 거친 긍정이거나 부정의 부정인 긍정이라는 단계적인 것이 아니다. 왜냐하면 부정이면서 긍정이니, 상대를 떠난 것이다.

4. 파괴의 논리와 구제의 논리

변증법에 있어서는 관념론적이거나 유물론적이거나 로고스적 부정이 주축이 되고 있다. 이 로고스라는 말은 사물이 그것으로부터 발전하는 근원을 뜻하는 말이니, 태초에 로고스가 있었다고 하는 말은 태초에 말이 있었다는 그리스도교의 시원론(始源論)과 관계가 있다.

그리스의 '헤라클레이토스'에 있어서는 만상의 변화는 반드시 일정한 질서가 있어, 그것을 지배하는 이법(理法)에 의해서 가능하다고 보았다. 그 이법이야말로 로고스였다. 이러한 로고스의 논리는 긍정이냐 부정이냐의 어느것뿐이요, 그 사이에 아무것도 용인되지 않는다. 이것이 배중률(排中律)이다.

긍정이면서 부정이라는 것도 모순의 법칙에서는 있을 수 없다. 이 두 가지 법칙을 충분히 인정하면서 그것을 부정하는 것에 헤겔 철학의 특색이 있다. 곧 부정은 스스로 자기를 부정함으로써 그것을 철저히 하는 것이다.

변증법은 오직 부정만이 있다. 헤겔에 있어서나 마르크스나 엥겔스에 있어서는 자타의 대립이 있으며 부정만이 있으니, 여기에는 오직 파괴와

투쟁만이 있다. 그러나 불교에는 자타의 구별이 없으니, 대립이 없고 모순이 없어 통연(洞然)한 공(空)인 무(無)의 입장에 서 있으므로 파괴나 투쟁이 없고 협조와 구제만이 있다.

불교의 부정은 존재를 부정하고 비존재도 부정하고 무(無)도 유(有)도 공(空)도 부정하는 절대부정이다. 이와 같이 종교로서의 대승 불교의 논리는 긍정도 아니고 부정도 아니므로 긍정이기도 하고 부정이기도 하다. 이때의 긍정도 아니고 부정도 아닌 세계는 승의(勝義)의 세계요, 긍정이기도 하고 부정이기도 한 세계는 세속의 세계다.

불교의 논리는 추론이거나 변증법적 논리가 아니므로 불교의 부정은 매개작용이 아니다. 전자로부터 후자로 전변하는 것은 단적이요, 동시적이다. 따라서 진리의 증득(證得)은 단계적인 것이 아니라 직관적이다.

대승 불교의 논리는 모순율이나 배중률이 지배하는 세속의 논리가 아니기 때문에 부정하는 것이 없는 부정이요, 긍정하는 것이 없는 긍정이다.

생도 부정하고 멸도 부정하는 양비(兩非)에서, 생도 긍정하고 멸도 긍정하는 양시(兩是)에의 전환의 논리에는 파괴가 없고 오직 구제만이 있을 뿐이다.

변증법의 실상은 정(正)·반(反)·합(合)의 단계적인 로고스적 발전 변화의 삼위상(三位相)이지만, 불교의 실상은 정(正)·전(轉)·성(成)의 삼상(三相)이 하나를 이루는 무상전변(無相轉變)의 모습이다. 《유식론 唯識論》에서 "전변은 다른 것으로 전이(轉異)하는 것이요, 인(因)의 찰나(刹那)에 멸하는 동시에 생기(生起)하고 인의 찰나와 다른 과(果)가 자체를 얻는 것이 전변이다"라고 하였다.

소집분별(所執分別)로 존재하는 상(相, 正)은 분별의 연생(緣生)이니, 찰나에 생하고 멸하며[轉] 인의 찰나에 다른 과(果)를 자체로서 얻는 분별의 가탁(假託)을 떠나려고 하는 것[成]이 만유(萬有)의 진상이다.

5. 맺음말

헤겔에 있어서 이 세계는 절대자인 로고스의 논리적 자기 발전의 과정

이었다. 이것이 이른바 변증법적인 긍정·부정·부정의 부정(지양)이라는 단계로 행해진다고 하는 것은 누구나 알고 있는 바와 같다. 그리하여 헤겔은 세계사를 신의 합리적인 계획의 실현과정이라고 생각하고 신의 계시를 이러한 세계 정신의 형태로 보고 이것을 바로 변증법으로 나타낸 것이었다. 다시 말하면 그는 "신이 세계를 통치하고 있으며, 그 통치의 내용이나 계획의 수행이 세계사다"라고 한 것이 이 때문이다.

그러나 마르크스는 이러한 헤겔의 관념론에서 이탈하여, 신을 대신하여 물질과 인간을 그렇게 보았으니, 그는 일체의 사물은 모순의 지양(긍정·부정·부정의 부정)에 의해서 발전한다고 보고, 사회·역사·인간소외·경제도 이러한 변증법으로써 파악하고 있는 것이다.

그러나 그가 유물변증법의 공식에 의해서 해부한 자본주의 사회의 몰락이나 노동자 지배의 이론이나, 또는 상품 과잉의 논리이건간에 오늘날 자본주의 발전의 현실은 마르크스가 결론지은 바와 같이 되지 않고 있으며, 그뿐만 아니라 자연 현상이나 인간 역사도 변증법적으로 처리되고 있지 않은 것이 현실이다.

이러한 현실 속에서 나는 관념론적이거나 유물론적이건간에 변증법이라고 불리는 서구의 로고스적 부정론이 가져온 무서운 해독(害毒), 더구나 유물변증법적인 사유가 얼마나 위험한 것인가를 직관하면서 이것을 파사현정할 새로운 논리를 밝히려고 한 것이다.

일체사물의 참된 모습은 정·반·합의 발전상이 아니고, 실로 정(正)·전(轉)·성(成)의 연기생멸(緣起生滅)의 모습이 아닌가.

정·전·성은 셋이면서 하나이다. 생과 멸이 동시에 있으니, 정(正)이 곧 전(轉)이요, 전(轉)이 곧 성(成)이다. 그러면서 정·전·성의 세 가지 모습을 띠고 있기도 하다.

57

석존의 선법과 그 전승

1. 머리말

선의 역사는 불타의 성도로부터 시작된다. 불타 성도의 내용은 차치하고라도 불타가 보리수 밑에서 3·7일을 수선(修禪)하신 사실은 선의 역사적 전개에 있어서 중요한 근거가 되고 있다. 따라서 선의 전법전등(傳法傳燈)은 경전이나 의발(衣鉢)에 의하지 않고, 오직 사자전승(師資傳承)에 의하여 왔다. 이것이 불타 정각(正覺)의 내용이 되어온 것이다.

오늘날 선이라고 할 경우에는 좌선(坐禪)을 먼저 생각하게 된다. 선에는 좌선만이 아니라 행(行)·주(住)·좌(坐)·와(臥)에 모두 선이 있지만, 좌선이 이들을 대표하고 있기 때문이다. 여기서 좌선의 좌는 앉는 자세를, 선은 앉아서 가지는 마음의 내용을 가르치는 것으로, 좌선이란 말에는 형식과 내용의 두 가지 의미가 다 포함되어 있다.

여기서 얼핏 형식적인 자세보다도 마음의 내용이 중요하다고 생각될 수 있는데, 형식 없이 내용이 담길 수 없는 것이므로 형식도 똑같이 중요하다고 하겠다. 그리고 마음가짐의 요령도 중요하다.

또 이것들을 하나의 방편이라고 하겠지만, 방편과 지혜가 둘이 아닌 것이니, 형식이나 마음가짐의 요령 등이 모두 깨달음의 내용과 관련이 있는 것이다.

흔히 불타는 무사독오(無師獨悟)하셨다고 한다. 그러나 당시에 행해지고 있던 고행(tapas)의 수행법을 6년 동안이나 닦으시다 그것을 그만두셨다는 것은, 고행을 전적으로 부정한 것이 아니라 고행을 뛰어넘은 것으로 보아야 한다. 고행 중단의 사실은 고행으로부터 성도에 이르는 많은 단계가 있음을 의미하고 있다.

문헌에 의하면 불타는 사선(四禪)·팔정(八定)을 닦고, 드디어는 거기서 더 나아가 최고의 경지인 멸진정(滅盡定)에 이르렀고, 다시 여기서 자재로 이 내려와서 사선 팔정을 왕래하셨다고 한다. 이것이 불타의 열반이다.

불타가 6년 동안 닦으신 고행은 비록 당시의 수선법이었으나, 그것은 헛된 것이 아니었고 오히려 그것이 바탕이 되어서 드디어 정도(正道)를 발견하여 정각을 이루게 되신 것이다. 그러므로 불타는 고를 멸하는 방법으로 팔정도 중에서 정정(正定)을 설하고 계신다.

불타가 수선한 것은 관심삼매(觀心三昧)였다고 한다. 불타는 보리수 밑에서 자기의 마음을 관찰하여 생·로·병·사가 본래 없는 것임을, 또한 중생이 본래 부처임을 알게 되셨다. 본래가 깨달은 자요, 무아(無我)인 것이다. 그러나 반면에 중생은 번뇌와 업에 싸여 있으므로 수행하지 않으면 안 된다는 것도 아셨다. 번뇌 즉 보리라고 하는 것은 이러한 세계다. 진과 속이 둘이 아닌 것이나, 속의 입장에서는 문(聞)·사(思)·수(修)의 방편문이 필요하다. 그러므로 고대 인도의 타파스나 불타가 닦으신 선법이나, 또는 중국의 선 등도 모두 선교방편인 것이다.

우리는 속의 입장에 있으므로 여기에서는 고대 인도의 고행에 있어서의 선과 불타가 개척하신 선법은 어떤 것이며, 그것이 어떻게 인도 전통선을 형성해 왔으며, 인도·티베트의 선과 중국의 선과는 어떠한 차이가 있는지, 또 그것이 중국에서 어떻게 간화선과 묵조선으로 발달하였고, 오늘날의 사회에서는 이들의 방편이 어떻게 조명될 것인가를 함께 생각해 보고자 한다. 그러나 이에 대한 판단은 독자 스스로가 할 일이다.

2. 고대 인도의 고행과 석존

흔히 고행이라는 것은, 우리의 몸이나 마음을 괴롭히는 외도(外道)들의 수행법이라고 알고 있고, 불타는 이것을 포기하였기 때문에 불교는 이러한 고행과는 관계가 없는 것으로 알고 있다. 그러나 고행이라고 번역되고 있는 말의 원어는 타파스(tapas)라고 하는 것으로 이 타파스는 인도의 종교와 분리될 수 없다. 《리그베다》에서는 "저 유일한 것이 타파스에

의해서 우주를 창조했다"고 말하고 있다. 여기에서는 힘을 가리키는 말로 쓰이고 있다. 인도 고대의 성선(聖仙)이나 수행자들도 흔히 종교적인 목적을 달성하는 방법으로써 타파스를 설하고, 그 효험을 찬양하고 있다. 이러한 인도의 전통 속에서 불타도 6년 동안이나 이 고행을 닦으셨다.

그런데 고대로부터 인도에 전해져 내려오는 이 타파스의 정의는 일정하지 않으며, 경우에 따라서는 서로 모순되기도 한다. 먼저 타파스라고 하는 것을, 마음과 감각기관을 집중하여 통제하는 것으로 정의하고 있는 것은 인도 고대의 대서사시 《마하바라타》이다.

"생명은 음식으로 유지된다. ……움직이기 쉬운 마음은 억제하기 어렵다. 마음과 감각기관의 집중통제는 타파스에 의해 결정된다."(《마하바라타》 3. 246. 25) 또 이렇게도 말하고 있다. "범속의 무리들은 한 달, 반달 동안의 단식을 타파스라고 생각하고 있으나 그것은 자기의 몸을 손상시킬 뿐, 선인들은 그것을 타파스라고 생각지 않는다. 사(捨, 離欲)야말로 최고의 타파스라고 설한다."(《마하바라타》 12. 214. 4)

여기서 보는 바와 같이 고행은 단식도 되지만, 단식보다는 사리(捨離)의 뜻이 우위로 설해지고 있다. 그러나 다시 범행(梵行)이나 불살생은 몸의 타파스요, 말과 마음의 억제, 불편향(不偏向)은 마음의 타파스라고 하였다. 그러므로 신(身)·구(口)·의(意) 삼업(三業)에 걸친 범행이 타파스가 되는 것이다.

불전(佛典)에서 보면, 불타는 요가의 수행과 호흡의 억지와 단식의 고행을 하신 것으로 되어 있다.(中村元,《고타마 붓다》, p.148)

이상 몇 가지 예로써 알 수 있듯이, 고행이란 몸을 괴롭히는 것만이 아니라 마음을 억제하는 것도 포함되는 것으로, 마음의 억제를 위한 것이 명상이다. 몸을 괴롭히는 것은 낮은 단계의 고행이요, 감각기관의 집중은 보다 높은 고행이며, 마음의 청정·침묵 등은 가장 어려운 높은 단계의 고행이다.

고행이란 몸과 마음을 극복하는 것이요, 그 방법이며 그 결과도 된다. 그래서 흔히 타파스는 열(熱)·열력(熱力)·고행(苦行)·힘 등으로 번역된다. 열이란 심신의 단련이요, 고행은 그 과정이며, 힘은 그 결과다. 고행의 결과로 얻어지는 힘은 대단한 것으로, 불타가 깨달음을 얻게 된 배경에

는 6년 고행으로 얻은 그 정신력·정진력 등이 밑받침되고 있다고 하겠다.

3. 불타의 고행

불타의 6년 고행의 모습은 여러 경전에 자세히 기록되어 있다. 그 일부를 살펴보기로 한다. 불타는 이렇게 술회하고 있다.

"바라문이여, 나는 이렇게 생각했다. '자, 나는 달이 둥근 밤, 14,5일 밤, 반달이 뜬 날, 8일날 밤에, 숲 속의 나무 밑에 무섭게 소리치는 곳에 자리를 잡자. 그 무서움과 전율을 확실히 보자'라고. 그렇게 하니 나에게 짐승이 다가오고, 공작이 나뭇가지를 떨어뜨리고, 바람은 나뭇잎을 흔들었다. 그때, 나는 또 이렇게 생각했다. '진실로 공포와 전율이 오는구나' 하고. 그리고 다시 나는 이렇게 생각했다. '도대체 나는 무엇 때문에 무서워하는가' 하고.

바라문이여, 이렇게 하여 내가 서성대거나, 우뚝 서거나 앉아 있거나 누웠을 때에 그 공포와 전율은 한꺼번에 덤벼들었다. ……그리고 이후, 서성대고 서고, 앉고, 누워 있을 때에 나에게 그 공포와 전율은 없어졌다."(《중아함》I, p.166-167)

여기서 불타의 수행방법은 극복해야 할 수행 대상을 피하지 않고 정면으로 대결하여 타파하는 것임을 알 수 있다. 불타는 어떠한 수행장애도 정면으로 부딪쳐서, 그 실상을 파악함으로써 그것을 극복하고 있다. 고행의 부정적 요소도 그와 같이 정면으로 극한적 수행을 하여 깨뜨렸다고 할 수 있다. 생·로·병·사의 보편적·긍정적 장애도 이와 같이 극복하신 것이다. 그러나 밀물처럼 몰려오는 공포나 전율을 없앨 수 있었던 지혜를 얻기까지에는 무서운 타파스의 정진력이 있었음을 알지 않으면 안 된다.

불타는 육체적인 고행은 그만두셨으나, 정신적인 고행은 계속하여 드디어 정각을 얻으신 것이다. 보리수 밑의 모습은 이것을 충분히 보여 주고 있다. 그리고 마지막 순간까지 불타를 괴롭혔던 마왕 파순을 항복시킬 수 있었던 것도 6년 동안 닦은 고행의 힘이 아니면 어려웠을 것이다.

그것은 불타가 증득한 멸진정의 세계에서 이루어질 수 있었다.

불타의 고행은 이외에도 감식(減食)과 단식, 불에 몸을 그을리는 고행, 찬물에 들어가서 추위를 견디는 고행을 하였다. 그러나 가장 어려운 고행은 호흡을 억지하는 일이었다.

"마치 풀무질을 하는 것과 같은 소리가 몸에서 나오고, 귀를 막으니 심한 바람이 머리 위로 올라왔으며, 머리가 쪼개지는 듯이 아프고, 어느 때에는 내기(內氣)가 머리를 칼로 에이는 것과 같았고, 불에 몸이 타는 것같이 열이 났다."(《중아함》Ⅰ)

이것은 바로 요기들이 행하는 쿰바카(Kumbhaka)라는 유식법(留息法)이다. 이러한 유식법은 불로장생을 위한 요가의 행법인데, 육체를 극복하는 고행은 정신력을 기르는 방법도 된다. 그러나 불타는 이러한 고행들이 실제에 있어서 불타에게 이미 필요치 않다고 생각했다. 왜냐하면 가장 절실한 문제는 생·로·병·사라는 모든 고통의 본질을 해결하는 것이었기 때문이다. 생·로·병·사를 떠나겠다는 것은 불로장생을 하겠다는 것이 아니다. 문제는 바로 그러한 바람이 인간고의 근원적 문제가 된다는 것이다.

따라서 고행이나 전통요가는 그 한계가 분명하여 이를 극복하지 않으면 안 되었고, 여기서 새로운 길이 발견된 것이다. 그리하여 인간은 마음의 집착과 갈등으로 인해서 스스로 고를 만드는 것이며, 올바른 계(戒)·정(定)·혜(慧)로써 능히 이를 극복할 수 있음을 아셨다. 정각하신 직후에 다섯 비구를 찾아가서 설하신 사성제가 바로 그것이다. 그리고 여기에서 불타의 새로운 명상수행법(禪)으로서의 정정(正定)이 설해지게 된다.

4. 불타의 안반수의법과 멸진정

불타가 닦으신 고행은 영생을 바라는 사람들이 불사의 실체가 있다고 하여, 그것을 얻고자 하는 수행이었다. 그 실체는 곧 브라만이나 아트만이라고 하는 실체다. 그러나 불타가 고행을 그만두고 보리수 밑에서 증득한 것은 모든 인간고는 마음에서 있게 된 것이요, 영원한 실체란 있을

수 없다는 것이었으며, 인간의 궁극적인 안식처는 열반의 경지라고 하는 것이었다. 그리고 불타는 고통을 받고 있는 중생들을 도탈(度脫)하기 위하여 누구나가 쉽게 행할 수 있는 선법을 창안하셨다. 그리하여 중생도탈과 현법락주(現法樂住)하는 가장 합리적인 방법으로써 안반염법(安般念法)을 고안하셨던 것이다.

《불설대안반수의경》에 의하면 "부처님이 다시 홀로 90일을 앉아 시방(十方)의 사람과 미물 곤충까지를 모두 도탈코자 사유계량하시고, 다시 말씀하시기를 내가 안반수의를 90일 동안 행하니 자재와 자(慈)·염(念)·의(意)를 얻고 다시 안반수의를 행하고 나서 의(意)를 거두어 염을 행하였다"고 한다. 이로 보아 안반수의라는 것이 스스로 자재할 수 있는 것이며, 동시에 일체중생을 도탈케 하는 자비행이 되는 것임을 알 수 있다.

생각건대 불타가 정각을 얻으신 후, 자기가 깨달은 세계를 자기만이 즐길 수밖에 없다고 생각하고 계셨을 때에, 범천의 권청이 있어서 드디어 중생을 위해서 설법하기로 결심하신 그때에 불타는 이미 이 안반수의법으로써 요가적인 고행과 대치하실 것을 생각하셨을 것이다. 자기가 걸은 고된 길을 걷게 할 수 없었고, 또한 깨닫고 보니 그 어려운 길이 필요치 않았던 것이다.

그러면 이 안반수의법이란 어떤 것인가.

경에 의하면 "안(安)은 도(道)를 염(念)케 하는 것이고, 반(般)은 법(法)을 해(解)하는 것이며, 수의(守意)는 죄에 떨어지지 않게 하는 것이다. 또한 안은 죄를 피하게 하는 것이고, 반은 죄에 들어가지 않게 하는 것이며, 수의는 도를 이루는 것이다 安意念道 般爲解法 守意爲不隋也 安爲避罪, 般爲不人罪 守意爲道也"라고 하였다.

《잡아함경》 제26에서는 다시 "이미 일어났거나 아직 일어나지 않은 악불선법(惡不善法)을 능히 휴식케 한다" 하고, 또한 《일사능가라경 一奢能加羅經》에서는 "안나반나염(安那般那念)이란 곧 성주(聖住)·천주(天住)·범주(梵住) 내지 무학(無學)의 현법락주(現法樂住)니라"고 하였으니, 무학의 위(位)가 현법에 즐겨 머무는 것이라고 하였다.

안반염법이란 입출식(入出息)에 맞춰서 정신을 집중시키는 것이니, 호흡법과 명상법을 조화시킨 것이다. 자연적으로 출입하는 호흡 그대로 행

하되 여기에 정신을 집중시키는 일은 어려운 일이 아니다. 이러한 것은 당시에 없었던 새로운 것으로, 호흡법에 있어서만 아니라 명상법에 있어서도 혁신적인 것이었다.

요가의 호흡법은 몸과 정신을 괴롭히는 것이므로 자비심을 일으키지 않는다. 또한 그것은 몸과 마음을 편하게 하여 깊은 선정으로 들어가게 하지 못한다는 것을 아신 불타는 이 안반수의법이야말로 모든 사람이 즐겁게 깊은 선정으로 나아가는 길이라고 믿었던 것이다.

《잡아함경》제26에서는 "한때에 세존께서 사위국 기수급고독원에 머물고 계셨다. 이때에 세존은 비구에게 고하시기를, 마땅히 안나반나의 염을 수(修)하라. 안나반나의 염을 수하여 많이 수습하면 몸이 피곤하지 않고, 눈도 또한 아프지 않고, 관(觀)함에 따라서 즐겁고, 각지(覺知)하는 낙(樂)에 염착(染着)하지 않는다. 이와 같이 안나반나를 수하면 대과대복리(大果大福利)를 얻을 것이다. 이러한 비구는 제2·제3·제4의 자비희사, 공입처(空入處)·식입처(識入處)·무소유입처·비상비비상입처를 구족하고, 삼결이 다하여 수다원과(須陀洹果)를 얻고 삼결이 다하여 탐·진·치가 엷어져서 사다함과(斯陀含果)를 얻고, 오하분결(五下分結)이 다하여 아나함과(阿那含果)를 얻고, 무량종(無量種)의 신통력인 천이(天耳)·타심지(他心智)·생사지(生死智)·누진지(漏盡智)를 얻고자 하면, 이와 같이 비구여, 마땅히 안나반나의 염을 수습하라. 이와 같이 안나반나염은 대과대복리를 얻게 하는 것이다"라고 하였다.

여기서 보는 바와 같이 안나반나 수행법은 세속에 사는 사람들도 누구나 즐겁게 오도(悟道)로 갈 수 있는 길이다. 여기에서 얻어지는 즐거움에 대해 경에서는 지요락(知要樂)·지법락(知法樂)·지지락(知止樂)·지가락(知可樂)의 넷을 들고 있다. 지요락은 고·락에 떨어지지 않고 중도에서 삶을 즐기는 것이요, 지법락은 법을 알고 법을 행하는 즐거움이요, 지지락은 심일경(心一境) 속에서 일체의 모습을 그대로 보고 심신의 안정 아래 내외의 경(境)에 동하지 않는 승묘(勝妙)한 경지에 안주하는 즐거움이요, 지가락은 구경지를 즐기는 것이니 열반의 적정 속에서 장엄한 법계를 가히 즐기는 것이다. 여기에는 사념처·칠각의(七覺意)·해탈이 있다.

그러므로 이러한 세계는 바로 멸진정에서 자재로이 왕래하는 경지라고

할 수 있다. 불타가 보리수 밑에서 드신 선정은 바로 이러한 세계였으니, 외도선의 정점인 무상정(無想定)에서는 마음의 번뇌가 끊어지지 못하는 것이었다. 그리하여 다시 정진하여 드디어 심(心)·심소(心所)를 모두 멸하여 무심적정의 세계에 드신 것이다. 여기에서 비로소 재생이 절대로 없는 세계에 안주하셨다. 그리고 이때에 생사와 고가 완전히 멸했음을 아셨다. 그것은 하늘에 빛나는 샛별이요, 마음속에 빛나는 광명이었다. 여기에서 계·정·혜의 삼학이 구족된 대승선이 이루어졌다. 그것은 활선(活禪)으로서의 안반수의였고, 선의 극치였다.

그러면 이러한 안반수의법은 어떻게 수습할 것인가. 이에 대하여는 일찍이 본인이 발표한 《한국불교학회보》 제8집을 참고하기 바란다.

5. 인도 정통선의 전승

위에서 본 불타의 안반수의는 수식관이라고도 하고 안반염법이라고도 한다. 이것은 호흡이라는 인연을 따라서 점수(漸修)하는 것인데, 이러한 정신이 인도선의 주류를 이루었다. 특히 불교의 선에 있어서는 인연을 따라서 점차로 깊이 들어가는 것이 정통으로 되어 있음을 알 수 있는 바, 중국에서 발달한 간화선(看話禪)이나 묵조선(默照禪)은 여기에서 벗어나는 것임을 볼 수 있다. 이제 《불정존승다라니경》의 역자인 불타파리와 중국 돈오문의 선승인 서경 선림사 명순(明恂)과의 문답을 기록한 《수선요결 修禪要訣》을 소개하겠다.(속장 제2집 15)

불타파리는 본래 인도 바라문 출신의 승려로서 중국의 천태산에 문수보살이 있다는 소식을 듣고 서역을 경유하여 당나라 676년에 중국으로 온 스님이다. 그가 문수의 모습을 친견하려고 할 때에 돌연 한 노인이 나타나서 불타파리에게 힐책하기를 《불정존승다라니경》을 가지고 오지 않았으니 인도로 다시 돌아가서 가지고 오라고 하였다. 그리하여 그는 인도로 돌아가서 이 경을 가지고 683년에 장안으로 돌아와 이 경을 번역하고, 범본을 가지고 오대산에 들어가서 다시는 나오지 않았다고 한다.

《수선요결》은 677년에 문답한 것으로 당시 중국의 선종과는 다른 계통

의 수선법을 소개한 것이다. 따라서 인도의 정통수선법이라고 할 수 있으므로 이에 소개한다.

문 이곳 중국에서는 예나 이제나 선을 배우는 사람의 대부분이 선의 여러 어려운 장애를 면할 수가 없습니다. 그 이유를 생각해 보니, 아마도 이 땅의 선장(禪匠)들은 법을 얻었더라도 그것을 완성하지는 못하였고, 의문나는 것을 물으려 하여도 그 물을 곳이 없어 이리저리 배회하였기 때문입니다. 이제 당신이 온 것은 우담바라를 만난 것과 같습니다. 듣자오니 당신은 곧 인도로 돌아가신다고 들었는데, 다시 만날 기회가 없을 것입니다. 부디 자비심을 베푸시어 선의 요결을 자세히 설명해 주시어, 선을 배우는 자가 의지할 바를 가르쳐 주십시오.

답 선법은 점수(漸修)하는 것이니, 조급하게 설명할 것이 아니다. 어찌 자세히 말할 수 있겠는가.

문 듣자오니 당신은 이미 서쪽(인도)으로 돌아가려고 하시니, 점수(漸修)는 불가능합니다. 불법에는 본래의 개(開)와 제(制)가 있습니다. 모처럼의 기회를 거절하지 말아 주십시오.

답 그대가 말했듯이 좋은 기회는 확실히 존중해야 한다. 그러나 질문이 있으면 그에 대하여 대답할 뿐이다.

문 어떤 사람이 말하기를 경전에 "선정견고(禪定堅固)함은 여래의 멸후 3,5백 년이다"라고 설해지고 있는데, 그 시대는 지금부터 먼 옛날이니, 오늘날은 선을 닦는 데 맞지 않는다고 합니다. 만일 이 말에 의한다면 지금은 선을 닦기에 적당치 않은 것이 아닙니까?

답 경전에는 널리 선(禪)을 닦는 것이 설해져 있다. 만일 부처님은 본래 불멸이라고 하는 것에 의한다면, 어찌 불멸 후의 멀고 가까움을 논할 수가 있겠는가. 서방에서는 현재에도 앉아서 사선팔정을 얻는 자가 매우 많아서 도저히 헤아릴 수가 없을 정도이다. 만일 현재가 수선(修禪)에 맞지 않는다고 하면, 이것은 어떻게 생각해야 좋을까. 삼혜(三慧) 중에서 선은 수혜(修慧)에 해당한다. 이제 그 중의 문(聞)과 사(思)를 배울 뿐으로 수혜를 받아들이지 않는다는 것이 어찌 있을 수 있겠는가. 당신이 인용한 경전의 이 말은 한쪽에 치우쳐 있고, 통설이 아니다. 부처님의 경전을 인용

한다고 하지만, 그 중에 사(邪)와 정(正)의 구별이 없는 것이 아니다. 그러나 성교(聖敎) 중의 한 구절만을 들어서, 그것을 가지고 많은 뜻을 덮어 버리는 것은 실로 마설(魔說)이라고 하지 않을 수 없다. 잘 이것을 깊이 생각해야 한다.

문　오늘날 선(禪)을 배우는 자를 보면, 마음을 잃고 있는 자가 많습니다. 이것은 이미 마음을 쓰는 일이 없으므로 그 때문에 만행(萬行)이 폐절(廢絶)되어 헛되이 일생을 보내고 있습니다. 그래서 범정인(凡情人)은 이것을 보고, 오직 여타의 수행을 바라서 선을 수행하려고 하지 않습니다. 이래도 좋습니까.

답　좋지 않다. 선은 육도(六度)의 제5항목이요, 삼학(三學) 중의 정학(定學)이다. 어찌 닦지 않을 수 있겠는가. 음식물이 목에 걸려서 죽은 사람이 있다고 하여, 어찌 먹을 것을 그만둘 수 있겠는가. 마음을 상실한 자는 오직 방법이 옳지 않을 뿐이다. 만일 방편을 이해하고 있다면 만사에는 과실이 없을 것이다. 원컨대 의심하거나 걱정하지 말고, 마음을 굳게 가지고 수선하기 바란다. 북천축에 한 스님이 있어, 항상 다문(多聞)을 수습하고 있었으나, 정(定)을 배우는 일이 없었다. 어느 때 그가 경전을 독송하고 있는데, 돌연 하늘에서 천신이 내려와서 스님의 입을 막고 "너의 문(聞)·사(思)는 충분하다. 어찌 선을 배우지 않느냐" 하였다. 이 예로서 알 수 있듯이, 비록 다른 일을 닦는다고 하더라도 정을 배우지 않으면 불법 중의 모든 것을 얻었다고는 할 수 없다.

문　천성으로 산란심이 많은 자가 정을 배우려면 어떻게 하면 가능하겠습니까.

답　원숭이도 좌선을 잘 하는데, 하물며 인간으로서 좌선이 안 된다는 것이 있을 수 있겠는가. 정을 배우는 것이 어려운 자는 전생에 있어서 좌선을 아직 익힌 일이 없을 뿐이다. 금생에 배우지 않으면 내생에도 어찌 배울 수 있겠는가. 그러니 어찌 오랜 기간을 소비해도 얻어지지 않는 일이 있겠는가. 어찌 언제라고 할 수 있겠는가. 경전에 "문(聞)·사(思)는 오히려 문외(門外)와 같은 것이요, 선행하여 비로소 문(門)으로 들어가는 것이다"라고 설하고 있다.

수선은 한 생각 속에 복덕이 무량하다. 어찌 평생토록 더욱 배우지 않

을 수 있겠는가. 또한 선을 궁구치 못한 자라도, 겸해서 닦을 수가 있다. 강설을 일삼는 사람은 널리 선법을 논할 수는 있으나, 그것은 음식물의 이야기를 할 뿐이요 음식물이 아직 입으로 들어가지 않은 것과 같다.

선행을 닦아야 비로소 맛있는 음식을 맛볼 수 있다. 옛날 한 국왕이 있었는데, 선의 이로움을 듣고 나라일을 통치할 몸이면서도 선을 익혔다고 한다. 하물며 출가자가 머리를 깎고, 모든 인연을 끊어 마음을 쉬고, 일이 없으면서도 선을 배우지 않으면 어찌 출가자라고 하겠는가.

문 선을 배우려면 오직 좌선이라야 하는 것입니까?

답 그렇다고 누가 말했는가. 의식(衣食) 등의 자구(資具)에 의해서 살고 있는 인간의 몸은, 반드시 행(行)·주(住)·좌(座)·와(臥)의 사위의(四威儀) 중에 하나를 택하여 교대하여 닦을 필요가 있다. 오히려 오직 좌만을 위한 좌는 마를 부르는 일이 많다.

문 그렇다면 사위의 중의 좌법은 어떤 것입니까.

답 결가부좌의 결가법은 왼쪽 다리를 가지고 오른쪽 다리를 누르고, 오른쪽 다리를 가지고 왼쪽 다리를 압박한다. 만일 결가부좌가 불편할 때는 반가부좌도 괜찮다. 반가법은 오직 오른쪽 다리로 왼쪽 다리를 누르는 것이다. 두 손을 각각 위로 향하게 하여 손바닥을 펴고 오른쪽 등으로 왼쪽 손바닥을 누른다. 반대로 왼쪽 손으로 오른쪽 손바닥을 누를 수는 없다. 여기서 눈을 감고 입을 다물고, 혀를 위 이틀이나 잇몸에 붙인다. 눈을 감거나 입을 다물 때는 힘을 주지 말고, 모든 것을 유순하게 하여 급하게 하거나 힘이 들어가게 하면 안 된다. 눈을 감는 것이 잘 안 되는 사람은 조금 뜬 채로 앉아, 오래 있어서 좀 피로를 느꼈을 때에, 위의를 바꾼다. 그러나 고통을 느끼게 하면 안 된다. 다른 일도 모두 이에 준한다.

문 이곳에 전승된 것에 의하면, 오른쪽 손을 많이 움직이기 때문에 앉아 있는 자는 반드시 왼쪽 손으로 오른쪽 손바닥을 누릅니다. 그러므로 이제 그쪽의 방법과는 크게 다른 것이 이해가 안 됩니다. 왜 그런 것입니까.

답 서방의 제 불이, 불타로부터 직접 상승(相承)하여 온 좌법은 모두 위와 같은 것이다. 이곳 중국에서 멋대로 바꾼 것은 내가 알 바가 아니다.

문 좌선에 있어서 때로는 어떤 것에 기대거나, 혹은 몸을 앞으로 굽

히거나 뒤로 젖혀서 좌선하는 사람의 성품에 따라서 자유로이 할 수 있습니까.

답 반드시 몸을 바르게 하여 단정히 앉아야 한다. 만일 몸을 어디에 기대거나 굽히면 병통이 생긴다.

문 지금까지 좌법에 대하여 근청했습니다. 그러면 행법은 어떻게 하는 것입니까.

답 행(行)이란 경행(經行, Cańkramana)이다. 평탄한 땅 위에서 20보 이상 45걸음 이내를 걷는 것이 좋다. 경행할 때에는 먼저 왼손을 엎고, 엄지손가락을 구부려서 손바닥에 붙이고, 다른 네 손가락으로 엄지손가락을 잡아서 주먹을 쥔다. 그리하여 그것을 오른손을 엎어서 왼손의 팔뚝을 쥐고, 단정히 앉아서 마음을 섭심하여, 코끝등에 머물게 하면 좋을 것이다. 그리고 나서 일어나 걷기 시작한다.

걷는 방법은 급히 걷지도 말고, 너무 느리게 걷지도 말아야 한다. 오직 마음을 집중하여 앞으로 나아가서, 경계선까지 도달되면 곧 태양이 도는 방향으로 몸을 돌려서(동쪽에서 서쪽으로 가서 북쪽으로 돌아서 방향을 바꾼다. 곧 오른쪽으로 도는 것이다) 온 곳으로 돌아온다. 그리하여 잠시 서 있다가 다시 앞에서와 같이 경행한다.

또한 경행할 때에는 바로 눈을 뜨고, 서 있을 때에는 눈을 감는다. 이와 같이 하여 오랫동안 경행하여 좀 피로했을 때에는 곧 쉰다. 경행은 오직 낮에만 해야 하고, 밤에는 행하지 않는다.

문 많은 사람이 같은 장소에서 경행할 수 있습니까?

답 반드시 서로 좀 떨어져서 행해야 한다. 가까이 다가서서 행하지 말아야 한다.

문 경행법은 이상의 설명에서 밝혀졌습니다. 옛 현자들은 전부는 모르고 있었습니다. 그러니 사례를 들어서 자세히 설명해 주십시오. 그리고 저나 후세 사람들이 옛날 사례에 따르게 해주십시오.

답 오장국(烏萇國, 烏伏那國, udyāna)에 부처님의 경행처와 미륵보살의 경행처가 있다. 그곳에는 모두 돌로 새겨진 경계선이 만들어져 있다. 지금도 옛날 모습 그대로다. 그것을 보는 사람은, 모두 먼 곳에서 예배하고 감히 그 장소에 들어가지 않는다.

미륵보살의 경행처는 그 안으로 들어가서 거리를 재본 것에 의하면, 긴 것도 있고 짧은 것도 있어, 결국 그 걸음걸이의 보수를 바로 정한 것이 아니다. 서방의 여러 나라에는 이러한 유적이 많이 남아 있다. 경행은 아마도 흔히 행했던 일로써, 예나 지금이나 확실한 사실이요, 의심할 여지가 없다. 아! 이런 사소한 일까지 이곳에서는 아직도 모르고 있는가?

문　탑을 도는 행도(行道)와 경행과는 어떤 점이 다릅니까?

답　경행은 곧바로 갔다왔다하는 것이다. 어찌 탑을 도는 것과 같을 수 있겠는가. 또 탑은 많은 사람이 왕래하는 곳이요, 탑에서 경행하면 안 된다.

문　이곳 중국에서는 태양의 운행과는 역으로 경행하고 있습니다. 인도와 같이 오른쪽으로 돈다는 것은 아직 들어본 일이 없습니다.

답　서방에서는 탑을 돌 때에 태양의 운행에 따라서 행한다. 일찍이 이것을 역행한 일이 없다.

문　삼가 행법(行法)을 잘 들었습니다. 그러면 주법(住法)은 어떻습니까?

답　주(住)라는 것은 몸을 단정히 하여 마음을 수습하여 똑바로 서 있는 것이다. 두 손을 잡는 방법은 행법 때와 같다. 이와 같이 하여 오래 서 있으면, 좀 피로하여 두 다리가 땅에서 붕 뜬 것 같은 느낌을 갖는 상태에 이른다. 이런 때에는 바로 서 있는 것을 그만두고, 다른 자세(곧 앉든가 눕든가)를 취하는 것이 좋다.

문　삼가 주법을 잘 들었습니다. 그러면 와법(臥法)은 어떤 것입니까?

답　오른쪽 옆구리를 땅에 대고, 오른손 손바닥으로 머리를 받쳐서 베개로 하고, 왼손을 뻗어 왼쪽 넓적다리 위에 올려 놓고, 두 다리를 포개서 쭉 뻗고 눕는다. 병이 없는 자는 편안한 자세로 눕는다.

문　여러 위의(威儀) 중에서 모든 법칙이 인법(印法)이 되는 것입니까?

답　위에서 말한 선을 닦아서 익힐 때에, 행주좌와(行住坐臥)나 또는 손이나 발을 좌우로 굽히고 뻗거나, 앞으로 나가거나 서 있거나 하는 것들은 그것이 각각 모두가 인법이 되는 것이다.

문　위에서 말씀하신 위의수선(威儀修禪)의 법은 어떤 승(乘)에 해당하는 것입니까?

답　마하연(摩訶衍, mahāyāna, 大乘)이다.

문　사위의(四威儀)를 사용하여 선을 닦는 방법은 소승이나 외도에도

있지 않았습니까?

답 이 선법은 소승에 있어서는 처음에는 없었다. 외도에도 없었다. 그들은 잘못된 길에서 고통을 받는 것을 즐겨 다리를 들거나 거꾸로 매달리거나 한다. 그러나 올바른 법에서는 피로를 제거하기 위해서 네 가지 위의를 교대로 닦는다. 소승에서는 발전되면 사위의 중의 어느것을 택하는 일이 있으나, 외도에는 그런 일이 전혀 없다.

문 외도나 삼승(三乘, 小乘)에서도 선정(禪定)이 있어, 마음을 쉬게 하여 대경을 떠납니다. 어떤 점이 그들과 다른 것인지 알 수 없습니다.

답 외도는 아(我)에 집착하여, 그것으로써 선(禪)을 닦는다. 소승은 법(法)을 헤아려 집착하여 정(定)을 닦는다. 대승의 지관(止觀)은 아(我)와 법(法)의 두 가지를 다 버리고 있다. 이것이 다른 점이다.

문 이제부터 선을 배우려고 할 때에는 어떤 방법부터 들어가는 것이 좋습니까?

답 먼저 대자비심(大慈悲心)을 일으켜서 원한을 품는 생각을 영구히 버리면 선을 익힐 수가 있다. 가령 탐욕이나 진심과 같은 번뇌가 일어나더라도 그것이 바로 없어지게 되니, 마치 지팡이로 물을 치면 잠시 물이 둘로 갈라지나, 바로 본래와 같이 되는 것과 같은 것이다. 악한 마음이 계속해서 일어나고 있을 때에는 선을 배우지 말아야 한다.

문 처음 선을 배우는 사람이 곧바로 무상(無相)을 관할 수 있습니까?

답 반드시 방편을 써서 점차로 선정에 들어가지 않으면 안 된다. 곧바로 무상(無相)을 나타낸 자를 나는 아직까지 본 일이 없다.

문 점차로 들어간다는 것은 어떻게 하는 것입니까?

답 이것은 선을 공부하는 자에게 마음을 먼저 장안(長安)의 어떤 성(城) 중에 머무르게 하여 결코 그 밖으로 나가지 못하게 한다. 이와 같이 하여 점차로 어떤 한 절간과 어떤 한 방안에서부터 내지는 코끝에 마음이 머무르게 한다. 만약에 마음이 머무르지 않을 때에는 다시 마음을 섭수하여 머무르게 한다.

문 코끝이란 어떤 것입니까?

답 코의 끝에서 한 방울의 물방울이 떨어지고 있다고 생각하여, 마음을 거기에 머무르게 하여 그것을 관하는 것이다.

문 이런 생각이 이루어지면 다음에는 어떤 것을 관합니까?

답 다음에는 배꼽 안에 있는 모래 속에서 샘물이 솟아난다고 생각한다. 이런 생각이 제대로 이루어지면, 다음에는 배꼽 속에서 빛이 솟아난다고 하는 생각이나, 뱃속에 있는 여러 가지에 대한 것을 관한다. 다음에는 머리 위의 정수리로부터 옹기 아가리[甕口]와 같은 것이 곧바로 아래로 내려와서 몸을 꿰뚫어 아래의 땅 속까지 관철하고 있는 것을 관한다. 이런 생각이 이루어져서 끝나면, 다음에는 정상상(頂上想)을 관한다. 이미 정상에서 정수리가 없어지는 것을 관하였으면, 손가락에 마음을 머물게 한다. 이렇게 되면, 그뒤에는 몸이 드디어 자재롭게 된다. 그리하여 다음에 무상(無上) 등의 관으로 들어갈 수가 있다. 얕은 곳으로부터 깊은 곳으로 들어가는 상태는 마치 사다리를 올라갈 때에 점차로 올라가는 것과 비슷하다. (여기에서 정상상이라고 하는 것은 정상으로 몸의 기운이 뻗쳐서 올라간다고 생각하거나 광명이 정상으로 관통하여 우주와 통하는 것을 생각하는 것이요, 항아리 아가리와 같은 것이라고 하는 것은, 우주의 생기가 몸 속으로 통하고 있다고 하는 요가의 주장과 같다. 이 기운을 요가에서는 수슈므나(Suṣum-nā)라고 한다. 일종의 우주적인 생명력이다. 이 생명력이 경동맥(頸動脈)을 통해서 온몸에 관류하고 있다. 다음에 "정상에서 정수리가 없어지는 것을 본다"고 하는 것은, 이 수슈므나가 정상의 범동(梵洞)을 통해서 우주와 교류한다고 하므로, 정상에서 우주의 기운과 합류하는 것을 생각하여, 그것이 이루어지고 있는 것을 관하는 것이다.)

문 또한 코끝을 생각하는 것으로부터 뛰어넘어서 곧바로 무상관(無相觀)을 얻을 수가 있습니까?

답 이것은 가령 어떤 사람이 모래 속에서 본래 쇠붙이를 찾고 있었는데, 뜻밖에 금을 얻은 것과 비슷하다. 이것과 같은 것이다. 코끝에 의지하는 것으로부터, 혹은 정상상으로 들어가고, 혹은 화광정(火光定)으로 들어가고, 혹은 무상 등을 얻는다. 이와 같이 중간단계를 뛰어넘는 것은 일정하지 않다. (화광정이라고 하는 것은 하늘에 가득히 차 있는 광명을 관하여, 삼매에 들어가서 온 천지에서 불꽃을 발하는 것을 보는 것이다.)

문 경전에 "만일 마음에 머무름이 있으면 머무름이 아니다"라고 하거나, "만일 경계에 의지하면 이는 움직임이니, 선이 아니다"라고 설해지고

있습니다. 만일 코끝등에 의지한다면 어찌 머무름이 있는 것이 되지 않겠습니까?

답 콧등의 생각이 성취되거든 바로 이것을 버리고, 또한 다른 생각을 관하는 것이다. 약간 심(尋)이나 사(捨)를 얻을 뿐으로 어찌 머무름이 이루어졌다고 하겠는가.

문 코끝등에 의지하여 생각을 쌓으면 이루어진다고 하지만 오래 생각을 쌓으면 반드시 버릴 수가 없게 되고, 또 코를 버린다고 하면 오히려 다음에 배꼽에 의지하는 생각이 들지 않겠습니까?

답 처음부터 기한을 정해 놓으면, 생각을 얻었다고 하더라도 거기에 머물지는 않는다. 생각이 이루어지고 나면 스스로 염심(厭心)이 생기고 일단 염심이 생기면, 그것을 버리는 것은 매우 쉬운 일이다.

문 성교(聖敎)에 설해지고 있는 바에 의하면, 처음 도를 배우는 자에게는 먼저 오정심관(五停心觀) 등을 가르치는 것으로 되어 있습니다. 지금은 왜 그렇게 하지 않습니까?

답 오정심이나 코끝등은 각각 한 방법이다. 내가 배운 것이 후자였을 뿐이다.

문 성교에 "만일 먼저 다문(多聞)을 배우지 않으면 정을 닦는 것을 허락하지 않는다"고 했습니다. 그러면 소문자(少聞者)는 선을 닦을 수가 없는 것입니까?

답 내가 나의 스승님 아사리로부터 받은 한 방법은, 곧 선을 배울 뿐이요, 다문이거나 소문이거나를 문제로 삼지 않았다. 먼저 많이 배우는 것을 첫째로 꼽으나, 혹은 많이 배워서 오히려 마음의 움직임이나 산란을 조장하는 일이 있다. 본래 정에 적응하는 다문자와 적응하지 못하는 다문자가 있는 것은 말할 나위도 없다.

문 문사수(聞思修)의 혜(慧)는 차제로 생합니다. 다문의 문혜(聞慧)에는 본래 선정이 없습니다. 혜를 닦아서 어찌 선정이 일어날 수 있겠습니까?

답 비록 한 글자도 몰라도 선법을 아는 사람이 있다. 또한 다문이라고 하더라도 널리 경전의 문구 등을 찾을 필요는 없다. 주리반타(周利般陀, 周利槃特, Cūdapanthaka)는 비 추(箒)를 외우고, 쓸 소(掃)자를 잊었지만 대아라한이 되었다. 이것을 어찌 다문이라고 하겠는가. 그러나 이러한

증득이 이루어졌다고 하여 반드시 모두가 주리반타와 같을 수 있다고 하는 것은 아니다.

문 계를 지키는 자와 파계한 자가 같이 선을 배울 수 있습니까?

답 계를 지키고 있는 사람과 계를 파하고 있는 사람을 불문하고 모두 다 선을 공부할 수 있다. 그러나 말할 것도 없이 사문은 청정한 계를 지키고 있는 것이 좋다.

문 거룩한 가르침에 "시라(尸羅, síla, 戒)가 청정하면 삼매가 나타난다"고 설해져 있습니다. 그런데 파계한 자가 어찌 정을 닦을 수 있겠습니까?

답 성문(聲聞)의 지계(持戒)와 보살의 지계는 의미가 다르다. 소승에서는 무거운 죄를 범하면 곧 영구히 버려진다. 그러니 어찌 선을 닦을 수 있겠는가. 계가 청정하지 않으면 선정이 나타나지 않는다고 하는 것은 여기에서 기인한 설이다. 대승에서는 오직 능히 마음을 쉴 뿐으로 참된 참회가 되는 것이니, 그 참된 참회로 인해서 죄장이 소멸되어 계가 생한다. 그러므로 선정을 얻을 수가 있다. 그러니 먼저 방등(方等)의 참회에 들어가서 그에 의해서 죄상이 멸함을 얻고, 다시 계품(戒品)을 닦은 연후에 비로소 선을 배우는 자가 있게 된다고 설하고 있는 것이다.

문 어떤 법을 닦으면 마음이 속히 정을 얻게 할 수 있습니까?

답 속히 정에 도달되려고 하는 것은 오히려 해태(懈怠)인 것이다. 결코 조급히 요구하지 말아야 한다. 오직 잘 생각을 떠나서 모든 맺어진 인연을 쉬게 할 수만 있으면 정을 요구하거나 요구하지 않거나 관계없이 정을 얻게 된다. 만일 정을 얻지 못하더라도, 헤아려서 집착하고 생각을 하지 않는 것만으로도 큰 정진(精進)이 된다. 오장국(烏萇國)에 한 스님이 있어 오래도록 좌선을 했으나 정을 얻지 못해서, 드디어 좌선을 포기해 버렸다. 그랬더니 별안간 천신이 나타나서 사람의 모습을 하고 그 스님 앞에 와서 한 쇠망치를 갈기 시작하였다. 스님이 "무엇을 하는가" 하고 물으니, "이것으로 바늘을 만들려고 한다"고 대답했다. "그런 짓을 해서 어찌 바늘을 만들 수 있겠는가" 하고 스님이 말하니, 천신은 "쉬지 않고 갈면 바늘을 만들 수 있다"고 대답했다. 여기서 스님은 깨달은 바가 있어서 다시 선을 닦아서 도과(道果)를 얻어, 드디어 멸진정에 머물게 되었다. 멸진정에 머무르고 있기 때문에 지금도 살고 있다.

오직 생각을 떠나는 일을 부지런히 행하여 정을 얻는 것이다. 어찌 정을 얻는데 신속하지 않은 것을 걱정하겠는가.

　문　선정에는 어떤 모습(相)이 있습니까?

　답　선정의 상(相)은 매우 많으나 우선 몇 가지만을 들겠다. 선을 닦는 동안에 나타나는 현상으로써 어떤 때는 머리가 장부(丈夫)의 머리만큼 커진 것 같은 상태가 느껴지기도 하고, 혹은 몸 위에 여러 가지 더러운 때가 앉은 것 같은 느낌이 있다. 이런 현상은 장애가 되는 모습이므로 곧 편안한 위의로 바꾸거나, 혹은 쉬는 편이 좋다. 혹은 몸 위에서 벌레나 개미가 기어다니고 있는 듯한 느낌이 있거나, 혹은 구름이나 안개가 등 뒤에서 떠오르고 있는 듯한 느낌이 든다. 그러나 이런 경우에는 그것을 의심하거나 손으로 만져 보거나 하면 안 된다.

　혹은 기름방울이 머리 위에서 흘러내리거나, 혹은 앉아 있는 곳이 밝게 훤히 비추기도 한다. 이들은 모두 정에 드는 전조의 모습이다. 혹은 오래 앉아 있거나 몸을 일으키면 피로가 오고, 옆에서 손가락을 튕기거나 문에 부딪히는 소리를 들어도 바로 정으로부터 나온다. 혹은 잠을 자고 있을 때에 여러 천의 선신이 그의 피로함을 잘 알고, 그리로 와서 서로 경고해 주기도 한다. 혹은 몸이 가볍게 떠올라가서 편안한 느낌이 드는 것은 신족(神足)의 전조의 모습이다. 혹은 가볍게 몸이 붕 떠서 괴로움이 있는 듯하게 느껴지는 것은 풍대(風大)가 많아지고 있는 것이다. 혹은 몸 위에 열이 있는 듯이 느껴진다. 이것은 화광정(火光定)의 모습이다. 혹은 방 안이 환히 밝아지는 듯이 느껴지는 것은 초선(初禪)에 드는 전조요, 혹은 세간에서 비할 데 없는 기이한 향기가 나는 듯이 느껴지는 것은 정이 이루어지는 모습이다. 이와 같은 종류의 정의 모습은 자세히 설명할 수가 없다. 그러나 이와 같이 서로 다른 모습을 느끼더라도 거기에 집착하여 그에 의해서 기뻐하거나 두려워하거나 근심하는 마음을 일으키면 안 된다. 오직 본래의 대상에 의해서 그의 마음을 안정시킬 뿐이다.

　문　좌선은 본래 몸과 마음에 위배되는 일은 억지로 행하지 않습니다. 그런데 만일 상술한 바와 같이 벌레나 개미가 기어다니는 것 등을 느끼더라도 감정을 억제하여 그것에 손을 대지 않는다면 그것이 어찌 심신을 억지로 통제하는 것과 다르지 않습니까?

답 단지 삼매를 얻지 않고 있을 때에는 억지로 몸과 마음에 위배되는 짓을 하지 않는다. 그러나 점차로 진전되어 삼매에 들어간 뒤부터는 억지로 위배되는 일을 하더라도 과실이 없다.

문 이제부터 삼매로부터 나오려고 할 때에 대하여는 어떻습니까?

답 처음에 삼매를 공부하는 자는 잠시 동안이든지, 종을 울리기까지라든지, 어떤 한때에 먼저 삼매를 공부하는 시간을 정하고 삼매에서 나와야 한다. 이와 같은 시간이 지나고 나서 선에 들어갈 경우도 반드시 그렇게 해야 한다. 입정(入定)에 겁수(劫數)를 지내는 사람도 있고 불과 며칠을 지내는 사람도 있다. 어느것이나 그 사람이 마음에 생각하고 있는 것에 따라서 시간의 길고 짧음이 있을 뿐이다. 삼매로부터 나오려고 생각할 때에는 먼저 마음으로부터 움직이기 시작하고, 마음이 움직이고 나면 기맥이 점차로 통해 온다. 그뒤에 서서히 몸을 움직여서 일어난다. 그러므로 경전에서는 "세존이 선으로부터 안상(安詳)히 일어나셨다"고 설하고 있다.

문 만약에 마사(魔事)가 있을 때는 어떻게 하면 제거할 수 있습니까?

답 네 가지 위의 중의 하나하나를 교대로 행하는 것을 잘 알고 있어, 그렇게 닦으면 마사는 있을 수 없다. 결코 무리하게 애써서 그로 인하여 스스로 고통을 생하게 하면 안 된다. 불도(佛道)는 낙(樂)으로부터 생한다. 외도가 여러 가지 고의 법을 받는 것과는 같지 않다. 이 소식을 알면, 마사는 자연히 없어진다. 그래도 제거되지 않으면 그대로 내버려두거나, 혹은 경론을 독송하거나, 또는 이곳 저곳의 상점(商店)으로 들어가서 눈을 놀게 하여 마음을 해방시키는 것이 좋다. 이렇게 하면 마사는 반드시 제거된다. 그러나 선병(禪病)이 있을 때에는 경에서 가르치고 있는 바에 의해서 선법으로 치유하는 것이 좋다. 침이나 약으로는 잘 치료될 수 없다.

문 좌선에는 미리 마사를 막는 방법이 있습니까?

답 무릇 선을 공부하려고 하는 자는 먼저 비원(悲願)을 일으켜야 한다. 곧 "나는 이제 정을 닦아서 반드시 깨달음을 얻어서 널리 중생을 이롭게 하겠노라. 원컨대 삼보(三寶)나 제천신께서는 내 몸을 지켜서, 재난을 면케 해주십시오"라고. 항상 이렇게 서원하고 나서 선을 공부하는 것이다. 그리하여 선당(禪堂) 안 주위의 벽에 많은 성승(聖僧)의 모습을 그려 결

가부좌하여 정에 들고 있는 상(像)을 만든다. 그 성승의 상은 조금 크게 만드는 것이 좋다. 거기에는 향화(香花)로써 공양한다. 아래쪽에는 다시 여러 범승(凡僧)의 상을 그린다. 이것은 좀 작게 만드는 것이 좋다. 이와 같이 크고 작은 상이 인간과 같이 선정에 들고 있는 모습을 만드는 것이다. 그리고 나서 이들 속에서 (선을 공부)하면 마사를 예방할 수 있다.

문 불당 안에서 좌선해도 괜찮습니까?

답 좌선은 고요한 방, 나무 밑, 무덤 사이 및 노좌(露坐) 등에서 행하는 것이 좋다. 불당 안에서 행하면 안 된다.

문 많은 사람이 같은 장소에서 좌선해도 좋습니까?

답 그래도 좋다. 그러나 각 사람은 타인의 등을 대하고 앉아야 한다. 얼굴을 마주보고 앉으면 안 된다. 만일 밤에 여럿이 행할 때에는 한 개의 등불을 켠다. 사람이 적을 때에는 사용하지 말아야 한다.

문 좌선에는 반드시 가사(袈裟)를 입지 않으면 안 됩니까?

답 가사를 입지 않는 것이 좋다.

문 선을 공부하는 사람은 어느 때나 항상 생각을 섭수하고 있는 것입니까?

답 대소변을 볼 때 이외는 항상 생각을 섭수하고 있지 않으면 안 된다.

문 정심(定心)을 지(止)라고 합니다. 지 안에 관(觀)이 있습니까?

답 오직 공부만 하여 때가 되면 스스로 알 수 있게 될 것이다.

문 좌선하는 사람은 지경(持經)·강설(講說) 등을 겸행해도 좋습니까?

답 그것에 감내할 힘을 가진 자는 겸수해도 좋다. 그러나 여러 가지 할 일 중에서 선업(禪業)이 가장 뛰어난 것이다. 그러므로 서방에서는 상방(上房)·상공(上供)은 먼저 선사에게 주고, 경사(經師)·율사(律師)에게는 그의 중(中)과 하(下)를 준다.

문 선업이 있는 자는 목숨이 끝날 때에 악취(惡趣)를 잘 배제할 수 있습니까?

답 지극히 위험한 곳에서 활이나 화살을 갖지 않고 적을 만나면 반드시 위험한 법이다. 몸도 이것과 같은 것이다. 무상하게 몸을 가지고 있으면서 미리 선을 닦지 않고 죽음에 임하면, 반드시 마음이 흩어져서 죽은 뒤에 대개는 악취에 태어난다. 반대로 정심을 자재하면 죽음에 임해서

전도됨이 없으므로, 마음에 따라서 다음 생을 좋은 곳에서 받아 이 다음 생에 있어서도 또한 그 과보를 증득할 수가 있다. 어찌 임종 때에 악취를 배제하지 못하겠는가. 또한 일생 동안 선을 공부하였으면서도 정을 얻을 수가 없으나, 임종에 이르러서 비로소 얻는 자도 있다. 그 사람의 안색은 사후에도 변치 않고, 몸은 유연하다.

선사가 자주 말씀하시기를 "문사(聞思)를 공부하는 자는 마치 좋은 의술을 배우는 것과 같은 것이요, 수혜(修慧)를 공부하는 것은 마치 묘한 약을 복용하는 것과 같은 것이라고 하시고, 다문(多聞)이나 보시(布施)·지계(持戒) 등의 행이 있더라도 선에서 마음이 안식을 얻지 못하는 자는 아직 도를 닦는 사람이라고 말할 수 없다"고 하셨다.

또한 선정은 거칠고 비루함을 도야하고 신명(神明)을 조련하는 것이니, 도를 완미하고 체득하려는 사람은 특히 잘 익혀야 한다고 하셨다. 무릇 명순(明恂)이 잠시 동안 불타파리를 만나서 물은 것은 이상과 같다. 시간이 다가오고 있으므로 두루 자세히 묻고 배울 여유가 없다. 다시 더 자세한 것은 금첩(金牒, 경전)을 참조하여 사용함이 좋을 것이다.

이상으로 《수선요결》이 끝난다. 인도의 스님 불타파리(佛陀波利)와 중국의 선사 명순(明恂)과의 문답인 바 여기에서 인도에 전해지는 선의 성격이 점수(漸修)의 선임을 알 수 있다. 불타파리가 전한 점수의 선법은 당시에 북인도의 대표적인 선법이었다. 그런데 당시의 중국에서는 이미 돈오(頓悟)를 주장하는 선이 압도적인 세력을 얻고 있었다. 그리하여 7세기경에는 인도의 선과 중국에서 전개된 선 사이에서 이미 결정적인 괴리가 생기게까지 이르렀다. 그리하여 이로부터 약 1세기 뒤인 794년에 티베트의 '삼·예'에서 중국의 하택선(荷澤禪) 계통의 선사였던 마하연화상(摩訶衍和尙, Mahāyāna, 大乘和尙)과 인도의 카말라실라(Kamalaśīla, 蓮華戒)와의 사이에 돈점(頓漸)을 놓고 일대 논전이 벌어졌던 일이 있다. 이 논전에서 중국의 마하연화상이 패하여, 드디어는 티베트로부터 물러나고 말았다. 카말라실라는 티베트 불교의 개조로서 신성한 인도인이라고 칭송되었다.

그뒤에 티베트 왕은 "이제부터는 티베트인은 대승 불교의 스승인 용수의 중도의 가르침에 따라서 십선(十善)과 육바라밀(六波羅密)을 닦아서 지

키라"고 홍포하기에 이르렀다. 카말라실라와 마하연화상과의 대화의 내용은 다음장에서 다루기로 한다.

카말라실라는 '거룩한 불타' 라고 불리어져서 그의 몸은 미라(Myrrha)로 되어, 현금에도 라사의 북쪽 20마일쯤 떨어진 곳에 있는 사원에 보존되어 있다.

6. 티베트에서 있었던 종학 논쟁(宗學論爭)에 나타난 돈점론과 지관론

8세기말에 티베트에서 있었던 논쟁은 불교 사상 매우 중요한 사건이었다. 그것은 선과 교의 논쟁이었으며, 돈오(頓悟)와 점수(漸修)에 대한 논쟁이었고, 지관(止觀)에 대한 논쟁이었으며, 보시 등 선행의 필요성의 유무에 대한 논쟁이었다. 그리고 인도에서 온 고승 카말라실라와 중국의 선승 마하연화상간의 치열한 대논쟁은 인도의 대승정 카말라실라의 승리로 중국의 선불교가 티베트로부터 퇴각하는 결과를 초래하였다. 여기에서 논해진 여러 가지 문제들은 오늘날 한국 불교에서도 문제될 수 있는 일들이다. 문화 현상은 언제나 비판을 통해서 정립되고 발전한다. 주어진 여건과 상황에 안주하고 만족하는 것은 침체에서 퇴화로 역행하는 결과를 가져올 것이다. 한국 불교가 스스로 문제를 제기해 볼 수 있는 여유와 지혜를 가져 보기 위해서, 일찍이 티베트에 있었던 문화적 사실을 요약해서 소개하겠다. 여기에서는 주로 부톤의 《티베트 불교사》에 서술된 것에 의거하여 카말라실라와 마하연화상간의 논쟁의 내용을 보이기로 한다. 그러나 전문적인 면에까지는 언급하지 못하고, 간단히 그 일모만을 보이는 것에 그친다.

카말라실라와 마하연화상

카말라실라는 티베트의 티송(Khri-sron) 왕 시대(8세기, 755년경)에 이 논쟁을 위해서 인도로부터 티베트로 초청된 고승으로서 그의 전기에 대해

자세한 것을 알 수 없으나, 그는 오늘날에도 티베트의 수도 라사의 북방 20마일쯤 지점에 있는 사원에서 미라로 보존되어 있다고 한다. 그러므로 만일 이 묘에 대한 고고학적 조사가 행해진다면 그의 전기도 자세히 알려질 것이다.

그는 샨타락시타의 제자로서 티베트 불교의 개조가 되어 티베트의 고타의 사원에 조사상으로 그려져 존앙을 받고 있다. 그의 연대는 오늘날 서기 778년을 최하의 연대로 삼는 것이 보통이다. 아무튼 티베트 불교에 그가 남긴 영향은 매우 크다.

그가 티베트로 온 뒤, 그의 교의를 티베트의 법성(法成)이 번역하여 돈황 지방으로 전했다. 법성은 돈황 지방에서 활약한 학승으로서 카말라실라가 쓴 《대승도우경광주 大乘稻芋經廣註》를 한역하여 전했다. 카말라실라는 인도 대승 불교의 종말에 빛을 발한 유가행중관(瑜伽行中觀)의 대가로서, 티베트로 초청되어 티베트 불교를 재건하였다. 그는 돈오(頓悟)의 법문을 논파하고, 점수지관(漸修止觀)의 불교를 크게 떨쳤으나, 끝내 이 논쟁 후에 순교의 최후를 마쳤다.

그의 스승인 샨타락시타는 《타트바상그라하 tattvasamgraha》라는 뛰어난 저술을 남겼는데, 카말라실라는 이것을 주석하였다.

그의 교학을 가장 잘 전하고 있는 것은 티베트어로 겜파림파(sgempahi rihm-pa)라는 것인데 인도말로 브하바나 크라마(Bhāvanā-Krama, 修習次第)라고 번역된다. 한역으로는 《광석보리심론 廣釋菩提心論, 蓮花戒菩薩造》 4권(宋西天三藏)이 이에 해당한다. 그는 특별히 티베트로 초청되었고, 논쟁 이후에 티베트의 불교를 크게 개척하기 위해서 저작을 남겼다.

카말라실라와의 논쟁에서 패배한 마하연화상은 제자들을 거느리고 중국으로 돌아갔는데, 그것을 부끄러워하여 그의 제자는 돌로 자기의 가슴을 쳐서 죽었다고 하고, 또한 중국으로부터 자객을 보내서 카말라실라를 살해하게까지 하였다고 전한다.

한편 마하연화상은 중국의 선승으로서 돈문파(頓門派)의 거장이었다. 그는 반야(般若)의 경전을 도입하여 널리 교설을 폈고 많은 저술을 남겼으나, 이 논쟁이 있은 후에 그의 저서를 모두 석굴 속에 밀장시켰다고 전해진다.

논쟁의 내용

카말라실라의 저작인 《브하바나 크라마》 후편에서 보면, 그의 상대자인 중국측의 선이 보시 등 공덕을 닦는 것이 깨달음을 얻는 데는 불필요하다고 하는 점을 비판하고, 다시 선의 주장은 올바른 관찰, 곧 관(觀)을 떠난 것이라고 비난하고 있다.

이 문제의 제기에 있어서, 사물의 올바른 관찰이란 어떤 것인가를 논하고 있다. 여기에서 카말라실라의 합리주의적인 경향과 선의 신비주의적인 경향이 나타나고, 이러한 두 경향이 서로 만나는 필연적인 관점이 논해지고 있다.

논의는 드디어 시작되었다. (논의가 시작되기 전에) 왕은 스스로 중앙에 앉고, 화상은 왕의 오른쪽에 자리잡고, 궤범사 카말라실라는 왕의 왼쪽에 자리를 잡게 하였다. 제자들은 스승의 뒤에 (자리잡았다.) 왕은 두 사람의 손에 각각 꽃다발을 주고 (선언하였다.)

"그대들은 (이제부터) 논의하여 어느쪽에서라도 논파된 자가, 이긴 자에게, 자기가 가지고 있는 꽃을 바쳐야 한다. (그리고) 논파된 자는 이 (나라에) 머물러 있으면 안 된다"고 선언했다.

여기에서 마하연화상은 말했다.

"(사람이) 만일 선업이나 악업을 행하면 천계나 혹은 지옥에 가는 것이므로, 이러한 행위는 윤회로부터 벗어날 수 없고, 깨닫는 것에 대한 장애가 됩니다. 그 (장애란) 가령 검거나 흰 구름이 푸른 하늘에 장애가 되는 것과 같습니다. 따라서 누구든지 어떤 것이고 (지금) 생각지 않고, (미래에도) 아무것도 생각지 않는 사람이 윤회로부터 벗어나게 될 것입니다. 왜냐하면 어떤 것도 생각지 않고, 분별하지 않고 행하지 않는 일은, (아무것에도 관련되지 않고 있기 때문에) 무소득이 되는 것이므로 바로 부처의 세계로 들어가는 것이니, 이것이 제10지(地)와 같은 것입니다."

(이 논술에 대하여) 카말라실라는 친히 대답하였다.

"(당신은) 어떤 것도 생각지 않는다고 말했는데, 그것은 사물을 관하는 지혜를 떠난 것이다. 이 관찰지를 떠난 사람은 세간을 초월한 지혜까지도

포기한 것이 될 것이다. 만일 관찰지가 없으면, 유가 행자는 무엇에 의해서 무분별에 머물러 있게 되는 것인가. 만일 일체법을 억념하는 일이 없고, 또한 행위하는 일도 없다면, 일체의 수용을 생각지도 않고, 행하지도 않는다고 하는 것까지도 불가능할 것이다.

올바른 지혜의 근본은 올바른 관찰이니, 그것을 포기하면 출세간의 지혜를 떠나는 것이 될 것이다. 보시 등의 선행을 행할 필요가 없다고 하는 것은, 보시 등의 방편을 버린 것이다. 대승은 지혜와 방편이다"라고 대답하였다.

여기에서 카말라실라는 "출세간지에 도달하려면 올바른 관찰이 필요하다. 선에서와 같이 아무것도 생각지 않는 것이 깨달음에 이른 것이라고 한다면, 관찰지까지도 부정한 것이 되고 만다. 따라서 깨달음에 이르게 될 수가 없다."고 말하고 있다.

이와 같이 카말라실라는 관찰지, 곧 관(觀)을 중요시하였다. 이것으로 보아서 선의 교학은 관찰지까지도 부정하는 것이라고 비판하고 있다.

돈황에서 나온 《돈오대승정리결 頓悟大乘正理訣》에 기록되어 있는 문답 중에서 마하연화상이 주장한 선은, "일체의 모든 생각을 떠나는 것이 곧 모든 부처니라 離一切諸想 則名諸佛"(《능가》·《금강》), "관하지 않는 것, 이것이 곧 깨달음이니라 不觀是菩提"(《정명경 淨名經》), "작은 법을 얻지 않음이 무상의 깨달음이라고 하느니라 不得少法 名無上菩提"(《반야 般若》·《보적 寶責》)고 하는 것이었다.

여기에서 '아무것도 생각지 않는 것', 곧 '생각을 떠나는 것'이나 '보지 않는 것'이 어찌하여 깨달음이 되는가. 이에 대하여 마하연화상의 설은 다음과 같다.

"생각이란 마음이 움직여서 밖의 대상을 취하는 작용을 가지는 것이다. 그러므로 중생은, 일체지를 가리고 삼악도에 영구히 윤회한다." 곧 생각을 일으키는 것은 망상이니, 그것이 윤회의 원인이다. 따라서 이러한 생각이 끊어져서 아무것도 생각지 않고 아무것도 관하지 않으면 해탈한다.

"망상이 일어나면 깨닫지 못한다. 그것을 생사라고 하나니, 깨달으면 망상의 움직임에 따르지 않는다. 취하지 않고 머무르지 않는다. 생각생각에 이와 같은 것이 곧 해탈이다"라고 하고, 또한 "마음에 생각이 움직이

면 있고 없음과, 깨끗하고 깨끗하지 않음과 공(空)과 불공(不空) 등이 있다. 이것이 없어지면 생각지 않는 것이요, 보지 않는 것이다. 생각지 않는다고 함은, 이러한 것이다"라고 하였다.

위에서 보는 바와 같이 마하연화상은 일체의 사유가 모두 망상이요, 일체의 지혜를 가리는 것이며, 생사의 근원이라고 생각하고 있다. 따라서 마음을 끊는 것이 해탈이 된다. 이와 같은 마음의 움직임을 부정하는 곳에서 사물의 관찰이란 있을 수 없다.

따라서 카말라실라에 있어서의 관찰은, 비록 그것이 절대적인 지혜의 단계에 있다고 하더라도 인정될 수가 없다. 선의 입장에서는 어디까지나 단절되어야 할 심작용이요, 분별에 지나지 않는다.

카말라실라의 선에 대한 비판은 바로 이 점에 대한 비판이었다. 이러한 선의 입장에 대하여 카말라실라는 몇 가지 모순점을 들고 이를 비판한다.

첫째로 올바른 관찰이 없이는 경험한 일체의 법을 억념하지 않는다고 하거나, 마음을 쓰지 않는다고 하는 것도 불가능하다.

둘째로 억념하지 않겠다고 하거나, 작의하지 않겠다고 하는 수습 자체도 억념하고, 작의하고 있는 것이 된다.

셋째로 생각지도 않고, 마음을 쓰지도 않는 것이 모든 생각을 떠난 것이라고 하지만, 생각하고 마음을 쓰는 것이 어찌 없게 될 수 있겠는가. 모든 것을 떠난다고 하려면, 어떤 것이 있어야 하기 때문이다.

넷째로 생각도 않고 마음을 쓰지도 않는 것이 익혀지면, 어찌 지난 일을 생각하거나 불법을 생각할 수 있겠는가.

이와 같이 비판하고, 《능가경》 권7에 "이 분별문으로부터 관찰하여 돈문(頓門)으로 들어간다"고 한 경문이 있다. 이것을 어떻게 생각하느냐고 질문한다. 마하연화상은 이에 대하여 "중생에게 망상 분별심이 있기 때문에 이런 질문이 일어난다. 모든 것은 불가득이다. 생각이 있다고 하거나 없다고 하거나, 분별이 있다고 하거나 분별이 없다고 하거나, 이들은 모두 자기 마음의 망상 분별이다. 만일 심상을 떠나면, 모두 불가득이다"라고 대답하였을 뿐 질문자의 뜻하는 바에 직접 대답하고 있지 않다.

요컨대 마하연화상과 카말라실라와는 출세간지(出世間智)를 얻는 일에 대하여, 각각 서로 다른 방법론을 세우고 있다는 것을 알 수 있다. 카말

라실라는 진실은 어디까지나 생각이나 논리를 거쳐서 단계적으로 인식될 것이라고 생각하고 있다.

교학의 입장에서는 이러한 합리주의적인 생각이 뚜렷이 나타나고 있다. 그러나 선은 진실을 인식함에 있어서, 사유나 논리의 필요성을 인정하지 않는다. 진실은 오히려 이러한 것들을 철저히 거부했을 때에 문득 나타나게 되고, 직접적으로 인식되는 것이라고 생각한다. 티베트의 학자들은 전자를 점문파(漸門派)라고 하고, 후자를 돈문파(頓門派)라고 하여, 이것을 구별하고 있다. 이와 같은 두 이질적인 불교가 티베트에서 서로 만난 것이다. 그리하여 그들은 이 두 가지 불교의 입장을 보고 놀란 나머지 서로 비판하게 된 것이 종학의 논쟁으로 발전된 것이었다. 여기서 사물의 올바른 관찰에 관한 문제는 카말라실라 쪽에서 보면 교학의 성립에 관한 중심 문제가 되는 것이다. 그러므로 이 문제는 보시 등 육바라밀과 같은 보살행이 필요한가 필요치 않은가 하는 문제와 더불어 중요한 문제가 되는 것이었다.

그들의 논쟁은 더욱 계속되었다. 그리하여 다시 카말라실라 쪽에서 말하기를, "부처가 된다고 하였을 때에, 그 사람이 만일 오직 생각을 하지 않는 것이라면, 혼절하거나 기절했을 때에는 무분별로 될 것이다. 그런데 올바른 관찰이 없이, 무분별로 증입하는 방편은 있을 수 없다. 따라서 오직 이러한 억념을 멸했다고 하나, 만일 바른 관찰이 없다면 일체법이 무자성(無自性)이라고 하는 곳으로 어떻게 증입할 수 있겠는가. 공(空)이라는 것을 깨닫지 않고는, 장애를 확실히 없앤 것이 되지 않을 것이다. 올바른 지혜에 의해서 전도된 것이 떠나게 되는 것이다. 그러므로 억념하면서도 억념하지 않는다는 것은 불가능하다. 억념하는 것과 작의하는 것이 없이, 이전의 상태를 수념(隨念)할 수도 없고, 또한 어찌 일체지를 이룰 수 있겠는가. 또한 번뇌를 어찌 없앨 수 있겠는가.

이와 같으므로 올바른 지혜로써 참된 것을 관찰하는 유가 행자는 삼세나 내외의 모든 현상을 공이라고 체득한 뒤에, 그 관찰을 고요히 정지시켜서 그릇된 견해의 모든 것을 버리고, 그에 의해서 방편과 지혜로써 선교(善巧)하게 되나니, 이로써 일체의 장애를 열어서 보여, 부처의 모든 법을 증득하게 되는 것이다"라고 하였다. 그리고 이어서 다시 왕이 다음과

같이 말했다.

"자리에 앉아 있는 대중들도 또한 발언하여 검토하기 바란다"고. 그리하여 베얀이라는 스님이 말했다.

"마하연화상의 말씀과 같이, 곧바로 증입하여 점차로 닦는〔頓悟漸修〕것이 아닌 경우에는 보시 등의 육바라밀은 단지 대치(對治)한다는 이유로써 거짓으로 설해진 것이 됩니다. 그런데 보시는 총지(總持)함에 의해서 가설된 것이니, 총지가 허락된다면 보시가 뛰어난 것이 됩니다. 이것은 내지 지혜바라밀에 이르기까지 같이 적용되기 때문입니다.

그리고 불타께서 세상을 떠나신 뒤로부터 오랫동안 견해의 차이는 없었는데, 그후에 3종의 중관(中觀; 唯識中觀·瑜伽行中觀·經部中觀)이 서로 일치하지 않고, 그 중에 돈오파는 바로 증입한다고 하여, 바라지 않고 분별하지 않음으로써 그와 같이 바로 증입한다고 합니다. 물론 증입의 문은 서로 다르나 깨달음과 부처는 하나이니, 불과(佛果) 또한 하나가 아니겠습니까."

이어서 다시 에세 왕포 스님도 마하연화상에 대하여 다음과 같이 말했다.

"스님의 말씀은 바로 증입하는 것과 점차로 증입하는 것의 두 가지로 나누어서 생각지 않으면 안 됩니다. 스님이 만일 점차로 증입하는 것을 허락한다면, 스님은 지금 부처의 인상(因相)이 없으므로 돈오직증한다고 하는 말씀과는 맞지 않습니다. 만일 바로 증입하는 입장을 취하면, (스님이 본래부터 부처라면) 스님은 금후 더 무엇을 할 것이 있습니까. 산을 올라가는데 한 걸음 한 걸음 올라가야 하는 것이요, 그것을 단걸음에 올라가는 것은 불가능합니다. 이와 같이 초지(初地)를 증득하는 일조차도 어려운데, 하물며 일체지를 얻는다고 하는 것은 불가능합니다. 우리들 점문파의 교의에 의하면, 우리들은 일체의 성교를 세 가지 지혜로써 닦는 것입니다. 먼저 참된 뜻을 그릇됨이 없이 알고, 쓰고 공양하는 열 가지 법을 행함으로써 배우고 익히며, 견인(堅忍)을 증득하여 초지에 들어갑니다. 이와 같이 하여 십지(十地)를 차제로 정치(淨治)하여, 지혜와 방편과의 두 자량(資糧)이 원만하게 된 뒤에, 완전히 깨닫는 것입니다. 그런데 스님의 관점과 같이 한다면 자량을 원만히 하지 않고, 마음을 다스리지 않고, 삼세에 지은 바도 모르는데, 어찌 일체를 알 수가 있겠습니까. 아무것도 하지

않으면 먹지도 않을 것이며, 만일 굶어서 죽었을 경우에 스님은 부처의 깨달음을 어디에서 성취할 것입니까. 관찰하지도 않고, 생각지도 않고서, 만일 한 걸음이라도 보행을 하지 않는다면 스님은 법을 어디에서 체득하시겠습니까."

대략 이상과 같은 것이 논해진 결과, 화환은 카말라실라에게 바치고 논파된 것을 승인했다.

그때에 돈문파의 초마마 등은 비탄하여 자기의 몸을 돌로 쳐서 죽었다. 그리하여 왕은 "이제부터는 용수의 가르침을 따라서 실천하여 십법행(十法行)과 바라밀을 배우라. 그리고 돈문파의 교의를 행하는 일은 허락하지 않는다"고 칙명을 내렸다. 이에 따라서 마하연화상은 중국으로 돌아가고, 그의 책은 모두 돌방 속에 숨겨졌다.

카말라실라는 이 논쟁을 위해서 티베트로 초빙되었고, 그가 이 논의를 위해서 저작한 주요한 것을 티베트에 남겨 놓았다.

7. 《브하바나 크라마》의 지관론

카말라실라의 저작인 《브하바나 크라마》의 제3장에서 지관쌍운(止觀雙運)의 길이 설해지고 있다. 이에 그것을 소개하여 카말라실라의 지관에 대한 견해를 알아보기로 한다.

"이상과 같이 《브하바나 크라마》에 의해서 진실을 수습해야 한다. 그 사이에 침울과 도거(掉擧)가 일어나면, 이미 가르친 바와 같이 지를 닦아야 한다. 그리고 만일 일체법의 무자성(無自性)을 요득하여, 침울과 도거를 떠나서 작위함을 필요치 않는 지혜가 나타났을 때에는 지의 고요함과 관을 같이 있게 하는 길이 원만해진다. 지와 관을 같이 행하는 때가 되면, 신행(信行)하는 힘으로써 신해행지(信解行地)에 머물러 수습해야 한다.(167)

다음 자기의 바라는 바에 따라서 결가부좌를 풀지 말고, 자리로부터 출정하려고 할 때는 이와 같이 생각해야 한다. 곧 무릇 이들 모든 법은 승의(勝義)로서는 자성이 없으나, 세속으로서는 존재한다고 생각해야 한다.(168)

그것은 《보운경 寶雲經》 속에서도 보살은 어찌하여 무아에 회통할 것인

가 하면, 선남자야! 보살은 올바른 지혜로써, 색(色)을 각각 관찰하고, 내지 수(受)와 상(想)과 제 행(行)과 식(識)을 개별 관찰해야 한다. 만일 그가 색을 개별 관찰하면 색의 생기함은 요득되지 않고, 그의 집기(集起)도 요득되지 않고, 그의 멸도 요득되지 않는다. 이와 같이 수도, 상도, 제 행도, 식의 생도 요득되지 않는다. 그것은 또한 승의로서 무생(無生)에 머무는 지혜에 의한 것이요, 다른 자성(自性)에 의하여 있는 것이 아니다."(169)

우매한 마음을 가진 자는 이와 같이 자성이 없는 모든 일에 집착하여, 그 힘에 의해서 윤회에 미혹하면서 여러 가지 괴로움을 맛보고 있다. 이와 같이 생각하여, 이와 같은 유정들에게 대하여 대자비를 나타내려고 생각하는 것이다. 곧 어찌 나는 일체지성(一切智性)을 증득하고, 저들로 하여금 법성(法性)에 증입케 할 것인가 하고, 그와 같이 나의 행할 바를 생각한다. 그리하여, 불보살에게 공양과 찬탄을 바치고, 성보현행원(聖普賢行願) 등의 대서원을 세운다. 다음에는 공성(空性)과 자비를 정수로 하는 보시 등의 복덕과 지혜와의 무변의 자량행(資糧行)을 일으키는 것이다.(170)

그것은 《성법집경 聖法集經》·《불설법집경 佛說法集經》 속에서도 "여실하게 지견하는 보살은 여러 유정에 대하여 대자비를 일으켜서 이와 같이 생각한다. '나는 모든 법을 여실히 지견한 선정(禪定)의 이 자리에서, 모든 유정을 위해서 성취할 것이다'라고 생각하여 그의 대자비는 그에 의해서 개발되어, 증상계(增上戒)와 증상심(增上心)과 증상혜(增上惠)가 원만하여 무상정등각을 현증한다"고 설해지고 있다.(171)

이와 같이 방편과 지혜를 같이 행하게 한다. 이것이 곧 모든 보살의 길이다. 가령 승의를 보고도 세속을 끊지 않는 것이니, 세속을 끊지 않으므로 대자비를 앞세워서 전도됨이 없고, 유정을 이롭게 하는 것이다.(172)

이것은 《성보운경 聖寶雲經》에서도 "어떻게 하여 보살이 대승에 회통하는가 하면, 보살은 모든 것을 배움에 있어서도 그의 배운 바의 법을 따라서 취하지 않고, 배운 바의 길도 따라서 취하지 않고, 배우는 그 자체도 또한 모두 따라서 취하지 않는다. 또한 그의 인(因)과 그의 연(緣)과 그의 근본에 대하여 잘 관찰하여 단견에 떨어지지 않아야 한다"라고 설해지고 있다.(173)

《성보집경》 속에서도 "모든 보살의 성취란 무엇인가 하면, 세존이 말씀

하시기를 모든 보살의 어떠한 신업(身業)도, 어떠한 어업(語業)도, 어떠한 의업(意業)도, 그들 모두가 모든 유정을 생각하여 그에게 전향하는 것이다. 삼업이 대자비를 앞세우는 일이요, 대자비를 증상케 하는 일이요, 모든 유정을 구제하여, 즐겁게 하려는 깊은 마음으로부터 일어나는 일이다. 이와 같이 유정을 구제하려고 하는 생각을 가지고, 이와 같이 생각해야 한다. 곧 모든 유정의 이익을 성취하는 일, 그들의 즐거움을 성취하는 모든 성취는, 나 자신에 의해서 성취되어야 한다고 생각하여, 보살은 제 온(蘊)이 환상과 같다고 각각 관찰하더라도 그의 이루어짐에 있어서 온을 버리는 일이 없고, 모든 세계가 독사와 같다고 각각 관찰하더라도 그의 이루어짐에 있어서 그 세계를 끊는 것이 아니다. 색은 물거품과 같다고 각각 관찰하더라도 그의 이루어짐에 있어서 여래의 색신을 성취함을 버리지 않고, 수(受)는 물거품과 같다고 각각 관찰하여도 그의 성취에 있어서는 여래의 정려(靜慮)와 선정에 한결같이 이르는 안락한 행의 가행(加行)을 닦지 않는 것도 아니다. 상(想)은 아지랑이와 같다고 관찰하더라도 그의 이루어짐에 있어서는 모두 불법의 나타남이 된다. 식(識)은 허깨비와 같다 관찰하더라도, 그의 이루어짐에 있어서는 지혜를 앞세운 신(身)·구(口)·의(意)에 의한 업을 닦지 않음이 아니다"라고 설해지고 있다.(174)

이와 같이 각각 경전에서 방편과 지혜와의 모습으로 모든 것이 이루어지는 것이 설해지고 있다. 그러므로 그에 따라서 통달해야 한다.

출세간지(出世間智)의 경우에는, 방편에 의지하지 않는 것이지만, 방편에 의지할 때에는 모든 보살은 환술사와 같이 전도되지 않으므로 출세간지에 상응하며, 지혜에 상응하여 일어난 것은 일의 참된 뜻을 여실히 통달하는 지혜가 되는 것이다. 곧 그것이 방편과 지혜를 같이하는 진실한 길이다.(175)

《성무진의교시경 聖無盡意教示經》속에서도 다함이 없는 정려(靜慮)의 위치에서 방편과 지혜와를 같이하는 길이 있게 된다고 말해지고 있으나, 이제 그와 같이 알아야 한다.(176)

이상 《브하바나 크라마》 중에서 설해지고 있는 지관쌍운의 길을 본문 그대로 풀이하여 소개하였다.

여기에서 볼 수 있는 바와 같이, 지관쌍운은 방편과 지혜, 지혜와 자비

가 서로 떠나지 않는 대승 불교의 실천이니, 당연히 육바라밀의 실천이 강조될 것이며, 따라서 분별지를 떠나지 않는 무분별지가 설해지지 않으면 안 된다.

앞에서 보인 카말라실라와 마하연화상의 논쟁은 이런 면에서 볼 때에 매우 뜻이 깊은 역사적인 사실이었다고 하겠다. 여기에서 돈오냐 점수냐의 문제도 스스로 해결될 수 있으리라고 생각된다.

지(止)는 범어로 Samādhi이나 등지(等至)라고 번역되는 바와 같이 사물의 보편적인 면을 살펴 아는 고요함이요, 관(觀)은 범어로 Vipaśanā라고 하는 바와 같이 'Vi-paś' 곧 분별하여 안다는 뜻이 있다. 그러므로 고요한 마음의 상태에서 다시 사물을 분별하는 지혜가 나타난 것이 바로 관이다.

Paś라는 말은 관찰한다, 본다는 뜻이다. 그러므로 카말라실라가 《브하바나 크라마》에서 설명하고 있는 지관쌍운의 교설은 이러한 근본적인 입장을 잊지 않고 있는 것이라고 이해된다.

58

동사섭과 선교방편

1. 동사섭의 어려움

대승보살의 행을 크게 두 가지로 나눌 수 있다. 하나는 대중을 구제하기 위한 적극적인 행동으로서의 사섭법(四攝法)이 있고, 또 하나는 소극적인 것으로서의 대승보살계(大乘菩薩戒)가 있다. 적극적인 것으로서의 사섭법 중에서 보시(布施)·애어(愛語) 이행(利行)의 세 가지보다 가장 행하기 어려운 것이 동사섭(同事攝)이다. 어리석은 중생을 불법으로 인도하기 위해서 보살이 중생의 세계로 내려가서 그와 같이 울고 웃고 하는 것이 동사섭이다.

중생을 포섭하는 방법으로써는 다른 것보다 어렵다고 할 것이다. 돈이나 재산이 있어 남에게 보시하는 것이나, 알고 있는 지식을 남에게 전하는 법보시 등은 어렵지 않은 일이다. 또한 마음만 있으면 사랑스러운 말로써 가까이 할 수 있고, 마음만 있으면 이타행도 행할 수 있겠다. 그러나 상대방이 즐기는 바에 따라서 그와 같이하는 데에는 지혜나 자비만으로는 행하기 어려운 것이 있다. 상업하는 사람에게는 장사꾼이 되어 주고, 농사짓는 사람에게는 농부가 되어 준다. 그리고 노인한테는 노인으로, 어린이에게는 장난꾸러기로서 나타나는 것이다.

그러므로 동사섭을 능히 행하려면 몸과 마음이 동시에 따라야 하고, 걸림 없는 사사무애(事事無碍)·이사무애(理事無碍)의 차원 높은 세계에 있어야 한다.

보시나 애어, 또는 이행 등에서도 자신을 무(無)로 하는 것이 선행되겠지만 동사에는 더욱 그러하다. 동사에는 지혜와 자비의 대승의 방편이 따라야 한다. 대승의 방편문이 열려야 한다. 법문을 활짝 열어서 동사하는

섭수(攝受)행은 방편이 없으면 안 되니, 이 문은 대승보살이 닦아야 할 필수적인 것이면서 매우 어려운 수행이다.

2. 동사섭은 선교방편

말법중생은 반드시 따라야 한다.

입으로 사랑스러운 말을 하고, 몸으로 이로운 행을 하고, 마음과 몸으로 보시를 하되, 말법중생은 그것을 받아들이지 않는 경우가 많다. 이런 때에 세상을 원망하거나 자신의 무력함을 개탄하기 전에 자신의 도량의 부족함과 방편의 모자람을 반성해야 할 것이다.

근래에 우리의 불교가 대승의 대도를 걸어오면서 혹은 교법을 크게 떨치고, 혹은 죽은 듯이 숨을 죽이고, 혹은 미친듯이 설쳤다. 혹자는 그것들이 모두 대승의 보살행이었다고 하겠으나, 그것이 진실로 그러했던가. 임진왜란 때에 서산(西山)과 사명(泗溟) 등이 휘두른 지검(智劍)은 난세에 호국의 방편이었다. 그것은 애국애족을 위한 동사섭이었다. 또한 그후에 한국 불교가 시대 조류에 호응하면서 서서히 변모해 온 것은 이것 역시 동사섭이 아니었을까. 그러나 다시 해방 후에 일어난 불교계의 갖가지 사건들은 그것도 동사섭의 선교방편이었을까.

부처님의 자비에는 악인(惡人)이기에 오히려 제도할 정기(正機)를 가졌으니, 어리석기에 더 먼저 감싸 주는 것이다. 대승 불교는 시대와 환경에 따라서 선교방편이 따라야 한다.

신라의 고승들은 많은 이적을 보였다고 하니, 그것도 동사섭의 방편이요, 고려시대의 그 많은 호국불사도 호국에의 방편이었다.

특히 원광법사의 세속오계는 불교의 근본 교리인 자비나 불살생계를 배반한 것이 아니고 대승의 선교방편이었다. 화랑의 오계로서는 충과 효와 신의와 임전무퇴와 살생유택을 제시하지 않으면 안 된다. 더구나 이 다섯 가지는 단군신화에 근거가 있는 덕목이다. 교리에 얽매이고 계율에 집착된 소승배는 감히 생각지도 못하는 것이 대승의 방편이니, 동사섭은 곧 방편에서 있게 되는 대승의 무애도(無碍道)다.

3. 방편과 지혜

그러나 방편문을 시현함에 있어서 가장 중요한 것은 지혜다. 지혜가 따르지 않는 방편은 세속의 권술(權術)에 지나지 않는다. 근래에 흔히 보는 불교계의 폭력사태는 선교방편이 아니다. 사리사욕에 끌려서 또는 명예욕에 눈이 어두워서 부처님께 누를 끼치고 신성한 불전과 법당을 더럽히는 행위, 즉 삼보를 훼손시키는 일은 불자가 취할 방편이 아니다. 또 불교전법이라는 미명 아래 수행을 그르치는 일도 선교방편이 될 수 없다. 그리고 남의 괴로움을 나의 괴로움으로 하지 않는 사이비 불교도는 방편이란 말이 붙을 수가 없다. 남의 마음을 나의 마음으로 하고, 남의 괴로움을 나의 것으로 하여 선교방편으로써 그와 같이 하는 것이 진정한 동사섭이다.

한 가정, 한 사회, 한 국가의 지도자로서 지혜와 자비로써 선교방편을 종횡무진으로 구사하면 그것이 바로 대승보살이다.

당래(當來)의 미륵보살이 곧 동사섭의 권화신(權化身)이 아니랴. 대승의 보살은 법안(法眼)을 갖추어 중생의 근성을 바로 보고, 그가 즐기는 바에 따라서 자기의 몸을 나타내고, 그에게 이로움을 줌으로써 불법의 세계로 이끌어갈 수 있다. 이러한 대사(大士)는 누구인가.

"以法眼見衆生根性 隨其所樂而分形示現 使同其所 霑利益由是受道也"라고 선인은 말했다. 이 어찌 대승의 진면목이 아니랴.

59

방생의 참뜻

1. 방생의 유래

옛부터 중국이나 우리나라, 또는 일본 등지에서는 음력 4월 8일을 기해서 방생회법요(放生會法要)가 행해지고 있다. 이에는 깊은 종교적인 신앙에서 나온 불교의 실천철학이 있는 것이다. 방생회가 시작된 것은 중국에서 제양(齊梁) 이래로 육식을 금지하는 설이 성행되면서부터 불살방생법(不殺放生法)이 행해지게 되었다. 그리하여 양(梁)의 무제(武帝)는 살생을 금하는 조서를 내려 종묘에 생류를 바치는 법식을 폐하였고, 그후 천태지자(天台智者)대사는 천태산 기슭에다가 방생지(放生池)를 만들어 고기나 자라를 길러 먹이를 주어 〈금광명류수품 金光明流水品〉을 강설하였으며, 당(唐)의 숙종(肅宗)은 천하에 조서를 내려 바다나 강변의 마을에 방생지를 두게 하여 매년 음력 4월 8일에는 방생회를 갖게 하였다. 그리하여 이러한 법요식(法要式)이 우리나라에서도 행해지면서 방생회가 수행되고 있다.

이러한 방생의 근거는 어디에 있는가?

2. 방생의 근거

《범망경 梵網經》권7에 보면 "불자(佛子)는 자심(慈心)으로써 방생을 행하라. 일체의 남자는 모두 나의 아버지요, 일체의 여자는 나의 어머니다. 나의 많은 생은 이들에게서 받아온 것이다. 그러므로 육도의 중생은 모두 나의 부모다. 그러니 이를 죽여서 먹으면 그것은 곧 나의 부모를 죽이는 것

이요, 또한 나의 옛 모습을 죽이는 것이 된다. 그러므로 많은 생명을 받아서 이제 살고 있는 자로서 항상 방생을 행하여, 세상 사람들이 축생을 죽이는 것을 보면 마땅히 방편으로 구호하여 그 고난을 풀어 주어 교화하고 구도하라" 하였고, 또한 《금광명경 金光明經》 제4 〈유수장자품 流水長者品〉에 보면 "옛날 부처님이 유수장자였을 때에 멀리 유행(遊行)하다가 한 큰 연못가에 이르렀는데, 마침 연못물이 모두 말라 수많은 고기들이 죽게 된 것을 보고 물을 주고 싶었으나 물이 없었다. 그래서 그는 왕에게 청하여 20마리의 큰 코끼리를 빌려 가죽부대에 물을 담아가지고 가서 연못에 부어 주고, 먹이를 넣어 주고는 《대승경 大乘經》을 설하여 그들을 모두 도리천(忉利天)에 낳게 하였다" 하고, 또한 《육도집경 六度集經》 제3에 보면 "부처님이 전생에 어떤 시중(市中)에서 자라를 파는 것을 보고 백만금을 주고 그를 사서 연못에 놓았다" 하였고, 또한 《잡보장경 雜寶藏經》 제5에서는 "한 사미가 있어 개미떼가 물에 떠내려가면서 죽지 않으려 애쓰는 것을 보고, 가사를 벗고 흙을 모아 둑을 쌓고 개미를 그곳으로 옮겨서 이를 구했으므로 장명보(長命報)를 얻었다"고 한 것 등이 이러한 방생의 근거가 되는 것이다.

3. 방생의 의의

여기에서 보면 자비심을 가지고 모든 중생을 구제한다는 것이지만, 남의 생명을 나의 생명같이 위하여 그 괴로움을 없애 주려는 보살 정신의 실천이다. 또한 살생을 하지 않는다는 소극적인 자비가 아니라, 적극적으로 모든 생류를 살려 주는 대승적인 자비실천이 여기에 있다.

여기에는 남의 생명이 곧 나의 생명이요, 남의 몸이 곧 나의 몸이라는 깊은 신앙이 있으며, 윤회의 세계에서는 한 마리 물고기나 자라만이 아니라 개미 한 마리라도 그것은 모두 나의 전신(前身)이거나, 나의 부모라고 하는 신앙이 바탕이 되고 있다. 또한 방생하는 방편으로 그를 구제하는 업을 닦음으로써 장명보를 얻는다는 업보 사상에 의한 보살행의 실천이니 실로 방생은 대승 불교 사상의 실천 그대로의 표시인 것이다. 더구

나 방생을 할 때에 염송하는 해예진언(解穢眞言)에서, "수리마리 마마리 마리수수리 사바하"라고 송하여 그의 오예(汚穢)를 깨끗이 하려는 지성심은 이러한 불교적인 청정한 원력을 보여 주고 있다고 하겠다.

일체중생의 고난을 나의 고난으로 받아들이고, 그것을 없애 주는 적극적인 자비행은 이러한 신앙과 그 사상에서 우러나오는 실천에서부터 시작된다. 이러한 마음씨가 이 세상의 모든 오예를 씻고 깨끗한 청정국토를 이룩하게 된다. 남의 즐거움을 나의 즐거움으로 하고, 남의 괴로움을 나의 괴로움으로 하는 자비심은 여기에까지 나오지 않으면 안 된다. 불살생계라는 것에도 이러한 적극적이요 철저한 실천철학이 있는 것이다.

4월 초파일을 정해서 방생회를 하는 데 그칠 것이 아니라, 항상 어디에서나 마음으로부터 방생이 행해지는 날 우리들은 해탈의 즐거움을 맛볼 것이요, 그런 때 이 세상은 극락으로 변할 것이다.

사실 현대의 인간들처럼 남의 생명을 천시하는 사람도 없다. 인간의 목숨은 물론 동물과 식물의 생명까지를 거침없이 해하고 빼앗는 게 오늘의 인간들이다.

우리의 주위에는 날마다 많은 인명의 피해가 늘고 있다. 교통사고에서부터 화재·다툼·전쟁 등으로 우리 인간의 생명이 사라지는 것이다. 또한 지금 한창 세계의 이목을 끌고 있는 인질사태도 역시 인명을 천시한 데서 비롯한 결과이다. 그 결과로 세계의 얼마나 많은 인류가 공포와 불안에 떨고 있으며 그로 인하여 또 적지 않은 인명이 다쳤는가.

우리가 생명의 존엄성을 진실로 인식한다면 인명까지 피해를 입는 교통사고·화재·전쟁 등의 사태까지도 어느 정도는 미리 방지할 수 있으리라 믿는다.

4월 초파일, 부처님께서 이 세상에 오신 이유도 바로 생명의 존중함을 중생들에게 알려 주기 위해서였다. 방생의 참뜻도 거기에 있다.

불국토 건설을 서원하는 마음

1. 유한한 삶 속에서 무한을 본다

불교는 일반적으로 말해서 가장 깊은 근원적인 종교성을 가지고 있다고 할 수 있다. 그것은 바로 《무량수경》, 다시 말해 《대무량수경》에서 볼 수 있는 인간의 보편적인 문제라고 말해진다. 이것은 그리스도교에 있어서도 마찬가지라고 할 것이다. 그러나 그리스도교와는 다른 인간의 자각이 불교에는 있다고 하겠다.

종교가 가지고 있는 기본적인 것은 신앙이다. 신앙에 의해서 인간이 구제되는 것이라고 보고 있기 때문이다. 이것은 바로 인간의 보편적인 문제에 속하는 것이니, 이러한 문제를 불교에서는 대답하고 있다. 순수한 뜻에서 불교의 신앙을 보여 주는 것이 곧 《무량수경》의 본원(本願) 사상이라고 생각된다. 이러한 본원은 그것이 또한 신앙의 형식을 갖추고 인간의 자각을 통한 인간 성취가 설해졌다. 신앙의 형태를 가지고 인간으로서의 근원적인 자각을 열어 주는 것이다.

인간의 자각이란, 인간 본래의 근원적인 구조로 돌아간다는 뜻이다. 그러므로 신앙이란 인간이 인간 이상의 특수한 세계로 가려는 것이 아니라 본래의 세계로 돌아가는 것이라는 자각을 보여 주고 있는 것이다.

《대무량수경》은 여래의 48대원을 설하신 경이라고 할 만큼 그의 정종분(正宗分)에서는 법장보살이 성취한 여래의 48의 본원이 설해진다. 이 48의 원이 곧 우리 인간의 근원적인 자각의 세계이기도 하다. 여래의 본원은 인간의 본원으로 회향되고 있다.

《대무량수경》은 '나무아미타불'이라는 염불의 형식으로 인간 자각이 성취되는 것을 설한다.

《무량수경》은 인간 자각에 의한 인간 성취를 위한 부처님의 본원을 설한다. 이 본원을 구체적으로 표시한 것이 '나무아미타불'이다. 아미타불이라는 명호가 그대로 본원이요, 인간 자각이다.

경전에서는 서분(序分)이 매우 중요하다. 어떤 경전이든지 서분이 있고, 본문인 정종분(正宗分)이 있으며, 결문인 유통문(流通文)이 있으니, 《무량수경》도 마찬가지다.

《무량수경》의 서분에서는 제 불이 출세하신 뜻이 설해지고, 정종분은 부처님들의 본원이 설해진다. 이 서분에서 주목할 경문은 법장보살은 "매양 깊은 선정으로 선정에 머물러, 무량한 모든 부처님을 친견함이 다만 한 생각 동안에 두루 다하지 않음이 없다 住深定門悉覩現在無量諸佛 一念之頃無不周遍"고 한 경문이다.

우리의 모든 존재는 일념 속에 존재한다. 한 생각이란 인간의 근원을 파헤친 일념이요, 부처님의 본원을 자각한 일념이다. 자기 자신이 절대무한한 부처님과 만나는 일념이니 여기에서 유한이 무한으로 되는 것이요, 무한이 유한한 것으로 구체화된다. 일념은 시간과 공간을 초월한 한 생각이다. 한 생각 속에서 부처를 보는 것은 유한한 속에서 무한을 보는 것인 동시에 무한한 속에서 유한을 보는 것이다. 따라서 우리의 실존이유한에서 무한으로 이어지고 있다. 생사의 초월, 극락왕생이 성취된 것이다.

2. 인간의 자각과 성불

또한 《무량수경》의 서분에서 중심이 되고 있는 다른 경문에도 주목할 필요가 있다. 곧 "과거·미래·현재의 부처님은 부처님과 부처님이 서로 생각한다고 하시는데, 오늘 부처님께서도 모든 부처님을 생각하고 계시지 않으십니까? 왜냐하면 위신 광명의 빛이 이렇듯 하시기 때문입니다 去來現佛 佛佛相念 得無今佛 念諸佛耶 何故 威神光光乃爾"라고 하였다.

'부처와 부처가 서로 생각한다'고 하고, 그의 모습을 위신의 광채가 빛나는 모습으로 표현하고 있다.

부처와 부처가 서로 생각하는 모습은 바로 이러한 위광찬란한 모습이

다. 이것은 우리의 존재가 절대가치의 존재임을 지각한 것이다. 부처와 부처가 서로 생각한다. 중생이 부처님을 생각하는 것이 아니고 부처가 부처를 생각한다고 한 여기에서 과거·현재·미래의 모든 인류가 부처가 된 것이다. 염불이란, 중생이 부처님을 억념하는 것이 아니고 부처님을 생각하는 일념 속에서 중생이 바로 부처가 되어서, 부처를 생각하는 것이다. 부처가 아니면 부처님을 생각할 수 없다. 부처라야 부처를 본다. 이것이 염불의 세계다. 부처와 부처가 서로 억념하여 대적정에 들어 있는 것이다. 이것은 아미타불의 본원이 나타난 모습니다.

담란(曇鸞)대사의 원생게(願生偈)의 첫머리에서 말한 바와 같이 "일심으로 진시방 무애광여래께 귀명하여 안락국에 낳기를 원하나이다 一心歸命眞十方無碍光如來願生安樂國"라고 한 그 '일심(一心)'은 부처와 부처가 서로 억념하는 일심이다. 또한 정종분에서 법장비구가 48원을 사뢰기에 앞서서 법장보살이 부처님의 덕을 찬양하는 탄불게(歎佛偈)에서 "빛나신 얼굴은 우뚝하시고, 위엄과 신용은 그지없으시니 이처럼 빛나고 밝은 광명을 뉘라서 감히 닮으리이까 光顔巍巍, 威神無極, 如是焰明, 無歎等者"라고 했다. 이러한 부처님을 배견할 수 있는 것은 바로 볼 수 있는 눈이 열렸음을 말하는 것이니, 부처님을 배알하는 것은 배알하는 자가 부처가 된 것을 뜻한다.

《무량수경》의 세계는 우리 인간이 부처가 되어 부처와 부처가 서로 생각하고 모든 중생이 부처님의 본원으로 구제되어 부처의 덕을 성취하는 것을 보이고 있다.

자기 자신 속에서 부처님의 위광을 보게 되었을 때에 종교의 극치의 세계에 이른 것이다. 자기 속에서 본 위광은 그것이 바로 모든 부처님의 위광이다. 세자재왕의 이러한 위광을 보는 것은 자기 자신이 이미 볼 수 있는 눈이 열린 것이니, 이미 부처가 된 것이다. 일심으로 무애광여래께 귀명하여 안락국에 낳기를 원하는 이 원생게는, 《무량수경》의 신앙을 단적으로 나타낸 것인 동시에 모든 인간이 정각을 이미 얻어서 부처가 된 것을 자각한 것이니, 여기에서 인간구제가 성취된 것이다.

3. 48대원을 성취할 나의 자각

《무량수경》의 정종분은 48대원을 설한 것이다. 48의 원을 세웠으므로 법장보살이라고 한다. 법장보살이라는 것은 48원의 이름이다. 48원이 곧 법장보살이니, 48원이란 우리가 자신의 근원을 지각했을 때 이 법장보살을 만날 수 있다.

법장보살이 48원을 성취했다는 것은 우리 인간이 모두 근원적으로 48 원을 가지고 있으며, 그것이 이루어질 수 있다는 것을 보장받은 것이다.

48원은 법장보살을 가리키는 것이므로 48원은 법을 나타낸다. 48원을 성취했다는 것은 법을 보았다는 것이다. 법을 보아서 구제된 것이다. 인간을 초월한 절대자에게서 구제받은 것이 아니고 법을 보아서 스스로 구제된 것이다. 법을 보았다는 것은 자기를 본 것이다. 48원을 자기 자신에게서 발견하면, 그것은 곧 법장보살을 자기 자신에게서 만난 것이다.

48이라는 숫자는 문제가 되지 않는다. 《평등각경 平等覺經》이나 《대아미타경 大阿彌陀經》에 의하면 24원이 나오고, 같은 《무량수경》이라도 이역 경전이나 산스크리트문이나 티베트어 번역본에서는 48·36·49 등 다양하다. 그러나 이들 48원을 분류하면, 공덕을 성취한 불신을 섭수코자 원한 것이 12·13·17이고, 부처님 공덕의 성취로 일체중생과 더불어 정토를 건설코자 하는 원이 31·32원이고, 나머지 43원을 중생의 섭수를 위한 회향의 원이라고 볼 수 있다. 그러나 이들 여러 가지 원은 나누면 48이지만 하나의 원이다.

불국토 건설을 서원하는 한마음이다. 이것이 부처님의 본원이요, 우리들 중생의 근본 서원이기도 하다. 48원은 우리 인간의 근본 욕구이다. 자리이타각행원만(自利利他覺行圓滿)의 근원적인 서원이다.

원이란 범어로는 Pūrvapranidhāna이니 '옛부터의 숙원'·'인위(因位)의 서원'의 뜻이다. 불보살이 과거세부터 중생 제도의 원을 세워서 수행했기 때문에 그것이 이루어지고 있는 그러한 원이다.

우리 인간은 누구나 과거세로부터 이러한 숙원을 가지고 이 세상에 태어났고 반드시 이 숙원을 성취할 것이 보장되어 있다. 그것은 부처님의 본

원이기도 하기 때문이다.

《무량수경》에서 "일찍이 헤아릴 수 없는 먼 옛날에 정광여래부처님이 세상에 나타나셨는데 무량한 중생을 교화하고 제도하시어 모두 바른 길을 얻게 하시고 열반에 드셨느니라 乃往過去 久遠無量 不思議 無量數劫 錠光如來 興出於世 教化度脫 無量衆生 皆令得道 乃取滅度"한 것이 이것이다.

정광여래는 53번째 나타나신 부처님인데, 그 다음에 나타나신 분이 세자재왕여래(世自在王如來)이시다. 이때에 국왕이 불도를 수행하기 위해서 출가하여 법장비구가 되었다. 법장비구는 중생을 제도하고 싶다는 원을 세워서 성취할 정토와 거기에 왕생하는 방법에 대하여 여래에게 가르침을 구했다. 그리하여 세자재왕여래는 법장비구의 마음으로부터 일어나는 원에 응하여 여러 정토를 나타내 보이시니, 법장이 이를 보고 중생을 여기에 인도하는 방법을 설계한 것이 48원이다. 그러므로 48원은 법장의 근본 서원인 동시에 부처님의 근본 숙원이기도 한다.

법장으로부터 세워진 48원은 우리 인간의 근본 서원임을 자각할 때에 법장은 바로 나요, 법장이 이룩한 원은 우리의 서원이 되고, 법장이 본 정토는 우리가 깨달아서 건설할 정토가 된다.

법장에게서 나를 보고 48원에서 나의 마음을 보는 지혜야말로 부처님의 본원인 동시에 우리의 근본 모습이다. 우리가 인간의 근원으로 돌아가는 것이 종교다. 우리는 《무량수경》에서 일체중생을 구제하는 순수한 불교의 종교성을 발견할 수 있다.

61

불교의 평화 사상

　과거에 있어서나 현재에 있어서, 또는 동서를 통하여 평화 사상을 가장 철저히 강조하고 실천한 것은 불교라고 말해도 좋을 것이다. 불교의 사회적인 실천 윤리의 기본적 원리가 자비요, 승단(僧團)의 기본적 금계의 첫 조목이 불살생인즉 불교는 그 교리로 보아 자비와 불살생이 반드시 실천되어야만 하게끔 마련된 것이다. 불교의 무아연기설(無我緣起說)이나 윤회설 및 업설(業說) 등은 이러한 실천도로 윤리관이 설정되게 된다.

　그리스도교에서는 신은 사랑이니, 신을 사랑하고, 나와 같이 이웃을 사랑하는 것만이 요구된다. 이와 같이 불교도 자비가 요구된다. 불교에서는 불심이 곧 자비라고도 한다. 같은 사랑이면서 그리스도교의 사랑은 신의 사랑의 모방으로써 행하여지는 것이라고 할 수 있고, 불교의 자비는 인간 본래의 모습 곧 가장 순화된 자기의 표시로써의 사랑이다. 그러므로 인간에 있어서의 자비심의 발로로써 가장 뚜렷이 표현되는 예는 어머니가 자기 자식에게 대하여 품고 있는 애정에서 찾을 수 있다. 이러한 애정은 인간의 참된 모습의 표현일 뿐이다. 그렇지 못한 어머니는 어딘가 그 자신이 잘못된 것이다. 이러한 잘못은 비단 어머니에게만 있는 것일까.

　원시 불교에 있어서 이러한 자비를 설한 교설에서 어머니가 자기의 몸을 바쳐서 자식을 사랑하듯이 그와 같이 만인을 사랑하고 나아가서 일체 중생을 사랑하라고 한 것이 있다.

　《수타니파타》 중에 "오직 이러한 자비심을 닦아야 한다. 모든 생명 있는 자에게 행복이 있고, 안온하고 안락하여라. 어떠한 생(生)을 받은 자도, 겁을 품는 자도, 강한 자도, 긴 자라도, 큰 자라도, 중간의 자라도, 짧은 자라도, 미세한 자라도, 굵은 자라도, 눈에 보이는 지도, 보이지 않는 자

도, 멀리 사는 자도, 가까이 사는 자도, 이미 태어난 자도, 태어나지 않은
자도, 일체의 생물에게 행복이 있으나…… 마치 어머니가 자식을 몸바쳐
보호하듯이 일체의 중생에 대하여도 무량한 자비심을 일으켜라.

또한 온 세계에 대하여 무량한 자비심을 닦아라. 위에도 아래에도 옆에
도 걸림이 없고 원한이 없고 적의(敵意)가 없는 (자비를) 서서 걸으면서도
앉아서도 누워서도 잠을 자지 않는 한, 이 마음을 굳게 가져라. 이 세상에
서는 이것을 최고의 경지라고 한다" 하였다.

이상과 같이 자비를 실천하는 사람에게는 자타가 없고 어떤 격의도 없
다. 오직 안온한 마음의 평화뿐이다. 그러므로 불교의 평화 사상은 이와
같은 자비의 정신에 의해서 나타나고 있다. 원시 불교가 일어난 당시 인
도의 사회는 여러 나라들이 서로 영토를 확대하려고 싸우고 있었으므로
민중의 평화스러운 생활이 침해를 받고 있어서, 석존은 이를 개탄하여
그러한 국왕들의 지배를 벗어나서 될 수 있는 대로 멀리 떨어져서 출가
자들끼리 완전한 이상적인 사회를 만들어 자신의 정신적인 감화로써 사
회를 개혁하려고 하였다. 그는 사회의 개혁을 어떤 힘으로써 하려고 하
지 않고, 또한 민중을 선동하여 혁명을 수행하려고도 하지 않고 어디까
지나 평화적인 방법으로 이를 실현시키려고 하였다.

그는 인간이 다른 인간에게 미치는 힘에 있어서 권력이나 재력보다도
전인적인 인격에 의한 설득력이 가장 근본적인 것임을 알고 있었으므로
남을 감화하여 정신적으로 감복시키려고 하였다. 왜냐하면 인간의 생활
은 마음이 근본이 되는 것이며, 그 마음이 잘못되면 그 사회도 잘못되기
때문에 그는 강권이나 기타의 유한적인 어떤 것에 의하지 않고 오직 정
신적, 인격적인 감화력을 중요시하여 이에 의한 사회개혁을 이상으로 삼
았다. 그리하여 그를 중심으로 조직된 교단은 전혀 권력에 의한 제재나
처벌을 가하지 않는 것이었다.

이 점은 중세의 가톨릭교단이나 근세 초기의 칼비니즘(Calvinism), 혹
은 마호메트의 이슬람교단 등이 항상 피비린내 나는 참혹한 제재와 전쟁
을 수행한 사실과 비교하면 극히 대조적이다. 불교교단 내부의 제재에 있
어서도 아무리 큰 죄를 저지르더라도 그 교단을 자발적으로 떠나는 것이
고작이었다. 계(戒)라는 것은 비구나 비구니의 행위가 수도의 방해가 되

어 승가(僧伽)의 평화를 깨고 자타에 해를 주는 것을 금한 것이니 이 계를 범한 자 중에서 가장 무거운 죄가 투란챠(偸蘭遮, Thullaccaya)라는 중죄인데, 범인은 대중 앞에서 모든 죄를 고백하여 중의(衆意)에 따라서 벌을 받는 것이다.

그들의 자제 규정은 소속원간의 자치적인 약속과 협정에 의한 것이요, 힘에 의한 일방적인 것이 아니었다. 그리고 당시의 불교교단 내부에서는 세간적인 신분이나 계급의 구별은 전혀 무시되었다. 그러므로 출가자 사이에만이라도 인간의 절대평등을 실현하였다는 점은 당시 인도 사회에서 다른 데서는 볼 수 없는 이상사회의 구현 그대로였다. 어떤 절대자의 밑에서 평등하게 은총을 받는 것도 아니요, 여기에는 절대자라는 것이 없고 주고받는 자가 없이 오직 자기 스스로 깨쳐서 무상정등(無上正等)을 얻은 깨달은 자가 되는 것이며, 각자가 모두 절대적인 주체적 자아를 확립하여 절대가치의 실현체이다.

곧 누구나가 모두 천상천하 유아독존적인 존재이다. 모두가 참된 인간이 되려고 수행하는 도반(道伴)들이다. 이와 같은 철저한 평화주의는 당연히 그들 수행자들이 권력에 가까이 접근하지 않게 된다. 그래서 원시불교의 승단의 규정에 의하면 "출가 수행자는 병사들의 행군도 보지 말고, 특별한 이유가 있을 때에도 2일이나 3일 이상을 병사들 사이에 머무르지 말라"고 한다.

그리고 원시 불교교단은 세속적인 국가 권력에 대해서 적극적으로 작용하여 전쟁이나 힘의 제재 등을 가하지 못하도록 만류시키는 일을 하였다. 예를 들면 "마가다국의 빔비사라 왕이 이웃 나라의 왓지족을 공격하려고 대신 왓사카라로 하여금 석존에게 교시를 청하니 석존은 그를 만류시켜 싸우지 못하게 하였다"고 전한다.

이와 같이 일반적인 원칙으로서 평화 사상이었으니 따라서 정치도 "죽이는 일과 해치는 일이 없고, 이기는 일과 이기게 하는 일이 없으며, 슬퍼하는 일과 슬퍼하게 하는 일이 없이 진리로써 한다"는 것이라야 한다고 하였다.

이와 같이 불교에서는 절대적인 평화주의를 실천함에 있어서 자비와 불살생과 화합으로써 이상사회를 건설하려고 하였다. 그러면 이러한 사회

윤리나 실천 항목이 나오게 된 불교의 교리가 어떠한 것인가를 알아보면, 이것들은 필연적으로 당위로 되는 것을 알 것이다. 붓다는 인간을 비롯하여 일체생류(一切生類)가 살고 있는 이 세계를 어떻게 보았는가. 그는 이 세계는 어떤 유일자가 창조해 놓은 것이 아니고 서로 얽히고 설켜서 서로 의지하고 서로 도우면서 성립되었다고 하는 연기관에 의해서 평등한 속에 많은 차별성이 전개되어 있다고 관찰하였다.

"이것이 있을 때에 저것이 있고, 이것이 생(生)하여 저것이 생한다. 이것이 없을 때에 저것이 없고 이것이 멸(滅)함으로 저것이 멸한다"라는 원칙이 일체의 현상에 적용된다. 이와 같이 이루어진 이 세계인즉 인간사회도 이러한 상의상부(相依相扶)하는 근본적인 입장에서 성립되었고, 또한 운용되며 변천해 나간다. 그러므로 이러한 현사회는 끊임없이 변천되면서 그 변천의 원인이 되는 주체적인 것은 곧 그의 구성분자들의 행위에 있다고 보는 것이다.

역사라는 어떤 타자적인 힘이 작용하는 것도 아니요, 운명적인 것도 아니며, 오직 인간의 행위 곧 업에 있다고 한다. 이 업에 세 가지가 있으니 마음(意業)과, 마음에서 나타나는 말(口業)과, 몸으로 행동하는 행위(身業)가 있다. 그리고 이러한 인간의 행위에 개인적인 행위(不共業)가 있어서 개인의 문제는 물론이요, 사회 공통적인 현상 등은 이러한 인간행위로부터 연유하여 사회고(社會苦)도 생기고 사회적인 불안도 생기며 투쟁도 생긴다고 보는 것이다.

이러한 연기관으로 사회를 바라볼 때에 사회의 불안이나 고락은 모두 우리들 인간의 공동 책임에 매인 것이며, 인간만이 아니라 헤아릴 수 없는 많은 조건 속에서 이루어지고 있다고 할 수 있다. 불교에서 사회 불안이나 반목투쟁이 일어나는 연유를 설하고 이의 대치법을 교시한 경전이 있으니 곧 《대연방편경 大緣方便經》으로 《장아함 長阿含》 제13경에 설해져 있다. 이 경의 이본(異本)으로는 안세고(安世高) 역의 《인본욕생경 人本欲生經》과 《중아함대인경 中阿含大因經》·《시호역대생의경 施護譯大生義經》 등이 있다. 이 중에서 《대연방편경》에 보면 개인고와 사회고가 모두 인간 각자의 마음에서 생기는 경과를 설하고 있다.

오늘날에 와서 전쟁의 원인을 인간의 마음가짐에서 기인한다고 하는 말

을 하고 있으나, 이 경은 인간의 분별심 곧 주관과 객관의 상대적 인식으로부터 인간 감정이 일어나, 그 감정을 고집하여 그로 말미암아 고(苦)·락(樂)·희(喜)·우(憂)·사(捨) 등의 마음작용이 일어나고, 다시 일면으로는 애착심이 발동하여 개인적인 일체의 고뇌가 일어나고, 또 다른 면으로는 애욕이 발동하여 자기만을 생각하는 데에서 일체의 사회적인 사회악과 고뇌가 생겨 서로 다투고 싸우게 된다고 하였다.

인간의 분별심은 또한 대상[名色]을 존재하는 것으로 그릇 보는 데에서 일어나게 되므로 인간이 주관과 객관이라는 상대 속에서 인식하는 마음작용을 절대시하지 말고 자기 중심적인 집착을 떠나서 무아를 실천하면 영원히 안락한 열반을 얻는다고 하는 것이다. 이와 같이 원시 불교에서는 인간사회의 일체의 현상은 모두 인연으로 일어나는 것인즉, 모든 개념에 끌려 주관과 객관을 세우는 데서 인간이 고뇌를 스스로 받는다고 보는 동시에 우리의 사회는 연기의 원칙에 따라서 이루어졌으므로 인간의 마음가짐에 의해서 무한히 향상 발전해 나갈 수 있다고 보는 것이다. 무아연기(無我緣起)의 근본 진리를 체득하여 승가라는 새로운 이상적인 화합사회를 조직하는 것이 바로 불타의 이상이었다.

이상에서 말한 바와 같이 자비의 이상은 특히 대승 불교에 있어서 크게 강조되었다. 대승 불교의 정치론에 보더라도 특히 평화를 설하고 있다. 《대승대집지장십륜경 大乘大集地藏十輪經》 제2권에 보면, "선왕이 전수한 법을 세우고 일체의 국토의 인민을 애정으로 보육하고, 자국을 수호하며 타국의 영토를 침략하지 않는다"고 하였다. 집권자는 온정으로 통치하고 외국에 대하여는 결코 침략하는 일을 하지 말고 평화를 실천하는 것을 이상으로 삼은 것이다. 또한 국왕은 타국과의 수교에 힘써 서로 복혜(福惠)를 나누어 누리고 만국이 서로 환락할 것을 이상으로 삼았다. 또한 《범망경 梵網經》의 제11계인 〈통국사명계 通國使命戒〉를 보면, "불자여, 이익을 얻으려는 모진 마음 때문에 나라의 사명을 통하고, 군진(軍陣)에서 회합하고 군대를 일으켜 서로 치고 무량한 중생을 죽이지 말라. 그리고 보살은 군진 속에 들어가서 왕래하지 말지니, 하물며 국적(國賊)이 됨에 있어서랴. 만일 이를 행하면 경죄(輕罪)를 범한다"라고 하며, 국가와 국가가 서로 싸우도록 책동하여 전쟁을 일으켜서 이익을 얻는 일은 대승

불교의 계율로써 엄금한 것이다. 따라서 외국에 대하여는 무력에 호소하지 않고 자연히 외국을 화순시키는 것을 이상으로 삼았다. 또한 《제법집요경 諸法集要經》에 보면 "어떤 타국의 병사가 침범하더라도 그가 용감한가 겁약한가를 알아서 권모방편으로써 화해한다"고 하여, 될 수 있는 대로 싸우지 말고 물러가게 하라고 가르쳤다. 그러나 국왕은 국토를 보호할 의무가 있으므로 국토와 국민을 보호하여야 하니, 가령 이쪽에서 평화주의로 나가더라도 이러한 사태를 미리 방지할 방법을 강구하지 않으면 안 된다고 하여 대승 불교 경전 중에는 이러한 경우에 국토를 수호할 구체적인 방안도 논하고 있다. 시대와 정세에 따라서 수단이나 방편은 다를 수가 있으나 원리에는 변함이 없다. 자비의 정신에 바탕을 둔 전쟁이다. 당시의 인도는 군소국이 대립하고 있어, 어떤 한 나라가 국방을 엄중히 하고 있더라도 다른 나라가 침입해 들어오는 일이 있었을 것이다. 국왕은 국토와 인민을 수호할 의무가 있으므로 적극 그의 침입에 대응해야 한다. 평화를 이상으로 하더라도 전쟁을 할 수 없이 수행하지 않을 수 없는 경우도 있었을 것이다. 그리하여 불교도들도 진지하게 전쟁의 문제를 생각지 않으면 안 되게 되었다.

《사십화엄 四十華嚴》 제11권에는 "잘 타일러서 설하더라도 듣지 않으면 왕사(王師)로서 토벌한다"고 했다. 그러나 결코 전쟁을 좋아하기 때문이 아니고 국민을 안정시키기 위해서이다.

그리고 다시 말하기를 "왕은 적에게 이겨서 상대방의 전승을 제하나니 인민을 안도케 하기 위해서다"라고 하였다.

또한 《대살차니건자소설경 大薩遮尼乾子所說經》에는 전쟁을 수행할 경우의 유의 사항으로써 "국왕은 싸움을 시작하기 전에 다음 세 가지를 배려해야 한다. 곧 첫째 적왕 소유의 병력이 아군과 같은가, 혹은 아군보다 강한가를 살펴서 상대가 강하지 않고 비등할 때는 서로 싸우면 양군이 같이 손해를 입고 이익이 없다. 또한 만일 적군이 아군보다도 강대하면 적은 살고 나는 죽을 것을 생각하여 적왕의 친우나 선우를 찾아서 화해하여 싸우지 않는다. 둘째는 그런 경우에는 적왕이 요구하는 것을 주어 분쟁을 없이 한다. 셋째로는 적군의 수가 많고 이쪽이 적을 때에는 술책을 써서 이쪽이 용맹스럽고 강한 듯이 보여 적왕에게 경공심(驚恐心)을 일

어나게 하여 분쟁을 없애려고 노력한다. 만일 세 가지 방법을 쓰더라도 해결할 수 없을 때에는 비로소 싸움으로 들어간다. 그러나 그때에도 다음과 같이 마음속에 생각지 않으면 안 된다.

첫째로 적왕에게 자비심이 없기 때문에 중생을 살육하게 되니 될 수 있는 대로 서로 죽이지 말자고 염원한다. 곧 제 중생을 수호하자고 한다. 둘째로 어떤 방책으로든지 적왕을 항복케 하여 군병이 서로 싸우지 않게 하자고 생각한다. 셋째로 될 수 있는 대로 방편을 써서 적병을 생포하여 살해하지 말자고 생각한다."

이와 같이 당시의 불교도들은 전쟁에 임하더라도 비참한 살생을 피하려고 염원하였다. 결국 국가라는 것은 법(法, Dharma)을 실현하는 것이며, 국왕은 불교가 밝히는 법을 실현하도록 노력하라고 가르친 것이다. 이와 같은 국가나 국왕의 이상을 구현하려는 불교도의 이상은 드디어 기원전 3세기의 아소카 왕에 의해서 현실화되었다.

배우며, 생각하며, 수행하며

인간의 삶은 시작도 없고 끝도 없이 진리의 길을 따라서 배우고 생각하며, 가야 할 곳을 향해 가고 있을 뿐이다.

지금 나는 어디론가 가고 있다. 이 거룩한 순간에 이렇게 살고 있는 이 사실이 얼마나 엄숙하랴.

대지를 굳게 딛고, 눈을 똑바로 뜨고, 곧게 뚜벅뚜벅 걸으면서 마지막 순간을 장식하고 싶다.

한 생각이 일어나고 사라지는 속에, 헤아릴 수 없이 많은 것이 있기에 이 숲은 장엄하다.

불교의 이 숲에는 아침 이슬이 영롱하고, 연못에는 연꽃이 웃고 있다.

나는 잠시 멈추고 지나온 길을 되돌아보면서 중얼거린다. 이 길을 따라오라고……

내 곁에는 고마운 가족과 벗들이 서 있고, 이 길에서 우리들이 남긴 발자취를 확인하는 이 책을 만든 고마운 분이 있다.

나는 말없는 말로써 이 모든 분들께 머리 숙여 합장하며 이 책을 바친다.

2000년 1월 鄭 泰 爀

鄭 泰 爀

1922년 경기도 파주 교하 출생
동국대학교 교수 역임, 명예교수 철학박사
현재 인도철학회 회장, 정토학회 회장, 동방불교대학 학장.
저서:《인도철학》《밀교의 세계》
《인도철학과 불교의 실천 사상》외 다수.

불교산책

배우며, 생각하며, 수행하며

초판발행 : 2000년 1월 20일

지은이 : 鄭泰爀
펴낸이 : 辛成大
펴낸곳 : 東文選

제10-64호, 78. 12. 16 등록
110-300 서울 종로구 관훈동 74
전화 : 737-2795
팩스 : 723-4518

ISBN 89-8038-103-4 94220
ISBN 89-8038-000-3 (세트)

31	동양회화미학	崔炳植	9,000원
32	性과 결혼의 민족학	和田正平 / 沈雨晟	9,000원
33	農漁俗談辭典	宋在璇	12,000원
34	朝鮮의 鬼神	村山智順 / 金禧慶	12,000원
35	道敎와 中國文化	葛兆光 / 沈揆昊	15,000원
36	禪宗과 中國文化	葛兆光 / 鄭相泓・任炳權	8,000원
37	오페라의 역사	L. 오레이 / 류연희	절판
38	인도종교미술	A. 무케르지 / 崔炳植	14,000원
39	힌두교의 그림언어	안넬리제 外 / 全在星	9,000원
40	중국고대사회	許進雄 / 洪 熹	22,000원
41	중국문화개론	李宗桂 / 李宰碩	15,000원
42	龍鳳文化源流	王大有 / 林東錫	17,000원
43	甲骨學通論	王宇信 / 李宰錫	근간
44	朝鮮巫俗考	李能和 / 李在崑	12,000원
45	미술과 페미니즘	N. 부루드 外 / 扈承喜	9,000원
46	아프리카미술	P. 윌레뜨 / 崔炳植	절판
47	美의 歷程	李澤厚 / 尹壽榮	22,000원
48	曼茶羅의 神들	立川武藏 / 金龜山	10,000원
49	朝鮮歲時記	洪錫謨 外/李錫浩	30,000원
50	하 상	蘇曉康 外 / 洪 熹	8,000원
51	武藝圖譜通志 實技解題	正 祖 / 沈雨晟・金光錫	15,000원
52	古文字學첫걸음	李學勤 / 河永三	9,000원
53	體育美學	胡小明 / 閔永淑	10,000원
54	아시아 美術의 再發見	崔炳植	9,000원
55	曆과 占의 科學	永田久 / 沈雨晟	8,000원
56	中國小學史	胡奇光 / 李宰碩	20,000원
57	中國甲骨學史	吳浩坤 外 / 梁東淑	근간
58	꿈의 철학	劉文英 / 河永三	15,000원
59	女神들의 인도	立川武藏 / 金龜山	13,000원
60	性의 역사	J. L. 플랑드렝 / 편집부	18,000원
61	쉬르섹슈얼리티	W. 챠드윅 / 편집부	10,000원
62	여성속담사전	宋在璇	18,000원
63	박재서희곡선	朴栽緒	10,000원
64	東北民族源流	孫進己 / 林東錫	13,000원
65	朝鮮巫俗의 硏究(상・하)	赤松智城・秋葉隆 / 沈雨晟	28,000원
66	中國文學 속의 孤獨感	斯波六郎 / 尹壽榮	8,000원
67	한국사회주의 연극운동사	李康列	8,000원
68	스포츠인류학	K. 블랑챠드 外 / 박기동 外	12,000원

69 리조복식도감	리팔찬	10,000원
70 娼 婦	A. 꼬르벵 / 李宗旼	20,000원
71 조선민요연구	高晶玉	30,000원
72 楚文化史	張正明	근간
73 시간 욕망 공포	A. 꼬르벵	근간
74 本國劍	金光錫	40,000원
75 노트와 반노트	E. 이오네스코 / 박형섭	8,000원
76 朝鮮美術史研究	尹喜淳	7,000원
77 拳法要訣	金光錫	10,000원
78 艸衣選集	艸衣意恂 / 林鍾旭	14,000원
79 漢語音韻學講義	董少文 / 林東錫	10,000원
80 이오네스코 연극미학	C. 위베르 / 박형섭	9,000원
81 중국문자훈고학사전	全廣鎭 편역	15,000원
82 상말속담사전	宋在璇	10,000원
83 書法論叢	沈尹默 / 郭魯鳳	8,000원
84 침실의 문화사	P. 디비 / 편집부	9,000원
85 禮의 精神	柳 肅 / 洪 熹	10,000원
86 조선공예개관	日本民芸協會 편 / 沈雨晟	30,000원
87 性愛의 社會史	J. 솔레 / 李宗旼	12,000원
88 러시아미술사	A. I 조토프 / 이건수	16,000원
89 中國書藝論文選	郭魯鳳 選譯	18,000원
90 朝鮮美術史	關野貞	근간
91 美術版 탄트라	P. 로슨 / 편집부	8,000원
92 군달리니	A. 무케르지 / 편집부	9,000원
93 카마수트라	바쨔야나 / 鄭泰爀	10,000원
94 중국언어학총론	J. 노먼 / 全廣鎭	18,000원
95 運氣學說	任應秋 / 李宰碩	8,000원
96 동물속담사전	宋在璇	20,000원
97 자본주의의 아비투스	P. 부르디외 / 최종철	6,000원
98 宗敎學入門	F. 막스 뮐러 / 金龜山	10,000원
99 변 화	P. 바츨라빅크 外 / 박인철	10,000원
100 우리나라 민속놀이	沈雨晟	15,000원
101 歌 訣	李宰碩 편역	20,000원
102 아니마와 아니무스	A. 융 / 박해순	8,000원
103 나, 너, 우리	L. 이리가라이 / 박정오	10,000원
104 베케트연극론	M. 푸크레 / 박형섭	8,000원
105 포르노그래피	A. 드워킨 / 유혜련	12,000원
106 셸 링	M. 하이데거 / 최상욱	12,000원

■ 그리하여 어느날 사랑이여	이외수 편	4,000원
■ 金文編	容 庚	36,000원
■ 노력을 대신하는 것은 없다	R. 쉬이 / 유혜련	5,000원
■ 딸에게 들려 주는 작은 지혜	N. 레흐레이트너 / 양영란	6,500원
■ 딸에게 들려 주는 작은 철학	R. 시몬 셰퍼 / 안상원	7,000원
■ 못잊어	김소월 시집	3,000원
■ 미래를 원한다	J. D. 로스네 / 문 선ㆍ김덕희	8,500원
■ 밀레니엄 버그	S. 리브ㆍC. 맥기 / 편집부	8,000원
■ 사랑의 존재	한용운 시집	3,000원
■ 산이 높으면 마땅히 우러러볼 일이다	유 향 / 임동석	5,000원
■ 서기 1000년과 서기 2000년	J. 뒤비 / 양영란	8,000원
그 두려움의 흔적들		
■ 세계사상ㆍ창간호		10,000원
■ 세계사상ㆍ제2호		10,000원
■ 세계사상ㆍ제3호		10,000원
■ 세계사상ㆍ제4호		14,000원
■ 서비스는 유행을타지 않는다	B. 바게트 / 정소영	5,000원
■ 선종이야기	홍 회 편저	8,000원
■ 섬으로 흐르는 역사	김영회	10,000원
■ 소림간가권	덕 건 / 홍 회	5,000원
■ 십이속상도안집	편집부	8,000원
■ 어린이 수묵화의 첫걸음(전6권)	조 양	42,000원
■ 오늘 다 못다한 말은	이외수 편	6,000원
■ 오블라디 오블라다, 인생은	무라카미 하루키 / 김난주	7,000원
브래지어 위를 흐른다		
■ 原本 武藝圖譜通志	正祖 命撰	60,000원
■ 隷字編	洪鈞陶	40,000원
■ 이외수	신승근 시집	3,000원
■ 인생은 앞유리를 통해서 보라	B. 바게트 / 박해순	5,000원
■ 잠수복과 나비	J. D. 보비 / 양영란	6,000원
■ 중국기공체조	중국인민잡지사	3,400원
■ 중국도가비전양생장수술	변치중	5,000원
■ 천연기념물이 된 바보	최병식	7,800원
■ 터무니없는 한국사람 얄미운 일본사람	신윤식	6,000원
■ 테오의 여행(전5권)	C. 클레망 / 양영란	각권 6,000원
■ 한글 설원(상ㆍ중ㆍ하)	임동석 옮김	각권 7,000원
■ 한글 안자춘추	임동석 옮김	8,000원
■ 한글 수신기(상ㆍ하)	임동석 옮김	각권 8,000원

【조병화 작품집】

■ 공존의 이유	제11시점	5,000원
■ 그리운 사람이 있다는 것은	제45시집	5,000원
■ 길	애송시모음집	10,000원
■ 개구리의 명상	제40시집	3,000원
■ 꿈	고희기념자선시집	10,000원
■ 버리고 싶은 유산	제 1시집	3,000원
■ 사랑의 노숙	애송시집	4,000원
■ 사랑의 여백	애송시화집	5,000원
■ 사랑이 가기 전에	제 5시집	4,000원
■ 시와 그림	애장본시화집	30,000원
■ 아내의 방	제44시집	4,000원
■ 잠 잃은 밤에	제39시집	3,400원
■ 패각의 침실	제 3시집	3,000원
■ 하루만의 위안	제 2시집	3,000원
■ 따뜻한 슬픔	제49시집	5,000원

【이외수 작품집】

■ 겨울나기	창작소설	7,000원
■ 그대에게 던지는 사랑의 그물	에세이	7,000원
■ 꿈꾸는 식물	장편소설	6,000원
■ 내 잠 속에 비 내리는데	에세이	6,000원
■ 들 개	장편소설	7,000원
■ 말더듬이의 겨울수첩	에스프리모음집	6,000원
■ 벽오금학도	장편소설	7,000원
■ 장수하늘소	창작소설	7,000원
■ 칼	장편소설	7,000원
■ 풀꽃 술잔 나비	서정시집	4,000원
■ 황금비늘·1	장편소설	7,000원
■ 황금비늘·2	장편소설	7,000원

【통신판매】 가까운 서점에서 小社의 책을 구입하기 어려운 분은 국민은행 (006-21-0567-061 : 신성대)으로 책값을 송금하신 후 전화 또는 우편으로 주소를 알려 주시면 책을 보내 드립니다. (보통등기, 송료 출판사 부담)

東文選 文藝新書 149

종교철학의 핵심

W·W· 웨인라이트

김희수 옮김

신은 과연 존재하는가? 신이 존재한다는 것을 어떻게 설명할 수 있을 것인가? 신이 존재한다면 그 속성은 무엇인가? 신이 최상의 실체이며 완전하고 선한 존재라면, 악이 존재하는 문제는 어떻게 설명하여야만 할 것인가? 신비주의와 종교적 체험 사이에는 어떠한 연관성이 있는가? 신에 의한 계시는 무엇이며, 어떻게 이해하여야 할 것인가?

웨인라이트의 《종교철학의 핵심》은 이러한 분야에 있어서의 논쟁에 대한 최근의 상황을 반영하고 있다. 또한 종교철학의 전통적인 주제를 총망라하고 있을 뿐만 아니라, 인식론적 주제와 종교다원주의에 대한 토론도 포함하고 있다. 이 책은 궁극적 실체의 본질에 대한 설명과 이 실체가 존재한다는 것에 대한 찬반 토론·불멸·종교적 체험·신앙주의, 그리고 반증거주의에 대한 질문에 대하여 심도 있는 고찰을 제시하고 있다. 저자는 전통적인 종교체계를 비교하고 있으며, 또한 이 종교체계에 의한 세계관을 고찰하고 있다.

독자들은 이 책을 통하여 신의 존재와 속성, 중요한 종교적 쟁점들에 대한 합리적이고 깊이 있는 연구를 접하게 될 것이다. 종교철학을 전문으로 연구하는 학자와 학생, 이 분야에 관심을 가지고 있는 모든 사람들에게 도움을 주는 자료가 될 것으로 확신한다.

東文選 文藝新書 132

生育神과 性巫術

宋兆麟
洪 熹 옮김

인류 사회의 발전은 기본적으로 두 갈래의 큰 줄기가 있다.

하나는 물질적 생산으로 산식문화(産食文化)라 하고, 다른 하나는 사람의 생산으로 생육문화(生育文化)라 한다. 본서는 중국의 생육문화, 즉 연애·결혼·가정·임신과 생육·교육은 물론 더 나아가 생육에 대한 각종 신앙, 이를테면 생육신화·생육신·성기신앙·예속·자식기원 무속 등 생육신앙을 탐색한 연구서이다.

한국과 중국은 고대로부터 오늘날까지 유구한 역사적 관계를 가지고 있다. 특히 민속문화에 있어서는 많은 공통점과 차이점이 있다. 그럼에도 불구하고 그동안 이 방면의 학문적 교류가 거의 단절되어 왔다.

본서의 저자인 송조린 교수는 오랫동안 고대사·고고학·민족학에 종사한 중요한 학자로서 직접 현장에 나가 1차 자료를 수집한 연후에 그것을 역사문헌·고고학 발견과 결합시키고, 많은 학문 분야와 비교연구하여 중국의 생육문화의 발전 맥락 및 그 역사적 위상을 탐색하고 있다.

본서는 중국의 생육문화를 살피는 것은 물론 우리의 생육문화 탐구에 많은 공헌을 할 것임에 틀림없다. 또한 우리의 민속학·민족학의 연구 방향과 시야의 폭을 넓혀 줄 것이다.

東文選 現代新書 5

불교란 무엇인가

데미엔 키언
고길환 옮김

불교는 종교인가? 철학인가? 생활방식인가? 윤리강령인가? 지난 세기 동안 불교 연구는 여러 면에서 눈먼 사람 코끼리 만지기 일화와 유사하다. 불교 학도들은 전통의 일부분에 집착하여 자신의 결론이 전체에 대해서도 진리라고 생각한다. 그들이 붙잡은 부분은 대개 코끼리의 이빨 따위. 말하자면 두드러진 부분이지만 코끼리 전체를 대표할 수는 없는 부분이다. 그 결과 일방적이고 그릇되게 불교를 일반화하는 현상이 일어나고 있다.

옥스퍼드대학교의 〈A Very short Introduction〉 시리즈는 아주 다양한 주제들에 쉽게 접근할 수 있도록 이끌어 주는 짧은 입문으로서, 핵심 문제와 쟁점들에 대한 동시대의 가장 뛰어난 사유들을 우리에게 보여 준다.

데미엔 키언의 책은 인류가 가지고 있는 가장 아름답고 심오하며 주목하지 않을 수 없는 지혜의 체계들 중 하나를 놀랍도록 명석하고도 읽기 쉽게 소개하고 있다. 동양의 부흥으로 인해, 살아 있는 교리 그 자체인 불교에서 삶에 대한 이해와 가르침을 얻는 일이 예전보다 더욱 시급한 일이 되고 있다. 키언이 보여 주는 탁월한 설명 능력 덕분에 우리는 동시대의 살아 숨쉬는 현실을 접하게 된다.

데미엔 키언은 런던대학교 골드스미스 칼리지 인도 종교 선임강사 이며, 왕립 아시아학회 회원이다.